민중미술,
역사를 듣는다 2

김봉준 × 김종길 노원
희 × 김현주 류연복 ×
박응주 박건 × 유혜종
손기환 × 현시원 안
규철 × 이영욱 이섭 ×
신정훈 이종구 × 채
효영 정정엽 × 양정
애 홍성담 × 라원식

민중미술,
역사를 듣는다 2

: 소집단 활동을 중심으로

김종길, 박응주, 이영욱 편

●●●●A

발간에 부처

민중미술운동은 1980년 전후 다양한 소집단들이 출현하면서 시작되었고, 1985년《힘전》사태를 계기로 민족미술협의회(이하 민미협)가 결성되면서 본격화되었습니다. 80년대 초 사회 전반에서 민주화 운동의 열기가 날로 뜨거워지는 가운데 젊은 미술가들이 대거 소집단을 구성하여 민중미술운동에 참여했고, 이들의 폭발적인 활동이 당시 군부독재의 탄압과 맞부딪치면서 민미협의 결성이 이루어졌던 것입니다. 이후 민미협은 좀 더 집단적, 조직적으로 활동을 전개해나갔으며, 1987년 6·10민주항쟁에서 적극적인 활동을 수행하는 등 민중미술운동의 구심 역할을 해냈습니다.

이 책『민중미술, 역사를 듣는다 2』는 2017년에 처음 펴낸『민중미술, 역사를 듣는다 1』의 후속 편으로 기획된 것입니다. 먼저 나온 책이 민미협 창립 30주년을 기념하여 "민중미술 원로 세대들로부터 그들의 체험과 기억을 듣고 기록하는" 일에 초점을 맞췄다면, 이 책은 '1985년 민족미술협의회 결성을 전후한 정황'에 주목하여, 당시 특히 소집단 활동에 적극적으로 참여한 분들을 중심으로 이 시기 전후 민중미술운동의 진행 상황을 되돌아보려 했습니다. 따라서 이러한 의도에 적합한 대담자 여러분을 교섭했고, 이분들로부터 당시의 상황 및 관련 활동과 이후의 상황과 관련된 소회 등을 확인하는 인터뷰를 진행했습니다.

기획자들은 책의 기획 관련 논의를 위해 수차례 모임을 가졌으며, 그러는 가운데 위에서 확인한 방향에 따라 중점을 두어야 할 구체적인 인터뷰 내용에 대해 일정 정도 의견을 모을 수 있었습니다. 그리하여 필

자들에게 다음과 같은 질문의 개략을 제시하고, 이 질문들을 포함하는 대담의 진행을 부탁드렸습니다.

① 민중미술운동에 참여하게 된 이유는? 구체적으로 어떤 고민과 갈등을 통해 민중미술운동에 참여하게 되었는지?

② 민미협 결성 전후 어떤 식으로 (민중)미술 활동에 참여했는지?

③ 민미협 결성 전후로 어떤 활동을 지속했는지?

④ 민중미술에 참여하고 난 뒤 본인의 미술관과 상충하는 부분은 없었는지? 있었다면 어떻게 극복했었는지?

⑤ 이후 민중미술이 한 시대를 마감하는 과정에서 어떤 생각과 심정을 가졌었으며 이후 민중미술 전반의 공과에 대해 어떻게 판단하시는지?

⑥ 민중미술운동에 참여하면서 가장 보람을 느낀 일은 어떤 것이었는지, 그렇게 판단하는 이유는?

민중미술운동은 흔히 그 다양성과 풍부함 그리고 역사성이 몰각된 채 협애하고 단순하게 잘못 이해되는 일이 많습니다. 하지만 민중미술은 방대한 수의 미술가들이 참여하여 15년 이상의 오랜 기간 열정적으로 진행된 미술운동이자, 또 그 과정을 통해 이곳 미술의 개념과 틀을 바꿔 새로운 길을 모색해나가게 한 수원지 역할을 했던 운동이었습니다. 수많은 미술가들이 다양한 갈래를 통해 그들을 동일한 열정으로 묶어냈던 역사적 상황의 불가피한 과제에 이끌려 이곳으로 모여들었으며, 예술적이며 사회적인 필요에 상응하여 기존 관습에 얽매이지 않은 창의적인 활동을 전개해나갔습니다. 때문에 이후 사회의 상황 변화에도 불구하고 민중미술운동이 새롭게 열어낸 미술의 확장된 가능성은 되돌릴 수 없는 근거가 되어 이후 이곳 미술의 다채로운 진전을 추동했던 것입니다. 80년대 전반기 형상과 언어, 서사, 전통 양식 등을 도입하여 새로운 미술 언어를 모색하고 소통을 탐색했던 시도들, 80년대 후반 미술

의 진보적이고 실천적이며 급진적인 미술운동을 추구하면서 미술의 정치성에 대한 새로운 인식과 실천을 전개했던 일, 또한 전시장 미술에 국한되지 않고 거리와 투쟁 현장에서 미술을 통한 다양한 민중들과의 결합을 시도한 점 등이 바로 이러한 확장의 사례들일 것입니다. 이 책이 목표하는 바가 있다면, 이러한 민중미술운동의 구체적 전개 과정을 가능한 한 좀 더 풍부하게 되살려 내는 일이라고 할 수 있습니다.

하지만 민중미술운동이 시작된 지 40주년이 넘어선 현재까지도 민중미술운동은 역사 속에서 그것이 차지하는 의미를 분명히 하지 못한 채 일종의 이해의 답보 상태를 면치 못하고 있는 듯합니다. 아직도 민중미술에 대한 1차적 자료들마저 턱없이 모자란 실정인가 하면, 그 해석의 깊이도 피상적인 경우가 많습니다. 또한 그 시대를 기억하는 증인이자 목격자였던 작가들이 빠르게 고령화되고 있어 혹시나 많은 유의미한 기억과 자료가 망실되지 않을까 하는 안타까움도 있습니다. 민중미술운동은 사회민주화 운동, 변혁운동이기도 했기 때문에 특정 작가와 작품만으로 운동의 내용을 파악하는 것은 한계가 큽니다. 이 프로젝트가 1권에서도 밝혔듯 "민중미술을 객관적으로 그리고 심도 있게 기록하고 평가하는 일의 기반"이 되기 위해서는 여러 다양한 계열의 소집단과 작가의 활동, 또 그와 맞닿아 있는 주변의 문화운동, 사회운동, 기타 예술운동 등이 두루두루 살펴져야 합니다. 이런 맥락에서 저희들은 앞으로도 이 책에 연속하는 세 번째, 네 번째, 다섯 번째 책이 지속적으로 기획, 출간될 수 있도록 계속 노력해나가려 합니다.

첫 책에서와 유사하게 이번에도 10명의 작가와 10명의 평론가를 매칭해 인터뷰를 진행하는 방식으로 책을 구성했습니다. 앞서 언급했듯이 이번에 참여한 작가들은 소집단의 성격을 뚜렷하게 드러낼 수 있는 작가들이 중심이 되었습니다. '현실과 발언', '임술년 구만팔천구백구십이에서', '미술동인 두렁', '광주자유미술인협의회—시각매체연구회—민

족민중미술운동전국연합 건설추진위원회', '서울미술공동체', '목판모임 나무', '미술동인 실천', '시대정신', '여성미술연구회—미술패 갯꽃', '민족미술인협의회' 등의 내용을 살필 수 있는 작가들이 그들입니다. 인터뷰어이자 필자로는 1권과 조금 달리 당시의 민중미술 평론가를 비롯해 이후 연구자들이 대거 참여했고, 여성 필자도 5명이 참여했습니다. "민중미술에 대한 좀 더 복합적이고 확장된 글 읽기를 가능케 하겠다"는 1권의 발간 취지를 좀 더 적극적으로 반영한 결과라고 생각합니다. 최근 들어 민중미술운동을 한국 현대미술사에서 제 위치에 '자리매김'하려는 작업이 좀 더 본격화되고 있는 흐름을 보곤 합니다. 어쨌든 너무 늦었다고 질책할 일도 아니지만, 그렇다고 서둘러서 될 일도 아닐 것이라고 생각합니다. 우선 무엇보다도 민중미술운동의 정당한 가치와 위상을 평가하기 위해 그 시대를 몸으로 실천하고 새로운 미학으로 밀고 나갔던 작가들의 '목소리'에 귀 기울여야 한다는 생각입니다. 기획자들은 이 책의 출간이 그 같은 일에 보탬이 되기를 기대하는 바이며, 마지막으로 책의 출간에 도움을 주신 많은 분들께 깊이 감사를 드리는 바입니다.

기획위원 김종길 박응주 이영욱

차례

1.
푸진 미술의 신명
—김봉준의 산 미술론과 두렁

채록 일시: 2019년 8월 25일 오후 2시~5시*

채록 장소: 성남시 소재 한 카페

대담: 김봉준(예명 김상민), 김종길

기록: 김종길

* 본인은 2012년 8월 강원도 원주시 문막읍 취병리 진밭마을의 오랜미래신화미술관에서 김봉준을 처음 인터뷰했고, 2014년 9월 27일 미술동인 두렁 콜로키움에서 2차 인터뷰했으며, 2019년 8월에는 경기도미술관 기획의 《시점(時點)·시점(視點)—1980년대 소집단 미술운동 아카이브》전에 출품할 작품 복원과 『민중미술, 역사를 듣는다 2』를 위해 긴 시간 대화를 나눈 바 있다. 그해 9월 27일 두렁 워크숍을 진행했고 그것을 영상에 담았다. 그때마다 녹취록을 남겼는데 이 글의 골격은 둘의 대화를 바탕으로 하되, 콜로키움과 두렁 워크숍 내용을 인용해서 정리하였다. 김봉준은 두렁의 창립을 주도했고 사실상 두렁의 미학을 제창했으며, 그에 따른 현장 활동과 창작 활동을 전개하였다. 그 전체 맥락을 한 번의 인터뷰로 확인하는 것은 거의 불가능했기 때문에 내용상 비어 있는 부분은 다른 인터뷰에서 채운 것이다. 콜로키움 기획과 진행을 맡았던 이정주, 조민우 연구자, 그리고 두렁 녹취록을 도맡아 감수하고 교정과 교열을 진행해 준 양정애 연구자에게 깊은 감사의 마음을 전한다.

김봉준은 1954년 서울에서 태어나 1980년 홍익대 조소과를 졸업했다. 대학에서 탈춤반을 결성해 탈춤·풍물·탈·민화·불화·민요 등을 학습했다. 광주항쟁 유인물 사건으로 수배 및 구속된 바 있고, 애오개문화마당 운영위원, 민중문화운동협의회, 민족굿회 등에서 활동했다. 1987년 미국으로 건너가 풍물패를 조직하고 민중미술 보급 활동을 펼쳤다. 1982년 미술동인 '두렁'의 결성과 창립예행전(1983), 창립전(1984)을 주도했으며, 『민중미술』(1985)을 펴내고, 부천에서 놀이마당 '복사골'과 '흙손공방'을 운영했다. 1993년 강원도 원주 문막으로 낙향해 그곳에서 '숲과 마을 미술축전'(2000)을 기획하였고, 세계생명문화포럼(2004) 총연출, '실학축전'(2005~06) 총감독을 맡았다. 현재 그는 '오랜미래신화미술관'을 운영 중이다.

김종길은 1968년 전남 신안에서 태어나 국민대에서 박사과정을 수료했다. 1989년 문화패 갯돌 산하 미술패 대반동에 들어가 활동했고, 해원 씻김굿 형식의 실험극 〈숲〉을 쓰고 연출했다. 이후 큐레이터와 미술평론가로 살면서 우리 근현대사의 옹이 진 사건들과 생태미학에 주목하며 민중미술, 제주 4·3미술, 자연미술 등을 연구하고 있다. 녹색대학에서 강의했고, 성프란시스대학, 자활인문학, 지순협 대안대학, 다사리문화학교, 하늘배곧의 생성과 기획에 참여했다. 모란미술관, 경기문화재단, 경기도미술관에서 일하며 《경기천년도큐페스타: 경기 아카이브_지금》전(2018), 《시점(時點)·시점(視點)—1980년대 소집단 미술운동 아카이브》전(2019~2020) 등을 기획하고, 저서로 『포스트 민중미술 샤먼 리얼리즘』(2013), 『한국현대미술연대기 1987~2017』(2018) 등이 있다.

1. 전통이라는 샘

김종길(이하 '길'): '김봉준 미학'의 시원이랄까, 어떤 계기로 미술을 시작했고 무엇으로부터 영향을 받았는지 궁금해요. 그러니까 미술을 시작하게 된 동기랄까요? 알기로는 70년대 후반, 사회과학 서클에 참여하고 홍대 민속극연구회(탈춤반) 동아리도 만들었잖아요.

김봉준(이하 '준'): 나의 예술 활동엔 변곡점이 몇 개 있어. 중요한 변곡점은 사실 그 시기보다 더 어린 시절의 청소년기야. 청소년기에 난 근대 교육의 평범한 우등생으로 자라지 못했거든. 고등학교를 명문으로 나왔는데도 아웃사이더였어. 사교성이 없고, 아주 우울한 시절을 보냈더랬지. 객관적으로 그 우울과 자폐성이 어디서 왔는지 모르겠고 어쨌든 난 그걸 파기하려고 미술을 찾았어. 트라우마야. 이를 극복하려고 미술을 찾은 것 같아. 미술에 빠져들 때만 행복감을 느꼈거든. 다른 데서는 재미를 찾지 못했단 말이야. 그때 몸무게가 한 45킬로그램이었거든. 밥맛도 잃고 불안한 청소년이었어. 나한텐 미술이 탈출구였어. 대학은 조소과로 들어갔는데 원래는 서양화과나 회화과로 가려고 했어. 그런데 전환하게 되었지. 자살한 권진규 조각을 보고 영향을 깊게 받았거든. 그분 작품을 보면 절망을 말이지 정면으로 맞서는 존재 의식이랄까, 그런 수양의 태도 같은 게 뚜렷하게 보였어. 흙에서 정신미를 만들어내는 것 자체가 참 멋있게 보였고 말이야. 흙덩어리 하나로 저렇게 저런 미학적 정신이 나올 수 있을까. 데생이랑 또 다르단 말이야. 내면의 자기 풍경을 솔직하게 드러내는 그런 조각을 난 본 적이 없었어. 그래서 대학에

가자마자 테라코타를 했지. 75년에 대학에 들어가서, 물론 조소과니까, 4년 내내 흙으로 모델링을 한 거지.[1]

길: 그랬군요. 하지만 사실 조소과 커리큘럼이란 게 서양 조각사 일색 아닌가요? 그런 부분에서는 아무래도 심리적 충돌이 있었을 것 같은데요. 또 선생님이 평생 추구해온 건 그런 게 아니잖아요. 우리 미학, 전통의 미학이었잖아요. 그래서 더 권진규의 조각에 꽂힌 것도 같은데요.

준: 서양 근대조각의 모델링 기법을 터득하는 게 수업의 전부였어. 로댕, 부르델, 마이욜 쪽에 충실하던 시간들이었고. 아카데미즘으로 그런 커리큘럼을 아주 중요시하던 때였지. 4년 동안 벗은 누드모델만 작업했으니 인체 모델을 보면서 사실(寫實) 조각을 한 거라고 볼 수 있어. 당시 조각 기법의 기준은 로댕하고 부르델이었으니까 말이야. 그러다가 탈춤반을 만들었어. 아까 말했듯이 어떤 우울증 같은 데에서 탈출하고 싶었단 말이지, 좀 더 신나는 해방감을 찾고 싶었어. 당시는 암울한 유신 시대였는데, 그래서 그랬는지 탈춤이 내게 화끈하게 들어왔어. 농부들하고 같이 양주별산대놀이 하면서 막걸리 한 잔 마시고 춤을 추는데 거기에 바로 우리 예술이 있더란 말이야. 논밭에서 김매고 돌아온 뒤에 바로 손 닦고 양주별산대 전수관에서 춤을 가르쳐주셨던 분들이 바로 그 농부들이었어. 인간문화재도 안 되었을 때였지. 남도의 고성오광대, 그리고 인천에 사시면서 은율탈춤, 봉산탈춤을 가르쳐 줬던 양소운(1924~2008) 선생님이 기억나. 그 탈꾼들의 탈춤과 지리산에서 배웠던 두레풍물, 그리고 산골에서 농부들한테 배웠던 우리 예술. 문화재도 아니었던 시절에 생활 예인들의 마지막 세대를 경험한 거

1. 1975년에 김봉준은 박효영 등과 함께 백운학이 이끄는 사회과학 독서 서클에 참여했고, 민속극 연구회(탈춤반)를 동아리로 등록했다. 임정희, 박효영, 정현 등이 초기 회원이다. 또 여름에는 연세대 탈춤반의 양주별산대놀이 현지 전수에 합류해서 양주별산대의 기본무와 장단을 익혔다. 76년에는 정현의 소개로 인천으로 가 강령탈춤을 전수하고, 황선진, 임명구, 조경만 등과 조우했다.

라고 봐. 75년에서 79년까지의 경험이야. 그때 탈춤반 하면서 탈도 만들었지, 조소과니깐 특히 탈에 더 관심을 갖게 되었어. 그런데 그 서양 조형법이랑 왜 그렇게 다른지 모르겠어. 그게 그렇게 혼란스러웠던 거야. 우리 것하고 서양 것, 그 두 가지를 학습할 때마다 서로 많이 달랐어. 충돌이었지. 그래서 탈의 아우라를 배우려고 먼저 단청 하는 스님한테 갔더니 글쎄 불화를 공부하라는 거야. 불화는 또 동양화나 서양화하고 왜 그렇게 달라? 불화는 그 둘 다 아냐. 그게 너무 다르더라고. 나는 그 다른 것에서 재미를 느꼈어. 고대로부터 내려온 민간전승의 예술 기법에 매력을 자꾸 느끼게 되었지. 그 매력이 어디서부터 온 건지 모르겠지만, 이후에 그것을 개념화시켜서 '신명이다', '신명으로 봐야겠다'고 생각했어. 내가 탈춤을 했으니까 그런 생각이 더 든 거겠지. 82년에 미술동인 두렁을 결성하고, 83년에 창립 예행전(《미술동인 '두렁' 창립 예행전》, 애오개소극장)을 하면서 팸플릿 서문에 "우리의 미적 가치를 신명(神明)으로 하겠다"고 도발적으로 아예 선언을 해버렸어. 한국 근대는 서양 문물에 젖어있던 때였으니 아주 발칙한 선언이었지. 그때가 탈춤하는 채희완 선배로부터 집단적 신명론이 나올 때인데, 나는 개인이나 집단을 나누지 않고 신명론 그 자체에 집중해서 서문을 썼어. 그 신명론이 지금도 나의 미학적 기조가 되고 있는 거고. 그 신명의 형식은 가무학(歌舞學)의 풍류 문화에도 있지만 시서화(詩書畵)에도 있어. 그것을 확대하고 연장해서 보게 되었고, 또 그것의 미학적 준거가 되는 동아시아의 전통 형식에 대한 공부도 해야겠다고 생각해서 민화, 불화, 풍속화, 무화(巫畵)에 관심을 갖고 독학했던 거야. 75년부터 유신 시대 내내 전통 공부를 집중적으로 한 게 나한테는 다시 못 올 아주 행복한 시절이야.

길: 전통 공부 이야기를 좀 더 해주세요. 구체적으로 무엇을 배우고 터득하신 건가요? 77년에는 봉원사 만봉 스님(1910~2006)을 찾아가 탱

화와 민화를 배우셨다 들었어요.[2] 77년에는 놀이패 한두레에 가입하고 채희완 연출의 〈창작탈춤 미얄마당〉에 참여도 하셨고요.[3] 그런 전통의 미학에서 무엇을 보셨던 건가요?

준: 처음부터 전통 시서화를 한 번에 하려는 욕심은 갖지 않았어. 맞아. 77년 1월인가 그 무렵이었을 거야. 우리 탈을 만들려다가 안 돼서 스님한테 가서 단청 배우러 왔다고 하니깐 "불화 공부를 먼저 하세" 그러더라고. 그때 스님이 가르쳐줬던 기법이 불화(佛畫)의 '초(草)'라는 거야. 초는 밑그림을 말하는 건데, 색은 안 하고, 붓 쥐는 법을 먼저 가르쳐주더니 시왕초(十王草)를 밑에 두고 베끼래. 당시 스님이 말씀하시기를 "시왕초 3천 장, 보살초 3천 장, 부처화 3천 장을 그려야 금어(金魚)가 된다"고 하셨어. 똑같은 걸 말이지. 거기에 '임서모화(臨書模畫)'의 학습 전통이 있었던 거야. 좋은 글씨와 그림을 밑에 놓고 베낀다는 건데 우리 전통의 학습법이야. 한지가 반투명이잖아. 괜히 반투명한 것이 아니거든. 좋은 걸 보면 베껴야 돼. 그래서 옛날부터 민화나 불화 등이 모두 비슷하게 보이는데 그게 다 임서모화 때문에 그래. 처음엔 시큰둥했지. 이렇게 단순한 그림을 반복해서 따라 베끼라니! 그런데도 마음이 심란할 때마다 일주일에 한 번씩은 꼭 거길 갔어, 봉원사엘. 인간문화재인 만봉 스님이 단청장으로 계실 때야. 그분한테 임서모화법을 배웠고, 그렇게 몇 년 하다 보니까 마침내 붓이 서는 느낌이 들더라고. 3년을 꼬박 다녔지. 세계 어디에도 말이야, 이런 부드러운 털을 가진 필기구가 없어. 부드러운 우리 붓에서는 가장 강인한 필력이 나와. 얼마나 역설적이야. 본래 딱딱한 것에서 딱딱함이 나오고 부드러운 것에서 부드러움이 나

2. 1977년부터 79년까지 서울의 봉원사 금어 만봉 스님으로부터 탱화와 민화를 배웠다. 만봉(속명 이치호) 스님은 1972년 8월에 중요무형문화재 제48호 단청장 기능 보유자가 되었고, 88년에 은관문화훈장을 수여했다.
3. 1970년대 탈춤부흥운동의 주역인 각 대학 탈춤반 출신들이 1974년 전통문화의 창조적 계승을 위해 '민족문화연구모임 한두레'를 출범시켰다. 창단 공연은 〈소리굿 아구〉였고, 〈장산곶매〉(1980), 〈밥꽃수레〉(2002) 등을 발표했다.

오는 게 물질성의 기계적 반응인데. 그 부드러움에서 힘찬 운필력을 느끼라고 훈련을 시킨 거였어. 그게 바로 붓의 기감(氣感)이거든. 기감 훈련은 스승 밑에서 야단 맞아가며 하는 거야. 하하하. 내림 학습이지. 육화 전승이라고 하는 그거, 그것이 훗날 걸개그림과 목판화로 나타났어. 초파일에, 괘불을 걸어두는 것처럼 걸개그림운동을 일으킨 거야. 나의 목판화가 불화식의 붓 선이 밑에 숨어들어서 부드러워 보이는 거지. 딱딱하지 않고 은은하면서도 힘차고 부드러운 맛, 그게 바로 조선 붓 맛이거든. 그런 풍류의 붓 전통이 있었기 때문에 지금 여기의 우리 목판화가 있는 거야. 그렇지 않으면 서양 목판화랑 다를 게 뭐 있겠어. 짝퉁 같은 거지. 서양 목판화와는 다른 거야. 오래 못 가고 끝나, 그건. 우리 목판화의 생명력이 과연 어디서 오냐는 건데 말이지. 전통을 괜히 공부하는 게 아니거든. 천 년, 2천 년 흐를 때는 그만큼 전통이 우리 안에서 소통 수단이 되어왔고 사랑을 받아왔기 때문이야. 자기 전승이 될 때에는 '사랑의 유산, 소통의 유산'이라고 생각해야 돼. 좋은 전통은 소통의 유산이거든. 그런 학습 기간이 있었던 게 나한테는 행운이자 힘든 과정이기도 했지. 미술 재야의 길을 걷게 한 동인이기도 하고.

길: 붓그림에 대한 강조도 여러 차례 들은 바 있어요. 왜 그렇게 붓을 강조하는 거예요?

준: 우리 붓 이야기를 좀 더 해볼까? 우리 붓이라고 하면 해방 이후부터 쭉 교육받아온 것이 서예하고 사군자 하는 거잖아. 화선지에 백모 붓으로 그리는 것이 유행하고 그랬고. 그래서 우리 붓이라고 하면 단순히 화선지에 작업하는 백모(白毛) 붓이라고 떠올려. 백모 붓은 염소털이나 양털로 만든 거야. 부들부들한 털이지. 그 붓 나름대로 개성과 장점이 있어. 붓에 먹을 많이 머금는 장점이 있거든. 단붓질로 이렇게 선필을 굵게 휘저을 수 있어서 사군자 같은 그림에 딱 맞는다는 특징이 있어. 그러나 이 신형 붓은 우리 붓의 주류가 아니야. 고구려 벽화를 한번

생각해봐. 가늘고 긴 장필로 흡사 침 같은 붓으로 그린 거거든. 그리고 그 붓털은 황모(黃毛)라는 것이고. 사냥에 나가 짐승을 잡아서 털을 뽑아 만든 붓이야. 고구려 기마족들의 벽화를 보면 나오잖아. 노루·사슴·순록·단비·족제비 등 숲속에 사는 동물의 털을 뽑아서 쓴 거야, 그게. 그 털이 갖는 특징은 백모하고 다르게 탄력이 아주 강하고 힘이 세. 지금은 붓을 두꺼운 걸 많이 쓰지만 원래는 가늘고 길었던 붓이야. 고구려 벽화에서 볼 수 있듯이 가늘고 긴 붓으로 쭉 치잖아. 요즘 사람들 보고 지금 한번 그 붓으로 그려보라고 해보면, 아주 쉬워 보이지만 절대 쉽지가 않아. 고구려 그림은 기가 엄청 센 그림이거든. 그 붓을 제대로 다루지 못하면, 그렇게 힘차게 못 그려. 그 붓을 다룰 줄 알아야 고구려 벽화를 그릴 수 있어. 그런데 말이야 붓 공부도 안 시키고 더군다나 붓을 어떻게 사용해 그렸는지는 아무도 이야길 안 해. 그러면서 고구려 벽화가 우리 문화의 원형이라고 떠들지. 동양화 붓이라고 하면 다 똑같은 줄 아는데, 이 백모 붓은 원래 중국 붓이야. 이쪽 붓들은 양이나 염소를 기르던 정주(定住) 시대의 붓이야. 그러니까 양털이나 염소 털과 같이 목축하는 동물 털을 뽑아서 붓을 만들고 대량 생산했던 것이 백모인 거야. 그 전의 동이족은 수렵족이라 사냥해서 잡았던 동물들의 누런 털붓을 썼어. 조선 후기의 풍속화·불화·민화·산수화·진경산수화까지 다 이 황모 붓을 썼어. 이 이야기를 아무리 해도 잘 안 들어.

2. 농사꾼 타령, 민중만화의 탄생

길: 초기 활동에서 한 가지 더 여쭙고 싶은 게 있어요. 농민 교육을 위해서 제작한 『농사꾼 타령』에 대해서 듣고 싶어요.[4] 농산물 가격 문제, 토지 문제, 농협 민주화 문제 등 농민의 처지에서 정부의 농업정책을 비

판했잖아요. 풍자와 해학이 있는 이야기 만화책이라 할까요? 시대적 문제의식을 담은 민중만화의 첫 신호탄이란 생각도 들고요.

준: 그 부분이 아까 빠졌어. 대학 시절의 노동운동 말이야. 지금 내가 사는 원주 취병리에도 농민회가 있는데, 그 시절 내 청년기 때의 가장 뜨거운 민중운동 기간이 한국기독교농민회 소속으로 활동했던 시절이야. 1981년부터 83년까지 한국기독교농민회 간사 역할을 했거든. 그 농민회에 들어간 것은 일반 직장으로 취업을 못하게 되면서야. 1980년 5·18 포고령 위반자가 된 거야. 결국 그걸로 아주 찍혀버리는 계기가 됐어. 1980년 경험이 중요해. 내가 광주항쟁 포고령 위반자로 1년간 도망자 생활을 그때 했거든.[5] 계엄 치하에서 도망자 생활을 한다는 건 말이지, 국가에 의해 현상 수배자가 되고 세상을 완전히 뒤집어서 보는 것하고 마찬가지야. 광주 5·18 관련 혐의자로 계엄 포고령을 위반했기 때문에 수배당했어. 서울에서 5·18 유인물을 작성한 총책임자로 수배를 내린 거야. 그 일이 있기 얼마 전, 그러니까 막 대학을 졸업하고는 제일 먼저 '창작과 비평사'에 들어갔었어, 1980년에. 첫 직장이었지. 아동문고 책 디자인을 맡아서 했어. 그러던 어느 날 광주에서 전화가 창비 출판사로 여러 통이 왔는데, 계엄군 상황을 전해 듣게 되었지. 그걸 알리고 싶었는데 믿을 만한 신문사나 출판사가 없어서 탈반 연합회 벗들하고 같이 고민하면서 광주에 대한 대책을 논의하다가 유인물 초안을 잡았더랬지. 그 유인물을 대량 제작해서 서울 거리를, 대학탈

4. 52쪽 만화 소책자로 제작된 『농사꾼 타령』(한국기독교농민총연합회, 1982)은 1982년 2월에 나왔다. 김봉준 작화, 정광훈 농민회 교육부장, 나상기 사무국장, 배종열 농민회장이 감수했다. 이 만화책은, 그리스도교 계통의 전국적 농민운동 조직으로서 농가 부채 탕감운동, 외국 농축산물 수입 반대운동, 농산물 제값 받기 및 직거래 알선 사업 등의 경제적 활동과 농민의 정치적 권리 주장, 민족자주화운동, 통일운동 등을 주도하였던 한국기독교농민회가 농민 문제는 농민 스스로 생각하고 깨달아 행동할 때 권리를 찾을 수 있다는 걸 쉽게 생각해볼 수 있도록 만화로 엮은 자료집 성격의 책이다. 장진영, 「한국사회에서 '노동문제'를 다룬 만화들」, 『만화비평 7』(정음서원, 2018) 참조.
5. 그는 라원식(본명 양원모), 전국탈춤반연합(약칭 연탈) 관련 청년 학생 30여 명과 함께 확대 계엄령 포고령 위반(5·18 해외 제작 살포 모의 및 실행)으로 수배를 당한 바 있다.

춤연합모임에서 구역을 맡아 뿌렸고, 나도 명동에서 살포했어. 그중에 한 서울대 학생이 서울역에서 잡힌 거야. 계엄군사령부에서 조사를 받은 거지. 그러니 주동자를 불게 되었고 나는 계엄군을 피해서 창비를 떠나 잠적했어. 그러니까 창비가 정상적인 직장 생활의 마지막인 거지. 그때부터 나는 블랙리스트가 된 셈이야. 다른 직장을 못 들어가고, 결국 들어간 곳이 운동단체 농민회야. 농민회에 가게 된 계기는, 농민들이 책을 못 읽거나 또 안 읽기 때문인데. 만화는 이해하기 쉽잖아. 만화로 책을 만들기로 한 거야. 그런데 만화 그릴 사람이 없어. 그래서 나한테 요청이 온 거고. 그들 생각으로는 한편으로 민주화 운동도 좀 하고, 의식이 있는 사람이 필요했던 것 같아. 민중교육연구소 소장 허병섭 목사(1941~2012)[6] 소개로 들어가서 만화책을 만들게 되었어. 그렇게 해서 나온 게 『농사꾼 타령』이라는 만화책이야. 농민들하고 같이 만들었어. 농민들이 스스로 이야기를 텍스트로 만화를 그렸었지. 하나는 가족 문제, 하나는 소작농이 갖는 설움, 또 하나는 농협 민주주의 문제, 농업 시사 문제 등, 그런 것들이 담겼어. 80년대에는 이런 책을 만드는 것 자체가 정권에 대한 정면 도전이었어. 만화를 그린 작화자를 경찰이 수배했어. 나는 도망 다니며 도 단위, 군 단위로 농민문화 교육하러 다녔고, 교회가 운영하는 농촌센터에서는 합숙하면서 농민 교육도 했지. 강연회가 끝나고 뒤풀이에서는 풍물을 가르쳤어. 그게 끝나면 농민들하고 만화의 얼개를 다시 만들었고. 만화를 만든 후에 딱딱했던 나의 판화가 많이 풀어지게 되더라고. 농민 속에서 민중예술을 본격적으로 시작하는 계기가 된 시간들이어서 아주 중요하게

6. 1941년 경남 김해에서 태어났고 한국신학대학에서 신학을 공부했다. 1974부터 76년까지 수도권 특수 지역 선교위원회 총무를 지냈고, 동월교회를 설립했다. 81년에는 한국기독교민중교육연구소를 설립하고 초대 소장이 되었다. 이후 똘배의 집 설립(1982), 푸른꿈고등학교 설립(1996), 녹색대학 공동대표를 지냈다. 『스스로 말하게 하라』(한길사, 1987), 『일판 사랑판』(현존사, 1992), 『넘치는 생명세상 이야기』(함께읽는책, 2001)을 펴냈다. 허병섭 목사는 미술동인 두렁의 초기 활동에서 빼놓을 수 없는 중요한 인물이다.

생각했는데, 하지만 기독교농민회가 종교관이나 세계관에서는 나하고 많이 달라서 지식인 목사 간부들과 점점 부딪치더라고. 농민들과는 잘 어울리겠는데 말이야. 그래서 털고 나와버렸지. 하지만 말이야. 그때 만났던 소탈한 농부들 이야기나 입담에 나는 그냥 완전히 반했어. 구비문학의 산실이었거든. 자기네들 경험담이잖아. 농협장이랑 싸운 이야기, 가격 문제를 가지고 시장에서 겪은 이야기, 얼마나 구수하고 재미있게 말들을 하든지. 판소리가 따로 없더라니까. 특히 남도 농민들에게서는, 구비문학의 산실이 여기 다 있구나 생각했어. 요즘에는 그런 식의 구비문화가 다 죽었잖아. 민중의 문화도 다 죽었어. 그렇게 때문에 난 1980년대를 우리 시대의 르네상스라고 생각해. 그 당시 구비문화하고 기록문화 등이 무지하게 많이 나왔거든. 그리고 웬만한 창작, 노래, 미술들도 그 당시가 민중예술의 창의성이 가장 높았어. 프로젝트나 돈 없이도 그런 것들이 많이 나왔을 때야. 당시를 주목해야 하는 이유지. 제목 하나만 봐도 그때가 제일 빛나. 지금도 나를 목판화 작가라고 부르는 많은 사람들이 어떤 인상을 갖는 게 그 당시 농민판화 때문이더라고. 〈추수〉, 〈모내기〉, 〈사월의 노래〉, 〈꽃놀이〉, 〈두렁〉, 〈난장〉 등은 그 당시 농민들하고 어울리며 느꼈던 이미지 판화야. 농민들하고 함께 어울려서 아줌마들이랑 밤새 풍물 치고 놀았던 장면들, 장단 맞췄던 장면들이거든. 그네들은 자기를 잘 몰라. 자기네들의 따뜻한 정의 문화가 얼마나 위대한지 잘 몰라. 오히려 난 80년대 농민에게서 푸진 문화를 배웠어.

길: 『농사꾼 타령』은 여러모로 연구 가치가 높은 것 같아요. 사실 그 만화책이 민중만화의 출발 같다는 생각이 들거든요. 좀 더 구체적으로 그 만화책의 제작 과정이나 또 연관된 작업이야기를 좀 들려주시죠.
준: 그 만화가 사실 민중만화의 효시야. 그다음으로 가톨릭농민회에서 자극을 받아서 나온 게 『학마을 사람들 이야기』(탁영호)인데, 1984년

인가 그래.[7] 『한겨레신문』의 박재동 만평은 그로부터 한 6년 후엔가 나오지. 그러니까 아주 이른 시기에 작업한 거야. 그 만화를 기독교농민회에서 출간하고 나는 또 도망을 갔어. 그 만화는 말이지, 지금으로 말하면 일종의 시사만화라고 할 수 있는데, 사실 그것과는 많이 달라. 농민 이야기 만화거든. 내가 기독교농민회에 들어간 것 자체가 그 만화를 그리려고 간 거잖아. 농민들이 책을 아예 못 읽는 경우가 많았고 읽을 수 있더라도 너무 안 읽는 상황이었거든. 당시는 대부분의 농민들이 국졸 출신이거나 지금 표현으로는 초등 교육까지만 마쳤거나 무학력도 많았어. 그래서 농업경제의 본질이라든가 농산물 가격 문제, 토지 문제, 농민협동조합 문제 뭐 이런 것들을 쉽게 알렸으면 좋겠다고 생각한 거야. 기독교농민회 쪽에서 그런 내용의 만화를 그릴 수 있고 또 민주 의식이 있는 사람이 없나 하고 찾다가 나한테 의뢰가 들어온 거야. 민중교육연구소의 허병섭 목사, 유인열 연구사가 나를 추천해서 들어가게 된 거고. 기독교농민회 사무국장 나상기의 아이디어였던 것 같아, 지금 생각하면. 내가 농민회 문화홍보 분과에 들어가서 그 만화를 그리려고 이야기를 쭉 잡아나가는 과정이 있었는데, 농민 체험을 바탕으로 농민들하고 함께 만들어야 하는 거였어. 농민 정광훈 교육부장이 많이 도와주었지. 그림은 내가 그렸지만 말풍선은 농민들하고 함께 만든 거고. 그러다 보니깐 거기 말풍선 글들을 보면 지금도 아주 맛깔스러워. 해학적이고 현장감 있고, 이야기 자체가 지금 보아도 아주 단단한 고전이야. 내가 보더라도 그 만화집 안에 토지 문제를 다룬 「메뚜기 아저씨」 이야기나 농산물 가격 문제를 다룬 「울어버린 순이 아버지」, 「밑지는 농사」 등의 이야기는 지금도 변하지 않은 농촌 현실이지. 『농사꾼 타령』이 발간되고 나서 경찰이 만화가를 잡으러 다닌다고 하니 또 도망을 치게 된 거지.

7. 탁영호의 24쪽 만화 소책자 『농산물가격보장 학습자료—5: 학마을 사람들 이야기』는 1983년 5월 한국가톨릭농민회에서 펴냈다. 농산물 가격 문제의 실상과 원인, 해결 활동에 대한 이야기를 만화로 만든 학습 교재이다.

그때 내가 붙잡혀 들어갔으면 감옥에서 몇 년은 살았을 텐데 운 좋게도 농민회 측에서 보호해줬어. 농민회 배종열 회장이 나 대신 감옥에 들어갔거든. 경찰서에서는 수사가 장기화되니까 '서둘러 이 일을 마무리해야 한다'면서 누구든 나와서 대신 감옥에 가라고 했지. 회장님이 출간 책임자로 감옥에 들어가서 몇 달 고생하고 나온 기억이 나. 지금 생각해도 감사해. 어쨌든 그때 농민들하고 함께 만화 작업을 하고, 풍물을 치고 신나게 놀았던 그 현장 경험이 없었다면 내가 그런 해학과 신명이 있는 목판화를 할 수는 없었을 거야. 갑자기 어떻게 그런 신바람 나는 그림이 튀어나오겠어. 그 풍물의 신명, 이런 것들하고 만화의 미(美)가 합쳐졌으니깐 나온 거지. 예술이라는 게 갑자기 비약적으로, 혹은 누군가 작위적으로 만들어서 나오는 게 아니야. 마당의 미학, 민중의 현장, 작가의 내적 필연이 만나면서 만들어진 것이 당시 그 만화였고 판화였어. 그래서 당시 출판된 민중 노래책 같은 델 보면, 내 이름은 없어도 내 목판화 이미지가 많이 삽입되었지. 그게 이제 그림에서 춤과 노래가 들리게 되는 그런 그림이 처음으로 느껴지게 된 거야. 그런 푸진 그림들이 나오면서 오윤(1946~1986) 형과도 판화 달력을 함께 시도했었어.

3. 신명의 미학과 산 미술론

길: 홍성담 판화집 달력하고 두령의 판화 달력은 알고 있는데요.[8] 오윤 선생님도 판화 달력을 제작했어요? 한 번도 본 적이 없는 것 같아요. 두령과 오윤 선생님은 아주 가까웠고, 그래서 애오개에서 창립 예행전 할

8. 『열두마당―홍성담 판화집』은 1982년 한마당 출판사에서 나왔고, 『미술동인 '두령' 판화달력』은 1983년 12월에 실천문학사에서 출간되었다. 두령의 판화 달력은 1984년 갑자년을 위한 것이다. 이 판화 달력의 주제는 '일과 놀이'였고 25점의 흑백 판화와 채색 판화를 수록했다. 풀이말은 시인 박영근이 맡았는데, 두령은 이 판화 달력을 매개로 후원 회원 200여 명을 조직했다.

때 판화 작품을 찬조 출품했다는 이야기는 알고 있습니다만.

준: 얘기가 나온 김에 좀 더 해보자고. 1983년에 애오개소극장에서 창립 예행전이라고 해서 전시를 하려고 하는데, 아무래도 우리 윗세대 선배님을 한 분 모시고 싶었어. 그게 오윤 형이야. 우리보다 먼저 전통 그림을 계속 공부하고 계셨거든. 이오덕 선생의 『이 아이들을 어찌할 것인가』(청년사, 1977)에 책 삽화로 민중성 강한 판화를 선보였고. 그래서 내가 83년에 오윤 형을 찾아갔어. 그 전에 사적으로는 모르는 사이였지. 당시에는 학교 선생 일을 그만두고 서대문 미술학원에서 강사로 계실 때였어. 먹고 살려고 그 일을 하신 거지. 오윤 형을 찾아뵙고 "미술 동인 '두렁'에서 이런 모임을 제가 합니다. 처음에는 '현실과 발언'에 들어가려고 했는데 아무리 생각해도 맞는 것 같지가 않아서 차라리 따로 하고 싶어서 만들었습니다. 그런데 선배님 작업을 보니깐 우리랑 맞는 것 같은데 단체 활동 같이 하시죠? 그게 안 되더라도 선배님으로 모시겠습니다"라고 처음부터 당돌하게 말해버렸어. 하하하. 그때 우리 창립 예행전에 형 작품을 같이 걸게 해달라고 요청해서 같이 하게 된 거야. 형의 그 판화를 내가 한 10여 점을 못 돌려드리고 가지고 있다가 나중에 부천노동상담소 기금 마련할 때 다 기증했지. 채희완 선배가 창작탈 마당극 〈강쟁이 다리쟁이〉(1984)에 쓴다고 탈을 만들어달라고 해서 형하고 같이 만든 적도 있어. 그렇게 서로 교류를 하면서 가끔 봤지. 그때 내 목판화를 보여주면서 "제가 이런 것을 그리는데 어떻습니까? 한번 품평 좀 해주세요" 한 적 있어. 형하고 나하고 사실 8년 정도 나이 차가 있어서 경륜이 다르지만 비슷한 점도 많았거든. 둘 다 미대 조소과 출신이고, 그리고 전통 미술, 탱화 공부를 다 해봤잖아. 우리 탈춤과 마당극 운동에도 참여했었고. 그런 점에서 미학적으로 같은 점이 많았어. 그래도 타고난 기질이나 체험과 경륜이 다르다면 크게 다르지, 우리 둘은. 둘이서 그런 점을 확인하는 부분이 있었어. 그 형은 쉽게 남 흉을 보는 스타일이 아니야. 그림 평을 부탁하니까 "좋다"고만 말해. "그

래도 해줘요. 그래야 후배도 크죠." 그랬더니 한다는 말이, "봉준이 작품은 곡선이 참 좋아. 그런데 너무 곡선만 쓰는 거 아냐? 직선도 좀 쓸 수 없니? 현대사회의 소외 정서를 담으려면 직선을 찾아야 할 걸세." 이렇게 아주 조심스럽게 한마디 하더라고. 형은 당시 직선을 즐겨 쓸 때잖아. 힘찬 선을 갖고 있었어. 형은 곡선을 갖고 있으면서도 직선을 포함하고 있는 그 스타일이 좋았는데, 내가 그 형 스타일을 따라하고 싶지는 않더라고. '나는 나다. 내 기질대로 간다' 그런 게 있었어. 형이 이어서 이런 이야기를 또 하는 거야. "그런데 네 것 좋아. 밝고 신명이 있어서 좋아." 자기 그림이 어두운 게 자기는 또 싫대. 내 판화가 밝아서 좋대. 그러면서 나한테 몇 번 "풍물 좀 가르쳐줄래?" 하시면서 꽹과리를 가르쳐 달라고 몇 번이나 청했어. 통기타 문화에도 익숙하고 마당문화도 좋아하면서 늘 학습하는 그런 진지한 분이었지. 한번은 풍물 그림 밑그림을 가지고 와서는 풍물패들의 장구 악기 잡는 법이 맞는지 일일이 감수를 받아가더라고. 그렇게 고증하고 밑그림을 거치면서 태어난게 〈춘무인추무의(春無仁秋無義)〉(1985) 판화야. 치밀하고 꼼꼼하신 분이라는 느낌도 받았어. 나의 〈통일해원도〉(1985)는 거기에 자극받았던 판화야. 그전에 나도 풍물 그림을 그린 적도 있긴 했는데 내 풍물 판화를 능가하는 풍물 판화가 나온 것에 자극 받았던 거지. 〈통일해원도〉는 보다 신명나고 공동체적이며 통일 이념을 담은 대동놀이 판화로 만들었어. 그렇게 1983년부터 85년까지 몇 년을 교류했었는데, 난 형의 장점을 오히려 그때는 잘 받아들이지 못했어. 나의 미적 형식을 찾는 데만 급급해 있었거든. 의도적인 다름이 아니라 79년 이후 풀어낸 내 스스로의 방식대로 자기 진화에 충실하고자 했던 것이기도 해. 그런데 형은 나랑 두렁의 장점을 잘 알고 먼저 수용했어. 그래서 그 이후에 나랑 2인 달력을 만들기로 약속한 거야. 그래서 판 작품들을 보면 공동체적이고 놀이적인 생활 판화더라고. 그때 형은 〈김장〉이라든가 〈천렵〉이라든가 〈윷놀이〉 같은 새로운 장면을 시도했지. 나하고 같이 목판화 달력을 만

들려고 홀수 달에 맞는 작업한 판화들이야. 형은 1월부터 홀수 달력의 그림을 그렸고, 나는 짝수 달력의 그림을 그렸어. "달력 작업 좀 같이 한 번 해봐요"라고 제안을 드렸는데 좋다고 해서 둘이 열두 달 달력을 만들게 된 거야. 나는 그 시기에 〈추수〉나 〈모내기〉 같은 작품들이 이미 나와 있기 때문에 새로 작업하지 않고 달력 디자인만 했어. 그걸 다 모아서 '창작과 비평사'에 갖고 갔는데 당시 편집장이셨던 김윤수 선생이 수용을 안 하는 거야. 아쉽게 출판이 불발되고 말았지. 당시 김윤수 선생에게 좀 섭섭했어. 어쨌든 그런 식으로 오윤 선배와 서너 번의 큰 교류가 있었다고 봐야지. 전시 한 번, 달력 작업, 탈 작업. 사실 그게 형하고 인연의 전부지만 말이야. 그러고 나서 한 2년 후쯤에 형이 돌아가셨어. 이미 건강도 안 좋으셨던 시기에 만났던 거야, 우린. 진도에 요양 가 계실 때는 손 편지가 몇 번 오가기도 했어. 최근에 두렁 자료들을 정리하려고 꺼내보니깐 오윤 형 편지가 나오더라고.

길: 오윤 선생하고의 인연도 인연이지만, 사실 형제 같은 소집단이라고 할 정도로 가까웠던 게 광자협(광주자유미술인협의회)이잖아요? 홍성담 선배님하고도 인연이 깊지 않나요?

준: 성담이하고도 초기에 교류가 많았지. 성담이는 80년대에 호형호제하는 사이로 지냈어. 내가 한 살 많아. 인연이 오래됐지. 『산 그림』(1983)에 나온 판화들 있지? 그 판화운동을 두렁으로 시작한 게 83년이거든. 애오개에서 전시도 하면서 만든 것들이야. 목판화 강좌도 열면서 모아서 그 책을 내고. 『산 그림』은 판화 강습, 얼굴 그리기에서 탈놀이, 걸개그림, 미술운동 대담, '산 그림' 선언문 등이 실린 작지 않은 팸플릿이야.[9] 이걸 채희완 선배랑 같이 광주에 있는 황석영 선배 집에 갈

9. 미술동인 '두렁'의 그림책 1집으로 제작한 『산 그림』의 목차는 1. 산 그림을 위하여, 2. 공동벽화―만상천화, 3. 판화모음, 4. 개별창작 모음, 5. 얼굴그리기에서 탈만들기까지, 6. 창작 탈, 7. 민속미술을 익히자, 8. (좌담) 민속미술의 새로운 이해, 9. 동인 명단 및 후기 순이다.

때 가지고 갔어. 그 선배 집에 갔을 적에 그 자리에서 황 선배 소개로 성담이를 만났고. 그때부터 문화운동 정보를 서로 교류하며 친하게 지냈지. 광주하고는 탈춤을 전수시키려 1977년에 채희완 선배하고 내려간 적이 있어서 이미 문화운동 인연을 가졌던 곳이기도 해. 탈춤 전수를 계기로 마당극단 '신명'이 생겼어. 황 선배가 『산 그림』을 보더니 감동을 하면서 "판화를 이렇게도 할 수 있네. 쉽고 소박해서 좋다. 우리도 광주에서 판화 강습 해보자"하더니 광주에서도 시민판화운동을 시작하게 돼. 이렇게 황석영 발의, 홍성담 주관으로 시작한 것이 광주시민미술학교 판화 강좌야. 광자협 회원이자 미술평론가인 최열은 시민판화운동을 두고 '광주 원조론'을 강조하면서 광자협이 판화운동을 제일 먼저 시작했다고 자꾸 우기는데 그건 아니고 서로 정보 교류를 하던 그 시대에 같이 나온 거야. 어찌됐든 그 쪽에서 시민판화학교 결과물이 잘 나오더라고. 역시 광주라고 하는 문화 토양은 서울보다 나아. 시민판화 성과가 나왔잖아. 이후에 지금은 고인이 된 문영태 형이 서울에서 주도한 시민판화학교도 『시대정신』에 실려 나왔지.[10] 애석하게 문영태 형도 이젠 돌아가셨네. 당시는 시민판화 시대의 개화기라고 할 만큼 판화운동이 풍성했어. 성담이는 이제 광주에서의 뜨거운 경험과 전투성 때문에 계속해서 그 내용으로 판화를 팠어. 지역 미술인 연대로 '민미련(민족민중미술운동전국연합)'을 결성하기도 했고. 80년대 말 걸개그림 〈민족해방

10. 『시대정신』 제2권(일과놀이, 1985)에 실렸다. 김봉준은 장진영과 함께 1983년 10월 1일부터 3일까지 경기도 가평의 대성리에서 '사흘 낮밤 토론회'에 참석했다. 옥봉환의 주선으로 홍성담, 최열, 홍선웅, 문영태, 최민화가 참여해 미술운동의 방향과 성격, 실천 방법론을 모색했다. 이들이 전국적 연대 실천을 위해 합의한 여섯 가지 실천 방법은 다음과 같다. 1) 식민 미술의 잔재 청산과 민족 미술의 전통 발굴 및 창조적 계승, 2) 현실주의에 기초한 민중적 민족미술 지향, 3) 미술운동의 주체 형성 여건 조성, 4) 미술 작품의 대중적 생산과 보급, 5) 미술 민중 교육 심화 발전 모색, 6) 기층 현장 운동과의 연계 실천. 토론회에 참석한 이들의 각 소집단은, 미술동인 '두렁', '광주자유미술인협의회', '땅', '시대정신(시대정신기획위원회)' 등이다. 이들 청년 미술인들은 판화운동, 교육운동, 대학 미술운동, 현장미술 활동 및 현실주의에 관한 사항과 향후 '협의체 미술운동기구'를 예정하고 미술 공동체 결성을 도모하였고, 실제로 1984년에 서울미술공동체가 결성되었다.

운동사〉(1988)를 같이 하자는 제안도 받았지만 나는 거절했어. 미술운동이 지역의 자발성을 강화하는 점은 성담이랑 같지만 독재 권력의 직접 탄압이 뻔히 보이는 일에 동참하기는 싫었고 특히 북한과 미술 교류를 탈법적으로 시도하는 것은 싫거든. 탄압의 질곡을 피하고도 싶었어. 성담이는 광주항쟁 영향인지 인권 문제나 한반도 정치 문제에 관심이 많았어. 그런 작업들을 북으로 가져가는 운동을 같이 하자고 나를 찾아왔었지. 당시 나는 수도권에서 미술 활동을 했지만 '현발'하고도 다르고 광자협 쪽하고도 다른 길을 가고 있었어. 나로 인해 두렁 후배들에게까지 정치적 피해를 줄 생각도 없었어. "나는 안 한다. 너희들끼리 해라." 그렇게 헤어졌어.

길: 선생님도 그렇지만 홍성담 선배님의 작품에서도 샤먼 미학을 엿볼 수 있는 것 같아요. 21세기 들어서는 우리 문화의 원형을 탐색하는 것도 비슷하고요. 서로 비슷한 미학으로 출발했으나, 80년대 후반에는 다른 길을 갔고, 또 시간이 지나서는 무언가 합류하는 느낌이 있어요, 두 분이. 왜 그럴까요?

준: 글쎄. 동시대적 체험이 비슷한 동세대 예술인이지만 개인의 기질과 활동 현장이 다르니까. 전통문화의 수용적 태도는 같으나 전통과 현장 체험의 선택과 해석도 다를 거야. 사실 우리 문화는 먼 고대부터 아시아 문화로 내려온 거야. 그래서 샤머니즘이나 굿 이야기를 하는 것이고. 또 풍류와 신선문화가 내려왔고, 마당문화에서부터 동학까지가 다 대륙적인 문화 주체성 속에서 커온 문화이기도 하거든. 샤머니즘·굿·신선문화·풍류·마당문화·동학에 이르기까지 끊이지 않고 이어지는 동아시아 문화의 보편적 특징이 있어. 동학이 최대의 분수령을 이루지. 이 문화를 다 봐야 하는 거야. 이 안에서 새로운 문명으로 싹 터왔는데, 아직도 우리 사회는 서구적 세계주의에 갇혀 있거든. 동아시아 문화의 핵심인 마당문화가 21세기에 필요한 문명을 포태하고 있는데, 그걸 단

순히 과거의 샤머니즘 관점으로만은 또 풀 수가 없어. 오리엔탈리즘 수준으로 가면 진화를 멈추게 돼. 서구 관점에서 그들이 처음 동양의 원시 문화를 보는 그 아젠다 세팅에 내가 또 갇히는 꼴이 되는 거야. 사실 우리가 이 안에서 탈춤·풍물운동을 했던 건 마당문화의 정신이었고 그래서 동학은 당연히 우리의 굿문화가 진화하며 이루어낸 동아시아 사상 문화의 새로운 정초라고 봐야 되듯이. 그렇기 때문에 두렁이 동학의 굿그림을 그린 것은 아주 당연한 거고. 그런데 너무 부족한 공부가 많아. 나는 유년기, 청년기를 고스란히 서울 대도시에서 자랐어. 내게 부족한 원형 문화에 대한 갈망이 강했어. 우리 문화 원형에서부터 다시 더 천착하고 싶어서 시골 오지 마을로 이주했고 이제는 신화 미술관을 차려 놓고 신화 예술에 천착하기에 이른 거지.

길: 그런 생각들이 두렁의 정신에도 녹아 있었던 게 아닐까요? 저는 1984년 동학혁명 90주년에 두렁이 창립전을 한 것이 늘 궁금했어요. 왜 하필이면 동학혁명의 해돌이에 창립을 했을까? 게다가 미술패도 아닌 탈패들이었잖아요, 두렁의 창립을 주도한 선배들이 거의 다.
준: 미술 하나만 놓고 보면 이런 말들이 굉장히 이질적으로 들릴 거야. 독창적이거나 특별한 말이 아니고. 그러니까 우린 탈춤과 풍물에서 그대로 다 배운 거야. 미학이 흔들릴 때 늘 '탈춤은 어떻게 했지?', 작풍의 미적 형식의 기조가 안보이면 '풍물은 어떻게 했지?' 그 질문으로 다시 돌아가서 가만히 생각해보는 거야. 19세기엔 풍속화나 민화나 불화가 있었지만, 그것들은 사실상 20세기까지 오지 않았으니 끝났다고 보고. 지금까지 내려오는 우리 미술이라는 건 없다고 봐야지, 따지고 보면 말이야. 그런데 탈춤과 풍물은 1970~80년대에 우리가 해봤잖아. 몸에서 몸으로 전승되어 내려오는 거잖아. 그게 굉장히 의지가 되더라고. 그러니 그것이 바로 나의 미적 기준이 되었지. 그래서 내가 흔들릴 때면 '거기서는 어떻게 했지?' 하고 다시 돌아가서 보고 그러는 거야. 지금도

가끔 난 '아, 이게, 춤추는 그림을 다시 그려야 내가 풀릴 것 같아. 내 그림이 너무 딱딱해' 그래. 그러면서 나는 옛날 생각을 하면서 혼자 미친 놈처럼 춤을 춰보기도 하고 그러거든, 하하하. 사실 이렇게 풍류문화하고 다 연관이 되어 있어. 풍류문화라는 게 원래 신라 시대 때는 서사(이야기), 시·서·화, 가·무·화가 다 함께 같이 있었던 문화잖아. 그런 문화가 원래 이쪽 예술의 원형적 형식이기 때문에 자꾸 거기로 돌아가서 다시 검증해보는 그런 버릇이 생겼어. 원시반본(原始返本)이라고 불러도 좋고 입고출신(入古出新)이라고 해도 좋아. 그렇다면 두 가지로 생각해볼 수 있을 것 같은데. 구체적으로 이야기하면, 하나는 사실 판화 같은 경우 복제성이 강하기 때문에 '모두 나눠 누리는 미술', 뜻이 맞는 사람들이 다 같이 볼 수 있는 개념이 될 것이고, 두 번째는 하나의 그림이라고 할지라도 많은 사람들이 그 그림을 통해서 감흥 자체를 나눠 누리는 미술의 미학이 될 수도 있을 거야. 더 구체적으로는 창작에 참여할 수도 있겠지. 생산·유통·공유·향유에 다 나눌 수 있는 방식이 여러 갈래로 있어. 그 부분은 우리가 마당극이나 탈춤, 창작 탈춤 같은 것들을 만들어보면 다 알아. 우리가 저 동네 사람들하고 창작 탈춤이나 마당놀이 같은 걸 여러 번 해봤거든. 아무런 예술적인 재주가 없는 사람들조차도 다 쓸모가 있어. 아주 특별히 재주가 있는 사람도 한몫하고, 그렇지 않은 사람도 한몫을 해. 그런 부분으로 훈련이 되어 있으니까. 왜 미술에서는 그런 게 안 될까? 그런 생각에서 개발한 것이 '걸개그림' 아니야? 목판화도 가능했지. 안 되면 채색이라도 같이하고. 처음에는 구상을 잡을 때 누가 먼저 손을 댈 수도 있겠지. 하지만 그 전에 기획 단계에서 그것을 공유하고 같이 토론하는 부분들도 다 공동 창작에 들어가는 거야. 이 걸개그림에 있어서는 한 사람 눈보다 여러 사람 눈이, 한 사람 손보다 여러 사람 손이 모아지면 훨씬 재미있고 풍부한 그림으로 만들어져. 그렇게 함께 참여하는 개입 방식은 얼마든지 열려있는데, 지금 근대의 미술 교육의 전통에서는 개인 중심으로만 하다 보니까 자꾸 그런

부분들을 힘들어하고 배제시켜. 두렁도 초기에, 특히 탈춤, 풍물운동을 안 해본 친구들이 들어오면 아주 힘들어 했어. 작가라고 하면 개인 작품으로 만드는 스타일만 해봐서 그 부분에서는 차이가 나더라고. 초기에는 그래서 탈춤·풍물·연극 하는 친구들만 남았는데 그렇지 않은 친구들은 두렁에서 서서히 떨어져나가고 그러더라고.

4. 애오개, 예술 혁명의 아지트

길: 두렁의 본격적인 출발은 사실 애오개문화공간이라고 할 수 있잖아요. 애오개소극장이라고 더 많이 알려져 있긴 하지만요. 애오개는 어떻게 만들어졌고 거기서 어떤 활동들을 하셨나요?

준: 1980년 2월에 대학을 졸업했어. 졸업하고 나서 1년간 수배되고 또 투옥을 당하다가 나와서 화실을 장만했지. 성산동 화실 시대야. 그 화실이 나한테는 아주 중요해. 졸업 후 첫 화실인데다 그 무렵 나는 5·18 포고령 위반자였거든. 수배가 해제되고 나서 1981년 봄에 처음 작업실을 가지게 된 거야. 작업에 굶주렸기 때문에 거기서 작업이 많이 나왔어. 진채화(眞彩畵)로 그린 걸개그림 〈만상천화〉(1981)가 당시 대표작이야. 1986인가 87년 무렵까지 두렁 사무실에 그 작품을 보관하고 있었는데, 라원식 평론가는 그래서인지 그걸 두렁 초기 공동 작업으로 생각하더라고. 그러나 두렁 창립 이전 성산동 화실 시대 그림이야. 그 이후에 내가 미국엘 다녀오니 두렁 사무실에 두었다는데 분실돼서 지금은 없어. 그리고 초기 목판화 20여 점도 이때 나왔어. 〈어머니 돌아 왔어요〉(1981), 〈아리랑고개〉(1982), 〈목칼을 찬 조상〉(1982), 〈사면초가〉(1981), 〈어머니와 두 아이〉(1981) 이런 거. 그중에서 〈어머니 돌아 왔어요〉는 비교적 많이 알려진 그림이야. 수배와 투옥을 끝내고 어머니한테 돌아왔을 때의 감정이거든. 같이 부둥켜안았을 때의 느낌을 표현

하고 싶었어. 그 느낌이 강하게 살아있잖아. 사진도 참고했지만 나는 사진을 보고 다 그리지는 않았어. 사진을 이용하는 건 하이퍼리얼리즘이나 포토리얼리즘 같은 것들이잖아. 난 그런 것들과 거리를 두고 살았거든. 대부분 다 내 느낌으로 그린 거야. 이렇게 붓으로 쭉 그려놓고, 그걸 밑그림으로 놓고 목판화를 팠지. 내 판화 제작 방식은 늘 그랬어. 붓과 칼과 먹의 조화로움을 추구하는 거야. 그러다가 1982년에 아현동 굴레방으로 화실을 옮겼는데 민주화 운동과 관련한 문화공간이 필요하다고 생각해서 우선 황선진, 연성수, 나 이렇게 셋이 화실 안에 '굴레방 놀이 기획실'이라는 이름으로 아지트를 만들었어. 황선진하고 연성수는 당시 서울대 문리대 제적생들이었는데 대학은 서로 달라도 우리가 탈춤반 출신이거든. 우린 이미 당국에 찍혀 있어서 탈춤운동을 하거나 문화운동을 학교에서 할 수는 없었어, 학교에선 말이지. 그 시기에 그들이 쳐들어온 거야. 화실 공간을 같이 쓰자고. '이 판에 너 혼자 작업만 할 거냐' 해서 나는 좋은 얘기라고 생각했지. 1980년 '민주화의 봄' 때 고난을 같이 한 동지들이었으니까 서로 함께 밖에서 한 상 차린 거라고 봐야지. 내 화실은 3층에 있었어. 화실 간판을 바꾼 셈이 됐지. 그게 1983년쯤일 거야. 내 화실을 미술 기획실, 놀이 기획실로 운영하다가 거기서 그 유명한 신명의 『공동체 놀이』와 『탈춤 체조』 운동이 나오게 됐어. 그건 연성수가 주도해서 나온 거고. 황선진 같은 경우엔 거기서 「대동놀이론」을 펴내게 됐지. 풍물놀이 목판화 〈뜰밟이〉(1982)도 처음 나왔어. 어쨌든 거기서 활동하다가 공간이 너무 좁으니깐 돈을 더 모아서 큰 공간 하나 찾아서 놀이마당이 가능한 공간을 운영해보자고 황선진이 주도적으로 제안을 했어. 나도 기독교농민회에서 문화간사 요청도 있고 해서 혼자 개인 화실을 운영할 여력이 없게 되었거든. 자꾸 지방 농촌 출장을 많이 다녔으니까. 기독교농민회 문화간사 주 임무는 만화집을 한 권 만드는 일이었어, 아까 얘기했듯이. 2년간 계획하고 장기 프로젝트로 맡고 있었는데, 그 시기에 농민회가 있는 지역을 돌면서 풍물

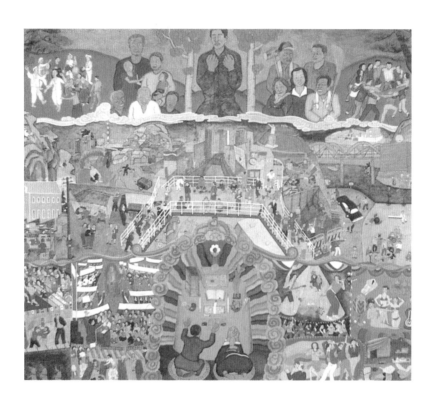

1982년에 제작한 김봉준 주필의 공동 벽화 〈만상천화1〉

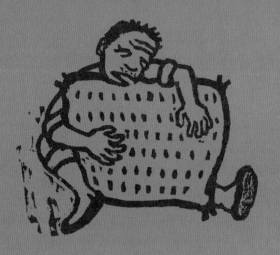

82-1

농사꾼 타령

한국기독교농민회 총연합회

김봉준의 농민 이야기 민화 『농사꾼 타령』(한국기독교농민회총연합회, 1982, 총 52쪽)

1985년에 개최된 《김봉준 목판화전—각박한 시대에 푸진 그림을!》전 포스터

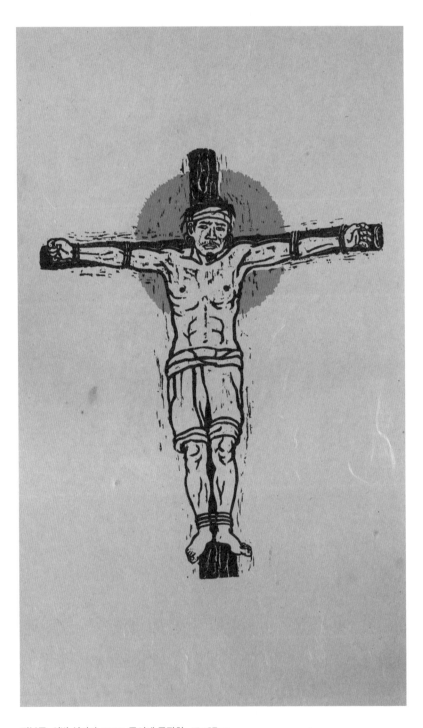

긴봉준, 의병 십자가, 1983, 종이에 목판화, 47×27cm

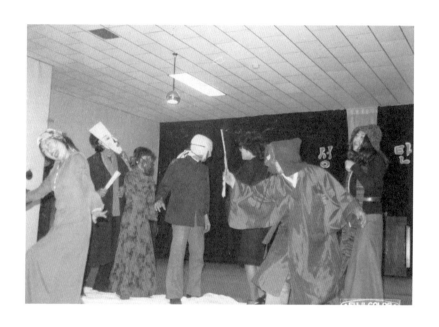

1983년 미술동인 두렁의 창립 예행전 모습. 애오개문화공간에서의 개막 행사의 일환으로 공연한
창작탈 굿문화 〈아수라판〉의 장면으로, 김원호가 연출했다.

산 그림

미술동인 "두렁" 그림책 1집

미술동인 두렁 그림책 세1집 「산 그림」, 1983. 창립 예행전 자료집

'84 "두렁"창립전 기념

산 미술

^{미술}_{동인} 두렁 그림책 제2집

미술동인 두렁 그림책 제2집 『산 미술』, 1984. 창립전 자료집

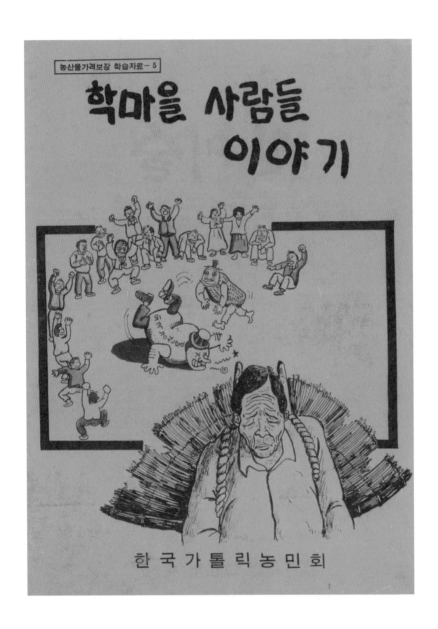

딕영호의 『학마을 사람늘 이야기』(한국가톨릭농민회, 1983, 총 24쪽)

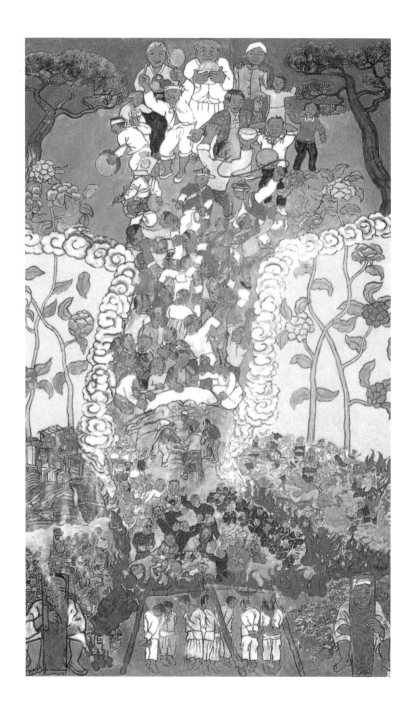

김봉준, 조선수난민중해원탱, 1984, 캔버스에 단청 안료, 250×150cm

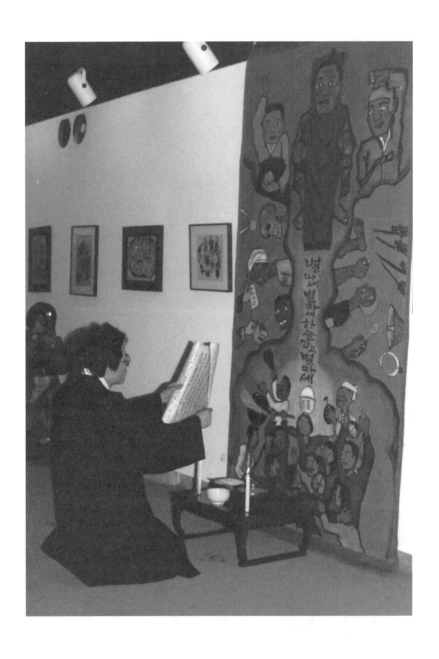

제3미술관에서 첫 개인전이었던 목판화 전시 열림식에서 고축문을 낭독하고 있는 김봉준. 앞의 작품은 걸개그림 〈별 따세〉(1985)이다.

공동체 **6**

민중미술

민중미술편집회

도서출판 **공동체**

민중미술편집회 편, 『민중미술』(도서출판 공동체, 1985). 김봉준은 편집위원장을 맡아 이 책을 기획했다.

민족미술 열두마당 달력에 실린 김봉준의 〈통일해원도〉, 민주·통일민중운동연합, 1986

KOREAN · AMERICAN
CULTURAL FESTIVAL

제1회 민중문화예술제 리플릿, 민중문화연구소(미국), 1987. 김봉준이 미술동인 두렁 대표로 참여해 전시기획, 민족굿회 보급 등의 활동을 펼쳤다.

한국의 민중미술 모임 두렁 초대전

두렁그림 전

곳 **뉴욕한인회관** *149W. 24 st. 3Fl.(6~7 Ave)*
NY. NY 10011 전화 **212-989-0067**

때 **6 월22일 (월) ~ 30일 (화)** 오전 10시 ~ 오후6시까지

첫날 : 6 월22일 6 시 민중미술 슬라이드쇼 : 김봉준 (두렁회장)

주최 : 두렁그림전 준비위원회 *28일 열림잔치*

후원 : 뉴욕한인회

1987년 뉴욕한인회관에서 개최된 한국의 민중미술 모임 두렁 초대전 《두렁그림전》

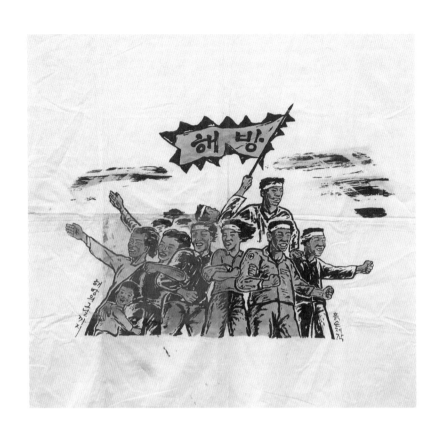

흙손공방, 해방의 그날까지, 80년대 후반, 천에 실크스크린(걸개그림)
흙손공방은 1988년부터 1992년까지 운영되었다.

패 만드는 일을 하면서 농민 교육 문화 강습을 시작했어. 활동 무대가 전국적으로 넓어지게 된 거지. 한편으로는 문화공간의 필요성이 커져서 황선진하고 마당극 운동을 하던 홍석화 선배 등이 중심적 일을 한 걸로 난 기억해. 성산동 화실 내 보증금은 굴레방 놀이 기획실로 가고, 거기서 다시 애오개문화마당으로 옮겨갔어.[11] 그게 사실 애고개소극장 탄생의 종자돈이 된 셈이지. 그 사실을 사람들이 잘 몰라. 그렇게 내 화실이 없어진 거야. 개인 작업 공간이 사라진 건 사실 미술 작업을 하는 데는 큰 마이너스였던 측면이 있어. 오히려 성산동 화실일 때 작업이 많이 나왔거든. 하지만 잃은 게 있으면 얻는 것도 있다고 난 생각해.

길: 그 과정에서 초기 목판화도 많이 잃어버리셨다면서요?

준: 굴레방에서 애오개로 옮기면서 많이 잃어버렸지. 당시 기독교농민회 수련회를 가면서 굴레방 놀이 기획실에 있던 내 물건들을 애오개로 옮기는 일을 홍석화 선배한테 맡기고 갔어. 그 선배가 그 문화공간 대표를 하기로 되어 있었거든. 그래서 그 형한테 짐 옮길 때 잘 보관해서 옮겨달라고 맡긴 거야. 그런데 이 양반이 화실 짐을 옮기기는 했는데 애오개문화공간 입구에다가 짐 몇 개 꾸러미를 놓고 가버린 거지. 내가 수련회를 다녀와서 보니깐 그게 없어진 거야. 거기에 초기 목판화가 많이 있었는데. 그래서 그 시기에 제작한 목판화가 다 사라져버린 꼴이 됐지. 아마 마포경찰서에서 훔쳐갔는지도 모르겠어. 황당하고 분하고 슬펐지. 그 목판화들을 그때 당시의 눈으로 보면 거의 반정부 유인

11. 애오개문화마당(1983. 2~1985. 2): 일명 '애오개소극장'. 서울시 마포구 아현동 372-23 기선약
 국 건물 지하에 있었다. 1982년 10월경, 홍석화, 황선진, 박인배, 김봉준, 연성수 등이 모여 문화
 패 후배들을 단련시키고 현장의 거점을 마련하기 위한 농촌 현장 '두레 작업'과 문화 활동 공간을
 만들기로 하였다. 아현동이 애오개 본산대가 펼쳐지던 곳이어서 '애오개'라고 이름을 붙였다. 탈
 춤·풍물·민요·판소리·연극·무용·노래·미술 등 문화예술운동 일꾼들이 힘을 모아 지하 두부
 공장을 개조해 마련한 곳으로 민중문화의 산실이 되었다. 노래패 '새벽'의 생성, 미술동인 '두렁'의
 태동. 풍물패 '터울림' 결성, 민중문화협의회의 출범 등에 견인차 역할을 하였고 자율적 지역 문화
 공간을 두려움 없이 펼치게 하는 데 기여하였다. 이곳 살림살이(사국장)는 정희섭이 맡았다.

물 취급을 받던 거였어. 그러니 '이거 분명히 가져간 거다'라고 생각할 수밖에. 마포경찰서 정보과에서 몰래 훔쳐갔다는 합리적 의심이 지금도 가. 물론 내가 찾아가면 그들은 오리발을 내밀 터이고 오히려 이게 빌미가 돼서 잡혀갔을 수도 있고. 하지만 이제는 마음에서 다 지워버리기로 했어. 지금 초기 작업을 볼 수 있는 건 내가 그때 처음에 찍은 한두 장 정도의 판화를 다른 데 보관하고 있었기 때문에 가능한 거야. 그것마저 사라졌다면 낙담이 더 컸겠지. 나는 내 그림을 아주 아끼지는 않았지만 잃어버리고 나니 무척 허전하더라고. 그림을 다 그리고 나면 나는 그 이미지를 잊어버리고 또 다른 이미지를 생각하곤 하거든. 오랜 버릇이야.

길: 그런데 바로 그 무렵이 지나면서 작품 경향이 확 바뀌잖아요. 무언가 신명의 분위기랄까 놀이판 그림이랄까. 그런 냄새가 많이 나거든요.
준: 그때 너무 황당해서 몇 달 동안 작업을 못하고 있다가 처음부터 다시 시작하는 기분으로 작업한 게 마당놀이 판화들이야. 이게 전화위복이 된 거라고 스스로를 위로했지. 이제는 강하고 무거운 그림이 아니라 아예 놀이판 그림으로 확 바뀌버리자, 그런 생각으로. 하하하. 농민들하고 어울려 놀았던 그 신명의 분위기가 판화로 나타난 거라고 봐야지. 농민회에서 스크럼 짜고 풍물 치는 장면을 그린 그림들도 나왔어. 공동체 놀이인지 투쟁인지 모르겠는 그런 장면들이. 그런 것들이 사실 농민이나 농민운동의 정서였거든. 농민들하고 같이 풍물을 치면서 '춤추며 싸우는 형제들 있다'고 노래를 부르던 시절이었잖아, 그때가. "삼천만 잠들었을 때 우리는 깨어"로 시작하는 농민가의 정서로 〈4월의 노래〉, 아리랑 같은 노래 정서로 〈난장〉이란 판화도 나왔고. 〈두렁〉은 농민의 일터에서 새참 얻어먹던 감동을, 〈추수〉, 〈모내기〉는 품앗이 다니던 체험을 그렸어. 이게 모두 애오개 마당에서 구상하고 아직 분가 전이니까, 마포 부모님 댁 내 방에 팠던 판화들이야. 화실을 잃었으니까.

길: 애오개소극장의 주축은 누구였어요?

준: 주로 마당운동이나 탈반 출신들이야. 황선진, 홍석화, 김봉준, 박인배, 연성수 이렇게 5인방이 한 거야. 그 배후에 채희완, 임진택 선배님들이 계셨을 테고. 애오개는 지역의 문화공간들을 각자 열게끔 하는 걸 도와주기도 하고, 자극이 됐지. 우리는 최초로 저항적 문예공간을 학교 밖 사회에 세웠으니까. 지역 곳곳을 돌아다니면서 공간 만드는 역할을 했거든. 부산 자갈치, 목포 갯돌, 광주 신명, 원주 마당처럼. 대학 탈반 출신들이 사회에 나와서 지역으로 내려가 탈춤도 가르쳐주고 만들어준 게 광주 쪽은 신명이 나왔어. 이게 또 목포 갯돌에 영향을 주고 그랬지. 애오개문화공간 자체가 민족적이고 민중적인 주체적 문화운동에 대한 자부심을 최초로 느끼게 한 최초의 경험이야, 4·19 이후에. 기성 사회에 도전하면서 새로운 안티컬쳐(Anti-Culture), 대항문화운동을 만들어갔던 거지.

길: 두렁 얘기를 안 여쭐 수가 없는데요. 82년에 두렁은 결성되었지만, 80년대 초반은 아직 민족미술협의회 같은 조직은 없을 때잖아요. 두렁은 두렁이고, 또 다른 소집단은 그들 나름의 활동을 하던 소집단들이었을 뿐이고요. 미학적으로는 신명이라고 하셨지만, 두렁 초기 활동을 보면 전통문화라든지, 민속미술로서의 민중미학을 가장 잘 가지고 있다고 생각은 하는데요. 그런데 그걸 어떻게 예술적으로 잘 표현할 수 있었을까, 풀어낼 수 있었을까 싶어요.

준: 독특한 시대정신이 80년대에 있었어. 전통과 직접적으로 맞닿았던 마지막 시대이기도 하고. 또 80년대는 젊은이들이 이상을 품고 기성세대에 저항하면서 새로운 꿈을 꾸고 싶어 하는 그런 욕망이 끓어오르는 환경이기도 했거든. 그리고 저항의 기폭제는 80년 광주항쟁이야. 광주민주항쟁이 분노의 기폭제 역할을 먼저 했고, 87년 6월항쟁까지 변혁기 한복판에서 대학 탈춤반과 풍물반 출신의 저항적 예술 청년들이

나온 거지. 그런 몇 가지가 시대의 묘한 분위기를 조성시켜준 거야. 우리의 전통문화 바로 알기를 통해서 구체적인 장르 예술로 수용하던 게 70년대였다면, 그 이전 60년대는 민족문화연구소의 조동일과 김지하로 대표되는 연구 활동이 이미 있었어. 주로 이론·철학·사상 이런 쪽이었지. 김지하가 단연 돋보이던 시대로 당시 〈소리내력〉, 〈오적〉 등이 먼저 치고 나왔지. 70년대는 아주 혼재되어 있던 시기였어. 김민기 같은 아주 개인적이고 개성적인 예술가도 나오는 반면에, 80년대는 대학가의 통기타 문화를 전복시키면서 대동굿을 가지고 대학 축제를 할 정도로 공동체 문화예술로의 집단성이 아주 강할 때이기도 했고. 80년대는 전두환 정권이 유화정책을 펼치면서 문화적으로 순치시키려고도 했지. 대학가에서 하는 활동은 탄압을 안 하는 시절이었어. 하지만 70년대는 장구만 들고 다녀도 검문을 받는 유신 시절이었잖아. 80년대는 허용할 수밖에 없는 분위기였던 거야. 그런 공동체 문화를 집단적 저항의 힘으로 활용해보자는 욕망이 드러났어. 민족적 저항문화가 새롭게 싹트기 시작했지. 거기에 새로운 시대정신이 있었어. 미술도 그런 흐름을 정직하게 받아들였는데 나는 바로 그게 두렁이라고 생각해. 시대정신으로 현실에 정면으로 맞서겠다고 하는 기질도 강했고 말이야. 공동체 문화를 공부한 탈패나 풍물패들이 많았어. 그래서 여러 집단 창작을 할 수도 있었고, 애오개문화공간에서는 여러 단체들이 결합하면서 사회에 나가서도 계속 활동을 이어갈 수 있었지.

5. 두렁, 안티컬쳐 운동의 실현태

길: 미술동인 두렁을 어떻게 결성하게 되었는지, 또 《미술동인 '두렁' 창립 예행전》, 《미술동인 '두렁' 창립전》까지 그 과정들에 대해서도 말씀 해주시죠.

준: 태동은 70년대부터 시작됐어. 70년대 유신정권 시절에 문화가 워낙 식민지적인 환경이었고 무비판적으로 서구 모더니즘을 베끼는 풍토여서 안티컬처 운동이 일어난 것이 마당놀이나 탈춤이야. 자주적인 문화예술운동이었지. 그런데 동아리 활동을 계속 하다 보니까 이론 공부가 필요해졌어. 70년대부터 한 거야. 개인적 경험부터 안 할 수 없겠네. 그때 창작 탈을 만들고 마당극 운동으로 나는 동일방직 해고 노동자들과 〈동일방직 문제를 해결하라〉(기독교회관, 1978)는 연극을 했어.[12] 그 연극이 나한테 가장 진한 체험이야. 가장 정치적이면서 예술적이었으니까. 연출을 그 여공들하고 같이 했어. 노동자가 직접 한 거지. 이걸로 첫 감방도 들어가고. 나한테는 큰 문화적 충격이었어. 조직적 문화운동 경험이 대학교 때 일어났어. '한두레'와 〈미얄〉 마당극이라든가, 박우섭(서울대 문리대 연극회)이랑 서울대 문리대 마당극패하고 무등산 타잔 사건을 다룬 〈덕산골 이야기〉(1978, 76소극장), 연우무대의 〈한줌의 흙〉(1979, 창고극장)이란 서사극을 했어. 마당극하고 서사극이 결합한 거야. 마당극을 하면서 창작 탈춤도 하고 전국 순회공연을 다닌 것이 77년일 거야. 〈미얄〉 마당극을 가지고 농촌 봉사활동 다니면서 마지막 날은 뒤풀이 잔치를 하고 또 그때마다 농민들하고 같이 어울렸지.[13] 기층 민중들이야. 노동자, 농민들하고 함께 하는 걸 학교 밖에서 배운 거지. 대학교를 졸업하고 나서도 안티컬처 운동을 계속 하고 싶었어. 하긴 해야 되는데 말이지, 주춤하고 있을 적에 5·18을 겪게 돼. 그 시절 1년을 잠수(수배) 타다가 나와 보니까 탈춤패, 풍물패, 마당극패들이 조

12. 김봉준은 1978년 2월 21일에 일어난 동일방직 사건을 배경으로 한 첫 여성 노동자 마당극 〈동일방직문제를 해결하라〉를 박우섭과 함께 연출을 맡아서 그해 9월 22일 종로5가 서울 기독교회관에서 첫 공연을 했다. 이 공연으로 동일방직 노동조합 이총각 지부장을 비롯해 연출자, 배우, 노조원 전원이 투옥되었다.

13. 김봉준은 섬유노조연맹 노동자 교육 소책자 『노동조합이란?』(김승호 편저)을 위해 만화 삽화를 제작했고, 1978년 여름에는 농촌 유랑극단(대학 탈반·연극반 연합)을 조직해서 창작 탈춤 마당극 〈진오귀와 미얄마당 농촌순회연희〉를 펼쳤다. 또 창작 탈을 다량으로 제작했고, 임실 필봉굿 현장 연수를 다녀왔다. 연수에는 홍익대 탈춤반의 김봉준, 김원호, 김주형 등이 참여했다.

직화를 해가고 있지 뭐야. 미술 쪽도 대안 미술운동이 필요하다고 생각했어. 그런데 이걸 할 사람이 별로 없는 거 같고, 서울대 쪽도 찾아보니까 모더니즘 중심이고. 물론 '현실과 발언'도 있지만 좀 빠다 냄새 난다고 할까? 그래도 그리로 갈까 골똘하다가 난감해서 거길 가느니 차라리 우리가 만드는 게 낫겠다 싶었어. 당연히 탈춤, 마당극 운동하던 친구들하고 후배들을 규합하게 됐지. 그때 만났던 후배들이 이기연, 김주형, 장진영, 양은희 이런 친구들이야. 두렁의 초기 핵심이지. 어쨌든 그때부터 마당예술 중심의 미술운동을 독자적으로 하게 됐어. 그러면서 두렁의 미학을 어떻게 세울 것인가 하는 걸 『산 그림』 선언문에 정리했어, 그다음에 『민중미술』(공동체, 1985) 책으로 정리하고.

길: 두렁의 미학, 두렁의 시대정신은 무엇인가요?

준: 모르겠네. 하하하. 두렁 미학은 『산 그림』(1983)과 『산 미술』(1984)에 다 기록해놨어. 그때 공부하고 논의한 내용들이 당시의 시대정신이기도 하고, 그 부분을 정리해서 거기 기록해 놓았으니까, 당대 기록으로 당대 미술을 소개하는 게 낫다고 나는 판단해. 지금 그 이야길 하면 회고조가 돼버리거나 다른 관점이 들어갈 거 아냐. 그래도 굳이 지금 30~40년 전을 돌아보면서 당시의 두렁 미학을 한마디로 이야기해보라고 하면 난 '살림의 문화, 마당의 예술'이라고 부르고 싶어. 내가 어딘가에 쓰기도 했는데 '마당미술', '마당예술'로 풀고 싶다는 생각을 해. 그것의 미학적인 핵심으로 '신명'을 이야기했어. 그때나 지금이나 변함없는 화두야. 신명은 우리 문화의 원형과 관련이 깊고, 그래서 풀어야 할 큰 숙제야. 민족적 집단 무의식의 형식으로, 이게 미적으로 드러난 방식이 우리에게 신명이라는 거지. 다른 나라에도 나름대로 그런 것에 해당하는 가무가 있다든가 축제 문화가 없는 건 아냐. 생명 에너지의 분출이라든가, 그걸 표현해 쓰는 말들이 여럿 있어. 그런데 그게 말이야, 우리한테는 '신난다'의 명사형인 '신명'으로 불려왔다는 거야. 그걸

계승해야 하는데 그걸 왜 버려? 그 부분을 우리가 1980년대에 자각을 했어. 당시 우리가 민중미술을 다시 학습하면서, 특히 탈춤과 풍물을 두렁에서 배우면서 민중의 신명이 미학적 이미지의 근본이라는 사실을 확인하게 됐지. 그게 탈춤과 풍물에도 있다면 미술에도 분명히 있을 거라고 믿었어. 당연히 민화나 굿그림과 불화에서 우리 미술의 원형질을 찾아야 한다고 생각했고. 그래서 『산 그림』에 한국의 문화예술에서 미의식의 근본을 '신명'으로 해야 한다고 선언한 거야. 그게 사실은 가장 핵심이야. 신명의 미학을 선언문으로 한 것 자체가 그 전에는, 어떤 미술동인이든, 예술 그룹을 다 통틀어서 20세기 이후의 한국 미술에서는 아마도 없었을 거야. 용감하게 두렁이 내지른 거지. 내지를 때 사실은 조마조마했어. '내지를까, 말까' 고민하다가 서울대 미학과 채희완 선배한테 '우리 이렇게 하려고 한다'고 보여줬어. 탈춤운동 하던 그 선배가 그쪽에서는 '미의식으로서의 신명'보다는 놀이 정신으로 '집단적 신명'이라는 말을 쓴다고 하더라고. 집단적 신명의 공동체 신명문화라고 보았던 거지. 그렇지만 나는 신명에 개별성과 집단성이 따로 있다고 안 봤어. 신명은 자기 내면에, 자기 생명 에너지가 확대된 자아 형태거든. 집단성과 개인성으로 안 나누고 신명으로만 보겠다고 선언한 거야, 두렁은. 채희완 선배한테 당시 '두렁' 선언문 감수를 요청했는데 좋다고 그러더라고. 그래서 선언문 앞부분이 그렇게 써지게 된 거야. 물론 '두렁' 회원들하고도 함께 윤문하며 검토했지.

길: 최근 창립 예행전에서 문화 〈아수라판〉 연출을 맡았던 김원호 선배를 뵙고 창립전에서 길놀이를 했단 이야기를 처음 들었어요. 열림굿만 있었던 걸로 알았는데 수도약국에서 풍물 치면서 경인미술관까지 길놀이가 있었고, 길놀이를 이어 받아서 조성연 선배가 동해안 별신굿으로 열림굿을 했다고 하더군요. 창립전에 대해서도 이야기를 좀 해주세요.
준: 원래 내가 탈춤하고 풍물을 했잖아. 두렁의 주 구성원들도 탈춤반

출신들이었거든. 그러니까 그 연장에서 보면 확연히 보일 거야. 나는 전통을 과거의 것으로 버리지 않고 거기서 물음의 답을 찾았어. 모더니즘을 극복하자는 게, 전통으로부터가 밑에 깔려 있는 거야. 동학처럼 역설이지. 그런데 우리가 스스로 대안을 찾기에는 공부한 게 너무 없는 거야. 초등학교 때부터 중고등, 대학교 때까지 우리 것 하나 제대로 배운 게 없어. 아무것도 없단 말이야. 동학도 일제 침략으로, 저항적 전통문화가 있었을 텐데, 사라졌고. 그러니까 자, 이제는 학교에서 배웠던 건 다 내려놓자. 입버릇처럼 얘기했잖아. 다 놓자고. 우리 것 다시 공부하자, 손버릇 뜯어 고치자, 이런 얘기를 내가 자주 했어. 그러니까 전시 방식도 우리 방식대로 찾아가보자. 그러니 사람들을, 구경꾼들을 모아야 될 거 아냐. 그래서 탈춤 출 때 길놀이 하듯이 한 바퀴 휘 돈 거지.

길: 어디서부터 어디까지. 인사동? 종로 쪽에서?
준: 인사동하고 종로 쪽. 너무 가지는 않았을 거야. 인사동 입구 정도까지 갔나? 갔다가 돌아왔는데 전두환 정권 시절 집시법이 시퍼런 도끼눈으로 감시하는데 그래도 밖에 나가서 사람들한테 우리가 뭘 한다는 건 알려야 되지 않겠어?

길: 그럼 풍물을 누가 잡았나요?
준: 우리들이 잡은 거지.

길: 몇 명 정도가 한 거예요?
준: 그런 거 하면 거의 다 참여해서 했어. 두렁 회원들은 다들 풍물을 칠 줄 아니까.

길: 쇠 잡고 북 잡고.
준: 풍물이 앞서고, 나머지 잡색이 들어오고 그랬지. 그래서 두렁을 알

려면 애오개를 알아야 하는 거야.

길: 『시대정신』(일과놀이, 1984)에 창립전 고축문이 실려 있더라고요. 전시 리뷰를 시대정신의 박건 선배가 쓰셨더라고요, 아주 자세히. 거기에 열림굿 마당을 촬영한 흑백사진이 두 컷 실려 있고요. 그날의 처음부터 끝까지, 굉장히 세세하게 좋은 기록으로 남아 있는 거죠. 그런데 누가 이 고축문을 썼는지 여쭤보고 싶었어요. "유세차 갑자년 사월 스물하루 날, 미술동인 두렁은 경인미술관에서 창립전을 가지게 되었으니 하늘에 계신 단군 하늘님, 항일의병 신장님, 갑오농민 신장님, 노동 신장님 … " 쭉 이어져요.[14] 이게 이 굿 기획인데, 김봉준 선생님께서 발의한 것인지? 리뷰를 보면 창립전 하루 동안의 내용이 다 보이거든요.

준: 고사문 전문가야, 내가. 하하. 고사판을 벌리면 고사문은 내가 전담해서 썼었어.

길: 그러면 고축문은 선생님이 쓰셨고, 창립전 기획과 준비는 다 같이 하셨나요?

14. 고축문 전문은 다음과 같다. "유세차 갑자년 사월 스무하룻날 미술동인 두렁은 경인미술관에서 창립전을 가지게 되었으니, 하늘에 계신 단군 한울님, 항일의병신위님, 갑오농민신위님, 노동신위님 부디 내려오셔서 흥겨운 잔치판에 먹고 나고 놀고나 가소서. 또한 광대신위님도 함께 내려 오셔서 자릴 빛내 주소서. 지금 서울 장안에는 온갖 서양 잡귀신들로 붐비어 있습니다. 남이야 어쩌됐건 예술이 최고다 순수귀신, 이 세상에서 가장 아름다운 건 여인의 육체다 누드귀신 그림을 잘 그리려면 인상 쓰는 것부터 배워라. 인상귀신 예술의 창조는 곧 파괴다 다다귀신, 난 다다의 사촌이다 슈르레알귀신 똑같이 그리자 하이퍼귀신, 콘셉츄얼아트, 팝아트, 미니멀아트, 모노크롬, 액션페이팅, 해프닝, 비데오아트, 등등 … 여기 내려오신 여러 신위님들이시어 이 온갖 잡귀, 잡신 물리치게 도와 주소서, 또한 참다운 우리그림 그리게 살려 주소서. 여럿이 그림을 그린 가운데 재치가 넘쳐흐르는 그림, 서둘러 보이지만 익살이 듬뿍듬뿍 담겨있는 그림, 서민들의 한과 신명이 꿈틀대며 살아나는 탈, 마을 입구에서 재앙을 물리치던 장승, 이처럼 그림이 이난의 삶 속에 깊숙이 파고들어 삶에 꿈과 용기를 주는 그림되게 도와주소서. 여기 모이신 여러 신위님들, 구경 손님네들 차린 건 별로 없어도 서로 나눠 먹고 그림구경 실컷하고 배부른 듯 돌아가소서. 가시는 걸음이 흐뭇하길 바랍니다. 잡귀 잡신은 물알로 만복은 이리로 쳐드리세 쳐드리세 만복을 쳐드리세- 상향." 『시대정신』 제1권(일과놀이, 1984), 106쪽.

준: 애오개에서 준비했어. 서로 같이 나눠가지고 한 거지. 그때가 그러니까 창립 예행전에서 창립전까지가 두렁 활동의 피크야. 창립 예행전이 사실 실제적으로 창립전이나 마찬가지였어. 문화마당에서 했으니까. 나는 애오개소극장이라고 안 불러. 원래 애오개는 종합 문화마당이었기 때문에. 그게 소극장 역할도 한 거지. 처음 세울 때도 풍물, 탈춤, 미술 세력들이 같이 규합해서 한 거거든. 그곳 종자돈이 아까 말했듯이 내 화실 쌈짓돈이었어. 핵심은 황선진, 김봉준, 홍석화고. 홍석화를 앞에다가 내세웠을 뿐이야. 연성수는 자기 스타일이 강해서 잘 안 왔어. 이 세 사람이 핵심이라고 보면 돼. 오윤 형은, 창립 예행전을 하긴 해야겠는데, 그때까지만 해도 두렁은 익명 운동이었고, 왜냐하면 워낙 블랙리스트 예술가들이 많았거든. 탈춤 쪽에서도 그렇고, 서울대 빵잡이들이 많이 왔어. 탈패 쪽이지, 주로. 황선진도 그렇고 박인배도 그렇고. 다들 80년대 블랙리스트들이야. 나도 블랙리스트였지만. 그러니까 모임을 한다고 하면 수상해 하니까 다 익명으로 처리했어. 조심스러운 거야. 더 빨리 인사동에 가서 할 수도 있었어. 그런데 우리끼리 워밍업을 좀 더 하고 가자, 그래서 만든 게 애오개 창립 예행전이야. 그때 우리는 소장파고 젊으니까, 어른으로 모실 사람 한 사람을 찾아봐야겠다는 생각 때문에 서대문 미술학원에서 애들을 가르치고 있었던 오윤 형을 찾아가게 된 거지. 형을 찾아가서 "우리 '두렁' 멤버로 참여해주실래요? 형님은 '현실과 발언'보다 여기가 더 나을 것 같다"고 그랬더니 그쪽과 워낙 친해서 못하겠다고 그래. 그러면 찬조 출품이라도 좀 해주세요. 고문으로 모실게요. 그래서 고문으로 모신 전시였어. 두렁 바로 옆에 작품을 놓았지. 형은 이미 대학을 졸업하고 경주로 가서 우리처럼 민화, 불화 공부를 다 했어. 전돌 굽는 공부도 하면서 전통의 민간 미술을 공부한 거야. 자기를 탈바꿈시킨 거지. 형 그림에서는 빠다 냄새가 않나. '현발' 그림하고 크게 다르잖아 벌써. 형은 우리랑 같은 동류라고 생각했어. 그런데 너무 일찍 가셨지. 인사동 경인미술관에서 한 두렁 창립전

은 애오개 지하에서 미술계 세상 밖으로 뛰쳐나간 거지. 열림식도 기존 미술 전시와 달리하고 미술 양식도 걸개그림, 판화, 이야기 그림 양식을 주로 사용했어. '우린 기성 미술계와 다르게 가겠다'는 소리 없는 외침이지. 그때 두렁 회원들 참 고생들 많이 했어.

길: 두렁의 선언문은 '신명'과 '산 미술'이 그 핵심 키워드인 것 같아요. 그걸 바탕에 두고 불화, 민화, 굿그림, 걸개그림, 만화, 이야기 그림 등을 실험했죠. 직접적인 영향은 아니더라도 1969년 10월의 「현실동인 제1선언」에서도 비슷한 내용을 찾아볼 수는 있는데, 왜 신명인지, 왜 '산 미술'이어야 하는지에 대해서 설명해주세요.

준: 탈춤, 민요, 풍물운동이나, 김지하가 집필한 「현실동인 제1선언」을 70년대에 다 수용하고 공부했어. 그런 것들이 이미 바탕에 있는 거야. 특히 미술에 있어서 김윤수 선생의 『현대미술사』하고[15] "예술은 현실의 반영이다" 이런 것들도 다 알고 있었고. 우리가 70년대에 답답했던 것들은, 대안이 도대체 뭐냐는 거였어. 그 부분이 안 보였거든. 김윤수 선생의 『현대미술사』는 비판이 참 날카롭기는 한데 '그럼 대안은 뭐지?' 그 질문에 대한 답이 없더라고. 「현실동인 제1선언」은 글과 작가가 겉도는 것 같았어. 글이 제시하는 방향과 작가의 이후 활동이 오윤 형 빼고는 매칭이 잘 안 돼. 참 답답한 미술계였어. 대안 찾기 운동으로서 우리 나름으로 첫발을 내디딘 게 사실 '두렁'이야. 그런데 다행히도 그 옆에 마당극이라든가, 창작 탈춤이나, 이런 것들이 대안을 찾으려고 대학, 노동, 농촌 현장에서 연행예술로 이미 해오고 있었어. 그래서 그것과 우리가 함께 연대하면서 했기 때문에 겨우 한 발을 내디딜 수 있었던 거지. 만약 그것조차 없었다면 그 정도의 미술운동도 아마 잘 못했을 거

15. 김윤수의 1970년대 저작 중에서 『현대미술사』는 찾을 수 없는데, 김봉준이 언급한 『현대미술사』 는 『한국현대회화사』(한국일보사, 1975)가 아닐까 한다.

야. 80년대에 뛰쳐나오질 않고, 그냥 미술은 계속해서 서양 미술을 유입해서 진보적이든 보수적이든 그쪽 미술을 우리가 지금까지도 하고 있었을 것 같아. 그런 점에서 두렁 자체가 굉장히 다른 역동적인 집단인 게 틀림없어. 그 바탕 위에서, 내가 글로 썼지만 그걸 채희완 선배, 탈춤운동의 원조인 그 양반한테 공개적으로 의논을 드렸어. 두렁이 선언해야 하는 글이니까 검토 좀 해달라고 그랬더니 "하나도 검토할 것 없다. 그냥 가도 되겠다" 이러는 거야. 그래서 자신을 가졌지. 두렁이 선배가 없는 평지돌출한 집단은 아니야. 당시 서울대 문리대 출신 문화운동가들, 채희완, 임진택, 홍석화, 장선우, 황선진, 연성수와 교우하고 있었어. 참 고마운 분들이지. 현장 운동에선 노동자, 농민들이 있었고, 허병섭, 조화순, 배종렬, 나상기, 이총각, 성해용 같은 당대의 민중신학운동, 교회운동과도 연관되어 있었어. 얼마 전 '서남동목사탄신100년 기념사업회'와 민중미술전을 기획하고 전시한 것도 이런 과거의 인연을 외면할 수 없어 한 것이지. 연세대 박물관에서 2018년에 한 《민중미술과 영성전》으로 오랜만에 같이 놀아봤지. 돌이켜 보면, 그때 탈춤이나 풍물 쪽에서도 아직 이론적으로 정제해서 내놓지 않은 신명론(神明論)을 우리가 낸 거니까. '예술의 본질은 신명(神明)이다' 이런 명제를 거기에다 넣어버렸잖아. 매우 용감하게 발언을 한 거야. 여기에, 우리 것 안에 우리 미학이 다 있다, 이걸 그냥 자주적으로 선언하는 두렁의 선언문이었지. 그거 하나는 강조하고 싶고. 미술 실기적인 측면에서는 우리가 당장 대안을 요구하는, 우리도 후기산업사회 길목에 들어서는 시대였잖아. 그러니까 다들 모던한 것을 좋아하게 되고, 도시적인 것도 좋아하고. 서양에서 들어오는 음악이니 얼마나 멋있겠어. 이런 것들이 있는데 찌질하게 옛날 우리 것들이나 공부하고 있으니까 우리로서도 조금은 답답했지. 그것 자체가 바로 우리 것이 될, 바로 써먹으면 될 것이라고는 생각도 안 했어. 그런데 문제는 뭐냐 하면, 그때나 지금이나 마찬가진데 '우리의 언어가 있듯이, 우리의 시각 언어도 있다. 우리의 민족

적 시각 언어라는 것들이 있어서 내려온다. 그래서 기본적으로 우리의 기본 말을 배우듯이 우리의 시각 언어도 좀 같이 배워야 된다.' 대학에서 모더니즘을 아무리 배웠다 하더라도 그것도 자기 소화가 되어야 하는 것처럼, 우리도 우리 것을 소화하면서 가자고 하는 것에서, 지금 돌아보니까 제대로 소화하는 사람이 얼마나 될까 의문이 들어. 두렁도 보면 이름은 밝히질 않겠지만 몇 손가락 못 꼽아. 학습으로 그렇게 충실하게 파고들지는 못했어. 깊이 파고들수록 진짜 진국이 나오는데 그걸 파고들지 못했어. 그때는 그렇게 어설펐던 때야. 그래도 그나마 그게 어디냐고 했는데, 오히려 학습하기 전에 탈춤의 탈 만들기 하고, 농촌으로 가서 농민들하고 탈을 만들 때도 보면 익살스럽고 해학적이고 원초적인 선 그림이 거기선 더 잘 나왔어. 아니 이건 또 뭐지? 그러면서 충격을 받기도 했지. 탈춤이나 마당극 같은 것을 보면, 남도에서 나오는 '함평 고구마 사건'이라든가, '동일방직 이야기'를 보면, 노동자, 농민들의 문화적 감수성이나 창조력이 소위 예술 한다는 사람들보다 훨씬 더 다르고 나아. 이걸 어떻게 설명하지? 이런 문제의식을 계속해서 갖고 있었을 때야. 그러니까 작가주의로 빨리 속도감 있게 출세하러 나가고, 자기 전공을 설익은 채 아주 세게 밀고 가는 것도 좋지만, 그 전에 우리 시대의 민중과 함께 기본적으로 소통할 수 있는 소통 언어들을 풍부하게 갖추면서 대기만성으로 가자, 이런 게 제일 기본적인 생각이었어.[16] 그래서 내가 파인아트 작가의 길을 안 갔잖아.

16. 김봉준은 1985년 3월 6일부터 12일까지 서울시 종로구 관훈동 소재의 제3미술관에서 《김봉준 목판화전—각박한 시대에 푸진 그림을!》을 열었다. 개막 당일 오후 6시에 풍물 고사로 열림굿을 했고, '전시장의 애기 마당'으로 '현대중국미술의 전개 과정과 신흥목판화'(8일, 유홍준), '민중미술로서의 목판화'(9일, 원동석), '민중미술의 현 단계와 신명의 이해'(11일, 김봉준)을 풀었다. 그는 무엇보다 민중과의 소통을 중요시했고, 그의 철학은 첫 목판화전을 통해서도 유추해볼 수 있다.

6. 흙손공방, 노동예술의 힘

길: 부천의 '흙손공방' 시절도 아주 중요한 부분이라고 생각하는데요.[17] 왜 부천으로 가게 되었나요? 가서 어떤 일을 하셨고요. 어떤 계기가 있었습니까?

준: 농촌으로 내려가는 게 꿈이었지만 만약 노동운동을 해야 한다면 도시 외곽으로 가야겠다고 생각했어. 노동자들이 어울려 사는 곳으로 가서 그네들하고 시민문화, 노동문화를 하면서 살겠다는 생각을 한 거지. 그래서 찾아간 곳이 부천이야. 바로 그 전에는 미국에서 1년 정도 파견 활동을 하고 왔어. 그때 국제적인 경험을 쌓았고 문화적 충격도 적잖았지. 이것저것 다 버리고 87년을 거의 통째로 서양 문화 한복판에 있었던 셈이야. 순회 전시하고, 풍물을 가르치면서. 박물관들도 많이 봤어. 미국, 독일, 프랑스를 돌아다녔어. 어떻게 갑자기 장기 해외출장을 하게 되었나? 뜨거운 민주화 운동에서 탈춤을 췄잖아, 내가. 민중문화운동 기획자로 그동안 고생했다고 민문협(민중문화운동협의회) 실행위원들이 추천했다고 해. 서구에서 풍물과 탈춤을 가르쳐 줄 사람을 찾았다는 거야. 그래서 가겠다고 했지. 민주화 운동이 한창일 때잖아, 그때가. 그런데 거기서도 민주화 운동이 필요하다고 연락이 왔다는 거야. 동포 사회도 운동을 하겠다는 거지. 미국으로 가서 두레 풍물패도 만들고, 워싱턴에서는 아리랑 패를 만들고, LA에서는 민중문화 풍물패를 만들고, 그렇게 다섯 군데에 풍물패를 만들었어. 아주 신선한 경험이야. 거기서

17. 흙손공방은 미술동인 두렁 활동을 성찰하면서 보다 민중 생활과 더 밀착한 활동을 위해 김봉준이 부천에 세운 노동자 주문 미술 공방이다. 실크스크린 제작실과 디자인실을 갖추고 민주노동조합의 노동자에게 주문을 받아서 미술 제작으로 생업을 했다. 즉 밥벌이를 노동자의 문화적 요청과 수요에 맞추어 생산하는 미술 생산 공방이었다. 1988년 연세대 학생회에서 주문한 이한열 추모비 제작비를 종자돈으로 집세를 마련하고, 주문자들의 수입으로 운영하였다. 그림 티셔츠, 머리띠, 걸개그림, 현수막, 노조 간판, 기념 수건, 개량 한복, 연하장, 달력, 기념 판화 등을 생산했고 1992년까지 운영했다.

내가 제일 관심을 가졌던 건 인디언 문화야. 작품도 보고 그랬는데, 강인한 영성을 느꼈어. 인디안 문화를 더 알고 싶어서 마이애미에서 LA까지 대륙 횡단도 했지. 인디안 신화를 알게 된 소중한 기회였어. 그 영향이 지금 내가 만든 신화미술관에도 남아 있어. 그러다가 87년 겨울 대선 직전에 들어왔어. 투표를 하긴 했는데, 그때 보니깐 양김 분열로 도저히 안 되겠더라고. 그때의 절망은 말로 못해. 와서 보니깐 민중문화운동협의회는 해체되고 또 양김으로 분열되어 민주전선이 다 무너졌더라고. 나는 그런 대도시 민주전선에 허망함을 느꼈고 환멸도 느꼈어. 민문협 운동을 접은 건 민주전선의 패망과 관련이 있어. 그래서 부천으로 가서 부천노동자협의회랑 풍물패를 만들고 그림을 그리고 미술 공방을 하고 그랬지. 성과를 돌아보면, 부천에서의 총파업 투쟁이 나온 거야. 이걸 붓그림으로 그린 〈총파업투쟁도〉가 남았고. 전노협 창립 기념 〈해방도〉, 12폭 병풍 〈겨레의 춤〉, 〈해월 선생〉 등이 역작으로 기억에 남아. 흙손공방이 주도하고, 안양 '그림사랑동우회 우리그림'이 같이 기획하며, 노동자들 판화랑 작가들 것을 모아서 경인경수 지역 노동미술 순회전인 《노동의 햇볕전》을 만들었어. 여러 공장을 순회한 것도 성과고, 또 생활에 쓰이는 미술을 찾는다고 그림 티셔츠, 수건, 연하장, 민주노조 기념 판화, 간판 등을 주문받아 제작해주었는데, 이때의 미술 경험은 이후 나의 전천후 미술 기능을 키우는 데 큰 도움이 되었어. 손 글씨 붓으로 서예 공부도 참 많이 했었고 말이야. 마치 스포츠 철인 종목처럼 여러 가지를 다 잘하는 미술가로 훈련하게 된 경험 지대가 흙손공방이야. 복사꽃 마당이라고 노동자들 풍물놀이 공간인데 지금도 후배들이 운영하고 있어. 그때 그림들이 전노협 기념 판화로도 만들어졌어. 실크스크린 판화도 만들었고. 그런데도 먹고 살기 참 힘들었어. 신혼살림을 살 때고, 아내는 공부한다고 강사로 먼 대학들 다닐 때였어. 나는 지금까지 다른 직장을 가지지 않고 작업으로 먹고 살아왔잖아. 공방 생활을 할 때는 공방에서 먹고 살았지. 부천 흙손공방은 노동자 주문 생

산 방식이었어. 시서화가 그냥 생기는 게 아니야. 서화동류라고 붓은 같은데 그림 붓하고 글씨 붓하고는 다른 거거든. 현수막, 티셔츠 등을 납품 날짜에 맞춰서 보내줘야 하는데 그게 큰 도움이 됐어. 민중들과 먹고 사는 게 훨씬 당당했을 때야. 민중미술 선언을 한 사람이니까, 민중과 함께 살려고 만든 공간이 흙손공방이야. 그때는 부천, 인천 노동조합에서 미술 주문은 물론, 울산 현대중공업으로 가서 카드를 만 장이나 주문받아 오기도 했고, 서울 지하철 노조에는 그림 티셔츠를 납품하며 살았어. 이런 실천은 두렁 활동에 대한 반성이기도 해. 이젠 결혼해서 아이도 키우니 먹고 사는 것과 예술정신을 일체화시키려고 했어. 노동으로 예술을 생각하니 노동예술이라고 봐야지. 그런데 1990년대에 오니까 전노협이 무너지더라고. 문학 써클이 다 없어져. 특히 인천하고 부천에서 작은 공장들이 다 떠나고, 해외로 빠지면서 공장들이 없어졌어. 노동운동과도 노선적 갈등 속에 있고, 나의 미술 활동도 그 속에서 선택을 강요받았어. 예술은 기본계급운동 속에선 무력하더라고. 막판에는 갈 때까지 가서 노동 상담까지 했어. NL, PD 정치노선을 다 비판하는 선진적 노동운동하고도 결합했고, 노동운동 노선 투쟁도 가담했지. NL은 민족 모순에 경도되어 있고, PD는 계급 모순에 경도되어 있다고 보았어. 그렇게 점점 노동운동과도 밀접하게 되는데, 마지막에 병이 너무 심한 거야. 아, 더 이상 이런 환경에서는 예술과 노동이 공존하지 못하는구나! 그래서 떠나야겠다고 결심했지. 몸에 이상이 왔거든. 도시 생활과 정말이지 너무 맞지 않는다는 걸 느꼈어. 그 당시 부천에서 같이 시민운동 하던 선배가 계셨는데, 의사야. 친척 권유로 땅을 사놓은 데가 있는데 같이 가보자고 그래, 구경시켜 준다고. 가보니 깊은 산골이야. 전봇대 하나도 없는 곳이더라고. 그런데 거기서 살고 싶은 거야. 강영석 내과 의사 선배님이 평생 은인이며 내 예술의 후견인이 되셨다. 그래 그때부터 집 지으며 눌러 앉아 살기 시작했지. 1993년 여름 이맘 때 달랑 몸 하나로 내려갔어. 부천에서 소금 배달하던 지역 후배

랑 함바집을 지어놓고, 거기서 빡시게 집짓기를 시작하게 된 거야. 사실 내 예술은 노동과 관련이 깊어. 산업 노동 경험은 많질 않아. 산업 노동 하고는 78년에 동일방직 여공들하고 공장 노동자들과 집단 마당극 연출할 때 경험했고, 80년에는 도망 다니면서 한 5개월 가까이 주물공장 생활을 했어. 그것 말고는 산업 노동을 한 경험이 없는데 사실 기본적으로 조각이 다 노동이잖아. 학교 다닐 때부터 용접하고 석고 만지고 해머질 하면서 땀 흘려 만들어내는 물적 가치를 배웠어. 굉장히 소중하게 생각하는 훈련을 받은 거야. 집을 지으면서 노동하며 용기를 다시 얻었지. 70, 80년대 그렇게 많았던 운동가 동지들이 다들 자기 먹고살기 바빠. 어제의 동지가 다 잊힌 과거가 되고 있어. 원주에 산골로 내려왔을 때 가장 힘을 북돋아준 건 숲이야. 이론이 아니라 본성으로 끌려서 왔고 숲에서 신성함을 느꼈어. 조지 캠벨이 말하는 신화의 신성한 힘, 숲의 싱그러운 힘, 숲의 싱그러운 힘. 난 그 힘을 믿게 되었어.

길: 제가 예전에 광주비엔날레에서 걸개그림 원고를 청탁받은 적이 있어요. 최병수 선배의 〈이한열 열사 장례식 개념도〉를 비롯해 영정도가 출품된 《만인보》 전시였던 것 같아요. 그래서 걸개그림론을 짧게 썼죠. 라원식 선배님 글을 인용하기도 했고요. 자료를 정리하면서 알게 된 사실은 걸개그림의 시초가 두렁이었다는 거예요. 여러 기록들을 다 비교해보니 그렇더라고요. 공식적으로 전시에 걸린 건 1984년 경인미술관에서 창립전할 때였지만요. 〈조선수난민중해원탱〉이 그래서 아주 상징적인 걸개그림이라는 생각이 들어요. 그런데 사실 그 전에 이미 걸개를 그렸잖아요. 서울대 정문에 걸린 선생님의 〈김상진 열사도〉(1981)와 이기연 선배님의 〈노동 신장도〉(1982)가 최초 최고의 걸개그림이라는 데 저는 의심의 여지가 없어요. 걸개그림의 시작, 어떻게 시작된 건가요?
준: 두 가지가 만나는 거야. 전통예술운동이 이미 70년대에 다양한 장르에서 쭉 일어났어. 유신 시대가 그렇게 만들었어. 사람을 하도 폭압적

으로 감시하고 그러니까 우리 전통을 하는 걸로 간 거야. 탈춤반이 만들어지고, 풍물반이 만들어졌어. 불화를 공부하러 다니고, 민화를 배우러 다녔지. 탈도 만들고 그랬어. 그런 것들이 다 70년대에 시작하잖아. 그런 전통 속에서 우리가 건진 거야. 내가 봉원사를 자주 다녔잖아. 봉원사엘 가면 가끔 잔치판이 벌리는데 수백 년을 내려온 그림이 먼지 털고 걸렸어. 재밌네, 저 그림. 상징적인 그림인데 마당 전체를 잡아 쥐고 있더라고. '아, 상징의 힘이 저런 거구나.' 불교미술, 불화를 그대로 옮기진 않더라도 상징의 힘을 활용한 걸개그림이 가능하겠구나, 라는 걸 머릿속에 두고 있다가 그 시도를 김상진 열사 추도 굿에서 서울대 탈춤패들하고 기획해서 한 거야.

길: 그게 몇 년도예요?
준: 81년도지. 서울대 복학생 연성수가 나한테 김상진 굿을 하는데 대형 그림 하나 그려 달라고 해서 그려줬어. 그걸 서울대 정문에 걸었던 거고. 내가 그 사진을 찍어 놓은 게 있는데, 올해 경기도미술관 아카이브 전시에 출품하려고 찾아놓았지. 자꾸 찾아달라는 사람이 몇 사람 있었는데 그때는 못 찾겠더니 이번에 나온 거야. 이 걸개그림 양식이 집단 창작화되어서 탄생할 수 있었던 것은 결국 그 당시 민주전선 운동이라고 하는 시대적 요구와 만나서 그래. 민주전선이니까, 서로 같이 연대하자, 이런 만큼 미술에서도 정서적 연대가 필요했거든. 함께 노동을 같이하며 품앗이해야 되는 게 있고, 정서적 연대와 협동 노동, 이것이 필요했던 시대였기 때문에 걸개그림이 나온 거야. 그렇게 보면 돼.

7. 붓그림, 동아시아 미학의 원형

길: 민주화 운동 이후, 그러니까 미술운동이 끝난 뒤의 미학적 전환은

무엇인지 궁금합니다. 최근에 갖는 새로운 미학적 사유가 있으신가요?

준: 민주주의는 자기 해방하고 좀 관련이 있는 것 같아. 민주주의를 타자의 문제로만 볼 게 아니라 내 자신의 해방도 찾는 세계여야 해. 그게 난 민주화의 길과 관련이 있다는 생각이 들어. 민주주의 문제가 사람 간의 소통이랄까, 합의나 결실을 만들어가는 사회적인 풍요의 과정으로 그동안 이해를 했었어. 그런데 이젠 그게 인간의 관계 속에서 풀리지 않는 숙제로 남는 걸 느꼈어. 그게 나의 절망이었고 여기까지 온 계기가 되었어. 구체적으론 아직 말 못해. 훗날 자서전을 쓰면서 남길 거 같아. 십 년 남은 여생일 거야. 40년 가까이를 반추해보면 참 억울하기도 하고 배신감도 느끼고 아련한 추억도 있지. 실성한 사람처럼 스케치북만 들고 산에 다닌 적도 많았으니까. 자기 정돈이 잘 안 된 부분도 많았고. 사회적 민주주의라는 부분이 적어도 내 안에서는 좌절을 했어. 그런데 그것에 대한 해답을 숲에서 찾았다고 할까, 확실히 그렇게 볼 수 있어. '푸지다'는 말을 한 적이 있는데 '넉넉하다'는 뜻이야. 푸지고 넉넉하다는 게 과연 도시 문명화의 근대주의에서도 가능할까 하는 회의가 있었거든. 이제 숲과 자연으로부터 민주주의를 배웠으면 좋겠다는 생각을 가져. 나무 하나하나가 독립적으로 자기완성을 지향하거든, 숲은. 그 지향이, 그러니까 각자 자기완성의 개체를 지향할 때 숲이라는 전체가 완성되는 거야. 숲이라는 전체가 원래 먼저 있었던 게 아니잖아. 그런데 인간은 왜 전체라는 이념을 세워놓고 그 안에서 다 이룰 수 있다고 주장하지? 그건 아주 권력 지향의 선동이 아닐까? 숲속 나무를 보면서 느끼는 게 숲을 닮은 사회가 되었으면 좋겠다는 거야. 인간도 자연의 일부에 불과하잖아. 오만해. 오만해졌어. 오만한 사회 속에서 오만한 제국을 또 만들려고 하는데 내가 왜 동조해야 하지? 삶 자체가 하나둘 자기부정과 자기성찰의 그런 과정이었어. 생태주의 책도 많이 읽었고 몸으로도 느꼈고 특히 아프면서 느낀 점이 많아. 아픈 후에 몸과 대화하게 되고, 겸손한 인간이길 원하고, 영성이 무엇인가에 대한 감을

받았지. 1999년에 몸이 아프고 나서 조각을 다시 시작했어. 흙을 다시 만지고 싶었고 무언가를 만들어보고 싶었어. 절망했을 때 다다른 지점이 원형질에 대한 이야기야. 숲이라는 원형질, 흙이라는 원형질. 원형질이라는 건 아프고 절망했을 때 찾게 되는 무의식의 본성적 끌림이야. 이제는 민주화 운동 했던 사람들도 지역으로 다 산개하고 없을 거야. 두렁만 그런 게 아니고 산개해서 무언가 새로운 해답을 자기 나름대로 구하고 성찰하고 있을 거라는 거지. 나도 그런 흐름의 한 사람이라고 생각해. 숲을 바라보면서 하나하나 치유해 들어갔고 작업이 많이 정리가 되었어. 원주로 가서 목판화가 먼저 정리되더라고. 그러고 나니 일반 사람들이 봐도 편안한, 평범한 농민들에게도 감동을 줄 수 있는 부담 없는 그림을 그리고 싶어졌어. 민중미술이랍시고 주먹 불끈 쥔 그런 그림이 아니라 농민에게 사랑받는 그림을 그리고 싶었어. 그걸 이룬 셈이지. 마을회관에 걸려 있을 정도로 편안한 그림에 이르렀어. 하지만 뜻은 포기하지 않는 그림. 나는 내 작품이 관립 미술관에 수집이 안 될지라도 농민들한테 인정받은 게 훨씬 더 반가워. 나는 내 방식의 붓그림을 완성했어. 목판화로만 완성했던 걸 좀 더 자유롭게 표현하고 싶어서 붓으로 표현하는 회화를 했어. 산책하면서 정리한 거거든. 우리 붓그림은 시심(詩心)이 있어야 해. 그래야 물성을 시적인 형상으로 반추해낼 수 있거든. 항아리 조각도 개척했어. 여주 공방 후배들의 도움하고 조각 공부, 불화, 탱화 공부가 다 연관이 되더니 완성되었어. 조각은 평면과 굉장히 긴밀해. 영적인 조각을 할 수 있었던 게 병 치유와 관련이 깊어. 흙이 빚어지면서 차올라갈 때 땅에 엎드리고 싶다는 생각을 했어. 첫 조각이 염소야. 그거하고 나서 사람 조각을 했거든. 동아시아형 현대조각의 한 문법을 이루었다고 난 스스로 자부해. 마지막으로 유화를 다시 시작했어. 나한테는 가장 이질적인 재료야. 유화로 두 번 정도 전시를 시도하기는 했는데 한참 쉬었지. 그러다가 최근에 다시 유화를 시도했어. 20년 만에 유화를 잡으면서 유화에서 못 다한 게 있어. 앞으로 걸

개그림 작업을 할까 해, 재창작으로.

길: 이제 마무리 발언을 해주시면 좋겠어요. 21세기 한국 미술에서 두령의 미학과 정신이 어떻게 이어졌으면 좋겠는지 또 후배 미술가들이 어떻게 이어갔으면 좋겠는지, 그런 말씀도 덧붙여서요.

준: 나는 80년대 두령 동인들과 어울렸던 그 시절이 행복했고, 고맙고 그래. 연대의 시대였잖아, 그때는. 그렇게 생각을 해. 소중한데, 그때가 너무 소중하기 때문에 그 이후에 그게 좀 어긋나고 망가지는 걸 할 바에는 차라리 안 하는 게 낫다는 게 강해서, 그 이후에 계속 두령으로 활동하는 것 자체를 포기하자, 그런 입장이었어.[18] 지금 돌이켜 생각하면 우리가 청년기 때 그러한 견지, 일종의 비타협적 대안인데, 이 비타협적 대안을 가졌기 때문에 오늘날 그게 빛을 발하고 있다고 생각해. 그런 비타협적인 예술, 예술운동의 길을 돌이켜 보면. 두령과 탈춤운동, 풍물운동에서 했던 예술운동이 옳다, 거기를 내 평생의 예술운동의 출발점으로 지금도 생각하고 있어. 흡사 5·18 민주화 운동은 비타협적 시민군 정신이 핵심인 것처럼 우린 역사 앞에서 포기하고 변질할 수 없는 그 무엇이 있어. 2018년에 하도 답답해서 《민중미술과 영성》을 기획

18. 1987년 늦가을 미술동인 두령은 수련회를 떠났다. 6월항쟁과 7·8·9월 노동자대투쟁 이후 역동적으로 변화하는 현실에서 두령은 노동미술을 여러 지역에서 폭넓게 그리고 공개적으로 진흥하기 위해 두령의 산개(散開)를 검토했다. 두령의 해소를 전제로 한 산개론(散開論)은 설왕설래 끝에 공식적인 합의를 도출해내지는 못했지만 내용적으로는 실행된 것으로 이해했다. 이미 일정 정도 산개하고 있던 두령 동인들은 공단 근접 지역에서 자생한 민중미술인들과 결합하였으며, 그곳에서 지역 미술운동 소집단을 추동한 다음, 꾸준히 현장미술 활동과 생활미술 운동을 펼쳐나갔다. 김봉준은 바로 이 시기를 두령이 해체된 시기로 보고 있다. 그러나 사실 두령은 공식적인 해체를 선언한 바 없고 1990년대 초반까지도 다양한 방식으로 활동을 이어갔다. 2014년 두령 창립 30주년을 맞아 기획한 콜로키움에서 두령의 회원들은 1982년 결성부터 1985년까지 공동체 신명의 협동 창작이 이뤄지던 시기이고, 1985년부터 1987년까지 밭두령·논두령의 이원화를 통한 두령 활동의 현장 활동기, 1987년부터 1990년대 초반까지를 지역적 산개를 통한 새로운 모색기로 인식하고 있었다. 1987년 산개론 검토 이후 김봉준은 부천으로 이주해 흙손공방을 열고 새로운 활동을 이어갔다. 미술평론가 라원식은 김봉준의 이 시기를 지역적 산개 활동으로 판단한다.

했어. 양정애 씨 불러서 함께 하자고 했고. '서남동 목사 탄생 100주년 기념사업회'가 생기면서 그 양반들이 미술 전시를 민중미술전으로 하자고 연락이 왔어. 오히려 그쪽에서 번쩍 제안을 하는 바람에, 그리고 공간도 연세대 박물관 본관을 내줘서 하자고 그래서 크게 돈 안 들이고, 한 사람 앞에 한 80만 원씩 주고 네다섯 명을 모아서 하는 전시로 했었지. 그것 하면서 다시 민중미술이란 무엇인가를 정리하는 계기가 됐어. 서남동 목사의 민중신학하고 놀랍게 비슷한 흐름이 동시대 시대정신이야. 민중문화운동과 함께 했던 그 시대정신. 거대한 정신운동, 철학운동, 종교운동이 함께 하고 있었다는 게 반가웠어. 그 서남동의 민중신학도 그렇고, 구비문학과 신학을 비교하며 연구하셨더라고. 당시 벌써 신화학적 최신 인문학을 공부하고 계셨어. 우리 민중미술도 그렇고, 거의 같은 미학 현상이 됐어. 특히 구비문학 같은 경우는 생산자가 같은 소비자잖아. 그들이 생산자요 소비자잖아. 구비문학은 자기네가 생산하고 자기네끼리 소비하고 같이 즐겨. 구비문학이라는 것 자체가 아마추어, 프로와 같은 식으로 자본주의 울타리 안에서 놀지를 않아. 민중의 자기 이야기 문학이거든. 민중문학, 민중미술도 그런 정신이 기본이라고 생각하게 됐어. 구비문학론하고 민중미술론하고 거의 유사해. 생산·유통 측면에서도 그렇고 이야기에 있어서도 스스로 창작하고 스스로 만들어나가고. 그런데 이 자본주의 사회에서 워낙 세련된 자기의 테크닉과 개인적인 창의성. 창의성은 참 소중한 것이지만 결국 자기 소유욕으로 추락할 위험이 있지. 구비문화에 출발지가 있다고 봐. 이야기 그림이되고 이러는 부분들을 너무 어렵게만 생각을 하는데, 우리가 그걸 깨버린 것 아니겠어. 그래서 그때 예술작품으로 다섯 가지를 우리가 재현을 한 거란 말이지. 탈, 이야기 그림, 판화, 걸개그림, 만화운동도 사실 우리가 시작한 거잖아. 또 탈 만들기, 얼굴 그리면서 탈놀이하기. 탈춤운동에서 배운 거야. 탈춤운동 하면서 농촌 다니다 보니까 민중들과 함께 집단 창작을 하게 됐어. 미술도 집단 창작의 일원으로 들어와서 같

이 하게 되더라고. 이렇게 농민들 속에서도 탈 만들면 '재밌게 만드네. 우리보다 훨씬 더 잘 만드네. 경직되지도 않고, 익살스럽고.' 그래서 이러한 풍자와 해학의 정신이 구비문학에도 있잖아. 미술에도 그런 미학이 왜 없어져야 돼? 이런 게 지금도 강하게 있어. 그래서 촛불혁명에 이르면서, 다시 내가 촛불혁명 그림을 그리면서, 두렁 때 걸개그림 운동을 했던 그 정신이 사라지지 않고 그대로 진화하고 있더라고. 촛불혁명기에 놀라운 경험을 한 적이 있어. 그래서 그때 그린 기록화가 기록하자고 그린 것이 아니라 절로 배어나오거나 우러나온 것이잖아. 이처럼 미술에서 구비문학적인 미술운동을 우리가 했다, 이렇게 생각을 해.

길: 저는 이렇게 생각해요. 두렁이 그때 씨앗을 뿌린 뒤에, 그리고 시간이 많이 흐른 뒤에, 그 뒤에 사실 다 만개한 게 아닌가 하는 그런 생각을요. 꼭 미술 쪽 작가만이 아니라, 그림책 작가, 노동미술, 박홍규 선배 같은 경우는 지역에서 농민미술 작업도 하잖아요. 이춘호 선배는 솜씨공방 하면서 공방문화 초기, 그러니까 지금의 제작 문화 같은 걸 두렁과 함께 선구적으로 빚어냈고요. 지금은 국선도 수련을 하고 계시죠. 대안교육, 생태운동, 교육 예술, 물론 전문 작가도 등장했고요. 그렇게 다양한 방식으로 두렁은 시간을 가지면서 서서히 만개했다는 생각이 들어요. 두렁의 미학과 정신이 팔색조의 꽃으로 다 피었다는 거죠. 어쩌면 두렁의 80년대 활동은 우리 문화예술계에 던지는 중요한 예지적 담론이요 화두가 아닐까요? 저는 그것만으로도 충분히 다시 두렁을 살펴야 할 의무가 우리에게 있다고 봐요. 인터뷰가 80년대 현장 활동에 국한되어 있기 때문에 그 이후 활동을 듣는 것은 차후로 미뤄야 할 것 같아요. 긴 시간 수고하셨습니다. 감사합니다.

2.
노원희, 담담하고 꾸준히
현실에 싸움을 걸다

채록 일시: 2019년 8월 29일, 11월 29일, 12월 20일
채록 장소: 신영동 노원희 작가 자택 및 학고재 갤러리
대담: 노원희, 김현주
기록: 박웅규

노원희는 1948년 경북 대구에서 출생해 경북여고를 거쳐 서울대학교 미술대학 회화과에서 서양화 전공으로 학사와 석사학위를 받았다. 졸업 후 귀향해 1977년 개인전 《盧瑗喜展》으로 작가 활동을 시작했고, 1982~2013년 부산 동의대학교 교수로 재직하며 교육자이자 작가로서 활동을 펼쳐 나갔다. 1980년 '현실과 발언'의 창립 동인으로서 1990년 해체 시까지 '현실과 발언' 동인전과 《삶의 미술》(1984), 《40대 22인》(1986)에 출품하며 민중미술운동에 동참했다. 17차례의 개인전과 《민중미술 15년: 1980~1994》(1994), 《광주 5월 정신》(1995), 《팥쥐들의 행진》(1999), 《민중의 고동: 한국미술의 리얼리즘 1945-2005》(2007), 《세상에 눈뜨다: 아시아 미술과 사회 1960s~1990s》(2019) 등 국내외 주요 전시에 출품했으며, 국립현대미술관, 서울시립미술관, 부산시립미술관, 경남도립미술관 등 국내 주요 미술관에 작품이 소장되어 있다. 노원희의 사실주의적 회화 작품은 한국 사회가 당면한 정치, 사회, 역사, 젠더, 환경 등에 대한 문제의식을 담고 있으며, 2013년 퇴직 후에 서울에 거주하며 작업에 몰두하고 있다.

김현주는 뉴욕주립대학교와 이화여대에서 미술사 전공으로 석사와 박사학위를 취득했고, 캘리포니아주립대학 연구원, 현대미술사학회와 미술사학연구회 회장, 서울시립미술관 운영위원, 한국국제교류재단 평가위원 등을 역임했다. 번역서로 『관객의 꿈: 차학경 1951-1982』(2003), 편저서 『핑크 룸 푸른 얼굴: 윤석남의 미술세계』(2008), 『몽중몽: 석철주 작품집』(2015)을 발간했고, 「1980년대 한국의 '여성주의' 미술: 《우리 봇물을 트자》전을 중심으로」, 「한국현대미술사에서 1980년대 '여성미술'의 위치」, 「페미니스트 아티스트 그룹 '입김'의 개입으로서 연대와 예술실천」, 「한국 현대미술사에서 페미니즘 연구사」 등 다수의 논문을 발표했다. 여성 작가들의 활동과 젠더 문제를 연구하고 있으며, 현재 추계예술대학교에 재직 중이다.

1. 대구에서의 성장기

김현주(이하 '김'): 먼저 선생님의 어린 시절과 성장 배경, 그리고 미술을 하시게 된 동기가 무엇인지 궁금합니다. 선생님의 개인적인 얘기를 풀어낸 인터뷰가 별로 없어서 이 부분부터 얘기해주시겠어요?
노원희(이하 '노'): 저는 완전 대구 토박이예요.

김: 대구에서 태어나셨고 대구에서 성장해서 대학 가실 때 서울로 오신 건가요?
노: 그렇죠. 경북여고 나와서 대학 시절 이후에 서울에 거주했던 7년 빼고 한 30년 동안 부산, 대구 왔다 갔다 한 기간까지 합해서 거의 60년 이상을 대구에서 살았다고 할 수 있죠.

김: 대학과 대학원 다니실 때만 서울에 올라와 계셨던 거네요.
노: 그렇죠. 대학원을 1년 휴학했으니까 3년을 다녀서, 대학원 3년, 학부 4년, 7년을 서울에 있었어요.

김: 미술은 어떻게 하게 되셨어요?
노: 우리는 7남매였어요.

김: 많으시네요. (웃음)
노: 그 시절은 다 그럴 때였죠. 초등학교 다닐 때만 해도 7명은 너무 많

다, 3남 2녀가 좋다, 그런 분위기가 있었죠. 우리 부모님 세대는 자식들을 많이 낳아서 힘겹게 키우신 세대들이지요. 우리 큰언니가 미대 다녔어요, 제일 큰언니. 저하고 나이 차이가 열세 살인데, 큰언니가 미술반하고 미대 가고 하니까 자연스럽게 그림 그리는 데 관심이 있어서, 초등학교 이전에 집에서 사람 그리고 그랬어요.

김: 선생님이 몇 째인가요?

노: 여섯 번째.

김: 미대 가신 언니께서는 작업을 계속하셨나요?

노: 우리 언니는 서울 미대 다닐 때 집안 사정이 안 좋아져서 학교를 중퇴하고 미국 대사관에 취직을 했다가 27세 때 미국에 가서 디자인 공부를 해서 거기서 지금까지 살고 있어요.

김: 고등학교 때 미술반 활동도 하셨어요?

노: 고등학교 때 미술반도 했는데, 미술이라고 하면 미술 이론도 있고 미술과 관계된 여러 가지 자기 인식을 넓힐 수 있는 활동 같은 것들이 있잖아요. 그런 것과 더불어 미술을 배운 적은 없는 것 같아요. 미술반에서도 선생님이 가르쳐준 게 없었고, 고등학교 특별 활동이라는 게 대개 그렇죠. 선생님들이 그 많은 학생을 일일이 지도할 수는 없잖아요. 고등학교 때 학생들이 일찌감치 미술학원 가서 배우고, 중학교 때도 미술 과외를 해서 잘하는 학생들도 있었어요. 그런데 저는 미술 교습으로는 대학입시 준비로 몇 달 학원 다닌 것밖에 없지요. 대학교에서도 선생님들께 별로 배운 게 없던 것 같고.

김: 원래 미대를 가려고 하셨어요?

노: 원래 미술과를 가려고 한 게 아니라, 제가 문학 소녀였죠. 그래서 불

문과나 독문과, 그런 곳을 가고 싶었어요. 이왕 가려면 서울대를 가려고 했죠. 친척이 서울대학 신문을 보여주어서 동경을 하고 있었는데, 불문과나 독문과는 성적이 안 돼서 미술과를 가보자 했죠. 사실은 철없이 문학 하면서 미술은 취미로 해야겠다고 생각하며 미술과에 지원했어요. 실기 공부를 치열하게 준비하지 않았는데, 반영 비율이 60%였던 교과 성적을 잘 받아서 미대를 들어간 거지요. 이후 미대 입시제도에 실기 반영율은 전반적으로 몇 차례 바뀌더군요.

김: 공부를 잘 하셨군요. 아참, 경북여고를 나오셨다고 하셨지요. (웃음) 그럼 대학 입시 준비는 어떻게 하셨어요?
노: 준비? 진짜 엉터리로 했어요. 학원을 고3 때 9월 달인가 10월 달에 가서 몇 달 배운 게 전부예요.

2. 서울에서의 대학과 대학원 교육

김: 선생님은 몇 학번이세요?
노: 66학번이요.

김: 당시 서울대에는 어떤 선생님이 계셨어요?
노: 정창섭, 유경채, 문학진 선생님이 주 교수님이셨죠.

김: 그 시절 실기 수업의 분위기는 어땠나요?
노: 저도 교편 잡고 보니까 선생님들이 학생들에게 신경을 쓰고 노력을 하신다는 것과 더불어, 그게 뜻대로 안 된다는 걸 알기 때문에 이해는 하지만, 선생님들이 실기 수업에 처음부터 끝까지 계시지도 않았어요. 어쨌거나 작가로서 예술을 한다는 것의 긍지를 느끼게 해준 그 선생님

들에 대해 고마움이 없다는 건 아니고요. 그리고 대학 시절에는 60년대 추상미술이 팽배해서 다 추상 작업을 했어요. 선생님들이나 학생들이나 자기 작품을 어떻게 해야 하는지, 자기와 어떤 관계가 있는가에 대한 문제를 고민할 필요성도 못 느낄 정도로 미술교육이 허술했다고 봐요. 예술의 사회사에 대해 무지했어요. 요즘은 선생님 작품을 모방하는 학생이 별로 없겠지만 그때 학생들은 작업에 대해 무엇을? 왜? 어떻게? 라고 고민한다는 개념이 없어서 직관적으로 내키는 대로 작업했는데 선생님들이 하시는 대로 다들 추상화를 했어요. 추상화라는 게 자유롭고 재미있잖아요.

김: 그런가요? (웃음)
노: 원래 미술사에서 추상미술의 역사라는 게 그렇지 않겠지만, 우리 학부 시절에 분위기가 그랬다는 거예요. 그냥 막 뿌리고….

김: 그러다 보면 작품이 다 비슷해지지 않던가요?
노: 꼭 그렇진 않아요. 캔버스를 눕혀놓고 뿌리기도 하고, 흔들기도 하고, 여러 가지 방법으로 자유롭게 작업했는데 눈에 띄는 매력적인 작품들도 나오곤 했어요. 제 경우 하나의 표현주의적인 공간 구성을 하는 거라고 생각했고 그 나름대로 재미가 있었는데, 작품으로 그럴듯하게 보이는 걸 만들기가 쉽지가 않죠. 하여튼 학부 시절은 완전 추상화로 시작해서 추상화로 끝냈죠.

김: 동기분들은 누군가요?
노: 동기 중에서 김순기라고 오랫동안 프랑스에서 살면서 활발히 활동하고 있는 친구가 있고, 정병국, 유인수 작가들이 있어요.

김: 당시 미대에 여학생들이 많았다는데 대략 비율이 어느 정도 됐나요?

노: 한국화, 서양화, 합친 회화과 30명 정원 중에 남학생 7, 8명 빼고 다 여학생이었어요.

김: 작가로 활동하는 남성이 많아서 남학생이 많았을 거라고 생각했는데, 선생님 말씀을 듣고 보니 제가 잘못 알고 있었나 봐요.

노: 그게 여성들이 자기 전공을 살려서 나중에 대학을 나와서 활동을 한다는 게 얼마나 어려운 일인지 말해주는 거죠.

김: 그렇죠. 미대의 성비가 바뀐 게 80년대가 아닌가 싶었는데….

노: 고등학교에서 미술반 했던 남학생들은 건축과에 많이 갔어요. 장래 가장이 될 사람들이니 먹고 살기 힘든 미술 대신에 예술적 창조성을 발휘할 수 있는 안전한 선택이라고 생각했겠지요. 동기 남학생 중에 권훈칠, 정병국이 있고, 정병국은 영남대에 있었는데 작품 활동 꽤 열심히 했었어요. 7~8명 되는 서양화 전공 남학생 중에서 3명은 졸업하고 금방 미국에 갔고, 여기서 작업을 한 사람이 정병국하고 권훈칠, 유인수 3명 정도인데 권훈칠은 몇 년 전에 세상을 떠났어요.

김: 그럼 동기 중에 최근까지 작업하고 계시는 여성 작가는 선생님하고 김순기 선생님 정도인가요?

노: 지금은 그렇죠. 김현실이라고 작가로서 제가 기대했던 동기가 있어요. 서울여대 교수를 역임했는데 이 친구도 요새는 안 하더라고요. 제가 서양화만 얘기를 하고 있는 거예요. 김순기하고 저밖에 없는 것 같아요. 여성 중에서는.

김: 동기 중에 두 분이면 그래도 적지 않네요. 60세 이상 된 여성 작가를 찾는 게 쉽지 않은 현실을 감안하면요. 졸업하시고 난 후의 얘기 좀 해주세요.

노: 졸업하고 대학원에 바로 들어갔죠. 왜 들어갔냐 하면, 뜻이 있어서라기보다 제가 학부 때 2학년부터 『대학신문』 기자를 했어요. 『대학신문』 기자를 하면서 2학년 때를 굉장히 불성실하게 보냈어요. 대학에서 배운 게 없다고 했는데 사실 제가 불성실했던 탓도 있어요. 3학년 때도 다른 데 정신이 빠져서 돌아다니느라고, 졸업할 때 보니까 공부를 너무 안 했다는 생각이 들어서 간 거예요.

김: 그때도 대학 시위가 많았지요?
노: 시위도 많고, 위수령이 발동되고.[1] 참 그걸 깜빡하고 안 찾아봤는데, 아마 휴교가 몇 번 있었을 거예요. 그래서 문리대 안으로 군대가 들어오고 그랬어요.

김: 서울대가 동숭동에 있을 때지요?
노: 그렇죠.

김: 대학원도 동숭동에서 다니신 거죠?
노: 대학로에서 미대 주소는 연건동인가 이화동인가 둘 중 하나이고요. 대학원 마지막 학기에는 미대가 이전을 하게 돼서, 관악산 가기 전에 부지를 팔았는지 어쨌는지, 미대가 옮겨가게 돼서 공대 있는 곳으로, 거기가 무슨 동이더라. 태릉도 지나서.[2]

1. 위수령은 비상사태나 자연재해 등으로 군사 시설의 보호와 치안 유지를 위해 육군 부대가 주둔하는 것을 뜻한다. 1950년 대통령령으로 제정되어 2018년에 폐지된 제도이다. 대학생들의 민주화 시위가 격렬해지자 1971년 10월 15일 박정희 정권은 서울특별시 일원에 위수령을 발동하고 서울대를 포함해 10개 대학에 강제 휴교령을 내려 무장 군인을 주둔시키고 대학생 2백여 명을 제적 또는 강제 징집했다.
2. 미술대학은 문리대학, 법과대학과 함께 종로구 연건동에 있었는데 1975년 관악 캠퍼스로 이전 과정에서 잠시 서울대 공대가 있던 공릉동 캠퍼스를 사용했다. 현재 이곳에는 서울과학기술대학교가 자리하고 있다.

김: 서울대 공대 있던 곳이요?

노: 네. 하여튼 서울 공대 캠퍼스 안에 미대가 가 있을 때 대학원을 한 학기 다녔어요.

김: 아주 변화가 많은 시절에 다니셨네요.

노: 그래서 청량리까지 가서 버스 갈아타고 힘들게 다니고 그랬죠.

김: 서울에서는 어디서 지내셨어요?

노: 입학하고 나서는 언니 친구네 집에 있었고, 언니 친구가 부산으로 이사 가게 돼서, 그 뒤로는 친척집에 잠깐 있고, 자취하고 그랬죠. 대학원 다닐 때는 또 친척집에 있고. 옛날에 친척집이 요즘 풍습하고는 완전히 달랐어요. 한 육촌까지는 예사로 자기 식구처럼 챙겨주고 집에 들여놓고 그랬죠.

김: 그럼 대학원 시절에는 조금 각성하고 작업에 집중하셨어요?

노: 대학원 시절에는 논문 쓰고 그럴 때니까, 수업 좀 열심히 듣고 그런 정도였지. 우리 때는 미술사 책이 별로 없어서, 학부 때는 서양 미술사는 헬렌 가드너의 영어 원서를 가지고 공부하다 말고 그랬어요.[3] 책이 다양하게 안 나와서 주로 소설, 문학평론 이런 거 봤지, 미술에 관해서는 열심히 본 것 같진 않아요. 세월이 오래 지나다 보니까 대학, 대학원 졸업하던 시절이 엉켜서 잘 기억이 안 나네요.

김: 대학원 졸업하실 때 전시를 하셨나요?

3. 미국의 미술사학자 헬렌 가드너의 『세계미술사(Art Through the Ages: an introduction to its history and significance)』의 초판본은 1936년에 발간된 이후 미국 대학에서 미술 입문서로 널리 사용되었다. 이 책은 미국에서 유학하고 서울대 미대 교수로 있던 장발에 의해 『세계미술사』란 제목으로 번역되어 1956년 민중서관에서 출간되었다.

노: 그때 당시에 우리는 전시회 아닌 석사 청구 논문을 쓰게 되어 있었
어요. 이론 논문으로 졸업을 한 거죠.

김: 논문은 뭐에 대해 쓰셨어요?
노: 오브제의 개념과 현대미술에 대해 썼어요.[4] 1973년.

3. 대구와 부산을 오가는 기혼 여성, 교수, 작가로서의 삶

김: 대학원 졸업하신 뒤 어떻게 지내셨어요?
노: 졸업하고 나이가 26인가, 참 호랑이 담배 피던 시절이라. 대구가톨
릭대학교가 옛날에 효성여자대학이었는데, 거기에 시간 강의를 나가게
되어서 대구로 내려갔어요. 강의하고, 레슨하면서 용돈 벌고, 그러면서
전시 준비하고.

김: 대구에 내려가 계시면서 그쪽의 화단에서 자주 접한 분들은 계세요?
노: 그때 대구가 모더니즘 미술의 황금기였어요. 이강소, 최병소, 박현
기, 이런 사람들이 주축이 돼서 자주 어울리고 자기들 전시 하고, 큰 전
시 결성하고 그랬어요. 저 같은 경우에는 '현실과 발언'의 여성 멤버였던
김건희 선배를 가끔 만났는데, 그 선배와 나는 모더니즘 미술에 대해 거
부감을 갖고 있었기 때문에 그들과 얼굴은 봐도 참여는 안 한 거죠.

김: 대학원 졸업하시고 첫 개인전을 1977년에 하셨네요.
노: 한 4년 만에 한 거죠.[5] 그때 대구에 내려가 있으면서, 김윤수 선생님

4. 작가가 서울대 대학원 회화과 졸업을 위해 1972년에 제출한 논문의 제목은 「오브제(object)의 槪
 念의 변모와 現代美術: 科學文明과 造形」이다.
5. 노원희의 1회 개인전은 1977.3. 16~22일까지 서울 문헌화랑에서 열렸다.

책『한국현대회화사』읽고 미술로 사회 현실이나 삶에 대해 말할 수 있다는 의식이 생긴 거죠.[6] 그 당시에 주로 문학잡지『창작과 비평』, 그런 책을 보면서 민족문학이라든지, 처음에는 문학에서의 담론이 참여문학론으로부터 시작되잖아요. 그런 담론을 접하고 귀를 기울이면서 자연스럽게 형성된 생각을 작업에 반영시킨 거죠.

김: 당시 현실에 관심을 가지고 있던 여러 작가들처럼 선생님께서도 미술 분야보다는 참여문학을 공부하시면서 현실 인식을 키우셨나 봅니다.

노: 사실 제가『대학신문』에 있었기 때문에 독재 체제에 대한 강한 문제의식들이 있었는데도, 그걸 미술 작업에 연결을 안 시키고 있다가 나중에 차츰차츰 계기가 생기며 현실 인식과 연결이 됐어요. 언제 나왔는지 잘 모르겠지만, 신동엽의『금강』이라든지, 김수영의『거대한 뿌리』, 이런 책이 아마 그 즈음에 나왔던 것 같아요.[7] 그런 것 통해서 77년도에 개인전 준비할 때, 김수영의「풀」이라는 테마로 그린 그림도 있고, '들풀'이라고 해서 동학운동을 상징하는 여러 가지 그림을 그리고 그랬죠.[8] 재현적으로 그린 게 아니라 약간 반 추상적인 공간에 재현적인 모티브를 살려서. 그때 작업이 다 없어졌어요. 적어도 개인전 하려면 20점 이상 걸었는데 제가 갖고 있는 건 하나밖에 없어요. 그때 팔기도 하고, 누구한테 주기도 하고, 없애기도 하고, 그래서 없어요.

김: 혹시 도록을 만드셨나요?
노: 도록은 아니고 리플릿을 찍었어요.

6. 金潤洙,『韓國現代繪畵史』, 한국일보사, 1975.
7. 「금강」은 민족 시인으로 알려진 신동엽이 1967년에 발표한 장편 서사시다. 그의 서거 20주년을 맞아 申東曄,『금강』(창작과 비평사, 1989)이 발간되었다. 김수영의 시선집『거대한 뿌리: 金洙暎詩選』(민음사)는 1974년에 발간되었다.
8. 1968년에 발표된 김수영의 시「풀」은 독재정권과 외세에 저항하는 민중 정신을 상징적으로 표현한 것으로서 시인 100명이 뽑은 한국의 애송시 100편에 든다.

김: 첫 번째 개인전인데 몇 점이나 전시하셨는지 기억나세요?

노: 리플릿을 보니 서른 점 출품했네요. 자기 작품 귀중한지도 모르고 제대로 보관을 안 했어요. 요즘 우리 학생들도 그럽디다. 열심히 노력해서 완성한 작품들을 졸업 때 버리고 가는 경우가 많아요. 캔버스만 파이프에 감아 가지고 가라고 해도 듣지 않고. 대부분 아파트에 살다 보니 그런 건지….

김: 그때는 충분히 그랬을 것 같아요. 이사도 잦고, 작가로 생존하는 것도 쉽지 않았을 테니까요.

노: 사실은 굉장히 후진적인 거죠.

김: 77년 전시에 대한 반응은 어땠어요?

노: 그때 『계간미술』에 리뷰가 나왔어요. 그 정도지 뭐. 『계간미술』 외에 매체라고는 미술 전문 잡지라고 할 수는 없는 『공간』도 있었지만. 77년도 작품들이 제 나름대로 물감도 제일 비싼 거 쓰고 했는데. (웃음)

김: 당시 전시 사진은 없어요?

노: 사진을 아주 안 찍은 건 아닐 텐데 남은 건 없어요.

김: 안타깝네요. 전시장 전경 사진이라도 있으면 좋을 텐데.

노: 그렇죠.

김: 동의대에 가시게 된 경위가 궁금한데요? 지금도 그렇지만 여성이 실기 교수가 되는 게 쉽지 않잖아요.

노: 동의대 독문과에, 후에 민예총 이사장도 하신 적이 있는 정지창 선생님이 계셨어요. 동의대 계시다가 영남대로 옮기셔서 퇴임하셨죠. 그 선생님이 동의대에 계셔서 그 선생님 '빽'으로 들어갔어요. (웃음) 지금

생각하면 굉장히 웃기는데, 81년도에 설립된 미술과에 안예효라고 최근에 돌아가신 분 혼자 계셨어요. 서울대 7년 선배인데 생면부지였어요. 정지창 선생님이 그 선생님한테 저를 추천하셨어요. 부산에도 사람들 많잖아요. 굉장히 각축전이었을 거 아니에요? 그랬는데 이 선생님이 저를 처음 보신 분인데, 좀 딱해 보였는지 못 이긴 척 받아주셨어요. 그 당시에 학교에 파워가 있는 분이 학교 설립자의 조카인가 그랬어요. 그 선생님이 여학생들 많으니까 여학생 지도도 하고 여러 가지로 괜찮다 하시더라고요. 부임한 뒤에 정지창 선생님이 그분한테 그림 선물하면 어떻겠냐고 하시더라고요. 그런데 저는 못 들은 척했어요. 지금 생각하면 너무 뻔뻔한 건데, 그때는 너무나 낯선 느낌이었어요. 어떻게 저런 말씀을 하실까 했어요. 다 된 다음에 그냥 수고에 대한 인사를 하면 좋겠다는 뜻이었는데, 그때는 안 하고 싶더라고요. (웃음) 지금 생각하면 밥이라도 한 번 사드렸어야 했는데.

김: 선생님 사회성이 부족하셨나 봐요. (웃음)
노: 그런 것 같아요. 한마디로 시건방졌던 거지요. 제가 그때 빈털터리로 살면서도 취직이 얼마나 행운이었는지도 모르고, 또 경쟁이 지금만큼 심하지는 않았어요. 사람들이 지금보다는 순했다고 해야 하나. 사람들이 피 튀기면서 경쟁하는 그런 분위기는 아니었죠.

김: 운 좋게 잘 들어가셨네요. 아등바등 들어가려는 사람도 많았을 텐데.
노: 저는 그러진 않았어요. 제가 가난에 대해서는 겁이 없어요. 우리 형제들 다 그렇고요. 우리 형제들 다들 무심해요. 그럭저럭 살면 되지 이런 정도지. 그래서 취업할 때도 이건 꼭 해야 하는데 이런 건 없고, 그냥 서로 얼굴 보고 와서 인사하라 그러면 인사하고, 그러고 나서 그림 선물하라 그래서, 그런 걸 내가 뭐 하러? 이러고. (웃음)

김: 그래도 당시에 준비된 후보셨네요. 대학원도 나오시고, 개인전도 하시고.

노: 대학 졸업하고 전시 2번 하고, 완전 바닥은 아니었죠.

김: 임용되셨을 때가 서른다섯 살이셨죠?

노: 네, 서른다섯이죠. 요즘으로 봐서는 이른 편인데 그 당시에는 그런 경우가 많았죠.

김: 그리고 곧 결혼을 하신 거예요?

노: 네. 같은 해 10월에 했죠.

김: 남편은 어떤 분이신가요?

노: 문화인류학을 전공해서 영남대에 있었어요.[9]

김: 아, 그래서 선생님께서 대구와 부산을 왔다 갔다 하셨군요. 아이는 언제 낳으셨어요?

노: 그다음 해에. 서른여섯 살에.

김: 참 힘드셨겠어요. 두 곳을 왕래하며 너무 여러 역할을 하셔야 했으니….

노: 네. 전시도, 제가 77년에 전시를 하고 3년 만에 두 번째 전시를 할 수 있었는데, 결혼한 뒤로 학교생활을 하면서 86년에 전시를 했어요. 86년에 전시를 할 때 작품들이 참 어설펐죠. 그다음에 4년 뒤 90년에

9. 작가의 남편인 박현수 교수는 20세기 민중생활사 연구단의 단장을 맡아 민중의 구체적인 생활사의 기록과 해석을 통해 한국 근현대사를 재구성하는 프로젝트를 이끌며 방대한 자료를 수집하고 연구 결과를 발표한 인류학자이다. 2012년에 제작한 〈주머니에서 나온 것들〉(2012)의 인물 모델이기도 하다.

전시를 하고. 90년에 부산에서 전시를 처음 했어요. 왜 그렇게 됐냐면 86년에 서울 그림마당 민에서 전시를 하고, 바로 학교 도서관 로비에 갤러리가 있어서 전시를 하게 되어 있었는데, 전시장 사용 불가가 난 거 예요, 저한테. 학내 시국선언에 참가했기 때문에. 그래서 전시를 못했어요. 그렇게 안 하다 보니까 90년에 하게 된 거죠.

김: 학교 사태 났을 때 그런 일들이 개인적으로 감당하기 힘드셨을 텐데. 그런 문제들이 우리의 정치적 상황하고 맞물려 있는 거잖아요. 선생님에게는 대개 개인적 체험들이 작업으로 중요하게 연결되는데, 그에 대한 작업은 전혀 하지 않으셨잖아요. 별로 할 의욕이 없었다고 하시던데 무슨 의미인가요?

노: 저번에 풀에서 전시할 때 그런 질문을 받았던 것 같아요. 아트스페이스 풀의 대표였던 이성희 씨가 인터뷰하면서 그런 얘기 했던 것 같아. 예를 들면 소설가도 자전적 얘기부터 시작하는 사람도 있지만 한참 지난 다음에 할 수 있게 되는 경우도 많잖아요. 그때 저는 어떻게 빨리 여기서 벗어날 수 있을까? 상황이 나아질 수 있을까? 이런 생각을 했었고, 그때 우리가 시국선언을 한 이듬해에 참여한 교수가 재임용에 탈락을 해서 학원 민주화를 요구하면서 교수 7명이 어느 교수 연구실에서 단식농성을 했어요.[10] 그때 사진이라도 찍어놓고 그랬으면. 그뿐만 아니라 학교가 완전 아수라장이 돼서, 학생들이 맨날 시위하고 총장실 점거

10. 1986년 전두환 정권의 폭정을 비판하고 민주화에 대한 요구가 가시화되면서 3월 고려대를 시작으로 전국의 대학 교수들의 시국선언이 잇따랐다. 1987년 '4·13 호헌조치'가 발표되며 직선제를 요구하는 전국 교수들의 시국선언은 절정에 달했다. 부산 지역의 교수 시국선언은 1986년 4월 19일 동의대, 부산여대, 울산대의 40명의 교수들의 「오늘의 현실에 대한 우리의 견해」라는 시국선언문의 발표로 시작되었다. 동의대에서는 노원희를 포함해 교수 10명이 이에 동참했다. 동의대가 시국선언 참여를 빌미로 1987년 3명의 교수를 해직하자 시국선언에 함께한 동료 교수들이 단식농성으로 부당함에 맞섰다. 이들이 복직되기까지는 거의 20년의 오랜 시간이 걸렸다. 부산역사문화대전 홈페이지 참고. http://busan.grandculture.net/Contets?local=busan&dataType=01&contents_id=GC04205421 2020년 3월 17일 접속

하고 전쟁터 같았거든요. 그래서 그런 것을 다 사진을 찍어놨으면 지금 그리겠는데, 그때는 스마트폰도 없었으니까. 87~88년 무렵이니까. 지금 생각하면 스마트폰이라는 게 굉장한 역할을 하는 것 같아요.

김: 덧붙이면 선생님은 어떤 사건에 대한 기록 자료를 갖고 있지 않으시면 작품으로 연결시키기가 어렵다는 말씀인가요? 기억을 많이 활용하기도 하잖아요.
노: 기억이라는 게 있는데, 기억을 더듬어서 현장 답사를 하고 뭐 그렇게까지 하고 싶지 않은 거죠.

김: 작가, 교수, 아이 양육, 집안 일 등등 그것들을 다 감당해야 하는 상황에서 여성으로서 나름대로 생존법이 있으셨는지요?
노: 아이를 키우려니 친정 식구들이 있는 대구를 주 거주지로 삼게 되었어요. 아이를 이 손 저 손에 맡기게 되고, 너무나 불안하게 키웠기 때문에 문제가 생겨서 가족 세 명 모두 오랫동안 혹독한 시간을 보냈지요. 그냥 생존했지, 특별한 생존법이라는 건 있을 수 없는 것 같아요. 제가 90년도에 학고재에서 전시를 했는데, 아니 91년도에. 그 뒤인지 앞인지 임옥상 작가가 호암갤러리에서 전시를 했어요.[11] 회고전 비슷하게. 그때 제가 굉장히 충격을 받았어요. 원래 그 시기의 임옥상 작품을 좋아하기도 했지만, 작품을 한데 모아 놓으니까 작업량이 엄청난 거예요. 제가 그때 느꼈죠, 남성과 여성 작가의 조건의 차이를. 그때 머리에 확 들어오더라고. 나는 친구도 제대로 못 만나고, 맨날 쫓기듯 작업했는데도 작업이 몇 개 없는데. 작업하는 남성 작가들 보면 부인들이 정성이 가득한 도시락을 싸줘요. 전업 작가들은 3년 이내에 다음 전시를 할 수 있어요. 여성 작가들은, 좀 쓸쓸한 것이 제가 82년도에 결혼하고

11. 임옥상의 제6회 개인전은 1991년 1월 7부터 31일까지 호암갤러리에서 열렸다.

나니 그 다음 전시를 6년 만에 한 거예요. 80년에 하고 86년에. 86년 전시를 인사동 그림마당 민에서 했는데, 작품이 너무 허술하고 맘에 안 드는 거예요. 그 전시 하고 살아남은 작품이 몇 개 안 돼요. 다 없애버렸어요. 너무 허둥지둥 쫓기듯 작업을 해서. 학교에서는 연구 실적 때문에라도 해야 하잖아요. 두 번 정도는 전시가 너무 힘들어서 논문을 썼어요. 연구 실적을 미흡한 논문으로 대신하고 86년도에 전시를 했는데 작품이 정말 시원찮았어요. 제가 보기에 너무 졸렬해서 많이 버렸어요. 작업이라고 하는 것이 제가 이상적으로 생각하는 것은, 사람 사는 인생에 그야말로, 잠꼬대처럼 들리겠지만 마르크스의 말처럼, 시도 좀 쓰고, 비평도 하고, 낚시도 좀 하고, 산책도 하고, 그러는 게 정상이 아닌가 싶어요. 그런 생활은 분업화 이전 시대에나 가능한 이야기이겠고, 달리 말하면 결국 제 자신이 작가적 욕망이 뜨겁지 않고 소극적이라는 이야기가 되겠지요. 오로지 작업에 영혼이 사로잡히는 예술가 특유의 광기가 결여되어 있다고나 할까….

4. '현실과 발언' 활동과 현실 인식

김: 80년 2회 개인전에 앞서 현실과 발언 동인으로 참여하셨는데 당시 상황에 대해 얘기 좀 해주시겠어요?

노: 제가 77년도에 첫 개인전 하고 바로 두 번째 개인전 준비를 했어요. 준비를 하는 중에 현발이 결성되었어요. 79년 겨울인가에 현발 발기인들이 모였거든요. 저는 발기인은 아니었지만 80년 창립전에 참여하게 된 거죠.

김: 제가 자료를 좀 살펴보니 현발의 발기 모임은 몇 차례 있었고, 멤버들이 추천에 의해서 새로운 멤버를 영입했다고 하던데 선생님은 누구의

추천으로 들어가셨나요?

노: 발기인 중 선배로 오윤, 김정헌이 있었는데, 오윤 선배가 대구에 있을 때 김건희라는 여성 선배하고 둘이서 오윤 선배를 찾아갔어요. 오윤 선배가 그 당시에 테라코타 작업을 하느라 경주에 와 있었어요. 지금 그 작품이 동대문 광장시장 입구의 우리은행(70년대 후반 설치 당시는 상업은행) 앞에 벽 부조로 설치가 되어 있어요. 최근 그걸 문화재로 어떻게 보존할지 몇 사람이 고민을 하고 있는데, [오윤선배가] 그 작업 하러 70년 후반에 경주에 와 있었어요. 나하고 김건희 선배하고 이야기가 잘 통해서, 정치 현실 같은 것을 미술로 가능한지에 대해 얘기를 해보려고 오윤을 찾아갔어요. 오윤 선배로 말할 것 같으면, 69년도에 현실 동인 전이라는 전시를 했잖아요.[12] 그때의 선언문을 보자 해서 갔는데, 그 선언문을 계명대학의 조동일 교수가 갖고 있다고 해서, 그 선생님 연구실로 찾아가 얻어 와서 봤어요. 현발 멤버에 영입이 될 때는 오윤, 김정헌 선배가 아니라, 작가라기보다는 당시에는 프리랜서 편집자로 활동했고 이후에 재야 민주화 운동의 전선에서 문화운동의 조직가로 활동했던 김용태 씨가 무조건 와보라고 연락을 해서 가보니 사람들이 모여 있더라고요. 그분[김용태]은 몇 년 전에 돌아가셨어요. 그 모임에 가는 날 김건희 선배를 만나 같이 가게 되었고, 그 자리에서 제가 김건희 선배를 추천해서 같이 들어가게 됐죠.

김: 그분은 몇 년 선배세요?

노: 나이는 한 3살 위인데, 대학은 조금 늦게 들어왔어요.[13] 고등학교 선

12. 현실동인은 1969년 시인 김지하와 미술평론가 김윤수 및 오윤, 임세택, 오경환, 강명희 등 4명의 청년 작가에 의해 결성되었다. 학교와 정부의 압력으로 이들의 전시는 불발되었고 「현실동인 제1선언」이란 제명의 선언문을 남기는 것으로 일단락되었다. 2~3년 선배들이 벌인 현실동인 사건은 당시 미대 졸업을 앞둔 노원희의 기억에 남았을 것이다.

13. 김건희 작가는 1945년 대구에서 태어나 경북여고를 거쳐 1971년 서울대 미대 회화과를 졸업했다. 1990년대 중반까지 현발과 민중미술 활동에 가담해 현실 비판적인 작품과 위안부를 소재로

배이기도 하고.

김: 현발에 여성 창립 멤버가 두 분이 계셨네요.

노: 네. 그 뒤로도 지금 서울대 재직 중인 이론 하는 김정희가 들어왔다 나가고 그랬죠. 멤버들이 들어오고 나가고, 제가 모르는 사이에 들어오고 나간 사람들도 있어요. 제가 워낙 부산에 있으면서 성실히 회의 참여를 안 해서.

김: 그럼 선생님께서는 전시에만 출품을 하셨어요?

노: 결혼하기 전에는 자주 참석했죠. 한 달에 한 번 회의를 했던 것 같은데, 워크숍 한다고 발표도 하고, 1박 2일로 교외도 나가고. 제가 현발에 79년 겨울인가 80년 봄인가에 들어가서 80년, 81년까지는 성실히 했어요. 그런데 82년도에 동의대로 부임하고, 82년 10월 말에 결혼하는 바람에 82년부터는 잘 못 갔어요.

김: 김건희 선배라는 분, 그분은 끝까지 가셨나요? 현발에서?

노: 현발은 끝까지 갔는데, 그 뒤로 가사, 육아 등으로 작업을 잘 못했어요. 그리고 수년 전부터 다시 작업을 열심히 하고 있어요.

김: 원래 현발 창립전과 선생님 개인전이 한 달 정도 차이가 났지요. 그런데 갑자기 현발 창립전 사건이 터지면서 현발 전시 일정이 뒤로 밀리고 개인전이 곧 따라 열리는 상황이 되어서 정신이 없었겠어요.

노: 잘 기억이 안 나는데, 현발 전시 작품은 원래 준비했는데. 잠깐만요. (자료 뒤적거림) 이게 현발 30주년을 맞아 엮은 책인데, 처음에 문예진

다뤘다. 1998년 안성에 정착한 후 현실 비판적 시각을 버리고 주로 자연의 기운과 색을 담은 자유로운 붓질의 작품을 제작하고 있다.

홍원 미술회관에서 예정됐던 전시에는 〈골목1〉(1980)을 팸플릿에 싣고 그 전시가 취소되고 팸플릿을 다시 만들 때는 다른 작품을 실었네요.[14] 자체 검열해서. 이게 김건희 선배 그림인데, 무슨 사건들을 신문지 위에 콜라주 작업을 했는데, 그걸 다 삭제하라고 해서 이 부분(이미지)만 냈다고 하더라고요. 아래 서술한 얘기가 있는데 모두 지우고.

김: 그런 일이 있고 나서 혹시 내가 잘못 들어왔구나 하는 생각은 안 하셨어요?
노: 그때는 재밌었지. 그 정도는 겁이 안 났으니까.

김: 그 당시 현실과 발언은 선언문을 통해 나름대로 현실에 대한 정의를 했는데 선생님께서 생각하시는 현실이라는 것의 정의랄까? 예술에 대한 정의도 좋고, 좀 더 구체적으로 설명을 해주신다면?
노: 사람이 살아가는 게 인생이잖아요. 인생이라는 것에 개인적인 삶의 조건이 있는 반면에, 살아가는 터전으로서 공동체나 사회, 거기에 구조라든가 문화적 환경이라는 것이 있잖아요. 그게 현실이죠. 그 현실을 크게 뒤흔드는 게 정치일 것이고, 그 뒤에 문화의 변동 같은 것이 있을 것이고. 그것들을 통틀어서, 우리의 개인적 현실과 그 현실이 박혀 있는 공간으로서의 정치·경제적 사회의 모습이 현실이죠.

김: 그럼 작품으로 끌고 나올 때 구체적으로 관심을 가지는 부분이 있을 텐데요. 작품의 모티브라든가 우리가 현실이라는 한 단어로 다 잡을 수 없는 구체적인 상황이랄까?

14. 현실과 발언 창립전은 1980년 10월 17일~23일까지 현재의 아르코미술관인 미술회관에서 열릴 예정으로 도록까지 인쇄되었으나 개막 당일 운영위원회의 일방적인 대관 취소로 무산되었다. 다수의 출품작들이 교체되어 11월 13일부터 19일에 동산방 화랑에서 다시 열렸다. 김정헌 외 편, 『정치적인 것을 넘어서─현실과 발언 30년』(현실문화연구, 2012), 39쪽, 442~467쪽 참조: 노원희의 2회 개인전은 1980년 11월 27일~12월 3일까지 관훈미술관에서 열렸다.

노: 사실 현실이라는 게 크게 봐서는 대중매체, 신문, 방송 같은 소위 매체를 통해서 보는 현실이 있을 것이고, 개개인이 접합하는 단편적인 현실이 있잖아요. 그중에서 예를 들면, 요새 떠들썩한 조국, 진보 인사의 부적절한 모습들, 그런 것들도 현실일 수 있고. 그 다음에 뭐랄까, 산업재해로 죽은 노동자들의 현실이 있을 것이고, 피땀 흘리는 학생들의 현실이 있을 것이고. 현실이 크게 보면 시스템의 문제인데, 하나하나 구체적인 현실들은 굉장히 세분화되어 있고 단편적이죠.

김: 선생님의 작품을 쭉 보면 현실 개념이라는 것이 일상과 상당히 밀착되어 있으면서도 폭이 넓다는 생각이 들어요. 다시 말해, 어떤 특정한 문제에만 몰두하시는 게 아니라 우리에게 익숙하면서도 매우 다층적이란 생각? 그래서 관심을 가지고 계신 문제의 흐름이나 이동에 대해서도 생각하게 되고요.

노: 흐름의 이동이 없을 수가 없어요. 저한테 현실이라고 하면, 70~80년대는 굉장히 뚜렷한 현실이었고, 90년대 들어와서 문화적인 변동이 있으면서 그 현실이 굉장히 머릿속에서 정리될 수 없는 현실이 되어버렸더라고요. 70년대 우리가 현실을 이야기할 때 독재체제의 바탕은 분단이라는 민족 모순이고, 계급 모순은 독점자본주의와 독재의 유착으로 공고해진다… 등등 이런 모순에 대한 인식들이 명확해서 현실이 굉장히 명징하게 드러났어요. 그 시절에는 자신의 가난한 현실과 그렇게 비판적으로 바라봐야 할 현실의 접점이 잘 어그러지지 않았어요. 제가 사실 70~80년대 초까지는 카메라 들고 취재하러 다녔어요, 거리를. 그래서 〈거리에서〉 같은 작품에서 한낮에 거리를 배회하는 룸펜 프롤레타리아의 모습이 등장하기도 하는데, 취직하고 결혼하면서 내 자신의 현실이 달라지면서 그런 취재를 할 여건이 안 되더라고요. 그러다 보니까 그 이후의 현실은 창밖으로 보는 것 같은, 그래서 그때는 내가 다른 현실 속에 있으면서 현실을 멀리 바라보고 있구나 하는 생각이 들

었어요. 아마 다른 작가들도 그랬을 거예요. 그러다 보니까 80년대 같은 힘 있는 작품들이 안 나오는 것 같아요. 뭔가 딱 밀착되어 있지 않는 느낌 같은 거. 예를 들면, 김용균 사건 같은 경우 이 시대의 노동 현실과 인간의 존엄성에 대한 자본주의의 태도를 집약해서 보여주는 사건이죠. 제가 굉장히 강렬하게 느낀 사건인데, 그런 사건들이 수없이 끊이지 않고 일어나고 있다고 해요.[15] 그런데 그 사건이 더 강력하게 보도도 되고 계속 자극을 받아서 그런지, 그리고 싶은데 제가 발전소까지 안 가게 되잖아요, 직접 사건이 일어났던 현장에. 제가 현실을 대면할 수 있다고 하는 게, 강남역 8번 출구 앞에서 삼성 반도체 노동자들, 그들의 희생에 대해 삼성의 반성과 보상을 요구하는 농성 천막이 있었잖아요. 거기 가서 둘러보는 정도지, 독극 물질들이 있는 노동 현장에 가볼 수가 없잖아요. 그런 것을 작품으로 재현하거나 안 하거나 간에 일단 그 현장을 답사해서 그곳을 직접 눈으로 보고 싶다는 안타까운 생각에 사로잡힐 때가 가끔 있어요.

김: 선생님 본인의 문제점이라며 "빠져들어야 하는데 빠져들기 힘든 상황"이라고 하신 적이 있는데, 지금 말씀이 바로 그런 의미로 이해가 되네요. 현장과 본인의 삶 사이에 괴리가 생기면서 현실을 작업으로 어떻게 끌어낼 것인가라는 문제랄까요? 그럼 선생님은 80년대와 90년대의 작품이 달라지는 전환점이 언제라고 생각하세요?

노: 제가 말씀드렸듯이, 70~80년대에는 군부독재, 신식민지 국가독점자본주의, 억압적 사회라는 단어들로 일단 뭉뚱그려지듯이 모순이 뚜

15. 2018년 12월 10일 밤 태안화력발전소에서 일어난 비정규직 노동자의 사망 사건을 의미한다. 한국발전기술 소속의 24세 비정규직 노동자 김용균은 한국서부발전이 운영하는 태안화력발전소에서 밤늦은 시간에 열악한 환경에서 혼자 일하다 석탄 이동 컨베이어벨트 기계에 끼어 사망했다. 그는 다음날 새벽에야 처참하게 숨진 시신으로 발견되었고, 그의 사망 소식은 12월 11일 언론을 통해 보도되었다. 그의 죽음은 김용균법으로 불리는 산업안전보건법의 개정을 촉발해 12월 27일 국회를 통과했다.

렷하게 눈에 들어왔는데, 90년대 들어와서 불완전하게나마 민주화가 이루어지는 한편으로 동구권의 사회주의 실험의 실패를 계기로 민주화 운동 전반에 걸쳐 방향 감각이 흐려지는 분위기였어요. 이념적 지향이 대단했던 미술운동의 의미와 역할도 미심쩍은 것이 되고 미술판의 지형도도 달라졌죠. 동구권 몰락 이후에 미술계에서 포스트모더니즘 등장과 미술을 문화운동의 측면에서 해석하게 되고, 그에 관한 책도 나왔잖아요. '문화이론과 문화 변동' 이런 거.[16] 비평가들이 거기 대응하느라고 굉장히 분주했잖아요. 일단 군부독재 체재가 물러났지, 형식적으로 물러난 거지만. 뭔가 싸움의 전선이 사라지는 느낌을 받았죠. 알게 모르게 패러다임이 바뀌었기 때문에 이걸 어떻게 해석해야 하나? 어떻게 받아들여야 하나? 하며 헷갈리는 복잡한 가운데서 뭘 그려야 하지? 이런 상황에서 90년 중반 즈음 가족들이 돌아가시는 걸 계기로 생로병사라든가 길흉화복, 이런 선조들의 누대의 운명의 정서 같은 것을 들여다보게 되었지요. 당사주 책을 여러 버전으로 사서 뒤적거리곤 했죠. 또 집 얘기도 하고 싶고. 도시의 대로변을 배회하다 보면 앞에는 고층건물들인데 그 뒤로 조금만 들어가도 집들이 그냥 다 있더라고요, 우리 어린 시절의 동네 풍경 같은 것들이. 우리나라 가옥의 구조가 변하잖아요. 옛날 시멘트 들어오기 시작하면서 반 양옥이라고 하면서, 2층집에 세도 내놓을 수 있게. 그런 집들과 또 이전의 기와집 사이의 중층적인 삶의 변화들을 취재를 해봐야겠다고 생각했었어요.

김: 90년대의 〈역마살〉 연작과 〈집〉 연작이 그렇게 나온 거군요?

노: 네.

16. 관련 저서로 미술비평연구회가 엮은 『문화변동과 미술비평의 대응』(시각과 언어, 1993)과 영국의 사회학자 존 스토리가 1960년대 이후 서구의 주요 문화이론을 소개한 책을 뉴욕에서 박모로 활동하고 있던 박이소가 번역한 『문화연구와 문화이론』(현실문화연구, 1993)이 발간되었다.

김: 그때 누가 돌아가셨어요?

노: 아버지가 돌아가셨죠. 1994년에 아버지가 돌아가시고, 제가 굉장히 좋아했던 사촌 언니가 1년 사이에 돌아가시면서 뭔가 사람살이의 근원적인 민중 정서라고 할까? 그런 거를 표현해보고 싶었죠.

김: 작품 얘기는 다시 하기로 하고요. 현발은 90년에 해체되었죠. 해체 선언을 했나요?

노: 했죠. 90년도에 《미국은 한반도를 본다》 전시, 이걸 끝으로 해체를 했죠. 마지막 회의를 열어 토론 끝에 해체가 결정되었어요.

김: 그 십 년 사이에 민중미술운동이 전개되고 민미협이 결성되고 현실 참여에 대한 목소리가 점점 커졌는데, 후반기로 가면서 현발의 분위기는 어땠나요?

노: 현발 활동을 하다가 차츰 느슨해지고 침체되고 그랬어요. 왜냐하면 초창기에는 직장이 없고 구속된 곳이 없어서 자주 모일 수 있었던 거고. 저 같은 경우엔 지방에 있었지만 자주 모이고 대화하면서 상당히 결속력이 강했는데, 점점 취업을 하면서 시간에 쫓기게 되었죠. 또 현실과 발언이 원래 민중미술을 표방한 게 아니었잖아요. 비판주의, 비판적 현실이라고 명명이 됐는데, 그 '비판적 현실주의' 작가로서 각자 현실에 대해 발언을 하면서 작품에 대해 서로 토론하고, 발전되고 이렇다기보다, 각자 나름대로 어느 정도 기반이 있었던 작가들이잖아요. 그런데 기질적으로 보면 투사형 인물들이 아니죠. 자기 작업을 성실하게 자기 언어를 찾아서 하겠다는 분들인데, 그 뒤의 후배들은 기질이 굉장히 강했어요. 표방하는 것들이 도전적이고 힘이 넘치고. 그러다 보니 자연스럽게 위축됐다고 해야 할까? 그리고 걸개그림이나 이런 현장성이 있는 것들이 힘을 발휘하니까 뒤로 밀려났다고 할까? 이건 사실이에요. 말하자면 전시장 미술이 아니라 현장미술로 분위기가 옮겨가니까 자연히

위축되었던 것 같고, 그런 가운데 나름대로 적응할 수 있고 선배로 대접받던 사람들은 거기서도 활동을 했죠. 주재환, 김정헌, 임옥상 같은 분들은 후배들과 열심히 조직 활동들을 했었지요.

김: 그런 상황이 해체 이유가 된 건가요?

노: 해체는 주변 상황도 그랬고, 말했듯이 기본적으로 현발 초기에는 거의 정규직이 아니었고, 다 전업 작가들이었죠. 자기가 원해서 전업 작가였던 게 아니라 밥벌이가 안정이 되지 않았던 사람들인데, 한 사람 두 사람 취업을 하게 되거나, 작가로서 개인 활동으로 바쁘게 되고, 또 분위기가 현장미술에 기가 죽는 분위기고 모임이 잘 안 되는 거예요. 해체하더라도 모여서 우리가 이럴 때 어떻게 해야 하는지 깊이 있게 논의를 했어야 하는데 그러지 못했죠.

김: 그렇다면 현발 참여가 선생님께서 현실 비판적인 작업을 이어가는 데 큰 영향을 미쳤나요?

노: 제가 77년 첫 번째 개인전 이후에 두 번째 개인전 준비를 하면서 현발 창립전에 참여하는데, 당시 제 작업이 현발의 맥락에 딱 맞았죠. 현발 활동을 통해 시야가 넓어졌다든가, 그런 건 별로 아닌 것 같고 연대한다는 것에 의미가 있지. 아마 다른 작가들도 그럴 거예요. 현발 들어와서 새로운 길을 찾았다든지, 심화를 했다든지, 이런 경우는 많지 않을 거예요. 다 30대, 40대였고 자기의 조형 언어가 있는 사람들이라서. 어느 정도 조형적 미술 언어의 기반을 닦은 상태에서 들어왔기 때문에 현발에 들어와서 크게 달라졌다는 것은 아닌 것 같아요.

김: 10년의 시간이잖아요, 현발이 선언문 내고 해체 선언 전시를 할 때까지. 선생님은 현발에 어떤 의미를 부여할 수 있으신가요?

노: 현발 활동이 저한테 굉장히 중요하죠. 초창기에 모여서 활기 있게

활동 때는 물론이고, 그 뒤로도 자기 작업을 이어가면서 접촉하게 되고 얘기도 나누게 되고, 그런 것들이 매우 도움이 되고 뒷배가 됐다 그래야 하나, 그런 거죠.

5. 민중미술가라는 호명의 무게

김: 다음으로 민중미술에 대한 이야기를 해보도록 하죠. 노원희 작가 하면 민중미술가라고 불리는데, 그에 대한 거부감이나 다른 의견이 있으신지요?
노: 거부감이라기보다는 버겁죠.

김: 어떤 의미에서 그런가요?
노: 왜냐하면 우리가 미술 활동 하고 작품을 생산하는 상황에서 보면 그래요. 제가 91년도에 학고재에서 전시하고 나서 성완경, 이영욱 씨하고 대담했을 때, 제 작품에 대해 비평적 얘기를 하다가 마지막에 작품 세계의 의미와 깊이를 확장시켜서 그것을 어디에, 어떤 목표를 가지고 전달하려 하는가? 또는 얼마만큼 널리 전달하려 하는가? 거기에 대해서 생각해봐야 할 것이란 얘기를 했어요.[17] 그 얘기가 항상 뇌리에 남아 있어요. 그래서 우리가 그야말로 민중미술을 한다고 하더라도, 민중과 소통한다고 할 수 있는가? 라고 할 때는 회의적이죠. 그래서 민중미술이라는 목표를 가지고 전달하려고 하는 노력이나 의지가 부족하다고 생각하기 때문에 버거운 거죠.

17. 성완경과 이영욱이 작가와의 인터뷰에 근거해 공동 저술한 비평문「상처, 연민의 시각 그리고 리얼리즘」은 1991년 학고재 화랑에서 열린 노원희의 제6회 개인전 도록에 실렸다.

▲ 1965년 경북여고 3학년 시절의 노원희 작가 모습(사진 오른쪽)
▼ 1966년 서울미대 회화과 1학년 재학 시 야유회 단체 사진(오른쪽에서 세 번째)

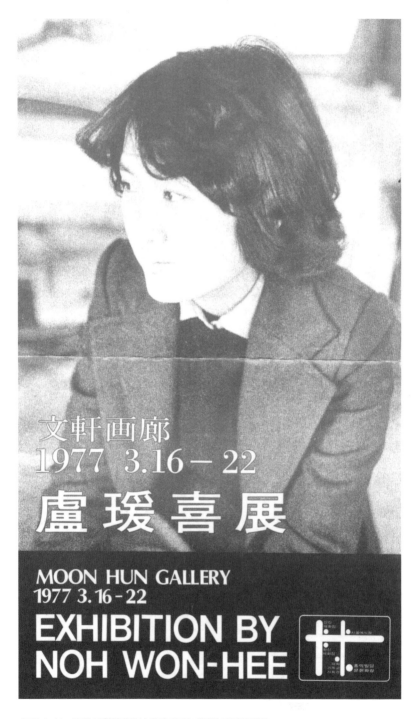

文軒画廊
1977 3.16 – 22
盧 瑗 喜 展

MOON HUN GALLERY
1977 3. 16 - 22
EXHIBITION BY
NOH WON-HEE

1977. 3. 16〜22에 문헌화랑에서 열린 제1회 개인전 리플릿 앞면

▲ 1981년 대구 대백문화관에서 열린 현실과 발언 제2회전 오픈식 후 뒷풀이.
　좌로부터 오윤, 원동석, 노원희, 성완경
▶ 1982년 현발 워크샵. 좌로부터 민정기, 김용태, 박재동, 김건희, 노원희,
　윤범모, 이태호, 성완경
▼ 1984년 어린 아들을 업고 대구 달성공원을 찾은 여성 작가로서의 바쁜 일상

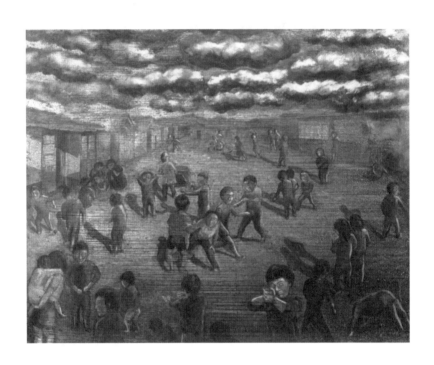

노원희, 한길, 1980, 캔버스에 유채, 130.3×162.1cm

노원희, 거리에서, 1980, 캔버스에 유채, 60.6×72.7cm

노원희, 가족2, 1986, 캔버스에 유채, 130.3×162.7cm

노원희, 공원2, 1987, 캔버스에 아크릴릭, 유채, 콜라주, 130.3×162cm

○ 1990 동의대 해직교수 「해임무효소송」 원고측 증인
문재인 변호사

증인 노원희에 대한 신문 사항 진정

1. 증인은 피고학원 산하 동의대학교 미술학과 조교수로 재직하고 있고

서양 화를 전공하고 있는가요

위 대학에서 언제부터 재직하였는가요

2. 86. 4. 부터 같은 해 6. 까지 전국적으로 수백명의 대학교수들 1 1차적으로

각 대학별로, 2차적으로 전국 대학교수단 명의로 기간논의의 자유로운

보장과 학원 자율화를 민주화를 촉구하는 시국선언을 발표한 사실이 있지요

3. 그리한 과정에서 부산과 울산지역에서는 동의대학교와 부산 인지대학과

울산대학교 소속 교수 40명이 함께 같은 취지의 시국선언을 발표하였고

원고와 증인도 그에 동참 하였는가요

4. (갑 5 호증의 1, 2 제시)

갑 5 호증의 1 은 그 외 위 3개 대학교수들이 발표한 오늘의 현실에 대한

우리의 견해라는 제목의 시국선언이고,

동 2는 전국 대학교수단 명의로 발표된 시국선언인가요

노무현
부산시 서구 부민동 2가 10-19 변호사 문재인 법률사무소 전화 255-5511 번
김성수

256-3137 번
257-0456 번

1990년 동의대 해직교수 해임무효소송에서 원고측 증인이던 노원희가 받은 질문서의 일부

▲ 인사동 그림마당 민에서 열린 3회 개인전을 알리는 플래카드
▼ 2017년 6월 15일 아트스페이스 풀에서 열린 16회 개인전의 부대 행사인 노원희 작가와의 대화
현장

노원희, '95 자화상1, 1995, 캔버스에 아크릴릭, 콜라주, 65.5×91cm

노원희, 무기를 들고, 2018, 캔버스에 유채, 162.1×130cm

노원희, 얇은 땅위에, 2019, 캔버스에 유채, 아크릴릭, 162.1×130.3cm

2019년 11월 17회 개인전이 열린 학고재 화랑의 본관 전시 광경

김: 민중미술가라는 타이틀이 아니라면 어떤 타이틀이 적합할까요?

노: 뭐 민중미술을 했던 사람, 이게 차라리 정확한 거죠. 저는 비판적 현실주의자라는 명칭이 적절하다고 생각해요.

김: 그런 점에서 현발은 지식인 미술가라든지 현실 정치하고는 거리가 있다는 비판을 듣지요?

노: 대체로 맞는 이야기지만 좀 더 정밀하게 따져봐야 할 것 같아요. 우선 지식인 미술가라는 비판이 비판일 수 있는지 생각해봐야 할 것 같고, 현실 정치하고 거리가 있다는 이야기는 정확한 의미가 잡히지 않아요. 돌아가신 원동석 선생이 저보고 그런 말씀을 하시더라고요. 민중을 알려면 민중의 바닥으로 내려가라고요, 자필 편지에서. 그런 지점에 서라면 그 비판이 수긍이 가지만….

김: 언제요?

노: 몇 년 안 됐죠. 그래서 속으론 아이고 참 답답한 양반아. (웃음) 말씀인즉, 아픈 데를 건드리는 옳은 말씀이지만 현실적인 정합성이라는 것도 있으니까요. 나한테만 그런 게 아니라 민중미술가들에 대한 안타까운 불만이 있으신 거예요.

김: 민중미술가들 중에는 참여 성향이 강한 분들이 있는데 선생님의 입장은 어떤가요? 사실 1986년 동의대에서 시국선언에 동참하신 것이나, 해임 교수에 대한 지지라든지 이런 점은 굉장히 어려운 선택이고 현실 문제에 적극 참여한 경우인데, 미술 작품은 은유적이라 읽어내기가 쉽지 않은 것 같아서요.

노: 그러니까 미술 언어라는 것을 가지고, 미술의 생산력을 가지고, 발언을 하거나 참여를 하는 그런 얘기를 하시는 거죠? 그런 경우에는 제가 부산에 있어서 그런 기회가 없었다기보다, 어떤 면에서는 기회를 만

들 수도 있었는데 학내에서 직장인으로서의 정치적인 실천이나 발언을 하는 것마저도 힘이 들었기 때문에 구체적으로 미술로서의 실천이라는 것은 힘에 부쳤기도 하고, 나서서 할 용기라든가, 그릇이 못 되기 때문에. 그리고 미술 생산이라는 게 시간이 필요하잖아요. 걸개그림 같은 경우도 대규모 인원이 참여해야 만들 수 있으니까. 개인으로 하기에는 과정이 필요하기 때문이라 할까. 정치적인 성명서에 서명을 한다든지 할 수는 있지만, 작업 자체로 실천하기에는 굉장히 어려운 거죠.

김: 개인적인 사정도 작용을 한 거겠죠?
노: 그렇기도 하지만, 제가 판화나 공동 작업을 하는 게 아니고 개인 작업을 했기 때문에 실현될 수 없었죠.

김: 현발을 포함해서 여러 소집단들이 85년에 민미협으로 응집이 되는데, 미술 탄압에 집단적으로 대응하기 위해서. 현발이 민중미술과 통하는 점이라면 무엇일까요?
노: 현발의 작업 면면을 보면 거의 다 민중미술과 통하지요. 미술의 현실에 대해 말한 작업도 있지만… 그 시대의 정치, 사회, 문화의 현실에 대해 비판의식을 가지고 있었기 때문이에요. 군부독재와 유착한 독점 자본주의라는 것이 노동자 농민의 희생 위에 존속되는 것이므로 빈부 격차라든가, 산업화의 그늘이라든가, 사회 현실의 문제들을 다루자니 자연히 농민이나 노동자, 도시 빈민들, 즉 민중의 삶에 대해 이야기해야 하는 거지요. 미술 탄압에 대한 대응은 현발의 여러 작가들이 후배 작가들의 저항에 동참하거나 선두에 서거나 하는 활동들을 했지요.

김: 현발 회원들이 민미협의 회원이 됐죠? 현발 멤버라서 자동적으로 민미협 회원이 되셨나요?
노: 저는 민미협 회원이 어떻게 됐는지 잘 모르겠어요.

김: 회원이 어떻게 됐는지 잘 모르신다고요?

노: 그건 잘 모르겠어요. 80, 81년도에는 비교적 충실히 만나서 활동을 했고, 한 달에 한 번 모이기도 했고, 그리고 81년도에는 현발 전시를 대구백화점 갤러리에서 하도록 제가 교섭을 했었어요. 그런데 82년도에 부산에 가서 취직하는 바람에 자주 못 가고, 그러다가 85년도에 민미협이 결성이 된다는 애기를 들었어요. 아마 성완경 선배가 일이 있어서 왔다 애기를 했을 거예요. 그 이야기를 들은 후 몇 년 지나서, 같은 성향을 가지고 가마골미술인협회라는 깃발 아래 모여 있었던 부산의 작가들이 전국 민미협 부산지회로 그룹을 전신한 거라고 기억됩니다.[18] 누가 처음 저한테 가마골… 그룹에 참여를 요청했는지 기억이 나지 않아요. 80년대 서울에서 미술운동을 했던 유학생들이 더러 고향으로 돌아온 시기이기도 한 것 같아요. 일단 현실 인식이란 면에서 통하는 사람들이 모였는데, 그중 한 분이 한글 전용주의자이셔서, 부산이 우리말로 가마골이므로 가마골미술인협회였었지요. 서울 이사 와서는 서울 민미협에 가입했고요.

김: 선생님은 부산에도 기반을 두셨잖아요. 그래서 서울보다는 더 익숙하셨을 텐데, 그때 부산 미술계의 분위기는 어땠나요?

노: 부산의 우리 첫 제자들이 81, 82학번인데, 그들을 중심으로 다른 대학의 학생들하고 연대해서 서울의《삶의 미술》전 그와 비슷한 전시가 있으면 그 사람들이 결집해서 열심히 활동을 했어요.[19] 기억이 희미해요. 나중에 보니 1986년의 교수 시국선언이 있은 뒤에 제가 끊임없이

18. 가마골미술인협회(약칭 가미협)는 1995년 부산 지역에서 창립된 민족미술 단체로서 민족미술인협회의 후신인 전국민족미술인연합(약칭 미술연합, 현재 사단법인 민족미술인협회)의 부산 지회로 자리매김하고자 했으며, 정체성의 진통을 겪다 2000년 5월 부산민족미술인협회로 통합되었다. 현재 민미협은 지역 기반의 14개 지회로 조직화되어 운영되고 있다.

19. 1984년 6월 6~12일 사이 관훈미술관, 제3미술관, 아랍문화회관, 세 곳에서 열린《105인의 작가에 의한 삶의 미술전》은 민중미술의 큰 흐름의 형성을 예고했다.

학교 일로 부대끼느라 잘 모르는 가운데 부산의 청년 작가들이 상당히 치열하게 움직였더라고요. 제가 학교와 가정에 묶여 있지 않았다면 원하지 않았더라도 그 시기 부산의 미술운동의 바깥에 몸을 두고 있지는 못했을 거예요.

김: 92년의 『월간미술』 기사를 보면 부산의 《형상미술》이라고 강선학 씨와 여성 작가들과 함께한 전시에 참여하셨지요? 부산에 형상미술의 전통이 매우 강하다고 강선학 씨가 강조하면서 형상미술과 민중미술을 동일하지 않다고 하던데요?

노: 동일하지 않고요. 강선학 선생이 상당히 중요한 역할을 했는데, 부산의 형상미술은 민중미술의 직설 화법이라든가, 이런 거에 대해서 비판적으로 생각하고, 그걸 다른 말로 하면 체질에 안 맞는 사람들. 그러면서도 현실의 상황에 대해 얘기하고 싶은 작가들이 모인 거죠. 직설적인 재현에 대해서 부정적으로 생각한다랄까?

김: 부산에서 선생님의 활동을 찾아보다 발견한 자료예요.

노: 제가 부산에서는 거의 부산 미술계라고 하는 데에서 활동을 하지 않았어요. 그 당시에 부산 민미협 결성된 뒤로 겨우 정기 동인전 할 때 작품 내는 정도였지.[20] 워낙 학교생활 하고, 아이를 돌보고 있었기 때문에 시간 여유가 없었어요. 그래서 부산 화단을 돌아보고 작가와 교류를 하기는 힘들었어요.

김: 그리고 89년에는 미술비평연구회가 발족하면서 이론에 대한 연구와 동시에 굉장히 당파적이고 더 과격한 현장미술이 펼쳐지는데요. 선생님께서도 이 무렵 작업과 이론에 대한 고민을 하신 거 같아요.

20. 노원희 작가는 1995~2008년까지 부산민족미술협의회전에 출품했다.

노: 아마 80년대 후반기면 사회구성체 이론 논쟁이 격렬했었지요. NL 이다 PD다, 신경 안 쓸 수는 없었죠. 그런 것을 반영하려고 하는 작품들이 있는데, 작품이 허술해서 비판도 받고 있는데, 성완경 글 보면 나와 있죠. 뭐 노동자 얘기들, 건축 노동자들, 이런 게 89년 작품인데 이런 것들이 일종의 사회과학적인 사고를 조금은 신경을 썼다는 흔적이에요.[21] 그런데 이후에 반성적으로 생각해보건데, 잘 모르잖아요. 제가 노동자도 아니고, 농민도 아니고, 또 체득하려고 노력하지도 않았고. 그래서 이런 사회변혁의 노력이라는 점에서 볼 때 그런 담론이라는 게, 관점으로 전유될 수 있을지는 몰라도 작업을 하는 입장에서는 거리가 있다는 생각이 들더라고요.

김: 그 무렵에 접점을 찾으려고 애쓰신 흔적은 보이네요?

노: 구성체 담론 이런 거에 어렴풋이 관심을 가졌지만, 책을 열심히 읽는다거나 그러진 않았죠. 그게 어떤 것인지 우린 대충 감으로 알았고, 그걸 반영하려는 제 작업의 경향성이 잠깐 생겼었던 것이죠.

김: 그럼 사실 90년대 들어 민중미술의 상황도 많이 바뀌면서 한 시대를 마감하는 미술처럼 받아들여졌잖아요. 그랬을 때 선생님은 예술계의 변화를 어떻게 생각하셨는지요?

노: 90년대 들어와서 한창 포스트모더니즘 등장하고 미술 이론이 문화비평 쪽으로 넘어가면서 그 과정이 상당히 혼란스러웠죠. 노동자 당파성을 기반으로 변혁을 꿈꿔야 한다고 하던 사람들이 갑자기 문화이론, 문화비평 이런 쪽으로 얘기를 하니까 혼란스럽고, 이 사람들이 나름대로 문화 현실의 변화를 소화를 해야 하니까 노력을 한다는 정도로 이

21. 1988년 제작된 〈저녁〉, 〈일터〉, 〈야근후〉와 1989년의 〈낙동강〉, 〈피곤〉 등이 이런 생각을 반영한 작품이라 하겠다.

해는 되지만, 이런 과정에서 민중미술의 전망이나 담론에 대해서는 왜 얘기를 하지 않을까, 이런 느낌이 있었어요.

김: 그러면 선생님이 보시기에 전체적으로 민중미술의 공적과 과오라고 말할 수 있는 게 있을까요?

노: 공적이라기보다는 한 시대에 필요한 요구라고 할까? 요구에 상당히 부응했다. 그런 미술이 없었으면 지금 참 수치스러웠겠다, 작품성이 어떻든 간에. 그런 미술운동이 있었다는 거는 굉장히 중요한 역사적 의미가 있다고 생각하죠.

김: 과오나 한계라고 볼 수 있는 것은?

노: 과오는 뭐… 미술운동 전체로 봤을 때, 반대쪽에서 볼 때는 도매금으로 별로 가치가 없다, 이렇게 볼 수 있을지 모르지만, 훌륭한 작품도 많았고 중요한 성과물들이 있었지요. 처음부터 그렇게 의도하지 않았지만 민주화 운동의 격랑 속에서 미술을 예술로 성취한다는 데서 벗어나 투쟁 현장과 결합되고 사용하는 관점에서 미술을 구사하게 되니 야만적인 폭력의 시대, 급박한 상황 속에서 여과되지 않은 작품들이 많이 생산될 수밖에 없었던 거지요. 제가 생각하기에는 어떤 시대에 작가가 그다음 시대까지 역할을 할 수는 없다고 생각해요. 시대가 바뀌면 그 시대의 담당자가 있지. 시대가 바뀌고 민중미술이 변화에 대응할 수 있는 동력, 그런 게 없어서 서서히 가라앉아버린 거죠. 새로운 담론을 형성해내야 했고 매체 변화라든가 기술 환경의 변동이 있는데, 그것을 잘 활용하지 못했고, 민중미술의 공과를 냉정히 성찰해내는 비평적 작업들을 수행해내지 못했다는 점들을 과오라고 본다면 과오겠지만, 그건 새로운 시대에 새로운 사람들이 할 수 있는 일이라고 생각해요.

김: 그래도 포스트민중미술에서는 민중미술이 처음으로 사회비판적인 예술의 장을 마련해준 것을 높이 평가하잖아요?

노: 민중미술의 역사적 가치를 계승하려는 새로운 세대가 있었다는 것은 틀림없다고 봐요. 우선 박찬경이라든가 임흥순 작가가 있어요. 그 외에도 글로벌한 차원에서 수용될 만한 세련된 언어와 매체들을 구사하고 한국 미술의 장에서 작가로서 뚜렷한 인정들을 받고 있는 작가들이 상당수 있지요. 그들이 포스트민중미술이라는 호칭을 달갑게 생각하는지 안 하는지 잘 모르지만, 작가 정신으로 볼 때 사회적 모순에 대한 성찰을 바탕으로 작업한다는 점에서 민중미술의 역사를 잇는다고 봅니다. 다만, 민중미술운동이 당대의 민중들과의 문제의식이나 감성을 공유하고자 고민한 반면에, 포스트민중미술은 소위 전달 문제에 크게 구속되지 않는다는 점이 달라요. 민중미술이라는 전례를 비판적으로 분석하고 성찰해서 새로운 역사를 구성해내겠다, 이런 의지와 의욕을 가지고 텍스트 생산 등 의미 있는 활동을 하기 시작한 인물이 박찬경이라고 알고 있어요.

김: 문제점을 자꾸 꼬집어내려는 것은 아니지만, 민중미술에 대해 비판적 입장에서는 집단성이 개성을 말살시키는 문제라든지, 특수한 형식적인 언어들을 지속적으로 강요한다든지?

노: 강요해서 그런 건 아니고요. 작가 개인이 작업에서 창조적인 개성을 발명해내야 하는데 그러지 못했지요. 그건 작가론에서 다뤄야 할 문제지. 전체적으로 강요는 없었어요.

김: 그러면 강압적인 분위기? (웃음)

노: 강압은 없었고, 스스로 민중미술은 이래야 한다는 전제 같은 것들을 스스로 부과했는지는 몰라도 누가 권력적으로, 뭘 해야 한다, 이런 요구는 없었죠. 미술가라는 게 그런 걸 받아들이는 사람들은 아니잖아

요. 자기 굴레에 씌워진 거지. 아마 뒤에 가서 '변혁운동에 복무해야 한다'는 '아버지의 이름'이라는 무의식적인 전제가 있게 되었는지는 모르겠어요. 사실 7, 80년대는, 90년대 전반까지도 시대의 모순이 그만큼 긴박하지 않았나요? 그러니까 자기 얘기를 안 하고 눈앞의 시퍼런 사회 현실을 그리겠다는 의식에서 벗어나지 않으려고 한 거지요. 개인적인 고민을 말하고 싶다든가 하는 거가 억압된 건 사실이죠. 그건 민중미술이라는 '아버지의 이름으로'를 거부하지 못하고 행해진 무의식적인 자기 억압이었지 운동권의 정치적이거나 권력적 힘이 행사된 건 아니라는 거죠.

6. 또 다른 결의 여성주의 미술가

김: 그렇게 말씀하시니까 자연스럽게 민미협 내의 여성미술 분과를 만든 작가들의 얘기가 떠오르네요. 현실 인식을 가지고 개인적으로 작업하던 분들이 민미협에 가담하게 되는데, 이 분과를 만든 계기를 보면, 그 '아버지의 이름'이라는 게 무의식적인 강압의 형태를 만드는 구조가 있었다는 거죠. 큰 얘기를 해야 한다거나, 여성으로서 개인적인 목소리뿐만 아니라, 여성이라는 집단적 목소리를 드러내기가 힘들었다는 거예요. 노동자 얘기는 좋은데 왜 여성 노동자 얘기는 할 수 없고, 뭐 이런 상황들 말이요.
노: 제 경우는 부모님께서 아들, 딸 차별을 하시지 않았고, 서생 타입인 아버지보다 훨씬 현명하셔서 실질적인 가장으로 가족을 이끌었던 어머니 영향으로 성평등 의식을 갖고 성장기를 보냈어요. 80년대 민미협에 여성미술 분과가 만들어진 건 상당히 중요한 일인데, 여성이라는 집단적인 목소리를 내기가 어려웠다는 이야기를 구체적으로 알고 싶고 참 궁금하군요. 제가 부산에 있었기 때문에 듣지 못했거든요. 이 시점

에서 보면 도저히 이해할 수 없는 일인데 40년 전 그 당시에는 젠더 감성이라는 단어조차 들어본 적이 없었으니 여성이나 남성이나 다 그 개념을 알지 못했지요. 여성들 자신도 매사에 남성 우선주의라는 관습에 불만을 가지고 있으면서도 가부장제의 모순에 대한 인식이나 피해자라는 뚜렷한 의식이 없으니 크게 문제 삼지 않고 살았던 것이지요. 81년에 현발이 광주에서 전시회를 열었는데 회원들이 광주로 많이 내려갔어요. 그 자리에 여자 회원은 저만 있었죠. 저녁 식사 후 술집에 갔을 때, 남성 회원들이 접대하는 젊은 여성을 대하는 태도를 보고 정말 충격을 받았어요. 추행과는 거리가 멀고 경쟁적으로 말로 구애를 하는 정도였지만요. 왜 여자를 그냥 자기들과 같은 인간으로 안 보나? 이제는 보편화된 언어로, 여성을 대상화하는구나… 가 되는 거지요. 소외된 사람들의 편에 서서 현실의 모순에 저항하겠다는 사람들이 여성에 대한 태도는 정말 딴 사람들이로구나…. 웃기는 에피소드는 남자들이 넓은 방에서 함께 잠들었을 때 제가 성냥개비를 태워 성냥 대가리를 장본인들의 복숭아뼈 옆에 올려놓았다는 거. 잠결에 기겁을 해서 비명을 지르고… 하하. 나중에 어떤 이는 덴 자리가 곪기까지 했다고 볼멘소리를 하더군요. 같은 여성으로서 당혹스럽고 불편하기 짝이 없던 그 시간에 대한 억하심정으로 그런 테러를, 장난을 한 거죠. 제가 상당히 분했던지 오랜 세월 미안하다는 느낌도 못 느꼈는데 늙으니 미안한 생각이 들더군요… 하하.

민주화 운동을 했던 남성들이 자신들이 뿌리 깊은 여성 경시의 관습을 객관적으로 성찰하지 못한 탓에, 남에게 고통을 주는 가해자가 되어서는 안 된다는 인간관계의 윤리를, 특히나 가족인 여성들에게는 잘 적용하지 않는 예를 많이 봐왔죠. 여성학자들이나 여성주의 활동가들이 여성들에게 그에 합당한 이름을 수여할 수 있도록 노력하고 인식론의 진화를 통해 여성 문제를 떠나서도 소수자에 대한 인식은 물론이고 우리의 보편적 인간관을 크게 바꿔놓은 공이 크다고 생각해요. 민중미술에

서 여성미술 분과가 생기고 김인순 선생님이나 초기 몇몇 분들이 여성 노동자들의 삶을 그리셨잖아요. 정치적 민주화의 쟁취가 지상의 과제였던 시대에 중산층 여성 작가들이 미룰 수 없는 가부장적 계급 문제를 처음으로 부각시킨 것이 여성주의 미술의 시작인데, 여성 노동미술은 거기서 한걸음 여성주의를 확장한 것이라고 생각합니다. 저는 그게 계속 이어지지 않은 걸 굉장히 아쉽게 생각하거든요.

김: 90년대 이후로 이어지지 않은 거요?

노: 네. 초창기에 여성미술 운동을 시작했던 분들이 여전히 건강하게 활동하고 계시는데 저는 김인순 선생님이 활동하시지 않은 게 아쉽더라고요. 여성 노동자의 삶이 그림의 주제가 됨으로써 여성적 삶의 범주에 드는 다른 여성 주체들의 삶의 모순들이 속속 재현되었으면 하는 기대를 가졌어요. 여성에 대한 철학적, 존재론적인 탐구도 중요하지만 현실의 삶에서 고통받는 여성들의 구체적인 문제가 끊임없이 제기되고 다뤄지기를 바라는 거죠. 그런 점에서, 작년에 부산시립미술관에서 열렸던 방정아전이 참 좋았어요.[22] 2000년의 페미니즘 행동파 '입김'의 종묘 점거 전시는 상당히 의미있는 이벤트였지요.[23] 페미니즘 미술이 무엇일 수 있는지의 의미를 좀 더 정밀하게 구성해냈더라면 이후 페미니즘 미술

22. 부산을 거점으로 활발한 작품 활동을 펼치고 있는 방정아의 개인전 《믿을 수 없이 무겁고 엄청나게 미세한》은 2019. 3. 8~6. 16에 부산시립미술관에서 개최되었다.

23. 곽은숙, 김명진, 류준화, 우신희, 윤희수, 정정엽, 제미란, 하인선, 8명의 젊은 여성 작가들이 결성한 페미니스트 아티스트 그룹 '입김'은 2000년에 활동을 시작해 2018년에 공식적으로 해체되었다. 2000~2006년까지 7개의 전시와 프로젝트를 기획하며 페미니즘 운동과 예술 실천을 지향하는 예술 공동체로서 독보적인 활동을 펼쳐 나갔다. 입김이 공동 기획한 두 번째 프로젝트 《아방궁 프로젝트》는 2000년의 미술 축제 전시 분야 공모의 당선작으로서 종로 3가의 종묘시민공원에서 3일 동안 열릴 예정이었다. 그러나 이 전시는 전주 이씨 종친회의 조직적인 방해로 인해 무산되었고, 입김은 그 부당함을 바로 잡기 위해 4년의 법정 소송 끝에 승소하였다. 2019년 겨울 합정지구에서 개최된 《Between the Lines》전에서 입김의 작업의 일부가 재조명되고, 최근 부상하고 있는 영 페미니스트 콜렉티브 작가들의 작품의 원천으로 재해석되며 행동주의 페미니즘 미술 그룹의 모델로 재평가되고 있다.

행동의 실천적 도약의 디딤돌이 될 수 있었을 거라고 생각합니다. 전에 김인순 선생님이 양평에서 전시하셨죠?

김: 네, 몇 년 전에 양평미술관에서 개인전 하셨어요. 새로운 작업도 있고 구작과 걸개그림을 모아서…. 그래서 80년대에 여성미술 활동이 매우 활발했는데 선생님께서 동참 못 하신 게, 개인적 환경도 있었겠지만, 민중미술에 대한 선생님의 개인적 성향이나 작업의 방식과 연결이 되는 것으로 이해할 수 있을 것 같네요. 그럼 여성미술 분과 활동을 지지하셨나요? 《여성과 현실》전시에도 한 번 참여하셨던데.[24]

노: 당연히 지지하죠, 제가 여성인데. 지켜보는 입장이었다는 거죠. 《팥쥐들의 행진》에 출품했죠.[25] 누구나 그럴 테지만 우리는 여성, 남성을 떠나서 시민으로서의 정치적 주체이며 자본주의 사회의 임금노동자로서 경제적 주체이기도 하면서 삶을 영위합니다. 그러한 다양한 주체로서 살지만 저는 실존의 기반이 어디까지나 여성인 입장에서 다양한 삶에 대해 성찰하고 공동선을 실현하려는 페미니즘의 태도를 전적으로 지지합니다. 그러나 여성의 의식과 문제에 집중하지 않는다는 점에서 좁은 의미에서는 제 자신을 여성주의 미술가라고 규정할 수는 없어요. 그럼 선생님은 한국의 여성미술에 대해 어떻게 생각하세요? 요즘 페미니즘, 여성주의 미술을 한다고 하는 분들이 꽤 많잖아요. 그건 어때요?

24. 여성미술연구회가 주최한 제5회 《여성과 현실》연례전은 《여성미술: 열려있는 길, 나아가야 할 길》이란 제명하에 그림마당 민에서 1991년 9월 27일~10월 3일까지 개최되었다. 이 전시에는 노원희를 포함해 김상섭, 김우선, 신지철, 신학철 5명의 민미협 회원이 초대 출품했다. 여성미술연구회가 발간한 자료집 『여성.미술.현실:1987-1994 '여성과 현실'을 중심으로 본 여성미술』(출간년도 미기재) 참조.

25. 《팥쥐들의 행진》은 사단법인 여성문화예술기획과 예술의전당이 공동 주최한 99 여성미술제로서 1999년 9월 4일~27일까지 예술의전당 미술관에서 열렸다. 이 전시의 '여성과 생태' 주제 부문에 초대된 노원희는 〈낯익은 물체〉(1999), 〈아침운동〉, 〈아침운동하는 사람을 보다〉 세 점을 출품했다.

김: 최근에 전시가 있어서 부지런히 가봤는데요, 아주 자유로워요. 그리고 이 사회에서 여성 미술가로 존재한다는 것이 어떤 것인가, 그리고 페미니스트 시각을 갖는다는 것은 과연 어떤 것인가에 대한 탐구를 계속하는 거지요. 그런 문제들을 어떻게 예술로 끌어낼 수 있을까를 고민하고, 그런 측면에서 작가마다 접근법이 매우 달라요. 또 퀴어 논의도 중요한 부분을 차지하고요. 오브제 형태의 예술만 예술은 아니니까 전시의 형식면에서는 훨씬 더 자유로워지고 있는 것 같아요. 전시장 가면 참 다양하죠. 조금 어설프기도 하고.

노: 초기 여성주의 문화운동을 이름 지을 때 여성해방운동이라고 했잖아요. 그런 관점에서 볼 때 요즘의 여성주의 미술은 미술로써 할 수 있는 싸움 걸기라든지, 상황을 고발한다든지, 그런 실천에 대한 관심은 별로 없는 것 같더라고요.

김: 제 생각에 80년대는 그런 것이 가능한 시대였지요. 집단적 연대를 통해서요. 워낙에 민주화에 대한 요구들이 강력했던 시대라서. 그런데 2000년대 이후에는 개인주의 경향이 강해졌고 또 미술을 통한 소통의 방식도 많이 달라졌기 때문에, 최근 소집단들이 형성되기는 하지만, 집단의 목소리가 강력하게 전달될 수는 없는 상황이 아닐까요? 제가 보기엔 상황이 미분화되어서 그 가지마다 자기 감수성이나 감각이 다채롭게, 또 어떤 면에선 고집스럽게 형성이 되어서… 제가 모르고 있는 것인지 선후배가 연대해서 목소리를 낸다든지 하는 활동은 보이지 않더라고요. 하지만 선생님은 여성 주체의 입장에서 우리 사회의 여성의 불평등이라든지 여성에게 불공정한 사회 구조적 문제들을 제기해오셨지요. 최근에도, 예를 들면, 끊이지 않는 남성들의 가정 폭력, 그런 폭력에 대한 여성들의 저항적 행위나 여전히 여성의 일로 간주되는 가사 노동, 또는 남성에게 집중된 권력같이 일상에서의 여성에 대한 폭력과 불평등한 상황을 드러내는 작품을 그리셨는데요. 그런 점에서 저는 선생

님이야말로 미술로 여성의 현실을 바꾸기 위한 싸움 걸기를 혼자서 계속하고 계신 페미니스트라고 생각합니다. 혹시 관련해서 젊은 여성주의 작가들을 많이 알고 계신가요?

노: 제가 아트스페이스 풀에서 전시를 했기 때문에 그 주변의 여성주의 작가들을 아는 정도인데 여성으로서 자기 정체성의 세부적이고 미묘한 부분을 드러내려고 하지요. 싸우자 이런 건…. 우리 머릿속에는 싸워서 변화를 꿈꿔보자는 게 남아있는데, 저항성의 지점이 아주 미세하고 난해하더라고요. 정치적으론 실천적인 참여를 하는 경우가 많은데, 작품들에서는 정치성이 뚜렷하게 드러나지 않는 것 같더라고요.

김: 그럼 선생님께서 알고 계신 여성주의 미술 활동은 어떤 것이 있을까요?

노: 한참 후배들에 대해서는 제가 잘 모르고 있고요. 페미니즘 활동들은 일단 유심히 보게 되는데요. 목소리는 절박하고 강한데 작업들은 언어 자체가 외국어 같아요. 번역을 해야 알아들을 수 있는 외국어요. 전시 서문이나 기타 텍스트들을 읽고 해독해서 재미있게 보는 경우도 있어요. 지금 시대가 낡은 관습이 사라지는 한편으로, 위험의 다양성이나 강도도 날로 심화되는 것 같아요. 사이버 세계에서 벌어지는 폭력, 특히 여성에 대한 폭력이 상상을 초월하잖아요? 여성 존재를 착취하는 방법의 발달이 엄청나요. 젊은 작가들의 의식이나 미술적 대응도 우리 세대가 생각하는 것과 거리가 있을 수밖에 없겠지요. 이건 좀 다른 얘기긴 한데, 요즘 기관에서 하는 전시들이 있잖아요. 너무 기획 자체가, 다루는 공간이라든가, 이런 게 너무 성의가 없다 그럴까, 리서치가 안 되어 있다고 해야 할까? 작년에 국현 과천에서 한 전시가 뭐였더라. 소위 정치적, 사회적 현실주의 미술 전시. 아, 《역사를 몸으로 쓰다》, 그 전시에서 한국의 페미니즘 미술을 위해 구성된 공간도 그랬어요.

김: 저도 그런 문제를 느꼈는데 선생님께서도 느끼셨어요? 그런 일은 반복되고 있어요.

노: 왜 그렇죠? 기획자도 여성일 텐데?

김: 이번에 경기도미술관에서 열린 《시점(時點)·시점(時點)》이라는 80년대 미술운동에 관한 전시에서도 너무 허접하게 한 거예요. 작품 수집을 충실히 해야 하는데, 그걸 너무 소홀히 한 것 같더라고요. 누가 보면 여성주의 시각에서의 작품이 이것밖에 안 돼? 이럴 것 같아서 굉장히 실망했어요. 이번 《광장》 전시도 그래요. 과천 전시는 94년과 똑같이 〈한열이를 살려내라〉를 중앙 홀 한가운데 전시하고….

노: 왜 그런지? 국현 수준이 그것밖에 안 되는 건지? 역사적으로 생산품을 봤을 때 많지는 않잖아요. 선생님이 생각하시기에 초기 윤석남, 김인순, 김진숙, 세 분하고 정정엽, 방정아, 류준화, 그 정도밖에 없죠? 작가 수도 너무 적고, 시기마다 작품 모아놔도 될 텐데 갖다 놓은 게 빈약하더라고요. 예를 들면 《광장》전을 보면 후배들이 보기엔 소위 역사적 아카이빙 공간이나 마찬가진데 너무 빈약해. 일반적으로 볼 때 너무 실망할 것 같더라고요. 그뿐만 아니라 다른 것도 마찬가지예요. 요새 현대화랑에서 50주년 전시하잖아요, 《한국근현대인물화》전.[26] 거기 제 작품도 있어요. 80년대 인물화는 대개 민중미술 작품들이었어요. 개인적으로 제 작품에 관해 제게 문의를 했더라면 좀 더 나은 작품을 출품할 수 있었을 터인데 하는 안타까운 생각이 들었고, 다른 작가들 작품에 대해서도 대체로 그런 생각이 들었어요. 충분히 리서치를 안 하고, 그냥 쉽게 손이 닿는 작품들을 대여해서 걸어놓은 게 아닌가 하는 의구심이 있었어요. 50주년이니까 기대를 했었는데, 역사적인 자료 역할

26. 《한국근대인물화―인물, 초상 그리고 사람》 전시는 갤러리 현대에서 2019년 12월 18일~2020년 3월 1일까지 개최되었고, 노원희의 작품 〈어머니〉(1990)가 출품되었다.

을 하는 그런 전시는 그렇게 해서는 안 되는데….

7. 작업 방식과 주요 작품들

김: 선생님께서는 줄곧 유화 작업을 하고 계시지요?

노: 유화 물감을 쭉 쓰다가 80년대 후반에 아크릴을 쓰기 시작한 것 같아요. 86년에 아크릴을 썼네. 그 후로 유화 물감과 아크릴을 함께 쓰고 있어요.

김: 그 무렵부터 작가들이 아크릴을 쓰기 시작한 거 아닌가요?

노: 다른 사람들보다 제가 좀 늦게 썼나? 그런 것 같아요.

김: 동판화 작업도 하신 거 같은데요. 80년대 초반에.

노: 잠깐 했어요. 웃긴 얘긴 게 어느 학교에서 사람 뽑는데 판화 할 사람 필요하다 해서. 그래서 했는데 너무 힘들어서 한 다섯 점 정도 해봤나? 그리고 그만뒀어요.

김: 1998년에, 특히 〈가족〉 시리즈에서는 트레이싱 페이퍼에 작업을 하셨는데 당시가 IMF 때였죠. 줄곧 캔버스 작업을 하시다가 갑자기 왜 그러셨는지?

노: 가끔 그런 생각 들어요. 이거 다 쌓아놓고 어떻게 해야 하나? 그래서 종이로 하면 보관에 좋진 않지만, 나중에 태워버려도 되고, 그런 생각으로 이걸 했었어요. 그러다 해보니까 성에 안 차는 거야. 그래서 다시 캔버스로 돌아갔죠. 이거는 13점인가 했지. 준 것도 있고 나머지는 시립미술관에.[27]

김: 전체적으로 작품이 대략 몇 점이나 되는지 가늠이 되세요?

노: 의외로 많지 않아요. 사진도 있고 버린 것도 있는데, 남은 건 한 200점? 삽화가 50점 정도. 캔버스에다 했는데 나중에 너무 지겨워서 엉터리로 포토샵으로 막 해서 작품은 없고, 이미지로만 남는 엉터리 작업들이었죠. 하여튼 팔리고, 갖고 있는 거 합쳐서 2백 몇 십 점 되겠네요.

김: 보관을 잘 안 하셔서 없어진 작업도 많다면서요?

노: 네. 제가 잘 버려요. 버리고 나서도 그건 좀 놔둘 걸 하는 것도 있어요. (웃음)

김: 선생님께서 생각하시기에 대표작을 뽑는다면?

노: 80년대 작품은 〈거리에서〉(1980)하고 〈한길〉(1980), 〈나무〉(1982). 이 작품 〈도시〉(1980)는 내가 버렸는데 나중에 많이 찾더라고요. 90년대는 〈결혼〉(1996), 〈실직2〉(1998) 정도.

김: 자화상(1995)은 왜 그렇게 그리셨어요?

노: 이번에 누가 이상하게 그걸 사갔더라고. 그게 아마 민중미술 하는 동안 그려지지 않았던 내 내면의 카오스를 좀 들추고 싶다는 욕망이 있었던 것 같아요. 누가 알아보더라고요. 폴라포 먹는 거라고. (웃음)

김: 〈나무〉는 서울시립미술관에 들어가 있네요. 최근 작품에서 꼽으라면요?

노: 〈머리가 복잡하다〉(2019), 그걸 넣고 싶네요. 선생님은 이번 전시에

27. 1998년에 총 12점으로 제작된 〈'98 가족〉 시리즈 중 8점은 서울시립미술관에 소장되었다. 이 미술관에는 〈나무〉(1982), 〈사라지는 모습〉(2001) 등 5점의 회화가 소장되어 있다.

서 무슨 작품이 좋았어요?

김: 제가 선생님 전시에 몇 번 갔잖아요. 저도 만난 사람들에게 어떤 작
품들이 좋으냐고 물어봤더니 뒤쪽 신관 1층에 있던 작품들이 다들 좋
다고 했어요.

노: (웃음) 그러니까 암만 공부해도 소용없어. 사람이 심리적으로 부담
이 없는 걸 좋아하는 거예요. 그게 이건데(도록에서 작품 이미지 찾음),
이거(〈어디에 구름을 버리나〉, 2012)하고 〈돼지국밥 30년〉(2006) 이거지?
이론은 첨단을 달리고 감수성은 소녀 시대야. (웃음) 학고재 측에서 이
걸(〈돼지국밥 30년〉) 초대장에 싣자고 하는 걸 내가 너무 옛날 작품 느낌
이 나니까 하지 말자고 그랬지. 사람이 다 그렇더라고요. 투쟁, 갈등, 고
통이 담긴 그림은 머리로 서둘러 인식하고 도망가버려요.

김: 저는 뭐 그렇기도 하지만 환경 문제에 대한 관심 때문에….
노: 그때 용산참사 이후에 이런 시커먼 걸 많이 그렸어. 〈골목길의 화분
들〉(2010)이라는 것도 매연, 검은 구름, 불타는 이미지.

김: 이번에 전시된 〈몸〉 작품 경우 배경 없이 다양한 몸의 움직임이 드러
나는데요. 처음부터 연작으로 생각하신 건지, 어떤 과정에서 나오게 된
건지요?
노: 원래는 이게 〈몸〉 시리즈의 1번인데, 「바리데기」 소설의 삽화였어요.[28]

28. 황석영의 소설 「바리데기」는 2007년 1월 2일~6월 20일까지 『한겨레』에 121회에 걸쳐 연재되
었고, 노원희 작가가 이 소설의 삽화를 맡았다. 무당인 할머니의 신기를 이어 받은 탈북 소녀가 생
존을 위해 여러 국경을 넘고 이동해 런던에 정착하는 삶의 여정을 줄거리로 한 이 소설은, 바리데
기 전통 설화를 차용해 이주와 인권, 테러 등 현대사회의 복잡하게 얽힌 문제들을 다루고 있다. 주
인공 바리의 남편은 영국에 이주한 파키스탄 출신의 이슬람교도로 9·11 테러 발생 후 쿠바 관타
나모 감옥에 감금되었다가 풀려났다. 〈몸〉 연작의 첫 번째 작품은 바리가 꿈에서 본, 감금된 남편
알리의 모습을 그린 105회 차 소설의 삽화이다. 연재된 「바리데기」 소설은 현재 『한겨레』 온라인
판에서 원문을 볼 수 있다. http://www.hani.co.kr/arti/culture/baryprincess

지인이 책으로 만들어주셨어요. 신문을 스크랩해서. (자료 살피는 중)

김: 그럼 하나의 묶음이군요.

노: 네. 주인공 바리의 남편이 파키스탄 남자인데, 관타나모 감옥에 갇혀 있는 거예요. 그걸 보다가 사람 몸에 대해 생각해봐야겠다 싶어서 한 거죠. 여기서 순서가 좀 바뀐 것도 있어요. 지금 보니까 이것도 「바리데기」에 나온 거네요.

김: 이런 몸짓들은 사진을 참고하신 거예요?

노: 사진도 보고, 사람들 포즈 자료집 같은 거도 보고, 실제로 포즈 잡으라고 해서 찍기도 하고 했죠. 어떤 것은 레슬링 선수 사진 참고하기도 하고.

김: 이번 전시 작품 중에 특히 심혈을 기울인 작품이 있다면요?

노: 저 안쪽에 있는 것, 〈얇은 땅 위에〉라는 그림. 하다 보면 이게 나에게 참 중요한 작품이라는 생각이 들 때가 있어요. 조금 더 신경을 써서 그리게 되고, 또 잘해보겠다는 생각이 들죠. 지난 번에도 말한 거 같은데 우리가 서 있는 이 땅을 기반이라고 하기도 하고 지반이라는 말도 쓰잖아요. 지반이 말하자면 우리에게 기반이지. 삶의 터전이 땅인데, 단순히 흙으로 된 땅을 말하는 게 아니라 현실 자체가 곧 우리가 디디고 있는 형편이 현실이지. 그것이 얼마나 불안정한가를….

김: 그리는 과정이 힘들었던 작품도 있었을 거 같은데요.

노: 그런 건 저 작품들(〈광장의 사람들〉, 2018)에서 세월호 희생자들 이름 적을 때, 삼성 반도체 산재 희생자 이름 적을 때가 그랬었어요.

김: 짐작이 가네요. 작업이 결국 타인과의 공감일 텐데, 그 많은 이름을

깨알같이 적으시면서 얼마나 괴로우셨을까 하는 생각이 들어요.

노: 또 저쪽 뒤에 보면 〈기념비 자리 2〉라는 그림에 김용균 얼굴 그릴 때 그랬었어요. 그릴 때는 잘 모르는데, 뭔가 무의식 속에 약간 앙금이 있었던지 얘기하고 그러면 눈물이 날 때가 있어요. (눈물을 닦아냄.)

김: 선생님께서 작업을 하실 때 머릿속에 작업의 모티브가 있을 거 아니에요? 방금 말씀하신 〈기념비 자리 2〉 같은 경우에 검은 탑은 2012년 쌍용자동차 평택공장에서 있었던 고공 농성에서 따온 거고 거기에 최근에 사망한 김용균 얼굴을 합치면 더 복잡해지는 거죠. 그런 모티브들을 일반인들이 읽을 수도 있고 못 그러는 경우도 있을 텐데, 어떻게 소통을 할 수 있을까에 대해 신경 쓰이지 않나요?

노: 제가 모순인 게, 제가 민중미술가라는 게 버겁다고 했잖아요. 바로 그런 점이에요. 쌍용차 평택공장 굴뚝 같은 것, 고공 농성하는 것, 그런 건 『한겨레』 기사 가운데 컷으로 실린 것들이에요. 그래서 누구나 그런 이미지를 떠올릴 거라고 생각하는 거죠. 신문에 평택 공장 굴뚝 사진이 굉장히 많이 나왔었거든요. 그래서 일종의 착각인데, 이 정도의 모티브는 다 알겠지? 하는 게 있어요. 항상 전시회 끝나고 나면 소통의 문제라든지, 제쳐 놓았던 근본적인 문제를 생각하게 되는데, 그런 착각이 작용을 해요. 참전 그러면, 베트남전밖에 없잖아요. 그래서 당연히 베트남전 생각하겠지, 이런 게 있어요. 80년대 그림 보면 그런 건 없어요. 제가 민중미술가라고 하는 게 버겁다고 느끼게 되면서 이후에 그런 습관이 생긴 것 같아요. 문화적으로도 괴리가 생기면서 저도 소통에 대해 많이 신경 안 쓰게 된 거죠.

김: 그래도 선생님과 비슷한 수준의 문화적 경험이나 사회 문제에 대한 의식을 가진 분들은 빠르게 인지할 수 있겠죠. 그렇지만 세대적인 문제가 작동하기도 할 텐데, 요즘 젊은 사람들은 역사 인식도 없고 신문도

안 보고.

노: 어차피 모든 미술이 설명을 안 하면 몰라요. 특히 젊은 사람들은, 어렵지 않은 맥락 속에 기표들을 구성하는 거도 쉽지가 않은데. 젊은 사람들은 이걸 산화시킨다고 해야 하나? 흩뿌리는 식으로 작업하는 경우가 많더라고요. 그래서 점점 더 미술이라는 게 결국 말의 도움이 없으면 소통이 안 되는 게 아닌가 하는 생각도 해요.

김: 그렇게 된 지가 오래되긴 했지요. 그러면 선생님이 어떤 사건들을 다루는 경우 단서를 어디에서 찾아야 할까요?

노: 아마 제목을 '베트남 참전' 이랬으면 더 이해가 됐을 텐데, 자꾸 제목으로 늘어놓는다는 게 수다스러운 것 같고, 뭐 말하자면 좀 복잡해요.

김: 이 두 작품(《참전 이야기 1—밥상 깨는 남자》, 《참전 이야기 2—맏딸이 아파요》)이 베트남 참전과 관련 있는 거 같은데, 무엇을 참조하신 건가요?

노: EBS에서 「부부클리닉」이란 프로그램이 있었어요. 심리치료 전문가, 인지행동 전문가, 정신과의사 등 여러 분야의 전문가들이 팀을 짜서 집중적으로 부부 문제를 다루는데 거기에 나왔어요. 부부가 파탄이 나서 더 이상 못 살 정도까지 갔는데, 딸이 신청을 해서 그 치유 과정이 나온 걸 봤어요. 고엽제 피해자인 아버지가 밥상을 깨고, 매일 폭력이 이어지고, 서로 막말하고. 그런데 이 아버지가 휠체어 타고 장애인 모임에 갔을 때는 완전히 다른 사람이 되는 거예요. 기분 좋고, 편안한 얼굴이고, 집에서는 폭군이고.

김: 참, 작업 하실 때 에스키스 없이 하신다면서요?

노: 네, 밑그림을 아예 안 그려요. 그냥 단번에 캔버스에 그려가면서…. 예를 들면, 이 그림(《머리가 복잡하다》) 같은 경우에 제가 산보 다니는 홍제천 길인데, 거기 사진 찍어놓은 걸로 그렸는데, 뒤에 풍경을 먼저 그

려놓고, 그다음에 풍경 속에 내가 들어간다 생각을 하고 사람은 나중에 그려 넣었어요. 모티브하고 풍경하고 맞추는 거죠. 내가 생각하는 모티브하고 들어가는 형상의 모티브와 맞추는 거예요. 어떤 경우는 형상을 미리 그려 넣는 경우도 있고.

김: 사진을 이용해서 그림을 그려가면서 계속 수정하신 건가요?
노: 네. 이 비례가 핸드폰 사진의 가로 비례에요. 그 비율로 캔버스를 맞춰서, 그냥 그려나가면서 시각적인 느낌을 염두에 두고 감각적으로.

김: 그럼 매순간 직관적으로 하신다는 건데, 그걸 어떻게 판단하시나요? 그 과정이 말로 설명이 가능할까요?
노: 작품 하나하나를 설명해 달라 하면 하지만, 획기적으로 어떻게 해서 하나의 원리처럼 된다든가 하는 건 없어요. 그냥 저는 맘대로 그리는 주의라고 보면 돼요. 그런데 그게 소위 아비투스(habitus)가 생겨서 습관처럼 되는 거지. 뭐 주제를 갖다 더 살려야겠다, 이런 거 없이 주관적으로 그때그때 판단해서 하는 거예요. 아무것도 없어요. 작가 노트에 뭐 이렇게 저렇게 해야겠다, 이런 건 없어요. 작가 노트도 작업 자체에 대해서는 잘 쓰지 않아요. 에스키스도 없고. 다른 분들은 모르겠고 김정헌, 임옥상 작가들을 보면 드로잉이나 노트의 양이 굉장해요. 그런데, 난 그런 거 없이 하나하나 그릴 때, 예를 들면 이런 것도 아마 이거를 먼저 그렸을 거예요. (《머리가 복잡하다》 작품을 그리는 과정을 예로 설명 중) 그런 다음에 직관적으로 이런 색깔이 좋겠다 하고 색을 입힌 거거든. 이런 그림에서는 윤곽선 처리를 해놓고 색을 입히는 식….

김: 작품마다 다르다는 말씀인데 어느 순간에 완성되었다고 보시나요?
노: 작품에 막 들어갈 때는 주저 없이 들어가는데, 마지막 정리하고 이럴 때에 신중해져요. 더 이상 그리면 안 되겠다고 판단이 드는 순간에

멈추는 거죠, 너무 몰두해서 그리다 보면 그림 전체가 엇나가서 실패하는 경우도 있어요. 대체로 다른 작품 같은 경우도 여러 번 실패해서.

김: 대체로 얇게 칠하시는데 실패하신 경우에 어떻게 고치세요?

노: 막 문질러 대는 거죠. (웃음) 얇게 칠한 부분은 문지르면 닦아지는데, 잘 안 닦이는 경우도 있죠. 어떤 부분은 계속 수정하다 보면 안 지워져서 젯소를 다시 칠해야 하는 경우도 있어요.

김: 스케치나 밑그림 없이 작업을 시작하시면 한 작품을 집중적으로 하시나요?

노: 그렇지 않죠. 제가 앞에 써놨잖아요. "머릿속에 입을 열고 세상사에 들락날락"하는데, 그중에 어떤 게, '아 이거 이제 그릴 수 있겠구나' 혹은 '그려야겠구나' 하는 생각이 들면 그걸 그리게 되는 거죠. 그걸 하면서 다른 작업이 시작되고.

김: 작품마다 사건이나 모티브가 다 다르잖아요. 그것을 계속 생각하고 계시다는 게 놀라운 것 같아요.

노: 보통 전시를 하면 주제의식을 가지고 하는데, 저는 제 생활하고 살아가는 시간의 흐름하고 그때그때 다가오는 걸 작업하기 때문에 같이 하는 거예요. 그래서 전시를 하면 주제를 정하는 게 아니라, 그때그때 살아가는 과정에서 모티브를 만나 작업하는 거죠.

김: 항상 세상을 향해 안테나를 켜고 계시는 것, 그게 사실 쉬운 일은 아닐 것 같거든요.

노: 그게 쉬운 일은 아니지만 누구나 그렇게 살아가는데, 미술로 이게 실현되는가 안 되는 가의 차이지. 누구나 그렇게 살고 있죠.

김: 살다 보면 점점 둔탁해지죠. 세상이 바뀌지 않으면 둔탁해질 것 같은데, 선생님이 그렇지 않으신 게 놀랍다는 거죠.

노: 사실 현실이라고 하는 것은 비슷하지만 현실 의식을 둔하게 만들 수 없도록 모양을 바꾸면서 자극적으로 나타나지요. 자본주의가 지속되고 인간의 근원적인 욕망의 심리 구조가 바뀌지 않는 한 불평등, 대립, 억압, 배제, 이런 여러 가지 인간 세상의 현실적 모순들은 계속 반복되는데, 그 가운데 사람의 삶의 양식이 새로운 기술문명의 변화에 따라 달라지고 역사의 현실도 달리 나타나는 거죠. 70~80년대에 사회변혁 운동의 장에서 정치적 민주화가 달성된다면 경제적 민주화는 당연히 수반되는 것이라고 생각했었지요. 신자유주의라는 자본주의의 무시무시한 괴현상이 나타나리라는 상상은 하지 못했잖아요.

김: 그래도 그걸 의지를 가지고 계속 끌고 가신다는 게 쉽나요.

노: 저는 끌고 간다기보다도 그냥 내가 그 현실에 비집고 살고 있으니까, 그 의식이 둔해진다거나, 해이해진다거나 하는 게 상상이 안 돼요. 주위를 봐도 그렇지 않잖아요. 대개 의식은 그대로 가고 있잖아요. 보고 듣고 느껴야 하는 현실에 대해 이야기하지 않을 수 없다는 것이 비판적 현실주의자의 일원으로서의 제 입장이라는 생각입니다.

김: 작업을 하시기 때문에 아마 더 그러실 것 같습니다. 평범한 일을 하면서 사는 사람들은 그런 태도로 살기가 매우 피곤하지요. 저만 하더라도 계속 이 일을 해야 할까 하는 고민을 늘 하는데, 작가분들도 흔들리는 분들이 분명 계시죠. 선생님은 그렇지 않다는 거죠.

노: 의식은 한결 같은데 작업하는 게 변화하지 않으면 지루하죠. 작업은 자꾸 어제같이 할 수 없으니까, 뭔가 새로운 걸 해야 한다는 생각이 들기 때문에.

김: 그러면 선생님이 말씀하시는 변화는 어떤 건가요?

노: 구성 방법이라든지. 말하자면 창법 같아요. 종류 많잖아요. 같은 얘기를 가지고 다르게 부르는 거잖아요. 그런 거와 같은 거예요. 계속 같은 어조와 음조로, 변화 없이 하는 사람도 있겠지만, 계속 그렇게 할 수 없죠. 재미가 없어서. 그림도 마찬가지죠. 조금씩 자기 나름대로 화법을 달리 하려고 하는 욕구가 있는 거죠. 그렇게 해야 하고.

김: 그럼 선생님 작업에서 제일 많이 달라진 부분이 있다면요?

노: 말하자면 서사의 방식이죠. 옛날에 사진관이 있었잖아요. 어린 시절에 사진관에서 흑백사진에다 잉크로 컬러 입히는 게 굉장히 신기하게 느껴졌어요. 이번에 작품 들어갈 때 그런 게 회상이 되더라고요. 전체적으로 흑백 톤으로 그려 놓고 부분적으로 채색을 한 거죠.

김: 이번 전시에서 느낀 건대 선생님께서 포인트를 주고 싶을 때 색을 달리하든지, 형상을 부각하든지, 어떤 부분은 사진처럼 그린다든지, 콜라주 하기도 했는데, 바로 그런 건가 봐요. 그걸 작품마다 신경을 쓰신다는 거죠?

노: 하나에 일관되게 신경 쓴다 이런 건 없고, 매 작업마다 이건 이렇게 해야겠다. 저렇게 해야겠다는 거죠.

김: 작가와 대화를 하지 않고 그림을 본다는 게 점점 어렵네요.

노: 그렇죠.

김: 선생님께서 선생님 작품을 두고 '저밀도 그림'이란 표현을 쓰셨는데 좀 구체적으로 설명해주시겠어요?

노: 저밀도라고 하는 것, 별 이야기 아니에요. 이를테면 재현의 강도가 있는데, 예를 들면 극사실같이, 제가 그렇게까지 그리진 않는다는 거

죠. 모티브를 그릴 때.

김: 명확하지 않거나 직접적이지 않다는 건가요?
노: 직접적이지 않다는 얘기가 아니라, 예를 들면, 사람이 있는데, 이쪽의 여자하고 저쪽의 남자 모티브가 다르잖아요. 거기서 흐리거나 하는 등의 시간적인 거리를 느껴지게 한다는 얘기가 아니라, 형상을 그릴 때 파고들지 않는다는 것이죠.

김: 대상을 대하는 태도나 묘사 방법으로 이해가 되네요. 저는 다른 차원에서 색을 쓰는 방법, 얇게 칠한다든지 하는 것과도 연결되지 않을까란 생각을 했었어요.
노: 서양 사람들은, 다 그런 건 아니지만, 유화 물감을 굉장히 두껍게 칠하는 경우가 있잖아요. 저는 그런 게 정서적으로 거부감이 있어서 두껍게 쓰지 않게 되고, 또 제 그림이 어두운 경우가 많은데, 어둡더라도 투명하게 보이게 하고 싶었어요. 투명한 느낌.

김: 그래서 그런지 어떤 부분을 보면 먹선 같은 느낌이 나요. 칠을 하셨지만, 한편으로는 동양화의 화면 구성처럼 빈 공간이 여유롭게 보이는 부분도 있고요.
노: 제가 구태여 한국화를 의식한 것은 아니지만, 체질적으로 화면이 답답하게 느껴지는 게 싫어서 캔버스 자체의 표면이 그대로 드러나게 한 것도 있고, 다양한 방법으로 물감의 농도에 따라서 공간감이 전체적으로 남아서 화면에 공기의 느낌이 나게 표현하고 싶어요.

김: 2013년에 퇴직하셨지요?
노: 네.

김: 퇴직하신 후로 훨씬 자유로워지셨는데, 전업 작가가 되셨다고 할까요?

노: 그러진 못하고, 주방장 겸직이지. (웃음) 그렇게 얘기하면 남자들은 대수롭지 않게 생각하는데, 여성들은 공감을 할 거예요. 저는 집에서 작업을 하는데 자질구레한 일들이 수없이 눈에 들어와요. 부엌일뿐만 아니라 가정집 이걸 돌아가게 하는 게, 이걸 유지하게 만드는 게 보통 일이 아니잖아요. 아무리 시대가 바뀌고 머리에 든 생각이 다소 바뀌어도 가사 운영의 세부 사항까지 몸을 움직이고 신경을 쓰려는 책임의식은 여성들에게만 있어요. 평등과 공정의 윤리를 가정의 인간관계에는 적용하지 않는 남성들이 많아요. 그런 일 때문에 여성의 피해의식이 가족생활에 깔려있는 경우가 많죠. 어떻게 몸에 밴 기득권을 떨치게 대오각성을 시키게 하는 묘수가 없을까요? 남성들의 몸에 센서를 달아서 집안 일을 하는 시간을 직장의 인사고과에 반영하게 하면 좋겠다, 그런 생각을 해본 적도 있어요. 웃기지요?

김: 그럼요, 전적으로 공감합니다. (웃음) 그래도 직장에서 자유로워지셨으니 시간이 많이 생겼죠?

노: 그렇긴 해요. 이번 전시가 끝나니까 무슨 생각이 드냐면, 자꾸 이거 해봐야 무슨 소용이 있나? 무슨 말인가 하면, 작업을 안 하면 손이 근질근질하고 가만히 안 있을 것 같아서 하긴 하는데 작업을 하고 전시장에 작품을 옮기고 전시하고 다시 작업실에 옮기고, 그런 일을 계속 반복한다는 게 좀 지겹게 느껴지더라고. 저번에 전시장에 오신 윤석남 선생님은 계속 의욕이 넘치시더라고요. 도록에 서명해주시며 "우리 오래 삽시다" 하시는데, 선생님은 작업하고 싶어서 오래 살고 싶으시겠지요? 저는 하기 싫어서 어떻게 하면 안 하고 살 수 있나 싶어요. 완전 반대예요. (웃음)

김: 선생님 같은 분께서 작업을 줄곧 하셔야지 무슨 말씀이세요?

노: 작업을 안 하진 않지, 심심해서. 왜냐면 요즘 보름 안에 다시 붓을 들 거라는 생각은 들어요. 작업을 안 하고 책을 보고, 영화를 보고 그러지. 눈이 막 아파 죽겠어요. 못 견디겠더라고, 이런 생활이. 그림 안 그리는 생활이. 그래서 하긴 할 건데.

김: 당연하죠. 주로 어떤 책을 읽으세요?

노: 아무거나 읽어요. 이번에 작가 홍현숙 씨 책도 읽고, 장하준이라는 경제학자의 책도 재밌고, 뭐 재밌는 책 많죠.

김: 이 기회에 혹시 젊은 작가들에게 해주고 싶은 말씀은 없으신가요?

노: 사실 저는 젊은 작가들한테 뭐 이렇게 하라고 권하는 것보다, 세상이 바뀌었으면 좋겠어요. 젊은 작가들이 평온하게 생활하면서 작업을 할 수 있게. 뭐 선배 작가랍시고, 이렇다 저렇다 말은 못하죠. 그러니 너희가 세상을 바꿔가면서 작업을 해야 한다고 말할 수 있을지는 몰라도. 그러니까 세상이 바뀌길 염원하는 거죠. 작업을 해서 성공하라 이런 건 쓸데없는 얘기고, 각자 그걸 하기 위해 세상이 바뀌어야 하는 거지. 기본 소득제 같은 것도 생각해봐야 하고, 전체적으로 그런 운동 같은 것도 했으면 좋겠고, 그런 거죠.

김: 자기 상황을 바꾸기 위해서 작가들이 적극적으로 실천을 하는 게 필요하단 말씀이죠?

노: 네. 성공하라는 말은 그만했으면 좋겠어요.

김: 네. 문제는 작가 스스로가 변화시키기 위해 힘을 모으기가 쉽지 않은 건데?

노: 사실 그런 것 하기도 막연하죠. 누구와 무엇을 위해 연대할 것인가?

김: 옛날 같으면 힘을 모아 같이 하는 분위기가 있어서 그런 게 가능한데….

노: 요즘은 정말 무시무시하다고 하더라고요, 경쟁 심리가.

김: 요즘은 기금 신청에 머리가 터지죠.

노: 그렇죠. 저는 잘한다고 계속 소수의 작가들에게 기금을 주고 그런 건 없었으면 좋겠어요. 그냥 열심히 작업하는 사람들에게 골고루 나눠줬으면 좋겠어요. 눈에 보이지 않는 경쟁이 굉장히 심한 것 같더라고요. 그리고 뭔가 사회적으로 가치가 있다든지, 기여도를 따지는 건 주관적인 경우가 많고, 소위 말해 쓸데없는 짓을 하는 게 예술이라고 하잖아요. 죽어라 쓸데 있는 짓을 해서 성공하려는 인간의 삶을 흔들어라 하는 게 예술에 대한 요구이기도 한데, 가능한 한 여러 사람에게 기회를 나눠주었으면 좋겠어요. 이러저러한 기금 운용이 불평등의 재생산 장치가 아닌가 하는 생각도 하게 돼요.

김: 아참, 선생님의 젊은 시절 사진을 인터뷰와 함께 실어야 하는데 좀 찾아보셨어요?

노: 찾아봤는데 사진이 없더라고요. 실망할까봐 미리 말 안 했어요. 옛날에는 가난해서 사진기도 없었고, 서울 같은 도시는 몰라도 대구 같은 시골은 더 그랬어요.

김: 어쩌나, 한 장도 없으세요?

노: 네. 내 기억에 어릴 때 찍은 가족사진이란 게 큰언니 맞선 보이려고 사진관 가서 찍은 사진 정도예요. 그 사진을 가지고 그린 게 바로 이 작품(〈가족 2〉, 1996)인데, 이 그림 보면 큰언니가 그 사실을 알고서 화가 나 있어요. (웃음)

김: 할 수 없죠. 마지막으로 앞으로의 계획이 있으시다면?

노: 항상 없어요. (웃음)

김: 혹시 못다 한 말씀이 있으시면 해주시지요?

노: 없어요. (웃음)

김: 선생님, 여러 차례 시간 내주셔서 정말 감사합니다. 이번 기회에 못한 이야기들은 다음에 또 할 기회가 있겠지요. 늘 건강하시고 원하는 작업 이어가시길 바랍니다.

노: 김 선생님도 수고 많으셨어요. 언제 밥 한 번 먹읍시다.

김: 네, 곧 연락드리겠습니다. 감사합니다.

3.
둥글게, 낮게… 류연복의 길

채록 일시: 2019년 11월 6일, 11월 13일, 2020년 4월 30일
채록 장소: 목여당(안성 류연복 작업실)
대담: 류연복, 박응주
기록: 박응주

류연복은 경기도 가평에서 출생했다. 1984년 홍익대를 졸업하면서 서울미술공동체를 결성, 벽화팀 '십장생'에서 활동하면서 벽화운동을 했다. 1986년 자신의 집 담벼락에 벽화 〈상생도〉를 제작한 이유로 경찰에 연행되어 광고물관리법 위반으로 기소되기도 했다. 걸개그림과 판화운동을 겸하면서 서울미술공동체 주무와 민족미술협의회 사무국장, 민예총 대외협력국장 등으로 활동했다. 1993년부터 안성으로 활동 공간을 옮기면서 지역 활동과 자연을 큰 스승으로 삼아 목판화 작업에 주력하고 있다. 안성천살리기 시민모임 공동대표, 안성맞춤의제21 공동의장을 역임했으며, 현재는 (사)열린문화이사 경기민미협 지회장, 경기민예총 이사장, 기독교환경운동연대 홍보대사로도 활동하고 있다.

박응주는 1964년 전남 해남 출생으로, 홍익대 예술학과 석사와 박사과정을 졸업했다. 박사 논문은 「1930~40년대 미국미술의 이행기에 관한 연구」이다. 지은 책으로는 『죽을 수 있는 사랑—박응주의 미술비평』(2008), 『민중미술 역사를 듣는다1』(2017, 공저) 등이 있다. 《길에서 다시 만나다》(2005), 《입장들》(2008), 《내안의 DMZ》(2014), 《도불60주년 이응노 박인경_사람, 길》(2018) 등의 전시기획과 미술비평지 『컨템포러리아트저널』에 다수의 비평을 발표하기도 했다. 현재는 홍성군 이응노의집 고암학술연구실 연구원으로 재직하고 있다.

1. 메마른 땅에서의 부채 의식

박응주(이하 '박'): 선배님이 올해 낸 거, 지난해 진천판화박물관에서의 전시와 화집[1] 출간, 화업 40년 총결산, 이 저작물 앞에서 감회가 남다를 것 같은데, 이 결과물 앞에서 세월에 대해서 원망도 있고, 잘 살았구나! 회고도 있고, 만감이 교차하셨을 것 같아요. 이런 어름에서 얘기를 나눠보기로 해요. 한번은 배 모(某) 선생이라는 분은 무엇 때문에 화가가 되었는지에 대한 물음에 대해 "나는 트럭이 시골 비포장 흙길 신작로를 흙먼지를 자욱하게 날리며 지나가곤 할 때 그 흙먼지가 잦아들 즈음 서서히 드러나는 나의 고향마을을 그리고 싶었다"고 멋있게 표현하시던데, 똑같이 여쭤볼게요. 선배님은 왜 화가가 되신 것 같아요?

류연복(이하 '류'): 나는 그냥 굉장히 드라이해. 내가 화가가 될 거라고는 생각 안 해봤어. 초등학교 때부터 그림 잘 그린다는 소리는 많이 들었지. 그리는 걸 좋아했지. 수업 듣다가도 낙서도 많이 하고. 그림은 나는 하여튼 많이 그렸어. 유년의 기억이 그나마 있는 건 정릉인데, 58년에 가평에서 태어나서 62년에 나와서는 고양 쪽에서 2년을 살았던 것 같아. 그러다가 6살 때 정릉에 왔지. 처음에는 텐트를 치고 살았던 기억이 나. 루핑 같은 것들로 허름하게 짓고 살다가 벽돌을 직접 찍고 그걸 올려서 집을 만들게 되는 거지. 1964년이었을 거지 그게. 그때 아버지는 삼림공무원이셨지. 근데 그때의 공무원은 지금의 공무원 대우를 상상하면

1. 20번째 개인전 《류연복—온몸이 길이다》, 2019. 10. 11~12. 31, 진천군립생거판화미술관.

안 되지. 삼림 공무원이라는 게 뭐, 공무원 월급이라는 게 뻔했잖아. 그래서 서울로 나오신 거 같고. 평범하다 못해 뻔한 살림, 그게 나의 드라이한 유년이었단 얘기를 하고 있는 거여. 근데 아버지는 그거 하시다가 아마 내가 군대 가기 전에 그만두셨나 한 거 같긴 해. 어쨌든 아버지는 나무 심으러 다니는 현장 같은 곳엘 많이 가셨던 게 생각이 나. 그런 생각도 들어. 내가 나무를 할 수밖에 없었던 것도 아버지 때문인가? 이런 생각도 했었어.

박: 선배님의 초등, 중등, 고등 모든 시절은 한마디로 박통 때인데요. 어떤 생각으로 그때를 지나오신 것 같으세요?

류: 내가 초등학교 때인가. 그때 무슨 선거가 있었던 것 같애. 내가 선거 연설 하는 걸 본 기억이 나. 어렸을 때 그게 멋있어 보이는 거야 연설하는 게. 속으로 나도 저런 거 해야지 이런 생각이 있었던 것 같애, 어렸을 때 말야. 뭐 막연하게 그랬지. 중학교, 고등학교 때 계속 미술부에 있었긴 했어. 미대를 가겠다는 생각은 없었지. 근데 이제 대학을 갈 때가 되잖아. 그래서 이제 내가 뭘 할까. 나도 별생각을 다 했어. 정치? 아버지를 위해서 삼림 쪽 일을 할까? 어쨌든 대학은 가야 되잖아. 내가 뭘 잘하지? 라는 생각을 했지. 고3 때 돼서 이런 생각을 했던 것 같애. 내가 정치를 해? 내성적인 성격인데 밖으로 나가서 사람들한테 연설을 해? 이건 아닌 거 같은데, 이랬지. 생각해보니까 내가 잘하는 게 그림이네, 이런 생각을 했던 거지. 그래서 그림을 해야 되겠다! 라는 생각을 그때 한 거야. 생각해보니까 내겐 그림이 그나마 나은 거 같애. 공부도 중학교 때까진 했던 거 같은데 고등학교 올라가면서 안 한 거 같고. 내가 어디 화실 다니거나 이런 건 아니었고. 그냥 미술반 생활이 전부였지.

박: 미술반 동기들은 1,2학년 때부터 미대 간다고 이런 얘기들 다들 했겠죠?

류: 정일이 같은 애는 돈 있는 집안이니까. 미술부 동기였었고. 미술반은 아니었던 애가 김상철. 걔들은 이미 미대 가겠다는 생각을 하고 준비를 하고 있었던 거야. 나도 학원을 다녀야 되잖아. 근데 돈이 없잖아. 그래서 학원도 못 다녔어. 그래서 예비고사가 끝난 다음에 그래도 한번 가봐야 될 거 같아서 엄마한테 얘기해가지고 돈암미술학원이라는 데를 간 거야. 갔더니 학원 오라고 꼬시잖아. 화가 중 누굴 좋아하느냐 묻기도 하고. "장리석" 했더니, 아 장리석 선생 여기 자주 오신다, 어쩌구 하면서 말야. 3만 원인가 하는데 2만 원으로 깎아줘가지고 두 달인가 석 달 반인가 다녔던 거 같애. 근데 가보니 상철이가 거기 있더라고. 걔들은 이미 준비를 하고 있었던 거지. 나는 뭐 대학 붙으면 되는 거고 안 되면 안 되는 거고 이런 식으로 단순한 생각뿐이었던 거야. 미대 뭐 그게 필요해? 이런 식으로. 고3 때도 이미 교내 미전 하면 캔버스 유화 100호 그리고 이랬으니까. 그리고 주말마다 야외 스케치 나가고. 그거면 됐지 뭐, 이러면서. 작가가 이런 거지 이러면서. 학원에선 나보고 경희대를 가라는 거야. 나는 경희대 싫다. 그럼 어디 갈래? 워낙 내가 짧았잖아, 다닌 기간이. 근데 학원에 들어가자마자 수채화나 이런 거에서는 2등을 하더라고. 1등은 서울대 가려고 하는 재수하는 어떤 애, 걔가 1등을 하고 내가 2등을 하더라고. 못 그리진 않았던 거지.

박: 김상철 선생은 훨씬 전부터 다니고 그랬지만 한 수 아래로 보이고?
류: 몰라, 나는 그랬으니깐. 걔 생각은 어떨지는 모르겠는데. (웃음) 하여튼 그랬어. 거기 선생들이 누구냐면, 우리 고등학교 선배인데 군대 갔다가 와서 잠깐 있던 신성재 형도 있고. 오치균이 군대 갔다 와 잠깐 있었고. 학원 면담에서는 내 점수 보고 너 경희대 가라고. 그래서 난 싫다고. 그럼 어디 갈 거냐고. 뭐 서울대는 갈 수 없더라고 (웃음). 그래서 2차 홍대만 보기로 한 거지.

박: 서울대냐 홍대냐는 미술계엔 상식이었던 시험 경향 차이니, 실기 비중과 필기 비중 차이니 하는 떠도는 얘기들이 당시에도 정설이긴 했죠?

류: 난 떨어진 줄 알았어. 그림을 너무 일찍 끝내버린 거야. 수채화도 그렇고. 데생도 아리아스가 누워있는 형태로 나왔어. 그 당시 실험적인 거 한다 뭐다 하면서 그랬겠지. 나는 정말 시커멓게 그렸었거든. 수채화도 그랬었고. 너무 빨리해가지고 시간이 막 남는 거야. 그렇게 시험 보고 나서, 아 이제 됐어, 여행이나 가자 하고 친구들과 휙 떠났지. 그리고 발표하는 날에 올라와 학교 게시판 앞에 가서 보니까 이름이 올라와 있더라고. 학원 갔더니만 "어디 갔다 왔냐", "뭐 먹고 싶은 거 없냐" 이러고. 거기서 네 명이 갔는데 다 붙었어. 그렇게 학생이 된 거지. 나보고 화가 되라는 놈은 없었어. 이제 대학교 가서 고민이 많은 거지. 고민 많이 할 때잖아, 1, 2학년. 세상에 대한, 내가 화가로서 어떤 사람으로 살아야 할 것인가 등등

박: 그럼 이번엔 대학 시절로 건너가보죠. 이번 경기도미술관 전시에서도 잘 요약해놓은 것처럼, 1983년, 84년 당시에는 실천그룹이니 시대정신이니 하는 소집단들이 막 태동하며 서울미술공동체도 막 논의를 시작하던 단계였다는 거잖아요. 그러면 교우 관계가 만들어지고, 그 속에서 연합체를 도모하고 으쌰으쌰 하는 분위기였으리라고 짐작하겠는데. 이게 결국엔 미학이 변한 건데. 소위 '빽칠'한다고 말하는 홍대파적인 추상 계열의 그림으로부터 현격한 변화가 시작되었다고 말할 수 있게 되었단 말이죠. 말하자면 고요함으로부터 격동으로, 형상으로, 빽칠 없는 생경한 감정의 표출로, 표현으로. 그런 변화를 언제 자각했어요?

류: 1, 2학년 때야 사실 이것저것 모든 강의를 듣느라 바빴겠지. 여러 가지 다 하는 거지. 동양화도 서양화도 데생도 조각도. 근데 사실 그것도 그거지만 그림에 대한 자각보다는 시대 상황에 대한 고민이 많을 수밖에 없던 때이기도 했지. 핑계 같지만, 그래서 수업 듣는 것보다 술 마시

기 바빴던 것 같아. 그래서 학점이 많이 빵꾸가 나. 11학점인가 빵꾸났나. 이제 군대를 갔지. 군대 갈 때 내가 어딘가에서 얘기했지만 행위 퍼포먼스를 하고 들어갔지. 들어가서 10·26, 12·12, 5·18을 군대 생활 때 다 겪고 나오잖아. 나오고 나서는 이제 졸업하기 바빴어. 빵꾸 난 거 메꾸느라. 그러려면 3학점씩을 추가 신청해야 했지. 그래서 할 수 없이 실기실, 도서관 계속 이것만 반복할 수밖에 없었던 거지. 내가 군대 가기 전에 (성북구) 삼선교에서 작업장 겸 화실을 했는데 그 작업장에서 그린 것들은 대부분 암울한 거, 뭐 어두운 배경 속에 내가 붓을 들고 있거나 그런 거 그렸겠지. 내 스스로에 대한 물음들, 질문들이랄까. 그리고 군대 갔다 와서는 졸업하기 바쁜 거지. 그리고 4학년 때 내가 과대표를 나가. 그 당시에는 나도 형상 있는 그림은 아니었어. 나도 선생님들 따라가는 그림들 빽칠해 가지고 테이프 붙여놓고 떼어내고 그랬으니까. 그니깐 말하자면 졸업하기 전까지 나는 시대를 고민하는 머리와 이것을 미술로써 풀어낼 손은 따로 놀았던 거지. 졸업하고서야 비로소 좀 바뀌기 시작한 거야. 사람들 만나서 논의들 하고, 그 과정 속에서 자연스럽게 벽화, 만화, 판화 이런 것들로 가게 되는 거지. 그러니까 자연스럽게 시대가 내 그림을 형성해준 것 같애.

박: 아하. 그때 과대표까지 하셨고 잘 하면 로열 패밀리가 될 기회를 잡을 수도 있었겠네요? 그런데 졸업하면서 경로가 바뀌셨다….

류: 내가 4학년 때 과대표를 맡았으니까 졸업하고 나서도 선생님들한테 인사를 갈 거 아니야. 새해 같은 때 인사하러 간다고 동기들하고 같이. 그때 서승원 선생이 우리 학과장이셨단 말이야. 서승원 선생이 그때 신촌에 있었던 것 같아. 그 무렵 신촌역사 앞에 홍대 애들이, 김환영이 남규선이하고들 벽화를 그리잖아.[2]

2. 1986년 7월 당시 홍익대 서양화과 4학년 동급생들인 김환영(당시 27세), 남규선(여·당시 22세) 등

박: 아, 신촌벽화 사건?

류: 건물 관리를 이동엽 선배가 했었고 그때 남규선이 거기를 작업장으로 쓰고 있었고 그랬어. 돈 없는 예술가들이 거기서 방 하나씩 빌려서 작업하고 그랬던 건물이지. 그 건물 자체를 이동엽 선배가 관리하고 있었던 거야. 홍대 선배잖아. 그 사건 당시에 애들이 그런 거 했으면 막아주고 하는 게 도리잖아. 그런데 안 하더라고. 그래서 애들이 날 찾아왔던 거지. 거기 근처에 김방죽 화실이 있었지. 연락이 왔어. 그래서 같이 대처를 해주자면서. 그때는 이젠 최명영 선생이 학과장이었어. 최 선생이 박서보 선생을 대동하고 날 만나러 온 거야. 신촌역사 옆 2층 다방에 올라가서 얘기했지. "아 이런 일이 있으면 선생님들이 표현의 자유를 위해서라도 이건 막아주셔야 하는 거 아닙니까?" 그러니까 최 선생은 울그락불그락해져서. 왜냐면 박서보 선생이잖아. 갓 졸업한 놈이 막 선생님들한테 그러니까 최 선생이 울그락불그락해져서 뭐 어떻게 할 수가 없으니까 그때부터 난 야인이 된 거지. 그래서 그때부터 바뀌어진 거지.

박: 대학 때만 해도 화면을 긴장과 변화, 율동의 힘으로 어떻게 끌고 갈 것인가를 고민했는데 이젠 조형에 대한 고민보단 역사적 인식의 힘으로 어느덧 자신이 그림을 그리고 있음을 스스로 목격하게 된 셈이었겠네요. 이쯤에서 비평하는 사람들은 으레 궁금해지는 게 있는데, 예컨대 화가의 서가(書架)거든요.

류: 아마 그때 공부도 삼일신고[3] 공부하고 그랬어, 도서관에서. 소위 말

5명은 자신들이 세 들어 작업실로 사용하던 서울 신촌역 앞 낡은 건물 외벽에 벽화 〈통일과 일하는 사람들〉을 공동 작업으로 완성시켜가고 있었으나 벽화가 거의 완성되어가던 때인 7월 9일 오후 11시 구청·동 직원 50여 명이 몰려들어 흰 페인트로 벽화를 덧칠해버린 사건. 벽화의 내용은 ▲백두산 천지를 배경으로 일하는 노동자와 힘찬 청년 ▲꽃 파는 아주머니 ▲포옹하는 4명의 젊은 농부 ▲천진난만하게 뛰노는 어린이들의 모습 등으로 구성되었다. 강제 철거 사건 후 민미협에서 항의 성명서를 내고 화가들이 시청·구청을 오가며 따졌으나 결국 흐지부지되고 말았다.

3. 삼일신고(三一神誥): 대종교에서 단군이 한울·한얼·한울집·누리·참이치의 다섯 가지를 삼천단부에게 가르친 말씀. 신지(神誌)가 써 둔 고문(古文)과 왕수긍(王受兢)이 번역한 은문(殷文)은 모두

해서 우리 식의 뭐랄까, 사상이나 철학 이런 것들이야. 일종의 사주책 같은 건데, 동양철학에서는 이단아적인 그런 것일 거야. 그 당시에 부적 같은 것 가지고 작업도 하고 그랬어. 부적에 대한, 형상성에 대한 어떤 모색을 우리의 전통 속에서 찾아보려 했던 거겠지. 그런 책들을 많이 봤던 것 같아.

박: 84년에 졸업하셨죠? 그럼 이미 79년에 현발도 나왔고, 두렁도 나왔고 나올 건 다 나왔을 땐데 그 속에서 그런 전시들을 보고 그러셨어요?
류: 아니, 난 있는지도 몰랐어.

박: 아 그렇지. 바빴죠. 부족한 학점 메우느라고 이미 아무 정신이 없었겠죠.
류: 3, 4학년 때, 그렇지.

박: 가슴 속에 어떤 반골 기질을 유전자로 갖고 있던 상태? 그래서 이런 미술운동적인 것들이 자생적으로 내 가슴 속에 자연스럽게 함유되어 있었던 거지, 누구의 그림을 보고 매력에 빠져서 그런 것은 아니었다?
류: 이런 것들을 끄집어낸 것은 최민화인 거지, 결국은. 그 양반은 확실히 우리들 중 가장 앞서 있었어. 그 양반하고 나는 애증의 관계이긴 하지만….

박: 야학 같은 걸 하셨어요?
류: 대학 때 내가 써클을 RCY에 들었어, 적십자반. 1, 2학년 때 김상철이 가자고 해서 같이 갔다가 내가 더 열심히 하고. 거기서 이 야학을 한

없어지고, 오직 고구려 때 번역하고 발해 때 해석하여 놓은 한문(漢文)만이 남아 있다. —표준국어대사전

건데, 이건 들불야학, 노동야학 이런 거 하곤 다른 거야. 마포서하고 홍대 적십자반하고 한성여대 적십자반 이 삼자들에 의해서 만들어진 소위 말하는 공부 기회를 놓쳐 못했던 사람들을 모은 그런 야학이었지.

박: 완전히 여권이었네. (웃음) 경찰서가 보장하는, 굉장히 건전한 야학.
류: 홍대 앞에 건물이 있었어. 집안 사정이 어려워 학교에 진학하지 못한 노동자들이었지. 검정고시 본다든지 하면서 더 공부를 하려는 친구들이었으니까.

박: 이 경험은 어떻게 남았을까? 선배님의 인생, 이런 것에?
류: 우리 대학 들어갈 때는 10퍼센트, 15퍼센트가 대학생으로 갔단 말이야. 그 당시에 엘리트 의식이 있잖아, 그래서. 내 또래는 공장 가고 그런데, 우리 집은 돈 있는 집안이 아닌데 나는 대학생이 된 거란 말이지. 우리 집안에서 대학생 된 건 나밖에 없었고. 어쨌든 나는 대학생이 된 거란 말야. 그래서 사회에 대한 부채 의식 같은 게 늘 있는 거지. 나는 혜택을 받았다라는 느낌이 있어.

박: 형제간 사이에서 가장 느끼는 거지….
류: 아니 형제간에는 별로 없는 것 같았어. 왜냐면 형하고 여동생은 공부에 관심이 없었던 것 같고. 가고 싶어 하지도 않았던 것 같고. 난 부모님의 기대가 있잖아. 당신들도 가정 형편상 공부를 못 하셨으니까, 기대가 있으셨던 거지. 그러니까 내가 3, 4학년 때 공부를 열심히 한 이유지. 엄마 아버지한테 사각모 한 번 씌워드리고 싶었던 거야. 그게 내가 할 수 있던 최고의 효도란 생각이 들더라고. 내가 배운 지식을 사회에 환원시킨다는 부분들, 그게 벽화라고 하는 영역이었지. 우리가 머리 맞대고 고민하며 논의할 때 나왔었던 그런 것들이 자연스럽게 형성이 된 거라고 봐야 하는 거지. 신촌벽화 대처할 때, 어디선가 들었던 소리

가 "당신들 담벼락에 그림 그리지, 왜 남의 집 담벼락에다가 그림 그리냐"고 그래서, 옳지! 그때 나도 그리고 싶었었거든, 우리 집에다가. 내가 미대 나온 게 어쨌든 그림으로써 우리 지역을 위해서 뭔가 일하고 싶다. 재능 기부지, 일종의. 그리고 싶었었지. 그러다가 그런 게 촉발됐고 해서 그리게 된 거지. 그것도 사회에 환원하는 거라고 생각했던 거야, 내 재능에 대한.

2. 질풍노도의 시대

박: 86년도 7월 말, '서울 정릉 민중벽화 소동'이라고 언론에 보도됐던 〈상생도〉 벽화 얘기를 해보죠. 8월 2일 집 담벽에 그린 벽화(2.5×16m)를 경찰과 구청 직원들이 와서 훼손하고 돌아가자 곧바로 복구를 했죠. 그러자 선배님을 연행해갔다가 그날 저녁에 훈방했는데, 다음날 이번엔 유성페인트로 다시 훼손하고선 선배님을 포함한 제작자들 전원(홍황기, 김진하, 최병수, 김용만)과 외 2명을 연행하고 다음다음 날 김용만을 제외한 4명 제작자들을 불구속 기소를 했죠. 당시 서미공에서는 이 탄압에 반대하는 성명서 발표와 함께 무기한 철야 항의농성을 하기도 했고요. 당시 대학가나 사회의 민주화 운동에 대해 무섭게 탄압하던 서슬 퍼런 시대 아니었어요. 뭐만 있으면 엮어 친북이니 좌경이니로 몰아갔던 시대였는데 솔직히 무섭지 않으셨어요?

류: 그 당시에 내 사건을 '삼민투'[4]나 뭐 이런 거하고 연계시켜서 시국사건으로 만들고 싶었던 모양이야. 그러나 삼민투 같은 시국사범을 붙잡

4. 삼민투란 1985년 4월 17일 결성된 전국학생연합(약칭 전학련, 의장 김민석 서울대 총학생 회장) 산하 '민족통일·민주쟁취·민중해방투쟁위원회'(위원장 허인회 고려대 총학생 회장)의 약칭이다. 미문화원 점거 이후 공안 당국에서 그 배후로 전학련 삼민투를 지목하고 언론에 대대적으로 보도되면서 삼민투가 유명세를 탔고 국민들에게는 당시 학생운동의 대명사처럼 인식되기에 이르렀다. 출처: http://www.610.or.kr/board/content/page/69/post/88?

으면 1, 2계급 특진이라든가 뭐 이러는데, 되지도 않는 벽화 그리는 놈들 잡아다가 뭔가로 연결해보려는 건데, 이게 말이 안 되잖아. 그때 우리 집 담벼락 벽화 때 보니까 마포서에서 왔어, 내 담당이. 이미 그 이전에 마포서에 잡혀갔던 적이 있으니까 내 리스트가 들어가 있던 거지. 내가 서미공 준비하면서 문건 복사하다가 잡혀 들어갔던 거였는데, 그때 잡혀간 얘기를 장경호 선배는 어느 자리에서 미화해서 멋있게 얘기해주기도 했던 일도 있지. (웃음) 뭐 "그는 결코 불지 않았"다면서. 여튼 내가 담벼락하고 있을 때 마포서에서도 오고, 동네 기무사에서도 오고, 마포서 나 담당 형사는 자기 주머니 속에 내 그림표('조직표')가 있다는 거야. 이미 어떻게 끌고 갈려는지에 대한 게 있었던 거지. 나는 오히려 궁금한 거야. 그래서 내가 어디 좀 보자 그랬지. 나도 내 조직이 궁금하다고 했지. 근데 이런 걸로 될 리가 없잖아.

박: 어떻게든 끼워 맞추려고 했는데 아구가 안 맞았던 모양이지? (웃음)
류: 무슨 책 읽고 있어? 이러니까 『전환시대의 논리』[5] 이런 거 얘기했어. 그런 거 다 얘기해야 되는 줄 알고 했지.

박: 당시에 금지된 책들이니까.
류: 김수영의 시(詩), 신동엽의 「금강」, 김지하의 담시 「오적」 이런 거, 군대 가기 전에도 읽고 그랬으니까. 충격적이었으니까.

박: 막말로 전공이었잖아. 그림 그리는 거, 이거 화가라는 직업이잖아.
류: 나는 동네 사람들과 함께하기 위해서 담벼락에 그림을 그린 것이다. 그게 뭐가 나쁘냐. 가운데에 뭐 춤추고 있던 것 보이니까 그 사람들이

5. 이영희, 『전환시대의 논리』, 창작과 비평, 1974. 1980년대 초 중앙정보부가 지목한 불온한 이념 서적 목록 중 1위 서적. 리영희의 저작 3권은 모두 상위권에 이름을 올렸다. 『8억인과의 대화』(2위), 『우상과 이성』(5위).

말하길, 빨간색이 파란색보다 더 넓대. 뭐 어떤 평론가가 말해줬는데 태양은 김일성이래. 구름은 최루탄 가스라는 거야. 남녀노소 어깨동무하고 춤추는 게 있어. 이건 노·동·학 연대래. 이렇게 해석을 해서 가져왔더라고. 철조망에 개나리하고 진달래가 있어. 그게 민가협에서 얘기하는 양심수 숫자랑 같대. 그거 왜 그렸냐고 해서, 이 꽃 우리 동네에 많다, 이랬지. 동네 상징하는 꽃 그린 거다. 철조망은 왜 그렸냐고 그래. 우리 분단된 국가 아니냐. 그건 상징이다.

박: 제2의 신학철 사태, 아니지 신학철 전초전 될 뻔했네. 〈모내기〉 그림하고 똑같은 얘기네. 갑자기 떠올랐는데, 동백림 사건 때 고암 이응노의 문자 추상 작품에 대해 그 안에 '김일성 만세'가 있다고 하더래. 'ㄱ'도 있고, '이'도 있고. 그러면서 엮어보려 했다잖아요.

류: 옛날에 그런 거 있잖아. 뽀빠이 그림 보면 팔뚝에 그려진 게 소련 국기라고 하는 둥.

박: 외눈박이 시대였어요. 여하튼 이 시기가 '현대미술연구소', 젊은 작가들이 모여서 미술 공동체를 해볼까나 창립을 논의했다는 83년 10월. 그러니까 서미공의 본격적인 사업들이 시작되기 1년 전까지의, 선배님껜 한마디로 질풍노도의 시대였군요.

류: 그렇다면 그러네. 『자료집 1』, 이건 뭐 대단한 것은 아닌데 이게 사전 토론, 현대미술연구소에서 논의하다 그걸, 그렇지, 그걸로 책을 만든 거야, 자료집. 이게 우리 역사들, 역사 공부를 한 거야. 공부 모임을 한 거지. 그러면서 서울미술공동체를 어떻게 만들 것인지에 대한 얘기를 한 것이었어.

박: 이게 84년 1월부터 6월까지 있었던 나름의 프린트물이면서, 예컨대 카(E. H. Carr)의 『역사란 무엇인가』도 좀 읽고 이런 단계란 말이죠?

류: 그렇지. 이게 바로 그거야. 그래서 보안을 한다 해서 '현대미술연구소'라고 이름을 붙였지. 뭔가 포장을 해야 하잖아. 우리 딴에는 이게 현대미술이야 이러면서 붙였지. 우리가 하는 게 현대미술이야 이러면서. 그래서 거기서 이런 논의를 시작한 거지.

박: 아, 그래요. 이게 불씨가 떨어졌네, 여기에.

류: 그런 거 하려고, 그거를 하기 위해서 돌아다닌 거지. 이런 얘기도 통할 수 있는 놈들이 누군가 하면서. 그때 이제 박진화하고 나, 이기정, 부산에서 막 올라온 이인철 등등 그런 사람들이 모인 거지.

박: 그 결과물이 시와 판화 달력 제작. 드디어 10월에 으쌰 한 번 띄워보자 한 게 달력을 제작했다. 지금 봐도 굉장히 놀라운 발상이에요. 서미공 취지문에도 표방하고 있는바, 미술이 건강하게 유통돼야 한다, 부자들의 전유물이 돼선 안 되겠다. 그래서 맨 먼저 건강한 유통의 문제를 제안하고 실행한 것이란 말이죠?

류: 그림이라고 하는 것들, 아름답다고 하는 것들이 몇 사람들에 의해서 독점되고 소통되고 유통되는 것들에 대한 질문. 아름답다는 것은 말 그대로 '아름'인데 나눠 가져야 할 것들이잖아. 그래서 그런 매체들이 뭐냐, 소위 박서보 선생으로 대변되는 미니멀리즘 그림이 뭐냐. 벽지 느낌 아니냐. 자신들만 알아먹고, 미술평론이나 하는 사람끼리나 뭐다 하고, 그림 그리는 사람도 제대로 모르고 하는 그림들. 그런 걸 우리가 왜 해야 돼, 이러면서. 그림은 누구나 쉽게 접근하고 쉽게 해야 되지 않는가 해서 그런 얘기를 한 거지. 그럼 그런 매체가 대체 뭘까? 하는 얘기를 한 거지. 만화다, 판화다, 벽화다⋯. 그런 얘기가 자연스럽게 집중이 된 거지. 그러면서 이제 그런 것들을 담당을 정해. 벽화는 누구 담당, 만화는 누구, 저건 누구 이러면서. 나는 벽화 쪽이었어. 이기정이 판화를 했고, 만화는 최민화 형. 각자 담당을 해서 협력을 했지. 나는

'십장생'이라는 벽화팀을 만들어서 《삶의 미술전》에 십장생 이름으로 출품을 했어. 이동식 벽화, 240에 480짜리 4개 정도 됐을 거야. 그렇게 벽화를 출품한 거지. 그리고 '억새'라고 하는 것은 판화팀. 팀이라고 해도 얼마 없었을 거야. 이기정하고, 뭐 조금.

박: '목판모임 나무'가 동시대에 있었고, 선배님 포함 박진화, 손기환 선생 다 이듬해 《판화지상전》에 출품들 했던 거 보면 판화는 거의 대세의 매체였어요. 그러면 서미공은 전시 외에는 어떤 일상적인 활동들을 했나요?

류: 시대정신 팀들하고 만화 교실 같은 거 하고, 판화는 판화 교실 같은 거 했잖아.

박: 어디에서요? 이때 본부라고 할 만한 사무실이 있던 건 아닌 거죠?

류: 아니지. 우리는 우리 작업장이었지. 이번엔 삼선교가 아니라 홍대 앞에, 박진화하고 나하고 2층에 같이 화실 할 때였어. '교실' 같은 건 여기서 일반인을 상대로 하거나, 주로 대학가에서 가능했지. 여기가 아지트였지. 이걸 하려고 화실을 만들었어. 그러다 한강미술관이 막 생겼고, 한강파들 막 모이고. 거처로는 한강미술관 뒤쪽에 집을 하나 구해놨어. 거기서 술들 마시고 그랬지. 저쪽 구석에 양말 벗어놓은 게 산을 이루고…. (웃음)

박: 민미협이라는 대중 조직이 생겨나기 전에 암중모색, 자발적인 조직이라면 조직인 거였고, 행동이라면 행동이었네. 그래서 현대미술연구소라는 이름도, '우리야말로 현대미술이다'라며 젊은 패기로 밀어붙인 거였고요.

류: '아름답다는 것은 나눠야 될 것이다. 누구나 다 나누고, 이것이 마땅한 거다'라는 얘기들을 하고 있었어.

박: 어느 프랑스 철학자가 하는 얘기로, 미학이란 정치적인 것이다. 왜 냐면 미학은 아름다운 삶을 얻어내기 위한 투쟁이기 때문에 정치인 것 이다. 그야말로 정치가 미학이다! 이런 얘기가 생각납니다. 우리끼리 잘 되는 게, 어떤 커다란 세력을 획득하는 게 목표가 아닌 조직 형태, 이것 이 큰 역사의 강물과 만날 것인지 말 것인지까지는 몰라도, 열린, 낮은 자세였던 것만큼은 분명히 느낄 수 있게 됩니다.

류: 미술로써 뭘 할 것인지, 우리는 그림으로써 뭘 해야 할 것인가 하는 고민들이었지, 뭐.

3. 서울미술공동체 활동상

박: 이 대담집을 준비하면서 여러 작가들에게 1985년 민족미술협의회 결성을 전후한 당시 정황, 이전과 이후의 상황과 변화상, 이런 것들을 들을 수 있으면 좋겠다는 요지의 서신을 드렸지요. 물론 지난 첫 번째 대담집처럼 한 개인으로서, 작가의 길을 걸어오면서 민중미술에 뛰어든 계기, 개인적 에피소드들, 작가 그 개인 자체의 화업을 성찰해보는 계기 점도 있고, 미술운동사 속에서의 정황들, 어떻게 해서 크고 작은 각 집 단들은 민미협이라는 강물로 흘러들게 되었는지 그런 것도 스케치하고 싶고, 두 가지 다 욕심내보는 기획이라는 거죠. 우선 선배님은 1986년 서울미술공동체(이후 '서미공'으로 약칭)의 세 번째 주무[6]를 맡아 일하시 다가 87년 민미협 사무국장을 수행하기도 했던지라 누구보다도 전체를 전관(全觀)할 수 있는 적임자라 할 수 있기에 이렇게 자리를 요청했습니 다. 우선은 서미공이라는 이름, 서미공의 약사 이런 걸 연대기로 한번

6. '대표'라는 직함 대신 서미공에서는 '주무'라는 이름을 사용했다. 1984년 1대 주무: 최민화,
 1985년 2대: 손기환, 1986년 3대: 류연복, 1987년 4대: 박진화

구성해보지요.

* 아래 약사는 류연복의 자료와 기억, 그리고 서미공 기관지『미술공동체』의 약사를 참
 조하여 구성한 서미공의 소사(小史)다.

1983. 10.	젊은 작가들(최민화, 류연복, 박진화) 세 사람이 류연복, 박진화의 공동 화실에서 미술공동체 창립을 논의. 각 매체 담당자 지정(만화: 최민화, 벽화(십장생): 류연복, 판화(억새): 이기정)
1984. 1~6.	건강한 미술을 회복하고 건설하는 문제에 대한 토론을 계속하며 그 자료를『현대미술』이라는 표제로 묶음. 발행처: '현대미술연구소' 표기(200권 출간)
1984. 6.	회원 참여 전시《105인의 작가에 의한 삶의 미술전》(류연복 주도 벽화팀 '십장생' 이동식 벽화 작품 출품)
1984. 9.	서미공 발족을 위한 정식 회의(1대 주무: 최민화[7])
1984. 10.	『시와 판화』달력 제작(우리마당 刊)
1985. 2.	공식 발족
1985. 2.	서미공 주최《을축년 미술대동잔치》에 105명 참여(아랍미술관)
1985. 3.	서미공 주최《서미공 강남판매장개관전》에 40명 참여(경향미술관)
1985. 4. 25.	『미술공동체』창간호('세상을 온통 못보던 꽃으로 뒤덮으리라') 발간
1985. 5.	판화 강습(경향미술관)
1985. 5.	〈5·3 인천노동자대회〉 걸개그림 제작, 게시
1985. 6.15.	서미공 1차 총회(2대주무: 손기환) (우리마당)
1985. 7.	'민족문화의 밤' 연계 판화 슬라이드 제작
1985. 7.13~22.	서미공 주최《1985년 한국미술 20대의 힘전》(아랍미술관). 박불똥 화실(성북구 삼선교)에서 손기환, 박진화, 박불똥 기획. 두렁(장진영, 김우선, 김주형) 참여. '민중미술탄압 대책위' 활동 개시
1985. 8.	민중미술대토론회 참여. 아카데미하우스(강북구 수유리)

7. 서미공 기관지『미술공동체』창간호에 의하면 최민화는 준비 기간부터 제1회 총회(1985. 6. 15)까지 공식적으로 '기획실장' 직함을 가졌던 것으로 보인다. 이를 편의상 1대 '주무'로 여기는 셈이다.

1985. 9.	서강대 신문사 연계 판화전
	외국어대《힘전》슬라이드 강연
	민문협《힘전》슬라이드 강연
1985. 10. 20.	『미술공동체』2호('이제 이 길은 아무도 침범하지 못하리라') 발간
1985. 11.22	민족미술협의회 발족
1985. 12.	회원 참여 전시《17인에 의한 판화지상전》(박진화, 류연복, 손기환 참여) 판화집 발간
1985. 12. 19.	『미술공동체』3호('벽에 땅에 하늘에 개벽의 씨를 뿌리리라') 발간
1985.12.19-22	섣달 판화전(아람미술관)
1986. 2.	서미공 주최《병인년 미술대동잔치》(아람미술관)
1986. 3.	서미공 2차 총회(3대 주무: 류연복)(백마 화사랑)
1986. 4. 30.	『미술공동체』4호('이땅에 해방의 징소리를 울리리라') 발간
1986. 6. 17.	신촌역 앞 벽화〈통일의 기쁨〉제작(김영미, 강화숙, 남규선, 박기복, 김환영, 송진헌)(7월 9일: 공권력 벽화 훼손)
1986. 7.	자료집『민족미술—실천적 미술을 위하여』발간
	최민화,「무명화가(의) 선언」초안
1986. 7.26	정릉 류연복 자택 담장 벽화〈상생도〉제작(류연복, 홍황기, 김진하, 최병수, 김용만)(8월 2일: 공권력 벽화 훼손, 류연복 외 4명 불구속 기소)
1986. 8. 29-9.4	서미공 주최《풍자와 해학전》(그림ㅁ당 민)
1986. 9. 5.	『미술공동체』5호 발간
1987.	서미공 3차 총회(4대 주무: 박진화)
1987. 5	류연복, 벽화〈연세대100년사〉제작, 게시
1987.11.20.-26	서미공 주최《전환기의 위대한 미술—'정치와 미술'전》(그림ㅁ당 민)
1988. 1월 말	인사동 한 식당에서 발전적 해체 논의
1988.	류연복 등 벽화팀,〈관동대학교 벽화〉제작

박: 얼핏 보아도 1983년에 '그림동인 실천'이니 '목판모임 나무'니 임술년 또는 '시대정신기획위원회'가, 또 더 멀리는 현실과 발언이나 두렁이 이미 활발한 활동을 벌이고 있었거나 했단 말인데, 그에 비하면 뭔가 단단한 조직이 있었거나 단일한 지향점을 가졌거나 해 보이진 않고 만만한 목표나 느슨한 자리 깔기 정도의 널널한 활동 폭 정도에 만족한 듯해 보입니다. 그런 의미에서《힘전》의 선도 투쟁적 전시 활동이 유독 특별해 보이기도 하고요.

류: 무엇보다도 '공동체', 서울미술공동체란 말을 주목해봐야 돼. 우린 '예술가 대중조직'을 표방한 거란 말이야. 우린 이때 얼핏 보면 소집단인 것도 같지만, 소집단을 표방한 게 아니었단 말이야. 소집단이 아니라 예술가 대중조직, 그게 민미협. 민미협이 그런 조직이라는 거야. 민미협으로 가는 과정에는 서미공이 가장 역할이 큰 거였지. 그건 확실히 그렇게 말할 수 있어.

박: 그 점이 달라요, 확실히. 연대 틀도 범주가 어디까지인지를 모르겠어요. 지금같이 소위 콜라보가 막 동시에 이루어진 듯도 싶고, 여러 소집단들의 연합체 같기도 하고. 그래서 서미공이라는 게 실체가 어떤 형태로 이루어져 있는지를 드러내볼 필요가 있겠어요. 그런데 그것에 대해서 많이 사장되어 있단 말이죠.

류: 서미공은 어쨌든 뭐 84년 말 시작을 해서 민미협 생기는 과정이 86년 정도라 보면 불과 연수가 짧은 거야. 1년인가 2년인가… 아니구나, 주무가 4명이었으니 4년을 유지한 거네.

박: 공식적으로는 민미협 태동과 함께 소멸을 한 거예요?

류: 아니지. 협의체로서의 서미공으로 민미협에 참여를 한 거지. 근데 해체에 대한 기억이 다 다른 채로 살아왔더라구. 손기환 같은 경우에는 내가 '갖다 바쳤다'고 김종길한테 얘기를 했더라고…. 이런 얘기를 했더라고, 서미공을 팔아넘겼다고. 나 같은 경우는 발전적 해체로 논의를 했던 기억이 있거든. 그걸 만들기 위해 이걸 만든 거거든. 서미공에서 민미협으로가.

박: 요즘의 논의에 소그룹 운동이 고유하게 존재가 있어서 소그룹 운동들만으로 역사가 이루어졌다거나, 자체 존재가 무척 소중한 것인 양 얘기들을 하곤 하는데, 그때는 그럴 때가 아니었잖아요. 문제는 남한 변

혁운동이라는 전체 노선이었잖아요. 어느 것이 유력한 무기가 될 것인 가의 분분한 의견을 가지고 있었던 때잖아요.

류: 원래는 우리는 그런 소그룹들을 모아서 대중조직을 만들려고 했단 말이야. 그렇게 시작을 했었고, 소그룹 애들 계속 만났던 거야. 대표들 많이 만나서 들어와라, 그래서 소그룹들이 많이 들어왔어. 우리는 그런 소그룹 자체를 다 받았다고 생각을 한 거니까.

박: 그게 이제 여기서 언급하는 함께 했던 소집단들, 그림동인 실천, 횡단, 에스파, 목판모임 나무, 시대정신, 벽화기획 십장생, 억새, 결국 이들의 연합체가 서미공이었다는…. 이게 명실상부한 서미공에 대한 외적인 규정일 수 있군요.

류: 그리고 왜 서울이라는 이름을 붙였냐면, 미술 공동체라는 지역 조직들을 다 만들기로 했었다고. 서울은 서울미술공동체, 광주는 광주미술공동체, 대구는 대구…. 이런 식으로 지역 미술 공동체들이 생겨나면서 그 미술 공동체들끼리 연합을 해가지고 미술가 대중조직이라는 큰 틀을, 전국 조직을 만들자, 라고 하는 그림이었다고 나는 알고 있지. 그래서 서울미술공동체라는 것을 띄웠던 것이었고. 근데 뭐 그게 정확하게 논의가 됐는지는 나는 잘은 모르겠어. 나는 그렇게 얘기를 듣고 시작을 했던 거니까.

박: 지난번에 진화 형하고 어딜 내려가다가 대화했는데, 자기는 자기 개인으로 보면 많이 헤매던 때였다고, 그때의 자신은 서미공이 목전의 관심사는 아녔노라고. "민화 형이 그때 가장 앞서 가 있었던 사람인 거 같았다"고. 자기는 운동 논리든 뭐든 개똥도 몰랐는데, 얘기하면서 나랑 뭘 같이 해보자 했는데 나는 내 청춘의 문제들 그런 것도 해결하지 못한 채로 이게 뭐지, 이게 뭐지? 라며 사회와 인생에 대해서 좌충우돌하고 있을 때였기에 뭔가 서미공, 확실하게 조직의 일꾼으로 뭔가를 하

려는 입장은 아니었다고 말하시더라구요. 청춘일 때였겠잖아요…. 선배님도 최민화 형을 학교에서도 뵙고 했나요?

류: 그렇지. 그 양반은 고등학교 선배야. 고등학교를 같이 다닌 건 아닌데, 고3 때 학교에 찾아와서 봤어. 고3 때 미술반이었으니까. 근데 미술반 전통이라는 게 우리는 신생 학교여서 별로 없었어. 근데 뭐 어느 날 민화 형하고, 이상조 형인가가 왔었어. 고3 때 자기네 뭐 있다고, 그때 무슨 서울미술관인가 수도공고 입구 쪽 골목에 있었어, 전시장이. 거기서 전시 같은 거 하고. 찾아가봤던 기억이 나.[8] 1학년 때 같은 경우에는 포스터 같은 것도 붙여주기도 했고. 고3 때부터 알고 있었던 거지. 내가 1학년 때 화실 하던 거를 최민화 형한테 물려주고 군대를 갔으니까. 삼선교 화실을.

박: 그 근처에 박진화 형도 머물렀던 때잖아요.

류: 그렇지. 박진화도 삼선교 근처에 화실을 하며 살고 있었지. 나폴레옹 빵집에서들 만나고…. 박진화도 저쪽 건너편 쪽으로 화실 있었고 그랬던 것 같아. 그때부터 그 주변에서들 있긴 있었네, 생각을 해보니까. 내가 삼선교 화실을 딱 1년을 하고 군대를 갔으니까.

박: 왜 후배가 선배한테 화실을 물려줘요? 어떻게 된 거예요?

류: 그때 다 그랬겠지만 생활난들 다 겪을 때잖아. 그때 아마 그 양반이 학교 선생을 하다 말았나? 아 참, 그 화실 하다가 신일학교 선생으로 가셨을 거야.

박: 그럼 다시 역으로 돌려서 선배님이 아까 말하시던바, "미술공동체

8. 1977년은 류연복 고3 시절로, 이 시기에 최민화는 《3인에 의한 동세대 회화전》과 《퍼포먼스―두 사람의 일상생활전》 두 전시를 서울화랑에서 열었다. 류연복의 서울미술관은 서울화랑을 잘못 기억한 것으로 보인다.

들끼리 연합을 해가지고 미술가 대중조직이라는 큰 틀, 전국 조직을 만들자라고 하는 그런 그림을 정확하게 논의했는지 안 했는지"에 대해 확인해줄 수 있는 사람이 최민화 선배겠네요? 당시 최민화 선생은 꽤 많은 글들을 쓰고 있었고 활동도 이곳저곳 전방위적이었잖아요. 이런 논의의 리더였다고 봐야겠죠?

류: 그렇지.

박: 네. 최민화 선생과도 대화의 자리에서 만날 수 있게 되기를 기대해보는 걸로 그 얘기는 여기서 덮어놓아도 되겠어요. 그렇게 서미공 이름으로 공식 첫 사업이 『시와 판화』 달력을 제작한 일이고, 이어 을축년, 병인년, 그리고 실현되지는 못한 듯한데 정묘년에도 계획까진 잡았었을 정도로 '대동잔치'를 주력 사업으로 했어요. 실제로 괄목할 만한 개가도 올렸던 걸로 봐서 이걸 서미공의 전략적 혹은 전술적 이념의 지향점이라 보아도 좋은 거겠죠? 그런데 자료가 별로 많이 남아 있진 않지만 포스터니 엽서 같은 데에, 뭐랄까 코믹만화 버전(?)으로 선전물을 몇 가지 만들었더군요. 뭐랄까요, 어딘가 대중적 호응을 염두에 둔 듯한, 뭔가 느슨한 전략을 일부러 의식적으로 취한 듯 보이기도 해요. 맞나요?

류: 그렇지. 발족 회의를 그 전에 갖고, 미술 대동잔치를 2월에 할 거야, 아마. 85년 2월. 이거를 기점으로 해서 강 떼거리로, 모든 사람들을 모으는 정도의 장을 벌인 거지. 우리가 얘기하는 게 화랑의 문턱 낮추기, 말 그대로 장터를 여는 거지. 그리고 그때 많이 팔렸어. 장부가 어딘가 있는데, 7~8백만 원 팔렸어. 그림 값은 한 5천 원부터 100만 원대까지. 그때 계속 이벤트를 했었지. 독립영화 틀고, 유홍준 선생 강의도 열고. 그 장터가 유 선생을 데뷔시킨 거야, 그때.

박: 11일은 최열, 12일 김종근, 김봉준, 최민화….
류: 명단도 다 여기 있어.

류연복의 어린 시절. 앞줄 부친, 류연복, 뒷줄 형

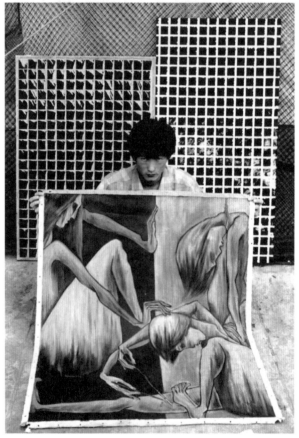

▲ 류연복의 고등학교 시절 야외 스케치. 좌로부터, 류연복, 정일, 나화선
▼ 류연복의 대학 시절에 본인 작품과 함께

▲ 서미공 초기 스터디 자료집, 1984
▲▶ 85년 전후 서미공 강남 판매장 개관전 포스터
▼ 서미공 총회 경과 보고(류연복), 일산 화사랑에서, 1986

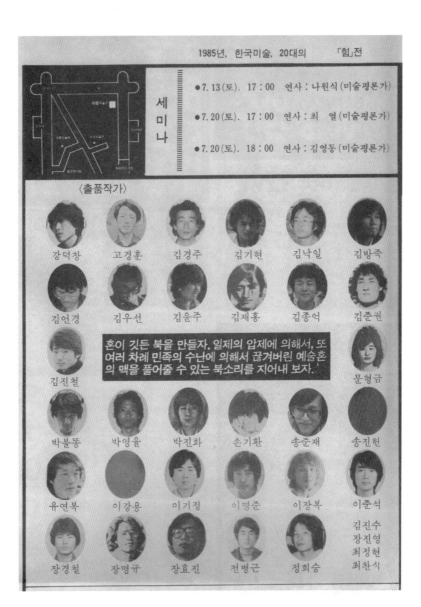

1985년, 한국미술, 20대의 「힘」전

〈출품작가〉

강덕창 　 고경훈 　 김경주 　 김기현 　 김낙일 　 김방죽

김언경 　 김우선 　 김윤주 　 김재홍 　 김종억 　 김준권

김진철

혼이 깃든 북을 만들자. 일제의 압제에 의해서, 또 여러 차례 민족의 수난에 의해서 끊겨버린 예술혼의 맥을 풀어줄 수 있는 북소리를 지어내 보자.

문형금

박불똥 　 박영율 　 박진화 　 손기환 　 송준재 　 송진헌

유연복 　 이강용 　 이기정 　 이명준 　 이장복 　 이준석

장경철 　 장명규 　 장효진 　 전병근 　 정희승

김진수
장진영
최정현
최찬식

1985년 《한국미술 20대의 힘전》 리플릿(부분)

1985년 《20대의 힘전》에 출품한 류연복의 작품

1986년 을축년 미술대동잔치 포스터

신촌 벽화 〈대동세상〉, 1986

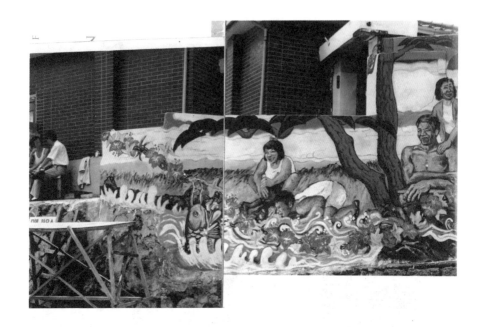

정릉 벽화 〈상생도〉, 1986

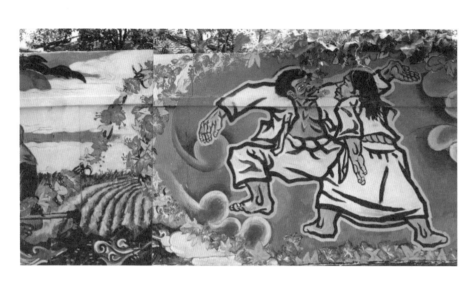

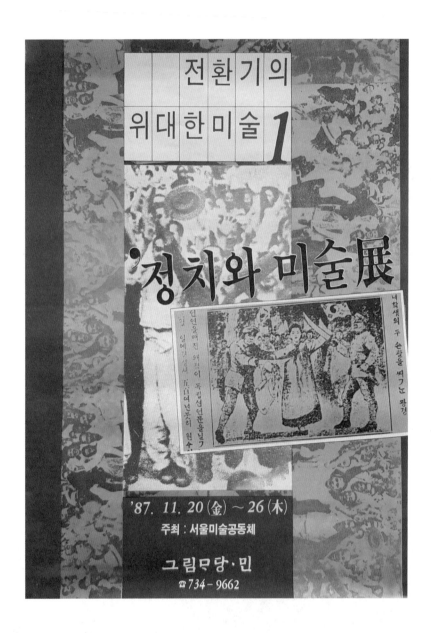

1987. 11. 20~26 서미공 주최한 《정치와 미술—전환기의 위대한 미술1》전 포스터

류연복, 『한겨레신문』을 위한 백두산 천지도, 1988, 채색목판, 12×40cm

류연복, 다시 건너간다, 2009, 소멸다색, ap 1 ed 10, 65×155cm

류연복, 꽃한송이, 2018, 소멸다색, ap 1 ed 9, 97×72cm

박: 그때 사진들이 어디 있나요?

류: 사진들은 있어. 그때 사진들은 있어, 찾아보면. 그때 어마어마하게 사람들 왔었어. 나도 인터뷰도 엄청 하고 그랬지.

박: 어떤 작품들이 출품됐는지, 그 경향이나 유형 같은 걸 확인하기엔 사진들은 많은 정보는 주지 못하는데, 어땠어요? 소위 당시 미술계의 주류 그림과 장터의 출품작들 사이에 대해서는 어떤 말을 할 수 있을까요?

류: 선배들은 하이퍼리얼리즘이나 뭐 하고 있을 때였고. 선배 작업장 올라가 보면 하이퍼, 미니멀리즘 이런 것들이었지. 지석철 〈반작용〉, 이동엽 〈소멸〉 같은 거. 유리병 같은 게 없어지는 거. 이동엽, 주태석, 조상현 그런 거였지. 70년대 단색화가 있었고, 80년대 초에 하이퍼가 확 일어났어. 근데 훅 왔다가 쑥 없어졌어. 80년대 들어 하이퍼? '우와' 했다가. 근데 그건 새로움의 욕구를 충족해줄 만한 무엇은 아니었다는 것을 입증해주는 거지. 그런 상황에서 청년들에 의하여 새로운 형상성 이런 것들이 태동했단 말이지. 그 경향을 보면 확실히 하이퍼와는 다른 종류지. 그때 참여자들은 어쨌든 우리가 접촉했던 모든 소집단의 사람들 다 참여했던 거야. 구매하러 온 손님들도 그랬었고, 판매량도 있었고, 매체와의 인터뷰도 많았고. 한마디로 뜨거웠었어. 잠실에 강남 매장도 갖고 있었고.

박: 참, 을축년 그해 '서미공 강남 판매장' 얘기가 나오는데. 이 강남 얘기가 요새의 그 부자 동네 강남은 아닌 거죠? 어떤 신흥 주거지로서의, 사람 몰리는 곳에 우리도 간다. 뭐 이런 정도라 보면 맞겠죠? 강남에서 연 전시가 전시장에서 열린 건 분명하긴 하지만, 그 안에 보여준 미술은 관객이 기대했던 미술에 대한 통념을 보기 좋게 배반하는, '전시장 미술'은 아닌 미술품이 전시장에서 열린 경우라는 말 말입니다.

류: 소통 많이 해서, 즉 유통만 잘 해내도 된다는 생각도 한 축을 담당했던 것 같아. 강남 매장은 손기환 선생이 맡아 했을 걸. 우리는 그때 전시장 미술이 어떻다느니, 현장으로 가야 한다느니 논의들이 분분했지만, 우리 현장은 인사동이다! 우리는 인사동에서 할 수 있는 것들을 하자라고 생각한 거야. 그래서 이런 것들을 한 거야.

박: 민미협 논의는 그렇다면 매우 돌발적인 사태였네요? 당시의 소그룹들 그 누구라도 전투성이라는 측면에서 보자면, 조금 널널하게 완만하게 그저 '유지' 차원의 생활이 이뤄지던 때였던 거잖아요?
류: 그렇지. 그러니깐, 85년에《힘전》사태 이후에 논의가 진전이 확 되어버렸지.《힘전》사태 일어나면서 대책회의 막 하면서…. 그때 본격적으로 미술가 대중조직에 대한 논의들을 시작했지. 8월에 토론회 하고 11월에 민미협 발족했으니 4개월 만에 결집한 거지.

박:《정치와 미술》전, 이거는 언제 만들었죠?
류: 그거를 중간에 만들었을 거야. 이것도 자료집 형태로 묶은 거야.

박: 당시 언론 보도들로는 큰 주제 '전환기의 위대한 미술' 1탄《정치와 미술》전, 2탄《노동의 미술》전, 3.《소외현상과 미술》전, 4.《선전의 미술》전, 5.《우리의 역사는 미술을 본다》전과 같은 5차례에 걸친 야심 찬 전시로 기획되었다고 보도했더랬는데, 전부 다 실행되지는 않았던 모양이에요. 현재 남아 있는 건 『정치와 미술』이라는 40쪽짜리 팸플릿 하나가 있을 뿐이에요. 전시를 한 건 아니고 지상전으로만 했었나?
류: 잘 모르겠어. 한 번 봐야겠네. 계획이었지. 연령별로 바뀐 거 같아, 내가 보기엔. 했었는데? 했네. 87년도에 했다고? 87년? 87년도면.

박: 여전히 서미공이 87년에도 명맥이 유지되었다는 것인가?

류: 87년도가 아닌데. 그러면 이게 잘못되었을 거야. 왜냐면 대표가 박진화였었으면 그게 85, 86년인가? 나도 지금 약간 헷갈려. 그건 자료집이야, 자료집.[9] (잠시 생각 후 류연복은 말을 이어갔다.) 민미협이 협의회로 출발했던 걸 생각해봐야 해. 하여튼 우리가 그대로 다 가져간 거여. 현실과 발언의 강요배, 임술년의 전준엽, 손기환 박불똥 실천, 이영훈 표상, 두렁의 김우선, 박건우 시대정신, 김방죽 표상, 이게 다 우리 멤버들이거든. 참 이종근 인천, 홍선웅 전남, 김용선 경북, 박승근 경남, 박상규 충남, 송만규…. 이게 다 서미공에서 했던 거거든.

박: 협의회와 협회 사이도 궁금해. 그게 '협의회'였기 때문에.
류: 그렇지. 소위 소집단들의 정체성이랄까. 그런 게 바로 소멸된 건 아니었지. 그러니 박진화도 대표를 했었을 거고, 그게 87년도에도 이어졌다고 볼 수 있고. 그때는 대표라고 안 하고 주무라고 했었지.

박: 그 추론이 맞는 거 같아요. 『미술공동체』 회지를 보면 회원들 소식도 전하고, 신진 작가 소개도 있고, 어떤 이념의 샘터 같은 역할도 하며, 서미공의 이름을 어느 정도 가지고 가긴 했을 거 같다. 그랬네요.
류: 만화 교실, 판화 이런 것들… 시대정신도 다 멤버들이었거든. 민미협이 하고자 한 일을 우리가 땡겨서 한 거지. 그게 서울이라고 하는 지역에서 시작을 한 것이지. 그렇게 지역마다 생기면서 차례차례 하기로 했던 건데, 《힘전》 사태로 야, 이거 안 되겠다, 차근차근 해가선 안 되겠다, 땡겨서 해야겠다, 되는 대로 해야지 하면서 했지.

9. 이후 이어지는 대담에서 "민미협 창립 총회가 85년도 11월에 열렸으나… 그래도 여전히 이름은 썼네. 그럴 수 있네…"라고 하는 등, 류연복의 기억은 더 이상 나아가지 못했다. 우리는 이 지점에 관해 후일 박진화 선생과의 대화 자리를 기약하며 이 토픽을 종결하기로 했다.

4. 1987, 서미공, 민미련, 대선, 민미협

박: 1987년은 다시 돌아보아도 참 중요한 국면이었고, 정말로 우리 역사에 중요한 갈림길이었어요. '87년체제'라는 학술적 용어를 가능하게 할 만큼 '시대정신(Zeitgeist)'이라는 말도 동일한 설득력을 갖고 유통되던 때이기도 했고요. 민미협도 사실 85년 11월에 창립했다고는 하지만, 이때에 이르러 이전의 역사에선 경험할 수 없었던 거대한 대중의 힘, 과학적 변혁운동의 한 분과로서의 미술의 힘을 의식하기 시작했다는 점에서 뭔가 내부적 엔진도 달라졌던 것도 분명했구요. 그런 점에서 이 조직 형태, 서미공이라는 미래의 조직 형태라면, 어떤 한 모델이 하나 만들어졌다면, 아 이것이 민미협에서 많이 구현됐구나, 라고 느껴지는 이런 요소들이 분명히 있군요. 그럼 민미협 태동에 있어서 누가 이런 식의 밑그림을 그리거나 혹은 어떤 논의의 테이블에서 그랬다면 그건 뭐였어요?

류: 이미 어느 정도 정론으로 기술된 게 있긴 하지. 그 왜 아카데미하우스에서 열린 토론회가 전체지. 민중미술협의회냐 민족미술협의회냐 민중으로 할 것이냐 민족으로 할 것이냐에서부터, 그냥 양분 개념 없이 할 거냐. 젊은 층은 민중으로 해야 한다 하고, 선배들은 또 다르고…

박: 현발이냐 두렁이냐이기도 하고, 또 뭐 전시장이냐 현장이냐라든지… 양분 개념 말이죠?

류: 그렇지. 그러나 그것들은 그것대로의 특성과 고유성을 갖고 있어야 한다, 그렇다고 우리가 꼭 그걸 따라 할 필요는 없지 않느냐? 지금은 단일대오를 갖춰 강력한 힘들에 맞서야 할 지점들이다. 두렁 같은 애들도 마찬가지야. 자기들이 탄압을 받으니까 바로 우리들한테 와 갖고 전시를 한 건데 그게 걸린 거지. 자기네 마포인가 어디 자기네 작업장에 포스터 같은 거 그리다가 경찰 불심 검문인가에 걸려서 연락이 온 거야.

그때 마침 《힘전》 준비하고 있었는데. 애초의 기획안에서는 그네들은 참여 작가로 생각 안 했던 거였거든. 근데 급히 연락이 온 거야. 자기들도 전시에 참여시켜달라. 그럼 어떡해. 우리들이 품어줘야 할 거 아니야. 그래서 품어준 거지.

박: 아, 《힘전》 초안에는 없었던 계획이었다구요?

류: 그렇지. 개네들 포스터들이 다 들어와서 그게 문제가 된 거지. 그걸 우리가 다 품어준 거야. 이런 일이 있을 때 누가 받아줘? 우리가 받아준 거야.

박: 《힘전》 사태에 대한 것도 '전시' 자체와 '사태' 자체에 대한 여러 퍼즐들이 필요하겠네요. 근데, 하나 더 궁금한 것은 기관지 『미술공동체』 창간호에 128명의 회원 명단이 있습디다만, 여하튼 서미공은 회원이 몇 명이냐? 이렇게 정확하게 헤아릴 수는 없나요? 을축년이니 병인년이니 대동잔치들이 성황리에 열렸다지만, 그냥 점경으로서, 점 조직으로서 그것만 하고 빠져나가고 해서 다 회원이라면 회원일 수 있는데, 또 아니라면 아니랄 수 있는 건가요?

류: 말 그대로 공동체야. 그런 게 될 수가 없어. 우리는 소집단 연합으로 모인 거야. 익명 조직과 같은 거야. 소집단 연합이면서 개인으로서 개인을 받은 거야. 그런데 이게 정확하게 회원이다 아니다 하는 개념 자체들도 갖고 있지 않으면서 어쨌든 모였다? 근데 우리는 다 회원으로 봐. 예를 들어 우리가 대동잔치 했잖아. 그걸 하면서 회비 받잖아. 그리고 거기서 판매를 했으면 판매를 한 거에서 얼마를 뺐을 거야. 그런 것들이 다 사업 회비였던 거지. 회비 한 5천 원인가 받았던 거 같아. 어디 다 써 있더라. 그리고 회원록을 다 썼어. 회원록이 어딘가에 있을 거야. 나는 회원이다, 이런 걸 다 받잖아. 그럴 때 그럼 다 써줘. 그렇게 쓴 사람들이 백 몇 명 될 거야. 대부분 다 썼을 거야. 나도 썼을 거고. 다 회원

으로 본 거지. 그 시절 한참도 지나 언젠가 만났을 때 "아, 그때 미안했어…" 이런 얘기들을 하더라고. 그래서, 왜요? 이러면, 다들 연약하잖아. 그 당시 잡혀 들어가고 그런 사람들이 많았잖아. 이 조직이 맞는 거 같아서 들어왔는데 무서워서 나갔다고 하는 사람들이 많았어. 바쁘게 돌아갔으니까 우리는 사실 그런 사람들이 있는지도 몰랐어.

박: 그렇죠. 지금이야 웃으면서 얘기하겠지만 1985년 당시에야 서슬 퍼런 때 아니었나요. 그러니 을축년 미술대동잔치에 105명의 작가가 참여했던 것은 당시로선 엄청난 성공이라 할 수 있겠군요. 그런데 또 생각해보면 그만큼 느슨한 조직, 탄압이 들어오면 흩어졌다 다시 모일 유연한 조직(?)으로서 그 성격을 안에 담고 있었다고도 볼 수 있고요. 그리고 87 국면에서 또 하나의 그 매듭점이 일단 87 시민항쟁으로부터 대선에 이르는 국면이었지요? 그때 민미협 내부가 어땠어요? 백기완 지지냐, DJ 비판적 지지냐. 민미협이 백기완 지지로 완전히 돌아선 거예요?
류: 돌아섰다기보다 당시 민미협 집행부 쪽 사람들이 민중 후보(민중 후보 백기완 선거대책운동본부) 쪽이 많았던 거지. 민미협 집행부, 즉 민중 후보 쪽이 갈 데가 없어서 우리 사무실(서미공 사무실)로 왔었던 거야. 그러니까 민미협 자체가 백기완을 지지하는 것처럼 보여질 수도 있었던 거지.

박: 손기환 선생이 그러니까 "갖다 바쳤네" 이런 말을 한 거구나.[10]
류: 그때 집행부 쪽이 그런 성향이 강했던 것 같아.

10. 손기환은 한 대담에서 "서미공이 민미협으로 '흡수'되어가면서 아쉬웠다"는 발언의 연장선에서 류연복이 "결과적으로 서미공 재산을 다 들고 민미협 조직으로 투항한 것이나 마찬가지"라고 언급한 바 있어 오해나 곡해를 풀어보려고 필자가 상기시켜 꺼낸 말이다. 손기환 발언 출처는 김종길이 대담한 「손기환 미술운동 연대기」, 『경기천년 도큐페스타, 1980년대 소집단미술운동 희귀자료 모음집』, 경기도미술관, 2018, 440~441쪽.

박: 그때 집행부라면….

류: 김용태. 용태 형이 사무국장 할 때였나, (홍)선웅이 형이 사무국장 할 때였나 그럴 건데. 선웅이 형이 사무국장 할 때는 그때 내가 총무부장이었고 그 라인이 민중 후보 쪽에서 일을 했던 거지. 바깥에 그렇게 보이는 게 당연한 거지.

박: 분위기가 싸아 했어요? 그때 대선 때 정파적인 입장의 분화와 다름 때문에?

류: 아니야, 나는 잘 몰랐어. 그때 나는 바쁘게 돌아다녔는데, 뭐. 그런 수준 차이가 좀 있었을 거야. 딴 쪽이 보기에는.

박: 선배님은 〈십장생〉 하면서 86년 벽화 사건도 겪고, 그러다 86년 12월에 민미협 총무부장을 하시죠. 그럼 겸직이네요? 86년 겨울은 서미공 주무하고 겹치네요?

류: 아마 파견 형식으로 됐었겠지, 뭐. 서미공에서 나하고 그때 아마 유은종이가 사업부장을 했었고. 그때 곽대원도 뭘 맡았었나? 아, 홍보부장. 그 세 사람이 다 서미공 사람들이었거든, 실무진들은. 세 사람이 다 서미공 멤버들이었거든. 그럴 정도였으면 이쪽하고 서미공, 두 조직 실무 역할을 담당했던 거였지. 그건 뭐 어쨌든 조직 내에서 논의들을 한 다음에 결정을 한 거겠지. 그렇지 않겠어? 그러다 88년 들면서 최민화 형이 사무국장이 됐는데, 근데 이 양반이 사무국장 역할을 하나도 안한 거야. 그래서 내가 대행으로 하다 사무국장 했지. 그래서 총선 후부터 시작해서 2년 정도를 한 거야.

박: '민미련'이 분리되는 상황 있었잖아요. 그에 관해 민미협은 어떤 입장이었어요?

류: 논의를 했어. 나하고 홍성담하고 만나서. 걔들은 광주 쪽, 전라도 쪽

하고 대구에 정하수나 그 친구들이 주 포지션들을 하고, 그 밑에는 대학생 애들이 포진해 있었던 건데, 민미협 사람들은 서울에서는 거의 없었을 거야. 거기서는 주로 대학생들이 참여했으니까. 걔들이 이제 민미협에 들어와야 되는 건데, 서미련이니 민미련이라는 걸 만들자 걔들은 그쪽으로 결합이 된 거지, 이제. 민미협을 그냥 통과해버린 거지. 얘기를 좀 해봤지만, 근데 뭐 가는 걸 어떡해. 막을 수는 없는 거지.

박: '민중미술 대토론회'가 85년 8월에 했단 말이죠? 그때 분임 토의도 하고 엄청난 논의 지점들이 있었을 텐데, 성과나 결과, 뭐 어떻게 하자! 라고 결론이 났다면 그것이 이후에 확실히 변화를 미쳤어요? 향후 민미협의 방향과 노선을 결정하는 데에?

류: 그게 민미협이라고 하는 조직체로 나온 거지. 이제까지 산발적으로 부분적으로 전개됐던 것들을 접자, 이제 한계가 있다, 했긴 했지만. 그거를 한 큐에 정리하고 단일대오식으로 되어야 하는 그런 노선을 가지고 가야 하는 그런 건 아니잖아. 왜냐면 각자가 갖고 있었던 논의 구조들 속에서의 통합들이었으니까. 이게 민족미술 '연합'이 아니란 말이야. 민족미술 '협의체'였다는 거지. 협의체라는 건 낮은 단계의 논의 구조잖아. 왜냐면 언제 어떤 때 어떤 타격들을 맞을지 몰라. 이미 그런 경험들을 해봤으니까. 연대하기 위한 뭔가의 틀거리가 필요하다….

박: 그렇죠. 그 이전엔 그런 연대의 틀거리가 정말로 없었죠.
류: 없었지. 나중에 알게 됐지만 자기들도 아팠던 역사가 다 있었더라구. '현발' 사람들은 미술회관에서 전시하다가 촛불 켜고 했었고, 동산방으로 옮겨 또 하고 했었다고 얘기하고. 근데 뭐 우린 그런 일 있었는지 없었는지도 몰랐잖아.

박: 공유할, 전파할 체계마저도 없었구나, 그 전엔.

류: 우린들 뭐,《힘전》사태란 게 스무 살짜리 나이들이 저지른 거란 말이야. 근데 어쨌든 대대적으로 홍보도 됐잖아. 9시 뉴스에도 나오고 말야. 대책회의도 하고, 농성하고 이러면서. 성명서 발표하고. 그러다 보니 자연스럽게 토론회가 형성이 된 거고, 토론 속에서 현 단계 속에서 '해야 한다' 결론이 나온 거지. 그럼 여기서 민족이 먼저냐 민중이 먼저냐 이런 논의들도 했었겠지. 지금 현 단계에서는 민중보다는 민족이 좀 더 포괄적인 용어다, 이런 식으로 됐었겠지. 외연을 넓히기 위한 것으로도 더 좋겠고. 그런 식으로 민족에 대한 부분도 형성이 됐을 거 같고. 그런 식으로 '민족'과 '협의체', 이념으로서는 민족, 조직 형태로는 협의체라는 이 두 가지 동의를 이끌어낸 사실, 이게 민미협의 첫걸음의 가장 큰 의미지.

박: 근데, 그 네버 엔딩 스토리, NL과 PD 얘기를 안 하고 지나갈 수 없는데, 이런 게 민미협 내 논의 구조에선 언제 어떻게 등장해요?

류: 내가 민미협 총무부장 하면서 그때 학습을 해. 이석원이라고 하는 서울대 나온 외부 강사, 양현미, 나, 곽대원, 유은종. 소위 민미협 인자들이 학습을 해. NL과 PD 이런 것들이 막 나올 때야. 배웠지. 근데 우리야 뭐 그게 그거 같잖아. 뭐라는 건지 몰랐어. (웃음) 어쨌든 학습들을 했어, 돌아다니면서. 근데 학습하면서도 그때는 보안, 보안, 하잖아. 그런 것도 해가면서 말야. 거기엔 또 뭐, 87 대선 국면에서 백본 측이니, 선택적 비판적 디제이 지지니, 김영삼 지지에 대한 것도 있었을 것이고. 다 있었지. 근데 그 당시에 민미협 내부에서 단일을 위한, 단일대오는 할 수 없었던 거야. 왜냐면 이게 협의체지 연합체가 아니었단 말이야. 근데 민미련은 단일대오, 단일대오 했었단 말야. 민미련이라는 게 '련'이 연대란 말이야. 자기네들이 선도 투쟁에 대한 이런 것들을 가져가야 한다면서.

박: 그쪽들이 피디 계열인가요?

류: 아니, 걔들이 엔엘 계열이야. 민미련 걔들이 광주 애들이랑 홍성담, 최열 걔들이 그쪽 라인들인데 걔들이 비판적 지지하는 거야.

박: 앗, 제가 선도투, 선도투 했대서 태도에 있어서는 피디라고 쉽게 일반화해버렸네요.

류: 민미협의 현 정부 주축들은 백본이니까 피디가 되잖아. 피디 쪽이 주인 거지. 근데 우린 우리가 피디다! 이렇게 한 적이 없어. 우리는 소위 말하는 한마디로 예술가적! 비판적 지지? 뭐 이런 거 쪽팔리잖아. 뭐 민중 후보가 나왔으면 그냥 민중 후보지. 이런 거였지. 몰라, 윗선에선 어땠는지 몰라도.

박: 비판적 지지파도 지금 생각해보면 한국이라는 정치적 흐름의 불가피성과 그런 것에 비춰보면 현실적이었다고 말해야겠죠. 한국이라는 나라가 얼마나 답답한 나라냐? 아직 백기완이 안 될 거 뻔히 보이는데 그야말로 적들을 이롭게 하는 결과만 초래할 텐데 이건 괜찮냐라는 물음을 엔엘은 백본에게 물었을 거잖아요. 그 점에서 애네는 현실에서 가능한 지점을 타겟으로 한 거라 볼 수 있겠잖아요. 근데 뭐 이들의 단계론은 피디에겐 개량주의로 보이는 거죠. 역사를 지나놓고 보면 두 진영에 대해서 어떤 게 옳다고 지금은 생각하세요?

류: 어쨌든 백본 쪽은 사퇴는 할 거란 말이야. 끝까지 갈 거라고 생각 안했지. 나는 그때 '끝까지 가겠어?'라는 생각으로 있었지, 이미 깨지는 판인데. 근데 그럼 그 속에서 디제이가 될 거라 생각했나? 나는 그것도 웃겨. 이렇게 분열된 상태 속에서 디제이가 된다? 그때는 김영삼 되는 게 나은 거야. 그리고 그 당시에 김영삼은 백본이 한 제안을 받아들였어. 디제이는 거부한 거고. 그러면 원래 백본 사람들은 YS에게 가는 게 맞는 거야. 근데 백본에서도 YS를 지지 못한 거야. 원래는 지지하는 게

맞는 건데.

박: 일면 타당한 얘기네.
류: 그때 백기완 선생 뒤 걸개그림 내가 그렸거든. 〈가자 민중의 시대로〉, 그거 내가 그렸거든. 그거 하다가 차에서 떨어져 발 다치고 그랬었어.

박: 피디 쪽에서 본다면, 어차피 개량까지 용인할 거면 왜 김영삼이 더 당선 가능성으로 보자면 유리했는데 왜 김영삼은 안 된다는 것이냐. 너네들은 전라도의 원한 같은 것들이 작용해서 그런 거 아니냐, 소아병 아니냐, 공격할 수 있는 대목이었네.
류: 어차피 둘이 할 거면 김영삼 먼저 해주는 게 낫다. 어쩔 수 없는 거야. 그래서 그 담에 YS가 어쨌든 바로 되잖아.

박: 그때 대통령 안 됐으면 죽을 거 같았는데. (웃음)
류: 근데 독자적으로 둘 다 못했잖아. 하나는 소위 말하는 민자당 갔다가 하고, 하나는 JP 연합으로 하잖아. 뭐가 달라. 그럴 바엔 폼 나잖아, 민중 후보. 그때 당위성은 민중 후보가 당연히 있는 거지. 그렇지?

박: 물론이죠. 그렇죠.
류: 반성들을 안 해, 애들이. (웃음)

박: 다 한계 많은 세월이었구나 하는 장탄식으로 이 얘기는 마무리하지요. 그럼 또 하나의 얘기의 여정, '민중미술 작가'로서, 개인사로 보았을 때는 이 시대의 파고를 어떻게 타고 넘었는지에 대한 것을 그려내는 그림이 하나 또 있을 것 같아요.

5. 한뜻, 한길

박: 일찍부터 판화가 출발점이었군요?

류: 서미공, 즉 십장생 시절에 나는 벽화 담당이니까 내가 앉아서 그림 할 시간이 없었지. 주로 뭐 나는 벽화와 걸개를 했었지. 노동자들 일터에 벽화 그리러 가고 걸개 그리러 가고. 그 전에는 애들 가르치고 했으니 손은 쉬지 말아야지 하는 생각을 해서 판화를 조금씩, 조금씩 가볍게 했던 거야. 회화는 아마 한 점인가 있었을 걸. 우리 엄마가 태극기 든 거 하나 냈었던 거 같은데 판화를 내가 하겠다! 이런 게 아니라. 그리고 판화 같은 경우 그 당시에 민미협 활동하면서는 판화가 여기저기 학보사 같은 데에 많이 쓰였어. 요청도 들어오고. 그러면서 조금씩 원고료 받잖아. 그 원고료를 활동비에 썼던 거야.

박: 그런 지점에서 선배님 화업을 쭉 돌이켜보면 가장 초창기 것들은 84년, 85년….

류: 이게 첫 작품이야, 〈갑오농민전쟁〉. 그게 현대미술연구소에서 그런 공부들을 한 거야. 갑오농민전쟁이라는 걸 보고. 증산교라든지 동학에 대한 거 보고 이렇게 역사 공부 할 때였으니까. 자연스럽게 그런 내용들을. 왜냐면 내가 언제 이런 그림을 그려봤어? 그렇잖아. 민화 공부도 미학적으로 들어가면 우리의 민화들 이런 것도 하게 되잖아. 그런 형상성들을 다시 한 번 보는 거지. 그래서 나온 것들이지, 뭐.

박: 89년에 미국에서 첫 개인전을 하게 되는 거죠?

류: 아, 그건 개인전 하려고 간 게 아니라, 북한에 그림을 보내려고 나가야 하니까 전시 같은 거를 평계를 삼아야 할 것 아니야. 스파크 갤러리(Spark Gallery)라는 곳인데, 워크숍 같은 것도 했지. 현지 미국인을 대상으로 판화 워크숍 같은 걸 한 거지. 실제는 거기 가서 걸개그림 그려

서 북쪽에 보내주고, 미국 교포들이 평화대행진[11] 하러 갈 때 단원 단복 같은 거, 개량한복 같은 거 만들어서 갖다 주고. 거기서 평화대행진 하는 중간중간에 쓰일 걸개그림 같은 거 제작하러 나갔던 거였지.

박: 그때의 결과집 같은 게 지금 남아 있어요?

류: 그건 보안 문제가 있었는데 어떻게 있겠어. 아마 『말』지 같은 데, 평화대행진 때에 기사화된 『말』지 같은 데에 보면 사진으로 찍혔을 수는 있겠지.

박: 〈분단동이〉 경우, 이런 구조와 이런 형태들은 민화적인 민화의 원화, 그로부터 전승된 그런 것들을 도입할 수밖에 없던 것이 분명하죠. 라원식 선생이 이 작품을 극찬했죠. 근데 여튼 선배님 작품을 일별하면서 어떤 생각이 드냐면, 살벌하고 강퍅한 사회적 사실들의 충돌, 부딪침, 그래서 누가 원수가 되고 하는 그런 장면이라기보다는 훨씬 더 저변의 정서적인 것들에 애정을 갖는 그런 지점들이 초창기부터 있다는 사실이었어요. 기질이라고 봐야 될까 무시무시한 싸움터, 그런 형상을 원하는 건 아닌 양반이다. 그 지점에서 저는 이렇게 읽히더라는 거죠. 화가가 선택한 장면들, 그건 놀랍게도 자신의 자화상일 수밖에 없는 거잖아요. 김진하 선생님은 뭐라고 분류를 했더라. '잠언'으로 분류를 했는데.

류: 나는 원래 평화로운 사람이야, 이렇게.

11. 국제평화대행진은 '코리아의 평화와 통일을 위한 국제평화대행진'의 줄인 말이다. 이 행진은 합수 윤한봉이 미국에서 망명 중이던 1989년에 추진한 것으로 당시 행진 참가자는 당초 예상인원 100여 명을 훨씬 웃도는 400여 명이 참여했다. 국가별로는 유엔군으로 한국전에 참전한 미국, 영국, 서독, 오스트리아, 필리핀 등 16개국을 포함한 30여 개 국가의 외국 평화운동 단체 대표 80여 명(미국인 32명), 재미 동포 30여 명, 평양 제13차 세계 청년학생 축전에 참가한 재일 동포 청년학생 60여 명, 그 밖에 캐나다, 독일 등지에서 온 동포들 그리고 재소·재중 동포와 북부 조국 청년학생 대표 등도 함께 행진했다. 출처: http://www.gjdream.com/v2/news/view.html?uid=490902

박: 그런 시절로부터 1994년, 두 번째 개인전 타이틀이 《새싹틔우기》가 되는군요. 이후 생명, 땅, 평화와 같은 화두들이 이어지며 등장하고요. 그런 의미에서 《새싹틔우기》는 그 이전의 투쟁적이고 현실 비판적인 작품들과 다소 결이 다른 흐름의 분기점이 된다고 보아야 하겠군요.

류: 그렇지. 《새싹》 전시, 그게 진짜 한국에서는 처음 건데, 그게 자료로는 여기 이 화집에 담겨 있어. 80년대 이쪽 거가 내가 《갈아엎는 땅》[12]이라고 그랬었잖아. 우리가 80년대라고 하는 상황 자체를, 땅을 갈아엎는다는 생각을 해서 전시 제목을 '갈아엎는 땅'이라 했단 말야. 홍선웅, 김준권, 류연복 셋이 했었던 그 전시는 민중의 척박한 삶들이며, 울분이며 이런 거였다면, 이제 80년대식 그런 화두로부터 떠나 이곳 시골로 내려와서 처음 했던 것은 이때는 호박이나 민들레 가지고만 했었던, 그런 민초들의 새싹 틔우기 전시였었지. 왜 새싹 틔우기인가. 내가 시골로 존재 이전을 한 거잖아. 내가 의정부 살 때였던가. 우연히 조그마한 텃밭에서 발견한 민들레, 어느 농가에 비 맞아 축 처진 민들레 홀씨가 매달려 있는 꼴을 보고 내 꼴 같다고 생각을 했어. 홀씨가 날라 와서 안성이라는 지역에 정착을 하게 된 거지. 거기서 민들레 홀씨가 새싹을 틔우는 거야. 내가 살아가는 과정을 내가 뿌리내리는 거라 생각해서 타이틀을 '새싹 틔우기'라 정한 거지. 그때 했던 것이 민들레 그림들하고 호박 그림들이었어. 호박 넝쿨, 그때 호박 넝쿨에다 제호를 단 게 〈한뜻한길로〉라고 제목을 지은 거야. 왜냐면 호박이 지그재그로 가잖아. 지그재그로 가는데 하나는 덩굴순이 되고 하나는 이파리가 되고 하나는 꽃이 되어 가는데 그때 그런 생각이 들더라고. 서울에서의 삶이 직선적인 삶이었다고 한다면 시골 삶은 지그재그의 삶 같은 생각이 들어. 느리게 가는 것 같지만 느리게 가더라도 호박이라는 덩어리의 결과를 맺는구나! 내 삶이 저와 같아야 되는구나! 라는 생각이 든 거지. 80년대

12. 홍선웅, 김준권, 유연복 3인의 판화집 『갈아엎는 땅』, 학고재, 1991.

삶이라는 것이 인간중심적 사고라고 한다면 여기에서의 삶은 인간도 자연의 일부로서의 존재 가치를 갖는다는 생각이 든 거지. 사고의 방식 자체가 좀 더 근본적, 근원적으로 돌아갔다는 생각이 들면서⋯ 사람들을, 인간들을 그리다가 꽃도 그리다가 이렇게 민들레 같은 것이 민초 같은 의미일 수 있기 때문에 통할 수 있다고 봤던 거지. 이렇게 바뀐 거에 대해서 누구는 '변절했다', '그림이 바뀌었다' 할 수 있는데 나는 외려 좀 더 본성으로 되돌아간다는 본질적 의미를 질문으로 던지기 시작했어. 내가 제호 자체를 〈한뜻 한길로〉로 한 게 여전히 나는 한뜻 한길로 가고 있다는, 지그재그의 삶이지만, 느리게 가는 삶이지만 어쨌든 나는 여전히 한뜻 한길로 가고 있어라는 내 다짐에 대한 제목이었지.

박: 옳지, 말씀 잘하셨어요. 이 평화, 원래 투사라기보다는 이런 평화주의자셨나 봐. 그럼 이런 게 어디서 왔을까 했는데, 예컨대 나는 길을 가다가 혹시 풀벌레가 지나가면 내가 밟을까 두려워 고 녀석이 다 지나가도록 기다려준다? 이런 유형? 또는 아까 그 말씀 중에도 분명히 녹아있는 요소인데 내 집 앞 담벼락에 그림을 그렸던 이유는 뭐 좌파 이념을 앞세운 어떤 조직적인 결의에서 나온 행동이 아니라, 우리가 좀 배웠으니까 그림으로써 좀 베풀어야 하는 게 아닌가라는 그 논지가 경찰서용 진술이 아니라 실제 마음속에 그런 생각이 있었다는 것일 텐데요. 원래 이런 유전자가 있으셨던가요?

류: 그런 얘기는 나는 낯간지러워. 그런 얘기를 하는 게 누구냐면 내 친구들 중에는 시인들이 많은데, 문학 하는 친구들이 그렇지. "잎새에 이는 바람에 괴로워하고⋯" 그러잖아. 시인의 감성이니깐 하고 넘기지. 공감은 돼. 공감은 되는데 그런 행동을 하는 건 또 아니야, 나는. 화가의 감성과는 다른 거 같애. 내가 썼던 잠언이라든지 이런 것들은 대부분 내가 썼던 글들이니까. 내 생활 속에서 나온 얘기들이고 그런 것들이었으니까. 그런 것들을 갖고 있지. 예전에 어머님들이 했던 말 중에 "함부

로 뜨거운 물 붓지 마라. 혹여나 땅속 미생물 같은 것도 죽이게 된다." 그런 의미잖아. 근데 그런 식의 책들을 내가 좋아했었던 것 같애. 읽는 것들은 뭐 노장이라든지 노자라든지.

박: 확실히 노장에 가까운 생각들이세요.

류: 그게 내 스타일하고 이런 것들에 맞는 거였었는데, 남들이 보면 나를 굉장히 투사로 본다고. 투쟁 현장에 늘 있어 왔으니까. 근데 그게 나한테 맞는 옷이냐 안 맞는 옷이냐라고 하는 것보다는 그때는 그럴 수밖에 없었던 상황이었으니까. 나름. 근데 그래 봐야 그게 십여 년 되는 거야. 84년도, 83년도 그때부터 시작됐다고 봤을 때, 내가 내려온 게 93년도니까. 지역 일도 하고 작품에도 시간 좀 투자하려고. 좀 근사한 말로 하자면 존재 이전이야. 존재 이전이 뭐야, 사고에 대한 이전을 확실히 해버린 거란 말이야. 그때 그런 생각들을 많이 했지. 시골 내려와서는 풀 하나, 씨앗 하나 심고 그걸 가꾸고 하는…. 그리고 지역민들과 이런저런 일을 하는 것들. 작은 사랑에 대한 실천들. 바뀐 거지, 어떻게 보면. 사는 곳 자체가 바뀌면서. 근데 나는 그걸 좀 더 본질적으로 들어간다라고 생각을 했던 거지. 그리고 그것이 내가 갖고 있었던 원래에 대한 삶이지.

박: 새싹, 평화주의자, 노장… 그리고 판화가 왜 하나의 계열로 죽 읽히는지 이제야 조금 알겠어요.

류: 내가 93년도 내려올 때는 회화 좀 해 볼까 해서 캔버스하고 물감하고 사 갖고 내려와. 근데 그때 생각이 많았지. 80년대 내내와 90년대 미국 갔다 온 시절까지도 나는 내내 걸개, 벽화의 시대였잖아. 근데 내려와서 여기는 그런 걸개라는 게 없잖아. 할 수 있는 데도 없고 하니까 그때 미술에 대한 생각을 많이 하지. 내가 활동가가 될 것인지 화가가 될 것인지에 대해 그 지점이 고민이 많았었지. 근데 지역에 내려와서 당

장 분명해진 건 여기서 활동을 해서 뭘 먹고 살 수 있는 기반이 안 되더라고. 난 그림을 그려야지 하는 화가 개념으로 전환하게 된 분기점이기도 한 거지. 그림 70~80%, 활동 20~30% 이렇게 시간 분배를 하게 됐단 말이 그거지. 직선적인 삶이냐 곡선적인 삶이냐 생각을 하면서…. 판화라고 하는 것을 다시 생각해보고. 판화운동은 여러 가지 유효한 면이 있는데 90년대 들어와 판화를 전부 접고 다 자기 길로 가잖아. 회화하는 사람은 회화로 가고 한국화 하는 사람은 한국화로 다 가고. 근데 '판화는 아직도 유효한 부분이 있는데'라는 생각을 하면서 '나는 좀 붙잡고 있어야 하겠다'는 생각이 들더라고. 그래서 캔버스하고 물감들을 집사람에게 다 줬지, 당신 쓰시오 하고. 그때 여러 가지 생각 중에 나무라고 하는 것을 생각을 했어. 나무, 판화…. 근데 난 판화를 하면서 굉장히 마음이 편해지는 부분이 있더라고. 아, 이게 나한테 맞는구나! 생각을 했어. 그리고 나무, 판화라고 하는 것, 목판화의 본질적인 의미가 나무잖아. 나무가 과연 뭘까? 나무의 삶이 보이게 되더라고. 움직이지 못하잖아. 정중동의 정(靜)이잖아. 서서히 뿌리를 뻗고 가지를 뻗는 거잖아. 그게 동(動)이잖아. 그런데 보이지는 않는 거거든. 정중동의 삶인데 사람들 눈에는 움직인다는 생각이 안 드는 거지. 그런데 굉장히 많은 생명들을 키워내 주고 보듬어주는 게 나무란 말야. 아, 나무가 나 아(我)에다가 없을 무(無)자. 자기 스스로를 내세우거나 뭘 하지 않으면서도 숨어 있는 것을 품어 주는 것. 자기가 없는데, 그니까 나무를 '아무(我無)'라 생각한 거야. 자기가 없는데 수많은 생명들을 보듬어주고 안아주고 하는 것 자체가 나무란 말야. 아, 내가 저런 삶을 살아도 좋겠다는 생각을, 나무 같은 삶을 삶의 화두로 삼아도 괜찮겠다는 생각이 들더라고. 그래서 그렇게 살지 뭐, 그렇게 살아보자 싶은 생각을 하게 된 거지. 그래서 판화라는 거에 좀 더 천착을 해봐야지 한 거지. 가장 큰 그림에서 가장 작은 그림으로 온 거지.

박: 큰 담론을 그리는 분임이 분명하시군요. 지금의 작업실에 걸린 산수 풍경 판화들이 큰 외경이라서가 아니라, 그야말로 민들레이고 호박이어서 이게 큰 담론이라는 생각이 듭니다. 철학에 대한 어떤 제시이고 제안이고 그렇단 말이죠. 아, 저건 국토를 사랑하는 법에 대한 그림이야라고 얘기할 수 있다면 저건 엄청나게 큰 이야기, 큰 담론을 얘기하고 있는 그림이라는 거죠. 지금 나무에 대해 말씀하신 거하고 일맥상통한 부분이 있어요.

류: 나는 자기가 쓰는 재료를 닮아가기를 원한 거야. 흙을 만지는 친구들은 흙처럼 되어야 하는 거 아냐? 그런데 흙을 만지는 사람들이 현실적인 인간들이 많더라고. 도대체 자기가 만지는 재료화되는 것들을 나는 합일의 과정들로 되어야 한다는 생각을 하는데, 재료로만 쳐다보면 안 된다는 생각이 드는 거야. 내가 곧 다루는 재료로 되어야 해. 나무를 '아무'라고 생각하듯이 내가 삶의 화두로서 받아들여야지 하는 그런 생각들을 많이 했지. 그래서 흙을 만지는 사람은 흙처럼 돼야 된다는 생각을 하고 돌멩이를 만지면 돌멩이 같은 사람이 돼야 된다는 생각을 많이 하지. 보통 화가들은 '저게 참 나하고 맞는구나!'라고 말을 한다고, 재료에 대해서. 나무가 있으면 나무가 나하고 맞더라. 돌멩이가 있으면 돌멩이가 나하고 맞아. 이런 얘기를 많이 한다고. 문학에서는 그런 얘기가 없거든. 시가 나하고 맞아! 그러지는 않거든. 우리는 재료가 우리와 맞는다는 얘기를 많이 하거든. 재료와의 소통 문제잖아? 난 재료와의 소통 문제를 넘어 합일의 과정이 되어야 한다고 생각하지. 내가 아무라고 했듯이 '나무처럼 살고 싶어!'를 삶의 화두로 삼았다는 것이 그런 얘기인 것 같아. 쳐다보는 것마다 다르겠지. 그래서 다양해질 수밖에 없는 것이겠고.

박: 현재 얘기, 안성 이 삶에 대해, 의료생협에 대해서도 좀 더 구체적으로 얘기해보지요. 민미협의 동지들이 아니라 수원이나 안성의 동지들.

과거의 내 철학이 바뀐 게 아니라 연장된 철학으로서, 내 자신도 인생에 대해 더 넓어졌고 그 눈에 포착된 지역에서의 삶이라고 표현할 수 있는.

류: 얘기해줘? 내가 93년도에 내려오잖아. 내가 89년도인가부터 지역에 가려고 했었어. 문화가, 문화운동이라는 게 낙후되어 있는 지역을 가야겠다는 생각을 했지. 처음에는 원주 쪽을 생각했었지. 그래서 원주는 전시도 하고 판화 교실 같은 것도 하고 좀 신경을 썼었어. 그래서 집도 보러 가고 그랬어. 근데 그때 89년도에 내가 미국을 나가게 된다고, 평화대행진 때문에. 미국 해외동포들 시각매체에 관계된 것들 같은 걸 도움을 주러 나가게 된 거지. 그래서 원주 가려 했던 게 멈춰졌던 거지.

박: 원주는 전시도 했고 판화 교실도 했던 그 하나만으로 고향도 전혀 아닌데요?

류: 그치. 근데 그곳은 문화판 어른들도 많고 여튼 기댈 수 있는 것도 있었고. 그쪽에 문화운동 하는 후배들도 있었고 예전에 이리저리 연을 맺은 사람들이 있었거든. 그런 식의 생각들을 했던 것 같애. 돈 한 푼 없이 땅도 보러 다니기도 했고. 그러다가 89년에 미국 나가면서 그게 스톱이 된 거였지. 미국 가서 6개월 있다 들어와서 오자마자 결혼을 했고 결혼을 하고 나서는 바로 애가 생기고 하니까. 그때는 수색 작업장에서 살 때였었는데, 이젠 거기서 못 살고 의정부로 가서 살면서 조그마한 작업실에서 작업했지. 14평짜리 임대 아파트에서.

박: 의정부요?

류: 응, 의정부. 90년에 14평 얻어 가지고 거기서 신혼생활을 시작했지. 그때 막 생겼을 때야, 주공아파트가. 용현동에 살면서 애 태어나고 요만한 방에서 새로 작업을 할 때였지. 그러다가 93년도에 집사람이 학교 복학을 하고 싶다고 그래서, 그러면 안성 가자 해서 오게 된 거지. 안성에 그림 하는 친구들도 한두 명 있었으니까. 그리고 어쨌든 나도 지역

으로 가고 싶던 마음도 있었고. 안성 오자마자 고삼 저수지 근처 농가 주택을 하나 빌려서 거기서 살았어. 거기서 집사람 학교 다니고, 난 거기서 작업하고. 그때가 서른여섯이지. 애가 네 살 때였었고. 그렇게 살고 있는데 누가 찾아오는 거야. 고삼 농민회 사람이지. 총무라 했든가? 고삼 농민회인지 안성 농민회인지? 여튼 그랬어. 그래서 어떻게 찾아오셨어요? 했더니 내 판화를 달라는 거야. 사연인즉 그때 그 양반이 조합장에 당선이 된 거였는데, 이임 조합장한테 내 판화 선물을 주고 싶다는 거야. 농민회에서도 한 점 걸 겸 하니 두 점을 달라는 거야. 그래 그렇게 시작된 거야. 그래서 당신은 날 뭘 주겠소? 하니까 조합장 된 양반은 자기는 돈을 주고 농민회에서는 쌀을 주겠대. 그때 박수를 쳤지. '그래 그럼하고 쌀도 바꿔 먹을 수 있구나!' 그래 그 이후로 많은 것을 그림하고 바꾸면서 살아. 시골 생활에서. 하다못해 쌀도 그렇고 대리점서 텔레비전도 바꾸고 컴퓨터도 바꾸고 중고 자동차도. 집 짓는 것도 니가 대신 지어줘 하고 내가 재료비만 주고. 그냥 그래서 내 재능과 자기네들의 농산물과 맞바꾸는 것들이 많았지. 다른 사람들도 많이 따라 그렇게들 했어. 그런 것들이 내가 지역 생활을 하면서 큰 힘이 되었던 거였지. 내가 내 재능을 갖고 황금 가치만이 아니라 공동체라는 생활 속에서 뭔가 맞바꿔서 생활을 할 수도 있겠구나 했던 거지. 그 당시 내가 월급을 받는 생활도 아니었고 전시를 많이 해서 작품이 많이 팔리는 것도 아니었고. 94년도에 첫 전시를 하게 되잖아, 인사동에서 그림마당에서. 그 전시에 농민회 사람도 찾아왔고 조합장 했던 분은 그 이후로 20여 년간을 조합장을 했어. 4선인가 5선인가.

박: 지역의 신망을 얻었던 이인가 보죠? 그 양반도 젊은 나이였었나 보네요?

류: 나보다 두 살 많았으니까 거의 60 다 될 때까지 했었으니까. 그 사람이 카농(카톨릭농민회) 출신이었고 농민회 출신이니까 안성 쪽에서는

진보적 운동권들이었던 거지.

박: 안성이 원래 그랬었나요? 관변 단체로만 알고 있을 농협이 아녔던 것처럼 의료생협도 무척 낯선데요.
류: 그 당시 고삼 마을로 주말 진료를 내려오는 팀들이 있었어, 주말 진료. 기독교 관련 연대 의대생들이 의료 봉사를 나왔던 팀들이었지. 이들이 주말 진료 내려오면서 여기서 좀 더 확장된 뭔가를 갖고 싶었던 거야. 그 즈음 일본에 간 일이 있었는데, 의료협동조합이란 게 있더라고. 엇, 우리도 의료협동조합을 만들자 그래가지고, 나하고 (라)원식이가 의기투합돼서 그때 공연하고 전시를 열어. 노찾사 애들 불러다 공연도 하고 화가들 불러다 기금 마련 전시도 하게 됐지. 문화와 그런 운동과 결합되는 지점이었어. 그게 의료생협이 된 거야. 그게 아마 93, 94년도일 거야. 내가 원래 지역에 내려오면서 생각했던 것이 서울에서 활동이라고 하는 것들이 70~80%의 일이었고 30%가 작업이었다면 여기서는 70~80%는 내 작업하고 20~30%는 지역과 함께하는 운동을 하겠다는 거였지. 계속 그런 활동들을 해가면서 안성생활협동조합 만들고 거기서 만난 사람들하고 안성천살리기시민모임이라는 환경단체도 만들고 거기서 대표도 하고 그러면서 한 십여 년 그런 지역 활동들을 했지. 참, 그때 의료봉사 왔던 애 중에 하나가 시장도 됐어. 그때 막 대학 졸업하고 간호사로 왔던 애가 안성 시장이 된 거야.

박: 안성은 토대도 이미 다 가꿔진 밭이었네, 그러면.
류: 아니 시작하는 거였지, 시작.

박: 미미했던 것들을 확 엮어내는….
류: 그런 시기였지. 의료생활협동조합이 그 역할을 같이 하게 되는 거지.

박: 봉사활동 차원하고 급이 다른 거네요. 협동조합이면.

류: 협동조합이라는 새로운 조직체가 만들어지는 거지. 의료진들과 농민회가 내 병원이라는 오프라인 병원까지 설립하는 거지. 회원은 처음에 농민회 사람들이 많았지. 왜냐면 지역 사람들이니까. 우리는 그걸 알릴 수 있는 기금 마련전 하는 거고. 기금 마련이라 해봐야 큰돈 되겠어? 반은 작가들 주고 반은 조합비로 활용하게 하고. 공연도 하고 노찾사 불러다 알리고 홍보하는 역할을 했지.

박: 의료생협은 지금도 더 확장되고요?

류: 전국에서 제일 먼저 생겨난 조합이 여기 안성의료생협이었고, 지금은 굉장히 많은 도시들이 만들어냈지. 지금은 우리가 병원이 세 개로 늘어났고 원래 한방, 양방 두 개만 있었지. 그런데 내가 조직위 대표할 때 치과를 만들었어. 그래 지금 세 가지가 됐지. 본점이 하나 있고 안성 3동에 하나 있고 저쪽 공도 쪽에 하나 있고 해서 세 개가 됐지. 그러고 조합원 수가 거의 8천 세대인가 그렇고. 3인 가족이라치면 2만 4천, 여기가 18만 명이니까 거의 10%를 넘는 수지.

박: 의사들도 뭐가 보장이 되어요? 거의 봉사 개념은 아니지요?

류: 아니지. 월급 받지. 월급 의사들이고 월급 줘야지. 다른 병원보다 많지 않겠지만 우리들 스스로는 많이 준다고 생각하지. 그때 당시 내려왔던 친구들이 계속 원장이나 부원장을 하고 있고 그 당시 초급 간호사 중 한 사람이 아까 말했듯이 시장이 되었고, 올해 재선거에도 당선이 되었지. 당선된 지 며칠 안 돼. 지금 열심히 하고 있다. 거기 사무실에 걸 글씨 하나 저기에 내가 쓰고 있잖아. 그렇게 커 나왔다고.

박: 그것이 입증하는 거네, 한마디로. 호응받는 탄탄한 조직이 됐네, 이미.

류: 많은 사람들이 들어오다 보니 여러 가지 말들도 많지. 이상한 놈도 들어오고. 그래서 올해는 땅을 샀어. 병원 건물을 짓기로. 넓은 땅은 아니지만 4~5층 올릴 수 있는. 어쨌든 한국에선 제일 처음 세워진 의료협동조합이고 지금 많은 도시에서 또 이와 유사한 이름을 가지고 하는 데도 많아. 그만큼 의료협동조합이 뿌리를 내렸지. 여기서 시작되어 환경단체도 만들어지고 시민단체도 만들어지고. 그런 활동들을 내가 20~30% 하겠다고 해서 10년 동안 그런 역할을 한 거야. 안성천 살리기 대표도 하고, 의제 21 공동의장도 하고, 그러면서 나도 지역에 할 만큼 했다 하고 나도 내 내면의 소리도 좀 듣자 해서 그림에 집중을 하려고 맘먹었을 때 딱 경기 민예총에서 sos가 온 거야. 개판 돼갑니다, 경기 민미협 후배들이 연락이 온 거야. 세월 좋을 때 지역 일 하다가 세월 안 좋아지니 뭔가 구심점이 되어줄 사람을 찾았던 거지. 젊었을 때 내가 운동을 좀 했고 지금도 지역운동을 하고 있으니까 나를 필요로 한 거지. 그래서 경기 민예총 회장을 했다가 중간에 경기 민예총 독립 법인을 만든 후에는 이사장직으로 된 거지. 그걸 4년 하고 그러고 촛불 정국 때 김준권, 김진화 셋이서 《광화문 미술행동전》 하고.

박: 꼭 시대가 안 좋을 땐 불려 나가고 시국이 평화로우면 내 작업을 하고. 그런데 어찌 보면 행운아시네. 역사의 굴곡을 넘는 데 있어서는 행운아야. 역사의 중심에 설 수밖에 없었다면 그런 지점으로 생각하면 행운아시지.

류: 내가 80년대라는 세월을, 비록 한국의 역사라는 측면에서는 지랄 같을지언정 예술가로서 그런 역사를 대면하고 같이할 수 있었다는 것은 예술가로서 대단히 행운이다. 그런 생각을 나도 많이 했지. 그 당시는 기쁘고 즐거운 건 아니었지만 지나고 보면 많은 후배들도 그렇고 그때는 좌절을 해갖고 그림도 못 그리고 망가진 애들 많잖아. 그럼에도 불구하고 여태까지 내 그림을 붙들고 견딜 수 있었다는 것은 행운이지.

박: 그런 의미에서 선배님이 걸어오신 길은 진짜 대중과 함께 해온 길이었어요. 역사를 대하는 태도 또는 대중을 중심에 놓고 하는 것, 그런 성정이 있으셨던 거죠. 생의 궤적도 그러시네. 그림조차도 그렇고.

류: 나는 이론 얘기보다는 행동하는 사람이라고 봐. 논리를 만들어내거나 하는 게 아니라 뭔가 생각이 정해지면 그냥 밀고 나가는 스타일인 거거든. 그냥 '맞아!' 하면 가는 거야. '아니야!' 하면 바로 떠나는 거지. 그래서 아마 그런 사람들이 서미공 할 때는 그냥 서미공 하고 민미협 할 땐 민미협, 또 뭐? 마찬가지였고. 이제는 떠나오고 미련 없어. 여기 와서는 또 여기의 삶을 살아나가는 수밖에 없는데 내가 35년간을 살면서 월급 한 푼 없이 살아온 사람이었잖아. 어쨌든 내 새끼 낳아서 공부 가르치고, 살림했고 그렇게 살아왔잖아. 살아왔어. 난 내 삶이 자랑스럽다, 내가 기특하다, 이런 얘기 많이 해. 월급 한 푼 안 받아봤지만 어쨌든 잘살고 있다. 이게 얼마나 기특하냐. 그림도 손 안 놓고 있고. 근데 한 가지 여담인데, 대학 들어가 보니까 그림 잘 그리는 놈들 진짜 많더라. 그전까지는 나는 '내가 좀 그려' 이런 생각 했는데, 대학 들어가보니까 고수 놈들이 다 모인 곳이 거기잖아. 그래서 그때 내가 아, 이러면 나 천재 안 해, 했지. (웃음)

박: 근데 정작 몇 십 수년 지나니까 다 하고 있지는 않잖아요. 그걸 생각해보면 그것도 참 오묘하고 오묘해요.

류: 그렇지. 참아내는 자가 이기는 거여.

박: 나이 들어가는 선배 작가들이 때로 쓸쓸해 하면서 세상이 화답해주지 않음으로써, 기대에 충족되지 못하니까 실망하고 의기소침해지는 모습을 목격할 때가 많아져요. 그 지점에서 류연복 선배님 그림을 생각해본다면 '아 그런 슬럼프가 없을 뿐이다.' 이 양반은. 그래도 길고 짧은 건 오래까지 가봐야 돼. 말년까지 두 눈 똑바로 뜨고 지켜봐야겠어요.

(웃음)

류: 어떤 의미로 보면 예술가한테 있어서 자기 결핍이 없다는 건 불안한 걸지도 모르지. 그들이 맞는 걸지도 몰라, 예술가의 삶으로 봤을 때는. 화답에 대한 것들이 없으면 생기는 섭섭함들. 그로 인해 나오는 오기 같은 것들이라든지 이런 게 생길 거 아니야. 나는 예술가적 삶으로 봤을 때는 나는 별로 예술가적이지 않은 것 같애, 그런 의미의 예술가에서 봤을 때는. 근데 그건 이미 내가 예전에 내가 나는 천재 아니다는 정의를 해버려서 그런지, 모르겠어. 그리고 예술가는 죽어서 뭘 받으려고 하잖아. 나는 살아서 내 좋아하는 놈들이랑 같이 즐기고 그게 원래 내가 하려고 했었던 예술이었고, 나는 내 거 안 남아도 돼. 백 년 이백 년 남아서 뭐할 거야. 다 그렇게 살 필요가 없어. 근데 모든 예술가들은 그런 걸 다 꿈꿔.

박: 어찌 보면 그것 또한 이제껏 매우 습성화된 우리의 문화적 조작의 결과들이고…

류: 나는 내 당대와 호흡하기를 바래. 모든 시대가 다 좋아할 필요 없어. 내가 좋아하는 사람들만 좋아하면 돼. 어떻게 미술 하는 사람들을 다 좋아할 수 있어. 못 해. 어쩔 때 보면 열심히 하는 사람들 보면 부럽기도 한데 자기 욕심들이지. 그게 필요할 때는 하겠지.

박: 이 세월을 돌이켜 생각해보면서 결론 비슷한 얘기를 할 수 있을 것 같아요. 지난 세월, 이합집산 하는 소집단들의 생활, 그것이 끝내는 민미협이라는 큰 틀, '적'이 있고 '아'가 있다는 경계선을 설정한 것이잖아요. 그곳에 민중의 삶이 있고 연민이 있고 사랑이 있고, 그것이 내가 이 진영에 있는 이유라는 뭔가 가슴속에 끓어오르는 그런 열정과 연민 그런 게 있는 사람들은 이쪽으로 발걸음을 했던 사람들이잖아요. 그런 지난날들을 돌아보면 아까 '예술가로서는 그것도 맞지' 이렇게 용인하셨

지만, 그럼에도 생각해보니 '나는 너무 억울해. 나도 내 개인의 성취를 추구해서 국립현대미술관에 전시할 수 있는 그런 작가가 됐었을 텐데' 하고 여기 가담하지 않고 자기 형상성을 꾸준히 갈고 닦아서 그야말로 입신양명하는 그런 친구들을 보면서 이런 인생 전체를 보면서 무슨 생각이 드세요? 내가 선택한 것에 대해서는 어떤 느낌인가 말입니다.

류: 나는 예전에도 그랬었는데, 80년대 말에서 90년대 건너가면서 후배들 선에서 그런 얘기들 해. 소위 말해서 좋은 결과는 선배가 다 따먹고. 이런 식의 얘기들 많이 한다고. 야! 그거는 역사 발전 법칙에 있어서 어쩔 수 없는 것이다. 늘 그래왔어. 누구 하나 다 열매를 따먹을 수 없어. 늘 그런 거야. 늘 그래왔어. 역사 속에서 봐도 그래. 그 모든 것들을 다 똑같이 나눈다는 것은 세상에 없어. 그런 것들을 억울해 하지 마. 나는 그랬어. 근데 의외로 그런 생각을 하는 애들이 많더라고. 그거 자체가 나는 근데 그것 또한 나쁘다 보진 않아. 그냥 당연한 걸지도 몰라, 그게. 나는 그런 것들을 이렇게 늘 차별화되어 있다는 것 자체를, 몰라 그냥 역사 공부 속에서 다 보이더라구. 정치사에서도 막말로 뭐 북쪽은 안 그랬어? 가차 없는 풍경들이 있잖아, 그게 권력이니까. 마찬가지지. 미술 한다고 세월 좋아졌을 때 결과 따먹을랴고 미술대 나온 거 아니잖아. 이름 없이 스쳐지나가는 많은 사람들이 역사 속에 있는데. 그것이 역사를 변화시키는 힘들이었단 말이야. 지도자 몇 사람이 만들어내는 게 아니란 말이야. 그런 식의 얘기를 많이 했어. 너무 조바심내지 마라. 당연한 거다. 80, 90년대에 그런 얘기들을 많이 했어. 내가 지역을 택하게 된 것도 그런 식의 생각들에서 나온 거 같애. 나는 80년대에 이런 운동들을 해봤다는 거 자체가 나는 사회적 혜택을 받았다고 생각을 하는 거야. 그러니 그런 공부들을 한 거는 문화적인 것들이 조금 더 낙후되어 있는 소위 지역으로 가서, 배운 것들을 실천을 해봐야겠다고 생각하는 거지. 내가 지역으로 내려가려고 맘먹고 그렇게 지역으로 내려왔었던 이 시기는 소위 말하는 운동 했던 놈들한테는 황금시대야. 김

영삼, 김대중에서 노무현, 이 시절이었으니까. 한 십 년간. 그때 93년도에 김영삼 정부 시작해서 내려왔으니까. 십 년 동안 나는 서울하고 민미협하고 거리 두고서 별로 안 갔어. 그러면서 나는 지역이 됐어. 지역 일하고, 그림 그리고. 그러나 어찌 또 그래? 좋을 때는 시골에서 처박혀서 지역 일 하고, 나쁠 때는 다시 또 나가게 되는 거지. 그게 내 삶의 모습인 거 같애. 뭐 후회 없어, 나는. 후회해봐야 소용이 있냐. 삶 자체가 그런 거 같애. 나는 운동이라는 거를 결과물 따먹으려고 했다고 한다면 하지 말아야 한다고 생각해. 운동 한 다음에는 잘 되면 뒤로 빠져야 하는 게 역할이라고 보는 거야.

박: 혹시 뭐 살아오시면서 점을 봤다든지 사주라거나 이런 얘기, 자신하고 맞는 대목이 있는 그런 거 들어본 적 있으세요?

류: 사주 보는 사람에게서가 아니고 주변 친구들에게선데, 난 그림이랑 인간이랑 같대. 대부분 맞는 거 같애. 그런 얘기, 그런 말은 많이 들어.

박: 맞네요. 귀한 시간, 흐르는 강물 같은 기억을 일깨워주셔서 감사합니다.

4.
박건, 예술은 고통에 맞서는
'무기' 또는 '놀기'

채록 일시: 2019년 11월 7일, 11월 13일
채록 장소: 박건 선생님 작업장
대담: 박건, 유혜종
기록: 유혜종

박건은 대학에서 미술학을 전공하고 대학원에서 「오윤의 작품세계연구」로 졸업했다. 1980년 4월 《시대의 낌새를 뚫어 보는 작업─강도전》에서 〈긁기-80〉 연작으로 단색화를 풍자하는 동시에 시대의 아픔을 주제로 작업을 했다. 1983년부터 1987년까지 《시대정신》전을 기획하고, 1984년 『시대정신 1권─민중미술운동의 생명력』, 1985년 『시대정신 2권─1985년─해방의 미학』, 1986년 『시대정신 3권─우리시대의 성』을 기획, 출간했다. 공산품과 일상 행위에 대한 사유와 편집을 통해 동시대 정치, 사회 현실과 정서를 미니어처, 퍼포먼스, 디지털 프린트로 담고 있다. 주요 작품으로 〈소지품 검사〉, 〈투견〉, 〈강-518〉, 〈남북교접도〉, 〈강416-난파선〉, 〈강310-망치반가사유〉, 〈Mother〉 등이 있다. 저서로 『예술은 시대의 아픔, 시대의 초상이다』(2017)가 있다.

유혜종은 현대 한국 미술을 연구하는 미술사가이다. 그의 연구는 현대성의 비교 연구, 미학적 정치성, 현대 시각문화 등의 주제를 그 중심축으로 삼고 있다. 그는 신학철, 오윤, 주재환 등 한국의 주요 미술가들에 대한 논문 집필과 전시 기획을 하고 있으며, 서울대와 한국예술종합학교에서 한국을 비롯한 비서구 현대와 동시대 미술에 대해 강의하고 있다. 최근에 출판된 글로는 「신학철의 형식주의적 현실주의─기념비적 신체성에 대한 연구」(공저), 「'Sindoan': Dissident Memories of Modern Korean History in a Cinematic Revision of Korean Minjung Art」, 「"미술적 상상력과 세계의 확대": 오윤의 현실주의와 몸의 탐구」 등이 있다. 그는 미국 코넬대학교에서 1980년대 민중미술을 주제로 박사학위를 취득하였다.

유혜종(이하 '유'): 안녕하세요! 선생님과 인터뷰하게 되어 기쁩니다. 저는 작가로서의 선생님이 궁금합니다. 다른 민중미술 미술가들과 비교하면 선생님의 삶과 미술적 궤적은 잘 알려지지 않았는데요. 그래서 이 인터뷰에서는 선생님의 삶과 미술에 대한 질문을 많이 드릴 것 같습니다. 그러면 시작해볼까요. 선생님께서는 1957년 부산에서 출생하셨지요? 부모님에 대해 말씀해주세요.

박건(이하 '박'): 어머니는 피난민이셨어요. 1·4후퇴 때 흥남 부두에서 거제도로 나오셨어요. 외할아버지만 고향집에 남고 여섯 식구가 배를 타고 거제도로 나왔어요. 전쟁 끝나면 돌아갈 수 있다고 생각했죠. 어머니가 맏딸인데 식구들을 부양해야 했어요. 과수원집 딸이었고 함흥여고를 졸업했어요. 피아노를 쳤고 노래와 춤에 재능이 있었다고 해요. 어머니는 거제도에서 직장을 구하기 위해 부산으로 나왔어요. 그리고 결혼식장에서 피아노 반주를 하면서 어깨너머로 웨딩드레스 만드는 기술을 배웠대요. 이후 어머니는 독립하여 웨딩드레스 가게를 운영하면서 가게의 기틀을 잡고 이 사업을 가족들과 함께 키워나가셨어요. 내가 중학생이 될 무렵 여유가 생기기 시작했어요. 이때 어머니는 서예와 사군자를 그리기도 하고 사진 동호회와 전시회에 참여하시며 예술적 끼를 펼치기도 하셨지요. 어머니에게 재혼을 권유했지만, 어머니는 여성으로서 독립된 삶과 자유로운 연애를 하셨어요. 불꽃처럼 사셨어요. 58세에 돌아가셨어요. 평생 드레스 재봉을 하시면서 속치마를 만들 때 쓰는 배치 코트 같은 옷감에서 나온 섬유 먼지가 그 원인이었을 거예요.[도판1]

유: 어머니께서 예술에 조예가 깊으셨네요. 당시에 피아노를 치시고, 사진 동호회와 전시에 참여하셨다니요. 더 놀라운 것은 웨딩드레스 가게를 운영하셨다는 거예요. 정말 도회적인 여성이셨던 것 같아요. 그렇다면 아버지는 어떤 분이셨어요?

박: 아버지에 대한 기억은 많지 않고 있어도 안 좋은 기억들이에요. 두 분이 갈등이 심했으니까. 그리고 42세로 일찍 돌아가셨어요. 그 전에도 계속 떨어져 살았어요. 반공법과 연좌제가 있어서 아버지에 얽힌 이야기는 '쉬쉬' 하며 묻기도 말하기도 주저했죠. 전쟁 중에 있었던 좌익 활동에 연루된 사건이 문제가 되어 감옥살이를 하셨어요. 1945년 전후 해방공간과 전쟁 사이에서 농민과 노동자들은 사회주의 사상에 호응했을 거예요. 아버지도 농사꾼의 아들이었고 어머니 말씀으로는 바이런 시를 좋아하는 문학청년이었고 당시 많은 청년들이 그랬듯이 맑스·레닌 사상에 심취했다고 해요. 전쟁 이후에 부산으로 도피 생활을 하셨어요. 아버지는 남도 극장에 숨어 일하게 되었고 영화를 보러 온 어머니를 만나 인연을 맺었어요. 그때가 1954년이었어요. 55년생 누나 한 분 있고 57년 내가 태어날 무렵 아버지는 체포되고 대전교도소에 수감되었어요. 4년 동안 수감 생활을 하고, 4·19혁명 이듬해에 8·15 특별사면으로 가석방되었지만 이후 두 분은 갈등이 깊어지면서 함께하지 못했어요. 5·16 박정희 군사 반란으로 반공 이념이 강화되면서 아버지는 사회에서도 가정에서도 적응하지 못하고 술에 의존하셨지요. 아버지에 대한 마지막 기억은 내가 초등학교 4학년 때였어요. 수업 중에 누군가 교실 문을 '똑똑' 두드리는 거예요. 담임 선생님이 복도로 나갔다가 들어오시더니 저를 보고 나가보라는 거예요. 아버지였어요. 어렸을 때 보고 오랜만에 뵈니 낯설기도 하고 지팡이를 짚은 모습이 초췌했어요. 한쪽 무릎을 접으면서 내 손을 잡고 말씀하셨어요. "어머니 말씀 잘 듣고 공부 열심히 해." 그리고 주홍색 금강산 그림이 그려진 50원짜리 지폐를 손에 건네주고 가셨어요. 가슴이 먹먹했어요. 그게

마지막 모습이었지요. 그 후 몇 달 후 돌아가셨다는 말씀을 전해 들었어요.

유: 선생님께서는 이런 불안정한 가정 분위기에 적응하신다고 힘드셨을 것 같아요. 그렇지만 어머니에 관한 이야기를 들어보니, 어렸을 때부터 미술에 노출되셨을 것 같네요.

박: 논산 할머니와 부산 외할머니 댁을 오가며 자랐는데, 할머니 댁에서 어느 날 사촌과 놀다 펄펄 끓는 물에 팔을 데이는 사고를 겪기도 했죠. 외할머니 밑에서 자랄 때는 어린 나이에 남몰래 죽으려고 한 일도 있었어요. 부모에게서 떨어져 사는 불안감이 있었겠지요. 내성적인 데다가 의기소침했어요. 이런 불안한 아이의 심리를 어머니는 아셨겠지요. 어머니가 사다준 그림 도구와 그림책이 미술을 가까이하게 된 계기가 되었고 치유 효과도 있었을 거예요.

유: 그렇군요. 치유로서의 미술이라…. 선생님께서는 어렸을 때부터 미술이 삶과 유기적으로 연결된 것임을 경험하셨네요. 학교에 다니실 때 미술수업이나 미술부 활동에서 기억에 남는 에피소드가 있으신가요?

박: 초등학교 1학년 때 담임 선생님의 수업 방식이 기억나요. 칠판에 그림을 그리면서 하는 이야기 수업에 홀렸죠. 어느 날 태극기 그리기 숙제를 하는데 태극과 4괘를 그린 다음 흰 여백을 어떻게 해야 할지 고민이었어요. 여백을 남기면 안 된다는 말을 들었던 거 같아요. 그래서 초록 색칠을 했어요. 학교에서 숙제 발표하는데 초록 태극기는 나밖에 없는 거예요. 그런데 담임 선생님은 꾸짖지 않고 "세상에 하나밖에 없는 태극기"라고 했어요.

유: 바탕을 칠해야 한다는 것 때문에 고민하셨던 것이 너무 흥미롭네요. 그리고 담임 선생님이 훌륭하신 분이네요. 태극기와 같이 정형적인

이미지를 새롭게 그릴 수 있다는 가능성을 열어놓으셨으니까요.

박: 1968년 초등학교 4학년 무렵 형편이 안정되고 어머니와 합류했어요. 잊지 못할 행복한 순간이었죠. 이때 어머니에게 처음으로 안겼어요. 그때의 행복감은 잊을 수 없어요. 이 무렵 학교 특별활동으로 미술반이나 공작반 활동을 했고 어머니와 용두산 공원에 올라가 시내 풍경을 그리기도 했지요. 그리고 이런 미술 활동은 자연스럽게 중고등학교로 이어졌어요. 고교 시절에 미술대학 진학을 결정하고 나서, 홍익대에서 목공예를 전공한 누나가 다니던 송혜수 아틀리에를 다녔어요. 송혜수 선생님(1913~2005)은 부산에서 콧수염과 금발 머리, 캐주얼한 의상으로 유명했죠. 이분을 통해 작가 정신을 배울 수 있었어요. 안창홍 선배도 이 시기에 만났죠. 그때부터 화실 주변에 있는 전시장을 찾아다니는 게 일상이었어요. 당시 우리 미술은 앵포르멜 류의 추상미술이 유행하고 있었는데 나는 재현보다 무의식 세계와 억눌린 욕망을 표출하는 다다이즘과 초현주의 그림에 흥미를 더 갖고 있었어요.

유: 송혜수 선생님은 외양만큼이나 괴짜셨을 것 같아요. 어떤 영향을 주셨나요?

박: 고3 한 해 동안 송혜수 아틀리에를 다녔어요. 그때 누나와 큰 외삼촌이 서울에 있는 대학을 진학했고 어머니가 학비와 숙소비뿐만 아니라 나머지 가족들의 생활비를 조달해야 했어요. 어머니가 힘든 거 알죠. 게다가 나는 공부를 못했어요. 화실 레슨비도 부담이고요. 안창홍 선배가 대학을 안 가고 아이들 가르치면서 작업하는 게 부러웠어요. 그래서 집에 석고를 사 놓고 데생을 해보기도 했어요. 따분하고 재미도 없었지요. 대학 간다는 놈이 화실에 안 오니까 송혜수 선생님이 눈치를 채고 "레슨비 안 내도 좋으니 화실에 나와라. 그림 안 그려도 좋으니 화실에 와서 놀아라"라고 했어요. 그때부터 화실 청소하면서 죽치고 살았죠. 남자애가 저 혼자였어요. 화실 동기 중 박미정이라고 있는데, 수

도여사대에 합격했어요. 근데 나중에 정복수 선배와 결혼해요. 세상은 넓고 좁죠. 안창홍, 정복수 선배와 나중에 '시대정신'[1]으로 합류하게 되고요. 나는 데생 하다가 줄리앙 목탄화에 목줄을 그려놓는다든지 눈을 해골처럼 후벼 파놓기도 했죠. 선생님이 보고 "좋다, 재밌다" 했어요. 나는 대학을 안 가도 된다고 생각했어요. 선생은 또 "10번 보고 한번 그려라" "관찰력을 높여라"라는 말씀을 하셨어요. 나는 그때 데생이 사물을 똑같이 그리는 게 아니라 사물, 사건, 역사를 보는 힘을 키우는 것이라는 점을 알 수 있었어요. 선생님께서 책을 많이 읽으라고 했어요. 화실과 집에 미술 관련 국내외 명작 도록과 책이 많았어요. 조선시대 풍속화, 민화, 벽화 책도 있었고. 겸재, 단원, 혜원의 그림과 고구려 벽화도 흥미로웠지만 나는 마르셀 뒤샹(Marcel Duchamp)이나 달리(Salvador Dalí)의 작품에 더 끌렸어요.

유: 그런데 어떻게 해서 선생님은 고등학교 시절에 다다이즘과 초현실주의 미술에 흥미를 갖게 되셨나요?

박: 부산이라는 지역적 특성도 영향을 받았을 거예요. 항구도시에다, 피난민이 몰린 곳이기도 하고요. 나는 부산의 중심지이기도 하고 번화가인 광복동에서 청소년기를 보냈어요. 그렇다고 소비적이거나 모던한 것을 추구하지는 않았어요. 어렸을 때 논산의 논과 밭에서 뛰어놀던 시골이 더 그리웠으니까요. 도로 건너편에는 자갈치 시장과 국제시장이 있었지요. 빌딩과 바다도 그렇고 서로 대비되는 풍경이 역동적이기도 하고 현실과 비현실이 중첩되기도 했어요. 70년대 청년문화와 히피 성향도 있었지요. 신중현, 이장희, 산울림 같은 락과 사이키델릭한 음악을 즐겨 들었어요. 나중에 대학생활 하면서 군사독재 정권에 대한 반감과

1. '시대정신'은 박건과 문영태가 기획한 5회의 전시 《시대정신》(1983~1987)과 1984년부터 출간하여 1986년을 마지막으로 폐간한 『시대정신』지(1984~1986)를 포괄하는 방식으로 쓰인다.

더불어 무엇인가 억눌린 욕구를 분출하고, 어떻게든 뒤집어놓고 싶었던 욕구가 뜨거웠던 때였어요. 이런 것들이 다다 같은 저항정신과 무의식을 드러내는 초현실주의와 통하는 게 있었을 거예요.

유: 선생님의 삶(의 조건)과 당시의 지역·세대 문화가 버무려져서 미술에 대한 선생님의 생각이 형성되었군요. 그렇다면 선생님께서 미대 진학을 결심하셨을 때 가족들의 반대에 부딪히지 않으셨는지요?

박: 본인의 선택을 존중했어요. 우리 집은 어머니를 중심으로 누나, 이모와 외삼촌이 함께 살았어요. 모두 예체능에 재능이 있었고 호감을 갖고 있었어요. 외삼촌은 기계체조 특기생으로 서울대 법대에 진학했고, 작은 외삼촌은 대중음악과 피아노를 전공했고, 큰 이모 아들은 나중에 한국 영화음악 1세대로 〈은행나무침대〉(1996), 〈쉬리〉(1999), 〈태극기 휘날리며〉(2004) 등의 영화음악 감독으로 재능을 발휘했죠. 그러나 정작 내가 미대 진학을 한 다음 사회비판과 현실참여 활동으로 흐르자, 남편에 대한 기억 때문인지 어머니는 걱정하셨지요. 아름답고 서정적인 그림을 그리지 않고 제 아비를 똑같이 닮아간다고 불평하셨어요. 외할머니도 그랬고요. 나중에 내가 서울에 정착하면서 부산 집에 두었던 작품을 운반하려고 베란다에 갔더니 깨끗이 비어 있었어요. 외할머니 왈, "아파트 쓰레기장에 모두 갖다 버렸다" 그래요. 초기 습작들인데 깨끗이 폐기처분을 해버린 거죠.

1. 부산에서의 미술대학 생활과 활동(1976~1982)

유: 선생님께서는 1976년에 부산 동아대 미술학과에 입학하셨지요. 미대 생활은 어떠셨어요?

박: 1976년 부산 동아대 미술학과 서양화 전공으로 들어갔고, 82년 졸

업을 했어요. 서양화를 전공했고 1980년 이전의 초기 습작들은 무의식 속에 욕망을 주제로 한 캔버스 작업이에요. 〈썰물〉은 꿈의 한 장면을 옮긴 것인데 마치 물이 빠지고 난 다음 물속에 펄이 드러나듯이 억압받거나 억눌린 성과 감추어진 욕망을 드러내보려고 했어요. 입학 초반부는 해방감에 학교 밖으로 돌았어요. 출석도 성적도 신경 쓰지 않아 학사경고를 받았어요. 학교를 포기할까도 생각했어요. 그래도 미술교사 자격증이라도 따야겠다는 생각으로 다녔어요. 그림은 무모할 정도로 열심히 그렸어요. 그러다 저항력을 잃고 평형기관이 마비되고 합병증으로 처방 약까지 토해냈어요. 휴학하고 입원 치료를 하면서 겨우 살아났어요. 이때 후유증으로 오른쪽 청력과 시력이 안 좋아요. 건강을 회복하고 각성했지요. 방위군 복무도 마치고 1979년 2학년 복학했어요. 복학 후에는 평면 작업보다 퍼포먼스에 흥미를 느꼈어요. 마르셀 마르소의 무언극 공연을 보고, 맨몸으로 어떤 메시지를 전할 수 있고, 해프닝, 이벤트같이 혼자 할 수 있는 방식에 마음이 끌렸어요. 이때 전후로 친구 조종두와 함께 우리나라 무언극 1세대로 활동을 하고 있던 침묵극 배우 김성구 선배를 찾아갔던 기억이 있어요. 1979년 《앙데팡당》전에 출품하기 위해 김성구 형 자취방에서 며칠 묵었어요. 김성구 선배의 집은 이화여대 뒤편 봉원사 근처에서 자취하고 계셨는데 좁은 방에 모든 벽이 책들로만 가득 찼어요. 희귀한 책들을 볼 수 있었지요. 해프닝 관련 도록도 처음 볼 수 있었어요. 이때 성구 형이 김지하의 「오적」을 구했다면서 읽어주셨어요. 그리고 신동엽 시인의 『누가 하늘을 보았다 하는가』 출판 기념회에도 함께 갔어요.〔도판2〕 이때 전후로 1977년인지 1979년인지 기억이 정확하지 않지만, 무언극 배우 조종두와 〈칠하기와 칠지우기〉 퍼포먼스를 동아대학교에서 했어요. 한 명이 롤러 붓으로 길바닥에 선을 칠해나가면 다른 한 사람은 물과 빗자루로 이것을 지워나가는 행위로써 당시 언론과 표현에 대한 정치권력의 탄압을 은유적으로 풍자한 작업이었어요.

유: 그렇군요. 선생님의 작업에 기반이 되는 것이 '행위' 또는 퍼포먼스인 것 같습니다. 선생님께서는 졸업 미전에 어떤 작품을 출품하셨나요?

박: 1981년 동아대학교 4학년 말 졸업 작품전에도 설치 퍼포먼스를 했어요. 〈행위—달걀던지기〉(1981)인데요. 쟁반에 붉은 물감을 풀어놓고 일정 거리에서 달걀을 던져요. 달걀이 쟁반 안 물감에 들어가기도 하고 주변에 떨어져 깨지기도 해요. 그 장면이 참혹하죠. 광주 진압과 학살을 연상시키는 유혈 장면 같았지요. 나중에 이 작품을 본 교수가 불러요. "끔찍하니 철거하라"라는 거였어요. 그랬죠! 광주 진압과 학살은 잔혹하고 참혹한 행위였으니까요. 전시 거부를 당하고 대신 1977년에 그려놓았던 100호 캔버스 작업 〈썰물〉로 대체했어요.〔도판3, 4〕

유: 대학을 다니실 때 영향을 받았던 책이나 잡지 또는 미술비평은 무엇이었나요?

박: 『문학과 예술의 사회사』는 필독서였고, 동서양 고전과 현대미술 서적을 두루 읽었어요. 『계간미술』이나 『미술수첩』은 화실에 가면 늘 볼 수 있도록 정기구독을 하고 있었지요. 1983년 『계간미술』 특집이었던 것 같은 데 '한국미술에서 일제 잔재를 청산하는 길'〔특집 제목〕은 혁신적인 설문이었지요. 그리고 일제 식민 미술을 비판한 김윤수, 소설가이자 한국 샤먼 미술의 원형을 탐구한 박용숙,「한국현대미술의 빗나간 궤적」(그의 글 제목이기도 함)을 설파한 성완경 선생님의 글을 읽고 새로운 방향을 잡는 데 영감을 받았지요. 번역서 잰슨의 『미술의 역사』도 유명했죠. 『미술의 역사』는 베개만 한 부피의 책이죠. 이 책을 과 학생들에게 외판도 했어요. 노장사상과 서양 미학사도 흥미롭게 읽었어요. 이오덕 선생님이 엮은 『일하는 아이들』 글도 감동을 받았어요. 이 글쓰기 교육은 나중에 미술교사가 되어 새로운 미술 수업을 하는 지침이 되었어요. 79년 전후로 사회과학 서적으로 『전환시대의 논리』, 『해방 전후사의 인식』, 『사상계』, 『씨알의 소리』가 있지요. 판매 금지된 김지하의 '담시'들

은『한국가톨릭인권운동사』에 재수록되어 찾아 읽는 감동이 컸어요.

유: 정말 다양한 종류의 책을 섭렵하셨네요. 이렇게 책 읽는 것을 좋아하셨다면, 선생님께서는 혹시나 집필이나 출판 활동을 하셨는지요?
박: 1980년 대학 3학년 때 학교 신문에「미술과 행위와의 일체화―김종식론」을 기고했어요. 그 논문을 본 당시 학보사와 교지 편집 지도교수이자 시인이신 신진 교수님이 저를 불러요. 1981년 4학년 졸업하는 해에 교지 편집위원을 맡으면서 미술 관련 특집 기획을 맡았는데, 그때 박용숙 선생, 최철환(최민화의 본명) 작가, 그리고「행위미술과 미술행위」이라는 제 글로 특집을 구성했어요. 그리고 그해 신진 교수의 시집『장난감 마을의 연가』의 표지화로 내 작품 〈긁기〉(1980)을 실으면서 출판 미술에 대한 감각을 쌓게 되었지요.

유: 선생님은 어떤 계기로 정치사회적 이슈에 관심을 두게 되셨는지요?
박: 1979년 중순 무렵에 중앙 성당에 다니던 선배 박행원 사진가의 권유로 '중앙 성당 수교회'라는 청년회 활동을 하면서 사회 문제에 눈을 뜨게 되었죠. 매주 수요일 시민과 만나는 다리 역할을 한다는 뜻으로 '수교회'라고 불렀어요. 서울 명동성당에서 먼저 시작한 '월요강좌'의 부산판이라고 할 수 있죠. 당시 군사독재 정권은 언론과 출판을 검열하고 체제를 비판하는 내용은 용공과 좌경으로 몰아 통제가 극심했어요. 그래도 일부 출판계 쪽은 판매 금지를 각오하고 저항하는 문학과 정기 간행물을 찍어냈어요. 금서 목록에 올랐던 작가들의 강연을 수교회를 통해 만날 수 있었죠. 수요일이 되면 성당은 시민, 학생들로 가득 찼어요. 성당 밖에도 스피커를 설치해야 할 정도였으니까.『해방 전후사의 인식』을 쓴 송건호 언론인,『난장이가 쏘아올린 작은 공』을 썼던 조세희 소설가, 자갈치 시장을 무대로 '인간' 사진을 찍고 책으로도 펴낸 최민식 사진가도 월요강좌에서 만날 수 있었죠. 송건호 선생님은 강연하고 저희 집에

서 하룻밤 묵으면서 미술가의 사회적 역할에 대해 조언도 해주셨지요. 조세희 작가는 사상공단을 취재하면서 『거대한 뿌리』 출간을 위한 사전 작업 중이었는데 낙동강 철새 도래지 을숙도에 함께 출사하면서 사진을 활용하는 방식을 배울 수 있었지요.[도판5] 이 무렵 중앙 성당 수교회 활동은 문학과 예술이 무엇을 해야 하는지를 깨우치는 소중한 기회였고 나중에 《시대의 낌새를 뚫어 보는 작업—강도전》(1980)을 기획하는 동력이 되었어요. 그해 1979년 10월 17일 부마항쟁에 가담했다가 중부경찰서로 끌려가 경찰의 폭력과 강압 수사를 받았죠. 배후 주동자를 대라는 거예요. "박정희가 배후지요, 나으리!" 말했다가, 더 맞은 거 같았요. 조사실 전체가 개 잡듯 패고 맞는 비명 소리로 가득 찼어요. 바닥은 기절한 사람을 깨우는 물로 흥건하게 고여 있었어요. 나중에 〈닭기〉(1980)와 〈투견〉(1985)은 이때 겪은 일이 바탕이 된 거지요.

유: 선생님은 1979년 부산 중앙 성당 청년회 활동 하시면서 현실과 분리된 미술은 더욱더 상상할 수 없게 되셨을 것 같아요. 그렇지만 미술대학을 다니셨기 때문에 백색 모노크롬으로 대표되는 추상미술에 대한 매혹이 있지 않으셨나요? 그러한 미술을 하라는 압력은 없었나요?
박: 현실 비판적인 그림에 대한 압박은 학교보다 집에서 더 심했죠. 정부에 대한 비판은 좌경 용공으로 몰아 반공법으로 가두어버리는 시대니까 가족들도 별로 안 좋아했죠. 다칠까 봐 그렇죠. 학교에서도 단색화 교수가 있었지만, 특정 경향을 따르라는 말을 할 수는 없지요. 하지만 억압된 학교 문화가 진부하고 갑갑했어요. 형식주의 미술도 검열된 언론 마냥 식상했어요.

유: 선생님은 어떤 계기로 1980년 4월 25일부터 1주일간 《시대의 낌새를 뚫어 보는 작업—강도전》(국제화랑)을 기획하게 되셨는지요?
박: 79년 10·26이 터지고 80년 '서울에 봄'이 오는 듯했죠. 그 사이

12·12 군사 반란이 일어났어요. 우리도 가만히 있을 수 없었어요. 시위를 주도할 수는 없어도 문화예술로 시민들과 교감하고 연대할 뜻으로《강도전》을 기획했어요. 송혜수 아뜰리에 아래층이 국제화랑이었는데, 마침 전시 하나가 비면서 공간을 쓸 수 있게 되었어요. 지인들과 함께 전시 기획을 모의했어요. 시, 드로잉, 사진, 판화, 연극, 참여 작가들의 분야가 다 달라서 시대의 낌새를 다양한 방식으로 전달할 수 있어서 관객들도 더 좋아할 거 같았어요.《강도전》전시 제목은 유신독재와 12·12 군사 반란을 '날강도'로 규정하는 한편, 이에 대한 '저항의 강도'라는 중의적 의미로 썼어요. 모두 동의를 했어요. 부제는 80년 1·2월호 『씨알의 소리』에 함석헌 선생이 기고한 글의 제목 「시대의 낌새를 뚫어 보는 지혜」에서 따왔어요. 돈이 없었기 때문에 직접 할 수 있는 일들은 모두 다 했죠. 포스터도 직접 디자인·편집·인쇄하고 돌아다니며 붙였어요. 중부경찰서 형사들에게도 전달되었는지 전시장을 수시로 둘러보고 동태를 감시했어요.〔도판6〕

유: 전시장 분위기는 어떠했나요?
박: 박행원 사진가는 김대중 선생이 대중 집회에서 연설하는 사진 작업을 선보였어요. 조종두 배우는 언론 탄압에 대한 설치 작업을 했어요. 국제화랑 바닥 전체를 신문으로 덮어놓았어요. 관객들이 들어오면서 그 신문을 밟고 관람을 하게 되는 거죠. 며칠 되지 않아서 완전히 그 신문이 갈가리 찢어져 휴지 부스러기가 되고 말았죠. 80년대 시대 현실을 주제로 내걸고, 지방에서 열린 최초의 전시였다는 점에서 의미 있는 기획이었다고 봐요. 집단으로 지역에서 열린 최초의 '민중미술'전이죠. 이때 시대정신 기획위원회를 함께 꾸려가게 될 문영태 선배[2]를 만나게

2. 박건: "강도전 전시회 중 어느 날 (문)영태 형이 왔어요. 소문 듣고 왔다고 했어요. 형이 전시를 둘러보고 어려운 시기에 참신하고, 의식 있는 작업이라면서 격려를 해주어 고맙고 힘이 되었죠. 그때 처음 뵙게 된 거죠. 그 이후부터 영태 형하고 연락하며 친분을 이어가게 된 거죠." 작가와 김종

된 것도 운명이라고 생각해요.

유: 선생님은 어떤 작품을 출품하셨나요?
박: 저는 〈긁기-80〉 연작을 출품했어요. 이 작품은 부마항쟁에 참가했다가 겪은 분노를 표현한 거예요. 당시 유행하던 단색화가 현실을 반영하지 않는 것도 답답하고 그런 미술계의 현실을 풍자하기 위해 손톱으로 할퀴는 방식으로 했어요. 캔버스에 붉은색 유화 물감을 두껍게 바른 다음 어느 정도 마르면 흰색으로 화면 위를 덧칠하죠. 물감이 어느 정도 마르면 손톱으로 할퀴어 화면에 상처를 내는 방식이죠. 기존의 재현 방식이 아닌 '행위회화'라고 이름을 붙였어요. 40년이 지난 최근 이 작품을 경기아트프로젝트 《시점(時點)·시점(視點)》전에 출품하고 오프닝 날 가보니 작품이 거꾸로 걸려 있는 거예요. 바로 걸면서 생각했죠. 이 작품이 추상처럼 보일 수도 있겠구나 하는 생각을 했어요.

유: 부산에서 활동 중이셨던 선생님께서는 80년 초기 《앙데팡당》전에도 출품하셨는데요. 그 전시에 출품한 작품들에 대해 설명해주세요.
박: 연도는 분명하지 않으나 1980년 전후로 두세 차례 참가했을 거예요. 국립현대미술관에서 심사와 검열 없이 자유롭게 출품 전시를 할 수 있다는 점에서 끌렸어요. 어떤 게 먼저였는지 헷갈리고 정확한 기억이 나지 않아요. 1979년으로 추정되는 〈행위─쥐덫〉은 당시 미술계와 시대 상황을 풍자했어요. 캔버스 위에 쥐덫을 고정한 다음 백색 물감으로 단색화처럼 전면에 칠했어요. 캔버스에 덫을 펼쳐 작동하게 해놓았죠. 1980년으로 추정되는 〈행위─소지품 검사〉(소지품 설치, 1×2m)는 퍼포먼스 하면서 한쪽 다리를 자른 바지, 구두, 양말, 쌀, 월급봉투, 의치조

길과의 인터뷰, 『시점(時點)·시점(視點)─1980년대 소집단 미술운동 아카이브』, 김종길 편, 경기도미술관, 2019.

각, 퉤밥, "그냥 열심히 살게 약은 놈들한테 기죽지 말고"라고 쓰인 친구한테 온 엽서, 멈춰버린 전자시계, 수험표, 미문화원 회원증…. 내가 쓰던 소지품들을 늘어놓은 설치 작품이었어요. 당시 불심 검문을 거리에서 일상 당했고, 민주 인사들에 대한 압수 수색이 횡행했어요. 공권력의 횡포와 사생활 침해를 풍자한 작업이었지요. 한 정보지에서 이 전시를 논평한 기사를 보았는데, "80년대 초, 한국 청년의 한 초상을 연상"시킨다고 했어요.

유: 선생님께서는 1982년 12월 19일, 20일 부산 공간화랑에서, 23일에는 대구 수화랑에서 《박건 美術行爲(미술행위)》를 하셨지요. 어떤 퍼포먼스를 하셨는지요?

박: "예비군복을 입은 채로 페인트칠을 한다든지 신체를 묶어가면서 차례로 바닥을 기어보는 모습 등은 우리 현실의 제반 사상(事象)을 행위화 시켜서 공감하고자 하는 의도로 보인다. 그가 온몸이 땀에 젖은 채로 두 손과 발이 묶인 상태 그대로 바닥을 기어나가는 모습은 처절하게 느껴지며 현실의 극한 상태에 부딪혀있는 인간의 저항과 그 저항의 한계를 생각하게 한다."[3](장석원 미술평론가)

위 평문은 포스터 뒷면에 실은 장석원 평론가의 서문 중 한 부분인데요. 《박건 美術行爲(미술행위)》보다 앞서 서울에서 《의식의 정직성, 그 소리》(관훈미술관, 1982) 전시회 때 발표한 퍼포먼스였어요. 앞부분은 〈예비군〉과 〈끈〉 퍼포먼스에 대한 언급이고 뒷부분은 끈에 대한 생각이에요. 〈끈〉 퍼포먼스는 일정한 거리를 뚜벅뚜벅 걸어갔다 다시 제자리에 돌아와요. 그러면 한 사람이 내 발을 끈으로 꽁꽁 묶어요. 그러면 두 발을 질질 끌면서 두 팔로 기어서 다녀와요. 이제는 두 팔과 두 발을 모두 묶어요. 그래도 꿈틀대면서 가려고 해요. 〈끈〉으로 묶인 자유에도

3. 《박건 美術行爲(미술행위)》전 포스터의 뒷면에 비평가 장석원의 글이 인쇄되어 있다.

불구하고 묶지 못하는 의지를 보여주려고 했어요.〔도판7〕 내 몸과 기운만으로 표현하는 행위를 선호해요. 훈련이나 연습 없이 생각과 실행하면 가능한 미술 행위예요. 삶의 한 조각으로써 일상 행위를 끌어다 그 속에 시대 상황을 담으려고 했지요. 1982년에 퍼포먼스 했던 〈사과〉는 쌀겨 속에 사과와 칼을 미리 묻어두죠. 붓으로 쌀겨를 쓸어내는 행위예요. 나중에 사과와 칼이 드러나겠지요. 그것을 발굴하듯 쓸어내는 행위를 프로젝터 조명으로 비추면 벽에 그림자가 투사되는데, 마치 화가가 그림을 그리는 듯한 모습으로 대비시켜 보여주죠. 나중에 사과와 칼이 드러나면 사과를 칼로 깎아 관객들과 나누어 먹어요. 그림 속에 사과나 떡이 아닌 현실의 사과를 보고 먹는 방식의 퍼포먼스예요. 그때는 그랬어요. 그림에서 현실을 말할 수 없었어요. 그런 상황을 그림자로 표현하고, 일상 행위를 통해 현실을 환기시키려고 한 거지요. 현실에 대해 발언을 하거나 비판하면 모두 빨갱이로 몰았으니까요. 빨갱이는 북조선을 가리키고 동족상잔의 원흉이라는 프레임을 씌웠지요. 그러면서 남한의 정치·사회 모순을 말하면 예외 없이 반공법의 올가미를 걸어 구속해버리는 엄혹하고 갑갑한 시대였어요. 〈천장 칠하기〉는 바닥에 종이를 펼쳐놓고 천장을 칠해요. 천장에 칠, 바닥으로 떨어지는 물감의 흔적보다 그렇게 칠하는 노동 행위가 진짜 미술 행위라는 것을 보여주고 싶었어요. 〈팔〉은 팔을 아주 천천히 움직여 물(이나 모래)에 담갔다 다시 처음 모습으로 돌아오지만, 그사이 어떤 사건이 일어났는지 각성해보려는 것이지요. 〈신문〉은 절반 찢고 또 반으로 찢어가면서 행위의 기본(픽셀)을 보여주려 했어요. 〈옷〉은 입고 있는 옷을 가위로 잘라내어 속살을 쓰다듬는 행위였어요. 1982년 말에 《박건 美術行爲(미술행위)》는 그 이전에 단체전이나 기획전에 발표했던 퍼포먼스들을 모아서 1시간여 분량으로 재구성하여 보여주는 퍼포먼스였어요. 사물과 일상 행위를 통해 시대의 정서와 정신을 보여주고 싶었어요.

유: 그런데 대중과의 소통을 목적으로 하셨으면서도, 선생님께서는 구체적인 이야기 전개가 있는 연극이나 사회적 이슈를 다루던 탈춤이나 마당극을 하지 않으셨나요?

박: 연극과 탈춤이 좋아서 배워보려고 했으나 전통이나 재현적 형식보다 동시대의 새로운 형식에 더 끌렸어요. 어차피 예술이란 내용과 형식의 문제이고, 형식은 이미 깨질 대로 깨지고 나올 대로 다 나왔다고 봤어요. 전통이니 현대니 따위의 형식보다 내용이 더 절실했어요. 동시대 문제를 동시대 언어로 소통하는 게 더 자신이 있었어요. '소통'이란 삶을 말하는 것이지요. 정치인의 체제 비판적인 말은 박정희 정권 시절에는 탄압받기 마련이었어요. 재야인사들의 발언은 억압받고 언론도 그랬으니까요. 문학 쪽에서 민족 형식을 빌려 민중의 삶을 담은 김지하의 창작 판소리 '담시'들은 이후 문화운동의 기폭제 역할을 했어요. 그리고 이애주는 시국 춤으로, 임진택은 창작 판소리로, 오윤은 민중 목판화 등으로 풀어내면서 '민족적 형식에 민중적 내용'을 담는 데 성공했고 훌륭한 예술적 성과를 얻었어요. 그런데 나까지 이것을 따라 할 이유는 없지요. 저는 자유롭게 혼자 할 수 있는 퍼포먼스에 더 끌렸어요. 시적이고 은유적 표현을 자유롭고 압축해서 담을 수도 있어, 더욱 쉽고 편하고 자유롭고 기존의 예술 통념을 깨는 재미도 있고요. 나는 그때 민중미술이 형식보다 그 속에 담긴 내용과 정신에 있다고 보았어요.

유: 김구림, 성능경 등 동시대 다른 작가들의 퍼포먼스도 보셨는지요? 어떻게 생각하셨어요?

박: 성능경의 신문 오려내기, 이건용이 땅바닥에 원을 그려놓고 움직여가며 여기, 저기, 거기라며 외치면서 〈장소의 논리〉를 펴고, 장석원의 〈혼인의 이벤트〉와 미술과 예술의 경계를 없애는 한국 최초의 해프닝에서도 영감을 받았어요. 그뿐만 아니라 나라 밖에서 이사도라 덩컨(Isadora Duncan), 머스 커닝햄(Merce Cunningham)같이 형식을 벗어

던지는 자유로운 춤, 백남준이 피아노를 부수거나 바이올린을 끌고 다니는 행위, 존 케이지(John Cage)의 일상 소음을 음악의 영역으로 끌어들이는 행위들도 기존 예술의 통념을 깨는 영향을 받았지요. 특히 한국의 전통 굿도 삶의 문제를 고유한 형식으로 풀어내는 점에서 매력을 느꼈어요. 기존의 페인팅이나 연극에서의 재현적 방식과는 다른 몸짓이라는 생각이 들었고 시대정신을 반영할 수도 있는 여지에서 매력적인 방식이라는 생각을 했어요. 나는 보다 더 형식에 구애받지 않으면서 일상 사물이나 최소한의 소품을 이용하여 간편하고 쉬운 방식으로 동시대 정서를 담아내는 행위를 하고 싶었어요.

유: 선생님께서는 퍼포먼스를 시도한 후에 또는 겹치는 시기에 미니어처 작업을 시작하셨는데요. 미니어처 작업이 연극적인 요소가 강하다는 점에서도 둘 사이에 연결점이 깊은 것 같아요.

박: 나름대로 작업의 개념이 필요했지요. 여러 가지 계기가 복합적으로 작동한 거 같아요. 행위는 의식의 작용이고 퍼포먼스라고 봐요. 국가 폭력도, 사회적 참사도 일어나서는 안 될 고약한 퍼포먼스라고 볼 수 있죠. 그런데 이런 행위들은 사라지고 말죠. 연극도 그렇고요. 기억하고 기록할 방법을 궁리하다 미니어처를 떠올린 거지요. 버린 장난감을 가지고 특정한 사건을 놀이하듯 담는 행위와 의식이 삶이고 예술이 될 수 있다고 생각했어요.[도판8, 9] 예술이 고통스럽고 고상하고 고차원에다 고가잖아요. 반대로 쉽고 재밌고 싸고 편했으면 좋겠다는 생각을 했어요. 장난감이라는 물질성, 조형성, 익명의 공장 노동가치에 끌리기도 했고요. 소비되고 버려지는 일상용품들이 아깝기도 하고 살려내고 싶은 마음도 있고요. 마르셀 뒤샹의 레디메이드가 아니더라도 어렸을 때 외할머니로부터 받은 생활의 지혜, 예를 들면 숟가락을 자물쇠로 바꾸어 쓸 수 있는 아이디어도 예술인 거지요. 예술이 아니고 일상이어도 좋고요. 저는 기록화 같은 재현 방식이 아닌 동시대 재료나 형식이면 좋겠다

는 생각을 했어요. 캔버스나 물감 값이 부담스럽기도 했지요. 그리고 일
반적 미술 재료나 표현 방식은 (현대미술사를 보건데) 이제는 더 이상 새
로울 것이 없을 정도로 실험되고 다양하다고 보았어요. 새로 창조하기
보다 기왕 있는 것들을 활용하여, 시대의 초상과 아픔을 담아보자는
쪽이었죠.

유: 이렇게 장난감을 사용한 제작 방식은 당시에는 매우 낯설었을 것 같
아요. 조각도 아니고 즉물성을 강조한 오브제도 아니고. 당시 반응은
어떠했는지요?

박: 낯설었을까요? 버려진 재료를 살려 쓴 점이 친숙하고 소꿉놀이 같
은 표현 방식에 재미있어했어요. 새로운 것은 아니죠. 이미 정크아트라
는 것도 있었으니까. 다만 나는 기존에 있던 여러 유형, 무형의 미술 정
신과 작가 정신을 빌려와 새로운 내용으로 채우는 방식이지요. 이를테
면 동시대 문제와 정서들을 담는 거예요. 그것도 단순히 결합하거나 편
집하는 방식으로요. 이것들도 이미 초현실주의 작가들이 한 수법이지
요. 몽타주, 콜라주. 그리고 편집광적인 것도 그렇잖아요. 형식이 낯설
기보다 그 속에 담긴 내용이 예전에 담지 못했던 현실적이고 일상의 모
습이라 낯설었을 수는 있겠어요.

유: 1980년대 초의 대표적인 미니어처 작품들을 소개해주세요.

박: 〈행위〉(1982)는 고장 난 순찰차를 재활용하여 일상 일어나고 있는
교통사고를 연출한 작품이었지요. 민중의 지팡이가 아니라 독재 권력
의 하수인이 된 경찰과 민중의 충돌을 은유한 거지요. 이 작품이 부마
항쟁을 상징하는 거라며 〈코카콜라-쾅〉은 미군의 지원이나 묵인 아래
일어난 광주학살을 상징하는 작품이에요. 코카콜라 깡통의 붉은 알루
미늄을 오려 세워 '쾅' 충돌하는 상황을 연출했는데요. 이런 표현 방식
은 만화에서 따왔지요. 광주를 주제로 한 다른 작품으로 〈강〉(1983)이

있는데요. 당시 월간 『마당』 잡지 '마당미술관'에 연재를 맡고 계셨던 성완경 평론가는 이 작품이 현대조각에서는 볼 수 없었던 만화나 이야기 조각 같다고 했어요. 유홍준 선생님이 이 작품을 구입하시기도 했어요. 작가이자 전준엽 큐레이터는 월간 『학원』지에 초기 미니어처 작업에 대하여 「금지된 장난의 연출가」라는 제목으로 평론을 싣기도 했지요.

2. 서울에서의 활동과 '시대정신'[4](1983~1986)

유: 선생님, 1980년대 초는 서울과 부산을 왕래하며 여러 그룹전에서 활동하던 시기였지요? 선생님은 1982년에는 TA·RA(타블로라사의 약자) 전시에도 참여하셨는데요. 이 그룹전에 대해 말씀해주세요.

박: TA·RA에 앞서 1981년 제1회 부산청년비엔날레에 퍼포먼스로 〈5월 노래〉와 〈몸 칠〉, 〈하늘 칠〉을 실행해 보였고 동시에 설치미술도 했어요. 공간화랑 변기에 내가 직접 "R.MUTT" 서명을 함으로써 뒤샹의 변기 〈샘〉을 다시 화장실로 보내는 작업 〈화장실에 샘〉을 발표했어요. 이때 함께 참가한 TA·RA 멤버인 김관수 작가가 저의 작품을 보고 함께 하자고 했어요. '타라'는 타라의 뜻(백지상태)과 장르 경계를 허문 작가들의 구성이 마음에 들었어요. 활동 무대를 서울로 넓힐 수 있는 계기가 되었지요. 그래서 1982년 5월 5일부터 5월 11일까지 관훈미술관에서 열린 《제2회 TA·RA》전(참여 작가는 김관수, 박건, 육근병, 오재원, 이교준, 이훈)에 참가하게 되지요. 저는 행위 설치 작품 2점을 출품했어요. 〈행위-다트〉는 벽에 걸린 다트 판에 무명천을 씌워 표적 판의

4. 아키비스트이자 전시 기획자인 양정애는 『시대정신』지(1984~1986)를 "문화·예술 분야의 무크지"라고 설명한다. 그는 "당대 『계간미술』을 비롯한 제도권 미술 잡지가 존재했지만, 『시대정신』은 미술 잡지 분야에서 문화·예술에 대한 종합적 관점으로 시대의 담론을 정리한 것으로는 동인지 성격을 제외한다면 최초라 할 수 있다"고 평한다. 「오염된 언어를 거부한다: 『시대정신』 (1984~1986) 돌아보기」, 『인문예술잡지 F』, 제24호, 2017, 35쪽.

의미를 없앤 다음, 화살을 사방에 던져 꽂아놓았어요. 던지는 '행위가 어떤 의미가 있는지'를 성찰하기 위한 행위였지요. 〈행위—유리와 망치〉는 바닥에 가로세로 약 3m 크기의 사각 천을 펼쳐두고 천에 매직펜으로 큰 원을 그려요. 그 위에 사각 천과 같은 면적으로 투명한 유리를 덮어요. 그리고 매직으로 그린 선을 따라 유리를 자르는 데 유리칼로 자르는 게 아니라 망치로 자르는 거예요. 뜻하지 않게 금이 가고 부서지고 말죠. 유리와 망치 같은 대비되는 재료를 가지고 '무모한 행위' 통하여 일종의 '폭력'을 보여주려고 했는데 암묵적이어서 어려웠던 거 같아요. 이어서 1982년 관훈미술관에서 8월 18일부터 8월 24일까지 열었던 《의식의 정직성, 그 소리》전에 〈행위—충돌〉을 출품하고 퍼포먼스도 선보였죠. 이 전시는 '다무', '전개', '타라', '횡단' 4개의 소집단 연합전이었어요. TA·RA 그룹은 이 전시를 끝으로 각자의 길을 가게 돼요.

유: 서울에는 언제 완전히 올라오셨어요?
박: 부산 재학 시절인 1980년 전후에 서울을 오가며 작품 활동을 했고, 서울로 이사한 때는 1982년 초예요. 동아대학교를 졸업하고 바로 서울의 출판사에 취업과 동시에 대학원 입학통지서도 받았지요. 홍대 근처에서 하숙하면서 서울 생활을 시작했고 1983년 봄에는 성암여자상업고등학교 미술교사가 되면서 안정된 여건에서 활동하게 되었지요.

유: 1983년에 선생님은 문영태 선생님과 《시대정신》전을 기획하셨는데요. 이 전시는 1980년 《강도전》에서 만난 문영태 선생님과의 인연에서 발전된 것이지요? 이 시기 서울에서는 '현실과 발언', '두렁', '임술년', 광주에서는 '광주시각매체연구소' 등 전국 각지에서 새로운 미술운동이 움트던 때였어요. 이러한 환경이 전시를 기획하고 미술 잡지를 만드는 데 어떻게 영향을 주었는지요?
박: 당시의 미술운동은 정치 상황과 떼어놓고 생각하면 안 될 거 같아

요. 당시에 시국 집회가 대학과 명동성당 등에서 하루가 멀다 하고 열렸어요. 그곳에서 영향을 받았어요. 문익환, 백기완, 성래운, 황석영 선생이 주도했죠. 문화선전대가 한몫했죠. 시 낭송, 창작 판소리, 마당굿, 시국 춤, 노래 공연과 강연이 펼쳐지고 걸개그림이 걸렸죠. 전단이 뿌려지고 민중문화가 나갈 방향을 가늠하는 담론장이 되었으니까요. 여기서 문화예술인들이 모여서 정보를 공유할 수 있었어요. 무엇보다 결정적이고 직접적인 영향은 부마항쟁과 광주항쟁에 따르는 충격이었지요. 부산의 《강도전》은 부마항쟁의 영향으로, 광주의 '시각매체연구소'는 광주항쟁의 영향으로, 서울에서 '현실과 발언'을 비롯한 동시다발적인 소집단 미술운동은 군사독재 정권에 대한 저항감으로부터 촉발되었다고 봐야지요. 82년 서울에 올라온 나는 이들 소집단 운동들이 연대하고 결집하면 얼마나 좋을까 하는 생각을 했어요. 서로 다를 게 없는 거예요. 크게 보면 삶의 미술이고, 미술의 민주화요 정치의 민주화를 위한 문화운동이었으니까요. 그리고 서울 중심을 넘어 지역으로, 미술관 중심을 넘어 출판미술로, 회화뿐만 아니라 벽화, 사진, 판화, 만화, 출판미술로 확산시키는 게 필요하다고 생각했어요.

유: 《시대정신》전은 1983년 4월 27일부터 5월 3일까지 제3미술관에서 열렸지요. 이 전시에 강요배, 고경훈, 김보중, 김진열, 문영태, 박건, 박재동, 안창홍, 윤여걸, 이나경, 이철수, 이태호, 정복수, 최민화 작가 14인이 참가하였는데요. 작가들의 구성이 흥미로운 것 같아요.
박: 1983년에 우연한 기회로 제3미술관 관장으로부터 4월 한 주간 공백이 생겼다면서 할 수 있는 기획전을 해보라는 요청을 해요. 제1회 《시대정신》전은 구체적인 취지문을 쓸 겨를도 없이 급조된 형태로 진행되었어요. 제목은 1980년 부산에서 기획한 《강도전》의 부제로 달았던 '시대의 낌새를 뚫어 보는 작업'과 '작가 정신'을 결합하여 간략하게 '시대정신'으로 붙였어요. 영태 형도 좋다고 했어요. 아무래도 친숙하다 보

니 부산 지역 작가들이 많이 참여했어요. '현발'과 '횡단' 그룹 소속 작가들도 참여했고, 개인전이나 출판미술 쪽으로 활발한 모습을 보여주었던 이철수 형과 무소속으로 활동하는 판화가들도 함께할 수 있었지요…. 학연, 지역, 소집단을 넘어서 '시대정신'에 관심 있는 작가들을 중심으로 참가 의뢰서를 보냈어요. 그리고 준비된 순발력 있는 작가들이 참여하게 되었지요.〔도판10〕

유: 이 전시에서 눈에 띄는 것이 작가 노트를 보는 듯한 팸플릿이었어요. 왜 이렇게 팸플릿을 만드셨는지요? 그리고 이 표지는 누가 제작하셨는지요?
박: 팸플릿을 빠르고 간편하게 만들려고 했어요. 시간도 없고 경비도 절약하려고 했지요. 비록 (각 작가당) 한쪽에 불과했지만, 작품으로 못다 한 말이나 작가가 관객에게 꼭 하고 싶은 말을 자유롭게 담기로 했어요. 사실 기존에 작품 사진 넣고 경력 넣고 하는 것은 진부하고 식상하죠. 작업 노트를 연상시키는 팸플릿이 신선하고 특이하다는 평을 많이 받았어요. 표지화는 이철수의 목판화를 썼어요.〔도판11〕

유: 선생님께서는 이 작업 노트에서 '주변의 구체적인 사물이나 형태, 분위기를 통해 우리의 삶과 현실을 드러내는 것'을 강조하셨던 것 같아요. 이와 더불어 선생님은 작품과 전통과의 관계를 이야기하셨는데요. "작품에서도 드러나고 있지만 보다 중요하게 가슴에 와 닿는 것은 우리에게서 끊어졌을지도 모른 전통 감각의 회로를 복구하는 일이다"라고 쓰셨습니다. 이 맥락에서 전통은 어떻게 이해해야 할까요?
박: 그 글은 일제 식민 문화정책과 분단 후 미군정과 독재정권을 통해 들어온 서구의 편협한 형식주의 미술에 대한 비판이었죠. 이러한 현실에 대한 대안으로 조선시대 실학, 동학, 풍속화나 풍자와 해학이 가득한 탈춤, 판소리 남사당패 같은 전통 미술이 가지고 있었던 저항정신과

미학을 복구하고 살려 나가자는 뜻이었어요.

유: 이것은 당시의 비판적 지식인들이 가지고 있었던 전통에 대한 일반적 이해를 공유하는 것이지요? 민족(민중)문화운동과 맥을 같이 하면서요?

박: 식민정책이나 군부독재 정권이 두려워한 것은 기득권에 대한 저항이었죠. 그래서 저항 미술만 빼고 형식과 탐미와 추상만 용인하는 우민화와 저항을 용공화한 게 문제였지요. 민족적 형식에 민중적 내용을 담는 방식은 민중미술의 교과서 같은 방식이었지요. 그것은 먼저 김수영, 신동엽 문학에서 촉발된 거 같아요. 그리고 본격적으로 김지하와 자유실천문인협회로 이어졌지요. 김민기는 '공장의 불빛', 심우성은 '남사당패 꼭두극'으로, 임진택은 '창작 판소리'로, 이애주는 '시국 춤'으로, 오윤은 '걸개그림'과 '목판화'로, 영화는 '파업전야'로, 노래는 '민요연구회'로…. 이들은 70년대까지 한국 문화를 지배하고 있던 식민지 계급문화와 형식미학에 금을 내고 민중문화운동의 불꽃을 일으키는 전기를 마련했다고 봐요. 하지만 나는 전통을 다른 방식으로 접근했어요. 전통이든 현대든, 한국 것이든 서양의 것이든 그런 문제보다 어떤 매체를 어떤 정신으로 활용하는가에 주목했어요. 형식보다 담을 내용이 더 중요하고, 내용에 맞는 동시대 형식이 필요하다는 생각도 했어요. 왜냐하면 현대든 전통이든 서양이든 한국이든 동시대 매체를 민주화할 필요가 있다는 생각이 강했거든요.

유: 제2회 《시대정신》전은 부산(맥화랑, 1984. 7. 21~7. 31)과 마산(이조화랑, 1984. 8. 4~8. 10)에서 순회전을 했는데요. 이 순회전에서 전시와 세미나, 출판미술을 결합하면서 미술가들과 시민들의 눈길을 끌었지요. 순회전과 관련된 세미나에 대해 말씀해주세요.

박: 민주화를 바라는 시민들의 발길이 끊이지 않았어요. 세미나에서 유

도판1. 어머니와 나. 부산 용두산공원. 초등학교 4학년 무렵

도판2. 박건, 행위—소지품검사, 1979, 소지품, 1×2m, 《앙데팡당》전(국립현대미술관)
출품작

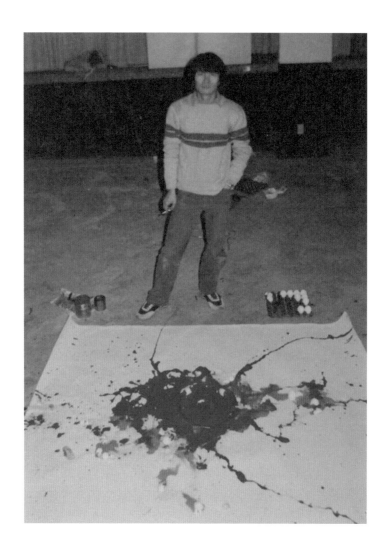

도판3. 박건, 행위-달걀던지기, 1981, 캔버스 위에 붉은 안료, 달걀 투척, 2×3m, 동아대학교
졸업 작품전에 전시 거부된 작품

도판4. 박건, 썰물, 캔버스에 유채, 1977, 100호, 1981년 졸업 작품전 전시 거부된 후 대체 작품

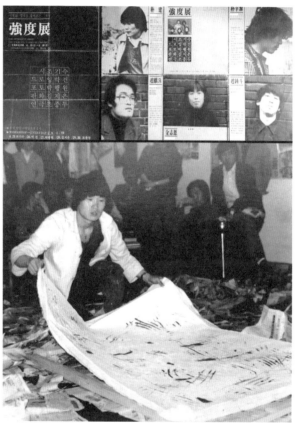

▲ 도판5. 1980년 4월 《강도전》에 앞서 출사 때 박행원 사진가, 조세희 소설가, 박건 작가. 1980년 3월 22일 을숙도에서

▼ 도판6. 《강도전》 포스터 앞뒤면과 아래는 국제화랑에서 〈긁기〉 작품을 해체하는 퍼포먼스 실연 중 바닥의 신문은 조종도 작업. 1980년 4월

도판7. 박건, 끈, 1982, 퍼포먼스, 5분, 대구 강정

도판8. 박건, 강-코카콜라, 1983, 혼합매체. 45×45×40cm

도판9. 박건, 행위−우상, 1983, 혼합매체, 45×45×40cm

『時代精神』展

1983년 4월 27일 - 5월 3일

제 3 미술관

▲ 도판10. 《시대정신》전 포스터, 1984
▼ 도판11. 《시대정신》전1, 1983

▲ 도판12. 박건, 내조국 이강산에 교원노조 물결쳐라, 1990, 서울지역미술교사모임
▼ 도판13. 제5회《시대정신》전 '삶을 위한 미술 시간' 발제자 박영기는 박건의 필명임. 1987

도판14. 박건, 남북교섭도, 1985, 목판화

도판15. 박건, 강1026-재규어Kim Jae-kyu's Revolution, 2017, 혼합매체, 25×20×13cm

홍준 선생은 노신 목판화 운동을, 김민숙 선생은 사회 개혁을 위한 다큐멘터리 사진에 대해 강의를 하셨지요. 『시대정신』 창간호는 이전의 전시 팸플릿과는 다른 방식이었어요. 《시대정신》전 전시 작품뿐만 아니라, 왜 시대정신인지, 민중미술이란 무엇인지를 현장 중심의 비평 글로 채웠고,[5] 현실을 개혁하는 무기로서 판화, 만화, 사진의 역할들을 다루었는데 80년대 미술운동을 본격적으로 다룬 점에서 눈길을 끌었던 거 같아요. 순회전에서 함께했던 세미나에 유홍준 선생님과 김민숙 선생님 등이 수고를 아끼지 않으셨어요. 『시대정신』 필자들이 책에서 보여주지 못한 자료들을 풍부하게 보여주면서 교감하고 새로운 미술에 대한 이해와 영감을 주었다고 봐요.

유: 제2회 《시대정신》전과 동시에 『시대정신』 창간호를 발간하셨지요. 창간호에 관해 설명해주세요.[6] 어떤 이유로 발간하게 되었는지요?
박: 1984년 『시대정신』의 발간 동기는 크게 두 가지로 볼 수 있어요. 1980년대 이후 새로운 미술운동이 폭발적으로 일어났어요. 우리는 이것을 '민중미술'운동으로 부르기 시작했고 이것을 기록하고 널리 알리

5. 제1권의 특집 타이틀이 "민중미술운동의 생명력"이었던 것에 대해, 김종길은 "'민중미술'이라는 말이 비록 83년 무렵부터, 최열, 미술평론가 최열에 의해서… 비평적으로는 쓰[이]긴 했으나, 이것이 미술계 소집단 미술운동 사이에서는 아직 보편화되기 전의 개념"이었다는 점을 지적한다. 그 점에서 김종길은 민중미술이라는 용어를 제1권에서 썼다는 것에 대한 의아함을 표현한다. 동시에 그는 "『시대정신』을 통해서 이 개념이 확장된 게 아닐까" 하는 추측을 하기도 한다. 작가와 김종길과의 인터뷰. 『시점(時點)·시점(視點)—1980년대 소집단 미술운동 아카이브』, 김종길 편, 경기도미술관, 2019.
6. 『시대정신』이라는 잡지 제목 옆에 부제 '삶, 그 모든 곳에서 달려와 만져보고, 꼬집어보고, 품어보고, 껴안아본다'를 단 이유에 대해서 박건은 이렇게 설명한다. "'시대정신'이라는 말이 추상적이고, 철학적이다.' '좀 더 편하게, 일반 대중들이 쉽게 이해할 수 있는 슬로건을 하나 만들자' 해서 그 슬로건을 쓴 거죠. 왜냐하면, 그 당시에, 84년, 83, 82년, 상황이 굉장히 치열했어요. 그림들도 잔혹하고, 폭발적이고, 직설적이었기 때문에 일부 거부 반응 같은 것들도 있었던 게 사실이에요. 그런 점을 완화시키기 위해 일반 대중들과 쉽게 교감, 공감할 수 있는 문장을 생각한 거죠." 작가와 김종길과의 인터뷰. 『시점(時點)·시점(視點)—1980년대 소집단 미술운동 아카이브』, 김종길 편, 경기도미술관, 2019.

면서 담론의 장을 마련하고 싶었어요. 그래서 소집단을 넘어 연대하여 전시하고, 출판미술을 통해 공유하고 싶었어요. 그래서 1권에서는 '민중미술운동의 생명력'이라는 특집을 엮고, 회화뿐만 아니라, 만화, 사진, 판화, 벽화에 관한 내용을 담았어요. 또 하나는 84년 『시대정신』을 창간할 무렵 이미 '민중문화운동협의회'가 결성되면서 문화운동 차원에서의 미술인 협의체 건설이 필요하다는 인식을 하고 있었어요. 기성 제도권 단체였던 '한국미술협회'가 하지 못한 새로운 미술인 협의체가 필요했어요. 『시대정신』은 그런 모임을 위한 다리 역할을 하고 싶었어요. 그래서 발간사에서 시대정신기획위원회는 '힘의 문화'를 강조하면서 미술인의 연대를 기대했죠. 《시대정신》전 1회, 2회에 참여했던 작가들은 소집단에서 활동하는 작가들이 두루 참여했어요. 1985년 『시대정신』 2권과 《민중시대의 판화전》을 기획하고 《해방40년 역사전》과 합류하면서 전국 순회전을 가지게 되요. 지역의 미술 공간뿐만 아니라, 전국의 대학을 돌면서 학생, 시민, 노동자들과 함께 시민미술학교를 운영하고 현장 전시도 했어요. 그리고 '시대정신'을 비롯하여 소집단 대표들이 중심이 되어 《105인에 의한 삶의 미술》전을 기획했어요. 거기에 모였던 소집단 대표들이 전국 단위의 새로운 미술 협의체가 필요하다는 인식을 공유하게 되고 나중에 '민족미술대토론회'로 이어지게 되죠. 그 사이 서울미술공동체가 결성되고 《을축년 미술대동잔치》를 통해 '민족미술협의회'(이하 '민미협')를 세우는 데 한몫을 하게 되었지요.

유: 민족미술협의회는 《한국미술, 20대의 힘전》 사태로 촉발된 게 아닌가요?

박: 촉발은 되었어도 《힘전》 사태가 없었어도 민미협은 결성되었을 거예요. 80년대 새로운 미술운동으로서 민중미술이 현실과 발언으로 시작되었다든가, 민미협의 결성이 《힘전》으로부터 비롯되었다는 관점은 적합하지 않아요. '민중미술'은 특정 지역, 특정 소집단으로부터 일어난

게 아니라 시대적 요청과 문화운동의 일환으로 동시다발로 일어났어요. 민미협 또한 '민족미술대토론회'를 거쳐 창립된 거예요. 여담이지만 1985년 '서울미술공동체'가 결성되면서 '시대정신'도 함께 하자는 제안을 받았어요. 그러나 결성 과정이 서울 지역 이름에 걸맞은 절차와 과정이 없고 소집단이 거의 참여하지 않았어요. 한마디로 '한국미협'과 다른 전국 단위의 협의체가 아니면 또 다른 소집단과 다른 바 없다는 생각에서 나는 참여하지 않았어요. 그리고 이어서 '서울미술공동체' 회원의 일부가《힘전》을 기획하고 기획위원 중 한 사람이 함께할 것을 제안했으나 이것 또한 '시대정신'과 겹치는 부분이어서 안 했어요.《힘전》 사태는 노동미술을 주도한 '두렁'의 결합으로 촉발되어 공권력이 민중미술을 탄압한 사건이 되면서 대책위원회가 결성되고 민중미술인을 결집하는 계기는 되었지요.

유: 창간호의 발행 부수는 얼마나 되었나요?
박: 대략 당시에 초판을 2천에서 3천 부 정도 찍었는데, 정확한 기억은 아니지만, 『시대정신』도 대략 2천 부 찍었을 거예요. 서점 판매는 문영태 선배가 맡았고, 저는 전시장 판매를 하면서 순회전과 진행 경비로 썼고요. 필자에게는 원고료 대신 책으로 드리고 홍보용으로 빼고 유가 판매했죠. 수익금 전액은 모두 다음 호 제작비로 쓰는 방식이었어요.

유: 1985년에 출간한 『시대정신』지 2권을 이야기해요. 2권에서는 민화, 판화, 벽화 등 기존 미술계에서 비전통적인 또는 주변부적이라고 인식되는 미술 장르나 매체에 주목하셨네요.
박: 꼭 그런 것만은 아니에요. 예술에서 저항 정신을 든다면 이것을 구현하는 매체는 특정 장르만으로 한정 지을 수는 없지요. 전통 미술에서도 목판화가 있었고, 그 후 풍자만화와 벽화도 있었으니까요. 전통 미술 형식에 현재의 민중들의 삶을 담는 것도 민중미술의 하나의 방법이

지만, 동시대 형식으로 담는 것도 절실했어요. 그런 점에서 새로운 시대 정신의 표현으로서의 민중미술은 장르와 매체의 경계를 허물고, '삶, 모든 곳에서 달려와 만지고 꼬집고 뒤집어 보는' 새로운 표현 방식을 포함하는 개념이지요. 또한 민중미술은 형식과 방법에만 있는 게 아니라 정신과 지향점으로 보아야 해요. 그런 정신을 구현하는 방식은 공공성과 대중성 있는 매체들을 활용할 때 더 파급력과 실효성이 크다고 보았지요. 『시대정신』 2권 특집으로 '해방의 미학—벽화, 만화, 판화, 사진'을 다룬 까닭도 그런 점에 주목하고 1권보다 더 심화시킨 거예요. 시대의 낌새를 뚫어 보는 작가 정신으로 모든 장르가 함께하기를 바란 거지요.

유: 『시대정신』지 2권에서는 코카콜라에 대한 비판적 태도를 보여주는 멕시코의 리우스의 만화나 다른 제3세계 미술이나 대중문화에 대해 주목하는데요. 이런 주제에 관심을 갖게 된 계기는 어떻게 되는지요?
박: 만화는 출판 매체와 잘 어울려요. 대중적 선호도와 파급력도 크고요. 따라서 만화가 가진 풍자와 서사성을 살려 사회 변화의 도구로 활용하는 것은 당연한 일이지요. 그런 점에서 멕시코 만화가 리우스의 사회생태학은 시사하는 바가 컸어요. 또한 독일의 여성 판화가 콜비츠, 중국 노신의 목판화 운동은 빼놓을 수 없는 소중한 선례가 되었죠.

유: 이러한 대중적인 매체와 미술의 사회화에 대한 문제의식은 '현발'이나 '두렁'과 같은 다른 미술 소집단들과 관심을 공유하게 되지요.
박: 이것은 누가 먼저랄 것도 없고, 특정 소집단만이 가진 문제의식도 아니었어요. 너나 할 것 없이 당시 시민들과 작가들이 시대 상황을 보는 공유 의식이었어요. 요즘의 촛불 정신처럼 말이죠. 광주항쟁 이후부터 집회가 시위보다 문화 축제 형식으로 바뀌게 돼요. 독재정권의 탄압에도 불구하고 민주화와 통일운동 집회가 민중문화운동과 결합하여 자주 열렸어요. 노동과 환경 단체에서도 집회를 주도했고 많은 사람이

함께했죠. 나도 그랬고, 당시 소집단 미술패들도 시국 집회에서 정보를 공유하고 방향을 찾아가려고 했어요. 자연히 미술도 삶을 노래하고 시대를 반영하면서 교감과 공감을 넓혀가는 거지요. 특정 집단이 아니라 민주화 운동의 열기에 영향을 받고 연대의 필요성을 공유하고 교류를 이어 나갔다고 봐요. 특히, 70년대 김지하 필화사건을 비롯한 자유실천문인협회 활동, 80년대 정치인들의 사면 복권과 민주화 운동, 백기완의 통일운동, 황석영의 민중문화운동이 관심들이 많았죠. 김민기의 공장의 불빛, 임진택의 창작 판소리, 이애주의 시국 춤, 노래패, 연희단패 들이 문화 선전 역할을 하고 민요연구회와 노래를 찾는 사람들, 꽃다지 공연이 민중문화의 르네상스라 불릴 정도로 풍성했어요. 오윤의 〈통일대원도〉 걸개그림도 목판화와 함께 한몫했죠.

유: 제3회 《시대정신》전(1986)에서는 '우리 시대의 성(性)'을 주제화하셨는데요.

박: 은밀하고 억압된 성을 해방시켜 보자는 뜻으로 기획한 거예요. 전통 미술에서도 성을 주제로 한 미술이 없었던 것은 아니지요. 이 또한 식민문화와 독재정권에 의해 음란 퇴폐로 통제되고 계층과 신분에 따라 '내로남불'(내가 하면 로맨스 남이 하면 불륜)이 되고 성 불평등, 성폭력, 성노예 문제를 일으켰지요. 성에 대한 이중적 잣대, 통념, 관념, 관습, 위선, 가면을 벗고 지금의 억눌린 욕망과 현실을 드러내면 통쾌하고 공감할 수 있는 작품이 나올 거라고 기대했어요. 한동안 금기시된 주제로 민중미술의 지평을 넓힐 수 있는 전략이 될 수도 있고요.

유: 이 전시에서 선생님은 어떤 작품을 출품하셨나요?

박: 〈남북교접도〉 목판화와 드로잉(1985), 〈궁정동〉 드로잉(1985) 해서 3점을 출품했어요. 남녀의 사랑과 욕망을 각각 통일 의지와 절대 권력의 피격 현장으로 대비시켜 표현한 작업이었죠. 〈남북교접도〉 드로잉은

손바닥 크기의 수채화였는데, 지방 순회 전시를 하면서 부산의 한 컬렉터에게 팔렸어요. 그게 팔릴 줄 몰랐죠. 그래서 사진도 안 찍었는데 이미지가 없어 아쉬워요〕〔도판14〕

유: 선생님의 판화 작품은 제3회 《시대정신》전에서 처음으로 보게 되는데요. 1980년대 중반부터는 목판화에 주목하셨다고 볼 수 있네요.

박: 회화를 전공했지만, 조각이나 목판은 처음이었어요. 작가라면 젊고 신진이라도 작품이 팔리길 바랐어요. 그렇지만 현실은 그렇지 못했어요. 생계나 재생산을 위해 미술 유통의 민주화도 절실했어요. 그런 까닭으로 목판화를 선택한 이유도 있어요. 여러 장 찍어낼 수 있고, 책값 수준이고 마음에 들면 일반인도 살 수 있겠다는 생각이 들었어요. 무엇보다 새로운 미술운동을 확산시키는 데 유용한 매체였지요. 노신, 콜비츠, 조선시대 목판과 풍속화 정신에 영향을 받았지만, 이오덕 선생이 '삶을 가꾸는 글쓰기 교육'을 하면서 엮은 책 『일하는 아이들』을 읽고 영감을 받았지요. 고등학교에서 미술 수업을 하면서 아이들의 작품을 보고 영감을 받기도 했고요. 형식보다 삶의 정서와 감동을 표출하는 게 더 소중하고 빛나는 시점이었어요. 예술보다 운동을 생각하고 선택한 거지요.

유: 판화 작업을 하실 때 부각하고 싶었던 주제나 표현 방식이 있으신지요?

박: 기교를 부리지 않고 솔직하게 새기는 방식이었어요. 판화에 대한 기본 지식만 가지고 문방구에서 파는 학생용 조각도로 서툴면 서툰 대로 삶의 느낌을 당당하게 새겼죠. 부마항쟁, 광주항쟁, 분단과 통일 문제 등을 주제로 담았어요. 가령 〈5월의 자화상〉은 유화와 목판화 두 가지 매체로 만들었습니다. 목판화는 팔리기도 했어요.

유: 판화를 통해 대중적 활동에 참여하셨는지요?

박: '서울미술공동체'가 기획한 《을축년 미술대동잔치》(1985)에 참가했는데, 이 전시는 민중미술 작품을 대중과 공유하고 유통을 실험하는 역할을 했어요. 나의 첫 목판화 〈출근〉(1985)이 30점 이상 나간 거 같은데 출품된 판화 작품 가운데 가장 많이 팔렸다고 해요. 그리고 1985년 제3회 《시대정신》전이 전국 순회를 하면서 《봄철 판화제》와 《해방40년 역사전》과 연계하면서 전시도 하고 시민미술학교도 함께 운영했어요. 그렇지만 그때는 내가 고등학교 미술교사였고, 방학이 아니라 참가할 수 없었지요.

유: 선생님, 다시 제3회 《시대정신》전에 대해 이야기해볼까요. 당시의 전시 평은 어땠나요?

박: 이 전시는 이념성과 과격성과는 다른 방식으로 정치적 미술에 접근하려 했다는 점에서, 당대에 4대 일간지에 소개되었어요. 그러면서 그림마당 민 개관 이래 가장 많은 관람 수를 기록했어요.

유: 당대의 평가와 달리, 저는 『시대정신』 3권[7]에 나온 '우리 시대의 성(性)'의 작품들을 보면, 몇몇 예외적인 작품들을 제외하고는 전시에 출품되었던 다수의 작품이 과격하고 이념적이라고 느꼈습니다. '성'을 유희적이고 자유로운 인간의 표현이라든지 주변인의 관점에서 접근했다면 좀 더 풍부하고 복합적인 형상화가 가능하지 않았을까 하는 아쉬움

7. 박건은 『시대정신』 제2권을 기획할 때, 민중미술의 "역사적인 문맥"을 제공하기 위해 「현실동인 제1선언문」을 넣어야겠다는 생각을 했다고 한다. 그는 김종길과의 인터뷰에서, "84년에 오윤 형이 《시대정신》전에 목판화를 출품해요. 오윤 선생님 댁에 가서, 『시대정신』에 실릴 원고도 직접 받고, 그 이후에 친분을 이어가다가, 『시대정신』 반응이 좋으니까, [현실동인선언문]을 실어보면 어떻겠는가. 그렇게 오윤 형이 말씀을 해주셨어요"라고 말했다. 그러나 제2권의 출판 마감이 촉박하여 '선언문'은 제3권에 넣었다고 한다. 작가와 김종길과의 인터뷰. 『시점(時點)·시점(視點)— 1980년대 소집단 미술운동 아카이브』, 김종길 편, 경기도미술관, 2019.

이 남습니다.

박: 동의해요. 그런데 첫술에 배가 부르겠어요. 그렇지만 조선시대 춘화도를 다시 생각해보거나 억눌린 '성' 문제에 새로운 관점을 주었다고 봐요. '성'에는 두 가지 의미가 섞여 있죠. 출산과 함께 기쁨인데, 인간의 행복 추구권과도 관련 있는 민감한 문제예요. 기본 인권 문제가 정치와 자본 권력으로 왜곡되고 억압받고, 이중 태도도 문제지요. 특히 일본 강점하에 전쟁 중 강요된 성노예 피해 여성에 대한 문제를 공론화하는 데 일정 정도 이바지할 수 있었다고 봐요.

유: 제3회 《시대정신》전은 또한 당시에 여성주의 미술과의 관계 안에서 논의할 수 있을 듯합니다. 실제로 이 전시에는 윤석남, 김인순, 김진숙 작가를 비롯하여 여러 여성 작가들이 참여했습니다. 윤석남, 김인순, 김진숙 작가는 1985년 '시월모임'을 결성하였고 1986년에는 《반에서 하나로》전을 개최하셨다는 점에서, 《시대정신》전과 이 여성주의 미술가들(의 모임) 사이에는 어떤 소통의 지점이 있었을 것 같습니다.

박: 큰 틀에서 함께 참여하고 공감하고 뜻을 같이한 셈이지요. 여성미술에 대해서는 보다 전문적인 공부가 필요했고 그것까지 감당하기에는 역부족이었지요. 그러나 당연히 여성미술을 주도하는 작가가 생기고 독립적이고 전문적인 활동으로 분화되었지요. 그 발화점이 윤석남, 김인순 등이 참여한 '시월모임'이었을 거예요. 그 후 《여성과 현실》, 《팥쥐들의 행진》으로 여성 권리를 민주화시키기 위한 여성 문화운동으로 확대되었죠.

유: 『시대정신』지는 《시대정신》전에 출품했던 작품들을 잡지라는 매체를 통해 널리 소개하면서도, 민중미술에 관한 당대의 중요한 논의를 소개하는 담론의 장이었어요. 그런데 전시는 1987년 5회전까지 지속되었지만 왜 잡지는 1986년 제3집으로 끝이 났는지요?

박: 『시대정신』지가 1986년으로 마무리된 것은 한 가지 일이 풀렸기 때문이죠. 1985년 '민족미술협의회'의 건설이었죠. 상당한 일을 조직을 통해서 할 수 있다고 판단했어요. 실제로 민미협이 '시대정신'이 할 일을 보다 조직적이고 정책적으로 했다고 봐요. 그리고 민중문화운동연합이 민족예술인총연합으로 확대되면서 『민족예술』지를 정기적으로 발행하는 등 『시대정신』지 역할을 하면서 책임을 덜 수 있어 홀가분했지요. 문영태 형도 '그림마당 민'을 맡으면서 민중미술의 중심 공간으로서 현장과 조율하는 역할을 할 수 있었지요. 나는 미술교사로서 미술교육 운동과 교육 민주화를 위한 과제가 기다리고 있었고 자연스럽게 그리고 발길을 옮기게 돼요.

3. 대중적 미술운동: 민족미술인협의회와 전국교직원노동조합 (1986~1990년 말)

유: 선생님께서는 1985년 민미협의 결성에 참여하셨는지요? 어떤 활동을 하셨어요?

박: 민미협 결성 과정에서 소집단 '시대정신'의 대표로서 대의원 역할을 했고 결성된 다음에는 미술교사로서 미술교육 분과 활동을 했어요. 이때 신학철, 홍성웅, 강요배, 박재동 등 현직 교사들이 민미협 운영에 참여하거나 분과 활동을 했어요. 그리고 미술교육 분과는 민미협 회원이 아니지만 새로운 미술교육에 관심이 있는 분들과 함께하면서 서울지역미술교사모임으로 분화되고 확대되었어요. 서울지역미술교사모임은 기존의 미술교육 문제를 비판하고 새로운 수업 모형을 만들어 교류하면서 교육 민주화와 참교육 실천을 위한 전국교직원노동조합 건설에 동참하게 되지요.

유: 미술교육 분과가 1988년에 서울지역미술교사모임과 전국 미술교사
모임으로 발전하는 데 있어서 1986년 제5회《시대정신》전 '우리 아이
들 무엇을 그리는가' 전시가 중요한 역할을 한 것 같아요. 이 전시에 대
해 말씀해주세요.

박: 그 전시는 서울과 인천 지역 학생들 작품이었어요. 1985년 민미협
미술교육 분과가 생기고 참여한 미술교사들이 학교 현장에서 아이들
을 가르친 성과물을 가지고 전시를 한 거죠. 모임을 통해 학교 미술교육
의 문제점을 짚어내고 새로운 수업을 실천하고 평가하는 기회를 몇 차
례 가졌지요. 그동안 식민사관에 갇혀 형식과 기능주의에 빠져 미술을
통한 인간 교육이 힘들었고, 아이들 대부분도 흥미를 잃고 있었으니까
요. 학교 현장에서 수업한 실천 사례를 통해 나온 작품들을 가지고 학
습 지도안을 공유하면서 아이들이 무엇을 어떻게 그리는지 평가하는
전시였지요. 나는 성암여자상업고등학교에서 미술 수업을 하면서 이오
덕 선생님의 삶을 가꾸는 글쓰기 교육 사상을 미술교육에 활용했어요.
제5회《시대정신》전은 이 수업의 결과물을 보여주는 전시라고 할 수 있
지요. '일하는 사람들', '서울의 모습', '친구, 가족, 자화상 그리기' 같은
주제로 이야기 그림과 판화 책, 창작 탈, 삼계도, 회화, 그림엽서, 벽화,
만화 등 개별 작품들뿐만 아니라 협동(공동) 작업 수백 점이 걸렸어요.
아이들도 놀라고 신났죠, 자기 작품이 학교 밖 미술 전문 전시장에서
열린다고 하니 자신감이 생기는 거지요. 나는 아이들에 의한 미술교육
현장전이고, 학부모와 교사들이 함께 교감하는 전시회가 되길 기대했
죠.〔도판13〕 이때 전시에 함께했거나 참가하지는 않았어도 각자 현장에
서 '삶을 위한', '신나는 미술교육'을 실천했던 미술교사로 강요배, 김인
규, 김준권, 김민섭, 김흥영, 박상대, 박재동, 신학철, 신종봉, 임충재, 이
기정, 전영희, 조중현, 조소영, 허용철, 함인식, 홍선웅 홍황기 등이 주
축이 되었지요. 이 전시와 민족미술협의회 미술교육 분과 모임은 서울
지역을 넘어 전국 미술교사 모임으로 확대되고 참교육 실천 운동으로

전국교직원노동조합으로 연계되죠.

유: 선생님, 선생님이 하셨던 민주적 미술교육 또는 '신나는 미술 수업'
에 대한 이야기를 더 듣고 싶습니다.
박: 1988년에는 전국교직원노동조합 건설에 참여하면서 창립 대회 때
사용할 대형 걸개그림을 서울 미술교사 모임 회원들과 함께 그려 걸었
어요. 탄압이 심했지요. 걸개그림도 철거당하고 뺏기고 노조 결성도 연
세대학에서 한양대로 옮겨 가며 창립 대회를 가졌을 거예요. 그렇지만
정부는 전교조를 불법으로 몰아 노조 교사들을 학교 밖으로 해직시켜
버렸어요. 그럼에도 불구하고 불법 노조와 조직의 힘으로 학교 현장에
서 참교육을 위한 '신나는 미술수업'을 실천해 나갔지요.〔도판12〕아이
들이 미술 시간에 처음 해본 것으로는 개별 작업으로는 '고무판화', '퍼
포먼스' 수업이 있고 협동 작업으로 '이야기 그림책 만들기'와 '영상극
만들기' 수업이 있어요. 판화 작품은 시민미술학교 작품들과 합류하면
서 『시대정신』지 2권에 싣기도 했죠. 협동 작업은 서너 명이 조를 짜고
역할 분담을 해요. 꼭 그림에 흥미가 없는 아이들도 역할을 맡아 할 수
있어요. 주로 그림 주제와 이야기 줄거리는 일상의 삶 속에서 겪은 경험
을 바탕으로 구성하지요. 아이들이 직접 쓴 글을 쪽수나 영상의 화면
수에 맞게 단락을 나누고 각각의 장면들을 그림으로 그리면 그림책이
되고, 상황을 연출하여 슬라이드 필름으로 촬영하면 영상극이 되죠.
완성된 작품은 친구들 앞에서 발표, 감상, 평가하는 수업 방식이죠. 이
작업을 하는 과정에서 주제 설정, 협동 작업의 의미, 민주적인 토의 방
식을, 기존의 형식과 기능적인 미술 수업과는 다른 삶을 주제로 한 민
주적인 제작 방식들을 체험하는 기회를 얻게 되죠. 이러한 새로운 미술
교육을 '신나는 미술 시간' 또는 '삶을 가꾸는 미술 수업'이라고 불렀지
요. 나는 이런 수업 모형을 정리하여 '소설 같은 미술 수업'이라는 제목
으로 블로그에 연재하여 소개하기도 했어요. 나는 당시에 상업미술과

상업서예 두 과목을 맡아 지도하고 있었어요. 어느 날 상업 서예 시간
이었어요. 그때는 타자기 아니면 손글씨였죠. 나는 '삶을 가꾸는 펜글
씨 쓰기'를 위해 수업에 쓸 인용문을 노랫말로 활용했어요. 마침 가수
정태춘 씨가 카세트테이프로 된 새 앨범을 발표했죠. 《아! 대한민국》 앨
범 속에 〈우리들의 죽음〉이라는 이야기 노래가 있어요. 맞벌이 부모가
아이를 다치지 않게 방에 가두어놓고 일을 나갔어요. 그런데 방 안에서
불장난하다 불이 나서 어린 남매가 질식해 죽는 사건이었는데 그런 일
이 한두 번 일어난 게 아니었어요. 정태춘 가수가 이를 이야기 노래로
담아낸 거지요. 이 노래를 아이들에게 들려주었더니 교실이 눈물바다
가 되었어요. 어떤 아이는 대성통곡했어요. 우리 집과 다를 바 없다는
감정이 복받쳐 오른 거지요. 이 노래를 가지고 이야기 그림책을 만들었
어요. 30여 장면으로 나누어 그림을 그리고, 이를 다시 슬라이드 필름
으로 촬영하여 음악과 함께 들려주면서 영상을 보여주었죠. 이 작품은
영상극 만들기 수업 자료로 전국 미술교사들에게 보급되고, 탁아와 육
아 문제를 해결하기 위한 교육 자료로 쓰기도 했어요.

유: 선생님께서는 1990년대에도 미술교육에 지속해서 관심을 두고 참
여하시는데요, 1980년대 미술운동에서 변화된 지점이 있는지요?
박: 저희 집에 아이들이 자라면서 어린이 문화에 관심을 갖게 되었어요.
그래서 1990년대 초 이오덕 선생님 등과 함께 '어린이문학협의회'를 세
우는 데 함께했어요. 또한 미술교사들과 『신나는 미술시간』의 편집을
맡아 『신나는 미술시간』을 출간하는 등 미술교육 출판운동을 이어갔어
요. 또한 어린이 문화 공연 기획을 하면서 〈애들아, 우리는 어른들을 닮
지 말자〉, 〈이원수 문학의 밤〉 공연의 총연출을 맡기도 하고요. 저의 자
전 동화 「훈이의 아침」(어린이문학협의회회보, 1992)과 「선생님 화장실
가도 돼요」(어린이문학협의회, 1992)에 썼어요. 잡문들이에요. 사실은 어
린이문학협의회를 창립하기 전에 어린이문화운동협의회를 하려고 했어

요. 그래서 이오덕 선생님이 처음에 각 문화 단체에서 활동하는 사람들에게 함께 할 분들을 모으셨어요. 저는 미술교육 쪽에서 참여하게 되었지만, 그때 민중문화 단체에서 할 일들이 많았고 한 사람이 서너 가지 일을 도맡아 할 때여서 어린이 문화로 넓히지 못하고 어린이 문학과 교육 쪽으로 한정할 수밖에 없었지요.

유: 선생님께서는 1990년대 말부터는 교사 극단과 교사 영상 집단에 참여하셨습니다. 이 활동들에 관해 이야기해주세요.

박: 1995년 교사들이 극단을 만들어요. 교사 극단 징검다리였죠. 교육 현장을 주제로 다루는 교육국 전문극단이었지요. 무대미술은 처음이었지요. 핑크 플로이드(Pink Floyd)의 《더 월》 음악에 영감을 얻어 벽돌이 허물어지는 무대미술과 막의 단락을 영상으로 처리했는데, 스태프와 관객의 반응이 좋았어요. 엄인희 작가의 극본을 작가가 직접 연출한 것도, 교사 연기자들의 현장감 넘치는 연기와 열정도 스태프들의 호흡도 좋았어요. 연극은 연일 매진되고 연장 공연을 할 정도였어요. 이후에 교사 영상 집단과 함께 단편영화 〈까치 이야기〉 공동 연출을 맡기도 했어요. 이 영상은 포르노 산업과 청소년의 섹스, 낙태와 피임 문제를 다룬 약 7분 길이의 비디오 작품으로, 영상극 만들기 수업 시간에 원하지 않은 피임 교육 겸, 영상극 만들기 참고 작품으로 활용했죠.

4. 개인 작업과 활동으로의 이동(1980년대 후반~1990년대)

유: 1980년대 말에서 1990년대까지는 미술교육 활동에 활발히 참여하시면서도 개인적인 작업을 위한 탐색이 이루어지던 시기였던 것 같아요. 1988년 오윤에 대해 쓴 석사 논문 「오윤의 작품세계 연구」(홍익대 교육대학원)가 그 시작점 같기도 하고요. 어떻게 생각하시는지요? 그리

고 이 논문은 오윤의 작품 세계를 다룬 첫 번째 논문인데요. 이 논문에 대해서도 말씀해주세요.

박: 그래요. 1987년 이전 10년간은 미술이란 무엇이고 어떻게 할 것인지를 고민하고 실험하면서 『시대정신』을 중심으로 미술운동을 한 시기로 볼 수 있어요. 그리고 1988년은 학교 민주화 과정에서 의식화 교사로 몰려 학교를 그만 둘까 하는 위기와 회의감이 들었죠. 하지만 생계와 미술교육도 중요했어요. 그동안 미루어두었던 논문도 써야 했고요. 오윤의 작품 속에 담긴 내용과 형식의 형성 과정을 알아보기 위해 썼어요. 오윤은 민중미술이 무엇인지를 보여주는 상징적이면서 분명한 작업을 했어요. 특히 그의 목판화는 현실에 대한 민중이 겪는 정서를 역동적이고 응축된 선과 칼맛으로 형상화했어요. 걸개그림과 회화에서도 불화를 바탕으로 한 민족민중미술의 새로운 전형을 만들어내면서 동시대 작가들에게 영향을 끼쳤어요. 김지하의 담시, 이애주의 시국 춤, 임진택의 창작 판소리 같은 방식도 장르는 다르지만 같은 원리로 민족민중문화를 계승 발전시킨 것이지요.

유: 어떠한 계기로 오윤 작가에 대해 논문을 쓰게 되셨는지요?
박: 80대 초부터 현장을 함께 겪었으니까요. 처음에는 민중미술운동을 주제로 쓰려고 했어요. 오윤 선배가 1986년 40세로 안타깝게 돌아가시고 2년 후 그를 추모하는 뜻도 있고. 정치사회적 맥락에서 미술이 민중들에게서 멀어지고 왜곡되고 편협한 배경을 밝히고 민중미술의 타당성을 알리고 싶었지요. 전통문화에 담긴 풍자와 저항 정신을 현실 속에서 되살려내는 데 오윤은 구체적이면서도 상징적인 역할을 했으니까요.

유: 이에 대한 논문 지도교수님(들)의 반응은 어떠했는지요?
박: 논문 지도교수는 최명영 한국화 교수였는데, 오윤을 오원(장승업)인 줄 알았데요. 오윤인 줄 알았다면(40세로 젊고, 민중미술가여서) 저의 논

문 지도를 맡지 않았을 거라고 했어요. 논문 심사는 이일, 하종현, 최명영 교수 세 분이 하셨는데 석연치 않은 분위기였지만 무사히 통과했어요. 오윤에 대한 석사학위 논문으로는 처음이어서 이후 오윤 연구에 대한 물꼬를 트는 계기가 된 거 같아요.

유: 이제는 이 시기의 미술 작업과 여러 활동으로 이야기를 옮겨가겠습니다. 제가 선생님의 1990년대 작품을 찾아보았는데요. 많은 이미지가 없어서 파악이 힘들었습니다. 이 시기에는 미술교육 운동에 집중하시느라 작업을 많이 못하셨는지요? 경제적, 사회적 조건과 더불어 변화하는 현실에서의 작가의 존재 방식에 대한 고민이 있으셨는지요? 이 시기의 작업 환경이나 상황에 대해 말씀해주세요.
박: 미술인도 하나의 직업인이라고 생각했어요. 미술교사도 그렇고요. 평소 미술과 삶의 경계도 중요하지 않다고 생각했으니까요. 미술이 가진 통념이 있지요. 엄숙함이라든지 유별난 점, 예술과 일상의 경계를 허물고 싶었지요. 무엇을 하든 삶을 가꾸어가는 태도가 예술이라는 생각을 했어요.

유: 그렇다면 1990년대의 작업에 관해서 소개해주세요. 이 시기에는 푸른 색조의 초현실적인 분위기의 회화 작품이 지배적인 것 같아요.
박: 박정희, 전두환, 노태우 군사정권에서 벗어나 김영삼 문민정부 시기였죠. 푸름을 밤과 아침 사이의 빛으로 설정했어요. 동트기 전 빛, 그래서 우울보다는 시작, 희망의 뜻으로 썼어요. 또한 여러 가지 색을 쓰는 번거로움을 피할 꾀를 낸 것이기도 하구요. 주로 자본과 경쟁 사회에서 혼자 사는 사람, 속도로 뭉개진 풍경, 자유와 외로움, 분단과 통일 문제들을 다루었어요. 〈사랑〉, 〈또 다른 나〉, 〈남북여백-DMZ〉, 〈독도〉, 〈까마귀〉 푸른색 연작으로 표현했어요.

유: 앞에서 선생님께서는 1990년대의 극단과 영상 활동에 관해 이야기를 해주셨는데요. '성'이나 성욕이 선생님 작업에 있어 주요 관심사인 것 같아요.

박: '성'이 정치, 제도, 관습으로부터 금기시되고, 억눌리고, 권력화되면서 민주화할 필요성을 느꼈어요. 김영삼 정부가 들어서고 문화예술계도 관련 작품이 쏟아져 나오기 시작했어요. 1991년 마광수의 『즐거운 사라』, 하일지의 『경마장 가는 길』(장선우 감독이 동명으로 영화화), 영화 『너에게 나를 보낸다』, 서갑숙의 수필집 『나도 포르노 그라피의 주인공이 되고 싶다』가 화제와 논란이 되고 심지어 관계자들이 구속당하는 일이 일어났죠. 나는 오르가즘이 특정 권력이 독점하거나 노동자 서민들이 향유할 인간의 기본 욕구를 위장된 도덕 관념으로 통제하는 현실에 대한 문제 제기로 야설 『백악관』(1996)을 비롯해 단편 「포르노 모자이크」 30여 편을 썼지만 발표는 못 했어요. 그런데 지금은 시의를 놓친 것도 있고, 사적인 영역인 성을 이제 와서 너무 까발리는 것도 식상한 느낌이 들어 덮어두려고 해요.

유: 선생님, 1990년대 후반부터 인터넷이 상용화되면서 특히 2000년대 초중에는 인터넷이 페미니즘과 성에 대한 담론의 중심지였는데요. 혹시 인터넷 대화방에도 참여하셨는지요?

박: 나중에 마광수가 운영하는 블로그 '광마일기'에 접속하여, 자유게시판에 '사라'를 패러디한 필명 '무라'(여성)로 설정하여 창작 야설을 연재하면서 마광수 교수로부터 '호평'을 받았죠.

유: 막 '무라'는 언어유희 같은데요…. 이것은 막 먹어라, 막 물라는 뜻인가요?

박: 마 교수 작품의 여성 주인공 이름 '사라'와 어감도 비슷하게 다의적인 뜻으로 썼죠.

유: 하하!!! 어떤 호평을 받으셨는지 공유하실 수 있는지요?

박: 여성이 참 당돌하고 노골적이라 봤을지도 모르죠. 『백악관』을 정치
도 욕망에 불과하고 섹스를 사적인 영역으로 보고 콜라주 기법으로 쓴
점을 인상 깊게 본 거 같아요. 마 교수가 답글로 "달라서 좋아요", "도
대체, 당신은 누구요?"라고 했던 말이 기억나요. 그리고 남성들의 대시
가 노골적으로 이어지면서 결국 뒤늦게 남성이라는 사실을 밝힐 수밖
에 없었어요. 그 바람에 욕바가지를 썼지요. 나는 여성들도 이런 글쓰
기를 할 수 있다는 설정이었을 뿐 거짓말을 할 의도는 없었고, 성별은
문제가 될 게 없다고 여겼는데 현실은 그게 아니었어요. 결론은 여성인
줄 알고 호평을 했을 수도 있으니까 각설해야죠.

5. 나와 민중미술운동: 민중미술에 대한 평가

유: 선생님, 민중미술이 한 시대를 마감하는 과정에서 어떤 심정이나 생
각을 하셨는지 이후 민중미술 전반에 대한 공과를 어떻게 판단하시는
지요?

박: 앞서도 말했듯이 민중미술은 한때의 미술 형식이나 미술 사조가 아
니라 새로운 상황과 여건에 따라 진화하는 살아있는 미술 정신이요, 작
가 정신이라고 봐요. 80년대 민중미술은 문화운동의 맥락 속에 있었어
요. 문화예술인이 함께 언론과 표현의 자유를 실천하고, 광주의 진실을
밝히고, 책임자를 처벌하고, 대통령을 우리 손으로 뽑는 민주화를 위한
정신이고 실천이었죠. 6·10항쟁으로 대통령 직선을 이루어낸 점은 성
과지요. 또한 민중미술을 한 시대의 편협한 관점으로 보는 것은 문제라
고 봐요. 왜냐하면 민중미술은 그때 마감한 것이 아니라 지금도 살아있
다고 봐요. 민주화가 발전되어도 독점자본 권력과 기득권이 전쟁을 부
추기고 자연을 파괴하고 생존권을 위협하는 한 민중미술이 해야 할 일

이 있으니까요.

유: 민중미술의 참여 과정에서 본인의 미술관과 상충 부분은 없었는지? 있었다면 그것을 어떻게 극복하셨는지요?

박: 민중미술이란 게 뭐죠? 왜 했을까요. 그 개념을 어떻게 설정해야 할까요. 설정하고도 그것을 어떻게 쓰느냐는 또 다른 각자의 문제라고 봐요. 나는 미술의 전문성도 중요하지만, 민중미술이 가지는 삶과 미술의 경계 없는 유연한 태도와 연대를 좋아해요. 나는 민중미술이라 쓰고 시대정신이라고 읽기도 했어요. 민중미술이 시대의 낌새를 뚫어보는 작가 정신이라는 뜻으로 썼어요. 미술이라는 말도 아름다운 삶을 위한 기술로 볼 수 있어요. 그렇게 보면 민중미술을 지금보다 넓게 쓸 수 있는 거지요. 민중미술을 삶을 위한 예술로 보면 민중미술의 범위가 넓어서 부딪힐 일도 없어요.

유: 민중미술운동에 참여하면서 가장 보람을 느낀 일은 어떤 것이었는지, 그렇게 판단하는 이유는 무엇인지요?

박: 《강도전》이나 《시대정신》전, 『시대정신』지를 들 수 있겠어요. 시대의 문제와 아픔으로 시작했지요. 독재 권력의 부당한 폭력에 깨지지 않는 대응과 전략이 필요했지요. 그래서 연대와 조직이 필요했고, 혼자서 할 수 없는 일이었어요. 그래서 민중문화운동협의회, 민족미술협의회, 민족예술인총연합, 전국미술교사모임, 전국교직원노동조합, 어린이문학협의회 창립 회원이 되었지요. 한 사람이 여러 역할을 했어요. 한 우물만 파는 예술만 할 상황이 아니었어요. 작가와 교사, 시민의 한 사람으로서 예술과 교육을 도구 삼아, 삶을 위한 예술 활동에 동참할 수 있어서 보람을 느껴요. 다 함께해서 단단해지고 든든한 힘이 되었으니까요. 누가 시켜서 한 것이 아니라 절박한 시대의 문제였고 가만히 있을 수 없는 일이었으니까요.

유: 1980~90년대의 다양한 미술운동에 참여하셨던 분으로서, 어떻게 현실주의 미술의 정신이 동시대 미술 활동에 이어지기를 바라십니까?

박: 문제는 어느 시대고 어느 지역이고 있기 마련이지요. 동시대 문제를 다루어야지요. 현실을 기록하고 교감하는 일은 예술의 본질이니까요. 시대와 지역, 과거와 미래를 넘어, 인간다운 삶을 가로막고 있는 문제들을 다루는 미술도 공존하기를 바랍니다. 또한 동아시아에서 인권과 평화를 위한 예술가들이 연대할 것을 제안합니다. 예컨대, 후쿠시만 원전 사고는 지금도 계속되고 있어요. 오늘 뉴스에도 나왔는데 후쿠시마 원전 안에는 지금도 4천7백 개 넘는 핵연료봉이 있어요. 가지야마 히로시 일본 경제산업상은 "폐로는 앞을 예상하는 게 대단히 어려운 고난도 작업"이라고 하면서 원전 내 오염수 처리를 예정대로 진행한다고 합니다. 오염수 처리는 사실상 '해양 방류'를 뜻하지요. 이런 것들도 예술가들이 연대하여 막아야지요.

6. 작가 박건: 2000년대 이후의 미술 작업과 활동

유: 선생님, 제가 2000년 전후의 작품에 대한 정보를 많이 찾지 못했습니다. 괜찮으시다면 이 시기의 선생님의 작업이나 활동에 관해 소개를 해주세요.

박: 2000년 전후 10년간(1996~2006년까지)은 대안적 삶을 실험했어요. 2002년 서울에서 90분 거리 떨어진 양평에 작업장을 마련했어요. 작업장 이름을 '숲과 날개'로 지었어요. 취지를 메모해둔 게 있어요.

숲은 자연, 날개는 자유
도시 자본의 틀을 벗어나 흙과 물과 바람으로 돌아 간다
잘 곳, 먹을 것, 입을 것을 스스로 찾고 가난을 즐긴다

자연, 자유, 자생, 자급을 소박하게 실험 한다

들풀과 꽃으로 효소와 술을 담근다

자연 농으로 건강하고 신선한 남새를 가꾼다

천에 황토, 소나무, 땡감 물을 들이고, 바느질로 옷을 지어 입는다

나무와 돌과 흙으로 쉼터와 일터를 짓는다

아궁이와 온돌과 우물을 살리고 버려진 것들을 살린다

땀 흘려 할 수 있는 일과 놀이를 살린다

더불어 살 풀꽃과 벌레를 안다

여행 사진 글 그림 노래 춤을 살리고

사랑을 복원한다 (숲과 날개 2002)

자본주의 사회 속에서 자연과 더불어 자립하는 생활을 해보려고 했어요. 양평 무왕리에 당시 50년 묵은 집만 1000만 원 주고 샀어요. 아궁이와 마당의 우물이 멋졌어요. 해와 달을 품은 집 같았어요. 이것을 살려 직접 집을 수리하기로 했지요. 이런 집은 누구를 시키지 않아도 직접 수리할 수 있어요. 입던 옷을 천연 염색을 하면 새롭게 살아나지요. 채소밭도 가꾸고요. 뒷산은 슈퍼마켓이었고 병원이에요. 나물 캐고 땔감을 구하느라 오르락내리락하면 아프던 게 나아요. 여기서 직접 먹고, 자고, 입을 것들을 자급자족하는 생활을 실험했어요. 모임과 회식도 하고 연수와 공연도 했어요. 이런 게 예술이었어요. 그런데, 3년 후 땅 주인이 나타나 땅 임대료를 터무니없이 올리는 거예요. 낼 수 없으면 나가라는 거지요. 결국 건물을 땅 주인에게 팔고 이사를 하게 되죠. 그 후 삼가리 작업장으로 옮겨 와 지금까지 쓰고 있어요. 여기서는 닭을 키웠어요. 처음에 두 마리로 시작해서 20마리로 늘었어요. 오리도 키웠어요. 달걀도 얻고 병아리도 낳고, 꿩도 부화시키고 직접 잡아먹는 퍼포먼스도 했어요. 그런데 옆집 개가 철창을 부수고 나와 우리 집 닭을 모조리 씹어 죽여 놓았어요. 두 차례나. 학살을 겪고 충격을 먹었죠. 그때부

터 가축을 안 길러요. 자급자족이 쉽지 않아서 요즘은 돈으로 사먹어요. 그 후 2008년 명예퇴직 하고 다시 작업을 시작하게 되었어요.

유: 2010년대 중후반의 미니어처 작업은 다양한 정치, 사회, 경제, 문화적인 이슈를 다루는데요.

박: 명퇴 후 몇 년은 자유롭게 전국을 돌면서 『오마이뉴스』의 시민기자로 사는 이야기와 문화 논평 기사를 썼어요. 이명박 정권이 들어서고 노무현 대통령의 죽음은 충격이었어요. 4대강이 파헤쳐지고 박근혜가 대통령이 되는 현실도 안타까웠지요. 세월호 사건은 5·18 학살과 같은 충격이었어요. 국정 농단이 드러나고 촛불 정국이 시작되었어요. 가만히 있을 수 없었어요. 광화문에서 퍼포먼스 〈심장이 뛴다〉(40분, 광화문 블랙 텐트, 2017)도 하고, 웹 포스트 방식으로 〈탄핵도〉도 하고, 미니어처 작업을 다시 시작했어요. 주로 정치·사회 문제를 다루면서 〈강〉 연작으로 이어졌어요. 독재 권력이 자본 권력으로 대체되면서, 욕망의 문제를 정치와 성적인 코드로 조망하는 작업을 해요.

유: 2000년대의 미니어처 작업도 정치·사회적 이슈를 다루었다는 점에서 1980년대의 작품들과 공통점이 많은 것 같아요. 그렇다면 1980년대의 것과 비교해서 크게 달라진 점은 무엇인가요?

박: 재료의 변화죠. 그때는 버린 것을 살려 연출하는 방식이라면, 요즘은 관절 인형, 해골 모양의 피규어나 공산품들을 수집해서 편집하는 방식이에요. 가능한 한 칠이나 조작을 안 하려고 해요. 특히 익명의 공산품이 가진 정교함이나 경제성에 감탄할 때가 있어요. 그것을 어설프게 훼손시키고 싶지 않은 거예요.

유: 최근의 작업은 첨예한 정치적 이슈에 대해 비판적 커멘트를 하신다든지 아니면 중요하나 비가시화된 문제들을 드러내고 문제화시키는 데

집중하시는 것 같습니다. 가령 핵 이슈를 다루었던 《핵몽》전의 작품들을 보더라도요.

박: 《핵몽》은 처음 2016년 홍성담 선배의 제안으로 시작했어요. 혼자 할 수도 있었겠지만, 함께 하고 싶었던 것 같아요. 고리 핵발전소가 보이는 곳에 살면서 일찍이 탈원전을 주제로 작업해온 정철교 작가, 부산의 방정아 작가, 안성의 정정엽 작가들과 함께하게 되었죠

유: 왜 《핵몽》인가요?

박: 핵에 대한 망상, 허황한 꿈이란 뜻이죠. 정치·경제·문화 등 여러 가지 복합적인 요인들이 모두 결집되어 있는 문제가 핵발전소예요. 과학, 문명, 자본, 권력, 욕망이 뒤섞여 예쁘게 포장된 종합선물세트 같은 거지요. 체르노빌은 인재죠. 후쿠시마는 자연재해에다 인재가 더해져 터졌구요. 이때 참담했던 일은 초기에 방사능 누출을 알았으면서도 원주민들에게는 알리지 않고 관계자들만 먼저 현장에서 도망쳤어요. 과학적으로 완전하다고 해도 자연재해와 인간적 실수는 막을 수 없어요. 이미 몇 차례의 치명적인 사고가 있었잖아요. 참사의 규모는 전쟁 이상이죠, 후유증도 심각하고요.

유: 《핵몽》은 핵발전소 문제를 어떻게 보여주고 있나요?

박: 핵발전소 근처에 살면서 작업하는 정철교 작가가 있어요. 핵발전소가 들어서기 전부터 살았는데 핵발전소 들어서면서 사라지기 시작하는 '골매 마을' 사람과 풍경을 불안감을 극명하게 일관되게 작업으로 보여주고 있어요. 작업량과 몰입도가 초인적이어서 방사능 부작용이 아닌가 걱정이 될 정도죠. 일방적으로 선전하는, 싸고 깨끗하고 안전하다는 말도 위장된 거예요. 떳떳하지 못하니까 비밀주의로 가는 거지요. 가장 황당한 거짓말은 '청정 에너지'라고 국민을 속이는 거죠. 핵 쓰레기(방사능 폐기물)가 버젓이 나오고 있는데도, 이것을 처분할 방안이 없는데도

거짓말을 하고 있잖아요. 핵발전의 치명적 문제는 순환이 안 된다는 점이에요. 자꾸 쌓아둘 수밖에 없어요. 방사능 폐기물은 물로도 공기로도 땅으로도 보낼 수 없는 물질이죠. 치명적인 방사능 폐기물을 배출하고 쌓아둘 곳을 찾으면서도 청정 에너지라고 선전하면 사기죠. 이런 모순을 드러내 보여주려고 해요.

유: 선생님은 어떤 작업을 보여주셨어요?
박: 디지털 프린터 작업으로 〈핵몽종합선물세트〉를 만들어 전시하고 보급도 할 생각이었지요. 나는 〈방사태극〉, 〈방사부처〉, 〈팔광핵산〉, 〈원전소나타〉 4점을 출품했어요. 〈방사태극〉은 원전 최다 밀집 국가를, 〈방사부처〉는 핵발전소 인근 석굴암상을 소재로 종교도 예외 없음을, 〈팔광핵산〉은 화투장을 빌려 원전이 일상 도박임을, 〈원전소나타〉는 섬마을 콘서트를 비틀어 담았어요. 그리고 방정아 〈핵헥〉, 정정엽 〈irretrievable〉, 정철교 〈골매마을 풍경〉, 〈붉은자회상〉, 홍성담 〈대박1〉, 〈대박2〉, 〈核夢-만화1〉 작품을 더해 모두 11점을 한 세트로 만들어 팔았어요. 이때 수익금으로 부산, 울산, 서울 순회전 경비로 썼죠. 80년대 《시대정신》이 생각났어요.

유: 선생님께서는 미술 작업과 더불어 핵사곤 한국 현대미술선(2010)을 통해 출판에도 참가하고 계십니다. 어떤 계기로 그리고 왜 시작하게 되었는지요?
박: 《강도전》을 함께 했던 친구 조기수(시인, 사진가, 출판인)가 미국에서 전문적인 미술 출판과정을 공부하고 핵사곤 한국현대미술선집을 출간하고 있었어요. 1권을 이미 제작 중이었어요. 2권 제작을 위한 작가 인선 문제로 연락이 왔고 제 작업장에서 만났죠. 동시대 미술 작가들의 작품을 데이터베이스화하고 싶어 했어요. 판형이 마음에 들었어요. 가성비와 조건도 좋고, 책의 크기와 부피도 '내 손안에 미술관' 컨셉에 맞

게 친근감이 들었어요. 문제는 작가 선정이었지요. 나는 당연히 『시대정신』의 새로운 버전을 떠올렸어요. 그때는 집단이었지만 이제는 작품 세계를 구축한 개별 작가의 작품을 집중 조망할 필요가 있다고 보았어요. 그래서 헥사곤은 출간 제작을 맡고 나는 작가 인선을 맡기로 했지만, 젊은 작가들은 모르는 상황이어서 기획위원의 보강이 필요했지요.

유: 그래서 어떻게 진행이 되었나요?

박: 마침 80년대 소집단 운동에 참여했던 여성주의 작가 정정엽 씨가 개인전을 앞두고 있었어요. 팸플릿보다 아트북 출간을 제안했고 흔쾌히 수락을 했어요. 반응이 좋았어요. 그리고 정정엽 작가가 기획위원으로 합류하면서 아트북 취지, 작가 선정 방식 등을 구체화하기 시작했지요.

유: 아트북은 어떤 작가들의 작품집을 출간하였는지요?

박: 기본적으로 최소 10년 작가 활동을 하고, 100점 이상의 주요 작품을 실을 수 있는 작가로서, 작품성, 예술성, 세계성을 두루 갖춘 작가들을 대상으로 했어요. 미술의 사회적 기능을 위한 공공성, 시대정신, 작가 정신도 기준이 되죠. 윤석남, 김정헌, 박영숙, 노원희, 정철교, 박미화, 류준화, 방정아, 이윤엽 등 동시대 미술 작가 가운데 빠지면 안 될 작가들이죠. 현재 45권까지 나왔어요. 작가와 기획위원, 출판사가 연대하여 '동시대 미술문화를 아카이빙 한다'는 차원에서 만들고 있어요. 따라서 어느 한쪽에서 사정상 동의가 안 되면 출간으로 이어지지 못하거나 미루어지는 경우도 있어요. 2010년 시작했고 10년 동안 40권 넘게 나왔으니까 1년에 4권꼴, 평균 계간으로 나온 셈이죠.

유: 2016년부터 〈아트프린트 박건컬렉션〉(2016)을 시작하셨는데요. 이것을 하게 된 동기나 계기는 무엇인가요?

박: 동시대 민중미술 작가들의 대표 작품을 대중화시킬 목적이었어요.

《저항하다!》(성마루미술관, 2015), 《7인의 사무또라이》(가나아트센터, 2016) 전시에 출품 의뢰를 받고 처음으로 〈아트프린트 박건컬렉션〉을 출품했어요. 일종의 '기획전 속에 기획전'인 셈이죠. 사실 이 작업은 내가 못하는 다른 작가의 작업을 아트 프린트로 제작하여 많은 사람들과 공유한다는 점에서 내 작업 못지않은 보람과 즐거움으로 시작했어요. 원작은 비싸잖아요. 그래서 아트 프린트였죠. 하다 보니 초대전이나 기획전으로 의뢰가 들어오기도 했어요. 《한국현대미술선 트렁크에서 놀다》(트렁크갤러리, 2016), 《심장이 뛴다》(길담서원, 2016), 《핵몽》(부산 카톨릭, 울산 지앤갤러리, 서울 인디아트홀공, 2016), 달리 아트프린트전(제주 달리도서관, 2017)에서 순회 기획전을 했어요.

유: 누구의 작업이 선정되었는지요?

박: 김정헌, 김태헌, 김선두, 노원희, 류준화, 박건, 박문종, 박미화, 박불똥, 박병춘, 박영숙, 박형진, 방정아, 안창홍, 양대원, 윤석남, 윤주동, 이동환, 이윤엽, 이진경, 이인, 이피, 이하, 정복수, 정정엽, 정철교, 최경태, 홍성담, 앗싸라비아 등 30여 명이 되고요. 계속 될 수도 있어요. 시대정신과 작가 정신을 겸비한 작가들 가운데 걸어두면 좋은 작품들을 골랐어요. 내가 갖고 싶은 작가들의 대표 작품들을 골랐어요. 안 팔려도 내가 소장하면 그만이니까요. 또한 많이 팔릴 것 같은 작품과 안 팔려도 널리 알리고 싶은 작품들도 했어요.

유: 이 컬렉션에 대한 반응은 어떠했나요? 선생님이 보셨을 때 이 컬렉션의 강점과 약점은 무엇인 것 같으세요?

박: 동시대 작가 대표 작품을 책값 정도로 소장할 수 있으니 부담 없고 선물용으로도 좋아했어요. 작가 서명이 있으니까 판화 개념으로 소장 가치도 있고 운송과 전시가 편해요. 80년대 목판화 운동이 했던 일을 디지털프린트로 하는 방식이죠. 원작만은 못하고 크기 제한이 약점이

긴 하지만 동시대 미술을 생활 속에 심자는 운동 차원에서 좋아요. 박 불똥의 〈Road 1〉, 홍성담의 〈세월오월〉, 이윤엽의 〈진드기〉가 잘 나갔어요. 최근에는 정정엽의 '곡식'과 '나물' 연작 10점의 아트프린트가 서울시립미술관에 소장되기도 했어요.

유: 요새는 어떤 작업을 하시나요?

박: 그동안 하고 있는 〈강〉 연작으로 피규어 현대사와 인물사를 이어가고 있어요. 2020년은 미술한 지 40년 되요. 주요 작업을 모아 『박건 1980-2020』 작품집을 엮고 있어요.〔도판15〕

유: 마지막으로, 선생님에게 미술은 무엇인가요? 너무 추상적인 질문인가요?

박: 백남준은 '예술은 사기'라고 했는데. 나는 '오기'나 '무기'나 '놀기' 같아요.

유: 오랜 시간동안 인터뷰에 응해주셔서 감사합니다!!!

박: 덕분에 돌이켜 보게 되어 고맙습니다. 수고하셨어요.

5.

〈타! 타타타타타〉에서
'만화정신' 이후
—손기환의 시각문화관(觀)

채록 일시: 2019년 12월 26일, 12월 31일, 2020년 3월 1일

채록 장소: 경복궁 카페 통인공방, 나무화랑

대담: 손기환, 현시원

기록: 현시원

손기환은 1956년 서울 출생으로, 홍익대학교 미술대학 서양화과와 동대학원을 졸업했다. 1980년대 초 《의식과 감성전》(1982), 《실천전》(1983~1988), 《한국미술 20대의 힘전》(1985) 등의 다양한 전시에 참여했으며 1988년 그림마당 민에서 첫 개인전을 열었다. 1980년대 '서울미술공동체', '실천' 그룹, '목판모임 나무', '빈족미술협회' 등 현실에 대한 비판적이고도 역사적인 문맥에서의 내용과 사회적 실천을 통해 활동해왔다. 그의 대표 작업인 〈타!타타타타타〉(1985)를 비롯해 그는 한국의 정치적 풍경을 독자적인 회화로 펼쳐왔을 뿐 아니라 홍길동 등의 만화 캐릭터와 한국의 정서를 연결시키는 소통 가능한 미술 세계에 집중해왔다. 회화, 목판화, 만화, 애니메이션 등의 다양한 장르를 아우르면서 작업해왔다. 1988년 이후 지금까지 21회의 회화와 목판화 개인전을 가졌고 1981년 이후 200회 이상의 국내외 그룹전 등에 참여했다. 현재 상명대학교 교수로 재직하고 있다.

현시원은 1980년대 태어났으며, 큐레이터로 활동하고 있다. 이화여대 국문학과 미술사를 전공하고 한국 현대미술 전공으로 한국예술종합학교 미술이론과 전문사 과정을 졸업했다. 학교보다는 이대학보사와 전시장을 다니다 강태희 선생님의 지도로 민중미술 이후의 사회비판적 미술에 대해 연구했다. 독립 큐레이터로 《천수마트 2층》(2011), 《다음 문장을 읽으시오》(박해천, 윤원화 공동 기획, 2014), 《스노우 플레이크》(2017) 등을 기획했다. 저서로 『사물 유람』(2014), 『아무것도 손에 들지 않고 말하기: 큐레이팅과 미술 글쓰기』(2017), 『1:1 다이어그램. 큐레이터의 도면함』(2018) 등이 있다. 2013년부터 전시 공간 시청각을 열어 전시, 문서, 활동의 구조를 꾀해왔으며 2020년 현재 공간 시청각랩에서 『계간 시청각』을 발행한다.

1. '통일열차'를 그리던 소년

현시원(이하 '현'): 홍대 미대를 입학하기 이전까지 과정은 어떠했나요? 1956년생이시니까 어린 시절이었던 1960, 70년대 만화나 텔레비전 등을 보며 자라셨나요? 선생님의 작업을 보면 홍길동을 비롯한 대중적 이미지를 비롯해서 대중문화에 관한 관심을 살필 수 있습니다.

손기환(이하 '손'): 초등학교 때도 만화를 많이 그렸어요. 단편까지 그렸던 기억이 나요. 전쟁 만화를 그려 친구들에게 보여주기도 했어요. 그 당시 집에서 비교적 일찍 텔레비전을 샀어요. 세검정초등학교 나오고 중학교 가서 만난 미술 선생님(김정수)이 기억이 나요. 〈통일호(열차)〉(1964년)라고 어렸을 때 그렸던 것을 우연하게 찾아서 도록에 넣었죠.

현: 어릴 때부터 그림 그리고 이야기 만들기를 즐겨 하셨네요. 세검정초등학교 나오셨으면 서울 종로가 고향이신가요?

손: 용산에서 태어났어요. 이사를 해서 세검정초등학교를 졸업하고 중학교는 추첨으로(뺑뺑이) 균명중학교에 가서 미술부를 3년 동안 했어요. 원래 공고를 가려고 했었죠. 당시 상고나 공고를 가는 것도 일반적이기도 했고요. 집안이 유복하지는 않았지만 어려웠던 것도 아닌데 그 때는 공고만 나와도 취업이 잘 되니까요. 좋은 공고를 갈 수 없었어요. 그런데, 미술 선생이 "야, 서울예고 있다. 가볼래?" 그래가지고 학교 원서를 샀어요. 당시 학교가 정동에 있었어요. 학교가 아담한 게 예뻐서. 그때부터 연습을 해가지고 한 달 정도 그렸나?

현: 한 달 그래서 예고에 가셨으면 재능이 있으셨던 거네요. 어떤 장면들이 기억나시나요?

손: 그날 시험 치러 가서 비너스상을 처음 그려봤어요. 앞에 잘 그리는 친구가 있기에 그 친구 하는 걸 살짝 보고 그렸어요. 서울예고 가서 본격적으로 훈련을 받기 시작했어요. 제가 그림을 잘 못 그렸어요. (웃음) 데생을 안 했으니까. 고등학교 방학 때 김정헌 선생님을 만났습니다.

현: '현실과 발언' 김정헌 선생님을 만나셨다고요?

손: 김정헌 선생님 작업실이 세검정에 있었는데 방학 때 화실에 가서 그림도 배우고 그랬어요. 김정헌 선생님이 갖고 있던 책을 많이 소개하고 빌려줬습니다. 저도 덩달아 그때부터 책을 많이 읽기 시작했어요. 김정헌 선생님이 갖고 있는 문학 책을 거의 읽었던 느낌이에요.

현: 어떤 문화적 환경을 접하셨는지 여쭤보고 싶은데요. 책을 많이 읽는 문학청년이셨나요?

손: 문학청년까지는 아니에요. 독서광이었죠. 책은 많이 읽었어요. 대학교 때부터 시작된 책 읽는 일은 지금도 좋아해요. 물론 책을 많이 본다고 작업에 도움만 되는 건 아니에요. 친구들 중에 제 작업을 보고 "글의 영향을 많이 받는다"고 이야기한 적이 있었어요. 인문학이나 지적인 공부를 하게 되면 그림에 영향을 주게 되죠. 그게 긍정적이지 않을 수도 있다는 생각을 해요. 말만 앞서고. 창작이라고 하는 것은 감성적인 부분이 있어야 하는데, 책을 많이 보면 논리적인 걸 억지로 만드는 게 생기기도 하겠죠. 그런 태도가 생길 수도 있는 것 같아요.

현: 예고 다니면서 어떤 그림을 보셨어요? 전시도 많이 보셨나요?

손: 고등학교 때 학보가 있었는데, 그 학보에다가 만화를 냈어요. 학보를 편집한 학생들이 선생에게 야단을 맞았다고 했습니다. 예술을 하는

데 만화를 그리다니. 길창덕[1] 선생의 영향을 받은 만화였는데 〈꺼벙이〉 그림으로 유명한 분이었지요. 서울예고에서 공부를 못 하다가 졸업할 때는 좀 하게 되었죠. 당연히 서울대 갈 줄 알았는데 떨어지고 홍대 서양화과에 입학하게 됐어요.

현: 학보를 편집하셨네요. 만화를 고등학교 때 집중해서 그렸던 흔적이 이후 만화와 선생님 작업의 관계로도 이어질 뿐 아니라, 민중미술운동을 하시면서 했던 출판 인쇄 활동과도 영향을 미칠 수밖에 없었겠습니다. 고등학교 이후 홍익대 회화과 75학번이십니다. 들어가셔서 어떤 수업을 들으셨나요?

손: 학보에 원고를 낸 거지, 편집이나 기자는 아니었습니다. 홍대 입학해서 갈 때 기대가 컸죠. 중고등학교 교과서를 쓴 사람들이 교수로 있었으니까요. 예로 문덕수(국문학과)[2] 교수 등이 있었어요. 그런데 수업을 들어가니 실망이 컸어요. 대학 생활이 대단할 것 같았는데 교수들이 수업에는 잘 들어오지도 않고.

현: 군대에서의 경험이 작업 소재로 꾸준히 등장합니다. 근래 회화 작업

1. 길창덕(1930~2010)은 『꺼벙이』를 그린 만화가로, 1955년 『서울신문』의 『머지않은 장래의 남녀상』을 시작으로 1960년대 중반 이후 어린이를 위한 명랑만화를 그렸다. 1973년 『중앙일보』 편집위원, 1979년 한국 만화가협회 자문위원을 역임했으며 2003년 보관문화훈장을 수훈했다. 작품으로 『재동이』(『소년한국일보』, 1966~1979), 『꺼벙이』(『소년중앙』, 1970~1974), 『순악질 여사』(『여성중앙』, 1970~1988) 등이 있다.
2. 문덕수(1928~2020)는 시인, 홍익대학교 국어국문학과 교수. 1947년 『문예신문』에 시 「성묘」를 발표, 1955년에는 유치환의 추천과 함께 『현대문학』에 「침묵」, 「화석」, 「바람 속에서」로 문단에 등단했다. 1967년 국정 교과서 편찬 심의위원을 지내며 국어 교과서 중 '한국의 시 부분'을 서술한 것으로 알려져 있다. 한국현대시인협회장, 국제PEN클럽 한국본부 회장 등에 역임했으며, 2002년 대한민국예술원상 등을 수상했다. 저서로는 『황홀(恍惚)』(1956), 『선·공간(線·空間)』(1966) 외 시집과 『현대문학(現代文學)의 모색(摸索)』(1969)과 같은 연구서, 평론집 『청마 유치환 평전』(2004) 등이 있다. http://www.poemlane.com/bbs/zboard.php?id=notice2&page=1&sn1=&divpage=1&sn=off&ss=on&sc=on&select_arrange=headnum&desc=asc&no=51

인 〈DMZ〉뿐 아니라 1990년, 1991년의 작업인 〈우리동네-벽〉의 풍경을 그린 작업들도 그렇고요. 군대는 학교 휴학하고 언제 가셨나요?

손: 군대를 77년도에 갔어요. 1학년 때 바로 휴학을 했어요. 등록금도 너무 비싸고, 마음에 안 들었어요. 대학에 들어가니 팔레트에 물감 짜는 것부터 가르치더라고요. 예고 다니면서 전시까지 기획하고 100호 그림을 소화했었는데 저한테는 너무 시시했죠. 입학 면접시험 때도 예고 출신은 대학교 들어오면 그림 안 그린다는 말을 들었었지요.

현: 대학 다니시면서 아르바이트를 하시진 않았고요? 어떤 대학 시절을 보내셨는지 여쭤보고 싶어서요.

손: 당시에는 아르바이트하고 돈을 잘 받는 경우가 없었어요. 그런 것도 굉장히 힘들었고 하여튼 대학에서 큰 재미를 못 느꼈어요. 수업도 대리 출석시키고 책을 읽었던 것 같아요. 수업 끝나면 친구들과 같이 놀고, 학점이고 그런 것들이 별로 안 좋았고, 책을 주로 읽었던 시간이었죠.

현: 책을 주로 읽으셨다고 했지만 당시 홍대 회화과의 분위기가 궁금한데요. 홍대 회화과에서 어떤 선생님들을 만나셨나요?

손: 대학 때 기억보다는 예고에서는 좋은 선생님을 많이 만났어요. 이만익, 하동철 선생님 등 그런 분들에게 그림을 배웠으니까 잘 배웠죠. 돌아가신 하동철[3] 선생님 경우는 굉장히 모던했어요. 목걸이 같은 걸 하고 다니는 분들이니까 세련된 분들이었죠. 문화부 장관 상 받고 그 이후에 아마 미국에 가셨을 거예요. 미국 책을 잔뜩 사오시곤 했었죠. 고

3. 하동철(1942~2006)은 소위 '빛의 작가'로 알려져 있는데, 색면의 대비, 오브제의 활용 등을 통해 다양한 빛의 형상을 제작하였다. 1976년 첫 개인전(미술회관, 서울)을 시작으로 선화랑, 펜로스 갤러리(필라델피아, 미국), 신세계미술관(서울), 다이또 화랑(삿뽀로), 갤러리 현대 등에서 16회의 개인전을 열었다. 서울대학교와 미국 템플대학교 대학원에서 수학했으며, 서울대학교 미술대학 서양화과 교수로 역임했다. 1964년부터 1975년까지 대한민국미술전람회 특선 6회, 1974년에는 제23회 국전 문공부 장관상을 수상했다.

등학교 때 선생님들은 집에 학생들을 부르곤 했어요. 그러면서 그림을 많이 보여줬는데, 팝아트 쪽 작품들을 봤던 것 같아요.

현: 처음으로 팝아트 작업을 보셨던 고등학교 때, 중학교 때가 더 생생한 기억으로 작동하고 계시다는 말씀이네요. 과거에 보셨던 전시들은 어떤 게 기억나세요?

손: 중학교 3학년 때 미 공보원에서 팝아트 전시 같은 현대미술 전시를 봤어요.[4] 뒤샹, 리히텐슈타인 전시를 실제로 봤어요. 이후 하동철 선생님이 집에 초대해서 화집 보여주었던 게 굉장한 쇼크였고요. 대학 가서 1학년 때, 그리고 군대 가서 그렸던 게 당시 제가 봤던 팝아트의 영향을 많이 받았던 것 같아요. 대학 들어가서 4·19 이미지를 가지고 그림을 그리기도 하다가 군대를 갔어요.

현: 4·19 이미지를 가지고 작업하셨던 것은 1980년에서 1983년에 집중적으로 작업하게 되는 〈물리적 이미지〉 시리즈인가요? 4·19 이미지뿐 아니라 코카콜라, 교통 표지판 이미지 등 다양한 차원이 등장합니다. 다시 홍대 회화과 이야기로 가서 당시 작업하는 데 특히 영향 받은 부분도 기억나세요?

손: 영향을 받은 부분이라면 이만익 선생님의 컬러 감각이 컸어요. 또 하동철 선생님의 모던한 것들에 영향을 받았어요. 대학 가서는 최명영 교수를 처음 만났는데 조형 감각을 많이 배웠고 선생님이 저의 데생 실력도 인정해주셨던 걸로 기억해요. 나중 학점을 보니 그랬어요.

현: 홍대 서양화과에서 이후 민중미술운동을 하게 되는 선생님에게 어떤 영향을 미쳤는지 궁금해요. 학교 분위기는 민중미술운동과는 무관

4. 손기환 작가에 따르면, 정확한 전시명은 기억이 안 나지만 "중 3 때는 확실합니다"고 말했다.

했지요?

손: 당시 학교 분위기는 하이퍼리얼리즘을 가르칠 때에요. 서구 현대미술 흐름으로 보면 중간을 건너뛴 것이지요. 추상표현주의 하다가 팝이나 옵티컬 아트를 뛰어넘고 그다음 하이퍼리얼리즘으로 간 거죠. 하이퍼리얼리즘은 그리는 대상을 보고 똑같이 그린 것이죠. 저도 수업 과제로 돌멩이나 유리병을 그린 것들이 남아 있어요.

현: 돌멩이도 그리셨어요?

손: 대학 2, 3, 4학년 때 저도 돌멩이를 그렸었어요. 당시 4학년에 고영훈 선배가 있었는데 기가 막히게 돌을 잘 그렸죠. 그런 분위기를 보다가 저는 군대에 갔지요.

현: 군대에서 김정환 시인을 만나셨다고 이야기해주셨습니다. 한국의 실천 문학 궤적에 있어서 핵심적인 인물을 만나게 되신 건데요. 군대에서 어떤 대화를 서로 나누셨나요?

손: 김정환, 박성규 두 사람이 긴급조치로 남한산성에서 2년간 감옥살이를 하고 나오자마자 영장이 나온 거죠. 당시는 군부독재 시대니까 군대 보내는 게 일종의 징벌이었던 거였죠. 제가 최전방 갈 사람이 아닌데 딱 저 두 사람만 보내면 그러니까 저도 덩달아 최전방에 간 거죠. 양구에 있는 21사단을 갔어요. 막상 거기 가서는 보직이 행정 쪽이었어요. 두 명은 월북할까봐 아래 있고 저는 끝까지 갔어요. GP(Guard Post, 소초), GOP(General Outpost, 일반 전초)에 있었죠.

현: 정말 북쪽 가까이 가신 거네요. 1991년도에 그린 〈통일로〉, 1992년도에 그린 또 다른 〈통일로〉라는 회화 작업을 보면 화면 가운데 육중한 돌덩어리가 있고 풍경들이 수평으로 화면을 가로지르고 있습니다. 군대 시절 북한과 가까운 위치에서 근무하게 되며 생각했던 것들이 계속

영향을 미쳤나요?

손: 그렇죠. 그 덕에 분단과 군대 문제라든가 더 많이 생각하게 됐고요. 3년 동안 최전방 군대 생활을 하게 된 거죠. 아버지가 이북에서 내려왔으니까 그 부분도 영향을 받았고요.

현: 이북 어디신가요?

손: 황해도 장연입니다.

현: 김정환 선생님이랑은 어떤 대화를 나누셨어요? 작가의 현실참여나 사회비판적 입장에 대해서 선생님에게 어떤 이야기를 하셨는지 기억나시나요?

손: 시도 쓰고 책도 쓰고. 작가라면 이런 생각도 해야 한다. 그 친구 이야기를 듣다 보면 '아니 이렇게 똑똑한 애가 있나?'(웃음) 당시에는 아주 말라가지고. 노래도 잘하고 대단했죠.

현: 김정환 시인이 선생님 작업에 대해서도 비평을 하셨나요?

손: 제가 제 그림을 보여주지는 않았어요. 예술이 갖는 사회성에 대한 감각을 주로 이야기했어요. 그때 김정환이 쓰거나 타자를 쳐서 준 시를 가지고 있었어요. 이후에 김정환이 쓴 시집도 받고 군대 나와서는 친하게 지냈어요. 자유실천문인협회 놀러가고 그랬거든요. 당시 김정환이 사무국장이었어요. 제대하고 나서도 많이 영향을 주었어요. 김정환도 미술에 관심이 많았고요.

현: 그때 스무 살은 어른이죠? 옛날 대학생들 사진을 보면 지금의 삼십대 중후반보다 진지한 표정이라서 깜짝깜짝 놀라요.

손: 어른이었죠. 나름 사회적 책임감 같은 것을 갖고 있는 지식인 같은 생각이 있었죠. 당시 대학생이라는 신분이 이러한 점을 규정한 점도 있

지 않았나 싶어요.

2. 1980년대 미술운동의 실천 속에서
─실천 동인, 《목구인전》, 《힘전》, 서미공 시절

현: 1981년 가을에 《앙데팡당》전에 작품을 내셨어요. 군대를 다녀온 후 참여한 전시였습니다. 어떤 계기로 작품을 내셨는지요?

손: 복학을 했더니 주변 분위기가 '데뷔를 하자'는 거였어요. 군대 다녀와서 복학하고 2학년 때부터 공모전에 냈어요. 두 번인가 냈는데 두 번 다 떨어졌어요. 그림 안 그리는 애들이 있는데 그런 친구들이 특선을 받는 거예요. 미안해하고 그랬어요. 그 당시 평면 추상이 대세였어요. 상대적으로 구상이나 리얼리즘 하는 애들은 떨어지고요. 그래서 3학년 2학기에 《앙데팡당》전에 출품했어요. 《앙데팡당》전은 국립현대미술관(당시 덕수궁)에서 격년으로 했죠. 그 전시에 내고 나니까 금방 전시 초대 의뢰가 들어왔어요. 선배들이 같이 전시하자. 4학년 됐을 때에는 이미 작가(?)였습니다. 전시 포스터에 유명한 작가하고 내 이름이 같이 있었으니까요.

현: 그리고 나서 선생님 작업에 조금 더 의미 있는 전시로 《목구인전》이 등장합니다. 이 전시를 1983년도부터 하시게 되는데요. 1983년 관훈미술관에서 《목구인전》, 1984년 5월 두 번째 전시를 갖고요. 판화에 관심을 갖게 된 상황이 기억나시나요?

손: 당시 고등학교 동기인 윤여걸이라는 친구가 판화를 잘했어요. 소위 말해서 디자인적인 감각도 있었고, 저는 고등학교 때부터 동양화에 관심이 많았죠. 판화 작업을 할 때에 송번수 선생님이 도와주셨어요. 송번수 선생님은 목판화는 염색하듯이 깔끔하게 해야 한다면서 여러 가

지 기법을 알려주셨어요. 또 서승원 선생님은 판화라고 해서 다 깔끔해야 하는 건 아니고, 회화적 맛이 있어고 된다는 걸 알려주시기도 했고요. 개인적으로 핀트 안 맞고 회화적인 게 '판화 잘 못 했다'는 느낌이 들었던 것 같았습니다. 송번수 선생님은 빈틈 하나가 없어요. 결국 주변에 있던 완벽한 판화를 추구했던 친구들끼리 모여 판화전을 연 거죠.

현: 홍대 판화과는 88년도에 생기니 훨씬 전의 일이네요. 판화과는 학교에 없었지만 동료들과 판화에 대한 입장, 또 교수들의 작업을 보면서 생각했던 과정들이 있었네요.
손: 판화과가 없던 시기의 이야기죠.[5] 서양화 전공하는 학생들은 판화는 하나의 기법으로 생각해 많이들 했었습니다.

현: 《목구인전》은 '목판모임 나무'로 이름을 곧 바꾸죠. 왜 목판화였나요?
손: 부식시키는 동판화, 석판화는 도구가 없어서 못 했고요. 모던하지만 말이에요. 특히 석판화 하는 친구들 보면 정보도 빠르고 가능한 장비들이 있어야 해요. 목판화는 장비 없이도 되고, 염산 같은 냄새 안 맡아도 되고, 가는 선으로 뭔가 하는 게 마음에 안 들었던 것 같아요. 한자 썼던 이름을 '목판모임 나무'로 바꿨지요.

현: 목판화를 보면 흑백이고 먹으로 한 느낌이 나기도 하던데요.
손: 실제 이렇게 작업하던 친구들 중에 동양화 친구들이 많아요. 이종상 선생님도 제가 고등학교 다닐 때 예고 선생님이었는데, 저를 한 번 크게 혼내셨던 기억이 나네요.

5. 홍익대학교 미술대학 판화과는 1988년에 신설된 학과로, 학부 과정 중 한국에서 처음으로 개설되었다. 「홍익大에 판화과 개설」, 『조선일보』 1987년 11월 5일.

현: 야단을 치셨어요?

손: 우선 (동양화를 하기에는) 준비가 안 돼 있고, 벼루도 작은 것, 싸구려 붓도 그렇고. 숙제를 한 10장 내주면 저는 10분 만에 다 했어요. 사군자 같은 걸 한 번에 깔아놓고 다 해치우고. 아, 체질에 안 맞는 거구나.

현: 그런데도 대학 다닐 때 서양화실이 아닌 동양화실에 많이 계셨다고요?

손: 한국미협 이사장을 하기도 했던 차대영이 중학교 친구예요. 홍대에서 다시 만난 거예요. 이경수 선생님을 스승으로 삼고. 같이 가보니까 중학교, 이후 늦게 들어온 고등학교 친구 윤여걸이 있으니까 반갑고, 동양화실에 가서 놀고 좋았지요. 당시 홍대 동양화 친구들은 일종의 현실의식은 적었고 동양화라는 학습 스타일이 다소 순응적이라 그런지 학생들이 착하고 온화한 성품이었던 것 같아요. 동양화과 사람들은 유대감이 좋았어요. 서양화는 술 마시고 논쟁하고 싸웠던 기억밖에 없어요.

현: 최정화 작가나 다른 작가들도 홍대 다녔는데 교류가 있으셨는지 궁금해요.

손: 저랑 다니는 시기는 달랐어요. 김수자 작가가 바로 아래 학번이었네요.

현: 대학 졸업할 즈음 하셨던 작업이 〈물리적 이미지〉 시리즈예요. 미국기 이미지, 펩시콜라, 호남정유 등 이미지가 실크스크린 또는 캔버스에 유화로 그려져 있어요.[6]

6. 다음은 손기환 작가가 직접 정리한 작업의 흐름이다. 그의 작업 세계를 살펴보기에 귀중한 자료이기에 전문을 인용한다.
"– 1982년. 작가로서의 모색기에 일견 미국의 팝아티스트 재스퍼 존스의 어법에 영향받은 듯한 〈물리적 이미지〉 연작. 미국 팝아트에서 자주 보던 기호들과 광고사진, 한국의 역사적 다큐 사진 자료들을 실크스크린 기법으로 활용한 몽타주와 콜라주 등의 습작기 작업들.

손: 〈물리적 이미지〉는 라우센버그, 재스퍼 존스 등 미국의 팝아트에 대한 영향이 직접적으로 보이는 작업이었죠. 초창기 때는 '판화-심리적 이미지', '회화-물리적 이미지'라고 붙였던 것으로 기억해요. '물리적 이미지'라는 제목이 등장했던 김현의 글은 『문학과 지성』에 실렸던 글이 아니었나 싶어요. 82년도 작업인 〈물리적 이미지〉에는 시계 등이 붙어 있기도 한데 그 바탕은 실크로 이미지를 만든 거죠. 을지로에 가서 실크를 직접 밀었고요.

현: 을지로에 가서 작업을 하셨군요.

손: 그 당시에 '코카콜라'라고 하는 이미지가 문화뿐 아니라 상업, 제국주의의 상징적인 코드였죠. 이 이미지를 배경으로 그림을 그리고 기법도 사진이나 실크스크린 등 현대적인 것이 낫다는 생각. 이런 경향의 작가들은 민족미술 계열 작가들이 꽤 있었죠. 실천 멤버들도 그렇고요. 저는 운동권에서 북 치고 장구 치는 것도 별로 좋아하질 않았습니다.

현: 민중미술운동에 참여하게 된 이유는 어떻게 기억하시나요? 구체적

— 1983년부터 '실천그룹'과 《힘전》 등으로 본격적인 작품 발표를 할 때의, 극장 간판과 이발소 그림의 방식을 차용한 〈벽화를 위한 습작〉, 〈넋〉, 〈불청객〉, 〈타!타타타타타〉, 실크스크린을 활용한 〈의병〉 연작 등 자기 언어 정착기
— 1986년부터 시도한 만화적 의성어를 동반한 영화적 스펙터클의 결합으로 수도권 북쪽에 위치한 수색 지역의 서사적 풍경에 다소간의 불안한 서정성이 가미된 원색의 풍경화 〈끌 수 없는 불〉 연작. 조선시대 민화적 뉘앙스가 더불어 펼쳐진다.
— 이후 90년대로 연결되는 〈우리 동네〉 연작, 대전차 방호벽 콘크리트 구조물 〈벽〉 연작, 그리고 군 시절 철책선 근무의 기억을 재구성한 90년부터의 〈추억록〉 연작. 92년도의 〈통일로〉와 〈한강〉 연작의 표현적 회화성이 강조된 작품.
— 1995년부터 한국과 미국의 만화, 여타의 보도(광고)사진 자료들을 실크스크린과 혼합기법으로 몽타주한 〈딱지〉 시리즈.
— 1999년 이후 신동우 만화가 원작인 〈홍길동〉 캐릭터와 딱지 형식(기타 팝업 방식 등)을 차용한 〈홍길동〉 시리즈.
— 2010년경부터 시도한 예의 본인의 본래 어법인 DMZ 연작과 함께 화투, 만화, 민화, 딱지본 표지, 고판화 양식 차용."

으로 대학 생활이나 그 이후 과정에서 어떤 고민과 어떤 경로를 통해 민중미술운동에 참여하게 되었는지 궁금합니다. 앞서 말씀해주셨던 《목구인전》은 경기도미술관에서 열린 《시점(時點)·시점(時點)》 전시에도 참여하였는데요, 《목구인전》이 갖고 있던 민중미술에 대한 입장을 어떻게 기억하세요?

손: 《목구인전》은 민중미술이라고 하는 건 아니었던 것 같아요. 목판은 민족미술과 관련이 있었던 것 같아요. 취지는 '우리 거 하자'였지요. '그림모임 실천'은 아방가르드 정신 같은 것, 사회 참여를 해야 한다, 미술계 사회성이라는 걸 하자는 거였어요. 강조했던 것은 미술이 사회성을 띠어야 한다, 예술을 위한 예술은 안 된다는 것이었지요. 그러다가 '실천'이라는 말을 가지고 첫 전시를 했는데, 당시 전시 방명록을 보면 "무엇을 실천하는 건지 따스하게 묻고 싶습니다"라고 최열이 써놨더라구요. 그때 이후 서로 만나 친해졌었지요. '무엇을 실천해야 하는가?'라는 묵직한 질문을 던졌던 것이 기억에 납니다.

현: '실천' 창립전에 최열 선생님이 쓰신 방명록이라니 생생합니다. "따스하게 묻고 싶습니다"라고 하셨지만 실천이 부족하다는 애정 어린 비판이었을까요. 손기환 선생님의 경우 '실천' 동인들과 나누었던 작업에 대한 생각과 작업 자체에 대해서 어떻게 기억하시나요? 당시 '우리 것을 하자', '미술의 사회성'을 시도해보자라는 생각을 하게 됐던 것은 사회적 분위기의 영향도 컸을까요?

손: 민주화되기까지의 과정에서 저를 포함해 당시는 광주 5·18에 영향을 많이 받은 세대인 것 같아요. 제가 그러면서도 쉽게 이해되고 전달되는 미국 팝 같은 걸 그렸을 것 같아요. 사회성을 띤 팝을 띠고 싶었기 때문이었다고 기억해요. 분단 현장에 있었기 때문에 관심은 있었지만, 그때 빚을 지고 있다고 생각했었기 때문에 '실천'이 정치적 입장을 띠어야 한다고 생각했었어요.

현: 정치적 입장이 드러나는 방식에 관심이 많으셨던 건지 궁금해요. 언뜻 지난번 대화에서 집회에 대한 모습도 다르게 생각했다고 말씀해주셨는데, 1980년대 당시 집회의 방식에 문제가 있다고 생각하셨나요?

손: 북보다는 현대적인 밴드가 동원되면 좋겠다고 생각했었던 적이 있습니다. 민중적이라는 것은 감각적으로 세련되지 못 하다고 생각했던 면이 많았고 민중미술을 내세우며 작업이나 활동은 하지 않았습니다. 참고로 '민중미술이 언제 시작되었어요?' 이 논의를 한 적이 있어요. 얼마 전 주재환 선생님, 성능경 선생님 이렇게 모여서 대화를 했었어요. 두 분 다 너무 생생하게 기억하세요. 성능경 선생님은 "원동석 선생님이 1981년도에 처음으로 이야기를 비췄다. 정확하게 민중미술은 아니지만, 민중미술이라 할까? 이렇게 시작되었다"고 말씀하셨어요. 주재환 선생님은 85년도에 이원홍 문공부 장관이 《힘전》 직전에 처음으로 이야기를 했다. 그때 이야기를 처음 했다. 삼민투 분위기 가운데 처음으로 이야기를 했다고 하셨죠. 《힘전》 때는 각 언론에서 떠든 것으로 기억을 하는데, 81년도에 성능경 선생님이 말씀하신 것도 기억이 정확한 것 같아요. 원동석 선생님이 워크숍인가 세미나에 가서 이야기를 하셨었죠.

현: 단순한 비교지만 '실천'은 '현실과 발언'과 '두렁'의 중간에 있다고 말할 수 있을까요? 현실과 발언이 작가들의 작업 위주로 진행된 미술제도 안에서 작품으로 발화하는 소통 중심의 민중미술이라면 두렁은 현장의 집회, 공동체와 함께 공동 창작을 하는 실제 운동과 몸통을 같이 하는 운동이었다고 볼 때 실천은 어떤 성향을 가진다고 할 수 있는지요?

손: 두렁하고는 거리가 있지요, 두렁은 문화운동을 하는 패였고. 문화운동을 하는 패였어요. 현발은 당시에 (제가 보기에) 참 그림 못 그린다고 생각했어요. 우리가 좀 인식이 떨어졌던 거죠. 발언이라고 하는 부분을 가볍게 생각을 했고. 그때도 이야기하면서 실천에는 발언을 해주는 이론가가 없이 그림 그리는 사람끼리 있다 보니까 한계도 있었죠, 너

무 조형이라든가 이런 데 매어 있던 부분이 있었던 것 같아요. 그림을 잘 그려야 한다, 조형성이라고 하는 부분. 그래서 현발 그림 못 그린다 생각했던 거죠. 임술년이 갖고 있는 사실적 구상과는 좀 다른 조형성과 주제의식 균형 같은 것을 잘 담아내는 그런 멋있는 그림들을 그리려고 했던 것 같아요.

현: 선생님이 참여하신 '실천'에 대해서 좀 더 들려주시지요. 멤버는 어떻게 구성되었나요?

손: 처음 멤버는 박형식과 둘이서 거의 추천을 했던 것 같고 대부분 같이 공부했거나 선배들 중 공모전에서 상 받은 분들을 추천했었고 나이는 같지만 입학 후배였던 박상모(박불똥)를 찾아가서 같이 했지요.

현: 이후에 박불똥 작가가 현발로 간 것은 어떻게 인식되었는지 궁금합니다.

손: 현발이 외세를 확장했죠. 여러 사람의 입장에서 이야기해봐야 하는 부분 같아요. 현발은 이론가들이 많았죠. 나중에 이론가들이 끌고 가니까 그렇게 재밌었대요. 우리는 작가들이다 보니까 그 내부, 자아비판을 하는 경우가 더 많았죠.

현: 황세준 작가가 '실천'의 마지막 멤버였나요?

손: 황세준이 대학 때부터 그룹의 막내로서 궂은일도 많이 하고 신의가 있었어요. 황세준이 쓴 만화에 관심이 많았습니다. 대학 재학 중일 때 황세준은 학보사에서 만화 그렸었거든요. 만화 담당이었죠. 나이에 비해 아는 게 많았고 지금도 만나면 그림이든 책이든 여러 좋은 정보를 듣는 관계입니다.

현: 당시 '실천'을 하면서도 그렇고요. 많은 작가들이 모이면서 대화를

어떻게 이어갔나요?

손: 서로 의견을 주고받던 부분을 보면 애매했던 부분이 많아요. 서울미술공동체(이하 서미공) 같은 경우는 나중에 정치성을 띠기는 했지만 동일한 목표를 갖고 움직였다기보다는 소외된 작가들, 비주류들이에요. 모임을 리딩했던 친구들은 홍대 출신들이었는데 가깝고 같이 소집단 활동을 했기 때문인 것 같습니다. 나중 대부분 민미협으로 자연스럽게 끌고가는 과정과 이후 활동들을 보면 참 다양해요.

현: 잠시 선생님 작업 이야기로 다시 돌아가볼게요. 당시 선생님의 〈타! 타타타타타〉(1985)는 이미 잘 알려진 작품이었던 것 같아요. 상징적인 이미지가 됐나요?『한겨레신문』에 도판으로 크게 나왔던 것을 자료로 봤습니다.

손: 1985년에 만든 작업이에요. 경기도 덕은리에 작업실이 있었어요. 바로 앞에 항공대가 있었고 늘 거기서 공수부대 훈련을 했어요. 돼지농장에 붙어있는 작업실이었어요. 그림을 그리는데, '만화적인 게 작업이 된다' 생각했죠. 서울미술관에서 [프랑스] 신구상주의 작업들이 소개된 적이 있어요.[7] 와, 멋있더라구요. 그날도 아마 쉬려고 작업실에 있

7. 서울미술관에서는 프랑스 외무성과 주한 프랑스 대사관의 후원으로 1982년 7월 10일부터 8월 25일까지 《프랑스의 신구상회화전(新具象繪畫展)》이 열렸다. 전시는 프랑스의 미술평론가 알랭 주프르와(Alain Jouffroy)가 조직했으며, 1950년대부터 1980년대까지 파리 화단에서 활동하던 당대 현역 구상화가 25명의 대표작을 작가별로 한 점씩, 총 25점을 선보였다. 대개 100호에서 300호에 이르는 대형 작품들로 구성되었으며, 프랑스의 국립현대미술재단(Le Fonds National d'Art Contemporain, FNAC)의 소장품과 클로드 베르나르 갤러리(Claude Bernard Galerie)와 같은 유명 화랑들의 애장품들이 전시되었다. 참여 작가로는 당시 대가 반열에 올라 있던 발튀스(Balthus)와 초현실주의 작가 로베르토 마타(Roberto Matta)를 비롯해 나치 점령하에 프랑스 청년 전통화가(Les Jeunes Peintres de la Tradition Française) 그룹을 이끌었던 에두아르 피뇽(Édouard Pignon), 1960년대 프랑스의 신구상을 주도한 질 아이요(Gilles Aillaud), 자크 모노리(Jacques Monory) 등과 1970년대의 신예 구상화가 루치오 판티(Lucio Fanti), 크리스티안 부이예(Christian Bouillé) 등이 선정되었다. 「10일부터 서울미술관서 프랑스의 新具象繪畫展」, 『경향신문』 1982년 7월 7일.

는데, 헬기들이 너무 낮게 떠서 시끄러운 거예요. 나가봤더니 사람들이 헬리콥터에 매달려서 훈련을 하는 거예요. 타타타타타타, 아 그 밧줄을 타면서 오르락내리락 하는 걸 보고 짜증이 너무 나는 거예요. 아 새끼들이 이렇게 낮게 떠가지고 시끄럽게 하는가, 그걸 한 번 그려봐야겠다. 내가 알기로 며칠 만에 그렸던 것 같아요. 〈타!타타타타타〉는 유화예요. 상징적인 이미지였어요. 〈타!타타타타타〉가 《힘전》 때 굉장히 주목이 되었어요. 제목도 그렇고 이미지도 그렇고요.

현: 지금 이 작업은 어디 있나요? 백지숙 선생님은 글 「손기환의 그림풀기」에서 이 작업들을 "영원히 늙지 않는 작품들로 기억될 만하다"고 쓰기도 하셨죠.[8]

손: 첫 작품은 압수당했다 부분 파손된 후 찾았고 새로 그렸는데 당시 사진으로 촬영했었고 환등기가 있었기 때문에 비치고 다시 그렸어요. 나중 그린 것은 서울시립미술관에 들어가 있어요. 원본은 제 작업실(안성)에 있고요. 당시에(1985년) 그 그림을 걸어놓으니까 굉장히 충격적으로 본 사람이 있었던 것 같아요. 그림 아래 부분은 조용한 풍경이지요, 당시 전시할 때 김정헌 선생님이 "이거 아래를 잘라서 팔면 잘 팔리겠다"고 하셨죠. (웃음)

현: 〈불청객〉도 빼놓을 수 없는 작품이죠. 걸개그림 형태의 큰 사이즈에 매우 상징적인 인간 형상들이 등장합니다.

손: 〈타!타타타타타〉보다 〈불청객〉이 나중인가, 여러 개를 비슷하게 그렸어요. 제가 하나가 아니라 여러 개를 놓고 그리니까. 〈불청객〉은 아크릴

8. "이미 80년대 중반 시점에서 손기환은 90년대를 통해서 지속적으로 나타나는 한국 미술의 특정한 흐름을 선취해내고 있다. 여러 작품 중에서도 85년~86년 사이에 그려진 〈불청객〉과 〈타!타타타〉, 〈천지개벽〉, 〈끌 수 없는 불〉 등은 지금 보아도 세월의 흔적이 전혀 느껴지지 않는, 영원히 늙지 않는 작품들로 기억될 만하다." 백지숙, 「손기환의 그림풀기」, 1992; 손기환, 『정치적 팝, 팝의 정치학』, 나무아트, 2017, 165쪽에 재수록.

로 그린 것입니다. 하루에 다 그린 걸로 기억해요. 대학 시절에 아크릴을 남보다 빨리 쓴 편입니다. 그림 안 마르는 걸 참지를 못 해. 빨리 해치워야지, 빨리 그리는 것 때문에 사람들이 만날 뭐라 그러는데. 캔버스에다, 천에다 그렸던 거고. 또 〈우리 동네〉(1986)라고 하는 대전차 방어물을 그린 게 있어요. 동네에서 일어나는 것. 그 두 장을 그려서《힘전》때 전시했어요. 나중에 『동아일보』인가 『신동아』인가 어디 그린 걸 보니, 타타타타타 총소리인데 (그게) '광주 5·18을 그렸다'고 해요. 보는 사람이 그렇게 느낄 수 있지! 하지만 나는 그게 아니라 군 문화, 내가 느꼈던 군 문화와 분단을 상징하는 대전차 방어물 형태를 직접 그렸던 거였어요. 군대 문화, 분단, 그 당시 이런 것들을 그리면 잡혀가던 시대였죠.

현: 〈벽화를 위한 습작—불청객〉(1984년 작)은 가로 3미터에 달하는 작업이었어요. 이렇게 가로로 긴 형태로 한 이유가 기억나시나요?
손: 영화 간판 보고 한 거였어요. 피카디리랑 단성사 간판을 몰래 찍어가지고 대입을 한 거예요. 영화 〈고래사냥〉 간판인가 그랬던 것 같아요.

현: 이렇게 개인 작업을 하시면서 '실천'의 멤버로 활동하셨는데요. 2회《실천》전은 '매스미디어와 현실전'이 제목이었어요. 제3미술관에서 개최했는데 전시 장소를 어떻게 구하셨나요? 대관이었나요? 참여 작가는 박형식, 손기환, 윤여걸, 이명준, 이상호, 이섭이었어요.
손: 대관이었어요. 관훈에서 한 것 같은데, 첫 번째 전시가 너무 성격이 애매하니까 그 비판을 받았어요. 좀 더 전시의 성격을 구체화시키자고 해서 부제를 단 것이죠. 그래서 대중문화가 문제가 있으니까 주제를 잡자, 그래서 했던 것이죠. 신문이나 잡지를 비판하는 것을 화두로 잡고 토론도 잡고.

현: 당시 전시기획자라든가 비평가와 협업할 마음은 없었는지요? 전시기획자 개념이 있었는지 궁금해요. '현발'의 경우 성완경 선생님을 비롯해서 비평가가 있었고 직업적 전시기획자는 없었지만 이후 전시를 기획하는 다양한 분들이 멤버로 있었습니다.

손: 당시 전시기획자라는 개념 자체가 없었어요. '현발'과 같이 평론가들이 있었으면 좋았을 것이라는 생각이 들죠. 전시기획자가 아니라 '현발' 경우에 평론가들이 함께 이야기하고 전시하고 하는 게 좋아보였어요.

현: 4회 《실천》전은 부제가 '그림과 시의 어울림'인데 민중미술과 어떤 관계가 있는지 궁금했어요. 도록을 보면 시인들이 쓴 시가 원고지로 지면에 실렸어요.

손: 김종근 시인, 김정환, 박노해 시인 등이 참여했죠. 당시 시인으로도 활동한 김종근 평론가와 친했습니다. 박노해 시인은 만나지는 않았어요. 그때 시인들과 교류가 많았기 때문에 직접 원고지에 글을 받았어요. 나머지 작가들은 시인들을 만나서, 취지를 이야기하고 같이 한 번 문학과 미술의 만남을 가져보자. 시인들도 오픈 때 와서 행사를 같이 했었어요.

현: 시인들이 시를 작가들의 작품을 보고 쓴 건가요? 협업 방식이 어떠했나요?

손: 시인들이 각 작가들의 그림을 보고 시를 쓰거나 한 건 아니었고, 그림을 전시하고 책을 만든 것이죠. 시화집이 중심이라 시가 벽에 붙어 있지는 않았던 것 같아요. 전시 오픈하는 날은 낭독회 분위기였어요.

현: 선생님은 서울미술공동체(서미공) 주무도 하셨어요. 당시 여러 일을 하셨었는데 그 과정을 어떻게 기억하시나요?[9]

손: 젊은 시절이 늘 불안했던 것은 있어요. 늘 누가 독재에 분노하고 자

살했던 시절, 재밌던 시절은 아니었고 그런 시절이었어요. 동시에 예술이라는 도구주의 같은 것을 이야기해볼 수 있죠. 내가 지금 하는 일 자체가 어떤 사회적 역할을 할 수 있는가에 확 경도되었던 부분이죠. 대학원 다니면서 또 그 당시 사회 상황과 엮이면서 어떤 역할을 할 것인가 하는 생각을 한 것이죠. 판화도 해보고, 벽화도 해본 것이죠. 벽화를 위한 에스키스도 해봤지만 이건 드로잉으로 끝나는구나, 현실로 가려면 만화가 돼야 하는구나 했던 거죠. 몇 달에 한 번씩 내는 거였지만 '미술공동체'도 내 돈 들이고 돈 모아서 내고 하듯이 그렇게 했던 거죠.

현: 《힘전》 때 작가들이 구속되던 과정은 어떠했는지요? 신문에도 크게 나와서 민중미술의 중요한 분기점이 되기도 한 주요한 사건이었습니다.
손: 어제도 여기서(손기환의 목판화 전이 열리고 있는 나무화랑, 2020년 2월 29일을 일컫는다) 류연복 선생이 인터뷰를 하더라구요. 두렁이 종암동 쪽에서 경찰이 누가 포스터를 보고 고발을 해서, 경찰이 들이닥쳐서 그림을 압수하려고 하니까 거기서 거짓말을 한 거죠. 무슨 전시냐, 하니까 《힘전》에 참여할 거다. 그래서 SOS를 청한 거죠. 그 당시에는 전선이 있었죠. 초대 작가들은 아니었지만 '가져와라' 그래서 두렁 작가 중 작가 세 사람의 이름으로 초대를 한 것처럼 해서 그 작품이 걸리게 된 거죠. 종암경찰서에서는 종로경찰서에다가 '너희 한 번 가봐라' 하니까 전시 중에 종로경찰서에 있는 정보과 형사들이 아랍미술관에 온 거예

9. 손기환의 설명에 따르면 서울미술공동체의 역사는 1983년 10월로 거슬러 올라간다. 1983년 10월 1일부터 3일까지 젊은 작가들의 주도로 미술 공동체 창립을 논하는 '사흘 낮밤 토론회'가 열렸고, 1984년에는 1월부터 6월에 걸쳐 현대미술연구소의 미술문화 건립을 위한 토론이 개최되었다. 이어서 1984년 9월 정식 발족을 위한 회의를 거쳐 10월 서울미술공동체의 이름으로 판화 달력 『시와 판화』(우리마당)가 제작되었다. 서울미술공동체는 1985년 2월 그들이 기획한 《을축년 미술대동잔치》(아랍미술관)를 개최하는 자리에서 공식적으로 발족됐다. 손기환은 최민화의 뒤를 이어 1985년 3월 임원으로 선출, 주무를 맡으며 『미술공동체』(서울미술공동체) 2~5호를 기획 및 제작했다.

요. 와서 보니까 두렁 작품뿐 아니라 광주를 그린 듯한 그림들이 걸려 있던 거죠. 그래서 고민 고민하다가 결국은 그 작품들을 불순하다고 해서 압수를 하기로 했던 거죠. 그래서 그림을 강제 철거를 한 거죠. 작가들이 작품 철거에 반발을 하면서 작가들을 구속을 하게 된 거죠. 각 신문사에서 민중미술이라는 타이틀을 다 붙이게 된 거죠.

현: '서미공'은 어떻게 종결이 됐나요?
손: 서미공에 대한 회의랄까요 종결했다는 것을 저는 잘 몰랐었어요. 서울미술공동체 끝날 때에는 오해도 있고 그랬어요. 그런 것들이 정확하지 않은 것들을 여러 사람이 맞춰보고 해야 하는데요.

현: 선생님이 펼쳐온 작업과 미술운동에서 출판이 너무 중요하게 작동해왔습니다. 말씀해주신 것처럼 '서미공'에서도 선생님이 직접 출판, 인쇄를 하는 활동들을 하셨네요.
손: 지금도 너무 중요하죠. 『만화비평』을 내게 된 것도 지금 10년 넘었어요. 황세준이 술 먹으면서 말하는데, "4년제 대학에서 어떻게 비평지 하나 없어요?" 지나가는 말로 하는데 굉장히 뜨끔했어요. 만화를 학문 체계로 들여왔다고 하면, 하나의 시각문화 장르라고 생각한다면 해야 되겠다 해서 그때 막 시작했죠.

현: 출판 활동을 하는 손기환을 당시 사람들은 어떻게 보았다고 기억하세요?
손: 손기환이니까 한다. 다른 책도 많이 냈어요. 지금은 누가 그 책을 보냐는 비판을 몇 년 전부터 받지만 은퇴할 때까지만 낼 것이다. 하지만 그런 여러 가지 시도들, 『아트 툰』은 전시회도 꽤 여러 번 했어요. '미술과 만화'의 접목 시도도 여러 번 했었고요.

3. 만화정신, 운동으로서의 출판

현: 만화와 선생님 작업에 대한 관계는 작가 손기환 개인의 궤적이기도 하지만 민중미술에서 만화와 인쇄, 만화와 미술운동을 둘러싼 문제에서 핵심적입니다. 만화에 대한 활동, 운동으로서의 출판을 살펴보기 위해서 몇 가지 질문을 드려보겠습니다. 1986년 12월 그림마당 민에서 《만화정신전》을 기획한 것이 핵심적이라 할 수 있어요. '실천'이 기획했지요.

손: 실천그룹이 타 매체에 관심이 많았어요. 만화 장르도 끌어들이자. 만화에 대해서는 개인적으로 관심이 많았죠. 황세준이라는 친구가 만평도 그렸고. 만화 장르에 대한 관심이 많아졌어요. 벽화는 실제로 류연복 씨가 중심이 돼서 했던 정릉 벽화 등이 있고, 그런데 벽화는 그렸다 하면 깨지지만, 걸개그림이 나오는 것은 있지만, 적절했던 게 판화였는데, 판화는 글이 안 들어가니까 대중 선동하는 데에는 한계가 있는 거 같아요. 만화는 글이 들어가고 쉬우니까요. 그때 만화운동이 붐처럼 일어났기 때문에 만화 매체를 화가들이 접근하면 어떤가 했지요. 실제 그림 그리는 사람들이 만화 가지고 한 번 해보자. 슬라이드로 다 남겨 있어요. 올 컬러로 보면 너무 재밌어요.

현: 김종길 선생님이 편집한 《시점(時點)·시점(視點)》전 자료집의 흑백 도판을 보면 주재환의 〈계단을 내려오는 나부〉도 초대했던 것 같은데요.
손: 주재환 선생님도 만화에 관심이 정말 많았거든요.

현: 최열 선생님이 쓴 만화에 대한 긴 글도 있었어요. 이 글을 다시 살펴볼 필요가 있을 것 같습니다. 당시 민중미술에서 한 분과로서, 한 장르로서 만화운동은 어떻게 전개됐나요?
손: 대학교 신문에 특히 만화에 대한 기고가 많았어요. 만화가 왜 대중

매체로서 관심을 가져야 하는가, 최민화, 최열, 곽대원, 그런 친구들이 계속 글을 썼거든요. 『만화정신』지도 1호 냈고요. 『만화와 시대』라는 책도 바로 나왔어요. 만화가와 글 쓰는 사람들, 그것도 같이 편집을 하다가 내가 『만화정신』 때문에 잡혀 들어간 거죠. 들어갔다가 나오니까 『만화와 시대』가 출판되어 있더라구요. 같이 일했던 현역 만화가로 이희재라는 유명한 분이 있었죠.

현: 『만화정신』 제1호를 펴내자고 했다고 하셨는데요. 영향 받은 출간 방식이 있다면 무엇일까요? 책을 편집한 사람이 황세준, 서문은 박불똥이 썼다고. 선생님은 어떤 역할이었나요?
손: 1호 때는 편집 같은 것을 내가 했죠. 자료를 다 수집하고. 편집을 같이 하고. 뒤에 타자기로 친 것은 다 내가 한 거죠. 황세준이는 그림도 그리고. 각 학교 신문에 실린 것들을 편집을 했지요. 타자기가 있었어요. 글을 참 많이 썼던 것 같아요. 성명서를 썼어요. 나중에 대학 가서도 제 안서 쓰면 성명서 같아요. (웃음) 글을 쓰면 못 쓴다는 취급은 안 받는데, 전문가가 써야 하지 않나 그 생각을 했었죠.

현: 『만화정신』지 2호를 만들 때 사건이 있었지요? 경기도미술관에서 열린 전시에서(2019) "'만화정신전'의 서문(박불똥)은 '실천'의 제2 선언 문이라 해도 과언이 아니다"라는 평도 있었어요.[10] 1987년 기획한 『만화정신』 2호의 내용이 문제가 되어 국가보안법 위반으로 선생님이 구속되는 사건이 발생합니다.
손: 『만화정신』 사건 때 작업실에서 뒤져서 가져간 게 방어물을 찍었던 사진이거든요. 대전차 방어물을 그리기 위해 찍어 갖고 있었지요. 사진

10. 김종길, 『시점(時點)·시점(視點)—1980년대 소집단 미술운동 아카이브(아카이브북)』, 경기도미술관, 2019.

1985년경 일산 백마 화사랑에서 손기환 작가가 서울미술공동체의 주무로서 정
기총회 업무 보고를 하고 있는 장면.

손기환, 물리적 이미지, 1982, 캔버스에 혼합매체, 162×130cm

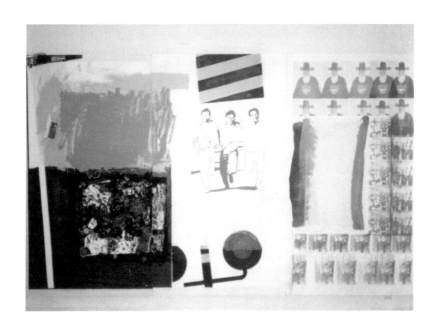

손기환, 물리적 이미지, 1983, 캔버스에 혼합매체, 360×240cm

손기환, 벽화를 위한 습작–불청객, 1984, 혼합매체, 300×190cm

손기환, 고향 구미전, 1992, 캔버스에 아크릴릭, 100호

손기환, 추억록, 1992, 캔버스에 아크릴릭, 260.6×164cm

손기환, 홍길동, 2005, 캔버스에 아크릴릭, 194×130.3cm

손기환, 고사관수도 홍길동, 2010, 캔버스에 아크릴릭, 53×72.7cm

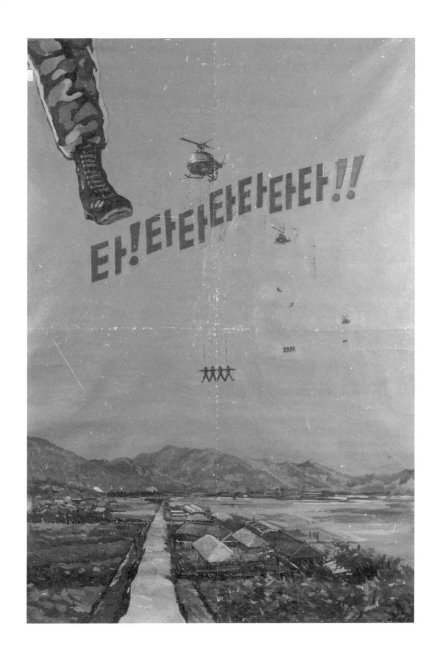

손기환, 타! 타타타타타, 1985, 캔버스에 유채, 192×130.3cm

손기환, DMZ−산수, 2016, 캔버스에 아크릴릭, 100×100cm

손기환, 끌 수 없는 불, 2005, 캔버스에 아크릴릭, 110×360cm

으로 판화로도 제작했고 방어물이 불타는 그림도 그렸습니다. 구속 수감되어서는 50여 일 정도 있었던 것 같아요. 서대문 형무소가 꽉 차서 과천에 갈 때 나를 내보냈지요. 서대문 형무소에서 마지막으로 나온 사람이 나예요. (웃음)

현: 이런 과정들이 '민중미술협의회'를 만들자는 과정으로도 이어지는지요?

손: 《힘전》 터지고 나서 민중미술 이름이 뭐냐 막 그랬는데, 삼민투(민족·민중·민주)라고. 《힘전》에 글이 들어갔죠. 박불똥이 썼고. 같이 교정을 봤어요. 박진화, 박불똥, 손기환. 이거 혹시라도 걸리지 않겠어? 조그만 글 중 하나가 모택동의 예술론을 요약한 것이 있었고. "내가 책임질게" 이런 농담을 하다가 사건이 터졌어요. 그리고 나서 문화정책이나 비판하면 안 되는 식으로 나갈 때 위기감, 연대감을 같이 느끼면서 우리가 힘을 가지려면 협회를 가지자, '민중미술협의회'를 갖자. 그때 주도했던 사람들이 '현실과 발언'이었죠.

현: 민미협 만화 분과 위원장으로 일하던 때는 어떠셨나요?

손: 《만화정신》전을 하고 만화 신문 만들어서 인사동에 뿌렸죠. 《만화정신》전은 첫 회를 '실천'에서 했던 것을 민미협에서 두 번째를 맡아서 했죠. 만화 복사를 위해 집현전[11]에 맡겼는 데 주인이 신고를 해서 걸려버리고, 누가 시켰어? 하니까 거기서 내가 바로 잡히고. 작업실 수색을 당하고… 공안 사건으로 몰고 간 거죠. '민미협을 한번 혼내야 한다'라는 분위기였습니다. 민미협 사무실 사람들은 도망가고… 나는 조사를 받는 과정에서 이한열이 그린 만화 중 미군이 점령군, 소련은 해방군이라는 만화 대사 때문에 국가보안법으로 잡혀간 거죠. 이한열이 연세대

11. 홍대 앞 복사집 이름.

만화 동아리 '만화사랑'에 있었는데, 거기 실린 만화를 『만화정신』 2호에 실으려고 했어요. 만화를 좀 찾았으면 좋겠어요. 이한열 기념관에도 그 자료가 없다고 하더라고요, 만화사랑 원고. 나중에 모아서 책을 하나 냈던 것 같은데.

현: 『만화신문』을 1986년 9월 27일 발행하였어요. 민족미술협의회 발행, 손기환과 최열이 기획·제작했다고 되어 있습니다. 어떤 과정에서 만들게 되었나요?

손: 최열과 같이 그 민미협 사무실에 앉아서 했어요. 최열이 당시 사무국장이었어요. 전체적인 포맷은 최열이 잡아 88올림픽 반대하는 내용은 내가 그렸고, 나머지 부분은 최열이 그 자리에 앉아서 그렸어요. 그때 기억에 천 장 정도 인쇄해서 인사동에 뿌렸는데 하루 만에 다 나갔다고 들었어요. 굉장히 순발력 있게 그렸어요.

현: 당시(1986~1987) 정치적으로도 매우 치열한 변화의 순간들이었죠?

손: 민미협 만들어지고 만화 분과 위원장 다음에 87년 대통령 선거가 쟁점이에요. 민미협 본부에 있는 선배들은, 김용태 선생님은 백기완 후보를 세우고 지지했어요. 도저히 제가 이해가 안 되는 부분이었어요. 내가 《만화정신》전 사건으로 조사받을 때 정권이 바뀌니 경찰 당신들 몸조심해라, 라고 했던 말도 기억이 날 정도로 분명 민주 정권이 집권하리라고 믿었었지요.

현: '민미협' 만화 분과에 어떤 분들이 있었나요?

손: 박재동, 박세형, 주완수, 이원복, 최정현 등 회원 명단을 갖고 있었는데 찾지 못하고 있네요. 한 스무 명 정도였습니다.

현: 그 당시 타자기를 갖고 있었던 것이 흔치 않았죠?

손: 그렇죠. 워드 프로세스 넘어가기 이전이지요. 제대하고 나서 타자기를 샀죠. 서울미술공동체에서 나온 문서는 다 제 타자기로 한 거였어요. 어렸을 때부터 뭔가를 만드는 걸 좋아했지요. 고등학교 때 소설 같은 것도 써보고.

현: 《을축년 미술대동잔치》는 미술가들이 직접 만든 미술 판매 장터였어요. 어떻게 가능했나요?

손: 처음부터 '장터' 하면서 민주화니 뭐니 이런 말도 들어갔었어요. 민주화라는 게 있기는 했지만 작가 개인이 갖고 있는 작품 판매의 한계를 극복하려는 측면도 강했어요. 지금 있는 미술 장터와도 형식적으로 유사해요. 다른 점도 물론 있지만요. 《을축년 미술대동잔치》는 대부분이 소외된 작가들이고, 소통이라고 하는 걸 가지고 모이긴 했지만 기본적으로 화랑이나 이런 데서 거래되거나 하는 작가들은 아니었죠. '대동잔치' 성격도 컸어요. 같이 한 번 놀아보자. 작품 값도 굉장히 쌌어요.

현: 《을축년 미술대동잔치》 성공을 기반으로 강남 상설 판매장, 백마 상설 판매장을 열었다고 자료에서 보았습니다. 어떤 미술품이 거래되었나요?

손: 당시 류연복 씨가 총무였는데 작품이 7백만 원 이상 팔렸대요. 아랍미술관이 강남에 매장을 갖고 있었어요. 대동잔치를 또 했었고. 소외됐다기보다는 그 당시 주류 미술판과는 좀 다르게 '연대'할 수 있었다는 거죠. 내가 주무를 맡았으니까. '주된 임무'를 맡은 사람이었기 때문이죠. 최민화 씨가 1회 때 맡다가 2회 때는 내가 한 거죠.

현: 미술품 판매 방식이 민중미술운동에서 잘 조명되지 않았던 영역 같습니다. 상설 판매장을 가졌다는 기사를 보면 당시 미술 선생님이나 다른 작가들이 상설 판매장을 어떤 공간으로 상상했을까 궁금합니다.

손: 첫째로는 작품 발표의 민주적 공간이었죠. 굿도 하고 막 하다 보니까 으쌰 으쌰 하는 거고 신문에서 막 떠들어주고. 분위기 너무 좋았죠. 예술 장터 같은 분위기였는데 굉장히 민주적인 분위기였어요. 당시 화단은 학력, 학연에 대한 부분들이 중요했어요. 을축년 대동잔치 분위기는 학연이 전혀 배제됐고 장르도 상관 안 했고, 그 당시 뭔가 데뷔한다든가 그림을 판다든가 이런 것에 대해서 자유로웠던 집단이에요.

현: 민중미술에 참여하고 난 뒤 본인의 미술관과 상충하는 부분은 없었는지? 있었다면 어떻게 극복했었는지 궁금해요. 작가로서 계속 작업을 해오셨지만, 민중미술운동에 참여하며 그룹 활동과 구속 등 다양한 일을 겪으셨습니다. 선생님 개인의 미술관과 민중미술의 다양하지만 지속되어온 '작가의 현실참여'라는 입장이 상충되는 부분은 어떻게 길을 찾아 나가셨나요?

손: 지금은 그런 생각이 없는데, '방법론'에 관해서 어떤 방식으로 나가야 하는가, 결국에는 언어적인 게 들어와 줘야 하더라고요. 그림이 너무 상징적이고. 나는 좀 더 내려가야 하는데 그 지점은 또 두렁은 아니라고 생각했어요. 모양도 나면서 전달할 방법은 뭔가 생각하다가. '실천' 쪽에서는 만화로 간 거죠. (그런 기억들이 많이 납니다.)

현: 민중미술가들이 1990년경 농촌을 많이 그리던 걸 어떻게 생각하세요? 저는 민중미술의 다양한 작업들을 볼 때 도시 풍경을 그리다가 왜 1990년대 초에 많은 작가들이 농촌 풍경을 약속이나 한 듯 많이 그릴까 궁금했었습니다.

손: 그게 아마 1987년도에 정치적 좌절과 한 번 정돈되면서 자기 있을 자리를 못 찾은 거죠. 귀소 본능 같은 것으로 흩어졌던 거죠. 있을 자리도 없었고 밀려난 거죠. 장진영 작가도 도저히 서울에서는 살 수가 없으니까 강화도에서 집 짓는 것부터 시작해서, 서울에서 밀려온 사람

들이 생태니 환경이니 이런 것부터 시작을 하고 지역 사회, 지역 문화, 작지만 소박하게 정착을 하자. 가서 갑자기 소나무를 발견하고 갑자기 그리기 시작하고. 제가 마음에는 안 든다고 할 수 없는. 저는 이미 교수가 되어가지고. 저는 내려갈 데도 없었어요. 서울에서 아마 근근이 버티거나 학원을 하거나. 그 당시 정치적 변화, 미술운동 하던 사람들의 정치성이라는 게 사라지면서 농촌을 가게 된 거죠.

현: 당시 전시 자료 사진이나 글들을 잘 모아둬야겠다는, 아카이브에 대한 생각이 있으셨나요? 선생님께서 주신 사진 자료들을 보면 그림마당 민에서의 첫 개인전 모습, 서미공 주무로 활동하던 당시의 사진, 상설 판매장에서의 모습 등 귀중한 자료들이 많습니다.

손: 《힘전》 때 사진들, 《만화정신》 사진들, 자료를 잘 둬야 된다, 이런 생각이 들어서 전문가를 불러서 찍은 거예요. 《만화정신》 때는 '선 스튜디오'에서 준 거고. 현대 만화사를 정리한 사람들이 꽤 있었는데, 《만화정신》만 언급하지 그 자료를 다 배제를 하더라구요. 미술운동이냐 만화운동이냐 하는 지점이 있는 것 같아요. 《힘전》도 들어가면서 선 스튜디오에 촬영을 제가 부탁을 했어요. 사진을 다 찍고 그림 떨어진 것도 다 찍고 부탁을 했어요. 《힘전》에 냈던 것을 다 갖고 있는 거예요. 이후, 국립현대미술관에서 작은 강연을 한 적이 있어요. 그때 슬라이드를 처음 보여줬어요. 참가자도 적었고 별 반응이 없었던 기억이 있네요.

4. 만화와 미술, 교육자로서의 작가

현: 회화 작업을 계속 하시지만 직업으로서는 만화를 가르치게 되셨는데요. 교육자로서 상명대 만화과에서 일하시기 전까지 만화와 소통에 대한 생각들을 많이 하셨는지 궁금합니다.

손: 예술성 있는 무엇인가를 만들어야지, '예술적이다' 하는 게 강박적으로 남아 있었던 것 같아요. 고등학교 때부터 남아 있던 그 예술성이라는 게 참 〔많이〕 부딪혔던 것 같아요. 민중미술이라는 것은 민중이 그리는 그림, 민중이 하는 걸 했죠. 두렁은 나름대로 만들어냈지만 당시 현장에서는 민족미술이라는 말을 많이 썼어요. 개인적으로 이런 실천적 미술 활동이 1987년 정권을 바꿔내는 데 큰 역할을 못 했다고 한 점이 매우 아쉽죠. 되게 허전했던 경험입니다. 그 절망감은 가슴이 뻥 뚫린 듯했어요.

현: 작가로서, 또 1980년대를 겪은 개인으로서 만화에서 답을 찾았다고 할 수 있을까요?

손: 내가 쌓아왔던 미술이라고 하는 것, 차라리 장르를 바꿔서 만화나 애니메이션으로 가니까 훨씬 더 접근이 잘 되는데, 지금도 마찬가지예요. 지금은 만화를 기관지에도 내고 그런 평을 받았어요. "손기환의 만화는 내용은 좋으나 형식은 아니다." 만화를 정식으로 안 배워서… 문하생이나 이런 데 가면 참 잘했을 텐데 하는 생각도 들지요. 각고의 노력, 그때는 만화를 잘 모르고 하루에 신문 한 페이지 정도를 쉽게 그냥 막 그렸으니까요.

현: 상명대학교 만화과가 생기자마자 부임하신 건지요?

손: 96년도에 갑자기 만화애니메이션 대학이 생기기 시작했어요. 공주전문대에 만화예술과가 생겼고요. 청강문화산업대에 애니메이션과도 생겼고요. 원래 제가 애니메이션을 정식으로 배우기 위해 캐나다에 가려고도 했었어요. 만화과에 강의를 하러 가니까 새로운 삶이야. 96년도에 상명대 1호 강사였어요. 97년 청강문화산업대학 애니메이션과 교수가 됐고 상명대학교로 2000년에 옮겨서 재밌게 했어요. 2003년에는 만화애니메이션학회 회장도 하고….

현: 대학교에서 만화를 어떤 방식으로 가르치셨나요? 한국 시각문화, 대중문화사에서 만화는 인터넷 등장 등 다양한 변화를 겪으며 다양한 관객, 독자와 만나고 있는 예술 형식인데요.

손: 제가 만든 과목들이 '만화문화의 이해', '애니메이션의 이해와 감성' 등이 있어요. 이론 가르칠 때 쓰려고 제가 교재 삼아 출간한 책도 2권 있어요. 만화 실기 쪽은 '실험 만화', '기초 드로잉'이나 '페인팅' 이런 것들을 가르쳤죠. 기획 수업으로 매니지먼트도 하고요. 만화 매니지먼트를 가르치면서 경영책도 보게 됐죠. 경영학, 배워볼 만한 것 같아요. 경영 공부를 하면 세상을 읽는 방식이 달라지는 것 같아요. 만화라고 하는 게 대중예술이잖아요. 대중이 돈을 지불하지 않으면 존립을 할 수가 없거든요.

현: 2000년대 들어 시각문화는 인터넷을 떼어놓고 말할 수가 없게 되었는데요. 인터넷 만화, 웹툰에 대해서도 많이 고민하시나요?

손: 학교에서 수업을 하다 보니까 만화 매체가 흘러가는 순서대로 접근을 하게 된 거죠. 종이 만화에서 소위 멀티미디어 만화로 옮겨가죠. 90년대에 이미 예언이 됐거든요 CD 쪽으로 가고 인터넷으로 가는 건 만화계에서는 예언을 못 했어요. 이미 학생들은 강풀 작가에서부터 시작해서 SNS 만화로 넘어가는 거죠. 자연히 접근할 수밖에 없었죠. 다른 사람들보다는 빠르게 인터넷 문화나 소위 웹툰이라고 하는 쪽으로 접근했고. 그 당시 소위 애니메이션, 짧은 애니메이션 이런 쪽도 빨리 접근했던 편이에요. 애니메이션으로 직접 단편을 만든 거예요. 만화적 연출이라는 게 강점이 있어요, 전달하는 데 있어서. 만화적 연출에서 말풍선이라든가 칸이라는 것, 칸이 갖고 있는 공간이나 시간성 문제가 미술에 빌려오면 도움이 되겠다고 〔생각〕하고. 이 부분이 발전을 하게 되면 결국은 영상으로 가게 되더라고요. 더 급해지면 영화로 가는 거고. 그런데 급하지 않고 만화가 갖고 있는 압축성이 있거든요. 애니메이

선이라고 하거나 영상으로 한다면 돈이 있고 상업성이 가니까 작가의 역할이 한계가 지어지는 거죠. 그림책도 한두 권 냈어요.

현: 만화는 관객이나 독자라는 수용자 입장을 보다 강조했다고 할 수 있지 않을까요? 민중미술운동에서도 입장을 가르는 주요 축은 작가와 '민중'이라고 이야기되는 대화 상대, 수용자를 생산자로까지 끌어올릴 것이냐 아니냐 하는 '참여'의 문제였을 텐데요. 만화가 갖고 있는 관객, 독자에 대한 입장은 무엇이라고 보시나요?

손: 지식인들이 그린 그림을 보면 웃기죠. 딜레마였던 것 같아요. 중요한 문제인데요. 끌어올리느냐 내려오느냐. 나는 좀 끌어올리는 입장이었어요. 내려가서 공장 생활하던 작가들 있잖아요. 이은홍이라든지 노동자 대변하고 하는 작업들, 노동자들 이해하기 쉽게 그린다고 더 못 그리고. 노동자들은 막상 노동자 그림대회 나가면 더 잘 그리고, 소위 국전 스타일로 그림을 그렸거든요. 그 딜레마들이 컸던 것 같아요. 도달하기 어려운 질문이죠. 대중예술가가 되기 이전에는 도달하기 힘든 거죠. 만화도 결국 카툰 같은 것을 그렸으니까,

현: 주재환 선생님 작업에도 말풍선이 등장하는데요. 찾아보니 손기환 선생님의 굉장히 초기 작업에도 말풍선이 등장하네요.

손: 말풍선을 조형으로 해석한 것이 많은데 나는 그냥 만화라고 생각했어요. 조형적 요소가 아니라. 나는 '만화를 그리겠다'라는 게 있었어요.

현: 요새는 어떤 만화를 보시나요?

손: 『아 지갑 놓고 나왔다』라는 웹툰이 있어요. 미혼모 문제를 그린 거예요. 그런 것도 재밌게 보고 『여중생 A』, 그런 것들을 볼 수 있어요, 여성 문제들. 인기 있는 만화들 찾아가서 보니까 재미있어요. 나이 들어서 자기의 꿈을 펼치는 『나빌레라』, 발레를 꿈꾸는 70대 할아버지 이야

기도 있고요. 그래픽 노블 쪽의 만화들을 좋아했어요. 그래픽 노블이나 일러스트성이 강한 만화들을 실제 학생들에게 많이 소개도 하고 강의도 하고요. 좋아하는 작가로는 박건웅이라는 만화가와 상명대 출신인 최규석, 변기현 등이 있습니다.

현: 만화의 좋은 점을 뭐라고 느끼세요? 선생님께서 좋아하는 만화는 어떤 유형인지 이야기해주셔도 좋겠네요.

손: 저는 영화는 SF적인 것을 제일 좋아해요. 리얼리즘적인 것을 좋아하지는 않아요. 그런데 애니메이션 같은 경우는 달라요. 가슴을 울리는 애니메이션들이 있잖아요. 〈아버지와 딸〉인가? 이런 작품들도 참 좋거든요. 인생을 짧은 시간에 압축해내는, 그러면서 찡하고 유머가 있는 것들을 제가 너무 좋아해요. 만화는 일단 재밌어야 해요. 그래도 로맨스물은 안 보는 것 같아요. 만화는 의외로 리얼리즘적인 걸 좋아하는 거죠.

현: 선생님의 작품과도 연결이 되는데, 〈딱지〉 연작은 주로 1995년경에 제작된 작업입니다. 미국 대중문화 이미지부터 역사적 다큐멘터리 사진 등 이미지 활용이 보입니다. 2003년도 작업인 〈만화구조연구-"쾅"〉은 매우 흥미로운 작업으로 보입니다. 〈만화구조연구-"쾅"〉에는 느낌표가 등장하고, 화면을 수평 수직으로 분할하는 것 등이 특징이에요.

손: 〈만화구조연구〉에서 보면 제 페인팅 선들이라고 하는 게 직설적이지 않은 선이죠. 연필 선이 굉장히 육화된 선이에요. 〈만화구조연구〉에는 연필 선이 그대로 보이게 했습니다. 붓 선은 이미 그 사이에 중간에 하나 거쳐서 가야 되는 힘 빠짐이 존재하는 과정이 있어야 하고 정리를 해줘야 하지요. 연필 선을 참 좋아해요. 붓 선하고는 좀 달라요. 붓은 뜻대로 잘 안돼요. 일필휘지로 잘 안 된답니다. 딱딱하게 몸이 닿는 듯하게 지지직하면서 가는 선은 유일하게 연필선이나 딱딱한 재료에서 갖는 선이죠. 그런 드로잉 선들이 참 좋아요.

현: 만화적인 연출이 갖는 힘이 극대화되어 나타난 작업은 2000년도에 아크릴로 그려진 〈홍길동〉이 아닐까 싶습니다. 퍽, 횟, 앗이라는 글자가 보이고 화면 분할이 되어 있고요.

손: 만화만이 갖고 있는 힘, '퍽퍽퍽' 이런 것들이 재미있지요. 요새 작업에는 김정은이 나옵니다. 〈홍길동〉 시리즈를 한 것은 뭐든지 한 십 년은 해봐야지 해서 오랫동안 한 거예요. 한 주제를 하고 나서 너무 오래 했다가 매너리즘에 빠졌던 시기가 계속 바뀌는 그런 스타일이죠. 〈홍길동〉 끝내고 〈DMZ 마주보기〉(2012~2017)를 하면서 '아 그림이 뭔지 좀 알겠다'고 생각했던 때였어요. 최근에는 판문점 역사를 그리고 있죠. 분단 풍경 그리고 있고. 최근에 정물화도 그리고 있고. 접경지대 놀러가면서 주어온 것(사물들)을 그리는 것이지요. 정물화 너무 안 그리는 것 같아요.

현: 내용적으로는 홍길동을 왜 택하셨어요? 민중미술운동을 하셨던 것과도 관계되나요? 홍길동 캐릭터가 권력 구조와 실제 현실을 변화시키는데요. 『홍길동』이라는 한국의 대표적인 소설을 가져오게 된 이유를 들려주실 수 있나요?

손: 이야기의 구조 자체가 간단하면서 너무 완벽해요. 재미없을 정도로 완벽해요. 서자로 태어나서 혁명을 해가지고 이상 국가를 만들죠. 도둑질을 해가지고 기존에 있는 걸 빼앗아서 가난한 사람에게 나눠주고 민심을 얻고. 저자로 알려진 허균도 나중에 능지처참을 당하고, 조선시대 다 복권이 되는데 유일하게 복권이 되지 않은 사람으로 남고. 천재고. 그 사람이 쓴 음식 책도 좋고. 본인은 물론 여동생도 시인으로 매력이 있고. 우리나라 최초로 만든 애니메이션도 〈홍길동〉이고 굉장히 좋은 캐릭터예요. 대중매체를 이용해서 미술을 한다고 했을 때 가져올 수 있는 대단히 좋은 캐릭터죠. 외국에 소개할 때도 아주 쉽더라고요.

현: 〈DMZ-한강〉(2012) 작업하시면서 "인간의 손이 닿지 않은 생태의 보고 등 분단이나 전쟁의 상흔, 지뢰밭 그리고 늘 긴장하고 위험에 노출된 유전되는 이 시대의 상처투성이의 우리 땅의 아픔을 담고 싶다"[12]고 쓰셨어요. 위에는 검게, 아래는 분홍빛이 감도는데 색깔이 독특합니다.

손: 안정되지 않은 평화가 보이는 건데요. 국토 전체가 분단 풍경이지요. 한강에 가면 얼마나 평화로운가, 이렇게 보이지만 실제로는 분단이라는 것 자체가 불안하고 미완성의 모습, 약간 병적인 색깔을 만들려고 한 건데 그렇게 봐주는 사람이 별로 없어요. (웃음)

현: 어릴 때부터 만화를 그리셨지만 만화를 다루는 것도 그렇고 선생님의 작업 특성은 여러 일을 동시에 하는 것에 있는 것 같은데요.

손: 안주 못하는 것과 스타일 없는 스타일이 제 특성 같아요. '그림을 만든다'는 개념이 강했기 때문에 매체를 바꿔서 했던 것 같아요. "저 형은 칼을 안 갈아서 쓴다, 힘으로 판다" 이런 말들을 했죠. 세밀하게 칼을 잘 못 해요. 세밀하다. 그림을 여러 개를 그리고 몇 가지를 같이 해요. 요리도 여러 개 동시에 해요. 살기 위해서 여러 가지를 합니다. 취미로 도자기를 했고 한 가지를 진중하게 하면 성공할 텐데⋯. 그리는 데도 물감을 혼색을 잘 안 하고, 깔끔하게 잘 못 칠해요. 그림에서 채도를 떨어트리는 걸 아주 싫어해요. 학생들 가르칠 때 '색채학' 이야기를 많이 해주고, 혼색을 지저분하게 만들면 아주 싫어하고. 계획성 없이 그림을 그리면 안 된다. 팔레트에다 섞는 게 귀찮아서 그냥 그려요. 물감 가짓수가 굉장히 많아요.

12. 손기환, 「최근작 DMZ 연작에 대한 생각」, 『정치적 팝, 팝의 정치학』, 나무아트, 2017.

5. 민중미술운동 이후 그리고 손기환의 '시각문화관(觀)'

현: 아까도 말씀을 해주셨지만 민중미술이 한 시대를 마감하는 과정에서 어떤 생각을 하셨어요? 그때 생각과 지금의 생각은 또 어떻게 다른가요?

손: 민중미술의 종점은 사회변혁 운동이었으니까요. 사회변혁 운동의 하나로서 민중미술운동이었다고 생각해요. 중요한 것 하나가 정치 개혁. 군부 독재를 완전히 종식시키는 것이었죠. 거기에 따른 좌절감이 너무 컸어요. 내부 분열에 의해서 그런 거라서 사실 저는 굉장히 배신감이 컸어요. 그 당시 '현발' 선배들이 어떤 상황인지 자세하게 안 가르쳐준다는 실망감도 컸고요. 지나고 나서 느낀 것은 어린 취급을 했거나 정치적으로 무시를 해버렸든가, 그랬던 것 아닐까 생각해요. 이런 데 따른 배신감이 많았어요. 진짜 당시에는 화가 날 정도로 그랬던 것 같아요. 지금은 다 만나서 좋은 이야기 하고 하지만요. 경기도미술관에서 전시했을 때(《시점(時點)·시점(視點)》전) 영상 인터뷰를 하니까 혼자 기억했을 때보다 서로 기억을 맞춰도 보고 사실 관계도 확인하고 하는 게 되더라고요. 한편 또 역사라고 하는 것은 엉터리일 수 있다는 생각도 들고요.

현: 민중미술운동에 참여하면서 가장 보람을 느낀 일이 어떤 것이었다고 기억하세요? 개인적으로도 여러 일들을 경험하셨고 다양한 변화들을 몸소 찾아가기도 하셨는데요.

손: 제 경우는 국가보안법에 해당하는 것이었기 때문에 당시에 막막했죠. 그런데 제가 낙천적이에요. 금방 또 잊어버렸어요. 어떻게 되겠지. 국가보안법으로 징역형은 살지 않았지만 나와서 뭐를 하겠어요. 직장도 안 되고 아무것도 안 된다고 했을 때는 막막하잖아요. 세상이 바뀔 줄 알았는데 내부 분열로 그렇게 될 줄이야. 젊어서 그랬나, 좋아지겠지 생

각하면서 한때 학원 강사 생활 하면서 지냈죠. 그러면서도 '좋아질 거야' 생각했어요. 그래서 좋아진 것 같기도 하고.

현: 민중미술운동을 하고, 또 개인 작업을 하시면서 사회에 대한 생각들도 변화하고 성장하게 되었다고 이야기해주셨는데요. 민중미술운동과 선생님의 작업을 비추어서 본다면 어떤 장면들이 가장 보람된 순간으로 기억나시나요?

손: 저를 돌이켜보자면 갈수록 자기 교육을 하면서 큰 거죠. 1983년도에 대학원을 들어가서 85년도에 졸업했죠. 84년 정도에 대학원 교수가 "너가 그런 걸(민중미술운동) 하는 줄 몰랐다"라고 하더라고요. 제가 모던한 걸, 애매한 걸 그렸기 때문에 몰랐던 것 같아요. 민중미술에 먼저 가있는 후배, 선배들이 있었어요. 최민화, 문영태, 후배지만 박진하, 류연복 씨 때문에 움직인 거예요. 작업하면서 다시 지속적으로, 의식화 교육을 받은 셈이에요. 같이 모임 같은 걸 하면서 조심조심했죠. 책도 복사해서 읽고. 그러면서, 그러다가 서울미술공동체라는 걸 만들었어요. '실천'도 하고 있었지만 서미공의 주무를 맡은 거였죠. '주된 임무'를 한다, 대표였던 셈이죠. 기관지도 내고. 책 내는 걸 굉장히 좋아해요. 그러면서 그동안 배운 미술이 내 생각대로 다른 것을 깨닫게 되고 사회변혁을 할 수 있다는 그런 역할이 제일 좋았던 것 같아요. 미술 활동에서 전성기였던 것 같아요. 《힘전》도 기획하게 되고, 붙잡혀가지고 구류를 받고 나온 다음에 민중미술의 운동성이 더 강해졌죠.

현: 이제 거의 끝을 향해 가는 질문이에요. 손기환의 미술관, 만화관이라고 한다면 뭐라고 말씀해주실 수 있으세요?

손: 시각문화관이라고 해야 하지 않을까요? 초기에는 재능을 하늘이 준 것이라고 생각했어요. 사람들에게 봉사해야 한다. 재능을 지식이나 소명 같이 생각을 많이 했던 것 같아요. 그런 생각은 대학 때부터 가졌던

건데 은근히 남아 있기는 해요. 이런 재주를 가지고 이런 것 좋아하는 사람들에게 나눠줘야겠다, 이런 생각을 꽤 해요. 절에 잠깐 있던 적이 있는데 그때 부적 같은 것을 판화로 파서 열심히 찍어서 나눠주었어요. 뭔가 좋아하는 사람들을 위해서 만들 수도 있고 끌어갈 수도 있고 하는 쪽으로 내 재능이 소비될 수 있으면 좋겠다는 생각을 하죠. 이 시대에 뭔가 남기고 한국 미술에 기점이 되고 이런 건 아니고, 이제 좀 기여를 했으면 좋겠다, 하는 걸 점점 더 생각하게 되지요. 민중미술 할 때보다는 좀 적지만 아직도 작은 꿈으로 남아 있기는 해요. 은퇴를 하게 되면 그런 부분에 기여를 할 수 있는 부분이 있지 않을까?

현: 기여에 관해서 좀 더 듣고 싶어집니다. 좀 더 구체적으로 생각해보신 것도 있으세요?

손: 장애인들을 위한 갤러리 같은 것을 만들고 싶었어요. 미술이 늘 도구로 써야 한다는 생각을 갖기 때문에. 사실 작품이 소비되는 것들, 유명해지면 작품이 팔리는 것들은 옥션에서 팔리는 것 보면 늘 한계가 있잖아요. 사실은 공공 컬렉션이 되어서 많은 이들에게 소비가 되면 좋은데, 공공 컬렉션. 그렇다고 그 간극을 어떻게 줄일 수 있을까? 외적인 일들 하는 건 괜찮은 것 같은데 제가 창작자라 가능할지 모르겠어요. 장애인 문화예술이 치유냐 향유냐, 이게 무엇이냐, 그런 관심들이 많죠. 좀 더 역할을 한다면 추진하고 있는 분단 미술에 대해서 완결된 것을 하고 싶어요. 학교 교수였기 때문에 제가 혜택을 많이 받잖아요. 의무로서 분단 미술에 대한 연구를 하고 싶어요.

현: 앞선 대화에서도 들려주셨지만 DMZ에 관한 작업도 하셨어요.

손: 오바마가 DMZ에서 쌍안경을 보는 걸 보고 한 작업이죠, 근무를 해봐서 알잖아요. 그 쌍원경으로 안 보이잖아요. 쇼라는 것을 한눈에 보고. 쌍안경은 아주 가까운 데서 봐도 정밀하게 보이지를 않아요. 직

접 근무하면서 보고를 하는 사람도 잘 안 보이는데, 그것은 하나의 쇼다. 마침 김정은도 똑같이 쌍안경으로 비슷한 모습으로. 자신의 국민을 위한 마주보기라고 할 수 있는 것이죠.

현: 시각문화로서의 리얼리티에 대해서 선생님 작업을 보면서 생각해보게 되는데요. 판화에 임하는 선생님의 태도에 대해서 좀 더 듣고 싶습니다. 지금 대화를 마무리하는 이곳은 나무화랑이기도 하니까요.

손: 엊그제 전시장(나무화랑에서 열린 손기환 목판화전을 일컫는다. 2020년 3월)에 어떤 비평가가 와서 "민중의 아픔을 그리는 판화가가 지금까지 판화를 하면 어떨까 궁금해서 왔어요"라면서 제 작품이 "변화하는 그 기점이 1994년인 것 같다"고 제 책(도록)을 보더니 말하더라고요. 시인 김정환이 늘 내게 말하기를 "그림이라고 하는 것은 전투적인 것도 필요하지만, 휴식의 그림도 필요하다"고 했어요. 판화가로서 나는 그걸 분류해서 전투 그림과 쉬는 그림, 사람들에게 위로가 될 수 있는 그 부분을 계속 그리면서도 고민했던 그림들이에요.

현: 긴 시간 중요한 이야기 들려주셔서 감사합니다. 선생님의 '시각문화'에 대한 생각과 만화는 민중미술로 인식되었던 것들의 범주를 확장시킬 수 있다는 점에서 매우 흥미로운 부분이라고 생각합니다. 출판 활동을 미술 현장에 하나의 매체이자 직접적인 운동의 방식으로 다루신 것에 대해서도 많이 배웠습니다.

6.
탈조각의 여정
—안규철과의 대담

채록 일시: 2020년 1월 21일 오후 2시~5시 30분
채록 장소: 평창동 안규철 작업실
대담: 안규철, 이영욱
기록: 주은정

안규철은 1955년 서울에서 태어나 외과의였던 아버지를 따라 춘천에서 어린 시절을 보냈다. 서울대학교 미술대학에 입학하여 조각을 공부했으며, 1977년 졸업 후 『계간미술』에서 7년간 기자로 일했다. 1985년 '현실과 발언'에 참여한 후 당시의 기념비적 조각의 흐름을 거스르는 미니어처 작업을 선보였으며, 1987년 유학을 떠나, 1988년 독일 슈투트가르트 국립미술학교에 입학했다. 수학 중이던 92년 스페이스 샘터 화랑에서 첫 개인전을 열고 본격적인 활동을 시작했으며, 1995년 귀국 이후 열한 차례의 개인전을 열고 국내외 여러 기획전, 비엔날레 등에 참여하며 작업을 발표해왔다. 기자 시절부터 시작된 그의 글쓰기는 안규철 작품 세계의 중요한 축을 이루며, 다수의 저서가 있다. 1997년부터 한국예술종합학교 미술원에서 학생들을 가르치고 있다.

이영욱은 1957년 서울 출생으로 미술평론가이자 미술이론가다. 1980년대 말 민중미술운동에 참여한 이래 미술비평연구회 회장, 민족미술협의회 교육위원장, 대안공간 풀 대표, 현대미술사학회 회장 등의 역할을 맡은 바 있다. 민중미술, 아방가르드, 공공미술, 전통과 미술과 같은 주제들에 관심을 가지고 책을 번역하거나 글을 써왔다. 저서로는 『미술과 진실?』(1996)이 있고, 「80년대 미술운동과 현실주의」, 「아방가르드/이방가르드/타방가르드」, 「앉는 법: 전통 그리고 미술」 등의 글을 썼으며, 『장소 특정적 미술』(2013), 『새로운 장르 공공미술』(2010), 『실재의 귀환』(2003), 『포스트식민주의란 무엇인가?』(2000) 등의 책을 번역한 바 있다. 전주대학교 교수를 역임했다.

1. 도입: 가족, 성장

이영욱(이하 '이'): 선생님 어린 시절 춘천에서 보내신 것으로 아는데 춘천 생이신가요?

안규철(이하 안): 그건 아니고. 원래 집이 서울 토박이인데….

이: 집안 전체가 모두 서울 토박이인가요?

안: 그렇습니다. 외가도 그렇고 친가도 그렇고. 그런데 전쟁 때 아버지가 외과의사였으니까 1950년부터 1958년까지 군의관 생활을 하는데 광주의 육군병원에 있을 때 저를 낳았대요. 그런데 그다음에 전속이 되어서 춘천으로 가서 춘천에서 전역을 하면서 거기 적십자 병원 외과과장으로 자리를 잡은 거죠.

이: 서울 토박이라면 외할아버지나 친할아버지가 대개 어떤 일을 하던 분이신가요?

안: 친할아버지는 아마 일제 때 무슨 조그마한 사업, 장사 이런 거 하면서 지내셨던 것 같아요. 몇 년 전에 정동 일대를 재개발하면서 거기 토지대장을 들추다 보니까 거기서 우리는 생각도 못했던 자투리땅이 나왔다고 연락이 왔어요. 그게 그 당시 할아버지가 사서 분양하고 남았던 땅인데 도로로 남아 있었다는 거예요. 할아버지가 아버지 젊었을 때 돌아가셔서 우리는 할아버지의 면모에 대해서는 전혀 몰랐는데 정말 뜻밖이었죠.

이: 그러면 일종의 주택개발이었네, 그렇죠?

안: 모르겠어요. 공부를 많이 하신 분은 아닌 것 같고, 그냥 이것저것 사업을 하셨던 것 같은데, 아무튼 할아버지 때에 대해서는 거의 아는 바가 없어요.

이: 그럼 친가하고는 별 접촉이 없었던 건가요?

안: 친가에, 그러니까 고모가 네 분 계셨는데 다 돌아가셨고, 그리고 아버님이 2대 독자였어요. 그래서 친가 쪽 친척들이 많지 않아요,

이: 외가는?

안: 외가 쪽은 그야말로 지주 집안이었다가 6·25 때 어려워졌어요. 아들 둘 중 하나가 6·25 때 월북을 했어요···.

이: 그럼 삼촌이겠네요?

안: 외삼촌이죠. 작은 아들이 월북하면서 집안이 굉장히 고생을 했죠.

이: 그렇죠. 그러면 외삼촌 가족들은 꼼짝을 못했을 거고.

안: 그러니까 외삼촌 두 분 계셨는데 큰 외삼촌은 전쟁 끝나고 얼마 뒤에 사고로 돌아가셔요. 젊은 나이에 아무튼···.

이: 거기도 뭐···.

안: 파란만장해요. 외할아버지 이 양반은 그냥 편하게 놀면서 평생 지내시다가 갑자기 집안의 땅 다 없어지고 자식 때문에 부역자 가족이 되잖아요. 그래서 외할아버지가 한학밖에 한 게 없으니까 공부를 해가지고 한의사를 하셨어요. 보문동에서 한약방을 하시면서 그걸로 말년까지 지내셨지요. 어머니 쪽의 가족사 때문에 제가 어려서부터 사람들 앞에 절대 나서지 말라는 소리를 못이 박히게 들었어요.

이: 거기에 대한 금기 같은 게 있었겠네요.

안: 네, 그렇죠. 데모하는 데 절대 가지 마라…. 춘천 다음에는 아버지 근무지가 영월 도립병원이었어요. 자식들을 서울에서 학교 보내야 한다고 초등학교 4학년 때 서울의 고모님 댁으로 보내셨어요.

이: 몇 남 몇 녀시죠?

안: 남동생이 둘 있어요.

이: 그러니까 장남이시고.

안: 네. 하여튼 초등학교 4학년 때 올라와서 혜화국민학교를 들어갔고, 정말 그 콩나물시루 같은 학교를 다니고 보성중학교를 들어간 거죠. 학교 때 그렇게 특별히 재미있는 게 없었어요.

이: 어쨌든 그러면 초등학교 4학년 때까지는 주로 춘천에서 계신 거 아니에요?

안: 네, 춘천에 있었어요.

이: 춘천의 기억이 좀 있으세요? 초등학교 4학년이면 그래도 어린 시절 경험이….

안: 어린 시절 겨울에 굉장히 추웠고, 일찌감치 스케이트 장 나가서….

이: 그렇지. 거기 공지천[1] 있고 그러니까.

안: 공지천 나가서. 우리 집이 도청 아래 병원 관사였는데 도청 뒤로 넘어가면 봉의산이라고 산이 있어요. 거기 애들하고 어울려서 놀러 다닌

1. '공지천'은 강원도 춘천시 근화동에 위치한 유원지이다. 호수로 둘러싸여 있어 겨울을 제외한 3계절 동안 중도와 의암호변의 경관을 감상하며 물놀이를 즐길 수 있다.

기억나고, 또 그 당시만 해도 주택가 한복판에 미군들이 드나드는 사창가가 있었어요. 춘천 한복판인데….

이: 춘천 미군 부대가 중앙에 있잖아요. 춘천 중앙에.
안: 하여튼 그것도 굉장히 안 좋은, 이상한 기억으로 남아 있고. 댄스홀 같은 게 동네에 있는 거예요. 미제 장사 아주머니들이 미군 부대 피엑스에서 나온 물건들 팔러 집에 들락거리고.

이: 그렇죠. 많았죠. 그때는 그게 소비재 공급원 중 하나였는데 춘천은 미군 부대 바로 옆이었으니까 훨씬 활발했겠죠.
안: 아무튼 그 환경이 굉장히 저한테는 독특한 환경이었어요. 한쪽은 정말 평화롭기 짝이 없는데, 아버지 병원 앞에 가서 놀다 보면 완전히 피투성이가 된 환자가 실려 오는 걸 자주 봤어요. 대개 불발탄 껍데기 주워서 고물상에 넘기려다가 터지는 사고가 많았죠.

이: 잘못 건드려서….
안: 초등학교 1학년 때 학교 갔다 오다 보면 공터 같은 데 애들이 쪼그리고 앉아서 뭘 찾아요. 요만한 흑연 심 같은 것들인데, 그게 네이팜탄 알갱이들이었어요. 잠깐 앉아서 줍다 보면 금세 한 움큼씩 되는데, 이걸 한 줄로 죽 세워놓고 불붙이면서 놀았죠…. 그런 거, 그런 일들이 어렸을 때 기억으로 있어요.

이: 그렇죠. 그때가 시기가 그럴 때죠.
안: 그리고 제가 다녔던 학교가 춘천사범대학부속국민학교였어요. 1학년 때 담임 선생님이 학교 뒷산에서 고운 진흙을 구해 와서 그걸로 정말 사람이랑 똑같은 조각상을 만드는 것을 본 적이 있어요.

이: 아, 교대 나왔으니까 미술도 기본은 했겠네요.

안: 정말 놀라웠죠. "사람이 이런 걸 할 수 있구나." 그러다가 교내 미술 사생대회 같은 데서 어쩌다가 상을 받았는데, 그랬더니 어머니가 "애가 미술에 소질이 있는 것 같아." 이렇게 된 거예요. 그래서 원주에서 하는 사생대회도 나가보고 했었어요. 하여간 어렸을 때 기억들 중에는 아버지 병원하고 연결된 것들이 많아요. 주말 같은 때 병원 앰뷸런스를 타고 어디 오지 마을로 가서 진료를 하고 근처의 물가에서 놀다 오고 하는 데 따라갔던 기억들이 있어요. 그러다가 갑자기 아주 삭막한 서울로 온 거지.

이: 서울 처음 오셨을 때 굉장히 힘드셨을 텐데. 고모집이라고 하셨죠?

안: 큰 고모님이 그 집안의 거의 중심이었는데, 애들은 엄하게 키워야 된다고 생각하는 분이어서 저희 집의 자유로운 분위기하고 굉장히 달랐어요. 거기서 낯선 서울 아이들하고 학교를 다니는데 적응이 쉽지 않았고, 그렇다 보니 그런 취미가 붙는 거예요. 끄적거리고 그리고 책이나 보고 만들고 이런 것들. 사회성 쪽으로는 제대로 발달을 안 한 거죠. 혼자 처박혀 있는 거 좋아하고 그렇게 된 거죠.

이: 고모님은 가정주부셨어요? 아니면 무슨 일을 하셨어요?

안: 고모님은 조그마한 가게 같은 걸 하시면서 우리를….

이: 우리라면 몇 명이나?

안: 동생하고 저하고.

이: 그럼 두 명? 그럼 막내는?

안: 막내는 아직 춘천에 있었고. 고모님은 동생이 맡긴 자식들을 버릇 없이 키우면 안 된다고 생각해서 그랬는지 엄청 엄격한 거예요. 밥 먹

다 흘려도 안 되고 남겨도 안 되고. 집에서 지내던 거하고는 굉장히 다른 생활을 했죠.

이: 그거는 좀 힘들었겠네요.

안: 방학 때만 기다리는 거예요. 방학 때는 집에 가니까. (웃음) 근데 그때의 훈육이 제가 나중에 애들 키울 때까지도 다 남아요. 약속 안 지키는 거, 정리 안 하는 거 뭐 이것들 그냥 넘어가는 법이 없고 일일이 지적을 받았으니까. '아, 이게 사는 게 너무 빡빡하다.'

이: 그래도 이제 초등학교인데 그때는 입시가 있을 때라 애들하고 놀 시간이 별로 없었나요? 그래도 다 거기 동네 애들하고.

안: 동네 애들하고 놀았죠. 6학년 올라가기 직전서부터 동네에 있는 무슨 과외학원 같은 델 다니고 하면서 그럭저럭 보성을 들어갔어요. 조금 더 잘 했으면⋯. '아버지처럼 경복은 가야 된다' 이랬는데 못 갔지.

이: 그러면 고모님 댁에 계속 있었던 건가요?

안: 고모님 댁에 6학년까지 있었고 중학교 1학년 때 아버님이 잠시 서울 삼선교에 조그마한 병원을 얻어서 개업을 해요.

이: 집안이 이제 서울로 온 거네요?

안: 온 집안이 다 서울에서 모였다가 일 년 만에 이 양반이 문 닫고 시골로 또 내려가요. 그게 이제 영월이에요. 그때부터는 외갓집에서 지냈어요. 할아버지 돌아가시고 외할머니 혼자 남으시니까 우리 막내까지 삼형제를 외가에 맡긴 거야, 보문동에. 할머니 돌아가실 때까지 고등학교를 거기서 다녔죠.

이: 고등학교 마칠 때까지.

안: 그리고는 대학교 때부터는 자취를 했어요.

이: 부모님의 따뜻한 보살핌은 좀 약했네요. 그렇죠? 아니 뭐 의도했던 게 아니라 그 당시 그런 집안들이 많이 있었을 거 같아요, 그렇죠?
안: 부모님이 자식들 학교는 서울에서 보내야 한다는 생각들이 있으셔서 일찌감치 서울로 보내셨고, 그 덕에 저는 열한 살 때 부모를 떨어져서 지내게 된 거죠. 그렇게 생각해보니 어머님은 아직도 살아계시지만 아버님하고 같이 지낸 시간이 너무 없었어요. 제가 대학교 마치고 군대에 가 있는 동안에 돌아가셨거든요.

이: 아버님은 병환이 있으셨나요?
안: 고혈압으로 고생하셨는데 말년에는 암이었어요.

이: 그런데 의사가….
안: 관리를 안 하셨으니까. 술 엄청 드시고.

이: 외과의들이 술 많이 하잖아요. 그렇죠?
안: 그게 도립병원이니까 뭐 관내에서 일어나는 온갖 종류의 변사, 살인사건 부검을 다 해야 되는 거예요. 그러면 그거 한 날은 완전히 만취해서 돌아오시는 거죠…. 전화가 와요, 직원들한테서. 그러면 어머니가 택시를 불러가지고 모셔오는 거죠. 그러면 자식들 다 깨워 앉혀놓고 뭔 말씀을…. 그러면서 자꾸 망가진 건데. 그때만 해도 운동이니 건강 관리니 이런 개념이 없었으니까요.

이: 그러면 이제 중고등학교는 여기서 어쨌든 형제들이랑 같이 외할머니랑 보문동에서 주로 다니셨고 그러면 방학 때나 역시 영월에 가거나 그 정도고. 어머님은 계속….

안: 어머님은 왔다 갔다. (이: 어머님이 힘드셨겠네) 우리한테 반찬해서 용돈 갖다 주고 이러느라고 왔다 갔다 하셨죠.

이: 그러면 어떻게 보면 굉장히 자유로운 건데, 그렇죠? 이상한 방향으로 얼마든지 나갈 수가 있었는데.
안: 어쨌건 제가 맏이라서 조금.

이: 그렇죠. 또 챙겨야 되고.
안: 동생들 챙겨야 되는 게 있었고.

이: 의무감이 있으니까.
안: 막내는 막내대로 우리보다는 늦게까지 부모님들이랑 같이 있다가 왔던 케이스라 다른데, 제 바로 밑의 둘째는 상실감 같은 것들이 꽤 컸던 것 같아요. 그런데 만약 내가 서울에서 그냥 성장했더라면 없었을 다른 경험들이 방학 때 내려간 강원도를 통해서 중요하게 남아 있는 거 같아요. 아버지가 우리한테 간섭 안 하시는데 방학 때 내려가 있으면 아침에 출근하면서 오늘은 그림을 그려라, 뭘 해놓으라고 숙제를 주고 가셨어요. 저녁 때 퇴근하시면 크리틱을 하는 거죠.

이: 아버님이 그쪽에 관심이 있으셨구나.
안: 의사들이 이렇게 뭔가 안 채워지는 거를 예술 쪽에서 찾으려고 하는 게 있어요.

이: 원래 그런 게 있죠.
안: 계속 그리고 쓰는 걸 많이 하셨어요. 다른 데에서도 많이 얘기를 했지만 내 기억 속에서 아버지는 계속 저녁 때 등잔불 밑에서 뭘 베껴 쓰는 모습으로 남아 있어요. 하여튼 그 기질이 저한테도 자연스럽게 넘어

온 거 같아요.

이: 중고등학교 때 교우 관계나 생활은 별다른 건 없었나요?

안: 혜화동, 삼선교, 돈암동, 보문동 그 일대를 왔다 갔다 하는…. 보문동에 있던 우리 외갓집은 아직도 그 자리에 그대로 남아 있어요. 하여간 폭넓게 친구들이 있던 건 아니었고요. 그래도 중학교 때부터 같이 다녔던 조그만 그룹이 있어요. 그 친구들이랑 어울려 다녔는데, 우리가 그때 뭘 했던가를 떠올려보면 별로 한 게 없는 것 같아요.

이: 그냥 잘 지낸 거지 뭐. 재밌게. (웃음)

안: 공부도 그렇게 뭐 열심히 하지 않았던 것 같고, 고3 올라가자마자 담임 선생님이 면담을 하면서 "어디를 갈 거냐. 대학에서 뭘 공부하려고 하느냐?" 물어요. 그냥 툭 튀어나온 말이 "미술, 미술을 해보고 싶습니다"였어요.

이: 그런데 그 전에는 미술반이나 이런 거 혹은 다른 활동 같은 건 안 하셨어요?

안: 미술반은 안 들어갔고요. 미술 시간에 칭찬받고 했던 것들이….

이: 미술반에는 왜 안 들어가셨어요? 그 동네 분위기가 안 좋아서?

안: 그 분위기가 싫어서. 선배들이 후배들 뺏다 치고 심부름 시키고 담배 피고 하는 것들이 싫어서 미술반에 안 들어갔어요. 미술반보다는 미술 선생님들이 미술 시간에 "너 미술반 들어오지 그러냐?" 이런 소리를 하는 것을 모르는 척했었죠. 고3 돼서 보니까 다들 상대 아니면 공대를 가겠다고 해요. 나는 문과였는데 다 상대에 간다는 거예요. 어지간히 공부하면 고대 상대나 연, 고대를 가는 거고, 공부가 안 되면 좀 낮춰서 농대를 가거나 이렇게. 경쟁이 그때만 해도 그렇게 심하지 않았

죠. 그런데 재미없을 것 같은 거예요. 거기 졸업하고 회사 다니는 그런 인생은 너무 재미없을 것 같아서 그냥 겁 없이 미술을 해보겠다 한 거죠. 여기에는 별 거 아닌 것 같지만 아버님이 방학 때마다 숙제처럼 그림을 그리게 했던 거. 그리고 미술 선생님들한테서 칭찬받았던 거 이런 것들 영향이 있었을 거예요.

이: 중고등학교 때, 당시 사춘기 거치고 할 때, 예를 들어서 팝송을 듣는다든가 영화를 본다든가 그런 어떤, 그래도 '아! 나 이거 재밌다' 싶어서 하신 것들이 좀 있어요? 소설 읽는 거.
안: 라디오를 열심히 들었죠. 라디오로 팝송 듣고, 명륜극장 같은 데도 들락거리고.

이: 그 당시 그래도 문학이 여러모로 영향력이 컸는데, 소설책이나 시집이나 이런 것도 좀 많이 보시고?
안: 그런데 본격적으로 문학에 관심 갖게 된 거는 대학교 들어가서예요. 3월에 미술대학에 가기로 작정하고 집에서 잠깐 반대를 했지만 어떻게든 내가 하고 싶은 걸 하겠다고 했고 부모님도 일찌감치 내보내서 키운 자식이라 이래라저래라 하질 못하신 거였어요.

이: 권리가 없고. (웃음)
안: 그렇게 한 4월쯤부터 미술대학 입시를 본격적으로 준비하게 됐는데, 교장 선생님이 서울 미대 교수였던 전성우 선생님[2]이셨어요.

이: 그렇죠. 교장이셨죠.

2. 전성우(1934~2018): 화가. 서울대학교 미술대학 교수, 보성고등학교 교장 등을 역임했다. 〈만다라〉 연작으로 유명하다. 간송 전형필의 자제.

안: 미술 선생님한테 저를 잘 지도해서 서울대학 보내라 이렇게 하신 거예요.

이: 전성우 선생님이 교장직과 서울대 미대 교수직을 동시에 하신 건가요?
안: 서울대를 그만두고 교장으로 오셨죠.

이: 아, 맞아요.
안: 그렇게 돼서 고3 때는 다른 수업들 다 빠지고 국어, 영어, 그리고 사회인가 하는 과목만 듣고 남은 시간에 미술실 내려가서 그림 그리게 해주셨어요.

이: 그 당시도 데생을 그렇게 뭐 그런 건 아니었잖아요. 그 당시 입시라는 것이 그래도 좀….
안: 데생 했어요.

이: 그러면 똑같이 규격화된 입시를 했나요?
안: 어지간히 해야 돼요.

이: 아, 잘 뽑아내야 되는구나.
안: 그렇죠. 조소과는 두상 만들고 인물화를 연필로 그려요. 국어, 영어도 좀 해야 되고 웬만큼 데생을 할 수 있어야 되는 건데, 한 6개월 동안 학원 다니면서 배운 거예요.

이: 왜 조소과를 선택하셨어요? 서양화가 아니라.
안: 자신이 없어서. 서양화는 수채화를 해야 되는데, 저하고 비슷한 사람들이 좀 있어요. 데생은 자신 있는데 수채화는 잘 안 되는 거예요. 나

중에 보니까 그게 딴 이유가 아니에요. 물감이 마르기 전에 덧칠하고 덧칠하면서 망치는 거 있잖아요, 성질이 급해서. 마른 뒤에 그 뒤에 다시 옅게 얹고, 얹고 하면서 색깔이 깊게 나오게 해야 되는데 그게 안 되는 거예요. 그래서 '아휴 나는 그림이 안 되나보다' 했는데 조각은 할 수 있을 것 같단 말이죠. 그래서 조소과를 선택했는데 나중에 보니까 저랑 비슷한 이유로 회화에 콤플렉스가 있는 사람들이 있더라고요. (웃음)

이: 그러면 중고등학교 생활은 그냥 평범했던 거네요.
안: 평범했죠. 대학을 들어가서 여러 가지 진짜 고민스러운 상황들이 벌어지는 거죠.

2. 대학 시절, 현실과 발언, 민중미술

이: 74학번인가요?
안: 73학번.

이: 73학번. 그러면 나이보다 한 해 먼저 들어가신 건가?
안: 그러니까 제가 초등학교를 일곱 살 때 들어갔는데, 그것도 생일을 6개월이나 당겨서 호적을 고쳐가지고 일찍 들어갔고 재수하지 않고 계속 올라갔으니까.

이: 그러면 73학번이죠. 맞아요.
안: 학교 들어갔더니 동기들이 1952년생부터 있는 거예요. 혜화국민학교, 보성중학교, 고등학교 그리고 연건동 대학로에 있는 서울 미대를 다니면 그 동네에서 학교를 다 다니겠다 했는데, 그해 겨울에 관악산 캠퍼스 공사 때문에 학교들을 재배치하면서 연건동 법대 앞에 있던 서울

미대가 지금 서울과기대로 된 공릉동 서울공대 옆으로 옮겨간 거예요.

이: 아, 그래요? 그건 전혀 몰랐네.
안: 그래서 학교를 태릉으로 다니기 시작한 거예요.

이: 당시 태릉이라는 데는 너무 멀어서 가기 힘든 곳이었는데.
안: 그래서 창동에 전셋집을 얻고 거기서 동생들하고 자취 비슷하게 하기 시작한 거죠. 수유리 지나면 샘표 공장이 있고 개천 건너서 그 뒤가 창동이에요. 거기서 의정부 가는 버스를 타고 가다가 노원구 종점에서 상계동, 하계동, 중계동 다니는 버스를 타고 몇 정거장 내려가면 학교였죠. 시내 쪽으로 가면 청량리에서 스쿨버스가 있었어요.

이: 일단 그 통학 길이 힘들었네요. 그렇죠?
안: 그렇기도 한데 학교가 좀 답답했어요. 바깥에서 일어나는 일들은 흉흉한데, 학교는 조용한 거예요. 재미없는 수업 들어가 앉아 있는 거 싫어서 수업 빼먹고 그 잡초가 무성한 운동장에서 야구 하고 뛰어다니다가 1학년을 보낸 것 같아요. 그러다가 (임)옥상[3] 형하고 황인기[4] 선배들이 개강하고 얼마 뒤에 수업 시간에 들어와서 연극반 신입생 모집을 한다는 거예요. 그때 저희 동기들이 우르르 연극반에 들어갔어요. 연극반에서 단역 하나 맡아서 선배들 따라서 대본 읽고 연습하러 다니고 했는데, 그때 처음 한 게 (안톤) 체호프[5]의 「벚꽃동산」이었어요. 겨울 방학 시작하기 전에 치대 강당쯤에서 공연을 하겠다고 했더니 검열을 받아와야 돼요. 선배들이 검열 도장 받으러 갔다가 못 받았어요. 왜 그

3. 임옥상: 화가, 전주대 교수 역임, '현실과 발언' 동인.
4. 황인기: 작가, 성균관대학교 교수 역임.
5. 안톤 체호프(Anton Chekhov, 1860~1904): 러시아의 소설가 겸 극작가로 19세기 말 러시아의 사실주의를 대표하며 근대 단편소설의 거장으로 꼽힘.

렇게 됐냐 그랬더니 안톤 체호프 이거 소련 놈이라고. (웃음) 그리고는 2학년 올라갔는데 우리 동기 중에 강경구[6]가 "우리가 지금 이딴 걸 할 게 아니라 우리 것을 해야 한다"면서 문리대 애들처럼 탈춤을 배우자는 거예요. (웃음) 그래서 문리대 탈춤반을 쫓아다녀서…. 봉산탈춤을 연습해서 2학년 가을에 탈춤 공연을 처음 했어요, 서울 미대에서.

이: 1974년?

안: 1974년이죠. 그런데 3학년이 되니까 선배들이 나를 불러놓고 "연극반장을 네가 좀 해야겠다" 해서 미대 연극반장이 된 거죠.

이: 그러니까 미대 가서 그냥 연극하셨구나. (웃음)

안: 아서 밀러[7]의 「다리 위에서의 조망(다리 위에서 바라본 풍경)」을 연습했어요. 3학년이니까 단역이 아니라 주연급으로 연습을 열심히 했는데, 검열하는 데 앉아 있는 놈들이 어떻게 그렇게 귀신같이 아는지 아서 밀러는 빨갱이라는 거야.

이: 그렇지, 빨갱이지. (웃음)

안: 그래서 공연이 또 안 되네. 연습 죽어라고 했는데 그것도 무산. 결국은 나중에 테네시 윌리엄스[8]의 「유리동물원」으로 바꿔서 3학년 말에 치대 강당에서 처음으로 공연을 한 번 했어요. 그게 끝이야. 그때 선생님들한테서 "네가 미대 연극반이냐, 연극대학 미술반이냐?"는 소리를 들을 정도로 학교를 부실하게 다닌 거예요. 그 커리큘럼이 대학교 4학년 때까지 그냥 인체만 만들면 되는 커리큘럼이라 사실 참 너무 답답했

6. 강경구: 화가, 가천대 교수 역임.
7. 아서 밀러Arthur Miller(1915~2005): 뉴욕 출신의 극작가이며 소설가, 수필가. 1949년 발표한 『세일즈맨의 죽음』으로 전후 미국 극작가를 대표하는 반열에 올랐다.
8. 테네시 윌리엄스Tennessee Williams(1911~1983): 현대 미국의 대표적인 극작가. 『유리 동물원』, 『욕망이라는 이름의 전차』가 잘 알려져 있다.

던 거예요.

이: 학생들 사이에서 그때부터 이렇게 나서는 사람은 별로 없었나요?

안: 그러니까 우리 동기에는 없어요. 아예 없어요. 1, 2년 후배들, 한 75학번쯤부터 몇몇이 학교 바깥의 전위적인 미술을 하기 시작하지요.

이: 75에 문범[9]이나….

안: 문범이나 이런 친구들이 그렇기도 했지만, 그 시절에는 정치적인 미술 같은 거는 없었어요, 아예. 시대 상황에 대한 불만이 있었지만 그것을 작업을 통해서 표출한다 그런 건 상상이 안 됐어요.

이: 근데 어쨌든 그 당시 그래도 단색화전도 이렇게 막 하고, 바깥에서는. 그렇지만 그것도 그냥 그런가보다 정도.

안: 그러니까 "저 사람들은 저런 걸 하는데 우리는 흙만 계속 만져야 되냐"는 불만이 있었지만 학생들이 학교 밖에서 무슨 활동을 한다는 건 상상도 할 수 없었고, 하다못해 어디다가 글을 썼다 그러면 "네가 평론가 할 거냐? 작가가 무슨 말이 많아?" 하는 식으로 싫은 소리를 듣죠. 그런 것들이 아주 답답했어요. 학생운동 쪽에서 "이런 일이 있다, 누가 자살했다, 우리가 가만히 있어야 되겠냐?" 이런 얘기들이 나오기도 했지만 나의 경우는 대학 다니는 동안에 그런 생각을 작업으로 표현하는 건 상상을 못했던 거예요.

이: 그때는 다들 그냥 그렇게 숨죽여서, 5, 6년 이상 선배들도 그냥 졸업하고 역시 또 숨죽여서 다들 그냥 다 그러고 있을 때니까…. 맞아요, 답답하네요.

9. 문범: 작가, 건국대 교수.

안: 답답하죠.

이: 선생님들 중에 누가 다른 생각을 가졌거나 그런 분들이 그렇게 없었나요?

안: 조소과는 특히. 딴 데도 마찬가지지만 조소과는 일단 조각가의 노동, 조각의 미덕, 이런 것들을 엄청 강조했어요.

이: 임영방 선생님도 거기 계셨잖아요? 당시에. 임영방 선생님[10]은 그때만 해도 한국어 때문에 무슨 얘기인지 잘 알아듣기 힘들었을 것 같기도 하고.

안: 그렇지만 학생들에게 많은 영향을 줬어요.

이: 그래요? 임 선생님은 뭔가 스타일이 달랐잖아요? 다른 분들하고는.

안: 2학년 때 과목 이름은 생각 안 나는데, 처음으로 그 유명한 모리스 드니[11]의 문구 "미술은 전쟁터의 말이나 일화가 아니고 캔버스 위의 물감이다. 일련의 질서로 배치된 물감"이라는 말을 임 선생님 수업에서 처음 들었어요. 굉장히 충격적이었죠. 유근준 선생님[12]이 하시던 서양 미술사 수업은 분위기가 좀 달랐어요. 인상파를 공부하는 날이면 수업 시간에 슬라이드를 보면서 인상파 음악을 틀어주는 거예요. 점심시간 지나서 1시부터 한 시간 동안 그 음악을 들으면서 슬라이드만 넘어가고 설명을 안 하세요, 음악을 들으라고. 첫 시간은 거의 자다 깨다 하고 두 번째 시간에 작품 설명을 듣는 거예요. 그런 식으로 느슨한 교양수업처럼 서양 미술사 수업이 진행되었는데, 입체파 정도까지 하면 끝이에요.

10. 임영방(1929-2015): 미술평론가, 미술사가, 서울대 미대, 미학과 교수, 국립현대미술관장 역임.
11. 모리스 드니(Maurice Denis, 1870~1943): 프랑스 화가, 나비파의 일원.
12. 유근준(1934~2019): 미술사가, 서울대 미대 교수 역임.

이: 그 정도면 끝이죠.

안: 그런데 입체파까지 왔으면 옆에 다다도 있어야 할 텐데 다다는 빼고 가는 거예요. 우리가 하도 답답해서 도서관 미술사 자료를 찾아서 번역을 해서 스터디를 했어요. 다다이즘이라는 거, '이건 뭔가 다른데 왜 우리한테는 이게 없지?'

이: 일제 시대 때만도 못한 거네. 일제강점기 때 다들 동경에 가서 다다니 초현실주의니 하는 정보들 접하고 뭐 그럴 때보다도.

안: 그것이 자체적으로 배제됐던 것 같아요. 그리고는 갑자기 (콘스탄틴) 브랑쿠시[13]나 추상으로 넘어갔다가 헨리 무어[14]까지 하면 끝이에요. 그러다가 졸업하고 보면 갑자기 길이 끝나버리는 거예요. '나만 따라오면 된다'고 해서 따라갔는데 어딘가 중간쯤에 툭 내려놓고 사라져버리는 거야.

이: 넓게 펼쳐진 황야에다가 애들을 그냥….

안: 황야에다가 던져놓고 이제부터는 알아서들 살아가라.

이: 대략 분위기는 이해되네요. 그러면 졸업하고 그냥 군대 가셨나요?

안: 졸업하면서 바로 군대 갔어요. 4학년 마치고 한 학기를 더 다녔어요. F학점 맞은 과목이 몇 개 있었는데 그중 하나가 1학년 때 하는 기초 구성이었어요. 그 담당 선생님이 여성분이신데 일찌감치 미국에서 공부하셔서 막 굴리는 영어 발음에, 하여튼 해가야 하는 과제가 너무 많았어요. 그래 가지고 '우리가 미술 하러 왔지 구성하러 왔나' 하면서, 맨날 수업 안 들어가고 야구나 하다 보니 계속 F학점을 받은 거죠. 4학

13. 콘스탄틴 브랑쿠시(Constantin Brancuși, 1876~1057): 루마니아 출신 조각가.
14. 헨리 무어(Henry Moore, 1898~1986): 영국 출신의 조각가.

년 때는 또다시 F 맞으면 졸업 못하니까 착실하게 다녔죠. 그러다가 동기생들이 다 교생 실습을 가는데 나만 1학년 수업 들으러 가기가 싫은 거야. 그래서 한 달을 빼먹고 갔더니 성적 안 줄 테니까 수업 들어올 필요 없다는 거예요. 그 과목 때문에 한 한기를 더 다녔어요. 그래서 1977년 8월에 졸업했고 8월에 군대를 갔죠.

이: 군대 어디 가셨어요?

안: 논산 훈련소에서 조교 했죠. 1979년에 박정희가 죽고 나서 제대를 했어요. 그런데 논산 훈련소로 갈 때만 해도 조교를 하리라고는 상상도 못했어요. 훈련소 조교들이 훈련병들을 두들겨 패고 돈 뜯고 하도 문제가 많아서 우리 때부터는 가정환경을 좀 보고 뽑기로 했다는데, 대개 대학 다니고 집안이 중산층쯤 되는 애들을 죽 뽑아놓은 거예요. 이렇게 해서 자대 배치를 받았는데, 우리 위 선배들은 정말 뒤죽박죽이었거든. "대학씩이나 나왔네?" 하면서 군기 잡는 거지. 그렇게 조교를 하고 있는데 중간에 훈련소 안에다가 무슨 동상 하나를 세운다는 거예요. 그래서 그때 내가 4개월인가를 서울에 조그마한 작업실 같은 걸 구해서 그 일을 했죠. 그러고 나서 한 10개월 남은 군대 생활을 하고 제대를 했는데 군대는 기억할 만한 일이 별로 없어요. 제대하고 마침 문범이니 김호룡[15]이니 하는 친구들이 아르바이트를 하고 있었는데, 같이 일할 생각이 있냐는 거예요.

이: 어디서?

안: 선배 조각가 한 분이 무슨 프로젝트를 맡아서 혜화동에서 하고 있었어요. 작업실에 부조판을 빼곡하게 세워놓고 점토 작업을 하고 있는 거예요. 지금의 LG, 럭키 그룹 기념관에 들어가는 부조였어요. 한두

15. 김호룡(1955~2006): 조각가. 백제예술대학 교수 역임.

달 거기 일을 하다가, 문범이 『공간』[16]에서 사람 뽑는다는데 한 번 내보는 게 어떻겠냐고 해서 간단히 영어 번역을 하는 시험을 보고 들어갔죠. 그때 둘을 뽑았는데, 나와 함께 들어왔던 친구는 한 달 딱 나오고 그만뒀어요. 월급이 너무 적었고, 나는 한 6개월을 버티다가 마침 유홍준 선배[17]가….

이: 그게 1980년인가요? 1979년에 제대해서 부조도 하고 그러다가 1980년?
안: 1980년 3월부터 『공간』에 다녔고, 1980년 8월에 중앙일보사로 옮겼어요.

이: 유홍준 선배는 어떻게 좀 아셨어요?
안: 유홍준 선배가 원래 『공간』 출신이잖아요. 『공간』에 있다가 중앙일보사로 갔거든.

이: 맞아요.
안: 그때 『공간』 사람들한테 이야기를 들은 모양이에요. 『공간』 들어온 지 얼마 안 되는 친구가 있는데 괜찮다 이렇게 얘길 들었는지 연락을 해 와서 옮기게 되었어요. 『공간』에서 제일 힘들었던 기억은 1980년 5월이지요. 그때 『공간』 편집실이 안국동 YWCA 빌딩인가 2층에 있었거든요. 한참 벚꽃놀이 돌아다니고들 이럴 땐데 대학생들이 길거리로, 서울역으로 몰려가고 난리가 났어요. 일하고 집에 들어갔더니 막내 동생이 시위 현장에 갔다가 어떻게 천신만고 끝에 늦게 들어왔어요. 그래도 당시에 광주에서 무슨 일이 있었는지는 잘 몰랐죠.

16. 건축가 김수근이 1966년 창간한 건축, 도시, 연극, 미술을 주요하게 다루는 잡지.
17. 유홍준: 미술사가, 미술평론가, 문화재 청장 역임.

이: 그때 아직 몰랐죠. 아주 극소수만 알았죠. 뭔가 있었는데 이게 뭔지는 정확히 모르는.

안: 그렇죠. 뭔가 좀 심상치 않다는 느낌인데 사람들은 아무렇지 않게 창경궁 벚꽃놀이 간다는 거예요. 이게 뭐냐 도대체. 사실 그 질문은 나 자신한테 했어야 하는 질문이었어요. 내가 하려는 것이 벚꽃놀이와 뭐가 다른가? 그런데도 나는 하려고 했던 작업들을 그대로 하면 된다고 생각했어요. 그때 그 친구들하고 같이 혜화동에서 화실을 물려받아서 하고 있었고.

이: '서울 80'이라는 게 그게.

안: 거기죠.

이: 그 당시가 이제 '서울 80'이 1980년 그때 생긴 건가요?

안: 그렇죠.

이: '서울 80'에 누가 있었지?

안: 문범, 이인현,[18] 김호룡 그리고 박정환,[19] 그리고 또 누가 있었더라. 이기봉[20]이 들어왔었던가. 하여튼 그때가 박서보 선생이 주도하는 '앙데 팡당',[21] '에콜 드 서울'[22] 같은 단체전이 활발하던 시절이었고, 그런 분위기 속에서 나도 그렇게 작업을 시작하는 거라고 생각했어요. 그런데 점점 갈수록 나의 작업이라는 것이 너무 세상하고 동떨어져 있다는 걸

18. 이인현: 화가, 한성대 교수.
19. 박정환: 조각가, 광주교대 교수.
20. 이기봉: 화가, 고려대 교수.
21. 앙데팡당: 1972년 창립전을 가진 미술 단체.
22. 에콜 드 서울: 1975년에 박서보가 주축이 되어 창립한 미술 단체. 1975년 7월 30일부터 8월 5일까지 국립현대미술관에서 창립전을 개최했다. 1976년에 개최한 2회전부터 국내에서는 처음으로 커미셔너가 출품 작가를 지명하는 제도를 도입해 전시를 신행했다.

계속 느끼게 되는 거죠. 그 결정적인 계기가 박용숙[23] 선생이 기획한 연립전과 '현대미술워크숍'이었어요.

이: 그게 1981년 아닌가요?

안: 그게 1981년이에요. 1981년에 나는 이미 거기 참석을 못했지요. 거기 가서 '서울 80'을 대표하는 걸 할 수가 없더라고요. 그러면서 문범 같은 친구들과는 데면데면해지게 됐지.

이: 그때 발제를 다들 했나 본데, 그때 이건용[24] 선생이 거기 'ST',[25] 그 다음에 '서울 80'에서는 누가 발제 안 했나요? 그때 문범이 한 것 같은데?

안: 문범이 했을 거예요.

이: 그게 보니까 그때 어디 따로 모여 갖고 발제 모임을 했나 보던데, 그 연립전.

안: 그랬대요.

이: 그 장소에는 없으셨구나.

안: 나는 그때 못 갔어요.

이: 그때 '현실과 발언'(이하 '현발')에서 성완경[26] 선생이 하셨고. 아, 그럼 그 전에 '현발' 전시를 보셨어요? '현발' 오픈하는 거.

23. 박용숙(1935~2018): 미술평론가, 동덕여대 교수 역임.

24. 이건용: 미술가, 군산대 교수 역임.

25. ST: 1971년에 창립전 가짐. 창립전 참여자는 이건용, 여운, 김문자, 박원준, 한정문 5인. ST는 Space Time의 약자로 입체 작업을 통한 물질 탐구와 형식 실험, 행위를 통한 논리나 관념의 점검 등이 특징.

26. 성완경: 미술평론가, '현실과 발언' 동인, 인하대 교수 역임.

안: 미술회관에서 촛불 켜고 한 '현발' 오픈은 못 봤는데 '현발'이 동산방[27]에서 한 전시는 봤어요.

이: 그렇죠. 그거죠. 저도 그거 봤거든요.

안: 『계간미술』에 있으니까 유홍준, 윤범모[28] 선배가 있었고, 이태호[29] 선배는 나보다 나중에 들어왔지만. 이 양반들도 그렇고, 우리가 계속 만나는 필자들도 그렇고 얘기를 들어보니 이 전시는 꼭 봐야 될 것 같더라고요. 유홍준 선배가 나한테 여러 가지로 영향을 줬어요. 나한테 글쓰기의 요령을 알려주었고, 『전환 시대의 논리』 같은 책들을 소개해 주었죠. 미대에서는 사실 거의 그쪽을 외면하다시피 했거든요.

이: 그런데 당시 '창비'(계간지 『창작과 비평』의 약어), '문지'(계간지 『문학과 지성』의 약어) 이런 게 나오고 그랬는데 미대에서는 그런 것들이 별로 영향을 미치지 않았나 봐요?

안: 우리가 학교 다니면서 데모라는 걸 한 두어 번 해보는데 그냥 학생 회관에서 모여서 몇 마디 하고 나서 정문 바로 앞에까지만 팔짱 끼고 나가는 거예요. 그러면 정문 바깥에 경찰이 서 있어서 더 이상 못 나가요. 여학생들만 많으니까 남학생들이 앞줄과 옆줄을 둘러싸고 갔다가는 좀 앉아 있다 오는 거예요. 나중에 들어보면 문리대 총학생회 같은 데서 "너희도 뭐 좀 해라" 하고 압박이 오면 할 수 없이 후배들 동원하는 거야. 자생적으로 문제의식을 느껴서 뭘 하거나 하는 게 거의 안 됐었어요. 우리 때 교련 반대 데모하다가 군대 갔다 오거나 월남전 참전했다가 복학한 선배들이 있었지만, 학교 전체 분위기는 그게 안 됐어

27. 동산방: 화랑, 1980년 10월 문예진흥원 미술회관에서 취소된 '현실과 발언' 창립전이 박주환 대표의 주선으로 그해 11월 동산방 화랑에서 열림.
28. 윤범모: 미술평론가, 현재 국립현대미술관장, 가천대 교수 역임.
29. 이태호: 조각가, '현실과 발언' 동인, 경희대 교수 역임.

요. 오히려 선배 여학생들이 훨씬 더 세게 발언을 똑똑하게 잘했어요. 학생회관 문 잠가놓고 학생들만 모여서 난상토론을 하면 강경한 발언들을 많이 했는데 좀 있으면 학생 지도교수가 와서 문 열고 학생들 해산시키고.

이: 그러면 어쨌든 '현발' 전시 보셨을 때 어떠셨어요? 느낌이.
안: 엄청 양가적이었다고 할까.

이: 나는 그 당시 그거 보고 놀라서 '어, 이게 뭐야. 이래도 되나?' 속으로 너무…. 내가 대학교 4학년 때인데 '이거 뭐냐' 하며 당황했던 기억이 나요.
안: 작가들이 아주 의도적으로 회화나 조형의 문법 같은 것을 흐트러뜨리고 되게 못 그리는구나. 일부러 그러는지 정말 그런지. 잘 못 그리고 데생도 틀리고. 심정수[30] 선배 같은 분의 조각은 우리가 봐왔던 조각이 아니었어요. 조형적으로 조화롭게 완결된 게 아니라 어딘가 비틀어져 있고 왜곡되어 있었고, 민정기 선배의 이발소 그림은 의도적으로 아마추어 그림 같이 그려졌어요. 민정기, 임옥상 선배가 다 연극반 선배라서 가까운 분들인데, 그 시절에 사람들은 그렇게 안 그렸거든요.

이: 다 잘 그리는 사람들인데.
안: 그렇죠. 그런데 그림을 이렇게 할 수 있구나 하는 걸 보여준 것도 충격이었고, 다른 한편으로는 이런 이야기를 더 잘 그려서 하면 안 되나 싶었어요. 그때 만약 이쾌대[31] 같은 작가의 그림을 거기서 봤다면 '이거다!' 했을 거예요. 그런데 그런 감동은 별로 없는 거예요.

30. 심정수: 조각가, '현실과 발언' 동인.
31. 이쾌대(1913~1965): 화가, 경북 칠곡 생, 동경 제국미술학교 졸업, 6·25 전쟁 중 거제도 포로수용소에서 북쪽 선택.

이: 또 미대생하고 이거하고는 달랐으니까. 오윤 거 같은 경우도 그 당시 굉장히 파격적이었잖아요.

안: 오윤[32] 선배는 좀 달랐어요. 나름의 완벽한 자기 어법이 있었어요. 그래서 공감하고 인정하기가 상대적으로 나았어요. 그림으로 이런 얘기를 한다는 게 한편으로 낯설고 불편했고, 한편으로 '나는 왜 이렇게 못했을까?' '이렇게 이런 얘기를 해야 되는데…' 하는 자책감이 있었어요.

이: 굉장히 복합적인….

안: 그랬지요.

이: 저는 어쨌든 충격적이었어요.

안: 이태호 선배의 작업도 인상적이었는데, 주민등록증이나 맹인 부부가 기억나구요.

이: 이태호 선생은 그다음이죠. 처음에는 없었던 것 같은데, 내가 보기엔.

안: 하여튼 몇 차례 전시가 이어졌는데《도시와 시각전》같은 데서도 저는 어딘가 불편했고 형식에 대한 의문이 계속 있었어요. '이것을 이런 형식으로 하는 게 맞나?' 하는. 그래도 '현발'만 해도 형식이 다양했어요. 성완경 선배 같은 개념적인 작업도 있었고, 만화적인 방식으로 신랄한 풍자를 한 주재환[33] 선배도 있었고, 옥상이 형 같은 경우는 메시지가 강하면서도 그림으로서 나름의 질서와 매력이 있었어요. 파헤쳐 놓은 풍경, 산불…. 그런 것들 보면서 '아! 나는 왜 저렇게 못하나' 하는 생각을 많이 하게 되죠. 그렇지만 그게 쉽진 않았어요, 나한테는. 내가

32. 오윤(1946~1986): 판화가, 조각가, '현실과 발언' 동인, 소설가 오영수의 아들.
33. 주재환: 미술가, 화가, '현실과 발언' 동인.

실천하기에 항상 좀 뭔가 부족하다는 느낌이 있었어요. 나중에 '민미협'('민족미술협의회'의 약칭)이 시작되면서 오윤 판화 스타일이 하나의 전형이 되고, 걸개그림이 형식적으로 정형화되고 닫혀버린다고 할까, 그런 과정이 나한테는 부정적으로 보였어요.

이: 어쨌든 초반에 '서울 80' 할 때 사진, 컨셉추얼하게 사진을 활용하다가, 그 다음에 작은 조각이 언제부터 시작됐죠?
안: 1983년이에요.

이: 그게 사실은 굉장한 차이가 나는 작업이잖아요. 결정적으로 이동을 한 건데, 그 3년 동안에 어쨌든 여러 가지가 바뀐 것 아니에요? 생각이.
안: 나는 작업을 안 하게 될 거라고 생각했어요. '이런 상태에서 세상은 이 지경인데 무슨 하찮은 감성을 붙들고 앉아서 자신의 미적 감수성이나 자랑하는 미술을 하는 게 무슨 의미가 있는가 생각하면서 이게 내 길이 아닌가 보다, 그냥 기자로 살아야 하나보다' 하면서 작업에서 손을 놓았던 거죠. 그런데 그 무렵이 을지로 재개발을 시작하던 때예요. 을지로, 마포가 재개발되면서 건축물미술장식법[34]이 생겨서 조각계에 갑자기 돈이 돌기 시작한 거예요.

이: 그게 이제 1980년대 초반부터인가요? 그 이전은 아니고?
안: 그렇죠. 그게 시행된 건 전두환 때부터. 그러면서 이름 있는 조각가들이 조수들을 시켜서 만들고 젊은 작가들이 그렇게 번 돈으로 공모전에서 규격에 꽉 차는 대작들을 내는 거예요. 나는 잡지사에 있으니까 중앙미술대전 심사에서 심사위원들 옆에 들어가 있으면서 그 꼴을 보

34. 건축물미술장식법: 1972년 도시 미화 정책 필요성이 제기되면서 문화예술진흥법 제정과 동시에 건축물 미술장식조항 제정됨. 연면적 3천㎡ 이상의 건축물의 경우 1%에 해당하는 금액만큼 미술장식품을 설치하도록 권장됨.

게 되죠. 그러면서 조각이 이렇게 물질에 얽매이지 않고 시인들처럼 종이에 연필로 쓰는 식으로는 왜 안 될까 하면서 다른 걸 해보게 되었어요. 그 당시 아파트들이 많이 생기면서 지점토 공예가 유행이었어요. 손으로 오물조물 만들어서 예쁜 장식품 만드는 재료를 가지고 사회적인 풍자를 하면 어떨까 하는 생각을 한 거예요.

이: 그때 전시할 때 같이 한 사람들이 누구였죠?

안: 1983년에 한 것은 '현대공간회'[35]라고 서울대 출신 조각가 그룹인데, 오래된 그룹이죠. 심정수 선배가 나를 후배 회원으로 추천하면서 청평 댐 근처의 야외에서 전시를 하는데 작품 하나를 내라 해서 집에서 올망졸망 만들었던 것들을 라면박스에 담아서 가져다가 풀어놓았죠. 작은 집들이 있는 마을에 거대한 검은 새들이 돌아다니는 풍경.

이: 그 작품은 지금은 안 알려졌나요? 그 당시 〈좌경우경〉(1985)이나 그런 것보다 먼저 한 거잖아요. 그 작품은 이미지가 없어요?

안: 작품은 없어졌고 이미지는 있어요. 〈점령지대〉.

이: 아! 그 〈점령지대〉 봤어요. 그런데 이 작품을 보면 정치적으로 강하게 읽힐 수 있는 작품인데. 그걸 의도한 거네요?

안: 그렇죠. 그러니까 이런 유의 작품 몇 점을 만들었는데…. 이러면서 조금씩 시사, 풍자적인 일러스트레이션, 입체로 만들어진 소형 조각들을 조금씩 하게 되었죠.

이: 계속 발표했나요?

35. 현대공간회: "진부한 작가적 양심과 방황하는 정신적 풍토를 개선하고, 신시대를 증언하는 사명감을 가지고 새로운 조형언어로써 참신한 공간을 창조한다"는 선언과 함께 1968년 창립한 조각가 중심의 미술가 단체.

안: 계속 많이 하지는 못했고.

이: 그런데 '작은 조각회' 뭐 그래갖고 전시한 적이 한 번 있잖아요?
안: 원래 이태호 선배 제안으로 시작된 전시였어요. 조각가들은 왜 '현발' 같은 단체가 없냐 해서 정현,[36] 이종빈,[37] 김광진,[38] 홍순모,[39] 김창세[40] 같은 당시 젊은 조각가들이 서울대, 홍대 섞여서 한 7~8명이 모여서 그룹전을 했어요. 구기동의 서울미술관에서.

이: 그럼 작품들이 꽤 많았네요?
안: 그게 1985년도예요. 1985년 겨울 전시인데 최열[41]이 그 전시를 보고 서울미술관의 《문제작가전》[42]에 나를 추천해서 《문제작가전》을 하게 됐죠.

이: 그게 팔십 몇 년도죠?
안: 1986년인가, 1985년인가 그래요.

이: 민미협은?
안: 민미협의 조각 분과라는 것이 너무 지리멸렬이어서 사람이 없었어요. 원래 심정수, 강대철[43] 이런 선배들이 회원으로는 되어 있었지만.

36. 정현: 조각가, 홍익대 교수.
37. 이종빈(1954~2018): 조각가, 경희대 교수 역임.
38. 김광진(1946~2001): 조각가, 진주교대 교수 역임.
39. 홍순모: 조각가, 목포대 교수 역임.
40. 김창세: 조각가, 목포대 교수 역임.
41. 최열: 미술평론가, 광주자유미술인협의회 회원.
42. 문제작가전: 1981년 서울 구기동에 설립된 서울미술관의 연례 전시로 당시 미술계의 새로운 흐름을 형성하는 데 기여했다. 서울미술관은 2001년 폐관함.
43. 강대철: 조각가.

이: 안 왔죠. 기억나죠. 그럼 '현발'에 들어간 것은?

안: 1985년.

이: 1983년에 작은 조각으로 '현대공간회' 전시에 참여했었고. 당시 이미 '두렁'[44]이나 '임술년'[45] 같은 것들이 막 나왔잖아요. 그런 것들 봤던 기억은 어땠나요?

안: 임술년의 황재형[46]이니 이런 친구들은 중앙미술대전에 출품한 걸 봤고.

이: 그때 장려상인가를 받았죠?

안: 김윤수[47] 선생님이 그때 심사를 하셨고. 전준엽[48]은 또 그때 나처럼 잡지사에 있으면서 작업을 했었기 때문에 유난히 좀 가깝게 지냈어요. 임술년을 내가 잡지에 소개하기도 했는데 나는 임술년은 그 나름으로 새로운 미술운동의 한 방향이라고 생각했어요. 그런데 현장에서 운동 성격이 강한 두렁이 나왔어요. 두렁이 미술을 완전히 운동의 도구로 쓰고, 계속해서 어떤 전형을 만들려고 하는 것에 나는 부정적이었어요. 나는 '이렇게 하는 것이 과연 운동과 투쟁의 목표에 부합하는 것인가. 그러면 개인은 무엇인가. 예술가는 거기서 무엇을 해야 하는가' 하는 생각을 했던 것 같아요. 1986년에 《반고문전》을 할 때 오프닝 직전에 종로 경찰서에서 '그림마당 민'에 와서 몇 작품을 떼라고 했을 때, 하여튼 나도 뭘 내긴 했어요.

44. 두렁: 1982년 김봉준, 장진영, 김우선, 이기연, 라원식 등이 참여하여 출범한 미술동인.
45. 임술년: 1982년 송창, 황재형, 이종구, 이명복 등이 참여하여 출발한 미술동인.
46. 황재형: 화가, 임술년 동인.
47. 김윤수(1936~2018): 미술평론가, 국립현대미술관장, 이화여대, 영남대 교수 역임.
48. 전준엽: 화가, 임술년 동인.

이: 그때 박불똥[49]이 그린 전두환 잡혀가는 그림이 문제가 돼서.

안: 나는 박불똥의 그 그림을 보고 정말 박수를 쳤는데, 딱 그 그림을 짚는 거예요. "오픈하려면 이 그림 빼고 해." 그때 나는 『중앙일보』 기자라는 신분증이 있었지만 박불똥은 전업 작가니까 아무것도 없었잖아요. 정헌이 형[50]이나 성완경 선생은 대학 교수였으니까 이런 경우에 약간의 보호막이 있었어요. 나는 월급이 나오는 데가 있었고. 나보다 훨씬 더 치열하게 모든 걸 다 미술운동에 쏟아 부은 사람들이 있었는데, 나는 그분들에게 부채감 같은 것이 있지요. 그렇지만 이 미술을 '민중미술'이라고 규정하고, 미술을 운동의 가치 아래에 종속시키는 것에 대해선 거부감이 있었어요. 결국 그러다가 여기서는 답이 없겠다는 생각을 한 거예요.

이: 1986년에 떠나시나요?

안: 1987년 가을이요. 1985년부터 유학을 가기로 작정하고 알리앙스[51]를 열심히 다녔죠. 결국은 불어는 다 버리고 독일로 가게 되긴 했는데.

이: 그 경과는 잠시 옆으로 떼어놓고 이야기하고, 그 전에 체크할 것이 없나 살펴서 조금 더 확인하고 넘어갔으면 좋겠는데, 결국 따져보면 어쨌든 예술이라는 것이, 그 당시 상황이라는 게 예외적 상황이긴 했지만 거기에 다 쓸려 들어갈 수는 없다는 것, 어떻게 보면 이것이 개인적인 마지노선 같은 것이었고.

안: 그렇죠.

49. 박불똥: 미술가, '현실과 발언' 동인.
50. 김정헌: 화가, '현실과 발언' 동인, 공주대 교수 역임.
51. 알리앙스: 정식 명칭은 서울 알리앙스 프랑세즈(Alliance Francaise De Seoul), 1964년에 설립되어 프랑스어와 프랑스 문명 관련 교육을 시행한 기관. 프랑스 유학을 원하는 학생들에게 어학 교육 과정을 제공.

이: 그 갈등이 굉장히 심했던 것이고 이렇게 봐야 되는 거네요. 그리고 이제 작품들이나 당시 전시를 볼 때에도 기본적으로 그 틀로 보셨네요.

안: 유학을 가게 되거나 내가 미술로 무얼 하면 좋겠나 하는 걸 생각해 보게 되거나 할 때 제일 중요했던 목표는 아마 이렇게 정리할 수 있을 것 같아요. '어떻게 하면 내가 사는 이 시대에 필요한 질문을 하는가. 그러면서 그 형식을 어디서 빌려다 쓰는 게 아니라 새롭게, 계속해서 새롭게 만들어낼 수 있는가. 어떻게 하면 진보적인 내용과 진보적인 형식이 하나가 될 수 있는가' 이런 생각을 했던 것 같아요. 사실 여기에 몇 가지 결정적인 동기가 되었던 것이, 몇 차례 이야기했지만 1986년일 거예요. 1986년 6월에 회사에서 출장을 보내줘서 동경에 한 보름 가 있었는데 원래는 그곳 출판사에 견학 비슷한, '고단샤'[講談社][52]라는 출판사 견학이 출장 목적인데 실제로 처음으로 해외여행을 간 것이고 그곳에서 우연찮게도 백남준[53]과 요셉 보이스[54] 전시를 보게 됐어요. 백남준도 요셉 보이스도 처음으로 실제 작품을 봤어요. 나한테는 충격이었어요.

이: 어떤? 좀 설명을 해보시면.

안: 내가 막연히 생각했던 낭만적인 예술가의 상상이 이렇게 새로운 형식으로 표현될 수 있구나 하는 것을 백남준의 달이니 부처니 이런 시리즈들에서 봤고 또 요셉 보이스의 경우에, 사실은 잡지사에서 외국 미술 잡지들을 계속 볼 수 있었어요. '도쿄도 미술관'[55]에서 백남준의 대규모 회고전이 있었고 같은 시기에 요셉 보이스는 '세이부 백화점 갤러리'[56]

52. 코단샤(講談社): 1909년 노마 세이지(野間清治)가 창립한 일본 굴지의 출판사.
53. 백남준(1932~2006): 비디오 아티스트.
54. 요셉 보이스(1921~1986): 독일의 예술가. '사회적 조각'이라는 확장된 예술 개념을 통해 사회의 치유와 변화 시도.
55. 도쿄도미술관(東京都美術館): 일본 도쿄도 다이토구 우에노 공원 안에 있는 미술관이다. 1926년 문을 열었음.
56. 세이부 백화점(西武百貨店): 1949년에 연 일본의 대표적 백화점 중 한 곳.

에서 개인전을 했는데, 이상주의적이고 너무나 비현실적이지만 엄청난 에너지를 가지고 정치적으로 참여했던 요셉 보이스라는 사람이 그때 새롭게 각인된 것 같아요. 리얼리즘이 유일한 길이고 운동이 예술보다 더 중요한 이런 환경 속에서 답이 없고, 모더니즘을 주장하는 단색화나 젊은 세대의 실험적인 미술도 동의하기 어렵고, 밖에 나가서 뭔가 다른 걸 찾아야 되겠다는 생각을 하게 됐던 것 같아요.

이: 대체로 유학 가기 전까지는 정리가 된 것 같네요.

3. 유학 시절

이: 왜 프랑스를 생각하셨어요, 그 당시에?
안: 정보가 충분하지 않은 상태에서 제일 가까운 데 있던 사람들이 다들 프랑스를 간 거예요.

이: 당시에 누가 갔나요?
안: 내가 미술 시작할 때 화실 선생이었던 박충흠 선생님.

이: 박충흠[57] 선생이 화실 선생이었어요?
안: 내가 박충흠 선생이 가르친 첫 번째 남학생이래요. 6개월 만에 서울대 들어갔는데, 내가 학교 들어가서 딴짓만 하니까 아주 실망하셨던 것 같이요. (웃음) 어쨌거나 나한테는 계속 좋은 모델이었죠. 그분이 그 당시에 독립기념관에 대규모 프로젝트를 했어요.

57. 박충흠: 조각가, 이화여대 교수 역임.

이: 그 당시에? 그게 1980년 전, 1970년대에 했다는 거네요?

안: 아니. 1980년대 중반에 제가 기자할 때죠.

이: 그러니까 유학 가는 그 무렵에. 그때 박충흠 선생은 유학 갔다 오셨나요?

안: 갔다 오셨죠, 그때.

이: 그때 이대에 계셨던?

안: 맞아요. 그때 취재하러 갔다가 기자 그만하고 유학 갔다 오는 게 좋겠다는 얘기를 듣게 됐어요. 그렇게 유학 갈 마음을 정했는데 원래 집사람은 독일로 가고 싶어 했지만 내가 고집해서 파리로 가게 된 거예요.

이: 결혼 언제 하셨죠?

안: 1983년 초에 했어요. 하여간 그래서 1987년 9월에 파리로 갔어요. 백일 지난 딸을 안고 갔는데 겨울방학에 독일로 여행을 갔다가 결국 독일로 옮기게 된 거죠.

이: 그 결정은 잘 하신 것 같은데…. (웃음) 그러면 박충흠 선생이 결정적이었네요, 유학 가게 된 계기로는.

안: 몇 사람 더 있었어요, 내 주변에.

이: 이종빈 선생도 어디 가지 않았나요?

안: 이종빈은 이태리 카라라 갔고요. 김호룡도 카라라로 갔어요. 그리고 한동안 『계간미술』에 같이 있던 정진국[58]이 파리로, 이태호 선배가 뉴욕으로 갔지요. 정진국은 내 대학교 동기로 1학년 때 단짝으로 붙어 다

58. 정진국: 미술평론가.

넣어요. 내가 시집을 읽게 되고 문학에 관심 갖게 된 데에 정진국도 영향이 컸어요. 경동고등학교 문예반 출신이라서 고등학교 때부터 시를 썼는데, 『평균율』이라는 시집을 학교에 가져왔어요. 황동규, 마종기, 김영태 시인들의 동인지였는데, 그걸 시작으로 그 세대의 시인들을 관심 있게 들여다 보게 됐고 시집들, 시 잡지들, 문학 잡지들을 자연스럽게 접하게 됐어요.

이: 계속 이야기를 진행해보면 일단 프랑스에 갔다가 독일로 가셨고 독일로 간 이유는 뭐였죠?

안: 파리로 가서 한 학기를 학교 등록해서 다니면서 여기 현대미술은 어떤가를 들여다보게 되잖아요. 그런데 현대미술은 별로 눈에 띄는 것이 없고 맨 블록버스터 전시만 있는 거야.

이: 블록버스터라는 것은?

안: 그러니까 무슨 '스페인 미술전' 하면 파리의 주요 미술관들이 스페인의 벨라스케스부터 지금까지를 죽 망라한 대규모 전시를 하는 거예요.

이: 퐁피두센터도 그랬나요? 퐁피두는 그렇지 않았을 것 같은데….

안: 하여튼 제일 큰 인상은 젊은 작가들 전시하는 화랑은 안 보이고 대규모의 관광객 상대의 고전 작품 전시만 잔뜩 있고, 이론가들은 많다는데 젊은 동시대 작가들은 잘 안 보이고. 학교에서 매주 초빙 강연이나 영화, 영상 시사회 같은 걸 하면 프랑스 작가들이 별로 없는 거예요. 로베르 콩바(Robert Combas)[59] 정도가 있었고 우리가 서울미술관을 통

59. 로베르 콩바(1957~): 프랑스 자유구상운동의 대표적 작가, 즉흥성 추구가 주요 특징.

해서 봤던 신구상 회화[60] 작가들도 눈에 잘 안 띄고, 그러면서 답답해하다가 독일에 갔는데, 처음 간 사람의 눈에 더 강조되어 비쳤겠지만 미술관마다 젊은 미술이라고 할 수 있을까, 새롭고 실험적인 미술이 넘쳐나는 느낌이었어요.

이: 독일이 전통이 약해서 그런가? 왜 그렇지? (웃음)
안: 글쎄, 거기에는 보이스 같은 사람의 걸출한 영향력이 있어요. 보이스는 어딜 가나 미술관마다 큰 방 하나씩 차지하고 있는데 뭔가 낯설고 감각적으로 불편하고 냄새도 나고 이해하려고 하면 짜증나는데, 아무튼 뭔가 다른 거, 새로 배워야 될 거, 내가 모르는 거 이런 것들이 훨씬 더 많다는 느낌이 들었어요.

이: 당시 마르쿠스 뤼페르츠(Markus Lüpertz)[61]니 외르크 임멘도르프(Jörg Immendorf)[62]니 그런 사람들도 활동하던 때죠?
안: 그렇죠, 그때죠.

이: 그 사람들 막 부각될 때, 안젤름 키퍼(Anselm Kiefer)[63]니….
안: 안젤름 키퍼 같은 사람은 시간이 가면서 좀 가라앉힐 수가 있었지만, 그야말로 격렬한 감정, 역사적인 무게감 같은 것들이 나에게 엄청난 자극이었어요. '이 사람이 이런 걸 하는 동안 나는 올망졸망한 인형 같은 걸 만들고 앉아 있었네' 하는 거. 정말 큰 충격이었어요. 나는 그러

60. 신구상 회화(Nouvelle Figuration): 1960년대 초부터 파리, 런던, 뉴욕 등지에서 부상한 구상 회화의 경향. 여기서는 주로 에로(Gudmunder Gudmundsson Erro), 모노리(Jacques Monory), 아이요(Gilles Aillaud) 등으로 대표되는 정치적 성격이 강한 일군의 작가들을 지칭한다. 이들은 서울미술관에서 80년대 초에 소개되어 민중미술의 형성에 적지 않은 영향을 준 것으로 평가된다.
61. 마르쿠스 뤼페르츠: 독일 신표현주의 화가.
62. 외르크 임멘도르프(1945~2007): 독일 신표현주의 화가.
63. 안젤름 키퍼: 독일 신표현주의 화가.

면서도 그 안에서 절제되고 잘 정돈된 작품의 질서 같은 것을 많이 기대했던 것 같아요. 여기서 뭔가 다시 공부를 해야겠다는 생각을 하게 됐고, 다시 독일로 옮겨서 어학을 처음부터 다시 하게 되었으니 집사람에게 정말 미안하게 됐지요.

이: 그러면 1988년?
안: 1988년 2월에.

이: 슈투트가르트로 가셨던가요?
안: 슈투트가르트에 1988년에 가서 5월에 입학시험을 보고 9월부터 학교를 다녔죠. 거기서 1학년부터 해서 7년을. 학교를 다닌 것은 집사람한테 한 약속 때문에 그래요. 나 때문에 파리에서 한 3년에 학위를 마치고 돌아올 수 있는 것을 못하게 됐으니, "당신 공부 끝날 때까지 있을 테니 그냥 천천히 해라" 한 거죠. 그때만 해도 독일에서 박사 하려면 최소한 5~6년씩 걸리니까. 그래서 1학년부터 다녔고. 그것이 나에게는 득이 된 거예요. 고생은 했지만.

이: 교육이 다르고 그렇던가요?
안: 지금 우리도 많이 바뀌었는데, 거기서 제일 달랐던 것은 미술교육이 언어로 이루어진다는 것이었어요. 발표와 토론이 교육의 중심이에요. 우리는 학교에서 일방적으로 강의를 듣거나 직관과 감각으로 "이게 좋지 않아? 이쪽이 저쪽보다 더 좋은데?" 하는 식으로 넘어갔었죠.

이: 그렇죠. 그리고선 쑥 가버리죠.
안: 그런데 뭐가 좋은 건지, 왜 좋은지를 말로 하나씩 설명을 안 해줘요. 그런데 독일 학교에서는 재료 하나를 놓고서도 "이걸 왜 쇠로 만들어야 하나?" 이런 질문부터 시작하니까 너무 당황스러운 거죠. 그러면

서 내가 작품을 통해서 전하려는 메시지만 중요한 게 아니라, 그 메시지를 담기 위해 사용하는 재료에 들러붙어 있는 여러 층의 의미를 정교하게 가려서 구성해야 한다는 생각을 하게 되었지요.

이: 처음에 악어 이런 작업은 그냥 어떻게 보면 자기가 있는 상황에서의 표출에 가까운 것이고.
안: 그렇죠.

이: 그게 이제 사물로 넘어가서 사물을 통해서 언어와 결합시키는 작업들이 나오는데, 그렇게 변해가는 과정은 어떤 것인가요?
안: 독일에서 6년 동안 같이 지냈던 지도 교수가 주제페 스파뉼로(Giuseppe Spagnulo) 선생이라고 이태리 사람인데, 그분의 작가 경로가 굉장히 재미있어요. 이태리 남쪽의 가난한 동네에서 도공의 아들로 태어났는데 10대 후반에 그냥 무작정 상경하듯이 밀라노로 갔어요. 그때 밀라노 브레라 아카데미 미술대학(Accademia di Belle Arti di Brera)에 루치오 폰타나(Lucio Fontana)[64]가 와 있었거든. 루치노 폰타나가 원래 세라믹을 했어요. 조각을 하고.

이: 그래서 폰타나의 선이 약간 도자의 선과 비슷한 부분이 있는 것이군요.
안: 캔버스를 칼로 자르는 작업으로 유명한데, 폰타나가 60년대 말에 세라믹으로 커다란 구 같은 조각을 만들었어요. 스파뉼로 선생은 그 작업 조수로 일하다가 미술대학에 들어갔고 '68 때는 열혈 공산당원이었어요. 천성적으로 낙천적이면서도 지독한 반골인 사람인데, 결국

64. 루치오 폰타나(1899~1968): 아르헨티나 출생의 이탈리아 조각가이다. 전통 조각을 배웠고, 오페라 〈La Scala〉 세트 제작, 복장 디자인 등의 일을 하다가 1947년 공간주의 운동인 공간파를 결성했고, '추상, 창조그룹'에서 활동.

서울 미대 연극반 〈유리동물원〉 공연 광경, 1975

▲ 『계간미술』 기자 시절, 1985년 내소사에서
▼ 청주 단재 신채호 동상 건립 위원 모임, 1996

안규철, 점령지대, 1983

안규철, 녹색의 식탁, 1984

안규철, 정동풍경, 1984

안규철, 망치의 사랑, 1991

안규철, 무명예술가를 위한 다섯 개의 질문, 1991, 1996

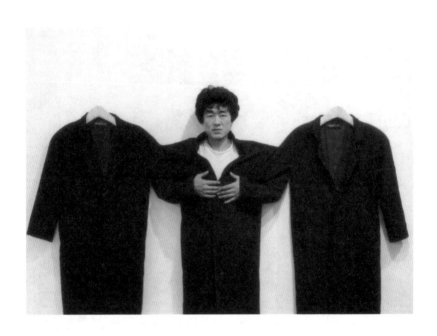

안규철, 단결권력자유, 1992

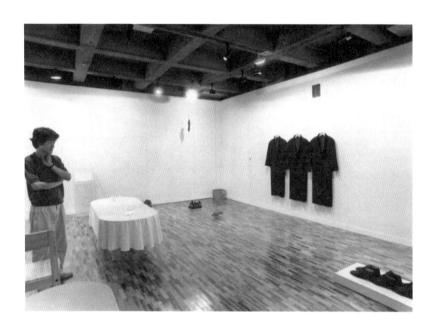

샘터화랑 개인전 광경, 1992

안규철, The Man's Suitcase, 1993, 2004

안규철, 그들이 떠난 곳에서−바다, 2012, 광주비엔날레 전시 광경

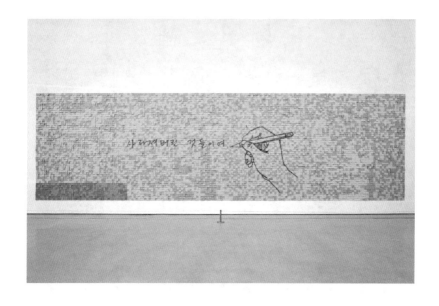

안규철, 기억의 벽, 2015, 국립현대미술관 전시 광경

안규철, 안 보이는 사랑의 나라, 2015, 국립현대미술관 전시 광경

40대까지 주물 공장에서 아르바이트 하면서 자기 작업을 했어요. 그 또래들이 다 '아르테 포베라(Arte Povera)'[65] 그룹이에요. 그런데 그 그룹 밖에서 따로 놀아요. 사실 시골 출신에 고집 세고, 그러니까 안 붙여 준 것도 있을 거예요, 아마. 아무튼 이 사람은 그러다가 어떻게 어떻게 해서 독일 베를린의 레지던시에서 1년 동안 작업해서 전시를 하는데, 그 전시가 계기가 돼서 결국은 슈투트가르트 교수가 된 거죠. 이분의 작업이 미니멀하면서 엄청나게 표현적이에요. 어떻게 보면 리처드 세라(Richard Serra)[66]의 다른 버전이랄까. 미니멀리스트인데, 철 조각은 크레인으로 옮겨야 될 정도로 무겁고 큰 걸 했어요. 더러 세라믹도 했는데 직경 4, 5미터 정도 되는 물레를 만들어서 건축적인 규모로 도자 작업을 하기도 했고.

이: 그게 안 터지나 보죠?

안: 조각조각 내서 구워요. 그걸 쌓아서 잔해 더미처럼 쌓는 거죠. 그 안으로 사람이 들어갈 수 있는 규모였죠. 그 작업을 몇 번 같이 돕기도 하면서 굉장히 가까워졌어요. 그 당시 분위기가 학생들은 다 포스트모던 이야기하는데 나는 한국에서 민중미술 하다가 온 사람이라서 그분과 얘기를 하다 보면 딱 맞는 부분이 있었어요. 작업은 그야말로 모더니즘 미술인데 자본주의, 후기자본주의 사회에 대해 근본적으로 비판적이었어요. 내게 영향을 많이 주었던 것은 표현적인 드로잉들이었어요. 아크릴 바인더에다가 검은색 안료와 아프리카 모래라고 하는 흑연 같은 모래를 섞어가지고 아주 큰 붓으로 거침없이 그리는데, 자연스럽게 자극을 받았죠. 학교 연구실에 차 마시러 오라고 해서 가보면 바닥 가득 방금 그린 그림을 펼쳐놓고 있어요. 그것이 저한테 많은 영향을

65. 아르테 포베라: 가난한 미술 혹은 빈곤한 미술이라는 의미이며 이탈리아의 비평가 제르마노 첼란트(Germano Celant)가 1967년에 만들어낸 용어. 지극히 일상적인 재료를 사용하는 것이 특징이다.
66. 리처드 세라: 미국의 미니멀리스트 조각가.

줬어요. 한동안 나도 굵은 붓으로 표현적인 드로잉을 하게 되었죠. 그게 〈악어 이야기〉 그리고 할 때의 드로잉인데, 그 시기가 그리 오래 가진 않았던 것 같아요. 어느 시점에 감정을 다시 절제해야 되겠다는 생각을 하게 됐고 내가 마초도 아닌데 마초처럼 그림을 그리는 건 맞지 않고, 오히려 소심하고 섬세한 감성에 충실한 게 맞겠다고 생각하면서 다시 연필로 드로잉을 하게 된 거예요. 지우고 다시 고쳐서 그리고 하는 그런 그림의 형식이 더 솔직하고 나의 과정 그대로가 드러나는 것 같아요.

이: 저는 여기서 작업했던 작은 조각들, 그것도 얼마든지 새롭게 전개될 수 있는 거라고 생각했거든요. 그것으로 별거 별거 다 할 수 있잖아요.
안: 딜레마였던 게 독일에 도착해서 한국에서 하던 방식의 작업들을 돌이켜보니까 그 방식대로 할 수가 없는 거예요. 왜냐하면 나한테 그 소스가 없어요. 바로 옆에서 벌어지는 일상적인, 시사적인 사건들을 몇 달 뒤에야 간접적으로 접하게 돼요. 그러면서 거리감이 생겼고요. 한국에서 무슨 일이 일어나는지를 피상적으로 어쩌다 뉴스에 나오면 잠깐 보고 잡지가 도착하면 그때 좀 들여다보게 됐는데 그 거리감이 컸던 게 있고, '내가 여기까지 와서 계속 한국 이야기만 하고 있으면 여기 사람들한테는 이것이 뭘까?' 그런 질문 속에서 여태까지 해온 방식을 내려놓고 뭔가 다시 시작한다면 어디서 시작해야 되는가를 고민했어요. 그 무렵이 지금까지 해온 내 작업이 입체로 만들어진 일러스트레이션, 시사적인 풍자화이고 한 시대가 지나면 그다음에는 역사적 자료로만 의미를 갖는 그런 것으로 그친다는 문제를 인식했던 시점이었어요. '어떻게 하면 그 자체로 예술작품으로서 지속성 있는 가치를 가질까?' 이런 고민을 하고 어떻게 좀 더 지역이 아니라 보편적인 문제를 다룰 수 있을까를 생각하게 됐죠. 그러면서 일상적인 오브제들로 작업을 시작하게 되었죠.

이: '보편적인'이라는 말이 걸리네요. 구체성에 기반을 두지 않는 보편적인 것은 없고 어떤 보편적인 것도 알고 보면 결과적으로 구체적이지요.

안: 또 하나 있어요. 거기서 계속해서 자신한테 던져야 되는 질문은 '나는 그럼 뭐지?', '나는 어떻게 다른 사람이지?' 이런 질문을 하게 되는데, 그것에 대한 답을 쉽게 찾으려면 한국의 모티브를 가져오면 되요. 과거의 전통이든 현재의 정치든 말이죠. 그렇지만 그것은 나에게 정말 자존심이 상하는 일이었어요. 내가 독일 텔레비전 방송에서 한국 영화 특선이라고 임권택 감독의 〈씨받이〉를 보여주는 걸 보고 토할 뻔한 거예요. 우리 자신에게도 너무나 낯선 모습으로 한국인이 그려져 있는데, 그게 그곳 사람들이 우리에게서 보기를 원하는 모습인 거예요. 미술가들 중에도 한국의 모티브를 가져다가 자기를 정당화하려는 사람들이 있었어요.

이: 그건 뭐 외국 간 사람들이 너무도 오래 동안 반복해온 거죠.

안: 이렇게 하지 않으려면, 이렇게 자기 정체성을 뭔가에 얹어서 팔아먹지 않으려면 어떻게 해야 되는가. 그건 자기를 타자의 시선에서 바라보는 거잖아요. 남들이 보기에 이국적이고 "너는 분명히 우리랑 다르구나"라는 소리를 하기를 기대하고 의식하면서 하는 선택이니까 그건 자기 원래 정체성이랑은 다른 거란 말이에요. 그렇게 하지 말아야겠다고 생각했을 때 내가 했던 선택은 소재 차원에서 일체의 한국적인 것을 가져오지 않겠다는 거였죠.

이: 사실은 그게 그렇게 쉽게 될 수 있는 게 아니고 어떻게 보면 진짜 오랜 과정 끊임없이 긴장하면서 결국 결과로 확인되는 건데, 너무 이른 시기에 그것을 강요받게 되잖아요. 그러니까 힘들어지고 어떤 식으로든 선택할 수밖에 없고. 박이소[67]의 경우는 가자마자 바로 그 문제로부터 시작해버렸잖아요. 너무 그게 골치가 아프니까.

안: 질문이 오는 게 바로 그거예요. "네가 한국에서 왔는데 왜 네 것을 안 하고 우리 것을 하느냐?" 이 질문.

이: 그거 진짜 기분 나쁜 질문이죠.

안: 1995년에 베니스비엔날레 한국관 처음 생겼을 때 곽훈[68] 선생이 승려들, 여승들 데려다가 뭘 하는데 나는 마음이 편치 않았어요. 바로 그 옆의 독일관 총감독인 스위스 사람 크리스토프 암만(Jean-Christophe Ammann)이라는 사람하고 대화를 하게 돼서. "어떻게 봤냐?"고 물었더니 "너무 좋다"는 거예요.

이: 그러니까 외국 사람들이 한국을 잘 몰라요.

안: 그래서 내가 얘기를 좀 했는데, 바로 나오는 대답이, 우리는 다를 수밖에 없다는 거예요. 이 사람은 프랑크푸르트의 현대미술관 관장인데 그 사람이 그러고 있는 거예요. 다를 수밖에 없다. 왜냐하면 너희는 세계는 저절로 생겨났다고 생각하고 우리는 세계를 조물주가 만들었다고 생각하기 때문에 거기서부터 다를 수밖에 없다는. 그런데 그게 일반적인 관점이라면 우리는 죽었다 깨어나도 인간과 세계의 보편적인 문제에 대해서는 입도 뻥긋 못하는 꼴이 되는 거 아니냐… 이런 생각들을 점점 더 굳히게 되는 거예요. 나의 이런 태도를 어떤 관점에서는 코스모폴리타니즘(cosmopolitanism)에 포섭된 결과라고 비판할 수도 있겠죠. 그러나 다른 한편으로 이런 태도의 출발점이 되었던 것은 서구의 엑조티즘(exoticism)을 충족시키고 그들에게 받아들여지기 위해 내 정체성을 그들이 바라는 형태로 왜곡하고 엿 바꿔 먹지 않겠다는 거였어요.

67. 박이소(1957~2004): 미술가.
68. 곽훈: 미술가.

4. 민중미술에 대한 소회

이: 이야기를 돌려보지요. 민중미술이라는 말이 갖는 함의가 아직 그 실체에 비해서 너무 좁아요. 그러니까 민중미술을 우리가 떠올렸을 때 아직도 민중미술 자체를 도식적으로 이해하는 경우가 많지요. 민중미술 하면 떠오르는 연상대가 아직 풍부하지 않지요. 일단은 '현발' 얘기부터 한 번 하죠. '현발'에 들어가게 된 동기, 그러니까 어떻게 해서 '현발'에 들어가게 되셨어요? 구체적으로.

안: 『계간미술』 기자로 있을 때 계속 필자들을 만나게 되면서 자연스럽게 성완경 선생이나 최민 선생과 만나게 되는 일이 많아졌어요. 그리고 우리가 잡지에서 어떤 현안을 놓고 양쪽의 대표적인 평론가들 대담을 시키고 그걸 풀어서 정리하고 편집을 하면서 자연스럽게 민중미술의 논리라고 할까요. 현발의 논리가 우리 현실 속에서 훨씬 더 타당성 있다는 생각을 하게 됐고요. 작가들과도 자연스럽게 가까워지게 됩니다. 기존 기성 화단의 작가들에게서 그들 나름의 카리스마나 예술가로서의 풍모를 볼 수 있지만 결정적으로 그분들이 시대에 대해서 침묵하는 것, 동시대에 대해 무관심하고 무책임한 것에 대해 아쉬운 감정이 계속 있었는데, 여러 선배 작가들을 만나는 자리가 많아지면서 점점 자연스럽게 그쪽에 접근이 된 거죠. 그러다가 현발이 초기의 열기를 점점 잃고 힘 빠져서 골골할 때 젊은 피를 수혈한다고 저하고 박불똥이 들어가게 된 거죠.

이: 이미 1985년 정도면 현발은 힘이 좀 빠져 있었죠.
안: 맞아요. 영입을 해서 딱 전시 한 번 하고서 끝났죠. 저는 유학을 가버렸고.

이: 어쨌든 젊은 사람으로 나중에 들어간 것이 굳이 따지자면 안창홍,[69]

안규철, 박불똥, 그 정도였죠? 또 누가 더 있었나요?

안: 그 정도였어요.

이: 딱 세 명.

안: 안창홍[69]은 저보다 먼저 있었던 것 같아요.

이: 그러다 금방 나가버리고.

안: 나가버렸고.

이: 이미 몇 번 전시를 하면서 현발 선배들도 이런저런 상황이 막 터지니까 거기에 대한 감당이 잘 안 되는 상황에서….

안: 그렇기도 하고 민미협이 생겼잖아요. 《힘전》[70] 사태가 나고 나서 급히 아카데미하우스에 모여서 민미협을 만들었는데, 그때 (민)정기[71] 형 같은 분은 아카데미하우스에서 1박 2일 워크숍 하고 나오면서 자신은 여기서 할 일이 없다면서 실망스러워 했던 기억이 납니다.

이: 민정기 선생님이 그때부터 1986년인가, 1987년인가, 양평으로 나가신 게 언제인가?

안: 양평으로 나간 게 아마 그 비슷한 시기였을 거예요. 현발은 새롭게 형성된 민미협의 환경 안에서 선배 세대로서 약간 어정쩡한 상태가 됐어요. 서구 현대미술 형식에 대해 무비판적이다, 먹물 엘리트주의가 있다는 암묵적인 비판이 또 있었어요.

69. 안창홍: 화가.
70. 힘전: 85년 7월 안국동에 있었던 아랍미술관에서는 《한국미술 20대 힘전》을 말한다. 종로경찰서에서 전시를 봉쇄하고 30점의 작품을 철거함으로써 이후 민족미술협의회 결성의 계기가 되었다.
71. 민정기: 화가. '현실과 발언' 동인.

이: 저는 1980년대라는 것을 기본적으로 그것은 일종의 사건의 시간이다. 그것을 누가 옳았느냐 말았느냐, 뭐 이렇게 하는 게 더 적절했느냐, 저렇게 하는 게 적절했느냐 이런 시간이 아니다. 그것은 일종의 폭발의 시간이고 어떻게 보면 격동의 시간이고, 그리고 한계 속에서 최선을 다한 시간이다. 차라리 그 이후에 바로 그것을, 그 시간을 자기 스스로 지켜내야 되는 그런 성격의 시간이다. 저는 그런 생각을 갖고 있거든요. 최민[72] 선생님은 어디선가 그런 이야기도 해요. 민중미술은 어떻게 보면 실패로서 더 많은 것을 보여준 거다. 자유의 최고봉인 예술적 자유를 한껏 실험한 것이 중요하다. 민중미술을 너무 이렇게 사회주의 리얼리즘이다, 물론 그것이 그 일익을 담당했었지만, 이렇게만 볼 일은 아니다라는 거죠. 광주의 홍성담[73] 씨나 두렁이나 다 실험적인 내포를 갖고 있고 그것을 현재에서 재문맥화하는 것이 중요하다는 생각이에요. '현발'이 했던 실험은 그중에서도 다양성과 풍부함을 갖고 있고….

안: 근래 내가 그동안 미술을 시작해서 지금까지 해온 일이 무엇일까를 곰곰이 생각해보는데요. 아마 그런 의미에서 나도 그 시대의 한계 안에 있다고 생각해요. 우리가 미술대학을 다니고 미술을 시작할 때 미술에서 제일 아쉬웠던 것, 결함이라고 생각했던 것은 미술이 이야기를 할 수 없다는 것이었어요. 미술에서 이야기가 금지됐어요. 그러니까 임영방 선생의 말씀, "미술은 일화가 아니다, 물감 덩어리다" 이렇게 선언하는 것으로부터 시작된 모더니즘의 역사 속에서 이야기가 배제되었어요. 그리고 그 이후에는 미술로 이야기를 하는 것을 전근대적인, 근대 이전의 구시대로 돌아가는 것이라고 단정했었던 거죠. 그런데 이야기를 배제하는 건 미술에서 현실을 배제하는 것과 같아요. 7, 80년대 같은 군사독재 시절에 현실을 이야기하는 건 위험한 일이었고, 우리는 모더니

72. 최민(1944~2018): 미술평론가, 시인, 한국 예술종합학교 영상원 교수 역임.
73. 홍성담: 화가, 광주자유미술인협의회 회원.

증을 구실로 현실을 이야기하지 않고 방관하는 미술을 정당화하고 있었어요. 저는 그 갈증을 시나 소설이나 연극에서 해소하려고 했던 것 같아요. 결국 그러다가 기자까지 간 거예요. 미술에 대해 이야기를 하는 사람이 된 것인데. 다시 미술을 해야겠다고 생각했을 때 나에게 중요했던 것은 결국 미술에서 어떻게 이야기를 회복하느냐는 것이었어요. 그 이야기가 현실의 부조리와 모순에 대한 고발이 되었든, 인간의 보편적인 철학적 존재의 문제가 됐든, 이야기를 회복하지 못하는 한 미술은 그냥 알록달록한 장식품이거나 방향성이 없는 감각적인 유희에 그치고 말 것이라고 생각했던 거예요. 아마 저의 경우에는 '현발'이나 민중미술과의 접점을 그들이 미술을 통해서 이야기를 하려고 한다는 점에서 찾았을 거예요. 앞서 말했던 최초의 풍경 조각(《점령지대》)도 결국은 어떤 이야기를 하는 거예요. 지금도 내가 하고 있는 온갖 종류의 잡동사니들이 결국은 다 이야기와 결부되어 있어요. 결국 나는 이야기를 한다고 긴 세월 동안 이 일들을 해온 셈인데, 지금은 영화, 만화, 글쓰기, 심지어, 다큐멘터리까지가 다 미술 안으로 들어와 있어요. 이야기의 회복을 목표로 삼았던 시대가 지나가버린 것이죠. 지금은 누구든지 다 이야기를 하고 있으니까. 1980년대에는 그것을 하겠다고 나선 사람들이 현발이나 민중 진영의 미술인들이었어요. 그런 의미에서 이 운동은 역사적으로 중요한 의미가 있다고 평가합니다. 그런데 나는 원동석 선생이 제일 먼저 쓰셨다는 민중미술이라는 단어의 범위가 너무 좁다는 느낌이 있어요. 나는 뭔가 다른 용어로 바꿀 수 없을까 하는 생각을 하는데, 이를테면 '정치적 비판으로서의 미술' '삶을 이야기하는 미술' 같은 이름으로 범위를 넓혔다면, 이 미술을 민중운동가들이 하는 미술, 프로파간다 미술로 범위를 좁히지 않을 수도 있었고. 또 그 안에서 작품이 민중과 소통이 되느냐 아니냐를 그런 식으로 따질 이유도 없었을 거예요. 그런데 그것을 '민중미술'이라고 규정하면서 '우리의 관객은 민중이다, 민중은 누구냐? 억압받는 노동자, 농민, 소수자다' 이렇게 되니까 모순

이 발생을 하고 거기서 많은 오해와 충돌이 벌어졌던 것 같아요.

5. 90년대 이후

이: 80년대는 80년대 나름으로 예외적인 시대였지만 미술계의 실질적인 변화는 1990년대에 이루어졌다고 봅니다. 우리 사회가 본격적인 소비사회로 진입하면서 일제강점기 이래 이어져 오던 아카데미즘 체제가 무너졌다는 판단이지요. 모더니즘도 이곳에서는 아카데미즘의 방식으로 진행되었지요. 이런 전환에서 선생님이나 박이소나, 이영철[74]이나 또 김선정[75] 이런 분들이 주도적으로 어떤 흐름을 조성했다는 생각인데, 지금의 시점에서 보면 1990년대 이루어진 변화는 무엇이었냐, 이것이 현재 시점에서 보면 회의스러운 지점이 있지만, 1990년대를 이렇게 주도했던 한 분으로서 90년대의 전환을 나름대로 어떻게 평가하시는지?

안: 크게 보면 아카데미즘, 특히 한국적인 미술의 컨벤션(convention)이 근본적으로 와해되는 과정이었죠. 물론 지금도 그 잔해가 남아 있긴 해요. 잘 만드는 테크닉을 강조하고 여전히 컨셉추얼한 접근 방식에 대해 예술을 입으로 하느냐는 식의 냉소적 반응들이 남아 있는데, 적어도 미술이 기본적으로 갖춰야 될 근본적 조건이나 사회적 인식에 있어서 서구 미술과의 편차가 줄었다고 할 수 있겠죠. 지금은 미술대학들이 학생들에게 작품을 말로 설명하게 하고 토론하고 크리틱 하는 것이 보편화됐어요. 우리 때는 유학 가서 제일 당황스러웠던 것이 "네 작품을 말로 설명해봐"라고 했을 때 준비가 하나도 안 되어 있었던 것이었는데, 지금 그런 단계는 지나간 것 같아요. 언어와 이미지의 단절, 개념적 사고와

74. 이영철: 미술평론가, 큐레이터, 계원예대 교수.
75. 김선정: 큐레이터, 아트선재센터 관장, 재단법인 광주비엔날레 대표.

조형적 사고의 거리감과 적대감을 어느 정도 해소한 것은 90년대 이후 지금까지 우리 현대미술이 이룬 큰 성과라고 생각해요. 그동안 우리는 서구 미술에 대한 막연한 열등감, 우리에게는 무언가 근본적으로 부족한 것이 있다는 자의식으로부터 어느 정도 자유로워졌어요. 어쩌면 이 안에 훨씬 더 많은 역동적인 에너지들이 있는지 모른다는 생각을 할 수 있을 정도로. 사실 일본 같은 나라와 비교하면 정말 큰 변화가 있었지요. 다만 여전히 미술 안에서 어떤 중심적 가치라는 것을 우리 자신이 세우지 못하고 있는 것 같아요. 어디서 아카데미상이나 받아와야 그 영화가 좋은 영화라고 인정하게 되는 것처럼 우리 자체의 비평적 기준이라 할까, 예술에 대한 평가의 합리성이라든가 객관성이 여전히 부족하다는 생각은 많이 들어요. 여기 앉아서는 죽었다 깨어나도 국제적인 작가 반열에 못 올라간다는 것을 확인하게 돼요. 계속해서 국제적인 네트워크와 연결되어 있고 해외에 지지자를 확보하고 있어야 뭔가 가능성이 생기는 종속적인 구조, 이런 것은 여전히 바뀌지 않고 있는 것 같아요.

이: 요사이 김환기 같은 작가가 시장에서 새롭게 최상의 평가를 받고 있지요. 그분 경우는 파리에도 있었고 뉴욕에 오래 있었기는 하지만 기본적으로 이곳 미술계 구조 안에서 태어나고 성장한 분인데, 매우 늦게 새롭게 주목되고 있지요. 어딘가 불가피하면서도 긍정적인 궤적을 보여준다는 생각입니다. 물론 시장 자체는 크게 왜곡된 상태이지만. 그런데 저는 그런 생각은 들어요. 국제적 작가가 되는 것이 그렇게 중요하냐. 그런 생각이 항상 있고…. 김환기의 경우가 이런 점에서 유의미하지 않느냐는 생각이 듭니다. 사실 요사이 '컨템포러리 아트'를 말하면서 세계화로 인해 전 세계 미술계나 시장이 통합되고 어떤 기준이 형성되고 있는 듯하지만 제가 보기에는 아직 이 새로운 신(scene) 혹은 시장 역시 지나치게 서구중심적이고 서로에 대해 아는 바가 너무 없고….

안: 저도 비슷한 생각이에요. 지금 여기서 관객들과 교감하고 소통할 수

없는 미술을 가지고 국제적인 미술이 된다는 것은 이상한 일이죠. 여기서 지금 꼭 해야 할 얘기를 하는 미술을 하고, 그것이 국제적인 평가를 받는 게 정상이죠. 언제부턴가 나는 스스로 도메스틱(domestic) 작가라고 이야기하는데, 여기서 붙박이로 학교 선생하고 작업하면서 내가 뉴욕 화단에서도 뭐가 되기를 기대하는 건 과욕이라는 것을 일찌감치 느꼈어요. 2000년대 들어서 로댕갤러리[76] 전시 하고 나니까 해외 전시 하자는 데가 많아져서 한동안 뻔질나게 들락날락거렸던 거예요. 일주일 동안 공짜 관광하고 전시하고 오프닝하고 뒷풀이 갔다가 돌아오면, 대단한 일을 한 것 같지만 실은 아무 피드백이 없어요. 내 작업이 부족해서 그렇기도 하겠지만 그들한테는 "이 사람들도 이런 걸 하네? 한국에도 이런 컨템포러리 아트 신이 있네?" 하는 정도지 대단히 놀라울 게 없는 거죠. 그래서 2007, 8년쯤부터는 이런 전시를 더 이상 안 하게 됐어요. 중요한 것은 '지금의 관객, 지금 이곳의 관객들한테서 의미 있는 작업, 의미 있는 메시지나 질문을 던지는 작업을 어떻게 할 것인가?'인데, 우리가 계속 이렇게 국제적인 신을 이야기하게 되는 것은 여전히 우리가 우리 스스로의 가치 판단을 믿지 않기 때문이죠. '그래봤자 좁은 우물 안에서 서로 인정하고 끝나는 것이 아닌지' 두려워하는 거죠. 한동안 국현의 마리 관장[77]도 그런 이야기를 했어요. 지금은 한국 미술의 기회다. 굉장히 많은 전 세계 미술관 큐레이터들이 한국 현대미술에 관심을 가지고 직접 와서 작가들을 만나고 싶어 하는데 한국 현대미술에 대한 담론이 너무 없다. 한국 미술에 백남준이나 이우환, 양혜규[78] 같은 이름들 사이에는 뭐가 있는지 모르겠다고 묻는다는 거죠. 국제적인 평가를 받고 기회를 얻기 이전에 한국 미술의 계보를 만들고 담론을 생산

76. 로댕갤러리: 1999년 삼성 리움미술관이 운영하는 로댕 작품 전문 미술관으로 출발, 2011년 '플라토'라는 명칭으로 이름이 바뀐 후 2016년 폐관됨.
77. 여기서 마리 관장은 2016~2019 기간 동안 국립현대미술관 관장을 지낸 바르토메우 마리(Bartomeu Mari)를 말한다.
78. 양혜규: 미술가, 독일 프랑크푸르트 슈테델슐레 교수.

하는 것은 기본적으로 중요한 일이죠. 여기서 일어나는 여러 가지 다양한 실험들과 흐름들이 5년만 지나도 흔적 없이 사라져버리곤 하는데, 기록들이 충실히 되고 자료로 남아 있어야 그것을 통해서 미래를 바라볼 수 있다는 생각이 들어요.

이: 그렇죠. 작업 애기를 더 해보죠. 처음 사물 오브제와 언어에 초점을 맞추다가 점점 서사가 들어오고 그러다가 설치로 갔잖아요. 그건 큰 변화인데 그때 그런 결심, 그렇게 하게 될 때 주저함은 없었는지?

안: 그때 급속히 변한 미술 환경의 영향이 있었던 것 같아요. 그 무렵이 저 같은 작가한테는 새로운 도전의 시기이기도 했거든요. 작업실에서 계속 손작업으로 작은 물건들을 만들어서 전시하던 작가였는데, 어느 날부터 갑자기 엄청난 큰 공간이 주어지는 거예요. "여기를 한 석 달 동안 네 마음대로 한 번 꾸며봐." 비엔날레, 국제 교류전 이런 것들이 빈번해지면서 전시의 새로운 포맷으로 등장했던 거예요. 그동안 내가 해왔던 작업하고는 접근 방법부터가 달라야 되는 거죠. 처음 이런 프로젝트 작업을 시도해본 것이 1999년 경주선재미술관 별관이었어요. 120평짜리 통으로 된 공간인데, 거기서 개인전을 하게 된 것은 나에게는 큰 모험이었죠. 안 해본 형식의 전시인데, 내 나름대로 대응 방식을 찾으려 했던 것이 이런 설치 작업으로, 설치미술을 시작하는 계기가 되지요. 물론 90년대 전반에도 〈무명예술가를 위한 다섯 개의 질문〉 같이 소규모 설치 작업의 시도들이 있긴 했어요. 선재미술관 전시는 나중에 2004년에 로댕갤러리 전시로 가게 되는 중요한 계기였어요. 그런데 여기에는 또 하나의 중요한 동기가 있었어요. 내 작품을 관객들이 무슨 지능검사라도 하는 건 줄 아는 거예요. 작가가 답을 가르쳐 주지 않으면서 계속 질문만 던진다는 거죠. 내 의도는 그런 게 아니었어요. 관객한테는 누구에게나 사물을 읽을 수 있는 직관의 힘이라는 것이 있을 것이고, 그걸 자극해서 일깨우면 그것을 통해서 소통이 가능할 거라는

생각을 계속했어요. 그렇게 해서 우리가 사물과 세계를 깨어있는 눈으로 바라보게 하는 데 기여하는 것은 미술이 해야 할 중요한 일이다, 이런 생각을 하고 있었던 거예요. 컵 하나를 놓고서, 이것은 그냥 내 눈앞에 있는 평범한 물건이지만, 수없이 많은 사람들의 고민과 경험이 쌓여서 만들어진 형태다, 그것을 읽어낼 수 있다면. 그것에 변형이나 조작을 가했을 때 왜 이렇게 됐을까를 질문하게 되지 않을까, 관객이 주체적으로 그 안에서 질문을 찾아내고 답을 찾는 과정을 통해서 관객을 생각하는 사람으로 바꾸는 데 일조할 수 있지 않을까, 이런 생각을 했던 것 같아요. 그런데 한국 관객들한테서 받은 반응은 곧바로 "의도가 뭐야? 그래서 무슨 뜻인데?" 이렇게 질문하는 거였어요. 훈련이 안 되어 있기도 하고 이런 상황이 낯설기 때문이기도 해요. 그런데 상대적으로 독일에서는 반응이 좀 달랐어요. 미술에 식견이 있든 없든 자기 나름대로 읽으려고 하고 뭔가 생각할 거리를 찾는 거예요. 그걸 가지고 대화를 시작하게 되는데 여기는 곧바로 답을 달라고 하는 거죠.

이: 훨씬 감성적이죠. 한국의 기본적인 미술계의 독법이라는 것이 감성으로 먼저 치고 들어가지 않으면, 생각으로 가는 사람은 적고, 전문가들도 일부일 뿐이고.

안: 그러면서 내가 뭔가 잘못했나 하는 생각을 하게 되고요. 관객한테 알쏭달쏭한 오브제를 던져놓고는 좋은 거니까 어떻게든 먹어봐, 이렇게 던지는 식의 난해한 작업이 아니라 관객이 자연스럽게 그 안에서 반응할 수 있도록 하는 환경을 만들어줄 수 없을까 이런 생각을 하게 된 것이 이런 설치로 가게 된 계기였죠. 남의 집에 집들이를 가서 처음 보는 공간에서 "이 공간의 뜻이 뭐야? 의미가 뭐야?" 이런 질문을 하진 않잖아요. 오히려 "여기 전망이 참 좋다. 여기 분위기가 편안하다" 그렇게 자연스럽게 공간에 반응할 수 있는 사람들이 작품 앞에서는 얼어붙는 거예요. "내가 모르는 무언가 대단한 걸 숨겨놓은 모양인데, 그것이 뭔

지를 말해줘야 내가 시작할 거 아니야!" 이렇게 나오는 거.

이: 그래서 실제로 좀 해보니까 이전 작품들과는 달리 소정의 성과가 있었어요? 그렇게 느끼셨어요?

안: 로댕갤러리 전시 때 〈49개의 방〉 같은 경우 관객들이 그 안에서 모두 각자 자기 나름대로 자기만의 기억과 경험을 떠올리면서 다 다른 방식으로 무언가를 느끼고 나오는 거예요. 반응이 다 달라요. 한번은 황지우 시인이 전시를 와서 보고는 펄쩍 뛰는 거예요. 이런 고문 시설 같은 것을 만들어놓고 작품이라 한다고. 못 들어가더라고요, 그 공간을.

이: 그렇죠. 그럴 수 있죠.

안: 나는 깜짝 놀랐어요. 이 사람 80년대에 겪은 일의 트라우마가 이렇게 심하구나 싶어서요. 반면에 어린아이들은 놀이터라고 생각하고 그 안에서 뛰어다니며 즐겁게 놀았어요. 각자 자기 경험과 기억을 연결해서 자기가 읽는 거예요. 그것은 정말 큰 발견이었어요. 내가 공간을 비워놓으니까 관객들이 그 공간을 채우는 거예요. 작가가 작품을 만들고 관객이 와서 감상하는 작가와 관객의 일방적인 생산과 소비의 관계가 달라진 거예요. 그런 작업을 한동안 하게 되었어요.

이: 잠시만요. 그러니까 한마디로 이야기해서 그것이 성공적이었네요.

안: 그런 점이 있어요.

이: 그러면 그게 성공적이었으면 그 이전 작업들, 이전 것들에 대한 평가가 달라지는 것 아니에요? 지금 보기에는 관객들한테 안 통했구나, 이 정도의 평가인가요. 뭐 좀 다른 생각, 평가는 없나요?

안: 여전히 그런 방법론이 유용하다고 생각해요. 그러나 여전히 그것이 부당한 지능검사 오브제처럼 받아들여지거나 아니면 상품으로 팔리기

좋은 오브제로 받아들여지거나 이렇게 인식되는 것에 대해서는 상당히 아쉬움이 있죠. 사실은 그 대안으로 공간, 건축적인 규모의 설치 작업들을 한동안 열심히 했고 그것으로 어느 정도의 평가를 받았어요. 안규철 작업 그러면 〈49개의 방〉, 이런 거 연상하는 사람들이 생겼는데 제가 제풀에 지쳐서 나가떨어진 거죠.

이: 지쳤다는 것은 무슨 뜻이죠?

안: 전시 끝나면 다 버려야 돼요. 쌓아놓을 수 없고, 사진 찍고 다 버리는 거예요. 그리고 그런 규모의 작품들을 삼성에서조차 감당을 못하는 거예요. 리움 관장님이 그 전시를 와서 보고 큐레이터한테 "작품 너무 좋은데 왜 이런 작품을 국립현대미술관 같은 데서 소장 안 하나?" 이렇게 말했다는 거예요. 그런데 국립현대미술관은 삼성보다 훨씬 작은 컬렉션인데 그 소리를 전해 들으면서 '아, 이게 정말 한계가 있구나. 내가 운동으로서 이런 작품들을 계속할 수는 있더라도 이런 작업을 수용할 컬렉션이 없구나.' 이런 생각을 했어요. 어쨌든 그런 작업을 한 7~8년 하면서 전시 끝나면 다 부셔서 없앴는데, 나중에 다른 곳에서 그 작품을 전시하자고 하면 다시 만드는 거예요. 그러다가 이렇게 소모적으로 계속할 수는 없다는 생각을 했고, 2010년쯤 대형 설치 작업을 그만두고 다른 거 하기 시작했죠. 그때는 퍼포먼스도 시작했고.

이: 이후 퍼포먼스나 영상 작업 했을 때 포인트는 어떤 점이었나요? 퍼포먼스라는 것은 영상으로 전달될 수밖에 없잖아요, 어떤 측면에서는.

안: 2010년에 제가 한 계기가 있어요. 2010년에 서울시에서 공공미술 지명 공모전을 했는데 여의도에 큰 규모의 작품을 하나 놓게 됐어요. 그걸 할 때만 해도 퍼블릭 아트가 나 같은 사람에게 하나의 새로운 가능성이라고 생각했어요. 미술시장 눈치 안 보고 수많은 시민들한테 직접적으로 예술적 경험을 제공하는 그런 작업을 할 수 있겠다고 생각했

는데, 1년 동안 그 작업을 하고 나서는 '다시는 공공미술 안 한다' 이렇게 된 거예요. 심사 과정에서 심사위원들이 한마디씩 소견을 쓴 것들이 계약할 때 단서 조항으로 달라붙거든요. 이걸 보완하지 않으면 계약을 못하는 거였어요. 그 작품은 여의도의 빌딩들과 대비되게 수평적인 형태를 제안한 작업인데 "수직적인 기념비성이 부족하다"는 거예요. 그래서 그걸 보완해서 대안을 만들어오라는 거였어요.

이: 그러면 다시 내야 되나요?

안: 그러니까 그 기본안에 뭔가를 추가해야 되는데 결국은 높은음자리표 비슷한 걸 만들어서 덧붙이게 되었어요. 그 앞을 지나갈 때마다 마음이 불편하죠. 아무튼 그때 그러고 나서 하나 결심한 것이, 앞으로 전시에만 집중한다, 전시할 때 전에 했던 것 재탕하지 않는다, 철거했는데 또다시 만드는 것 안 한다, 전시하자는 제안이 있으면 무조건 신작을 한다, 내가 안 해보고 낯설게 생각해서 제쳐 놓았던 것들로 작업한다는 거였어요. 그래서 시작한 것이 퍼포먼스였고요. 그렇게 해서 2011년, 2012년, 2013년 이렇게 몇 년 작업을 계속 하는 사이에 다른 기회가 생긴 거죠. 하이트 컬렉션에서 전시하면서 처음으로 그동안의 작업을 거의 망라한 작품 자료집을 만들었고, 국립현대미술관에서 현대차 시리즈로 전시하게 됐고.

이: 퍼포먼스 작업을 많이 못 봤는데 비디오로는 봤고요. 그거는 성과가 어땠나요? 성과라는 것이 웃기기는 하지만.

안: 그냥 뭐 내가 생각한 것을 오브제로 아니면 설치로 옮기는 거랑 조금 다른 방식으로 옮기는 거예요. 조금 더 직접적으로 옮기는 거죠. 지금도 작업의 출발점은 내가 뭘 쓰는 것이거든요. 계속 스케치북에 뭐라도 한 줄 쓰고, 그것들이 한쪽으로는 문학잡지에 에세이 연재로 가고 그것들이 쌓여 있다가 그중에서 아이디어를 건져서 설치가 되기도 하

고 또는 퍼포먼스가 되기도 하는데.

이: 어쨌든 글쓰기 작업에서 나오는 아이디어를 표출하는 방식들이 달라지는 것으로 이해할 수 있겠군요.

안: 퍼포먼스는 단순하고 일차원적인 방식으로 풀고 있어요. 대단한 퍼포먼스의 문법이 있는 것도 아니고, 그것들을 기록한 영상도 사실 비디오아트로 의미를 갖기보다는 기록이라고 봅니다. 관객이 있으니까 당연히 편집 과정을 통해서 어느 정도 압축하고 보기 편하게 정리해주기는 하지만 그것이 비디오아트로서 큰 의미가 있겠다는 생각은 별로 하지 않아요.

이: 그동안 해오신 설치 작업을 일정 정도 참여라고 볼 수는 있지만, 실질적으로 우리가 참여라고 범주화할 때의 그런 참여는 아니었던 것 같은데, 국립현대미술관에서 한 것은 참여 개념이 확실하게 관객 참여의 방식으로 전환되었거든요. 그동안은 신체를 가담시켜 생각을 하게 했는데 이제는 직접 행위하고 표출하고 하는 것으로 바뀌었단 말이죠. 이것도 알고 보면 꽤 큰 전환의 시도인데.

안: 전시 때마다 전시의 조건들, 장소성과 관객 같은 요소를 고려하게 되지요. 국립현대미술관 서울관 전시[79]는 우선 엄청나게 많은 사람들이 방문하는 공간이라는 거. 그래서 작가가 미술의 이름으로 거의 대국민 메시지를 던질 수 있는 기회라는 점에서 흥미로웠거든요. 그때가 박근혜 정부 시절이어서 어떤 화두, 메시지가 절실할까 생각하다가 관객 참여 프로젝트로 〈기억의 벽〉을 만들게 됐어요. 사람들한테 자신이 가장 그리워하는 것의 이름을 쓰라고 해서 단어들로 이루어진 거대한 벽을 만들고 그 단어들을 묶어서 책으로 만드는 작업이었죠. 시대에 대한

79. 국립현대미술관 《현대차 시리즈 2015: 안규철—안 보이는 사랑의 나라》를 말함.

진단 같은 것, 사람들이 그리워하는 것들의 이름을 모아보면 이 시대에 무엇이 부재하는가가 나오지 않을까. 이 전시를 전 국민을 대상으로 하는 설문조사로 만들어보자는 생각을 했던 거예요. 그런데 관객 참여 작업은 항상 아쉽고 한계가 있어요. 관객들한테 "당신 마음속에 있는 수평선을 한번 그려 보세요" 이렇게 하면 그 결과로 어떤 수평선 그림이 나올 것으로 예상하는데 안 나와요. 그냥 위부터 아래까지 빼곡하게 줄이 쳐진 결과를 얻게 되는 거예요. 막연히 관객을 항상 긍정적이고 호의적인 대상으로 설정하는 낙관주의에 문제가 있다고 생각해요. 많은 사람들은 결과에 관심이 없고 그냥 자기 이름을 써넣을 기회라고 받아들이는 거예요. 그런 점에서 관객 참여는 의미 있지만 한계도 분명히 있어요. 작가가 창작하고 관객은 소비만 하게 되는 구조를 뒤집는 데서 의미를 찾는데, 아주 정교한 설계가 필요하다고 생각해요. 뻔한 결과를 얻게 된다면 관객 참여가 별 의미가 없는 거잖아요.

이: 기획이 훨씬 정교해야 되네요.

안: 그래도 기억의 벽에서 내게 의미 있었던 것은 이 작업을 통해서 관객들 각자 각자의 마음속에 있는 부재의 개념이 서로에게 공감을 일으킬 수 있다는 거였어요.

이: 네, 좋은 것 같아요. 저도 '이건 뭐가 되겠다'라는 생각이 들었어요.

안: 무심코 지나가며 다른 사람들이 적은 단어들을 읽다가 갑자기 울컥했다는 사람도 있었고.

이: 마지막으로 미술교육. 한예종(한국예술종합학교 미술원)에서 미술교육 하면서 여러 변화를 시도하셨죠? 우리는 예전에 졸업하면 황야에 버려진 것같이 느꼈는데, 요새도 어떤 의미에서는 황야에 버려진 것 같은 느낌을 받는단 말이죠. 어쨌든 한예종에서 시도하고 경험했던 것들

이 성과도 있을 것이고, 또 예상치 못했던 부작용이 있을 수도 있고, 현재의 과제로 남아 있는 게 있을 수도 있겠고, 그런 이야기를 부탁드립니다.

안: 우선 학교에서 모델로 삼았던 것은 우리가 경험한 서구의 미술교육이긴 해요. 교수진이 미국, 유럽, 주로 서구에서 교육을 받고 작업을 하거나 생활하던 사람들로 구성됐기 때문에 한국 교육에서 소홀히 했던 부분을 집중적으로 강화해서 국제적인 수준의 미술교육과의 격차를 줄이는 게 초기의 중요한 목표가 되었지요. 1, 2학년 '파운데이션' 과정은 미국 학교들이 바우하우스 전통을 기반으로 정립한 체제인데 그것을 우리 상황에 맞춰서 수정, 보완하는 식으로 도입하게 되었죠.

이: 파운데이션이 주로 뭐…. 바우하우스는 돌 이런 재료 갖고 보통 시작하잖아요.

안: 파운데이션 교과 과정은 아주 다양한 분야를 다루고 있고 수업 내용도 세부적으로 정리되어 있는데, 초창기에는 2D, 3D, 4D 이런 식으로 매체를 기준으로 수업을 나누기도 했었고, 근래에 와서는 매체에 따라서 분야를 나누기보다는 개념과 방법론을 중심으로 수업체제를 전체적으로 바꿨어요. 계속 진화하는 과정이죠.

이: 파운데이션의 목표는 뭐예요?

안: 파운데이션의 목표는 기본적으로 시각적인 요소들을 가지고 말을 하는 방법. 자신의 생각을 시각화하는 다양한 방법, 미술의 기본적인 문법을 배우는 거라고 할 수 있겠죠.

이: 그러면 실질적으로 매체를 주로 배우게 되는 건가요? 아니면….

안: 매체 테크닉 자체를 가르치는 수업은 아니고, 그건 요새 유튜브에서도 다 배울 수 있기 때문에 그쪽보다는 생각하는 법, 자기 생각을 구축

하고 전개하는 법, 이런 것들에 초점을 두고 있지요.

이: 그러면 미국식으로 좀 더 선생하고 학생하고 붙어서.
안: 토론이 많아요.

이: 각자 뭐 하나 만들었을 때 "너 이거 왜했니? 무슨 생각 했니?" 이 과정이네요.
안: 발표와 토론 과정이 제일 많이 강화된 교육이라고 생각해요. 1, 2학년 파운데이션 과정을 마치고 3, 4학년에 올라가면 학생이 지도 교수를 정해서 스튜디오에서 개별 지도를 받게 되지요.

이: 스튜디오는 앞에서처럼 그렇게 과정적인 것이라기보다는 결과물을 가지고 하나요?
안: 그래도 결과물보다는 과정에 대한 교육이 많죠.

이: 그럼 파운데이션 과정과 크게 다르지 않네요?
안: 파운데이션에는 무엇을 어떻게 하라는 과제와 프로그램이 있어요. 3학년에서는 프로그램 자체가 뒤로 물러나고 학생 자신이 문제를 만들어야 되고 질문과 해결 방법을 찾아내는 과정이 시작되죠. 독립적인 작가로서. 우리나라 환경이라는 것이 여전히 실험적이고 동시대적인 미술을 위한 미술관이나 시장이라는 게 협소하거나 거의 없잖아요. 이런 환경에서 미술원은 주로 대안공간들, 젊은 작가들을 위한 레지던시 같은 환경에 잘 적응하고 활동할 수 있는 작가를 키우는 학교가 된 거예요.

이: 일단 일차로 내보내는 거죠. 나가서 어떻게 되는가는 각자 알아서.
안: 알아서 하는 건데. 학교 생긴 지 20년 조금 넘었는데 요즘 국립현대미술관이나 주요 미술관 기획전 작가들 중에 상당히 많은 수가 한국

예술종합학교 출신 작가들이예요. 프레젠테이션을 보면 확실히 차이가 있어요. 일단 거기까지는 성과를 얻었다고 할 수 있죠. 물론 아쉽게도 그들 외의 많은 수가 결국은 미술계로 진입하지 못하고 다른 분야로 가는 것도 사실이지만.

이: 그건 뭐….

안: 어쩔 수 없지만 그들을 위해서는 우리가 무엇을 했어야 했나 하는 고민이 있어요. 모두가 작가가 되는 것은 아닌데 우리는 작가 양성만 얘기해왔으니까. 전문적인 작가 교육을 내세운 우리 학교 전체의 방향성이나 교육 이념은 특정한 시대적 한계가 있어요. 20년이 지났고 그 사이에 미술 환경도 급격히 변해왔기 때문에 다시 전체적으로 점검하고 앞으로 무엇을 강화하고 무엇을 바꿀 것인가를 근본적으로 고민해야 하는 상황입니다. 근래에 나를 포함해서 학교 설립을 함께 했던 1세대 교수들이 모두 나가고 있으니까, 이것은 다음 세대의 과제가 되겠지요.

이: 예. 오늘 고생 많으셨습니다. 많은 이야기가 되었고 참조할 만한 이슈들이 적지 아니 논의되었다는 생각입니다. 감사합니다.

7.
민중미술에서 공공예술로

—이섭과의 대담

채록 일시: 2020년 1월 4일

채록 장소: 충남 홍성군 홍북읍 중계리 이응노생가기념관

대담: 이섭, 신정훈

기록: 신정훈

이섭은 1960년생으로 홍익대학교 미술대학, 가톨릭대학 대학원 철학과 석사 및 박사(논문: 「공동체의 존재론적 해명」)를 졸업했다. 1980년대 초 대학 재학 중 《제9회 앙데팡당전》(1981), 《서울다큐멘타》(1982), 《겨울 대성리 43인전》(1983) 등 그룹전에 참여하다 1980년대 미술운동 대열에 합류한다. 1983년 '실천그룹'과 '목판모임 나무'를 결성하고 여러 그룹전에 참여했으며 1984년 한강미술관에서 첫 개인전 《이섭작품전》을 개최했다. 1980년대 중반 독일 유학 후 귀국하여 전시기획자의 길을 걷는다. 1989년 나무기획을 결성해 《열린 세상을 향하여》(1989), 《타이페이의 바람》(1991) 등의 전시를 기획했다. 1993년 대안공간을 표방한 나무화랑을 개관하여 개관기념전 《십년, 1983-1993》을 시작으로 이명복, 최민화 등의 개인전을 개최했고 나무아카데미를 열어 이강우, 전용석 등의 작가를 발굴한다. 아트컨설팅서울(ACS)에서 총괄기획 및 대표를 역임하고 그 장기 프로젝트로서 일주아트하우스를 운영하면서 공공미술의 제도화를 고민했다. 현재 충청남도 홍성에서 지역운동과 공공미술이 만나는 지점을 탐색하고 있다.

신정훈은 서울대학교 고고미술사학과 학사 및 석사, 그리고 뉴욕주립대(빙엄턴) 미술사학과 졸업했다. 서울대학교 인문대학 박사후연수연구원 및 한국예술종합학교 한국예술연구소 학술연구교수 역임하고 현재 서울대학교 미술대학 서양화과 조교수 및 협동과정 미술경영 겸무조교수로 재직 중이다. 20세기 한국 미술에 관한 여러 편의 논문, 글, 인터뷰를 발표했다.

1. 미술의 형성기: 유년기부터 홍익대학교 미술대학 입학 시까지

신정훈(이하 '신'): 어릴 때 이야기해주세요. 미술은 언제부터 하겠다 생각하셨는지요?

이섭(이하 '이'): 여러 가지 놀이 방식 중에 그림 그리는 걸 항상 했어요. 나가서 구슬치기도 하고 휘젓고 다니고 놀다가도 그림 그리는 거는 집에서 계속해서 끄적였어요. 제 기억에도 국민학교 다닐 때 집 벽 어디에다가 촌스럽긴 하지만 그리는 걸 엄마가 허용해서 닭도 그리게 하고. 뭐 그런 것들을 통해서 단 한 번도 화가가 되겠다가 아니라, 그림을 안 그리겠다는 생각을 안 하고 살았어요. 근데 누가 물어보잖아요. 너 커서 뭐가 될래? 그럴 때 천연덕스럽게 화가가 되겠다고 했대요.

신: 미술은 고등학교 때부터 공부하기 시작하셨어요? 고등학교 들어가신 게, 60년생이시니까.

이: 고등학교 입학이 76년이에요. 데생이라는 것은 제가 미술반에 들어가서 배운 게 아니고, 중학교 3학년 때 저희 누나가 다니던 학교에 여고 미술 선생님한테 우리 동생이 그린 그림인데 한번 봐 주세요 그랬는데, 얘가 데생이라는 게 있는데 그걸 안 배워서 좀 엉망진창이다 하셨대요. 그게 사진에 있는 다비드상 보고 제가 보이는 대로 그려본 거였어요. 그해 겨울에 진명여고 미술실에 가서 그 미술 선생님한테 데생이라는 걸 처음 배웠어요. 석고를 보고 연필 데생을 한 거죠.

신: 그러니까 진명여고 미술반 선생님이셨네요. 선생님은 어느 고등학교에 다니셨어요?

이: 저는 용산고등학교 나왔어요. 물론 저는 뺑뺑이로 들어간 세대라 학교에 대한 애정 같은 건 없어요. 미술부 활동을 열심히 했죠. 제가 고등학교 때 두 개의 서클 활동을 했는데, 하나는 미술반이고 하나는 YFC라고 해서 Youth for Christ 기독교 클럽이에요. 그걸로 고등학교 잘 보냈어요.

신: 학원도 다니셨어요?

이: 학원은 안 다녔어요. 그런데 고등학교 3학년 여름방학 끝나고 미술 선생님이, 제가 미술반에 계속 나와서 그림 그리니까, 너 뭐 미대 갈 생각 있냐 물어보시곤, 미대 가려면 지금 준비를 제대로 해야 한다고 말씀하셨어요. 그때 제가 일본 미술 실기 관련 책 중에 『아뜰리에(アトリエ)』라고 하는 잡지가 있었는데 그 책을 참고해서 미술반에서 데생을 하고 있었죠. 그 책은 다양한 기법으로 데생 하는 법이 단계별로 사진 도판을 통해 보여주어 참고가 됐어요. 그래서 그 잡지에서 구현되어 있는 것을 목표로 같은 종류의 석고를 세워두고 그려보는 방식으로 데생을 한 거죠. 그랬더니 미술 선생님께서 "그렇게 그리면 안 되고, 이거는 보여주기 위해서 하는 거고, 입시 데생은 좀 다르다" 해서 자기 화실로 오라고 그러더라구요.

신: 처음부터 홍대를 가겠다, 생각하신 거예요?

이: 예. 왜냐하면 그 미술 선생님이 홍대 나왔거든요. 사실 가고 싶었던 미술대학이 서울대나 홍댄데. 제가 서울대를 갈 수 없는 몇 가지 이유 중에 물론 예비고사 점수가 안 되는 것도 있고, 서울대를 목표로 하지 않았던 이유는 서울대학이 '구성'이란 걸 실기로 봤는데 제가 '구성'을 전혀 하지 않고 있었어요. 서울대는 제게 아예 터무니가 없는 목표인 셈

이었던 거죠. 제가 준비하고 있었던 여건과 맞지 않았으니까요. 그래서 홍대를 목표로 했죠. 목탄 맛이 좋아서 미술반에서는 주로 목탄 가지고 그리다가 입시 데생을 위해 연필로 연습 많이 했어요.

신: 그게 79학번으로 들어가신 거예요. 와우산요. 어떠셨어요? 서양화 과로 선생님 가신 건가요?

이: 저희 때는 계열이었어요. 한 100명 정도 입학했던 걸로 기억해요. 1학년, 2학년까지 동양화, 조소, 서양화. 이 실기를 전부 다 해요. 그렇게 해서 점수가 좋은 상위 몇 프로 애들이 자기가 동양화든 조소든 서양화든 선택할 수 있게 해서 배정을 해주고. 그 순서대로 배치를 했나 봐요. 그래서 서양화 공부를 하고 싶던 친구가 조소과 간 경우는 학교를 그만두기도 하고. 뭐 이런 약간의 소란이 좀 있었어요.

2. 이른 데뷔: 대학 재학 시절 그룹전 참가

신: 그런데 선생님께서는 79년에 대학에 들어가셨는데, 80년대 초에 데뷔하셨더라구요.

이: 네, 그때가 내 작품이라고 만들어서 누군가에게 처음 보여주는 첫 경험이었죠. 초창기였어요.

신: 81년 《앙데팡당》전을 시작으로 82년 《서울다큐멘타》, 83년 《겨울대 성리》에도 참여하셨는데요. 매우 빠른 데뷔여서요. 어떤 연유로?

이: 다 인맥이죠. 예술계는 다 인맥이에요. (웃음) 1학년 다닐 때는, 정확한 기억이 없는데, 학교에서 말을 많이 안 하고 다녔어요. 그런데 2학년 때, 작품 활동 열심히 하는, 지금도 제가 형이라고 부르는 그런 정도의 나이대의 사람들을 만났어요. 만난 사건은 기억이 안 나요. 그런데 그

때 만난 사람들이 최민화. 그때는 최철환이라는 이름이었죠. 그다음에 홍순철, 장경호, 그리고 복학생으로 손기환, 이상호, 윤여걸, 박형식, 이런 분들 만나서 친하게 지냈어요.

신: 모두 나중에 같이 전시하고 선생님께서 큐레이팅도 하셨던….

이: 그렇죠. 그러니까 그때 만났던, 친하게 지냈던 복학생 '형들'과 '나무 그룹'도 같이 만들었고 '실천그룹'도 같이 만들고 이랬던 선배들이에요. 최민화, 장경호 이런 선배들(형이라 부르며 지냈는데)은 이미 활동 많이 하는 상황이었고, 그래서 그 선배들이 기획하고 열심히 꾸려내고 있던 이런저런 전시회에 참가할 수 있었어요.

신: 선생님께서 말씀하신 분들이 선생님보다 연배가 다 조금 있으신 분들이잖아요.

이: 네, 54년생, 53년생, 52년생, 이런 분들. 안창홍이란 그 형도 52년생인가 그런데, 지금도 형이라 부르며 친하게 지내거든요.

신: 그럼 선생님보다 5, 6살 혹은 8살 정도까지 차이가. 그런데 어떻게 그분들과?

이: 네. 어떤 사건이 있었겠죠. 그런데 제가 그걸 기억을 못해요. 여럿 선배들 중 장경호 형이 열심히 활동을 하고, 사람들 만나고, 전시를 만들고 했는데, 그 준비 단계에서 따라다니다 보니까 또 다른 활동하는 젊은 작가들을 자연스럽게 만나게 되고, 그런 일련의 인연(?)들이 제가 일찍 작품을 내보일 수 있는 기회로 연결되었어요.

신: 그래서 그분들과 관계 맺음을 통해서 데뷔가 조금 일찍….

이: 네, 굉장히 빠른 거죠. 2학년 때는 제 작업실이, 1학년 때는 제가 집 나와서 작업실이 신길동에 있었고, 2학년 때는 청파동에 있었어요. 3학

년 때는 홍대 앞으로 갔었어요, 지금 상수동. 그런데 3학년 때 작업실에 조금 전에 이야기했던 선배들이 거기 와서 자고 먹고 함께 지냈어요. 그래서 제가 침대를 4개를 사서 붙였었거든요. 온돌 같은 걸 놓을 순 없으니까. 침대 네 개를 사서 붙여가지고. 재수 나쁜 사람은 침대 사이에 껴서 자기도 하구. (웃음)

신: 《대성리전》은 어떠셨나요? 제가 확인한 건 선생님께서 83년 《겨울 대성리 43인전》에 출품한 것인데요.[1] 역사적으로 그 전시의 포맷이나 개념, 나왔던 물건들을 생각해보면 어떤 의미를 이야기해볼 수가 있을까요?

이: 두 번인가 나갔어요. 그때 뭐 제가 너무 어렸으니까, 제 작품만 생각한 거고. 대성리에 모이는 사람들의 취지나 이런 것들 별로 동의 못 했었거든요. 그런데 그분들하고 인연이 아직도 있어서 더러 자기네 행사 있을 때 불러요, 이야기해보라고. 근데 그때나 지금이나 제가 대성리에 처음 작품을 낼 기회가 있을 때 좋았던 것이 뭐냐면 그림, 그러니까 캔버스에 그림을 그리는 것에만 익숙하다가 다른 방식으로 작품을 만들 수 있다는 경험이었어요. 책으로만 봤었는데 내가 직접 할 수 있다는 것도 좋았고. 두 번째는 막연하고 서투르게 생각했던 것이 '환경'이라는 문제의식이었는데, 이것을 작품으로 만들어볼 수 있었다는 게 좋았어요. 그때는 그런 주제들을 많이 다루지 않을 때였는데, 대성리에 가보니 참가한 작가들이 '환경'은 아니지만, '자연'에 대해 같이 고민하고 이

1. 《겨울 대성리 43인전》은 1983년 1월 22일부터 1월 26일까지 경기도 가평군 외서면 대성리 화랑포 강변에서 열렸다. 이섭은 이듬해인 1984년 《겨울 대성리 48인전》에도 출품하여 총 2회 참여한다. 한편 《겨울 대성리전》은 1981년 《겨울 대성리 31인전》(1월 15일~20일)을 1회로 시작하여 '다무그룹'에서 '바깥미술회'로 주최를 바꿔가며 지속된다. 갤러리를 벗어난 야외 공간의 활용, 설치·퍼포먼스·시낭송·연극 등 여러 예술 분과와의 상호교류 등으로 민중미술과 모더니즘으로 설명되는 1980년대 한국 화단의 서사를 복잡하게 만든다.

야기를 많이 하던 기억이 나네요. '환경' 문제는 제 인생에 어떤 경험이 있어서 그런 게 아니라 책 보고 안 거죠. 책 보고 안 거니까 다른 사람들이 이미 했던 거잖아요. 그런데 막상 가서 보니까 그런 종류의 고민은 여러 사람들의 공유할 만한 주제가 아니더라구요.

신: 그러니까 '환경'이라면 생태적인 것과 관련된 것인가요? 아니면….
이: 생태까지는 충분히 깊게 생각 못했고. 환경오염 문제였던 걸로 기억하는데, 그래서 대성리에서 쓰레기 모아가지고 전시를 했어요. 저한테 배정된 장소에 쓰레기를 모아서 버려진 의자 위에다 쓰레기 다 쌓아가지고. 그런 방식으로 작품을 만들 수 있다고 생각했어요. 굉장히 나이브한 생각으로 작업을 한 셈이지요.

신: 보시는 이게 83년 1월《겨울 대성리 43인전》있던 전시의 카탈로그 표지이고 이게 선생님, 솟대처럼 옆에 꽂아 놓고 의자 위에 주운 쓰레기를 올려놓은….[도판1]
이: 예, 이거예요. 솟대처럼. 이런 게 아직 남아 있구나. 이거 다 여기서 주운 거예요. 저한테 정해진 장소를 바운더리라고 생각하고 거기에서 주운 것들. 적어도 난 열심히 스케치하고, 에스키스도 하고. 에스키스는 좀 더 현장성이 있게끔 스케치를 진전시키는 거거든요. 그렇게 생각을 정리하고. 현장도 두 번인가 개인적으로 더 가서 보고. 그리고 나서 대성리에 작가들이 모여 같이 작업을 할 때, 에스키스를 바탕으로 제 계획대로 하는 거죠.

신: 대성리 관련해서 조금씩 학술적으로 이야기하기 시작하거든요. 실제로 어떻게 생각하세요. 그럴 정도의 어떤 의미라고 할까.
이: 야외에 나가는 이유가 당시 제게 관련 이론가들이 짚어주는 만큼 문제의식은 없었던 것 같아요. 하지만 열심히 생각하고, 고민하고, 제

나름대로 이해하는 만큼 작업을 한 거죠. 지금 생각해보면 '자연'이든 '생태'든 '환경'이든 대성리에 모였던 작가들이(당시 나이로 보면 아직 젊은 작가들이었는데) 자기가 아는 만큼, 마치 각자가 '도를 아십니까' 하는 것처럼 자연을 그렇게 받아들이고 표현했던 것이 아닌가 생각이 되네요.

신: 그때 선생님께서 훨씬 더 연배가 있는 선배들과 교우를 하시면 당대 미술에 대한 이런저런 많은 이야기를 하셨을 거 같아요. 그게 80년, 81년인데요. 그때 미술에 대한 어떤 이야기를 나누었었는지 기억이 나세요?

이: 80년 5월이 심각한 사건이 있었잖아요, 광주. 그런데 80년 5월 17일이 저는 허리 수술 받았던 날이에요. 제 몸에 심각한 문제가 있어서 허리 수술을 받았었는데. 그리고 퇴원해서 그해 12월인가 광주 사진을 봤어요. 사진 내용이 가짜 같더라구요. 사진이 전달하고 있는 그게 사람이 할 수 없는 거잖아요, 그때 사진으로 보여준 게. 그때 곤봉으로 머리를 때리고 있는 그 사진들이. 그래서 제가 내 문제의식을 바꿔야 된다고 생각이 바뀌었는데, 엄청나게 헷갈리는 거예요. 내가 하고 싶은 것과 생각이 가는 방향하고 안 맞아요. 당시에 나는 추상미술, 하드에지에 빠져 있었거든요.

신: 당시 많은 분들이 그랬었으니까요. 학교 교육도 그렇고.

이: 아니, 그런 홍대 분위기 말고, 그 홍대풍? 그런 추상 말고요. 제가 알고 있었던, 책에서 이해하고 있었던 추상이 아무리 생각해도 끝에 가면 내가 닿아야 할 미술이었다고 생각했어요. 제가 구상도 하고 데생도 하고 열심히 해봐야 최종적으로 여기가 내 작업이 갈 것이라고 미리 판단했던 것 같아요. 빨리 가고 싶었어요. 근데 광주 사진을 본 이후, 그 상황이 되니까 제가 추상미술을 우기는 게 스스로에게 가짜

같더라구요. 거짓말하는 것 같고. 당시 혼란스러운 중에 추상미술이 그때 안 맞는다고 생각했던 것 같아요. 그래서 굉장히 혼란스럽더라구요. 그래서 미술책 안에서 보는 문제의식 말고 사회하고 연결시키는 쪽으로 혼자 공부하기 시작했어요. 가장 흔하게 할 수 있는 게 책 보는 거잖아요.

신: 그때 선생님 무슨, 지금 책이라고 말씀하시는 게, 어떤 걸 통해서 미술 정보를 얻으시는 건가요?

이: 미술 정보는 아니구요. 제가 YFC 활동했다고 했었잖아요. 대학 가서 알고 보니, 우리 학교 선배들이 오랜 시간 동안 전통으로 그리스도교를 이해하고 서클 활동을 이끌었던 방향이 이게 도시산업선교회[2] 계열이었죠. (신: 아, 예.) 그래서 서클 활동 할 때 대학교를 다니는 선배들이 고등학교 자기 출신 서클에 와서 짜장면 사주고 활동 같이 하고. 자주 MT 같은 거 하고 그랬었거든요. 여름에 캠핑도 가고. 그래서 그 선배들을 통해서 연락해서 만나니까 대부분 다 자기 진영에 가서 있더라구요. 그래서 소위 말해 '팜'도 주고. 팜플렛을 그 당시에 용어로 '팜'이라고. 읽어도 이해가 안 되는 말이 많았지만. 그런데 그게 습관 들이면 조금씩 생각이 바뀌기 시작하고. 그리고 무작위로 닥치는 대로 꼬리가 꼬리를 물고 그런 방식으로 책을 읽었어요. 물론 『계간미술』과 『공간』은 항상 보는 잡지였고. 그리고 미술사 관련 책을 많이 읽었어요. 미술사에서 광주 같은 문제를 다루는 작가들이 있는지 제일 궁금했었거든요. 그리고 미술 부문과 상관없이 사회 입문 서적들을 읽었어요. 거기에 이

2. 1970년대 가톨릭노동청년회와 함께 노동자의 인권과 민주화를 위해 활동한 대표적인 기독교 단체이다. 도시산업선교회가 지원한 민주노조 건설 사례로는 한국모방, 반도상사, 동일방직, 대일화학, 해태제과, 동남전기 등이 있다. 1980년에 들어 신군부의 탄압과 노동운동의 성장으로 노동자 지원 활동은 사라지게 된다.

제 YFC 선배들이 추천하는 책들이 주 목록을 만들어주었던 것으로 기억해요.

신: 그때 학교 교육은 어땠나요? 홍대 교육. 미술교육.

이: 선생들하고 학생들하고 안 맞았어요. 첫 번째로 선생들은 자기네가 하는 걸, 박서보, 하종현, 이분들이니까 자기네가 하는 걸 요구하잖아요. (신: 단색 추상요.) 물론 그걸 쫓아간 친구들도 있었지만 안 맞는 친구들하고는 아예 상종을 안 하고, 그래도 학교를 갈등 없이 그저 그렇게 잘 다니는 그런 분위기예요. 미술대학 학교 안에서 친밀한 관계로 따지면 제게는 선후배도 없고, 위아래도 없고, 친구도 없어요, 사실 그 분위기가. 오늘 만나서 이야기하면 그때 친하게 술도 마시고 지냈지만 끈적끈적하게 가는 것은 없어요.

신: 그럼 어떤 의미에서는 굉장히 학생 신분으로서는 이른 시기에 전시를 하게 되셨고 나름 자부심도 있으셨겠네요.

이: 아니, 자부심보다는 특히 장경호, 최민화, 이런 사람들, 그때 선배들 만나면 과도한 지식들을 가지고 이야기해요. 그리고 국가대표 축구 게임 몇 대 몇 이런 거에 관심 없고 초지일관 작품 이야기를 했어요. 그게 저에게도 점점 습관처럼 몸에 배었어요, 친하게 지내다 보니까. 관훈미술관 같은 거 빌려가지고 전시를 하면 전날 술 많이 먹고 다 같이 어디 가서 자다가 9시에 관훈미술관 문 열면 아침 7시 반에 먼저 이렇게 나와요. 전시관 거기 앞에서 담배 피고 쪼그려 앉아서 계속 그 이야기 하다가 아저씨가 문 열어주면 거기 들어가서 세수하고 하루 종일 또 미술, 작품 이야기하고, 전시할 때는 지킴이 일 같은 거 했었거든요. 분위기가 그런 데서 들어오는 선지식이 너무 많아서 그 시절을 생각해보면 속절없이 바빴어요.

신: 그때 최민화 선생님은….

이: 그때 82년 아니면 83년인데, 홍대 앞에 한강미술관이라는 게 만들어졌거든요. 그즈음 민화형은 서울미술공동체,[3] 민중미술 계열의 그런 문제의식을 갖고 있는 사람들과 그걸 주도하고 있었고.

신: 80년대 초라는 게 아직 터지기 직전의 상황인 거잖아요. 81, 82년까지도.

이: 그렇죠. 수많은 그룹들이 소그룹 활동을 열심히 하고 있었구요. 그래서 송창, 이흥덕, 김보중, 권칠인, 이런 형들하고도 쉽게 만나게 되었죠.

신: 그럼 1982년《서울 다큐멘타》[4]에 출품한 추상 작업은 아직 선생님께서….

이: 정확한 기억인지 모르겠는데, 소그룹 활동이 많았다고 했잖아요. 이 사람들이 이렇게도 모이고 저렇게도 모이고. 굉장히 다양한 조합으로 계속 이합집산, 합동 기획 전시 등이 있었는데, 그렇게 하면서 '젊음', '모색', 이런 말들을 사방에서 비슷하게 조합해가지구 많이 전시를 만들고 활동을 왕성하게들 했어요. 그때 저는 여전히 버리지 못하는, 추상 계열의 특히 하드에지 계열 작품들을 완전히 놓지 못하고 작업을 병행하고 있었어요. 그리고 그런 유형의 작업을 전시도 했구요. 또 그걸 변형시킨, 사회적 내용을 혼합한 작품도 하고 이걸 몇 개 했어요. 또 한

3. 서울미술공동체(서미공)은 '실천', '횡단', '에스파', '나무', '시대정신', '십장생', '억새' 등 소집단이 모여 형성되었다. 1985년 2월 《을축년 미술대동잔치》를 통해서지만, 1983년 10월경부터 이미 젊은 작가들의 미술 공동체에 대한 논의가 진행되었다. 구술자의 언급은 이 시기를 의미한다.

4. 《서울 다큐멘타》(미술회관, 1982년 2월 18일~24일). 참여 작가는 장영숙, 강진모, 곽정일, 김성래, 김은진, 김재웅, 김정수, 김희숙, 나경자, 변광현, 선종선, 손기환, 신호순, 이광수, 이귀훈, 이병한, 이섭, 이애리, 장동명, 장동열, 장영자, 장창익, 장익화, 정복수, 정원철, 정준모, 최성원, 최운영, 최윤선, 최진호, 최필규, 홍순명이다.

쪽에서는 나이가 어리고 하니깐 조금이라도 더 감각적인 걸로, 더 발끈하기 쉽잖아요. 그래서 극단적인 정치의식 같은 걸 드러내는 작업을 같이 했었어요.

신: 아, 두 개를, 양축을 다요? 그리고 제가 찾아봤던 것 중엔 선생님 작품이 나오는 것이 제3미술관 전시가 있습니다.[5] 여기에 선생님 모습은 있는데 어떤 작품이 있는지는 딱히 드러나지 않고 프로필만 있습니다.

이: 그래요? 이건 검정색 천 위에다가 노란색 추잉껌 껍데기를 이렇게 올려놨었던 작품으로 기억하고. 조금 더 있었던 것 같은데, 이 작품은 아주 통속적인 상징체계에요. 검은색 하면 다 알 수 있는 그 상징체계. 암울함 뭐 이런. 그렇게 설명을 해낼 수 있는 거. 그다음 추잉껌은 저예요. 제가 아주 가볍거든요. (웃음) 우리 집사람만 알아듣고 깔깔 웃는 게 제가 독일을 갈까 미국을 갈까 하다가 독일을 갔는데, 미국 갔으면 대박 났을 거다.

신: 워낙 잘 맞았어서요?

이: 네, 우스운 농담 같은 은유일 수 있는데, 가볍기로 따지면 반(半)미국 놈 같은 아이였어서. (웃음)

신: 선생님 가장 이른 시기의 전시는 81년《앙데팡당》전[6]이었는데요.

이: 《앙데팡당》전은 그 당시 미술협회에서 운영하던 전시예요. 참가비

5. 《제3미술관 기획전: 우연히 대한 사물과…》(제3미술관, 1983년 6월 15일~6월 21일). 참여 작가는 강진모, 김보중, 김정식, 안승영, 원인종, 이두한, 이섭, 이종협, 임충재, 장선규, 정진석, 정진윤, 최병규, 한용채이다.

6. 《제9회 앙데팡당》전(국립현대미술관, 1981년 11월 23일~29일). 《앙데팡당》전은 한국미술협회가 주최한 대규모 그룹전으로서 1972년에 시작되어 1992년《제18회 앙데팡당》전(국립현대미술관, 1992년 5월 15일~22일)까지 지속되었다.

2만 원인가 내면 누구나 참가하는 거예요. 경력 안 물어보고. 덕수궁 미술관의 벽을 2m인가 3m를 쳤어요. 그럼 한 장을 걸든 꽉 채워 걸든. 그래서 전 작품을….

신: 보통 79학년 분들이 81년 정도에 그런 전시에 출품하셨나요?

이: 아뇨. 근데 저는 대학교 2학년 때부터 작가라고 생각하고, 학생 아니라고 생각하고 다녔거든요. 저 《앙데팡당》전은 기억이 나는 게, 작품 설치하다가 쫓겨났어요. 그때 제가 한 작업이 기억나는 게 우체국에서 파는 엽서에다가 소위 말해서 사회적으로 그렇게 하면 안 되지 하는 나쁜 놈에 대한 인상을 글로 적었어요. 수신자 이름으로. '남에 돈 뺏구 도망가는 놈' 이런 식으로. 그걸 몇 십 장 깔고 그 가운데다가 크고 두꺼운 국어사전을 청계천에 가서 사서 "자유"라는 낱말이 있는 장을 펼쳐놓고, "자유"만 남겨놓고 사포로 밀었어요. 그리고 거기에다가 칼 하나 꽂아놨었거든요. 그랬더니 설치하는 중인데 작품을 철거하라고 하더라구요.

신: 불온하다고요?

이: 예, 그래서 그때 저하고 이흥덕 씨라고 그 형은 큰 캔버스에 빨간 벽돌로 꽉 막힌 담벼락을 그리고 그 앞에서 뛰어가는 여리게 생긴 여자의 뒷다리를 개 한 마리가 물어뜯는 걸 그렸는데, 그 작품도 쫓겨났었고. 또 한 명이 있었는데. 그분(박건 씨였다!)은 작품이, 간첩 잡으면 간첩 소지품 쫙 깔아놓고 사진 찍는 수첩에다가 "증 1" 이렇게….

신: 그게 《앙데팡당》전이었어요?

이: 예, 세 명이 현장에서 설치하다가 쫓겨났었어요. 더 있었는지 몰라요, 하지만 제 기억에, 세 명이 그때 《앙데팡당》전에서 설치하다 쫓겨났어요.

신: 소위 그와 같이 이후 민중미술이라고 부를 수 있는 어떤 분위기는 이미 굉장히 마련되어 있었다 이렇게 볼 수 있었네요.

이: 예, 민중미술 분위기보다 먼저 반모더니즘 분위기가 있었어요. 그 때의 반모더니즘은 홍대, 서울대의 몇몇 선생들이 자기네들이 모노크롬 회화와 모더니즘이라는 단어를 혼용해 썼었잖아요. 그래서 그 사람들의 미술적 지향을 반대한다는 거지, 그런 류의 그림을 반대한다는 거지, 우리가 미술사에서 반대하는 그 모더니즘은 아니었어요. 그런 분위기가 있었고. 그리고 어설프지만 사회 의식. 정치 의식을 직접적으로 다루는 젊은 작가와 학생들도 있었고. 미술 전체를 너무 관습적이라고 생각해서 과격한 해프닝 같은 거를 하는 사람들도 섞여 있었어요.

3. 80년대 미술운동: 실천그룹, 목판모임 나무, 그리고 한강미술관

신: 보니까 미술판도 그렇고 82년 말 혹은 83년부터 굉장히 많은 일들이 선생님 개인적으로도 펼쳐지는 것 같더라구요. 그래서 이때 '젊은 의식', '실천그룹' 그리고 '목판모임 나무'도 이 시기이구요. 83년도. 이 시기에 굉장히 많이 몰려 있더라구요. 우선 83년《젊은 의식전》[7] 카탈로그에 보면 선생님의 〈이력서〉라는 작업이 있습니다. 그리고《제1회 실천그룹전》[8]에 선생님께서는 〈사면공간을 위한 프로젝트〉를 제출하셨는

7. 《젊은 의식전》은 1982년 3월 11일부터 3월 17일까지 덕수미술관에서 열린 이후 1988년《제8회 젊은 의식전》까지 지속되었다. 참여 작가로는 이흥덕, 장경호, 홍순칠, 이섭, 권칠인, 정복수, 김보중, 이상호, 김진열, 박불똥, 고경훈, 김환영, 박건 등이 있다. 이섭 작가의 참여는《제2회 '젊은 의식'전》(관훈미술관, 1983년 12월 1일~12월 7일)의 것이다.

8. 《제1회 실천그룹전》은 1983년 3월 30일~4월 5일까지 관훈미술관에서 열렸다. 참여 작가는 박형식, 손기환, 이규민, 이명준, 이상호, 이섭, 이재영, 조송식이다. 이후《제2회 실천그룹전: 매스

데요.

이: 빨간색, 하얀색, 스트라이프로 천장과 벽면 그리고 바닥에 깔고, 거기에 테이블, 흰색 신발, 흰색 접시, 흰색 포크 나이프 올려놓는 작업을 했었고, 그리고 한 대 맞으면 만화에서 보면 피가 튀기는 것처럼 그런 연상이 가능한 흔적을 물감으로 남겨놓은 작품이었어요.

신: 선생님, 혹시 81, 82년에 '현실과 발언' 전시 가서 보셨어요, 어떠셨어요?

이: 네, 봤어요. 이 정도면 나도 할 수 있겠다. 그런데 제가 볼 때, 그때 느낌이 이 전시의 문제의식이 나이브하다고 생각했어요, 제가 볼 땐. 사진기자, 르포가 다룰 수 있는 걸 르포보다 현장감이 떨어지게 표현하고 문제의식이 깊이가 없다고 생각했었어요. (신: 아.) 어떤 전시 작품은 사실 젊고 여린 시기의 작가에게 열정과 분투를 전해주거든요. 그런 의미에서 저에게 아직 기억되는 작품이 이전에 고등학교 다닐 때 최민화 개인전을 봤을 때였어요. '공간'에 가서, 공간화랑.[9]

신: 아, 그 입체 사람. 그 정신질환.

이: '미술, 정말 세다'는 강한 느낌을 받았던 기억이 있어요. 그 작품만 기억나요. 누가 봐도 허수아비에다가 지푸라기 같은 것을 넣어서. 고개는 숙여져 있고. 소위 말해서 선생님께서 칭찬받는 미술로 만족하고 고등학교 다니고 그랬는데. 굉장히 강한 인상을 받고, 기억할 만한 작품을 만났죠. 그래서 좀 더 서로 각별했죠.

미디어와 현실》(제3미술관, 1983년 11월 23일~29일), 《제3회 실천그룹전》(관훈미술관, 1985년 8월 22일~28일), 《제4회 실천그룹전: 그림과 시의 어울림》(청년미술관, 1985년 5월 29일~6월 4일)《제5회 실천그룹전》(그림마당 민, 1988년 7월 8일~14일)까지 지속된다.

9. 《사물의 정신분석》전(공간미술관, 1979년 4월 5일~4월 8일)

신: 약간 의식이 없는 상태처럼 되어 있고.

이: 근데 그 작품이 너무 실감이 나는 거예요, 그 작품이. (신: 약간 그로 테스크하고.) 네, 잘 못 만들었단 이런 느낌이 아니라 디테일, 이런 것보다 작품이 주는 감성에 대한 충격이 있잖아요. 그게 너무 강해서 '아, 미술은 이렇게 가는 거구나' 생각했었어요. 감성에 호소하는 것에 너무 치중했던 것 같아요. 그때는 너무 어려서인지 저는 이성에 호소하는 것을 안 믿었어요. 왜냐하면 미술이기 때문에. 이성에 호소하기보다 감성에 호소하는 것이 더 그런 경험도 가지고 있었고. 그리고 사실 지나치게 화가가 되고 싶게 만들었던 사람은 막스 벡크만(Max Bechmann)이었어요. 막스 베크만 화집이 저를 독일로 가게 만든 거거든요.

신: 유럽 미술을 말씀하셔서 그런데요, 혹시 그럼 1981년 서울미술관 전시, 구기동에서 열린, 그때 프랑스 신구상 미술 전시, 그것 혹시 보셨어요?

이: 예, 봤어요. 그런데 그런 구상의 표현에서 겨우 빠져나왔을 때여서 그 전시는 저에게 특별하게 인상적이지 않았어요.

신: 예, 현발은 조금 나이브하단 생각을 하셨고요. 그러면 '목판모임 나무'는 언제 결성된 건가요?

이: 그 네 명이 결성한 거는 81년인가, 그랬고. 우리가 충분히 기량이 됐을 때 전시를 하자. 아니면 스터디를 같이 하자 해서 시작했고. 그게 2년 걸렸어요.[10]

10. '목판모임 나무'는《목-9인전》(관훈미술관, 1983년 5월 25일~31일)으로 공식적인 출발을 알렸다. 《목판모임 나무 7회전》(그림마당 민, 1987년 9월 18일~24일)이 열리는 1987년까지 전시와 모임이 이어진다. 한국적 이미지라는 외형적 전통을 따르는 것도 판화를 메시지의 전달 방식으로 삼는 것도 아닌, '우리' 정서의 표출을 '목판'의 다각적인 재해석을 통해 추구하고자 했다.

신: (포스터의 이름들을 가리키며) 83년 5월 '목판모임 나무'의 《목-9인》으로 시작을 알린 거구요.

이: 목판모임은 손기환, 윤여걸 선배를 빼곤 말할 수 없어요. 먼저 손기환 선배는 복학생으로 친해졌었어요. 한 겨울을 학교 실기실에서 같이 났어요. (웃음) 그다음에 기환이 형의 고등학교 친구인 윤여걸을 소개받았어요. 그다음에 원철이는 제 동기예요. 연혜경, 지금 제 아내예요. 연혜경, 이상혜, 최종식은 회원을 늘려 섭외를 했어요. 그리고 이후 목판 그룹 활동을 하면서 추가로 김한영, 김진하, 김종억(현재 김억으로 활동하고 있음) 이렇게 섭외를 했어요. 회원은 쉽게 같은 학교에서 연결을 할 수 있으니까 그렇게 섭외했어요.

신: 그런데 왜 판화를 하셔야겠다고 생각했어요?

이: 판화는 그림이랑은 달리 한 번 찍혀 나오잖아요. 찍혀 나오는 순간에 다른 느낌이 있어요. 이걸 이제 저는 디자인이 되는 느낌이라고 생각하는데. 그 느낌이 굉장히 매력 있어요. 〔신: 디자인이 되는 느낌요?〕 디자인이라는 말 그대로요. 계획해서 추진했더니 결과가 나오는. 회화하고 다른 과정이 매력 있죠. 회화는 우연성이 굉장히 중요한 요소잖아요. 우연성을 놓치면, 너도 알고 나도 알고 있는 '포스터'를 목표로 하면 그거보다 뛰어난 매체도 있고 기법도 있는데 '굳이 그림으로 거기까지 가는 이유가 뭐냐'라는 거에 불만이 있고. 회화는 회화성이 있고. 판화는 그거와는 다르게 앞의 계획부터 결과가 어느 정도 일치하느냐가 중요한 거고. 이게 프로세스 자체를 통제하는 게 매우 중요해요. 그게 엄청난 매력이에요. 더군다나 목판은 회화와 비슷한 요소가 많으면서도 판화적 프로세스 컨트롤 능력도 중요해요. 그래서 2년 동안을 연습만 했어요. 저희 넷, 윤여걸, 손기환, 정원철, 그리고 저는 매주 자기가 한 주 동안 판화를 하나씩 찍어놨다가 네 명이 모여가지구 실기실이든 학교 앞 술집이든 이야기를 하고. 프린트 기술을 어떻게 더 늘릴까, 칼은 어떻게

쓸까, 칼은 왜 다섯 자루가 있는지 다양한 기법 중심과 프로세스에 대해 마치 스터디 그룹처럼 공부했어요. 나무판은 화방에서 돈 주고 사면 재단되서 나오는 나무판이 있는데 그건 굉장히 물러요. 그래서 칼을 다 쓸 수 없어요, 다섯 가지 칼을. 그래서 나무도 찾아다니고. 함께 70만 원짜리 통나무를 사가지구 재제해서 만지고 그렇게 해서 쓰기도 하고 송번수 선생님 찾아가 판법 등에 대해 수시로 물어보고. 꼬박 2년을 그 고생을 했는데.

신: 2년이라고 하면 81년부터 83년 정도까지를, 3년 이 당시를 말씀하시는 거예요? 〔이: 예.〕 이 시기에 목판이 선생님의 중요한 한 부분을 차지하고 있었네요.

이: 그렇죠. 원철이하고 윤여걸, 김종억(김억) 형은 자기 회화적 정체성을 판화로 돌려버렸잖아요. 그래서 우리는 2년 동안 나름대로 굉장히 충실히 했고. 그때 우리에게 대외적으로 알려진 판화가 이철수하고 현발 오윤 선생님 판화였는데, 전달되는 메시지나 내용과 상관없이 저에게는 그 두 분의 목판 기법에 대해 다른 생각을 했어요. 우선 판각 기법을 저는 중요한 판화 기법으로 부족하다고 여겼고, 각(刻) 형식의 미감도 저에게는 불쾌했어요. 판화를 축소시킨다 이렇게 생각했어요. 판화가 가진 무궁무진한 표현들을 이분들은 너무 단순화시키고. 판화라고 할 수 있겠지만 사실 전각에 가까워요, 제가 볼 때는.

신: 제가 문외한이라서요. 만약 둘의 차이점을 이야기한다면 어떤 것일까요?

이: 전각은 서예 계통에서 얻어낼 수 있는 하나의 표현 방법이에요. 나무든 돌이든, 거기에 도장 파듯이. 물론 그림도 새기고 해요. 그런데 그건 남기고 싶은 걸 남기는 것을 우선적인 목표로 삼아요. 그러니까 풍부한 목판의 표현에 제한을 두는 방식이에요. 자기가 표현하고 싶은 내

용을 시각적인 것으로 바꿔줘야 하잖아요. 판화가든 화가든, 전위적 매체를 활용하는 예술가든, 시각예술가라고 한다면 전달하고 싶은 주제의식과 그에 걸맞은 소재를 풍부하게 표현하는 방식에 좀 더 치중해야한다고 생각한 것이 저의 주장이고. 그래서 전각 기법은 목판화에 잘맞는 기법이 아니라고 봤어요. 훌륭한 작품일 순 있지만 판화는 아니라는 이상한 개념의…. (웃음)

신: 판화라고 한다면 매체가 할 수 있는 게 뭐고 못하는 게 뭔지에 대한 인식 속에서 진행되는 일이라고 생각하신 걸까요?
이: 예. 그리고 저는 기본적으로 시각예술이 '르포'처럼 되면 안 되겠다고 생각한 사람이에요.

신: 그분들에게 선생님은 철저한 모더니스트였겠네요.
이: 민화 형하고 친분이 두터운데 서미공 띄울 때, 둘러앉았을 때예요. 유연복 형도 같이 있었던 같아요. 진지하게 이야기를 다 끝냈어요. 그리고 자기 순서대로 이야기를 하나씩 덧붙이는 상황이었던 것 같은데, 제가 뭐라고 이야기했냐면, 모두 다 기억이 안 나지만, 나는 예술 할게, 형은 그거 하시오. 데모하다가 사람 모자라면 연락해. 그때 형 내가 나갈게, 그랬는데 갑자기 민화 형이 거칠게 저에게 다그치듯 뭐라 했어요. 아. 문영태, 영태 형이 있었다. 의견이 서로 안 맞은 부분이 있어서 서로 지지고 볶고 그랬거든요.

신: 당시 《목-9인》의 이미지가 몇 개 있는데요. 선생님 것은 〈누가 나이키를 신는가〉, (나이키 상표를 가리키며) 이 표시가 있어서 잘 드러나긴 하는데요.〔도판2〕
이: 이걸 그렸더니 우리 그룹 안에서도 "왜 하필이면 나이키냐" 그러더라고요. 그래서 그 이야기를 했거든. "이게 사실 좋은 운동화고 좋은 운

동복이고 이런 게 아니라 착취 구조 안에서 만드는 거고 우리가 알 수 없는 애가 꿰매고 있는 거고, 그래서 아디다스 축구공은 차면 안 된다"하고 두서없이 헛소리처럼 여러 내용을 막 말했던 것이 기억나요. 그랬더니 "너 잘났다" 하고 말았어요. (웃음)

신: 이건 밑에는 나이키 상표가 있고 위에는 교수형 상징이 있네요.

이: 자본주의 체계에서 이런 소비재 브랜드가 결국 사람을 죽이는 일이라는 점을 말하고 싶었어요. 그 정도의 간단한 메시지예요. (도판을 가리키며) 이게 신발이에요. 신발 끈, 운동화. 그런데 사실 메시지는 매우 단순하고, 메시지와 상관없이 제가 집중했던 게 평칼을 쓰는 것하고 둥근칼을 쓰는 것하고 세모칼을 쓰는 것하고 칼 맛이 다 다르기 때문에, 판화에서는. 특히 목판화에서는 그 기법 문제가 중요하다고 생각하며 제작했었고, 굳이 기법 문제에만 천착한 것은 아니지만 내용보다 저의 이상한 제작 방법을 고집을 했던 기억이 있어요.

신: 어떤 면에서는 조형 실험의 면도 다분했었다고 볼 수 있네요.

이: 저는 그렇게 생각해요. 작가 생활에서 굉장히 중요하다고 생각하는 부분이에요.

신: '목판모임 나무'라는 이름이 나중에 '나무 기획', 이렇게 계속 이어지는 건가요?

이: 나무는… (웃음) 어떻게 생각하실지 모르지만, 영어도 발음이 정확하고, 우리도 발음이 정확하고. 일치하잖아요, 발음이. 그래서 의미를 부여하면 망가지고 해도 좋은 의미다. 나무라는 낱말을 굉장히 좋아해요.

신: '나무' 활동을 하시면서 '실천그룹'에도 참여하셨습니다. 2회전 주제

는 '매스미디어 현실'인데 선생님께서는 〈색종이 오려붙이기〉라는 제목의 작업을 출품하셨습니다. 그리고 유사한 작업은 84년 한강미술관에서 열린 선생님 개인전 《이섭작품전》[11]에 다수 출품되고요.〔도판3, 4, 5〕

이: 한 1년 넘게 했을 거예요. 콜라주, 아상블라주, 이런 개념을 가지고 한 거고. 이때 작업실을 갑자기 아주 작은 작업실로 옮겼어요. 그래서 합판 위에다 판화를 해보려고 합판을 깔았더니 '사팔' 베니어판 한 장 깔고는 여유 공간이 겨우 남는 좁은 작업실로 갔어요. 그러니까 거기서 캔버스로 작업할 방법이 없어서, 제가 색종이 오려 붙이기 기법으로 작업을 한 거죠. 이 재료에 대한 작업 계획이 있었거든요.

신: 그런데 좀 전에 '현발'의 것이 날카롭지 못하다고 생각했다면, 선생님께서는 날카롭다고 생각하는 쪽에 계셨던 거예요?

이: 아니요. 저는 미술이 날카로울 이유가 없다고 생각했어요. 감동을 줘야지. 감동을 주는 것도, 사회적 메시지나 정치적 메시지도 좋은데 그게 존 하트필드(John Heartfield)처럼 그 정도까지 가야 된다고 생각한 거예요. 그다음에 레닌의 조각상처럼, 최소한 메시지를 못 알아들어도 좋으니 그 작품에서 감동을 받고 사람들이 작품을 보고 그 앞을 떠나가야 한다고 생각한 거예요.

신: 어떤 면에서 '현발'은 그 둘 다 조금 모자르다?

이: 일단 '현발'은 메시지만 너무 투명하고. 너도 나도 알고 있는 메시지. 근데 작품 면면히 보면 글쎄, 썩 제가 가고 싶은 그 방향의 작품들은 아니고. 그리고 막스 벡크만 작업하고 비교해보면, 이야기가 너무 형편없이 작은 거예요. 이야기 구조가 허약한 데다가 다룬 내용이 오

11. 《이섭작품전》(한강미술관, 1984년 8월 11일~24일)

래 보고 감동을 받기에 부족하다고 생각한 거죠. 그런 거를 제가 힘들어했거든요.

신: 그럼 그 당시에 80년대 초반 선생님께서 한국 미술 중에서 이 작품은 좀 의미심장하다, 훌륭하다, 생각하신 게 있으신가요.
이: 딱 한 명이에요. 신학철. (신: 아, 예.) 그런데 맨 처음에 만났던 신학철 선생님의 작품은 (신: 노끈 묶은⋯) 그것도 굉장히 재밌었어요, 저는.

신: 한강미술관 만드는 과정에 대해서 궁금합니다.
이: 83년 그 당시에 제가 한강미술관에서 '알바'를 했어요.

신: 한강미술관은 84년 6월에 개관인데요. 그러니까 83년은 그 전 해.
이: 네, 그런데 83년 가을 한강미술관 준비할 때부터 가 있었거든요, 한강미술관을 장경호라는 선배가 맡아서 책임자처럼, 소위 말해서 큐레이터 역할을 하는데, 사람들을 만나기도 하고 탐색도 하고 준비도 해야하잖아요. 친하게 지내던 형-선배 작가니까, 불러서 잡무를 도와달라고 해서 한강미술관 초기 준비 단계에 정말 잡다한 일들을 도왔죠.

신: 아, 예.
이: 어떤 인간관계로 장경호 선배를 만났는지는 모르겠지만, 장경호 선배를 만나서 관장님이 살던 집을 미술관으로 고쳐 사용하자고 결심하기까지, 여기까지 합의를 본 상태에서 제가 따라 들어갔으니까. 집을 미술관으로 바꾸고. 1층, 2층이 모두 전시 벽면으로 꾸며놓고. 거기에서 장경호 선배가 알고 있는 이해하는 만큼의 그림과 그런 작가들을 쭉 고민하면서 기획 전시로 하나둘 한강미술관의 특색을 만들며 전시를 해 갔어요.

신: 한강미술관의 당시 미술계에서 위치를 판단한다면 어떻게 생각하세요?

이: 시도가 좋았어요. 민중미술로 갈 수 없는 독특한 정서를 가지고 있는 작가들. 하지만 이 사람들이 70년대 미술가들이 주도했던 이상한 모노크롬 기반 모더니즘으로 불리는 그 경향으로 돌아갈 수도 없고. 그 작가들이 모일 수 있는 장소를 제공했다는 것 하나. 두 번째는, 그때가 그룹 운동이 멈출 때예요, 민중미술로 집결하면서. (신: 큰 우산 안으로 하나둘씩 들어갈 때.) 들어가면서 갈등 때문에 들어가지 못하는 사람들이 있을 거 아니에요. 그 사람들이 또 한강미술관에서 모일 수 있었고. 이 두 가지는 서울 중심으로. 그다음에 민중미술 계열하고 달랐던 게 뭐냐면 지방에 있는 미술대학 출신들에게 이런 친구들이 한강미술관에서 기회를 많이 얻었어요. 그런 것은 한강미술관이 역할을 했다고 생각해요.

신: 그런데 조금 전에 선생님께서 말씀하신 거는 어떤 의미에서는, 뭐가 아닌 것으로서의 한강미술관인데요. 자체적으로 어떤 특징이 있다고는 말할 수 없나요? 예를 들면, 어떤 분들은 '형상', '인간'이라는 말을 쓰는데요.

이: 그건 어거지죠. (웃음) 그건 공부하는 사람들이 자기 지식을 너무 멀리 과잉해서 쓰고. 민중미술에서도 좋은 형상 표현하는 사람들 있으니까. 저도 형상이라는 용어를 이용해 글 몇 편 쓰긴 했는데, 쓰면서 많이 힘들었어요. 형상미술이나 민중미술은 용어로 명확하게 무엇을 지시하는 데 충분하지 못한 어설픈 지식 과잉의 표현 어법이에요.

신: 네, 그리고 《토해내기》전[12]도 있었는데요. 이건 84년입니다.

이: 예. 이때 작품은 별 의미 없는 거죠. 2만 원짜리 한지도 전시에 걸어보고 그랬어요. 제목은 굉장히 심각한데 2만 원 주고 산 한지가 기가

막히게 너무 좋아서 거기에 뭘 아무것도 안 해도 볼 만한 거예요. 그 자체가. 순지라고 하는 건데. 그거 하나 사가지고 벽에 붙이고 밑에 작품 제목만 딱 붙여 놔도 작품이잖아요. 그 당시 분위기에는 홍대 부류 사람들을 희롱하는 작품도 되고 하니까, 그래서 저는 때로는 이렇게 하는 방식으로, 이걸로도 충분하다고 생각했어요.

신: 사실 이때 함께 전시한 손기환 선생님도 그렇고 이상호라는 분도 그렇고, 어떻게 보면 자기만의 '시그니처(signature)' 스타일이 있었잖아요. 만화나 애니메이션 같은 느낌의, 아니면 굉장히 두꺼운 사람 형상이든. 근데 선생님도 그 시기에 어떤 '시그니처' 스타일이라고 하는 게 있었나요?
이: 그런 건 없었던 것 같아요. 저는 실험을 많이 했어요. 정말 심하게 할 정도로.

신: 그러면 선생님께서 83~4년에 관여했던 미술 그룹을 말하자면….
이: 두 개예요. '목판그룹 나무'하고 '실천그룹'.

신: 민중미술이라고 하는 역사 속에서 두 그룹 모두 이런저런 방식으로 관계를 맺고 있는 그런 것이었다고 말할 수 있는 건가요? 아니면 어떻게 생각하세요?
이: '실천그룹'은 그 흐름 안에 있었죠. 그림과 사회의 관계 안에서 고민했던 사람들이니까. 실천그룹 초기 멤버가 손기환, 박형식, 이상호, 이 세 사람은 복학생이었고, 79학번 동기로는 저와 조송식 둘이었어요. 매니페스토에서 제가 우리의 의견들을 모았던 게 뭐냐면, 미술가-예술가

12. 《토해내기》(관훈미술관, 1984년 2월 22일~28일). 참여 작가는 고경훈, 김용문, 김진곤, 김치중, 박불똥, 박영율, 손기환, 송심이, 안종호, 이상호, 이섭, 이희중, 정복수, 제여란 등 14명이다.

로서 사회와 미술에 대한 엄중한 책임감을 과중하게 느껴야 하는 시대인데, 이걸 저는 아방가르드라 생각한 거예요. 우리에게 요구되는 입장이. 민중미술, 정치미술, 이런 게 아니라 아방가르드여야지만 새로운 세계를 예술가로서 꿈꿀 수 있지, 사안별로 대처하면 안 된다 하는 그런 문제의식으로 매니페스토를 썼던 걸로 기억하고 있어요. 모임의 단초는 손기환 형이 시작했던 것으로 기억하구요.

신: 아방가르드라고 함은 의미가?

이: 20세기를 서양 애들이 시양식으로 이해하고 열어버렸잖아요. 기존의 미술 틀을 다 깨고. 우리한테도 깰 게 굉장히 많은데. 정치, 전두환, 이건 깰 것 중에 많은 것 중 하나지. 박서보도 깨야 하고 여러 개를 깨야 한단 말이에요. 이때 같이 있던 사람들에게 호응은 못 얻었지만 저는 환경 문제도 거론했었어요. 환경 문제도 우리가 깨야 할 것이라고. 지금처럼 소비만 하면 안 되고. 어설프지만 하여튼 자본주의를 대체할 수 있는 포스트자본주의에 대한 논란들이 이미 꽤나 나와 있었을 때였거든요. 그래서 그런 걸 지향하는 거고 지향하는 방식으로 '프락시스'다. 그런데 '프락시스'란 말이 너무 어렵다. 그래서 실천으로 가자. '프락시스'는 실천으로 번역할 수 있지만, 사실 분명하게 일치하는 뜻은 아니거든요. 하여간 그랬는데 실천그룹이 됐어요.

신: 지금 말씀하신 이런 그룹들이 계속해서 등장하고. 이 시기에 '두렁'도 있었고 '시대정신'[13]도….

13. 《시대정신전》(제3미술관, 1983년 4월 27일~5월 3일)이 강요배, 고경훈, 김보중, 김진열, 문영태, 박건, 박재동, 안창홍, 윤여걸, 이나경, 이철수, 이태호, 정복수, 최민화의 참여로 개최된 이후, 《제2회 시대정신전》(맥화랑, 1984년 7월 1일~31일, 이조화랑, 8월 4일~10일), 《제3회 시대정신: 판화전》(한마당화랑, 1985년 3월8일~14일), 《제4회 시대정신: 우리시대의 성》(그림마당 민, 1986년 4월 23일~29일), 《제5회 시대정신전: 우리 아이들 무엇을 그리는가》(그림마당 민, 1987년 10월 12일~18일)까지 지속되었다.

이: '시대정신'은 그룹은 아니지만 기획 전시였죠. '젊은 의식'처럼.

신: 여럿이 있다가 80대 중반으로 가면서 큰 우산 안으로 들어가게 되는 일들이 있었고, 선생님은 그때 유학을 가시게 된 거군요. 어떤 면에서는 민중미술 역사 속에 들어가기에는 조금 다른 길을.

이: 예, 민중미술이라는 입장을 견지하는 데에 대한 제 입장은 반대였어요.

신: 비록 많은 동료들이 있었음에도 불구하고?

이: 네. 큰 흐름은 맞지만 어떤 강령을 따르는 듯한 미술 행위를 이해할 수 없었고, 미리 어떤 수준에서 미술이 미리 멈추면 안 된다고 생각했기 때문에 반대했었죠.

신: 그럼 선생님처럼 생각하셨던 분들은 누구였어요.

이: 80년대 후반에 한강미술관에 많이 남아 있었죠. 복수형 제일 늦게까지 왔다 갔다 했었고. 홍순철 선배. 김진열 형. 안창홍 형. 창홍이 형 같은 경우는 그런 흐름 때문에 더 친해졌어요. 민중미술로 충분히 가미되는. 아마 그쪽 갔으면 커리어가 더 높아졌을 거예요. 하지만 여기가 더 훨씬 자유로우니까.

4. 독일 유학과 귀국, 작가에서 전시기획자로

신: 독일에 가신 것은 85년이었죠, 그리고 87년에 돌아오신 걸로.

이: 예, 철학 공부하겠다는 목표가 있었어요. 저는 부담이 없었던 게, 철학을 최종적인 인생의 목표로 세운 것이 아니라, 다만 작가 활동을 하는 데 스스로 중요한 훈련이라고 생각했었죠. 가벼운 마음으로 작업도 하면서, '독일에서 학부 과정에 들어가 철학을 공부한다'가 떠날 때

계획이었어요.

신: 80년대 중반 독일은 어땠어요?

이: 지금 우리나라 같았어요. 하천 정비. (웃음) 지금 우리나라 어디를 가도 하천은 뛰어다닐 만하고 저기 풀밭은 누울 만하고. 동네마다 체육관 있고. 그런 시설 다 갖춰져 있는 데서. 그런 것들 좋았구요. 수시로 모여서 많이 떠들고, 소위 토론하는 분위기가 쉽게 만들어지고, 그런 면이 두드러지게 다른 경험으로 기억되고, 또 다른 특징으로 기억되는 게 주변이 조용했어요.

신: 그때 독일 여행도 많이 다니시고 계셨어요? 그냥 프랑크푸르트에 계셨어요?

이: 주변으로, 하루 만에 돌아올 수 있는 작은 도시들은 열심히 다녔어요. 독일에 가봤더니 프랑크푸르트는 체데우(CDU: 독일 기독교민주연합), 보수 정당이 장악하고 있던 도시라 전시도 《샤갈》전 이런 거만 해요. (웃음) 그곳에는 현대미술관이 막 오픈을 했었고, 오랫동안 대표 미술관 역할을 했던 슈테델슈 미술관(Städelsches Kunstinstitut) 자주 갔었죠. 그곳에 막스 벡크만 작업 6점이 있었는데, 그걸 보는 게 큰 위안을 주었어요. 〔신: 무슨 미술관이요?〕 그러니까 우리나라로 하면 주립미술관, 아니 도립미술관 개념. 독일은 도시마다 정치적 색채가 있고, 그런 영향으로 도시문화의 차이가 자세히 보면 드러나요. 그런데 다른 도시 학생들도, 걔네들 대학이 서열이 없으니까 사회주의 정당 에스페데(SPD: 독일 사회민주당)가 장악한 도시 가서 대학 다니는 게 좋다는 이야기를 곧잘 하기도 하구요. 그 이유가 생활비, 기숙사비가 싸고, 음식비가 싼 게 좋다는 소문이 자자했어요. 실제로 걔네들이 그 이유로도 움직여요. 독일에서 내가 만나 조금 친해진 사람들에게 제가 그림 그리는 사람이라고 소개하면, 제가 '막스 그루페'에서 만난 애들한

테 그랬더니 제 기숙사 방에 와서 그림도 보구. 기숙사 1층 로비에 붙여서 전시도 해보라고 권하기도 하곤 했는데. 개네들이 이야기를 해주더라구. 어느 도시를 가면, 어떤 미술관을 가면, 프랑크푸르트보다 훨씬 더 마음에 드는 작품들도 볼 수 있을 거라고 정보를 줘요. 그래서 쫓아다녔어요. 그랬더니 정말 중소 도시라고 하지만 깜짝 놀랄 전시도 보게 되고, 또 하나 게네들을 통해 얻게 된 충격적이었던 건, 요셉 보이스(Joseph Beuys)에 대해 전혀 다른 정보를 얻었던 거예요. 특히 86년에 보이스가 사망하자 크고 작은 매체에서 그를 다루는데 그전에 내가 알고 있던 보이스가 아닌 거예요. 우리나라에선 개념미술가로 소개되어 있었는데 거기에선 역사에서 제일 마지막 사회주의 리얼리스트라고 불리더라구요. 사회주의 리얼리스트 이해하는 세계에서 요셉 보이스를 해석하는 그런 걸 보는 게 재밌었고. 저는 아주 그냥 딱 좋았어요.

신: 들어오셔서 한국 미술의 지형이 많이 바뀌어 있거나 한국이 많이 바뀌어 있지 않았나요?
이: 그런 느낌들은 없었어요. 왜냐하면 그림들이 안 바뀌어 있으니까. 제가 전시기획자가 되버린 이유도.

신: 그림들이 안 바뀌어 있었다…. 이때가 87년, 88년 이때인데요.〔도판 6〕
이: 87년도에 와서는 결혼 문제 때문에 이렇다 할 게 없었고. 결혼하고 나서 작업실을 하나 만들었어요, 과천 안에.

신: 그린 거는 어떻게 하셨어요?
이: 상당 부분을 90년인가 91년에 태웠어요. (신: 예?) 전시기획자를 할 건지 계속 작가를 할 건지. 이 두 개를 같이 못 하겠더라구요. 제가 작

가이면서 기획자 역할을 한 2년을 했는데 내 그림 중심으로 남의 그림을 보니까. 이 그림이 틀렸고, 이 그림은 여기가 부족하고, 나라면 이렇게 하겠다는 이상한 생각을 하는 거예요. 그때나 지금이나 제가 늘 하는 말이, 좋아서가 아니라 그림이라는 거는 손 떼는 순간 완성인데, 작가의 완성이라는 의미를 어떻게 보여주고 어떤 스토리를 전달할 수 있는지 준비하고 실행하는 것이 기획자 몫이니까, 제가 작가인지 기획자인지 스스로 결정을 내려야 제게 혼란이 없을 것으로 생각했죠. 그리고 기획자로 제 입장을 정리한 거고.

신: 한 89년 정도부터 기획 일을 하셨죠. 그때 한강미술관과 관련된 전시를.

이: 네. 한강미술관에서 여전히 경호 형이, 장경호 씨가 큐레이터로 있었고 일 있으면 도와주고 그러다가, 기획을 한강미술관에서 기회를 주어 본격적으로 시작하게 된 거죠.

신: 《열린 세상을 향하여》전.[14] 〔도판7〕

이: 글도 내가 쓰고 작가 선별도 내가 하고, 그때 100%는 아니지만 작가들 작업실 가서 작품 선정도 하고. 이때 작가들 인터뷰를 편집하는 능력이 없으니까 정확한 시나리오에 의해서 한 시간 반짜리로 풀로 다 찍어와가지구 전시장 한쪽 구석에서 TV로 보여줬어요. 그리고 전시되는 작품에 스케치 같은 것들 모아 와서 한쪽에다 진열해서 보여주고. 그리고 작가 메모, 작품이랑 연결시켜 이해할 수 있는 부분들을 따로 발췌해가지고 전시장에다 배치하고. 어떤 작가는 많이 읽었던 책도 보여주고, 그런 것들을 총체적으로 이 작가를 이해하는 데 필요한 것들

14. 《열린 세상을 향하여》(한강미술관, 1989년 5월 23일~9월 18일). 참여 작가는 김보중, 김산하, 박진화, 이상호, 장경호, 최민화이다.

도판1. 《겨울 대성리 43인전》 출품작. 9개의 솟대를 설치하고 중앙에 흰색 칠을 한 의자 위에 휴지를 올려놓았다.

도판2. 이섭, 누가 나이키를 신는가?, 1983, 50×45cm, 《목−9인전》 출품작

도판3. 이섭, 색종이 오려붙이기, 1983, 종이 1/4절, 《실천그룹 테마전: 매스미디어와 현실》 출품작

▲ 도판4. 《이섭 개인전》 도록 표지와 색종이 작업 이미지

▼ 도판5. 《이섭 개인전》 도록에 게재된 사진과 이력

노동계급과 지식인

— 베르너 튀브케(Werner Tübke)의
라이프찌히(Leipzig) 칼·마르크스 大學의
벽화에 대한 비평서 —

저자: 에드와드 베아랑지(Eduard Beaurang)

도판6. 서울미술공동체의 《전환기의 위대한 미술: 정치와 미술전》전(그림마당 민, 1987) 자료집에 실린 번역문 「노동 계급과 지식인」

도판7. 《열린 세상을 향하여》전(한강미술관, 1989) 도록 표지

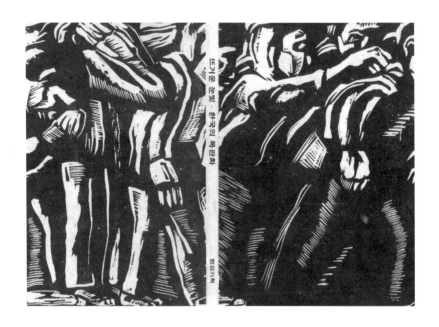

도판8. 《뜨거운 눈빛─한국의 목판화》전(한강기획, 1989) 도록 표지

도판9. 《타이페이의 바람》전(갤러리아 미술관, 1991) 도록 표지

을 세팅하는. (신: 뭔가 다른 방식을 하시려고.) 네. 그래서 관장님한테 이런 계획이 있는데 여섯 명이 초대가 되면 여섯 명이 누군지를 보여주는 전시가 2주 있어야 되고. 이 전시 끝나서 한 닷새 동안은 빼내고 새 작품 들어오고 디스플레이하고. 그리고 한 작가씩 3주씩은 줘야 한다. 그렇게 하니까 대충 7개월 정도 걸리더라구요. 5월 23일에 시작해서 9월 18일 끝났으니까. 그렇게 말도 안 되는 짓을 했어요. 결산을 했더니 750만 원인가 빚을 졌더라고. (웃음)

신: 이 당시 한국 미술의 분위기라고 하는 건 어떻게 말할 수 있을까요? 80년대 말. 이 전시를 기획할 때도 그렇고 사실 고려가 안 되진 않을 거 아니에요. 이게 어떤 전시였음 좋겠고, 지금 지형이나 혹은 이런….

이: 저는 당시 미술 작품의 질적 문제에 대해 민중미술 작품과 비교하여 말할 때, 미국 뉴딜정책의 일환으로 생산된 벤 샨(Ben Shahn)의 작품이 대한민국 민중미술보다 더 낫다고 한 적이 종종 있어요. (신: 예?) 전달하고자 하는 메시지도, 작품의 퀄리티도, 그다음 그 문제를 떠나서라도 이 작품이 살아남는 방식도. 이런 비교를 듣는 사람 모두 싫어했어요. 오히려 "지금 네가 얼마나 시급한 상황인지 모른다", 용태 형이 그런 이야기 많이 하셨는데, 선생님이잖아요. 그건 저도 이해를, 동의했어요. 그런데 그건 미술의 몫이 아니에요. 시민으로 그 문제에 참여하고 돌아서서 미술가로서는 그건 구별되어야 한다고요. 나한테 그런 건 철없는 소리다, 라고. 그런데 제 의견에 거꾸로 일정 정도 '고려를 같이 해야 해. 생각해야 해'라고 말했던 분이 최민 선생님이에요.

신: 최민 선생님. (웃음) 그럴 수 있죠.
이: 그러니 최민 선생님하고 더 친해지고. 같이 몰려다니는 사람처럼 되고. 저는 일이 있어 만나게 되는 관계니까. 술 마시는 일, 밥 먹자고 하

는 일, 이러자고 만나는 거지 뭘 도모하기 위해 만나는 관계는 아니었거든요. 최민 선생님도 그렇고 저도 그렇고. 그런데 자주 모였어요.

신: 그때 최민 선생님은 어떤 상황이셨죠.
이: 최민 선생님이 그때 프랑스 논문 쓰시면서 잠깐씩 들어오셨어요. 오시면 '미비연' 쪽 사람들 만나고, 저랑 따로 만나고.

신: 미술비평연구회 분들, 예를 들면, 이영욱 선생님은 언제 처음 보셨어요?
이: 영욱이 형하고 친해진 거는, 저희가 나무 화랑 하면서. 저희가 프로그램에 젊은 작가하고 평론가하고 매칭시키는 게 있었거든요. 그때 이영욱 선생님하고 얘기하고 서로 오해도 좀 풀리고. (신: 오해요?) 왜냐하면 알고 났더니 오해를 하고 있더라고요. 특별히 이섭이 아니라 저쪽 그룹에서 노는 애들이라는, 그런 오해가 있었는데.

신: 예를 들면, 선생님은 그분들이 보기에 어떤 사람이었어요? '한강미술관 그룹' 이렇게 보신 건가요.
이: 그렇죠.

신: 이 89년부터 전시기획 하시고 그러면서 '나무기획'을 만든 건 91년?
이: 90년일 거예요. 왜냐면 아까 750만 원 빚을 갚아야 하는데 다 개인 빚이거든요. 미술관에서는 장소만 무료로 제공하는 거니까. 750만 원을 갚아야 되는데 돈을 버는 방법이 여기저기 알아봤더니 도록 인쇄를, 인쇄업자가 있고 클라이언트가 있으면 매개 역할을 하는 사람이 있어요. 그걸 좀 하면 생각보다 빠른 시간 내에 돈을 갚을 수 있을 거다, 그래서 이제 그걸 했죠. 충무로 가가지고 그걸 알려준 선배하고 같이. 그 선배가 나무화랑도 같이 하는 터전을 함께 만들었어요, 장익화라고. 퍼

포먼스, 해프닝 하는 선배였어요. 하여간 일하고 약간의 인건비 가져가고 해서 빚 진 거 다 갚는 데 1년 걸렸어요. 1년 정리할 때쯤, 이게 돈이 되더라고요. 그래서 내가 앞으로 기획할 때 먼저 저지르지 말고 이걸 먼저 해서 돈을 모은 다음에 전시장을 빌릴 수 있으니까 그 돈으로 해야겠다. 그래서 "형, 나랑 이거 할래? 이런 계획이 있는데 이건 돈을 벌기 위한 목적이 아니라 전시를 만드는 목적이야." 그렇게 전시기획 계획을 먼저 세우고, 그 계획을 실행하기 위해 돈 벌고, 그래서 우리가 큐레이팅 집단이니까 '나무기획'이란 이름으로 하자 그렇게 시작했죠.〔도판8〕 그리고 이렇게 준비한 나무기획의 첫 번째 클라이언트가 한선갤러리였는데, 김진하라고 하는 큐레이터가 있었어요.

신: 그분도 작가?

이: 작가였었고, 큐레이터, 상업 화랑의 큐레이터이셨고. 그다음에 뒤늦게 나무그룹에 참여했었던 그룹 멤버이기도 하고. 그러니까 친분 관계로 그 화랑에서 인쇄해야 하는 것들, 찍는 것들을 우리한테 다 주는 거예요. 그리고 진하가 그때 있었던 한선갤러리가 1층에는 가나화랑, 지하에는 금호미술관, 그리고 작은 상업화랑. 아케이드에 있었거든요. 거기 있는 사람들에게 저 소개시켜주고 일을 조금 더. 그래서 한 6, 7개월 일을 했죠. 충무로의 우리 같은 사람들을 위해서요. 누가 큰 방을 월세로 빌려주고 우리한테 월세를 받아가는 사람들이 있어요. 그걸 책상 하나만 딱 쓰는 거예요. 공동 전화기 하나 두고. 그런데 일을 하는데 제법 일 양도 많고 제법 큰 돈이 덜컥 만들어진 거예요. 그래서 맨 처음 꾼 돈 다 갚고 나니까 나보고 익화 형이 전시기획을 하지 말고 차라리 조금 더 고생해서 적당한 화랑을 하나 시작하자, 라고 해서. 한선갤러리가 나왔을 때 인수하고 나무화랑을 운영했죠. 그때 한선갤러리 사장님도 저희를 굉장히 잘 봐주셨고, 도움도 많이 주셨죠.

신: 어떤 기획을 하셨나요?

이: 저하고 익화 형이 대만에 가서 대만의 젊은 작가들, 특히 대만의 2·8을 이해하거나 기억하거나 그걸 주제로 하는 작가들을 찾아서 우리나라에 소개하고, 우리나라에서 그런 역사적, 광주 문제를 조금 더 심각하게 다룰 수 있는 작가 몇몇을 대만에 소개하는 실질적 교류를 생각하고 준비했었죠.[15] [도판9] 그때 저는 광주 문제를 심도 있게 다룬 작가로 김산하 씨 작품을 《열린세상을 향하여》전에서 이미 소개했었고 그분 작품을 아주 좋아했었죠. 이런 작가들 작품들이 눈에 띄었거든요. (신: 김산하?) 김산하 씨는 광주 사람이에요. 현장에 있었던 사람이고. 현장에서 전단지를 만들었던 사람이거든요. 그 충격 땜에 몇 년간 작업을 못했다가, 지리산 어디 구석에 가서 찾아냈거든요. 그 사람이 진짜 광주의 최고의 작품을 만들고 있다고. 근데 진짜 깜짝 놀랄 정도의 작품을 광주 문제로 다루고 있었던 작가예요. 그래서 어떻게 어떻게 해서 그 작가를 끌고 올라왔거든요. 나무화랑에서. 자기 트라우마를 자기가 극복하면서 작업하는 사람이어서 굉장히 힘들게 작업을 하던 분인데. 저희랑 좋은 인연으로 10년 넘게 지내다 갑자기 쑥 하고 없어졌어요.

신: 나무화랑은 찾아보니까 93년 2월에 개관을 했고, 2월에서 3월 개관 기념 10년전[16]을 했습니다. 이것도 조금 전에 89년에 있었던 한강갤러리 전시에서처럼 9일 동안 옴니버스 식으로 하셨다고. 그리고 나무 아카데미도 흥미롭습니다.

이: 나무 아카데미가 젊은 작가들 발굴하는 프로그램이었거든요. 종이

15. 《타이페이의 바람(The Power Wind of Taipei)》(갤러리아 미술관, 1991년 4월 11일~21일). 참여 작가 양마오린, 우티엔창, 루이중, 류친젠이다.

16. 《10년, 1983~1993》(나무화랑, 1993년 2월 10일~3월 8일). 참여 작가는 송창, 이흥덕, 최민화로서 세 작가의 개인전을 9일씩 연이어 여는 옴니버스전 형식을 취했다.

로 된 어떤 이력서도 첨부하지 않고 슬라이드로 10장만 작품으로 딱 보내주면 됐었어요, 연락처하고. 슬라이드로 1차 심사를 하고, 그때 평론가들과 같이. 평론가 3명, 나하고 김진하, 이렇게 다섯 명. 이렇게 슬라이드 심사를 해서 5, 6명을 추려요. 5명, 6명의 것을 나무화랑 공간에서 슬라이드로 다시 쏘고. 다시 슬라이드를 더 보내라고 해서. 자기 프레젠테이션에 필요한 작품을 두세 점 갖고 오면 벽에다 작품을 걸어놓고. 그렇게 해서 1차 심사했던 평론가에 보충하는 평론가들 더 들어오고 신문기자들 들어오고, 와서 보겠다고 하는 사람 다 오픈시킨 공개 심사를 했어요. 보고 질문하고 대답하고.

신: 아, 그렇게 93년에 처음하고 그다음에 94년에 두 번째 선정 작가는 전용석.

이: 이강우 작가도 여기서, 지금 서울예대. 그다음 전용석 씨도 했었고.

신: 보통 한 명이 아니고 세 명씩 선정을 하고 그러셨던 것 같아요. 94년 같은 경우는 다섯 분이 최종인데 그중 세 분을 선정해서 전용석, 신미경, 소윤경, 이렇게.

이: 그렇게 해서 개인전을 열어줬어요. 1년 후에 개인전. 〔신: 구매는?〕 저희는 구매를 하진 않고. 구매를 할 정도의 (자금적인 측면에서) 경제적 능력은 아니었고. 저희는 다 초대전이었거든요, 100%. 작가들한테 10만 원 내외 선에서 지원금을 줬어요. 월세 일부를 줬는지. 작품을 10점을 걸면 한 점당 만 원씩 계산해서 작품 빌려오는 시간만큼의 돈을 줬어요. 그리고 운송비, 인쇄비 당연히 다 우리가 감당하는 거고. 작가 입장에서는 뭐 싫을 게 하나도 없는 조건에서 한 거죠.

신: 그럼 나무화랑에서 했던 모든 전시를 그런 식으로 기획을 하고 돈을 주는…. 그럼 수익은 전혀 발생하지 않네요.

이: 수익은 여기서 냈잖아요, 계속. (신: 아, 다른 데서.) 화수분처럼 수익을 내고 이쪽은 갔다가 계속 쓴 거죠.

5. 민중미술에서 공공예술로

신: 나무화랑이 처음 소개될 때 '대안공간'이라는 개념으로 나오더라구요. 그러니까 그 이전에 미국에 있었던 논의들에 익숙하셨고, 그걸 한번 적용해보겠다고 생각하셨던 거예요?

이: 더군다나 저는 '대안공간'의 대안을 유럽의 녹색당 개념을 가져왔어요. 생태 환경하고 삶, 이걸 전제로 하는 무브먼트여야지 미국식 얼터너티브, 즉 센터에서 미술관 규모를 조금 다른 장르를 집어넣어서 미술의 새로운 규모로 보여주는 거 있잖아요, 저는 그건 아니라고 생각해서. 그래서 '나무화랑'인 거예요, 대안공간이라는 말이 아니고. 그 당시에 인사동 주변에서 대안공간이라는 용어를 쓰기 시작했거든요. 우리는 그거랑 구분되는 거야, 라고 했는데.

신: 그럼 예를 들면 그런 미국식이 아니라 녹색당 개념이라고 하는 그런 의미에서의 화랑이라고 하면 어떤 결과로 그것이 표출되나요?

이: 그걸 나무화랑에서 실천하지 못했어요. 왜냐하면 그걸 하려면 작가들도 어느 층이 쌓여야 하는데 쌓아나가다가 제가 실수한 거죠. '아트 컨설팅 서울'을 만들어서 뛰쳐나간 거야. 오히려 이게 굉장히 황급한 거 같아가지고. 작가들하고 하나씩 둘씩 이야기하고 축적하다가 전환되는 거 같고. 시간 오래 걸릴 것 같고.

신: 선생님, 축적을 해나가서 결국 이루려고 하던 게 어떤 거였어요?

이: 공공예술이요, 퍼블릭 아트. (신: 나무화랑을 통해서요?) 나무화랑에

서 준비해놓고 실천하지 못한 것 중에 예술인 노동조합이 있어요, 정관까지 만들어서. 어떤 작가였나. 개인전 만들면서 초안을 보여드렸거든요. 그랬더니 그분이 말씀하시길, 니들이 한다면 항상 뭐든지 다 하겠는데, 그런데 나는 내가 못 움직이고 내가 만든 걸 줄게라고 하셨어요. 굉장히 좋은 분이고 좋은 작업을 하신 분이었지만, 이러한 움직임을 같이 못하겠구나 생각했었고. 다른 방향에서 고민할 필요를 느꼈던 것으로 기억해요. 세 사람(저, 장익화, 김진하)은 다 인쇄업으로 화랑 하듯이, 그래 화랑이란 걸 기반으로, 화랑이 주 업무가 아니라 기획이 주 업무니까, 그 기획의 최종 목표는 공공예술이라는 것까지는 이해를 했어요.

신: 그럼 그 공공예술이라면, 워낙 공공예술의 사례와 기념이 많잖아요. 그럼 선생님이 생각하시는 그때 나무화랑의 공공미술의 비전이 어떤 것이었죠?

이: 그때는 저도 사실 어설펐어요. 그땐 책 한두 권 본 게 다였으니까. 그런데 제가 아까 말씀드린 환경을 생태 문제로 이해하는 것, 그리고 그게 어쨌거나 생활에서 구현되어가지고 작가도 만족하고 사람들도 소외되지 않는다는 것이 확신되는 것. 자연이 화이트 큐브는 아닌 거죠. 그래서 화랑하고 이걸 어떻게 맞출 것인가 고민을 좀 많이 했었는데, 너무 쉽게 생각한 거죠.

신: 네네, 그때는. 선생님 정확히 이 시기에 이십일세기 화랑[17]이 있었잖아요. 관계라고 할까요, 다 예전에 알고 계시던 분들이고.

이: 민중미술의 메인 스트림에서 소외되었던 작가들이, 민화 형이 많이

17. 1994년 최민화 작가가 관훈동에 문을 연 화랑으로 1999년 대안공간 풀에 자리를 넘겨주기까지 민중미술 이후 젊은 작가군의 주요 전시장 역할을 했다.

챙겨줬죠. 〔신: 예를 들면?〕 민중미술은 작품의 퀄리티나 작품의 중요도, 뭐 내용적으로, 이론가도 애용할 수 있는 영역에서 보면, 사실 자꾸 좁혀져요. 그럴 수밖에 없잖아요. 그런데 메인 스트림처럼 만드는 순간에 거기서 작품들이 멈춰 있단 말이에요. 그 한계가 있어요. 신학철 선생님이 갑자기 유홍준 선생 만난 다음에 더 이상 신학철의 아름다움이 없는 그림들을 그리고, 근데 막 어거지로 기사와 비평문에서 무슨 괜찮은 그림처럼 혼란스럽게 만들고. 그러면서 라인업 되는 것 보니까 작가군은 좁혀지고, 다른 작가들이 활동할 공간이 좁아지죠. 그럼 어떤 현상이 일어나느냐 하면 이것과 연관시켜 설명해낼 수 없는 작가들은 민중미술이란 이름조차도 잘 못 쓰게 되는 거예요. 바글바글한데, 밑에서. 그런데 21세기에서, 사실 민화형도 이 라인업에 못 들어갔었어요. 하자, 안 된다 말이 많았거든. 그런데 자기가 공간 따로 내니까 이쪽으로 흐름이 하나 생기잖아요. 그런데 민화 형이 다 받아줬단 말이에요.

신: 선생님의 공간은 훨씬 더 개방적인?

이: 아니요. 저희는 훨씬 더 엄격했었어요. 일단 작가를 구별하는 것도 있었고, 작가 찾아가서 저희가 작품을 이건 다루는데 이건 안 다뤄야 하고, 이런 이야기도 했었거든요. 그래서 작가도, 누가 그랬나, "초대받고 화나게 하는 건 니들이 처음이다"라고 했었는데. (웃음)

신: 그럼 나무화랑의 작가는 누구예요?

이: 나무화랑의 작가는 이강우가 최고죠. 이강우 씨가 최고였었죠. 왜냐하면 앞에는 이미 모두 검증된 작가들이었어요. 최민화. 《분홍》전 했죠, 저희가. (신: 아!) '분홍'이라는 걸로 작가를 저희가 커버링한 거예요. 그다음에 아까 말씀드린 최병민 선생님. 작업실에 가서 보니까 유토로 만든 수많은 조형 작품이 있어요, 인체. 근데 그게 사이즈가 그렇게 작

은데도, 대한민국에 왜 이걸 기념비로 못 만들었을까. 모뉴먼트 세워놨으면, 모뉴먼트 때려부시자 얘기 안 나왔을 텐데 할 정도로 좋은 거야. 그래서 그걸 전부 다 에디션 세 개로, 한 작품 당 세 개로 저희가 다 브론즈로 바꿔서 작가 하나 주고 두 개는 팔면 팔고 아니면 다시 돌려드린다 하고 에디션을 세 개를 냈는데 어떤 거는 세 개까지 못 냈어요. 너무 섬세하게 만들어서. 그 브론즈 하는 데 가서 자기는 자신 없다고 하나 샘플 만들고 만다고. 그걸로 전시를 했었죠.

신: 90년대 중반 한국 미술, 사실 감이 좀 잘 안 와서요. 도대체 어떻게 이야기할 수 있을지, 혹시 당시 생각나세요?

이: 저는 그때 거의 화랑이랑 미술관 중심의 그런 것이 거의 끝났다고 생각했어요. 기획할 의미가 별로 없는 미술 형태다. 그래서 자꾸 공공예술이라고 하는 의식으로 전환해야지. 새로운 어떤 예술, 자양분을 좀 받고 그게 다시 이쪽으로 칠 거다, 라고 생각했거든요. 제가 생각하는 흐름의 구도가.

신: 그럼 그것과 연관해서 '아트컨설팅 서울'을 만드신 거예요? 공공예술이라는 관점에서?

이: 네. 그랬더니 이주헌 씨는 잘 모르겠다고, 이주헌 씨는 조금 더 전통적인 미술 감상 방식에 빠졌을 때니까. 그리고 진하라는 친구는 자기는 개념이 정리 안 됐으니 정리된 네가 해라. 나는 이거 나무화랑 계속 할게. 저는 나무화랑 그만 하자고 그랬거든요. (웃음) 근데 2년을 더 했어요. 지금 진하, 익화 형하고. 그리고 저는 나와서 아트컨설팅 서울을 박삼철 씨와 주도적으로 운영했죠. 이름은 이주헌 씨가 지었어요. 그런데 이게 주식회사 형태를 만들어야지. 지방정부든 중앙정부든 정부하고 계약을 할 수 있다고 하더라구요. 저는 그거에 전혀 문외한이니까. 박삼철 씨가 그때 『스포츠 조선』 기자였는데, 이 친구가 빨라요.

아주 영민한 친구야. 술 먹으면 갑자기 열혈 분자처럼 공공미술로 가야 된다고. 자기가 나오겠데, 그래서 너는 『조선일보』에 있어서 니가 데스크가 되고 부장이 되고 홍보 차원에서라도 우릴 좀 도와주고 나오지 말아라 그랬는데, 그 친구가 덜컥 나와 가지고 이걸 같이 하겠다는 거예요. 전망이 이게 보인다는 거야. 그리고 주식회사 형태를 만들어야 한다는 것까지는 알아냈는데 이걸 뭘 어떻게 풀어야 할지 모르겠다 그랬더니, 학고재 우 사장님을 소개시켜주더라고. 그러니까 이주헌 씨도 돕고. 그때 이주헌 씨는 이미 『한겨례』 나와서 학고재 우 사장님과 친분 관계를 맺고 있었고. 근데 우 사장님이 이주헌하고 박삼철 때문인지, 주식회사 만드는 거 내가 도와줄게, 그래서 그렇게 만들어주셨어요.

신: 나무화랑 같은 경우는 다른 곳에서 돈을 벌고 여기서 쓰는 거잖아요. 그런데 사실 이 아트컨설팅 서울 일은 돈을 버는 거잖아요. 그래서 사실 선생님이 생각하시는 의미에서 공공예술이라는 것과 맞기도 하지만 괴리도 있었을 것 같은데요, 아닌가요?

이: 그래서 매치가 아주 엄청 힘들었어요. 정체성도 혼란스럽고. 일단 정체성은 두 번째, 세 번째 문제고. 매달 일도 없는데 박삼철은 좋은 직장에서 나와가지구 월급은 가져가야 되지. 배영환이라는 작가, 배영환이도 나무화랑에서 입봉한 셈인데, 작업을 집중적으로 해야 하는데, 기본적인 비용이 필요하잖아요. 그래서 일주일에 두세 번 나오고 얼마를 가져가는 조건으로 배영환 씨도 초기에 같이 일을 했고. 하여간 시작부터 사업체처럼 되어버렸어요. 운 좋게 6개월 지나기 전에 영상미디어 전시를 서울시로부터 외주받아 기획을 하게 되었어요.

신: 그게 제가 알기로는 서울시립미술관 《도시와 영상전》.[18]

이: 네 그거, 그걸 했어요. 해서 연말 결산을 하는데 학고재 우 사장님

이 만든 회사체여서 저희 법률 자문이 세종이었어요. (신: 아!) 정림건축 회장님이 또 무슨 자문이야. (신: 아!) 그분들은 나를 보는 게 아니라 우 사장님의 인간관계로 자리를 같이 하시는 것뿐이었죠. 그분들이 우리를 보고 당황했다니까. (신: 김정철 회장님하고.) (웃음) 12월 말에 어쨌거나 한 반년 했으니까 "보고를 해라" 하니 "보고 하지 뭐" 하고 기본 자료 만들고, "어디에서 하면 돼요?" 하니까 음식점으로 오라고 하더라고요. 한정식집으로 갔어요. 이미 다 앉아계시고, 밥 먹고 그다음 간단하게 브리핑 했는데, "돈을 벌되 이윤을 남기지 않는 방법, 그런 식으로 회사를 운영하겠습니다. 그 이유는 기획에 집중을 해야 하기 때문에 이윤을 남기는 쪽에 쓸 여력이 없다고", 우리 팀이. 그리고 "바깥에서 볼때는 회사체보다 미술운동에 좋은 인연이 있어서 회사 형태도 누가 도와주고, 그리고 이렇게 저렇게 돈벌이 방식으로 이걸 메꾸어 나가는구나. 그래서 아마 자생력은 끝까지 없을 것 같습니다" 하니까, 막 웃으시고 "기개가 있네, 젊네." (웃음) 막 좋은 이야기로 끝났어요. 그리고 내가 우 사장님한테 고마운 거는 일단 갈 수 있는 데까지 가봅시다, 나도 버틸 수 있는 데까지 버티고, 같이 갑시다, 그랬거든요. 그래서 결과적으로 ACS 10년 하면서 돈 잃은 사람은 우 사장님이죠, 정말 돈 잃은 사람은.

신: 여러 전시들을 하셨는데요.

이: 예. '아트컨설팅 서울' 이름으로 굉장히 다양한 전시 형태의 실험을 했어요. 그리고 작가들한테 작업이 팔리지 않아도 이런 일 저런 일 사회적 역할로서의 일을 하면 호구지책이 되지 않겠느냐 제안을 했었거든요. 협동조합 만들려고 계속 그랬었는데.

18. 《도시와 영상전》(서울시립미술관. 1996년 10월 7일~10월 20일)

신: 그러니까 그 안에서 생활도 되고 뜻도 펼칠 수 있는 것을 만들어보겠다는 게 선생님의 기본적인 방안이셨고, 아까 녹색당 이야기한 게 그런 류의 이야기인가요?

이: 네, 그런 식으로 바꿔 가보자. 문화 생태계, 이걸 실현하고 싶었어요. 고맙게도 그런 식으로 자기 작업 방향을 '턴 오버'해서 제자리로 다시 돌아가고 고민하고 다른 장르에서 역할 하는 친구들도 여럿 나왔고. 또 '아트컨설팅 서울'에 참여했던 작가들이 아예 공공예술 영역으로 나가버리는 그쪽에서만 주로 활동하기도 했구요. 그런 쪽으로는 아주 재미있는 결과라고 생각하죠.

신: 이 공공예술이라고 하는 게, 시대적으로 조금 맞아떨어진 것도 있는 것 같은데요. 아, 그런데 90년대 말 IMF 힘들지 않으셨어요?

이: 아뇨. IMF 힘들지 않았어요. 왜냐면 저희가 블루오션이었거든요. 대한민국에서 아트컨설팅 하겠다고 나선 놈들이 우리밖에 없었고 지자체가 민선 2기 때예요. 다 업적을 문화적 결과물과 연계해서 생각하기 시작할 때에요.

신: 때가 조금 맞았던 것도 있구요. 사실 이런 회사들이 예전에 없지는 않았잖아요. 예를 들면, 성완경 선생님의 '상산환경조형연구소.'

이: '상산'은 공공예술이라기보다는 공공 조형물이었죠. 한계가 다르죠.

신: 거기는 공공 조형물을 만드는. 선생님은 어떤 이벤트를 만드는.

이: 그렇죠. 이벤트나 프로젝트죠. 이벤트라는 말을 안 썼고 프로젝트라는 말을 썼는데, 프로젝트를 하나 하면 최소한 10명 이상의 작가가 참여를 하고 생활이 되는 거예요.

신: 이게 입찰을 하잖아요. 경쟁은 없었어요?

이: 저희가 초기였으니까. 아트컨설팅 서울의 경쟁 업체가 누구였냐면 요, 제일기획. (웃음) 제일기획은 자기네가 단기 이벤트라고 생각하고 들어와서 어마어마한 PT용 자료를 출력해가지고 펼치기도 하고. 근데 거꾸로 우리가 많이 이겼어요. 그러니까 저희 재밌는 일화가 있는 게, LG 애드하고 대홍기획 등에서 나왔던 팀장들이 명함 주고 인사 트고 그랬어요. 우리가 먼저 프리젠테이션 하고 나면, 끝난 다음에 우리 주섬주섬 나가는데 저녁 사겠다고 자기들끼리도 아는 사람들이. 저녁 얻어먹으면서, '니들 뭐냐, 도대체. 그리고 우리가 볼 땐 ABC가 안 맞는데, 프리젠테이션 한다고 하는 게. 어떻게 이런 루트로 들어왔냐, 뭐냐?' 우리 식으로 이야기를 했죠. 그니까 그 사람들도 당황하더라구요. '이게 가능해요?' 뭐 이러고. (웃음)

신: 그러니까 이게 오랫동안 여기서 자리를 잡고 아는 작가들이 있고 나름 뜻도 있고 이런 일들이 조금 많이 어필한 경우네요.

이: 그래서 '아트컨설팅 서울' 할 때, 일을 할 때 참여 작가들과 워크숍을 정말 진지하게 오래 했어요. 여러 번 하고, 작가도 숙지하고. 자기 작품을 베이스로 깔고 어떻게 변형시켜야 되는지 같이 이야기하고.

신: 갈등은 없었나요. 생활도 되고 뜻도 펼친다는 것이.

이: 기본적으로 그런 갈등은 개인이 푸는 거니까. 그리고 제가 '아트 컨설팅' 할 때 조직이 제일 커졌을 때는 13명까지 있었어요, 월급이 나가야 되는 사람이. 이 사람들한테 뭘 부탁했냐면, '아트 컨설팅'이라는 이름으로 온전하게 살지 말아라, 자기 이름으로 어디 가서 글을 쓰든 강연을 나가든 독립된 프로젝트를 해서 거꾸로 '아트컨설팅 서울'이 시스템을 가져다 쓰던지 그렇게 해야지 우리가 오래 살아남지. 우린 회사체 형태만 띄었지 회사가 아니기 때문에 같이 못 간다.

신: 선생님 이때 '풀' 개관하는데요. 『포럼A』에 선생님 이름이.

이: 이때 문화연대, 심광현 씨가 출발시키고 만들었죠. 이영욱 씨 중심으로 '풀', '미술인연합', 박찬경 씨 중심으로 '포럼A' 하고 있잖아요. 그렇게 또 서로들 잘 알고 지내는 관계고, 친분 관계가 만들어지고. 여러 개가 겹쳐 있었어요.

신: '풀'에 대해선 어떻게 생각하셨어요?

이: 저는 제 식으로 실험을 한 번 해봤던 거였기 때문에 다른 관점이 반영이 되면 충분히 또 실험해볼 수 있고 하는 거니까 좋았죠. 저는 지금도 대한민국의 미술관은 숫자 모자란다고 생각하고. 더더군다나 대안 공간은 훨씬 더 많아야 한다고 생각하니까. 굉장히 좋게 생각해요, 지금도.

신: 선생님, 일주아트센터 오픈한 연유는 어떻게 되요?

이: 일주는 '아트컨설팅 서울'의 장기 프로젝트였어요. 저희가 6년 만에 끝났지만 원래 초벌 계약서에서는 15년 계약이었어요. 그 장소에 H빔 박는 거 보고 위치가 좋아서. 그래서 제안서를 만들어 갖다 드렸어요. 그랬더니 현장 소장이, LG건설 소장인데, 우리는 소위 말해서 하청업자나 원청업자로서 돈 받고 건물만 세워주는 사람이니까 우리한테 클라이언트가 있는데 태광산업이라는 그룹이 있다. 태광그룹 가서 줘라. 그래서 태광그룹 사람 만나려면 어떻게 해야 하냐고 물었더니, 거기 흥국생명 사옥 건물이었기 때문에 흥국생명 담당자가 나와 있대요. 그래서 그 사람한테 갖다 줬더니 대충 보더니 쓸데없는 걸 가져오셨네요? 다음에 한번 봅시다. 네 하고 연락처를 주고받았어요. 맨땅에 헤딩. 운이 정말 좋았죠.

신: (일주아트센터의) 포커스를 소위 미디어아트라고 말할 수 있는 것에

두었는데, 그게 당시에 선생님께서 생각하실 때 핵심이다, 이렇게 생각하신 거였어요?

이: 당시에 한창 미디어 매체-동영상 작품이 활발하게 제작될 때인데, 작업 환경이 전부 개별적, 개인적 조건에서만 조성되어 있었을 때여요. 그래서 모두 편안하게 사용할 영상매체 미디어 센터, 타운 그런 것 하나 있으면 좋겠다 생각하고 여러 가지 그림을 그렸었어요. 그런 상상력을 홍순철 형(기존 방송국 피디, 영상원 교수)에게 도움도 받고, 그다음 김동원, 푸른영상이라고 하는. (신: 〈상계동 올림픽〉이요.) 푸른영상 팀을 알고 지냈어요. 머릿속에 이런 사람들이 공공예술이라는 이름으로 활동하는 게 좋겠다. 이 작가들, 이 소스를 여기에 집어넣으면 좋겠다. 그래서 이제 약간 거짓말을 보태서 잘 되면 당시 PT 자료 만들 때였는데, 잘 되면 미디어 중심으로 전환하는 전시장, 편집실 이런 식의 시스템을 만들 거다. 그런데 우리가 어필이 된 이유는 뭐냐면 이 오너가 새로 짓는 건물에 엄청난 애정을 갖고 있는데 1층에 자동차 전시장이나 은행이 들어오는 게 싫었던 거예요. 다른 뭐 색다른 거 없을까. 그런데 미디어 갤러리가 들어오고 미디어 영상실이 있다고 하니까 이건 좀 다르잖아요. 그리고 저희가 칸막이가 없는 전시장을 맨 처음 스케치를 보여줬거든요. 공중에서 모니터가 막 떠있고. 그림도 그럴싸하잖아요. 그래서 덜컥 됐어요. 되고 나서 조정 기간 1년 반 거치면서 실행으로 옮기게 되었고. 15년 계약을 해서 기가 막힌 조건에서 저희가 6년을 잔치를 했어요. 그러다가 우리가 이념 집단이라는 오해가 있어서 나가라는 이야기를 해가지구. 2006년에 일방적으로 계약파기 통보를 받았어요.

신: 정치적 변화와 연관이 있나요? 그땐 노무현 정부 후반이긴 한데요?

이: 그런 것 같지는 않고. 저희가 보여준 작품들 중에 그럴 만한 것들이 계속 연이어서 있었거든요. 소위 말해서 영상. 김동원 회고전 형식으로

한 달 가까이. 거기에 실내 큐브가 있고 아트큐브가 있었는데, 아트큐브는 77석 자리였는데 이건 저희 전용관이었어요. 그런데 저희가 콘텐츠를 1년 내내 집어넣지 못하니까 백두대간에다가 니네 영화 중 짜투리 영화 비는 시간에 넣어서 같이 섞어서 하는 건데 우리가 하는 내용들이 다른 사람들한테….

신: 아, 편향적이라고 생각할 수 있었다고. 선생님, 지금 크게 보면, 이 인터뷰를 하는 취지도 그런데요. 어떻게 보면 선생님이 그렇게 범주화되건 안 되건 간에 민중미술에서 공공예술로 가는 어떤 큰 흐름 속에 계속해서 선생님이 있었다고 이렇게 말할 수 있을까요?

이: 그럼요, 보는 관점에서. 왜냐하면 그 큰 흐름 바깥에 한 번도 없었으니까. (신: 선생님께서요?) 그런데 민중미술의 아주 핵심에 들어가 있었느냐, 그건 절대로 아니고 민중미술 성향이 있느냐, 그러면 어느 정도 있어요. 하지만 민중미술이라 부른다면 저는 NO예요. 사회문제에 관심이 있고 조금 더 정치적인 역할이나 행동에 자각한 그런 미술을 굉장히 중요하게 생각했으니까. 하지만 그게 온전하게 미술이라고 생각하는 사람과는 항상 척을 졌었고. 그리고 공공미술은 많은 분들이 애쓰고 있지만 실제로 '공공미술이라는 게 있어요. 퍼블릭 아트라는 말. 이런 걸로 방향을 틀만 해요'라고 제안했던 게 우리 팀이에요. 우리는 내부 스터디가 끝난 상태에서 이런 이야기 저런 이야기들을 하기 시작했었고 맨 처음에 공공미술이라는 말 받아들이기 힘들 때, 사람들이 '환경 조형물이예요?' '지금 있는 환경 조형물 말고요. 대체할 만한 환경 조형물이 가능해요' 이렇게 대답했었거든요, 저희는.

신: 그럼 선생님이 생각하실 때 대체할 만한 환경 조형물로 가장 괜찮다 생각하는 작업은 어떤 거예요?

이: 저희는 실험적으로 했어요. 광화문 사거리에다가 종로구청 종로경찰

서에 다 승인을 얻고 그래서 야외 조각전을 한 번 한 적이 있어요.

신: 예를 들면,《안녕하세요!》라는 전시.[19] 2002년에 있었던.

이: 근데 거기에서 나왔던 작품들은 소위 말해서 전통 모뉴멘트를 대체할 만한 것들이었어요. 그리고 어떤 작가는 동화면세점 앞에다가 큰 마루를 깔았어요. 두 가지 다른 화약제품으로 표면 처리를 해가지고 자꾸 밟으면, 먼지가 쌓이면 밑칠 한 글씨가 떠오르게, 잘 보이게. 그게 "PEACE"였어요. 뭐 이런 거. 사람들이 밟고 다니다가 "PEACE"라는 글자가 드러날 때부터는 사람들이 피해요. 안 밟고. (웃음)

신: 마무리하는 이야기라 조금 추상적이긴 한데요. 예를 들면 좋은 공공예술, 공공미술이라고 안 하시고 선생님께서는 예술이라고 하시는데, 어떤 게 좋은 모델이라고 할 수 있을까요. 오늘 인터뷰한 것과 연관지워 크게 이야기해보면요?

이: 제가 강의할 때 학생들에게 하는 표현들인데요, 자기 작가의 아이덴티티가 여전히 중요하다고 생각하고 오리지널리티 이런 것들이 여전히 소중하다고 생각하다면 요셉 보이스가 공공예술의 마지막 단계에 가있다. 그리고 대표적인 작품이 〈7000그루의 떡갈나무〉[20]라고 저는 그런 이야기를 해줘요. 하지만 여전히 작가 중심의 프로젝트고. 그것보다 조금 더 한계를 넘어서고 싶은 그런 공공예술을 꿈을 꾸면 주민이 되는

19. 아트컨설팅 서울 기획의《안녕하세요!》는 광화문 빌딩 앞, 교보빌딩 옆 녹지, 금호빌딩 앞, 홍국생명빌딩 앞에서 2002년 5월 28일-6월 30일까지 열렸다.

20. 1982년 카셀 도큐멘타 7을 위한 요제프 보이스의 작업으로서, 거주민들의 참여를 통해 총 7000그루의 떡갈나무를 도시 전역에 심는 프로젝트이다. 7000개의 현무암 비석을 프리데리치아눔 미술관 앞 잔디밭에 쌓아놓고 한 그루 심을 때마다 하나씩 그 옆으로 옮겨져 나무를 심을 때마나 돌무더기가 줄어들게 된다. 파괴를 통한 개발로부터 다시금 자연의 복원이라는 의미로 읽는다. 5년 동안 진행되어 카셀 전역에 떡갈나무가 들어서게 되었다. 그러나 보이스는 완성을 보지 못하고 1986년 세상을 등진다.

방식. 망원동 주민이 되던, 서울 시민이 아니라 동네 주민이 되고. 주민이 되고 난 후에 보는 전혀 다른 관점들. 그런 새로운 지평에서 해석할 수 있는 것들을 먼저 잡는 것. 그런 게 우리가 꿈꾸는 공공예술이에요. 거기에서 가능한 게 제가 관여하는 시민단체가 있는데, 이문동에서 일어나는 일만 책임지는 시민단체예요. 21년 동안. 거기서 아이들이 놀다 보니까, 그 아이 부모가 바뀌잖아요, 누가 자기 아이를 케어해주니까. 그리고 바뀐 부모들이 또 뭔가 선한 행동을 해요. 그래서 놀자 학교의 취지들이 그랬나 할 정도로 변화가 생긴단 말이에요. 그곳에 문예 프로그램 때문에 한글을 배우시는 할머니들 아주머니들께 종합예술학교 연극반, 연극원과 연결을 시켜가지고 연극 동아리를 만들었거든요. 이분들이 연극 동아리들 다음 기수를 자기네들이 대학 동아리처럼 홍보하고 뽑고. 그렇게 동아리가 있어요. 극단 '봄' 이렇게 해서 공연을 해요. 물론 제대로 연극에 익숙한 사람들이 보면 오합지졸 같지만, 내용이 굉장히 진지하고. 저는 그래서 그런 게 더 좋다는 이야기를 하는 게 아니라, 예술이라고 부를 수 있는 레이어가 계속 쌓여서 얼마만큼 풍부해질 수 있는지 가는 거에, 이게 공공예술의 가장 최종적인 목적이라고 저는 생각해요. 가장 높은 수준에 도달하도록 자기 연마를 할 것인지는 참가하는 각각의 자기가 결정하는 거지만. 이 다양한 예술 경험의 참여 방식이 만들어놓는 경험 층위-레이어가 어떻게든 유기적으로 연결되어 있다는 것을 이해하는 거, 이것이 공공예술이죠, 첫 번째는. 더 적극적인 것은 왔다 갔다 할 수 있는 거고. 스스로의 경계를 허물면서. 그런 걸 꿈꾸는 거죠. 작가들한테도 그런 것을 요청하는 거고. 장르를 크로스오버 하는 정도의 문제가 아니라 세상의 어떤 경계도 다 자기가 아방가르드 역할을 하면서 넘어서려고 하는 끊임없이 변화시키려고 하는 그런 의지가 실천적으로 가는 게 공공예술이라고 보는 거예요.

신: 그때 제일 중요한 것은 지역적인 거. 로컬하고 구체적이고 특정하고 이렇게.

이: 왜냐하면 주민이 되어야지. 자기 행동이 자기 삶하고 직접적으로 연관되는 걸 실감이 되거든요.

8.
이종구,
땅의 땀과 눈물을 그린
일하는 화가

채록 일시: 2019년 9월 23일 오후 1시~3시

채록 장소: 인천 이종구 선생님 작업실

대담: 이종구, 채효영

기록: 채효영

이종구는 1954년 충남 서산에서 태어나 중앙대학교 예술대학 회화과를 졸업하고 인하대학교 교육대학원에서 미술교육을 전공했다. 1976년 《이종구 습작전》을 시작으로 1982년 '임술년' 창립 동인으로 참여해 활동했고, 《삶의 미술전》(1984), 《87 문제작가작품전》(1988) 등에 출품하면서 민중미술운동에 참여했다. 국립현대미술관이 기획한 《민중미술 15년전》(1995), 《평화선언 2004》(2004) 등 국내 여러 기획전과 《태평양을 건너서》(1994~1995), 《민중의 고동—한국미술의 리얼리즘》(2007~2008) 등 해외의 여러 기획전에도 참여했다. 가나미술상, 우현미술상 등을 수상했고, 2005년 국립현대미술관의 '올해의 작가'로 선정되었다. 국립현대미술관, 대전시립미술관, 전북도립미술관, 성곡미술관 등 국내외 여러 미술관에 작품이 소장되어 있으며, 현재 중앙대학교 미술학부 교수로 재직 중이다.

채효영은 1968년 출생으로 대학원에서 미술사를 전공했다. 문화예술위원회, 국립예술자료원 객원 연구원을 역임했고, 성신여대, 계원예대 등에서 강의를 했다. 「민중미술의 전통인식에 나타난 탈식민성의 계보—백수남의 고구려 사신도 계승을 중심으로」, 「1980년대 초반 민중미술에 나타난 사진수용의 의미—'현실과 발언'을 중심으로」 등 민중미술에 대한 몇 편의 논문을 썼다. 현재 한국교통대학교 강사로 재직 중이다.

1. 유년 시절과 미술 입문 과정

채효영(이하 '채'): 선생님, 안녕하세요.

이종구(이하 '이'): 안녕하세요.

채: 선생님 우선 이렇게 자리해주셔서 감사드립니다. 먼저 제가 조사를 해보니까 충남 서산시 대산읍 오지리, 거기서 태어나셨더라구요. 근데 학교는 서울에서 나오신 거 같은데, 어떻게 서울로 올라오시게 되었는 지 어린 시절 이야기 좀 해주세요.

이: 제 고향이 서산에서도 맨 북쪽 끝 바닷가라, 당시 60년대에는 교통편이 내륙으로 가는 도로 사정도 굉장히 열악하고 대중교통도 원활하지 못해서, 서산 시내 나가는 것도 거의 하루가 걸렸어요. 두 시간 걸어가서 하루에 두세 번 다니는 버스를 타고 고개를 몇 번 넘고…. 지금은 30분이면 가거든요. 더구나 서산은 더 내륙에 있어서, 충남 중심에 있는 천안이나 대전은 서울보다 더 먼 데여서, 자연스럽게 인천으로 가는 뱃길이 열려 있었어요. 태안, 당진, 서산 쪽 충남 서부 바닷가 지역은 주로 배를 타고 인천으로 왔죠. 인천으로 와서 서울로 올라가는…. 저는 서산에서 초등학교 졸업하고 중학교를 인천으로 진학했어요. 그 당시에 인천에 우리 누님도 있었고, 친척이 많았지요. 그니까 서산, 태안 지역, 당진 사람들은 인천에 거의 가족이 한 명 정도 살아요. 그러니까 내륙으로 나가긴 힘들고, 인천은 배를 타고 네 시간, 다섯 시간에 갔거든요.

채: 그럼 선생님 형제분들이 어떻게 되셨지요?

이: 누나가 셋 있구, 남동생이 둘 있어 삼녀 삼남인데 남자 중에선 제가 장남이고.

채: 형제분들 많으셔서 좋으셨겠어요.

이: 하하하. 아 옛날에는 다 그 여섯, 일곱 명은 뭐 있었죠.

채: 그럼 중학교 때부터 인천으로 오신 거예요?

이: 그쵸. 중학교 때부터 인천으로 유학을 와서 인천에서 동산중학교에 입학했는데, 그 학교 미술 선생님이 박영성[1] 선생님이라고 인하대에서 정년 퇴임하셨고, 수채화의 대가이셨어요. 옛날에 마지막 국전에서 대통령상을 받으시고, 그분이 미술 선생님으로 계셔서 자연스럽게 미술에 관심을 가졌고, 바로 활동을 지도하셔서 자연스럽게 미술반에 들어가 미술에 입문했죠.

채: 고등학교에 진학해서도 계속하신 거죠?

이: 중학교 때부터 본격적으로 미술반에서, 그리고 고등학교 가고 대학은 서울로 가고. 사실 중고등학교는 인천서 나왔습니다.

2. 인천에 자리를 잡게 된 계기와 대학 진학

채: 특별히 인천에 자리를 잡게 된 계기는 결국 여기 사시는 분들이 계시고, 그나마 교통이 편하니까 자리를 잡으신 거네요.

1. 박영성(1928~1996): 서양화가로 1974년 국전에서 〈회고〉로 최고상을 수상했다. 사실 기법의 회화를 주로 제작했다.

이: 그렇죠. 중고등학교 다니면서 자연스럽게 정착을…. 부모님이 서산에서 농사를 지으셨고, 돌아가실 때까지 서산에 계셨으니까 항상 서산에 왔다 갔다 했지만, 인천이 거점이었죠, 제 공부하던 데고, 군대를 갔다 오니까 누나들이 다 결혼을 했고, 인천에 제가 아무 연고가 없었어요. 거주할 수 있는 데가 없어서 인천에 안 살아도 되는데, 결국 인천에 오게 되더라구요. 친구들이 있고, 선후배가 있으니까.

채: 제2의 고향이시네요.
이: 예. 인천에서 중학교 시절부터 지금까지 살고 있습니다.

채: 선생님, 중앙대 졸업을 하셨잖아요. 거기에 특별히 진학을 하게 된 이유가 있으실까요?
이: (웃음) 글쎄 특별히 선택을 해서 간 것은 아니지만, 그 당시는 서울대, 홍익대, 서라벌예대, 남자가 갈 수 있는 대학들이 세 학교 미술대학이 있었거든요. 여자들은 수도여자사범대학도 있었고 더 있었죠, 성신여대, 동덕여대, 이화여대 있었는데 남자는 주로 세 학교였죠. 당시 〔입시가〕 전기, 후기 있었는데, 제가 전기에서 나중에 중앙대로 합병한 서라벌예술대학을 보게 됐어요. 원래 저는 후기만 보려고 했어요. 홍익대가 후기였거든요. 후기를 보려고 준비를 하고 있는데, 어느 날 갑자기 친구가 자기가 입학 원서, 서라벌예대 입학 원서를 샀는데, 자기가 안 보고 다른 학교를 보려고 한다고 네가 한 번 보려면 봐라 해가지고, 제가 갑자기 선택을 해서 (웃음) 서라벌예술대학 입학했고, 입학하니까 갑자기 이 학교가 중앙대에 합병이 됐어요.

채: 그렇죠.
이: 미아리에 서라벌예술대학 캠퍼스가 있었는데, 1학년 땐 미아리로 학교를 다니다가, 흑석동 중앙대로 이사를 온 거죠. 그러니까 저는 입

학은 미아리 캠퍼스의 서라벌예대에서, 공부는 2학년부터 흑석동 중앙대 캠퍼스에서, 그리고 지금은 중앙대 안성 캠퍼스에서 교편을 잡고 있으니 중앙대학교 예술대학의 3개 캠퍼스를 모두 다닌, 그야말로 중앙대의 역사를 온전히 경험한 유일한 세대입니다.

3. 대학 시절 받은 아카데미즘의 영향

채: 그러네요. 중앙대에 진학을 하셔서 영향을 받은 선생님이 계세요?

이: 그 당시 선생님들이 좋은 분들이었어요. 그 당시가 구상, 비구상 나뉘어 있지 않았습니까? 국전이 주로 그런 식으로 영향력을 발휘하면서. 중앙대 선생님들이 전부 구상적인 작업을 하셨죠. 그분들은 유럽 가서 공부한 일본 작가한테 배워서 오고, 또 뭐 선전이나 이런 시대를 거치면서 주로 사실적인 그림을 그리는 아카데미즘을 주로 했던 선생님들이지요. 저도 구상적인 문학적 표현이 좋았어요. 저는 사실 그림보다 한편으로 고등학교 때 글을 쓰고 싶었거든요. 그래서 항상 산문 정신이라고 할까, 어떤 서사, 상상, 이야기 그림을 그리고 싶어서 추상이 아니라, 구상적 표현에 관심이 많았어요. 마침 구상회화의 대표적인 분들이 다 교수님으로 계셨고, 그분들에게 약간 기초적인 것을 배웠지요. 한편으로는 부족했던 건 교수님들이 대상을 철저히 재현하라고 했지만, 그것은 상상이나 서사와는 거리가 있었지요. 제가 발전할 수 있는 기초를 중앙대에서 좋은 선생님들에게 배웠어요.

4. 배동환과의 관계

채: 제가 전에 논문 준비할 때 보니까, 중앙대에 배동환[2] 선생님이 계셔

서 학생들에게 영향을 주셨다고 나와 있던데, 혹시 배우신 적이 있으세요?

이: 저희 다닐 때 조교를 하셨어요. 그 당시 청년 작가 중에서 두각을 내셨죠. 그때 재학할 무렵에 대부분 학생이 그 선배님의 영향을 많이 받았어요. 굉장히 새로운 구상이라고 할까. 국전 구상이 좀 밋밋하잖아요? 풍경화, 인물화, 여인 좌상, 정물화 이런 그림인데, 그분은 굉장히 예민하고 감수성이나 시대적인 분위기를 날카롭게 체화한, 그런 문학적 상상력이 뛰어난 분이에요. 그분이 그런 작업을 하니까, 자연스럽게 학생들이 다른 선생님들보다는 젊은 작가의 영향을 좀 받았죠. 알고 계시네요, 배동환 선생님을.

채: 제가 준비하다가 보니까 그 얘기가 잠깐 나오더라구요.
이: 저는 지금도 배동환 선생님과 굉장히 가까운 사이고⋯.

채: 지금은 연세 많으시죠?
이: 퇴임하셨죠, 학교에서.

5. 사실적 표현과 서사에 관심을 가지게 된 계기

채: 사실 선생님이 학교 다니실 때는 추상이 유행일 때잖아요. 모노크롬이라고 해서 단색화가 유행하고.
이: 그렇죠.

채: 대체로 유행을 좇는 게 좀 편했을 것 같은데, 굳이 사실주의를 택하

2. 배동환: 서양화가로 신라대 교수를 역임했다.

셨어요. 선생님 학생 때 작품을 보면 초현실주의다 이런 이야기를 하는데, 그쪽으로 관심을 가지게 된 계기는 문학성 때문인가요?

이: 그런 면도 있고, 저는 약간 체질적으로 모호한 추상적 표현이 좀 안 맞아요. 뭔가 내용적인 스토리나 화면 구성을 통해 발언을 하고 싶고, 메시지를 전하고 싶었어요. 그런 상징이나 의미를 표현하고 싶은데, 모노크롬이나 개념미술은 어떤 추상성을 가지고 얘기를 하니까, 전 그런 부분이 좀 맞지 않아서, 초현실주의적인 쪽으로 처음에 공부를 했죠. 구상적인 그림이지만 재현만 갖고는 안 되니까…. 이미 선생님들한테 배우긴 했지만, 기법적인 거였지요. 그 당시 현대미술 형식들이 개념미술이나 주로 단색화 중심인 상황에서 저는 일종의 틈새로 초현실주의적으로 약간 이미지나 상황을 변형해서 이야기를 하고 싶었던 것이지요. 그 당시 리얼리즘이라고 하는 것이 민중미술 이전이니까 없었죠. 그래서 학교 때는 약간 초현실적인 그림을 그리면서 접근했습니다. 제가 서사적이고 산문적인 형식과 주제에 대한 관심을 가진 것은 당시 70~80년대 한국 문학에서 받은 영향이 컸어요. 이문구, 황석영, 송영 같은 작가들이나 신동엽, 고은, 신경림 등의 시를 좋아했습니다. 그래서 제 작업에는 자연스럽게 문학적 상상력과 서사의 영향이 있었다고 생각됩니다.

6. 미술의 사회 참여에 대한 관심과 문학의 영향

채: 선생님은 1976년에 대학을 졸업하신 거로 나오더라구요. 그러면 사회 참여적인 미술이라는 거에 생각도 못하고 있던 그런 시절이었는데, 혹시 동료분 중에 미술의 그런 역할에 대해 의견을 같이한 분들이 있으세요?

이: 학교 시절에는 그런 욕구와 문제의식이 있으면서도, 누구한테도 그

런 구체적인 동기를 유발할 수 있는 계기가 없었어요. 어쨌든 미술이라는 게 재현이나 모더니즘, 미니멀리즘이 전부였지요. 그 당시는 70년대 전반의 유신 사회로 박정희가 삼선개헌을 한 그런 억압된 시대여서, 문학에서는 저항들이 많았거든요. 김지하, 자유문인실천협회,[3] 이호철 이런 분들이 그랬죠. 그 당시 중정 같은 데서 감시를 하고, 창작물인 책이 판금이 되는 시댄데, 미술은 그런 게 전혀 없었어요. 같은 예술인데 미술은 이런 게 없을까 하는 그런 고민이 있었지만, 제가 구체적으로 그걸 창작할 수 있는, 뭐라 그럴까 주도할 수 있는, 역량은 안 되었지요. 80년대 전두환 때 억압이 구체화되고 제가 학교를 졸업하고 정말 작가로서의 출발 지점일 때, 동력이 이제 생긴 거죠. 우리나라에서는 70년대까지 미술에서는 리얼리즘이라는 용어도 거의 존재하지 않았고….

채: 그렇죠. 제가 찾아보니까 무슨 형상미술 이런 식으로….
이: 맞습니다. 형상, 신형상.

채: 그게 참 애매한 말이잖아요, 형상.
이: 현실의 리얼리티나 사회적인 미술을 해야 된다, 궁극적으로 예술이 세상에서 무슨 의미를 갖게 되는가 이런 토론을 하면서, 친구 몇몇하고 82년도에 '임술년'이란 그룹을 만들게 되었어요.

7. '임술년' 결성과 '현실과 발언'

채: '임술년' 결성이 82년인데, '현실과 발언' 동인이었던 김정헌 선생님

3. 자유실천문인협의회를 의미함. 자유실천문인협의회는 1974년에 반독재 민주화 운동을 위해 결성된 문학운동 단체이다.

을 인터뷰한 것을 훑어보니까 '임술년'이 결성된 거에 '현실과 발언'(이하 현발)이 영향을 주었을 것이다, 이렇게 말씀을 하시는 게 있더라구요. 그거는 맞나요?

이: 맞죠. '현발'이 79년에 미술회관(지금의 아르코 미술관)에서 전기를 내려서 촛불 켜고, 그다음에는 동산방화랑에서…. 저 그거 보고 충격을 굉장히 많이 받았어요. 그 당시에 이렇게 용기 있는 작가들도 있구나. 우리가 구체적으로, 또 잠재적으로 갖고 있던 파편화된 그 동력을, 현실의 문제를 이렇게 표출하는구나…. 근데 '현발'은 단순한 군부독재 현실의 문제뿐만 아니라 제도화된 미술, 그러니까 개념미술이나 현실과 아무런 유기적 맥락이 없는, 벽지 같은 미술이 세상과 소통하지 못하는 문제를 다루기도 했지요. '현발' 작가들은 미술의 사회적인 소통이라는 문제가 하나 있었고, 더 중요한 것은 당시 사회 현실의 문제, 이 두 개의 이슈가 활동 모토였거든요. 우리의 경우 소통의 문제는 별로 큰 관심이 없었는데, 사회에 대한 발언, 뭐 이름이 현실과 발언이었으니까요. 그리고 집단화된 그룹의 활동이 상당히 충격적이고 신선했고, 새로운 미술에 대해 자극하는, 선구적인 어떤 활동으로 봤지요. 영향을 받았죠.

채: 그러면 '임술년'을 어떻게 결성하게 되셨어요?

이: 학교에서 공부를 같이 했던 전준엽, 박흥순 이런 친구들이 저랑 어려서부터 가까운 친구들이고, 역시 같은 학교 출신인 황재형, 이명복, 또 그 친구들의 친구들인, 조선대 나온 송창, 영남대 나온 천광호, 이렇게 일곱 명이 의기투합을 했었죠. 평소에 관심이 있었고, 어떠어떠한 친구들이 이런 작업을 할 거다 해서, 그런 친구들에게 연락을 했죠. 우리 이런 그룹 한번 해볼래? 그 당시 그룹전이 일반적인 활동 단위여서 그룹들이 많았거든요. 지금은 레지던시 뭐 다양한 방법이 있잖아요. 그런데 그 당시는 그룹으로 이제 '현발' 하듯이 우리도 그룹을 하나 창립하

자, 그리고 그걸 통해서 시대를 고발하고 문제를 갖는 작업을 하자, 이런 의견을 서로 규합했어요. 마침 그때 '현발'이 창립을 했고 현발 활동 보니까 용기도 났습니다만, 사실 그때는 좀 무서운 시대였어요. 사회비판적인 그림을 그릴 때, 분위기가 전두환, 그야말로 억압적이라 좀 그랬지요. 젊긴 했지만 그래도 공권력이라든가 안기부의 네거티브한 통제라든가, 작가 작품들이 압수되고 그런 시대니까 조금 무섭기도 했어요. 하지만 의기투합을 하니까 용기가 났고, 우리 이런 창작을 한다, 세상을 그린다, 세상을 반영한다, 이런 구체성을 갖게 됐지요. '임술년'은 이제 가까운 친구들이 중심이 되어서 창립을 하게 되죠.

8. '임술년'의 창립 준비

채: 그때 그룹들 보면 모여서 세미나도 하고 공부도 했다는 회고들을 하시는데, '임술년'도 그렇게 하셨나요?

이: '임술년' 창립하기 전에 매달 모여서 각자 발제를 개인별로 하고, 나 이런 걸 그리고, 이걸 통해 뭘 하고 싶다는 발제를 돌아가면서 했어요. 그때 '임술년' 회원 중에 교사도 있고, 입시 미술학원 하는 사람도 있었죠. 그때 미술학원 하면서 입시생을 지도해 월세도 내고, 먹고 살고 하는 그런 시대였거든요. 어떤 친구는 개인 작업실 하면서 가르치기도 하고. 전 교사 됐죠. 각자 일을 하면서, 시간을 내서 발제하고, 자기 작업에 대한 것도 하면서 창립전을 준비했죠.

채: 사회과학 책 읽고….
이: 그건 조금 이후에.

채: 아, 예.

9. 《20대의 힘전》과 민족미술협의회의 창립

이: 82년도에 창립전을 하고 활동을 시작했는데, 85년 전후 새로운 미술운동이 적극적으로 조직화되고 집단화되는 현상이 나타나면서 드디어 《힘전》 사건 등이 있었지요.

채: 《20대의 힘전》.

이: 아랍문화회관에서 그림을 압수하고 밟고 작가 수십 명 연행하고, 그런 구체적인 탄압의 사례들이 여기저기서 디지기 시작하니까, 좀 더 연대해서 우리만의 어떤 조직을 만들어야 한다 해서 만든 게 '민족미술협의회'(이하 '민미협')이거든요. '민미협'이 85년에 창립을 하죠.

10. '임술년'의 그룹전 활동과 해체

채: 그럼 '임술년'을 만든 다음에 그룹전을 몇 번 하셨잖아요. 언제까지 그룹전을 하신 거에요?

이: 이게 (포스터를 보이며) 마지막 임술년이에요, 87년.

채: 87년.

이: 그러니까 이게 82년부터 87년까지 6년 동안 했는데, 전시를 일곱 번 했습니다. 전시는 전국에서 한 번씩 했어요. 부산에서 하고 대구에서 했고 광주에서 했고, 그다음에 서울, 87년 부산전을 끝으로 해체됐죠. 이때 87년 6월 항쟁이 일어나니까, 우리가 그림을 그려서 그림마당 민에서 전시하고 하는 방식의 창작 활동이 사회 변화에 역할을 못 한다고 생각을 했어요. 그때는 전부 다 밖에서 싸울 때였고, 주로 이제 걸개그림이나 깃발그림이나 벽화나 이런 공공성을 가진 형식들이 사회 변

혁의 현장에 있으니까, 이 컴컴한 전시장에서 보여주는 것이 굉장히 상대적으로 빈약해 보였고, 뭐라 그럴까 좀 위축됐다고 할까, 소극적인 일 같아서…. 그때는 우린 소집단 운동을 그룹으로 할 수 있는 역할을 충분히 했다, 만 6년 동안 그렇게 현실 반영을 했고, 비판을 했고. 그런 문제의식을 통해서 6월 항쟁이, 민주화가 되고 있고, 각자 창작을 계속 하던, 현장에 가서 활동을 하던, 우리가 무슨 친목 그룹이 아니니까 전문가로서의 역할을 충분히 하고, 그 이후는 각자 창작을 통해서 길을 가는 게 옳다, 해서 87년도에 해체를 하게 됐죠.

채: 그럼 이후에도 친목은 계속 유지를 했죠?

이: 개인적으로 했고, 공식적으로 모임 같은 건 없었구요. 그땐 '민미협'이라는 더 큰 조직이 생기니까, 그 밑에 개별적인 그룹은 별로 의미가 없었어요. 오히려 '민미협'에 각자 가서, 거기서 만나서 '임술년'끼리 밥 먹을 때 같이 앉아서 먹든, 어쨌든 '민미협'이라는 게 그 당시 힘 있게 조직 운동을 했었죠.

11. '임술년' 전시의 형태

채: 작품 전시회를 하실 때 주제를 정해놓고 하셨어요? 아니면 개인적으로 그냥 하셨는지?

이: 그때는 주제가 그냥 현실 주제였어요. 군사독재 시대니까

채: '현발' 같은 경우는 '도시' 이런 식으로 정해놓고 했잖아요.

이: 우리는 '6·25', '도시' 같은 주제를 안 정하고 그 대신 나름대로 연구하는 자기 작업의 주제라고 할까, 그런 범위는 있었어요. 황재형 씨는 탄광에 가 탄광 광부의 현실을 주로 그렸고, 전준엽은 문화 풍속도라고

우리나라의 현실이 서구화되는 그런 현실이나 환경의 문제 이런 걸 주로 관심을 가졌고, 또 이명복 작가는 이태원의 미군 기지촌 문제에 관심을 가지고 분단 현실을 암시적으로 그렸는가 하면, 저는 이제 농촌 문제 그림을 그리다 보니까, 자연스럽게 각자의 어떤 연구 영역이 있어서 굳이 주제를 따로 두지 않더라도 상관이 없었죠. 뭐 일곱 명 또는 새로 가입을 하고 나간 중간에 열 몇 명이 활동을 했습니다만, 각자 자기 작업의 관심에 따라 당시의 한국의 현실을 표현했고 깊이 있게 다양한 기층 민중의 문제, 분단의 문제부터 노동, 농촌 인식의 문제들을 포함하고, 굳이 우리는 주제 선정을 할 필요가 없었습니다.

채: 포용성이 상당히 큰 그룹이었는데, 사실 그런 그룹이 오래가잖아요.
이: 우리가 인간적으로 가까운 사이이고 친목이 그 속에서 비중이 더 커서 지속도 가능했겠지만, 창작에 대한 전문성은 좀 느슨해졌겠죠. 뭐든지 박수 받을 때 떠나라고, 발전적인 해체를 한 거죠.

12. '지평' 결성과 활동

채: 그러면 1985년에 '민미협'이 결성이 되는데, 그전에는 '임술년' 말고, 그 당시에 민중미술운동이 진행되는 과정에서 다른 어떤 활동도 하셨나요?
이: 저는 인천에 있다 보니까 인천에서 '지평'⁴이라는 그룹을 만들어 활동을 했어요.

4. 지평은 1985년 결성되어 7회의 정기전을 개최했다. 당시로서는 드물게 리얼리즘 계열의 작품을 선보였다. 이종구, 장충익, 도지성, 허용철, 홍원화가 구성원이었다.

채: 아, '지평.'

이: '임술년'은 서울 중심으로 활동하는 전국적인 조직이었다면 지평은 지역 작가들과 같이 했던 활동입니다. 당시 지역별로 그런 활동이 벌어지던 때 아닙니까? 광주에서는 '시민미술학교'니 이런 소집단 운동, 사회예술 운동 이런 것들이 전국에서 벌어질 때니까, 인천에서 '지평'이란 그룹을 만들어서 열 명의 지역 작가들이 같이 인천에서 민중미술운동을 했어요. 지역에 있던, 보수적인 어떤 미술계의 조직이 있지 않습니까? 뭐 미협이라든가 무슨 지역 원로 작가, 이런 분들이 가지고 있는 미술의 한계를 리얼리즘이나 민중미술을 통해서 확장하고, 젊은 작가들이 구심이 되기 위한 그런 활동을 했구요. 또 한편으로 저는 교직에 있으면서 이후이기는 하지만, 전교조 전 단계의 교사 운동의 과정에 참여해 활동을 했었구요.

13. '민미협' 결성과 참여

채: 선생님은 표 안 나게 활동을 열심히 하셨는데요. 85년에 '민미협'이 결성되는 과정에서 어떤 방식으로 참여하셨는지 말씀해주세요.

이: 아까 말씀드린 대로 《힘전》 사태 이후로 탄압에 맞설 수 있는, 그런 조직과 역량을 체계적으로 갖춰야 된다 해서 만든 게 '민미협'이거든요. 저는 그 당시 일고의 고민이나 뭐 없이, '임술년' 그룹 전체가 '민미협' 안의 어떤 것이 되어서 사회비판적인 미술 활동을 한다는 그런 생각으로 자연스럽게 '민미협'에 가서 활동을 했어요. 주로 인천에 살고 또 교직을 하고 그러니까 '민미협'의 조직 활동, 조직의 집행부나 이런 데서 일을 하지는 않았어요. '민미협'의 전시나 행사에는 빠지지 않고 가면서, 회원으로서의 활동은 충실하게 한 셈이죠.

채: 그러면 '민미협'이 만들어지게 된 결정적인 계기는 《20대의 힘전》 사태라고 할 수 있을까요?

이: 미술이 여기저기서 탄압받기 시작하니까, 각자 소그룹이나 소집단은 힘이 약해서, 그때는 또 공권력이 폭압적이니까 대응하기가 정말 어려울 때에요. 그래서 '민미협'에 대한 필요성을 잠재적으로 갖고 있었는데, 마침 《20대의 힘전》이 터지니까 묻혀서는 안 된다 했고, '임술년', '현발' 그다음엔 '두렁', 뭐 젊은 작가들은 대개 그 당시에 비판적인 관심과 그런 생각을 갖고 있지 않습니까? 그런 작가들이 아주 쉽게 모여 '민미협'으로 간 거지요. 그러는 중에 민중미술협의회이어야 한다, 민족 미술이란 뿌리를 바탕으로 해야 된다는 식으로 여러 가지 갈래가 있었어요. 미술관이나 갤러리 활동이 현장인 미술이 있고, 또 노동 현장에서 하는 활동이 있고, 또 이런 여러 가지 갈래가 있어서, 어떤 '민미협'의 정체성을 만드느냐 이런 주도권에 대한 고민들은 많이 있었지요. 몇 번의 토론 과정이 창립하기 전에 있었는데, 그 대표적인 것이 아카데미하우스라고 우이동에….

채: 수유리에.

이: 수유리에 있는 아카데미하우스, 거기서 좀 더 구체적으로 '민미협'의 방향에 대한 토론이 있었죠. 첫째가 현실이 더 이상 우리가 각자 각개전투로 있을 수 있는 현실이 아니다. 둘째는 이런 시대에 대응해서 개인은 물론 예술, 민중미술 활동하는 데 절대적인 힘을 같이 크게 연대해서 싸워야 한다. 셋째는, 우리의 미술 전통이 시작하는 자생적인 창작이다, 이런 문제가 주된 토론 내용이었죠. 그래서 회화뿐만 아니라 출판미술도 있었고, 만화 분과, 노동 미술 등 몇 개로 나눠 토론을 했죠. 지역 분과도 있었고, 지역 사람과 연대에 대한, 그런 공부도 같이 했었구요.

채: 굉장히 조직적으로 했네요.

이: 처음엔 조직적으로 했죠. 그 첫 대표가 신학철 선생님인가?

채: 제가 한 번 찾아봐야겠어요.

이: 손장섭 선생님인가?

채: 저는 손장섭 선생님으로 알고 있었거든요. 신학철 선생님은 좀 있다….[5]

이: 신학철 선생님은 두 번짼가?

채: 예.

14. '민미협' 창립 직후의 활동

이: 그분들이 가장 연장자라, 누구도 이의 없이 그분들을 모시고, 그러니까 이제 '민미협'을 만들고 나니까 비로소 연대가 잘 됐어요. 그 안에서 작가들끼리의 연대, 서울과 지역의 연대, 또 학생들이 죽고 막 그랬을 때, 순발력 있게 사회 활동을 미술운동으로서의 어떤 역할, 이런 데서 어떤 힘이 있었죠. 한편으로는 문학이나 연극이나 그 당시 주로 탈춤 등 다양한 작가들하고 연대하면서 같이 만나는 적이 많았죠. 그리고 분신 등의 불행한 사고가 생기면 전부 다 가서, 이애주 선생님은 춤으로 저항하고, 화가들은 걸개그림 그려서 바로 현장에 걸고, 노래패, 풍물패도 참여하고 해서, 어떤 공동의 창작이라고 할까, 사회예술이 '민미협' 창립과 함께 조직적으로 전개되었죠.

5. 민족미술협의회 초대 대표는 손장섭임.

채: '민미협' 창립이 훨씬 더 조직적으로 활발하게 된 계기가 됐네요?

이: 그렇죠. '임술년'이나 소그룹이 당시 위축될 수밖에 없었는데, 역동적인 진취적이고 주도면밀한 활동에 어떤 동력이 생긴 거니까요. 소그룹은 자연스럽게 별로 재미가 없어지고, 87년에 우리 역할은 여기까지라고 생각을 하게 된 것도, '민미협'이라는 큰 틀이 영향을 준 거죠.

15. '민미협'의 『민족미술』 발행과 집행부의 활동

채: 제가 찾아보니까 '민미협' 소식지도 정기적으로 발행하고 꽤 열심히 했더라구요.

이: 『민족미술』이라고 팸플릿, 조그만 소책자죠. 80년대부터 90년대 초까지만 하더라도 회원도 많았고, 체계적인 출판, 활동 체계가 굉장히 활기가 있었지요. 그런데 점점 정치 민주화, 사회 민주화가 진척되면서 필요성이 적어지니까, 지금 그렇게 된 거죠.

채: 그때 활동을 제일 활발하게 한 분으로, 돌아가신 김용태 선생님이 많이 나오더라구요. 실제로 미술가 중에서는 누가 제일 활발하게 활동하신 거예요?

이: 서로 역할을 다 돌아가면서 한 공로가 있기 때문에 특정한 누군가라고 할 수 없겠지만, 그 당시 아무래도 '민미협' 집행부 했던 사람들이 '민미협'을 추동하는 데 큰 역할을 했죠. 그때 대표분들, 유홍준 선생님도 대표를 했었고, 신학철, 김정헌, 손장섭, 주재환 등 이분들의 영향력도 컸고, 사무국장을 했던 홍선웅, 김준권, 류연복 등이 '민미협'에서 중심적인 역할을 했죠. 그중에서 활동 역량과 조직과 인맥을 잘 리드하면서 힘 있게 끌어온 분이 김용태 형으로, 용태 형이 아마 초대 사무국장인가 그랬을 거예요.

채: 아, 그러셨구나.

이: 나중에 '민예총'으로 확장되면서 민예총 이사장도 했지만 80년대 초기에는 용태 형이 중심이 돼서, 그분이 유연하게 사람들과 관계를 맺게 하고, 끌어오고, 소통하고, 이런 걸 잘하시는 분이라, 아주 수월하게 조직이 만들어졌어요.

채: '민미협'이 결성되고 사회 활동이 훨씬 조직적으로 활발하게 된 거네요?

이: 그렇죠.

16. 《잘라》전 출품

채: 선생님께서는 86년에 도쿄도 미술관에서 개최된 《잘라(JALLA)》전에 참여하셨더라구요. 그것 좀 말씀해주시겠어요?

이: 저는 그 전시를 한 번도 못 가봤어요. 출품은 주로 '민미협' 작가들이 했죠. 그래서 제3세계의 작가들, 아마 저팬, 그다음에 라틴아메리카, 아프리카, 아시아 해서 이니셜을 만든 게 《잘라》일 거예요. 주로 아시아와 제3세계가 중심이 됐죠. 그러니까 민중미술이 한국에서 정치적인 폭력에 대항하는 자생적인 미술이었지만, 이제 국제화되는 통로로서 《잘라》가 신선해서 참여를 했던 것 같은데, 《잘라》가 일본에서는 아마추어 그룹이었다고 그래요. 일본에서는 리얼리즘이나 이런 게 아예 없는데, 참여하는, 주도하는 사람들은 일본의 소수 아마추어라 우리가 참여하면서도, 일본에서 제3세계와 합작하는 그런 공간이 생겼다는 게 굉장히 좋았지만, 그렇게 예술적으로 인정을 받는 그런 건 없었어요.

채: 일본의 도미야마 다에코[6]라는 화가가 주도적 역할을 한 여러 분 중한 분이죠. 그런데 일본에서 한국으로 민중미술 공부하러 온 분이 계세요. 국민대 대학원에. 이나바 마이[7]라고.

이: 예, 알아요.

채: 그분은 이런 미술이 한국에 있다는 게 너무 놀라워 한국에 공부하러 왔다고 하는데, 일본은 그런 미술이 전혀 없었다고 얘기하더라구요.

이: 예, 일본은 리얼리즘이나 민중미술이나 전혀 관심도 없고….

채: 그런데 이 《잘라》전을 하게 된 것은 아무래도 아시아권에서는 일본이 선진국이어서 그랬던 것 같아요.

이: 그거는 뭐 일본을 축으로 해서 문화적인 어떤 인프라가 가능했기에할 수 있었을 거고, 일본은 기본적으로 그렇잖아요. 지금 일본 국민이우리처럼 대항하거나 광화문에서 촛불, 이런 게 없잖아요. 복종적인 게체화되어 있잖아요. 그러니까 미술도 마찬가지로 모더니즘이지 이렇게리얼리즘이나 그런 건 없고. 일본에 갔다 온 사람들 얘기가 "아마추어같아요. 전시가" 이런 얘기를 하더라구요. 글쎄, 그 내용을 떠나서 확장하고 연대하는 데는 훌륭한 공간이었다. 그런 점에서 《잘라》전을 근래까지 아마 출품을 했을걸요.

6. 도미야마 다에코(富山妙子): 일본의 화가. 1921년 고베에서 태어났다. 소녀 시절인 1930년대를 만주의 다롄과 하얼빈에서 지냈다. 1938년 하얼빈 여학교를 졸업했다. 여자미술전문학교(현재의 여자미술대학) 중퇴. 1950년대 들어서 탄광 노동자를 그렸고, 1970년대에는 한국의 시인 김지하의 시를 테마로 그림과 시, 음악으로 구성한 슬라이드 작품을 제작하기 위해서 '불씨(火種)공방'을 설립했다. 일본의 전쟁 책임과 아시아를 주제로 그림과 문필 활동을 했다.

7. 이나바 마이(稲葉真以): 광운대학교 부교수. 1968년 교토 출신으로 국민대학교 미술학과 미술이론 전공 박사과정을 졸업했다. 한일 근현대 미술사 및 한국 민중미술을 중심으로 연구한다. 주요 논저로 「한국화의 변천—갈등과 모색의 궤적을 둘러싸고(韓国画の変遷-葛藤と模索の軌跡をめぐって)」, 『美術研究』 426호(도쿄문화재연구소, 2018)가 있고, 주요 역서로 『한국근대미술사(韓国近代美術史)』 등이 있다.

채: 저는 전시회 오프닝에도 가시고 그런 줄 알았더니 그게 아니었군요.

17. 뉴욕 아티스트 스페이스 전시와 '민중 아트'의 탄생

이: 제가 '임술년' 끝나고 나서 88년도에 뉴욕에서 그….

채: 아티스트 스페이스에서 한 전시요?

이: 예, (도록을 펴 보이며) 이런 전시가 있었지요.

채: 중요한 전시로 지금도 많이 얘기를 하죠.

이: 예, 뉴욕에서… 여긴 갔었어요.

채: 아, 거긴 가셨었어요?

이: 성완경 선생님과 당시 뉴욕에 살던 엄혁 비평가가 기획했거든요. 주로 그동안 한국 미술이라는 게 모더니즘, 단색화나 미니멀리즘이나 대개 뭐 서양의 예술을 흉내 내는 거였잖아요?

채: 그렇죠.

이: 아니면 뭐 국전 아카데미즘 가지고, 뭐 그런 소박한 미술이었다면, 이제 이게 해외 미술로 큰 파급 내지는 영향을 준 것 같아요. 그래서 이 때부터 '민중 아트'라는 게….

채: 예, '민중 아트'라는 고유명사로 쓰게 됐죠.

이: 예, 그때부터 고유명사로 쓰게 됐고, 또 성완경 선생님이 그 당시 어떤 역할을 상당히 힘 있게 했죠. 역량이 있었죠. 또 뉴욕에 엄혁이라는 분이 같이 공동 큐레이터를 했었고.

채: 대학원 때 제 지도 교수님이 그런 사회 참여 미술에 전혀 관심이 없으신 분이시거든요. 그런데 제가 민중미술 논문을 쓰니까, 미국의 미술 평론가가 "너네 나라도 이런 미술이 있냐"고 굉장히 신기해했다고 말씀하시더라구요.

이: 이때 토론회도 했었는데, 할 포스터(Hal Foster)[8]라는 사람도 주제 발표를 여기 했을 거예요. 킴 레빈(Kim Levin)[9] 이런 사람들이 아닌 게 아니라, 너네 미술이 과천이나 인사동 미술이었다면 정말 실망하고 별로 관심도 없었을 텐데 이런 게(민중미술) 있었다는 점에서 새롭게 보게 됐다, 이런 이야기들은 잠깐씩 듣곤 했죠.

채: 그러니까 제가 그때 특이하다고 생각이 든 게 제 지도 교수님이 가차 없이 말씀을 하시는 분이셔서, 아니다라고 생각하시면 굉장히 박하게 말씀을 하시거든요. 그런데 딱 그렇게 말씀을 하시길래 미국에서 상당히 그래도 지명도가 있는 전시였다는 생각이 들었죠.

이: 맨해튼 한복판에 있었고, 뉴욕에서도 상당히 영향력 있는 문화계의 신문인가봐요. 『빌리지 보이스(Village Voice)』[10]라고, 문화 행사나 전시, 공연에 상당히 날카로운 비평의 무게가 있는 저널이라고 하는데 그 『빌리지 보이스』가 한 면으로 전시 소개하고 상당히 획기적이라고 그랬어요. 당시에 『빌리지 보이스』에서 전시를 한 면을 썼다는 것은 굉장한 관심의 표현이라고 했어요. 그 당시에 미국 뉴욕에 박이소가 있었어요. 그 사람이 마이너리티인가 하는 갤러리를 만들어서, 이 행사 전에 판화전을 먼저 했대요, 민중판화전을. 그러니까 오윤, 홍성담 그런 작가들 전시를 거기서 하고, 마이너리티 미술을 보여주다가 좀 더 본격적으

8. 할 포스터: 미국 출신의 미술평론가, 미술사가로 프린스턴 대학교 미술사 교수이다.
9. 킴 레빈: 미국 출신의 미술평론가이자 큐레이터로 국제평론가협회 회장을 역임했다.
10. 『빌리지 보이스』: 1955년 창간되어 미국 뉴욕을 중심으로 발행된 대안 신문이자 문화비평지이다. 2018년에 폐간되었다.

로 회화, 영상 등 등을 비롯해 김용태 형의 〈DMZ〉 사진 작업도 갔거든요. 그런 작품들이 미국 사람들에게 굉장히 충격을 줬다고 하더라구요. "이런 미술도 있구나!" 이렇게 군부독재와 싸우는 굉장히 용기 있는 작가들이 있구나 생각하게 했다고 그래요.

채: 그러면 그때 처음 미국에 가신 거예요?
이: 예, 처음 갔었죠.

채: 어떠셨어요?
이: 저도 미국 가서 상당히 충격이었죠. 일단 해외에 처음 나간 거니까 그 당시에 MOMA만 가도 아주 새롭게 명작들, 훌륭한 작가들 보면서, 많이 보고 와서 용기를 가졌죠, 열심히 해야겠다.

18. 1980년대 후반 민중미술운동의 상황

채: 혹시 민중미술에 참여하시고 80년대 후반쯤에 노선 투쟁이니 하는 그런 갈등은 없으셨어요? 이거 왜 했나 그런?
이: 전혀. 지금도 정당 중심으로 볼 때 노선은 정의당도 있고 민주당도 있고 그렇듯이, 노선은 그 당시 미술 하는 사람들은 더 심했죠. 그래서 '민미련'이 있었고, '민미협'도 있었고… 그런데 한편으로는 또 이런 면도 있었어요. 80년대 미술운동을 할 때, 저까지만 해도 그림을 그리는 공부를 하고, 실기실에서 그림 그리다가 세상에 나와 작가가 돼서 군부독재나 광주항쟁에 충격을 받고, 이런 그림을 그려야겠다, 이쁜 그림을 그리면 안 되겠다, 아무도 모르는 벽지 같은 그림도 아니고, 세상의 현실을, 리얼리즘이라는 것을 해야겠다 했죠. 방향을 그렇게 생각해서 '임술년'이나 '민미협'을 만들고, 같이 사회 참여를 하고 미술운동과 삶

의 변혁을 위한 의지와 행동을 시작했지만, 그 당시 우리 후배들, 학생들은 학교에서 공부도 못 했어요. 할 수가 없잖아요? 맨날 거리에서 싸웠잖아요? 실기실에서 그림을 그릴 기회도 없었어요. 미대 나와서 그림만 그리면 전시했는데, 그림 마당이 아닌 시청 앞에서 정말 걸개그림 그리고, 깃발그림 그리고, 벽화 그리고 하다가 그 당시 학교서 퇴학당하고, 노동 현장에서 활동하는 예술가들이 많았거든요. 이 사람들은 아예 학교서부터, 밖에서, 현장에서 권력과 군사독재와 직접적으로 대결하는 그림을 그렸고, 한편 우리 또래들은 조금 보수적인 방법, 아카데믹한 그런 형식을 가지고 있다 보니까 어쨌든 캔버스에 그려서 갤러리에서 전시회를 했던, 이렇게 두 부류가 있었어요. 결국 '민미협'을 통해 같이 나왔는데, 이렇게 우리처럼 그림 그렸던 사람들은 지금도 뭐 민중미술 했다, 그래서 뭐 인터뷰도 하고 화가로서 뭐 인정도 받고 하는데, 이때 거리에서 그림 그렸던 친구들은 뭐라고 그래야 할까. 그런 대우도 없이 정말 민중미술의 현장에 있었는데, 역사만 남고 개인이나 자기들이 했던 활동에 대한 평가는 개인이 드러나지 않은 채 묻혀버린 게 이런 부분은 상당히 아쉽고, 좀 미안한 마음이 있죠. 또 한때 민중미술도 팔리기도 했잖아요? 미술시장에서 지금도 잘 팔리는 작가도 있고. 그런데 그 당시에 거리에서 진짜 싸웠던, 민중미술 현장에서 싸웠던 많은 사람 중에 젊은 작가들은 더 이상 그림을 못 그리고 각자 삶의 길로 가서, 지금 아무도 기억하지 않는, 그런 일을 했던 사람들이 많이 있다는 점에서 그런 작가들에게 미안함과 고마운 마음이 함께 있죠.

채: 제가 찾아본 거에 의하면 '현실과 발언'이나 '임술년'은 지식인 운동이다, 이런 비판을 한 문건들이 꽤 있었어요. 그런 비판을 받았을 때 어떠셨어요?

이: 우리는 교양 계층을 위해서 그림을 그려서 그 안에서 조금 세상과 관련된 활동을 했지요. 노동운동 하면서, 노동미술 하면서 현장미술 했

던 사람들이 보면, 약간 좀 '현발'이나 '임술년' 작가 중에는 교수도 있고, 선생도 있고, 기득권까지는 아니더라도 먹고 사는 생업이 보장된 공간 속에서 자기 일을 하는데, 그 사람들은 전혀 그것도 없이 했죠. 이쪽은 지식의 그 어떤 이념이나 하나의 논리와 기득권을 가지고 안착할 수 있었지만, 그것조차 없던 사람들이 여기에 대해서 녹록치 않은 평가를 하는데, 저도 100프로 동의하고요. 그 외에 그쪽에도 끼지 않은 지금도 그림을, 창작을 계속하지 못하고 있는, 당시 현장에 있었던 후배들에게 굉장히 미안한 마음이 있어요.

채: 선생님 같으신 분은 사실 드물잖아요? 그분들은 진짜 뭐하고 계시나 모르겠네요.
이: 그때 다 감방 갔다 오고….

19. '민중미술' 명칭에 대한 소회

채: 민중미술이라는 명칭에 대해서도 민중미술이라고 해야 되냐, 민족미술이라고 해야 하냐를 놓고….
이: 그 당시 많이 싸웠었죠.

채: 작고하신 오윤 선생님 같은 분들은 민중미술이라는 거 자체가 거부감이 든다고 말씀을 하셨다고 하던데, 선생님은 어떻게 생각하셨어요, 그 당시에?
이: 지금도 그 거부감이 있는 사람도 있어요. '민중미술'을 하면서 단체명은 '민족미술협의회'잖아요?

채: 그렇죠.

이: 그러니까 여러모로 모순되어 있고, 민족미술운동 이렇게 부른 적도 있었고, 또 민중미술 계열 이렇게 부른 적도 있었어요. 그런데 민중미술은 80년대《힘전》사태 때, 화염병 들고 있는 그림, 판화가 압수당하고, 그런 보도사진 가지고 『조선일보』 같은 데서 '민중미술'이라 칭했습니다. 기층 민중을 대변하고 지향하는 미술이다, 이런 식으로 민중미술의 성격을 당시의 제도 언론이 규정했잖아요? 이념적이고 정치적인 예술이지, 예술이 아니다, 예술은 순수해야 된다, 이런 논리였죠. 예술가들이 그동안 학교에서 수없이 머릿속에서 세뇌된 것을 이제 막 정리하고 그럴 때, 민중미술이라는 걸 먼저 『조선일보』가 쓰면서, 민중미술협의회라고 해야 된다고 했지만, 진중한 사람들은 더 그건 아니다, 민중미술이고 그렇게 부르지만, 우리 스스로는 민중미술이라고 하지 않는다, 그래서 유홍준 선생은 새로운 미술운동이라고 했어요. 그 당시에 글 쓸 때도 민중미술이라는 용어를 쓰지 않았지요. 원동석 선생은 민중미술이라고 썼어요. 또 성완경 선생도 민중미술이라는 말도 쓰고. 어쨌든 이론가들도 그 용어 정리를 좀 달리 했어요. 민중미술이라고 했을 때는 활동 공간이 폐쇄적으로 좁아진다, 그래서 민족이라는 말을 쓰면 우리 삶의 역사 속에서 나온다는 거예요. 그 다음에는 군사독재, 군사 권력 이런 것과 현실에서 만들어진 미술이라는 점에서 민중미술이 맞다 이런 논리가 있었고, 그래서 민중미술이라는 게 문학 작가들은 민족예술, 민족작가협의회인가요?

채: 작가회의인가요?

이: 작가회의 전신이 민족문학작가협회인데 거기서 민족이라는 말을 뺐거든요. 민족이란 말이 들어가면 국수적이고, 밖에서 보면 우리가 생각하는 건강한 민족의 개념이 아니라, 국수적이면서도 제도권 공간에 있는 폐쇄적인 어떤 용어로 들린다 해서 작가회의에서 없앴는데, 사실 그런 면에 있어서는 민중미술이라는 용어가 더 맞죠. 그런데 우리 스

스로가 민중미술이라고 하지 않는 이유는 그건 내가 민중미술이다 감히 할 수 없는, 세상이 붙여 줬을 때 그건 정말 감사하게, 적절한 단어가 생각이 안 나는데, 저로서는 황송한 예우의 그런 거로 받아들이지, 내 스스로가 민중미술가다 그렇게 할 수는 없는 거거든요. 그만큼 민중미술 속에는 우리보다 훨씬 더 사회적 약자와 많은 문제들이 그 속에 다 함축되어 있는데, 대학 나오고 학교 있고 기득권이 있는 그런 사람들이 민중미술가다, 이렇게 하는 것은 오만한 태도이고 오만한 어떤 판단이지, 민중이란 말을 함부로 붙이면 안 된다는 거죠. 저는 그런 점에서 100프로 동의하고, 저도 그래서 사람들이 민중미술가라고 붙일 뿐이지, 제가 제 입으로 스스로 민중미술가라 하지 않는데, 민중미술가라 붙여 주면 진짜 고맙고, 감히 그런 칭송을 붙였다는 점에 대해서, 감사하게 받아들이는 입장이죠. 민중미술이란 굉장히 숭고한 용어다. 내 스스로가 감히 정의할 수 없는 우리 문화사의 소중한 용어이기 때문에 스스로가 말하는 건 아니다, 이런 생각을 갖고 있어요.

채: 사실 비판하려고 붙인 용어인데,

이: 그렇죠. 한편에선 그 당시 표현으로 좌경 의식화된 예술가들의 미술이라고 폄하하기 위한 이데올로기로 이렇게 좀 분류하기 위한 목적이 있어서 만들어진 건데, 사실 그게 다 훌륭한 용어다 그런 생각이 드는 거죠.

20. 《민중미술 15년》전과 참여 과정

채: 민중미술이 공식적으로 끝났다 얘기하는 사건이 국립현대미술관에서 임영방 선생님이 관장을 하실 때 거기서 민중미술 전시를 했잖아요. 선생님도 그때 참여하셨죠?

이: 그럼요. 다 했죠.

채: 그때 어떻게 참여하시게 되셨는지 그것 좀 말씀해주세요.

이: 그때 김영삼 문민정부라고 했잖아요. 노태우까지는 군사독재였고… 군사독재 시대에 국립현대미술관은 우리들을 감시하고 왕따시키기 위한 그런 권력의 기관이었지, 우리들의 미술관이 아니었잖아요? 그런데 김영삼 정부가 들어서고 임영방 선생님이 관장을 맡으면서, 미술관이 아티스트 스페이스나 일본의 《잘라》전, 자생적으로 우리 현실에서 만든 미술을 수용하는 기관으로 거듭나는 계기가 된 게, 《민중미술 15년》전을 한 거라고 생각이 들거든요. 15년 동안 민중미술 활동을 했던 사람들을 정말 폭넓게 수용을 해서, 그때 당시 장을 나눴을 것에요. 전시를 하게 되니까 영광스럽고, 감히 내 그림이 국립현대미술관에 걸리다니. (웃음) 그러니까 우리가 드디어 제도권의 한복판에서 평가를 받는 그런 이벤트가 벌어지는구나 하는 생각을 했죠. 6월 항쟁의 그런 승리라고나 할까, 상당히 우리에게는 큰 선물이었죠. 그런데 이제 생각해보니까 그럼으로써 우리도 이제 제도권에 들어갔고, 그 전시, 미술관 안이라는 데서 분류하는 미술의 하나가 돼버린 거죠. 더 이상 그걸 넘어설 수 없는 제도화된 그런 평가가 되면서, 민중미술은 살아있는 현장의 미술이 아니라, 박제된 미술처럼 되었구나라는 것을 그때 느끼게 된 거죠, 끝나고 나서.

채: 한편으로 쓸쓸하셨겠어요.

이: 네.

21. 80년대 민중미술운동의 공과에 대한 소회

채: 혹시 80년대 민중미술운동의 공과에 대해 생각해보신 적 있으세요?

이: 민중미술에 대한 제도권으로부터의 폄하와 오해, 민중미술은 정치적인 사람들이 하는 거고, 보편적인 미술의 이슈가 아니라는 폄하가 있는 반면, 반대로 킴 레빈이나 할 포스터 같은 진보적인 서양의 이론가들이 자생적인 한국 미술이라는 평가를 받았다는 점이 다른 한편으로역설이죠. 또 한편으로는 작가들이 아까 말씀드린 것처럼, 평화의 시대였다면 단계적인 예술운동, 예술교육 활동을 통해서 더 풍부해질 수도있었는데, 민주화가 되는 과정에서 활동하면서, 지속적으로 그런 운동이나 미술을 발전시키지 못했다는 점, 국립현대미술관에서 《민중미술15년》전이 정리했듯이, 인제 이런 부분들이 좀 한편으로 아쉬운 부분이지요. 심지어는 지금도 저한테, 모르는 사람은 요즘은 민중미술이 없어졌느냐, 안 하느냐, 뭐 이런 얘기도 하거든요. 그런데 세상이 변하면, 평화로우면, 싸우는 그림을 그릴 이유가 전혀 없잖아요. 그런 거보다도보통 민중미술이라는 걸 하나의 양식으로 이해를 해서, 민중미술 작가인데 요즘 왜 이런 걸 그리느냐, 풍경을 그리느냐, 이런 말을 하는 사람도 있거든요. 근데 우리가 항상 데모만 하려고 태어난 건 아니잖아요? 세상이 잘못되었으니까 싸우려고 한 건데, 예술 갖고 싸우는 건데, 그런 식으로 너무 장르화만 하고, 장르화로 규정하거든요. 일정하게 양식화된 것으로 여기는, 그런 분들의 평가는 민중미술이 갖고 있는 장점이지만 한계이기도 하다는 생각이 들구요. 또 민중미술 작가들은 그림을못 그린다, 이런 편견을 갖고 있어요. 전문가들 사이에. 그런 부분들이한편으로 어려운 거지요. 한때 그 누가 죽으면 3, 4일을 밤을 새워서 걸개그림 그리고, 깃발그림 그리고, 뭐 현장 그림을 그려서, 행사에서 시각예술을 통해서 자기 역할을 하려고 했어요. 거꾸로 못 그리는 그림이라는 그런 방식으로 빨리 그려야 되니까, 수백 점을 2, 3일 안에 그려

야 되는 그런 그림이 어덨어요…. 오해와 폄하의 어떤 눈으로 보는, 그런 일도 있다는 점, 이런 것들이 한편으로는 좀 아쉬운 생각도 들고, 그렇지만 한 시대의 정치적인, 사회적인 모순을, 미술을 통해서 바꾸려고 노력을 했지요. 그런 것들이 이런저런 방식으로 평가를 받고, 또 그런 정신은 지금도 우리가 면면이 인맥을 떠나서, 예를 들어서 광주비엔날레 가면 주도하는 작가나 좋은 작가들이 대부분이 그리는 게, 다 민중미술 아닙니까? 사회 문제 뭐 정치적인 문제, 국가 간의 어떤 권력의 문제, 또 노동의 문제, 환경의 문제, 페미니즘 이런 것들이 사실은 다 오늘날의 민중미술이거든요. 사람의 어떤 삶을, 건강하고 나은 세상을 위한 게 예술이고 민중미술이지, 한국의 한 시대에만 있었던 건 아니지 않습니까? 그렇게 발전하고 모든 좋은 작가들이 인간을 위해서 좋은 세상을 위해서, 평화를 위해서 예술을 한다는 것이 오늘날의 민중미술이다, 저는 그렇게 생각하고 있습니다.

22. 《민중미술 15년》전 이후의 사회 참여와 '올해의 작가' 선정

채: 너무 규정을 잘하시는데요. 그럼 선생님, 《15년》전 이후에는 주로 어떻게 활동을 하셨어요?

이: 이제 '임술년' 해체하고 나서도 몇몇 작가들하고 다시 연대해서 활동을, 그룹은 아니지만은 연대해서 활동도 했고, 또 '민미협'을 통해서 뭐 이런저런 활동도 했어요. 뭐, 그래서 《민중미술 15년》 이후에, 또 87년 이후 사회 민주화가 조금씩 되면서, 노무현, 김대중 이런 정권들이 등장해서, 여러 가지 더 이상 우리가 싸우지 않아도 되는 그런 상황이었죠. 또 한편으로 우리가 늘 미국이라든가 이런 영향력 속에서 살고 있잖아요. 지금은 그게 더 첨예하게 벌어진 국제적인 현상이긴 하지만은, 평택 대추리 미군 기지 확장을 할 때 현장에서 화가들이 자연스

럽게 모여서 미군 기지 확장 반대운동을 했었고, 대추리 평화 미술운동 했었고, 뭐 이런저런 방식으로 어떤 공간과 활동에 참여하면서 작업을 했구요.

채: 꾸준히 활동을 하셨네요.

이: 네. 운이 좋게도 2005년도에 국립현대미술관이 저를 '올해의 작가'로 선정을 해줬어요. 그 당시 인제 그동안 올해의 작가라면 미디어 작가나 제도권 작가들이었는데, 민중미술 작가로서 그런 대우도 받고, 그걸 통해서 제 작업을 보여주는 기회를 가졌다는 것은, 그동안 활동하면서 큰 보람이라고 할 수도 있겠지요. 활동하면서 지금까지 창작을 하고 있습니다.

23. 민중미술운동 참여의 의의

채: 선생님 궁금해서 그러는데, 참여하시고 가장 보람을 느꼈다고 한다면 어떤 일이 있을까요?

이: 저는 한편으로 농촌이라는 주제를 가지고 그동안 쭉 그려왔어요. 농촌이 점점 산업화 과정에서 희생을 당했는데, 지금은 아예 소농이라는 거 자체가 의미가 없이, 농업이 붕괴가 됐지 않습니까? 그동안 농경문화가 없어지지 않았습니까? 그런 속에서 제가 농촌을 조금 희망을 가지고 이런 것들을 그렸는데, 사실은 이런 것들이 희망은 고사하고 몰락해가는 과정을 저는 증언을 했다는 점, 그런 점에서 작가로서 어떤 상실감이 크지요. 농촌에도 건강한 세상을 만들어줘야 하는데, 점점 열악해지는 것을 기록했다는 점에서 제가 무력감이, 제 작업에 대한 노력이, 결코 세상이 변하고 발전하지 못한 것에 대한 무력감이 들기도 합니다. 그러면서 한편으로 그나마 지금 문재인 정권이 탄생하기까

지 이렇게 세상이 보수화된, 권력화된 걸 좀 극복하고, 그야말로 분단의 문제도 한발 더 나가고, 세상이 좀 더 평화롭게 되고, 이런 일에 제가 참여하면서, 제 작업이, 창작이, 기여를 한편으로 조금이라도 했다는 생각…. 역사의 수레바퀴를 돌리는 데 삐걱하는 하나의 동력이 미술로, 제 활동이 그나마 조금 더 변혁하는 데 역할을 했다고 평가를 해준다면, 약간은 제가 활동한 거에 대한 보람이라고 할까, 민중미술 활동한 거에 대한 하나의 성과라고나 할까 그런 생각은 하지요. 전혀 무력하게 살아온 건 아니다, 이런 생각에서 제 친구나 제자들한테 이런 모습을 보여주는 것도 나쁘지 않다 그렇게 여깁니다. 돈을 벌기 위해서, 이름을 얻기 위해서, 권력을 갖기 위해서가 아니라 예술을 자기 삶에 대한 기록으로, 좀 더 나은 세상을 향한 것으로 한다면 그게 바로 예술이다, 이런 생각을 제가 부끄러움을 조금 덜 갖고 말할 수 있다는 것에 보람이라고 할까, 그런 것을 느낍니다.

24. 작업 재료와 형식이 갖는 의미

채: 선생님 제가 도록을 한 번 훑어봤는데, 그 양곡 부대를 캔버스로 활용을 하신 적이 있으시잖아요? 그러다가 선거벽보 콜라주 비슷하게 그렇게 하시게 된 계기는 어떤 게 있을까요?

이: 농부를 그리면서 자연스럽게 하게 됐어요. 이분들의 삶의 목표가 사실 경제적인, 노동하고 쌀 팔아서, 좀 더 경제적으로 잘 살기 위해서 노동을 하는데, 그분들의 삶을 녹여내는 미디어로 저는 쌀부대를 활용했거든요. 저는 농부의 초상을 쌀부대에 그리는데, 리얼리티라고 할까 상징으로 이렇게 보여주는 그런 재료라서 썼던 거였고, 그러다 보니 자칫하면 그게 상투화되지 않습니까? 창작으로 보면 같은 재료를 계속 쓰는 거가…. 그 쌀부대에 초상을 그리는 건 좀 더 서사적이고, 그분들

의 삶을 더 풍요롭게 보여주기 위한 방법으로 쌀부대를 더 이상 안 썼어요. 콜라주하고 이런 정치적인 대선 포스터 같은 건, 좀 더 즉물적이죠. 그 시대에 그 사람이 대통령 할 때 이분의 초상은 이렇게 빈곤했다, 점점 늙고 병들고 그런 어떤 역사성을 보여주는 방식을 쓰기 위해서 쌀부대를 더 이상 안 쓰고 했지요. 그러다가, 최근에 또 양곡 부대 있잖아요. 저기 수입 부대, 수입 쌀부대를 다시 쓰면서 이 시대에 이 농부는, 정부 양곡 부대 때는 나름 당당했던 농부가 이렇게 쪼그라든 모습이다라는 식으로 보여주는 것이지요. 이런 재료적인 방식으로 변화를 주면서, 이분들의 삶을 기록하는 연작들을 지금까지 하고 있죠.

채: 제가 보니까 약간 입체적인 작품도 하시더라구요. 종이 부조 같은 걸?
이: 노동하는 손 이런 걸 평면만 갖고 표현할 수 없는 문제 때문에, 그런 걸 뭐 리얼리티라고 그럴까, 그런 힘, 상징을 효과적으로 보여주기 위해서 손이나 이런 걸, 농부의 손을 만들기도 하고 그러죠, 또 돼지, 요즘 돼지들이 아프리카 열병 때문에 죽고, 수만 마리를 살처분하고, 조류독감 때는 수없이 많은 닭들을 막 강제로 죽이고 하는, 인간의 어떤 이기적인 먹거리에 대한 욕심 이런 거에 대해, 인간 중심의 생태적 그런 행위에 대해서 반성하고, 그 원한을 달래려고 진혼이라는 이름으로 돼지 만들고 이렇게 했죠. 그래서 결국 생태적인 문제, 환경의 문제를 같이 고민하면서, 반성하고 그런다는 점에서 그런 작업을 시작했어요.

25. 〈오지리〉 연작과 이문구 문학

채: 네. 선생님 그 〈오지리〉 연작을 하셨잖아요? 근데 20년 전에 제가 선생님 인터뷰할 때 이문구 선생님 소설 좋아하신다고, 이문구 선생님 소설 중에 『우리 동네』라고 있잖아요.

이: 네.『우리 동네』 연작도 있고『관촌수필』도 있죠. 모두 농촌 공동체와 그 시대가 파괴되어 가는 과정을 그린 소설들이죠.

채: 예. 그래서 제가 혹시 그 연작 개념으로 같이 〈오지리〉 연작을 하셨나 그런 생각을 했거든요.

이: 네. 그런 면도 있어요. 왜냐면 문학을 통해서 한 시대를 이렇게 농촌이 몰락하는, 전통적 삶의 그 공동체라고 할까 그것이 몰락하는 과정을『관촌수필』 연작,『우리 동네』 연작에 나오는 우리 동네 황씨, 우리 동네 김씨, 이렇게 그분들의 삶을 통해서 문학적으로 드러냈다면, 저는 시각미술이니까 회화로, 오지리 사람들 연작을 통해 그린 거죠. 오지리 사람들의 초상화는 특정한 오지리라는 공간 속에 사는 사람들뿐 아니라, 우리나라 농민의 보편적인 초상을 그린 거죠. 농민의 초상을 표준 집단으로 오지리라는 데를 설정해서, 그분들의 초상을 통해서 농부들을 그린 거고, 이런 농촌의 현실, 전체 농촌의 현실에 대한 문제를 오지리라는 곳을 통해서 담아내고자 한 거죠. 이문구 선생님의 시리즈가 그 동네 사람들의 문제에 국한된 것이 아니었듯이, 전체 농촌의 현실을 오지리 사람들을 통해서 담으려고 했던 목적이 있었던 거죠.

26. 오지리 초등학교 전시와 농촌의 현실

채: 선생님, 왜 고향 초등학교 전시[11]를 했었잖아요. 그때 동네분들 반응이 어떠셨어요?

이: 그래서 그때도 이제 오지리 출신 작가가 고향에 와서 고향 사람 초상을 가지고 전시를 하니까, 자기들의 어려운 현장, 현실을 그려줬다는

11. 1990년 10월 충남 서산군 오지리 오지초등학교에서 열린 전시를 말한다.

점에 대한 고마움도 있다는 얘기도 하시고, 농촌 문제를 그림으로 그려서 어쨌든 그림을 그려서 전시한다는 그런 반응도 있었어요. 또 한편으로는 왜 나를 못 그렸냐 하는, 추하게 그렸냐 하는, 양복 입은 거, 당당한 그런 모습을 그려줬으면 좋았을 텐데 좀 초라한 모습으로 그린 걸 보니까 더 우울해진다, 이런 분도 계셨구요. 또 생각해보니까 저도 이렇게 셀카 찍고 그럴 때, 좀 더 폼 나게 안 나오면 자꾸 삭제하지 않습니까?

채: 그렇죠.

이: 그런 정서가 이분들한테 있는데, 말하자면 더 당당하게 더 좀 자랑스럽게 그리지 못한 게 저의 의도죠, 한편으로. 일부러 이분들을 햇빛에 그을린 얼굴로 그려서 이분들의 현실을 더 효과적으로 표현하고 싶었던 건데, 농민들은 자신이 좀 더 외향적으로나 화려하고 당당한 모습이었으면 좋았을 텐데, 초라한 모습으로 등장한 것에 대한 그런 실망감 같은 게 있었어요. 그런 두 가지 문제가 있었죠. 농촌의 고발에 대한 고마움을 나타낸 평가도 듣고, 한편으로는 그래도 내 모습을 더 아름답게 그려야 하는데 초라하다는 불만이 있었죠. 그런 경험을 했던 거였고, 어쨌든 《오지리 사람들》(1990)이라는 전시를 통해서 현장을, 그분들에게 그림을 보여줬다는 점에서 작가로서의 보람도 있었구요.

채: 사실 민중미술운동을 한다고 해도 현장에 가서 전시를 하는 것은 쉽지 않은 문제잖아요? 보니까 고향 가서 전시를 하신다는 거 자체가 상당히 쉽지 않으셨을 것 같아요.

이: 저는 작가가, 예술가가, 특히 화가가 그런 데, 인사동에서만 전시를 하는 거에 대한 부담이 있었어요. 농부를 그리고, 고향 사람들, 친구들, 우리 아버지를 그려서 인사동에서 전시한다는 게, 거기 오는 사람들은 다 교양 계층이잖아요. 농부나 무슨 노동자가 와서 보는 것도 아니고, 그렇게 제가 이분들을 그려서, 문화적으로 소통하는 공간에서 발표,

그런 거를 갖고 하는 것에 대해 부담감을 갖고 있었지요. 사실 이분들에게 현장에서 그림을 보여줘야겠다는 목적이 있었지요. 이분들의 희망을 내가, 예술가가 같이 연대하고 있다. 이런 걸 저는 보여주고 싶었던 거든요. 그래서 오지리의 제 고향 초등학교에서 전시를 했는데, 그때 1990년만 해도 학교가 있었고 학교 운동회와 같은 행사도 있었는데, 그 이후로 다 없어졌어요. 분교가 되고 농촌 인구가 감소하면서 아이들도 없으니까. 지금은 폐교가 되었지요. 근래에 어떤 사람에게 불하가 돼서 무슨 캠핑장으로 쓰고 있더라구요. 그러니까 그때만 해도, 우리나라 농촌이 그나마 지금보다는 조금 행복한 시대였다 할까요.

채: 그러면 그 전시했던 학교가 아예 없어진 상태인가요?
이: 없어졌죠. 폐교가 돼가지고.

채: 아이고, 서울에 있는 학교도 요새 폐교가 되고 하더라구요.
이: 그렇죠. 그래서 폐교를 막고, 그 학교가 일종의 농촌 지역 공동체의 어떤 구심력을 갖잖아요? 학교에는 우리가 다닐 때는 몇 백 명이 있었고, 향수와 연대와 공동체의 뿌리를 가지고 있었는데, 없어진 거에 대한 허탈감은 굉장히 크지요. 그럴 수밖에 없는 게, 인구가 줄어드니…. 학교 지키기 운동도 해서, 자꾸 농촌 지역으로 전학을 시켜서, 입학 인원을 최소 유지하면서 학교를 존립시키려고 노력했는데, 더 이상 지탱할 수 없는 한계가 명확하더라구요. 인구 감소의 문제, 또 몇몇 학부모들은 소수를 가지고 가르치는 걸 싫어하는 분들도 있어요. 더 큰 데 가서 면 단위의, 읍 단위의 애들 많은 데서 경쟁하면서, 교육 환경이 그런 데서 공부하고 싶어 하지, 소수를 원하지 않은 부모들도 있고요. 그런 분들이 교육청의 논리, 스쿨버스를 가지고 큰 학교에 같이 가서 배우게 하는 데 동의하고 하는데, 어떻게 더 이상 막을 수가 없는 거죠. 그러면서 다 폐교가 되고, 폐교가 된 학교들이 요즘은 다 자연환경이 좋은 학

▲ 11살 때의 모습
▼ 배동환, 우리들의 성지, 1975

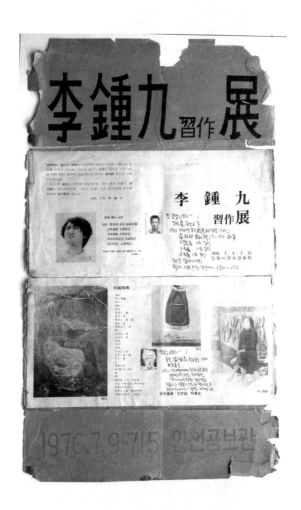

1976년에 개최된 《이종구 습작전》 팸플릿

「임술년, "구만팔천구백구십이"에서」

朴興淳

全俊燁

李明福

李鍾九

宋昌

千光鎬

黃在亨

임술년 결성 당시 구성원들

송주섭 조진호

이명복

천광호

황재형

『임술년 "구만 팔천 구백 구십이" 에서』
光州 기획展 84. 1. 18∼24 (7일간)
장소 : 아카데미미술관(광주시금남로 2 가 삼양백화점 3 층)☎ 7 - 8492 · 7 - 7993

▲ 임술년 결성 당시 구성원들
▼ 임술년 광주 전시 팸플릿 표지

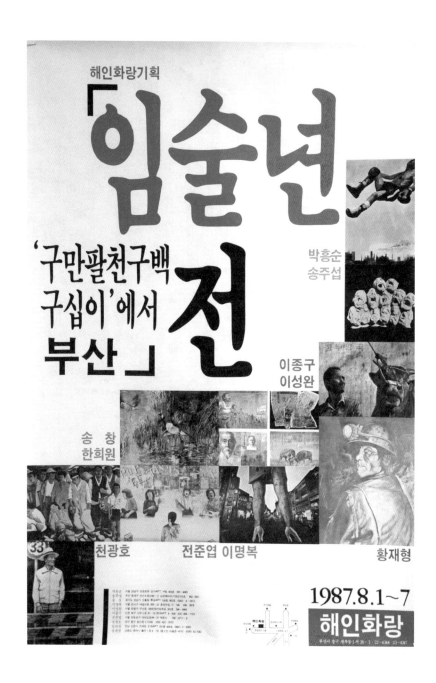

1987년에 개최된 임술년 전시 팸플릿 표지

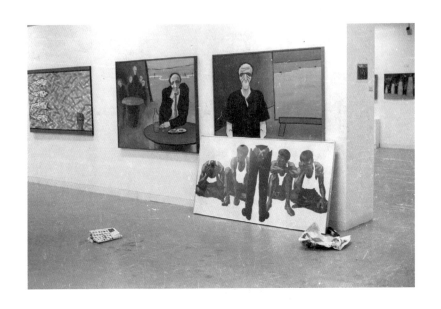

경찰의 압수 수색 후의 《20대의 힘전》 전시장 모습, 1985년 7월 20일

민주화운동기념사업회
Korea Democracy Foundation

민족미술 1987년 11월 12일 [1]

1면 : 탑압기사
2면 : 선전미술·탄압일지
3면 : 민족통일과 민족해방 큰그림 잔치
4면 : 지역미술운동

민족미술

독재정권의 연장수단인 국가보안법을 즉
각 철폐하라.

민미협에 대한 용공좌경조작음모를 즉각
중지하라.

■ 발행인 : 주재환·신학철 ■ 발행처 : 민족미술협의회 ■ 발행일 : 1987년 11월 12일 ■ 서울시 종로구 인사동 188 - 4 강미빌딩 404호 전화 · 738 - 3767

「만화정신」지 사건
— 만화분과위원장 구속

작가구속으로 노출된
현정권의 야만성
—「통일전」출품작가에 국가보안법 적용

우리들의 주장
이제 우리시대의 새날을 위해
아침은 오고 있다

건대기념탑 철거

*이 작품은 전칠호·이상호씨의 「백두의 산자락 아래」이다.

제 6회 JAALA (일본. 아시아, 아프리카, 라틴아메리카 미술 가회의)
전시회에 귀하를 초대합니다.

제 3세계와의 교류가 전무했던 우리 미술계에 있어서 JAALA와의 유대
관계는 매우 뜻깊은 일이라고 하겠읍니다. 지난 86년 7월, 한국에서는 처음
으로 민미협회원 24명이 (개인적으로 출품하는 형식) 출품한 JAALA전은
그 성과에 힘입어 올해는 작가 50명의 작품을 의뢰받았읍니다.

이에 작가선정은 민미협 운영위원회의 토의를 거쳐서 원동석씨와 곽대원씨에
게 작가선정을 위임, 가급적 올해에 선정된 작가들은 다음 JAALA 전에는 참
가를 배제시키기로 하고 50명의 작가를 결정하게 되었읍니다. 작가여러분은
이점을 유의하시길 바랍니다. 사정상 출품이 여의치 않은 분은 4월 16일 (토)
까지 민미협 사무국에 연락을 주시면 감사하겠읍니다.

- -

전시 일자 : 1988년 7월 7일 (목)-7월 18일 (월)
전시 장소 : 일본국 동경시 소재 동경도 미술관

작품반입일자 : 1988년 5월 31일 (화) 오후 4시까지
작품반입장소 : 민족 미술협의회 / 그림마당・민 (734-9662)
작품 규격 : 50호-100호 내외 (액자필요없음, 판화일경우 : 해당면적
 에 따라 2-3점)

출품 회비 : 3만원

JAALA전 출품 요청 공문

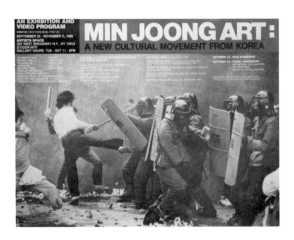

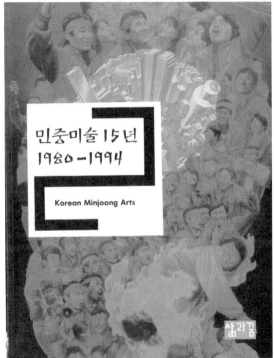

▲ 뉴욕 아티스트 스페이스에서 열린 《민중미술(Min Joong Art)》전 포스터
▼ 《민중미술15년》전 도록 표지(삶과꿈 1994)

이종구, 아버지의 소, 1986, 양곡부대에 유채

이종구, 오지리 장씨, 1986, 양곡부대에 유채

이종구, 오지리 장씨, 1986, 양곡부대에 유채

이종구, 창용아저씨, 2004, 양곡부대에 유채

교들이에요. 산골이나 바닷가와 같은 오지 학교부터 폐교가 되는 거에요. 농촌이나 산골이나 다 폐교됐어요. 어쩔 수 없는 현실이지요.

채: 고향에 가서 전시를 할 마땅한 장소가 없는 거네요.

이: 그렇죠. 전시장도 없고, 사람도 없고 또 그 당시의 문화적인 이유도 달라졌고, 그때 "나를 이렇게 양복 입은 모습으로 안 그리고 추리닝 입은 것을 그렸느냐" 하고 불만을 했던 동네 아저씨에게 저는, "다음에 더 멋있게 그려서 전시할께요" 했는데, 그 약속은 할 수 없게 된 거죠. 환경의 변화, 그분들이 다 고령화되고 돌아가시고, 저도 그 당시 청년의 나이였지만 (웃음) 수십 년이 돼서 거기 가면은 꼰대 세대가 돼버렸으니, 하하하.

27. 1980년대 후반 민중미술운동에 대한 소회와 민중미술의 현재

채: 선생님, 지금 시점에서 80년대 후반에 대해서 선생님이 민중미술운동에 대해 평가를 하신다면, 어떻게 하실 것 같으세요?

이: 그 당시는 그럴 수밖에 없었겠지만, 좀 당당하고 치열하게 싸우지 못한 게 약간 후회가 됐죠. 더 그림도 용기 있게 그리고, 그 시대를 더 풍자하고 비판하고 하면서, 공부를 하면서 했으면 더 좋았을 텐데, 좀 소극적으로 한 게 아쉽다는 생각이 들죠. 자기 지나온 삶이 만족스럽지 못한 것과 똑같죠. 미술에서도 아쉬운 점이 한편으로는 있습니다.

채: 그런데 선생님, 저도 민중미술로 박사 논문을 썼고 논문도 몇 편을 썼는데, 항상 좋은 소리를 들어본 적이 없거든요. (웃음)

이: 그렇겠죠. 예, 민중미술 작가들이 사회적으로….

채: 예. 하다못해 저도 왜 그런 이상한 거를 하느냐, 너도 이상한 거 아니냐, 뭐 이런 얘기까지 들었는데, 선생님은 더하셨을 것 같으세요.

이: 전에 김지연 씨 있죠, 저 학고재에 있었던….

채: 예, 알아요.

이: 전에 김지연 선생과 『경향신문』 임영주 기자 두 분이 쓴 『예술가들의 대화』(2010)란 책이 있어요. 비슷한 관심과 환경에서 작업하는 작가 두 명이 대화를 하는 책인데, 거기에 저는 노순택 작가하고 대담하는 거였어요. 페미니즘 작가들도 선배하고 후배하고 하고 이렇게 두 분씩 짝 맞춰 갖고 열 몇 작가들이 대담하는 걸 정리해서 만든 책이에요. 『예술가의 대화』라는 책에서 김지연 선생이 저를 소개하는 서두에 그렇게 썼던 것 같아요. 민중미술 하면 대개 못 그리는 그림과 화가를 생각하는데, 이종구는 이에 해당하지 않는다. 두 번째는 대개 민중미술 하는 사람이 제도권에 들어가서 안착을 하게 되면 달라지게 마련인데, 이종구는 교수가 돼서도 초심을 잃지 않는 시종일관 활동이 변하지 않는 작가다. 농촌을 주제로 작업해온 것이 다소 촌스럽게 보일 수도 있지만, 그는 그렇게만 볼 수 없는 무엇이 있다… 뭐 이런 식의 몇 가지 저에 대한 소개 글을 썼더라구요. 아닌 게 아니라 학교에, 제도권에 있다 보면, 늘 선생님에게 왜 민중미술이라는 주제를 갖고 박사를 썼느냐 질문을 하듯이, 저도 학교에 가면 주변에서 제게 뭐라 하는 사람들이 많아요. 주로 학교나 이런 데서 제가 활동하는데, 저는 항상 거기서 보면 왕따에요. (웃음) 주변에서 노무현 전 대통령을 욕하고, 지금의 정권을 욕하고, 그런 사람들이 주변에는 더 많아요. 그럴 때마다 저는 어떤 권력화된, 편하게 사는 사람들이 참 많구나, 그런 생각도 들고, 또 그런 사람들을 이해시키고 바꾼다는 건 더더욱 힘들고, 학생들도 요즘 그런 생각을 갖고 있는 학생들이 많거든요. 그나마 과거에는 정의롭고, 뭔가 세상을 바꾸고, 운동을 통해서 청년들의 의식이 늘 깨어 있어야 된다 주장

하던 학생들이 학교에 있었는데, 요즘은 그런 것도 거의 없어요. 또 거기서 제가 세상에 대한 그런 정의로운 얘기도 애들한테 설득력 있게 하고, 애들이 감화되고 그런 시대도 아니지요. 각자 취직하려고 하고요. 그런데 요즘 애들이 작업을 하면, 저는 뭘 한 건가 이해를 못하는 적도 많아요. 그렇지만 제가 그걸 또 무시할 수도 없는 거고, 그럴 때 약간 좀 착잡한 생각이 들지만, 그런 것들이 늘 세상에서는 같이 공존하고 서로 존중해야 되는 거죠. 그런 게 익숙해져서 괜찮습니다. (웃음)

28. 극사실 기법이 갖는 의미

채: 저도 배워야 할 것 같습니다, 선생님. (웃음) 그런데 선생님 제가 항상 선생님 작품 보면 궁금했던 게 사실, 선생님 작품은 극사실주의로 많이 분류하는데, 화가한테는 극사실주의 기법으로 그리는 게 상당히 힘든 일 아닐까요?

이: 글쎄 뭐 장점이기도 하고 한계이기도 하고…. 제 작업에서 극사실주의가 목표는 아니거든요. 어떤 방법적인 거라 저도 이렇게 좀 노동을 하고 싶고, 또 극사실 표현 기법은 소통하는 데 굉장히 효과적인 측면이 있지요. 직접적으로 보여주고 직접적으로 대화하니까. 비유하고 응용하고 상징적인, 그런 전략이 아니지요. 제가 전략으로 쓰고는 있는데, 대개는 극사실주의 작가로 오해하는 바가 있어서, 저는 그때마다 극사실주의가 목표는 아닙니다라고 해요. 극사실주의라는 게 뭐 서양에서 사진처럼 그려서, 내용이나 그런 게 문제가 아니라 형식의, 어떤 사진과 같은, 카메라 같은 눈으로 보고, 그걸 중성화시키고 도시적이고 그런 거를 그리는 목적이지요. 저는 꼭 그게 목적이 아니라, 다른 목적을 위해서 그런 방법을 활용을 하고 쓸 뿐이기 때문에, 극사실주의라고 평가하는 건, 별로 이렇게 제가 좋아하는 건 아닙니다라고 그런 얘기를 하

죠. 그래서 극사실주의는 하나의 표현법이고 어법이지 목적이 아니라는 점, 저에게는 민중미술과 세상을 변화시키기 위한 목적이, 예술적인 작가의 목적이 있는 거고, 극사실주의는 하나의 방법이니까 그렇게 이해해줬으면 좋겠습니다라고, 그렇게 얘기하는 편이죠.

채: 예. 민중미술 작가들 중에 사실 극사실주의로 작품을 하신 선생님들이 거의 없더라구요. 그래서 아무래도 그 시절에는 아까 선생님께서 말씀하셨지만, 그림을 빨리 그려야 되고, 그런 측면도 있었을 것 같은데, 선생님은 왜 이 방법으로 고수하셨을까요?

이: 예. 제 아버지가 농사를 짓듯이 저도 그림을 함부로, 막 함부로 그려서, 사기 치듯이 빨리 그리고 효과를 내고 그렇게 하고 싶진 않았어요. 또 그렇게 추상화 내지는 상징화시켜 가지고 말할 수 있는 그런 전략도 좋은 방법이긴 하지만, 어쨌든 저는 치열하게 노동을 해서 보여주는 방식의 소통을 통해서 세상과 만나고 싶고, 사람들과 소통하고 싶은 방법의 하나로서 한 거지요. 사실 임술년 작가들이 좀 서구적인 방법을 써요. 묘사 중심의, 성실한 묘사 중심의 그림을 통해서 창작하는 사람들이 마침 제 주변에 공부할 때 있어서, 그런 습관과 그런 전략을 가지고 있다. 저는 그렇게 생각을 하고 있는 편이죠.

채: 제가 그 전에 어느 분이 쓴 걸 봤더니 임술년이 그런 작품 경향을 띠는 이유가 그게 중앙대학교의 전통과 학풍이다, 이렇게 쓰신 분이 있으시더라구요. 그래서 제가 이게 학풍이라고 말할 수 있는 건가 하는 생각을 했어요.

이: 중앙대 출신 중에 구상이 많아요. 그런 이유가 없지 않았겠죠. 아까 말한 배동환 선생님에서 봤듯이, 지금에 와서 제가 출신, 또 배운 거를 굳이 고집할 이유는 없는데, 개인적인 취향 같아요. 이렇게 좀 정교하게, 성실하게 그리는 방식을 통해서 보여줬을 때, 좀 더 시각적으로 직

접적으로 소통에 효과적이라는 생각이 제게 있어서 그런 거지, 학교에서 배운 거를 지금까지 써먹는 건 아니죠. (웃음) 그런데 중앙대 출신들이 구상화, 사실적인 그림을 그리는 사람이 많긴 해요. 학교에서도 그런 걸 배운 나름대로 또 영향을 받은 바도 없지 않고요.

29. 노동으로서의 미술 작업

채: 그렇죠. 그러면 선친께서는 농민이셨던 거죠? 그런데 아버님은 사실 그림 그리신 분은 아니셨는데, 그런데 선생님 보면 제 생각일지 모르지만 아버님 영향을 많이 받으신 거 같거든요?

이: 그렇죠, 받았죠. (도록을 펴며) 아버지를 그린 건데, 농부가 일 안 하면, 안 한 사람은 밥도 먹지 말아라, 이런 철학을 가지고 계셨던 분이라, 저도 성실하게 노동하는 예술가가 되려고 했죠. 그렇지 않은 작가야 물론 아마추어죠. 열심히 성실하게 그렇게 노동을 통해서, 성실한 상상력과 일을 통해서 자기 성취를 하듯이, 저도 그림을, 늘 그림의 노동을 하는 거죠. 아버지가 농사짓듯이 저도 그림을 잘 짓는 사람이고, 그 영향력을 크게 받았죠. (웃음)

채: 아주 존경스러운 아버님이신 거 같아요.

이: 저는 머리만 가지고 소위 생각이나 말을 먼저 내세우는 걸 별로 인정하지 않는 편이에요. 그래서 그림 갖고 말하는 것도 별로 안 좋아하고, 그래서 이렇게 인터뷰 하는 게 전 힘들어요, 사실.

채: 예.

이: 설명을 하고 정리를 하는 게 사실 좋은 건 아닌데, 어쨌든 정리를 해야 되는 거니까, 또 제 생각을 밝혀야 되는 거니까, 안 밝히면 제 정확

한 생각과 그동안의 과정을 어떻게 알겠어요.

채: 그렇죠.

이: 그러니까 이렇게 말씀드리고 하지만, 제 그림 가지고 뭐다 이렇게 설명하는 걸 좋아하는 편은 아니에요.

채: 제가 느낀 바로는 선생님은 작업을 노동하고 같다고 생각하시는 거 같은데.

이: 예. 저는 그렇게 생각을 하는 편이죠.

채: 그건 본받을 만한…. (웃음)

이: (웃음) 선생님 글쓰기도 노동이잖아요?

채: 예. 사실 우리나라는 전통적으로 노동을 좀 우습게 아는 경향이 있잖아요?

이: 그렇죠.

채: 그래서 한때 왜 미술가가 민중이냐 그런 얘기가 많이 있었잖아요. 그런데 그걸 또 실천하는 미술가는 의외로 드문 것 같아요. 노동으로서의 미술을 실천하는 미술은요.

이: 예. 그러면서 또 민중미술이 왜 이렇게 비싸냐는 이런 분들도 있거든요.

채: 예. 이걸 또 파냐 이런 분들도 있더라구요.

이: 민중한테 그냥 주면 되는 거 아니냐 이렇게 얘기하는데, 민중미술이 그렇게 아마추어리즘이나 그런 방식도 아니거든요. 어쨌든 이건 전문적인 영역에서 소통이 되는 거고, 또 자본주의 시장과 환경에서 유통이

되는 것이어서 민중미술 한다 해서 굳이 싸게 팔고, 주고 그건 아니거든요. 그런 건 아니라는 점을 말씀 드리죠.

30. 1980년대 후반 민중미술의 전통 계승 논쟁과 서양 미술의 기법

채: 마지막으로 제가 개인적으로 궁금한 건데, 80년대 중 후반에 민중미술이니까 민중이 하던 형식으로만 미술을 그리는 게 민중미술이다 해서, 그때 조선시대 목판화나 탱화 이런 기법으로 해야지, 서양의 기법을 가져와서 하는 것은 원래 민중미술하고는 거리가 멀다, 이렇게 비판했던 그런 흐름도 있었잖아요. 그거에 대해서는 어떻게 생각하세요?

이: 뭐, 그런 비판도 있었어요. 특히 임술년이 그런 비판을 많이 받았어요. 서양에서 회화, 그런 무슨 비판적 리얼리즘이나 또 유럽의 프로망제(Gérard Fromanger)나 이런 작가들이 했던 그런 거하고 비슷하다, 자생적인 건 아닌 거 같다, 그런 얘기도 들었죠. 특히 두렁 그룹 사람들은 굉장히 민속적이고 민중적인 어떤 형식들을 차용했잖아요? 걸개그림부터 탱화라던가 불교미술이나 이런 거, 또 조선시대 목판화 뭐 이런 거를 현대적으로 이 사람들이 승계하면서, 사회적인 문제를 거기에 결합했죠. 또 오윤 선생님 판화도 상당히 민중적이고 전통적이었죠. 거기 비하면 임술년 작가들은 모두 회화, 유화, 평면이고, 사진을 보고 그리고 이렇게 하는 거니까 그런 비판도 많이 있었거든요. 그런데 그건 문화와 미디어의 변화를 수용하는 현실적인 어떤 방법의 문제로, 사진 있으면 사진 놓고 그리는 거지, 인상파 화가들처럼 현장에 가서 사생하는 건 아니거든요. 인물화도 루시안 프로이트(Lucian Freud)[12]같이 모델 놓고 그리는 사람도 있고, 또 얼마 전에 전시했었던, 서울시립미술관에서

12. 루시안 프로이드(1922~2011): 독일에서 태어나서 영국에서 활동한 사실주의 작가이다.

전시했던 데이비드 호크니(David Hockney)[13] 같은 사람은 풍경화도 그리지만은 아이패드 갖고도 그리거든요. 그런 문화적인 미디어 같은 것들을 활용하는 문제지, 우리가 서양의 무슨 미국이나 유럽이나 그런 데 경도해서 서구적인 우월함 같은 것들을 창작하는 것도 아니죠. 유화물감 만들어놨으면 사 쓰는 거지, 우리가 지금 처음부터 유화물감 개서 만들어서 기름하고 섞고 하는 것이 아니듯이, 형식과 재료와 방법적인 것은 각자 자기가 효과적으로 자기 창작을 위해서 활용하고 사용하고 그러는 거지, 꼭 서구적인 거니까 우리 전통이나 우리 거에서 벗어나 있다고 폄하하고 그런 건 아닌 거 같습니다. 이미 그 시대 80년대부터 두렁하고 항상 비교가 되면서, 임술년은 서구적인 것을 차용하는 서양적 회화에서 크게 벗어나지 못했다 이런 비판도 받았어요. 또 거기 비하면 두렁은 굉장히 민족적이고 민중적이고 전통적인 것을 하고 있기 때문에, 한국적인 것을 가지고 있다고 하기도 했지요. 그런데 뭘 가지고 민중미술이라고 할지, 꼭 하나의 어떤 방향이나 성격 양식만을 민중미술이라고 하지는 않거든요. 그건 중요한 게 아니죠.

채: 그렇죠.

이: 예. 양복 입으면 안 되고 한복만 입어야 된다고 하면 어떤 문제도 생기고, 또 스테이크 먹으면 안 되고 한식만 먹어야 되고, 그런 자칫하면 굉장히 촌스런 논쟁이 될 수도 있죠.

채: 예. 그런데 저는 논문 때문에 문건을 읽다 보면, 그런 주장이 많이 있더라구요.

이: 예. 있었어요, 옛날부터.

13. 데이비드 호크니(1937~): 영국 출신으로 팝아트 발전에 기여한 작가이다.

채: 그래서 한편으로는 너무 이렇게 편협하게 가서 오히려 민중미술이 쇠퇴하게 되었나, 뭐 이런 생각도 저 개인적으로 해보고 그랬거든요.

이: 예. 아 당연한 질문이기도 하고, 또 일종의 그런 부분에 대한 책임 이런 것도 있어요. 편의상으로 한 것도 있고, 그것도 뭐 작가 개인의 문제였죠. 자기가 좀 더 철저하게 자기 것을 만들기 위한, 재료나 방법이나 양식의 문제이니까 비판도 당연히 있고, 또 무관하게 자기가 할 자유도 있는 거지요. 두렁을 좋아하는 분들은 두렁이 좋은 거고, 전통적이고 민속적인 게 좋은 거고, 또 그렇지 않은 거는 한편으로 개방적이고. 보편적인 언어를 쓴다는 기 전략적으로 상점도 있을 거고 그렇게 보면 되겠죠.

채: 선생님, 감사합니다. 이만 마치겠습니다.

9.
정정엽, 살아온 내력이
작품 되기의 당연함

채록 일시: **2019년 12월 24일**(1회) **2019년 12월 28일**(2회)

채록 장소: 경기도 안성 정정엽 작가 작업실

대담: 정정엽, 양정애

기록: 양정애

정정엽은 1962년 생으로 전남 강진 출생이다. 어린 시절 서울 답십리로 이사와 학창 시절을 보냈다. 1985년에 이화여자대학교 미술대학 서양화과를 졸업했고, 졸업과 동시에 민중미술 그룹 '두렁'의 회원으로 활동하였다. 1986년 인천의 부평공단에 취업, 노동운동을 지원하는 미술 집단 '일손나눔'을 거쳐 인천 미술 소집단 '갯꽃', '터', 여성미술연구회, '입김' 등의 그룹 활동을 병행하였다. 1994년부터 '인천미술인연합' 회원으로 활동하며 2003년 '미술인회의' 단체 창립에 주도적으로 참여하였다. 1995년 첫 개인전 이후 19회의 개인전과 다양한 기획전을 통해 민중미술의 경향으로부터 삶 속의 여성, 보이지 않는 여성의 노동, 여성의 정체성에 집중하며 활발한 작품 활동을 해오고 있다. 80년대 중반부터 한국 사회의 모순이 분출하는 현장에서 개인 작업과 공동 작업을 진행하며 미시 담론과 거대 담론을 아우르는 예술적 실천을 보여주는 작가로 평가되면서 2018년 '고암미술상'을 수상하였다. 후쿠오카아시아미술관, 국립현대미술관, 서울시립미술관, 경기도미술관 등에 작품이 소장되어 있다.

양정애는 1982년 생으로 사회참여적 예술 작업을 기반으로 한 전시기획과 연구를 병행하는 독립큐레이터로 활동한다. 한국예술종합학교에서 미술이론을, 연세대학교에서 영상커뮤니케이션을 전공했다. 민주화운동기념사업회 학술펠로우(2018)로 80년대 '현장' 지향 민중미술에 대한 연구, 홍콩중문대 지원(A Scholar of the IASACT 2020)으로 민중미술과 민중신학을 주제로 공동 연구하였으며, 지역의 여성 민중미술가들의 활동을 기록하는 글쓰기를 지속하고 있다.

1. 있는 자리에서 구멍 내며 살아온 삶

양정애(이하 '양'): 1962년생, 강진 출생으로 알려져 있어요. 어린 시절을 서울 답십리에서 보낸 것으로 알고 있는데, 어떤 계기로 강진에서 서울로 오게 되었나요?

정정엽(이하 '정'): 강진에서 태어났고, 대학을 졸업할 때까지 쭉 서울 답십리에서 살았죠. 강진에서 답십리에 온 것은 8살 때였어요. 할머니, 할아버지까지 강진읍에서 같이 살다가 아버지가 빚보증을 잘못 서서 집이 망했어요. 저는 5남매 중 넷째였는데, 자식 다섯 명을 다, 강진읍에서 더 먼 향촌리에 살고 있던 할머니, 할아버지 댁에 맡기고, 부모님은 돈을 벌려고 서울로 왔죠. 부모님이 처음 정착한 데가 답십리였어요. 제 기억에는 내가 한 5살 때 부모님이 서울로 갔고, 부모님이 서울살이 1년 정도 지나면서 형편이 필 때마다 자식을 하나씩 서울로 데려가기 시작했어요. 제일 먼저 데려간 애가 막내 동생이고, 그다음에 학교를 다녀야 하는 큰 오빠를 데려가고, 몸이 약한 둘째, 셋째 데려오고, 마지막으로 넷째인 저를 데리고 갔어요. 그렇게 8살 때 답십리로 오게 됐어요, 당시 서울의 동대문구 답십리는 서울 변두리 산동네였죠. 거기에 산다는 것은 부모들이 아이들을 약간 방임한다는 의미였어요, 심지어 방치에 가까웠죠. 당연히 집도 가난했고. 엄마는 순대 장사를 하셨는데, 자식들을 잘 돌볼 상황은 아니었어요. 심지어 내가 학교를 가는 입학일도 잊어버렸어요. 그래서 9살이 됐을 때, "엄마, 왜 다른 애들은 학교를 다니는데 나는 학교에 안 가요?" 그랬더니, "아차!" 그러면서 보내게 된

거예요. 내가 호적에는 62년생이라고 되어 있는데, 실제로는 61년생이에요. 그래도 부모의 사랑을 의심해본 적은 없어요. 그냥 자기가 힘드니까 방치했던 것 같아요. 누군가 나를 돌봐줘야 할 시기에 그러지 못했던 내 어린 시절은 그래서 굉장히 우울했어요. 제가 어렸을 적에는 느리고, 소심하고, 수줍음 많은 순둥이였어요. 저는 한 번도 아프다는 말을 해본 적이 없어요. 입학식도 혼자, 졸업식도 혼자 갔고, 도시락도 늘혼자 쌌어요. 왜냐하면 부모님이 너무 힘들다고 생각했기 때문에. 나는 부모를 힘들게 하면 안 된다는 생각 속에 살았어요.

양: 어릴 때부터 그림 그리는 것을 좋아하셨어요?

정: 우리 어린 시절은 시간이 많았어요. 학교를 갔다 오면 숙제를 후다닥 해놓고 만화방으로 갔어요. 만화를 굉장히 많이 읽었어요. 그래도 시간이 남을 때면 그림을 그렸어요. 누군가 케어해주지 않아도 혼자 놀기에 가장 좋은 매체가 그림 그리기였던 거죠. 초등학교 4학년 때 미술상을 하나 받았는데, 그러면서 막연하게나마 '그림이라는 게 나하고 특별한 인연이구나' 그렇게 다가왔던 것 같아요. 그런데 그렇다고 특별히 '화가가 되겠다' 이런 생각은 안 했어요. 그냥 그림이라는 게 되게 관심이 가고, 좋아하고, 놀았던 것 같아요. 심지어는 일요일에도 스케치북과 물감을 들고 학교 가서 그림을 그리곤 했어요. 학교 언덕배기에 앉아서 운동장에 있는 아이들도 그리고, 수돗가도 그리고, 그러고 나서 집으로 오곤 했죠.

양: 누군가에게 특별히 그림을 배운 게 아니죠? 주변에서도 잘 그린다고들 하셨나요?

정: 그림을 배운 적이 없었죠. 주변에서 내가 그림을 그리는 줄도 몰랐어요. 그림을 그리는지 아닌지는 물론, 내가 뭘 하는지 관심이 있는 사람이 아무도 없었어요. 그냥 소리 없는 아이였던 것 같아, 무관심 속에

서. 그래도 미술상을 지속적으로 받았어요. 미술상을 받으면 엄마는 '미술상'을 받았다는 것보다는 그냥 '상'을 받았다는 것에 반응하셨던 것 같아. 그 상이 다른 특별한 의미가 있었다기보다는 '이 일이 엄마를 기쁘게 해줄 수 있구나' 그런 마음밖에 없었지.

양: 제가 보는 선생님은 대표적인 여성 민중미술가이자 페미니스트이고, 항상 앞장서서 뭔가 총대 메고 목소리를 내고 계시는데, 조용하고 수줍음 많던 어린 시절의 정정엽은 잘 그려지지 않아요. 어떻게 이런 활동들을 가능하게 할 정도로 성격이 바뀌셨어요?

정: 의도적으로 바꿨지. 민주화 운동을 해야 해서, 그리고 대학에 와서 살아남기 위해 성격을 바꾼 것도 있고, 손해도 많이 봤어요. 어떤 구조가 잘못되어 있다고 생각했을 때 이 구조와 맞장을 뜨려면 숨어서는 아무것도 할 수 없다는 생각에서 일부러 적극적으로 노력을 한 경우예요.

양: 출신 계급적 성향이 민주화 운동, 민중미술운동 하는 것에 영향이 있었나요?

정: 영향이 당연히 있을 텐데, 단순히 내가 살아온 환경이 그렇기 때문인 것 같지는 않아요. 어떻게 보면 더 태생적으로 깔려 있는 것 같은. 예를 들면, 내가 자라온 환경을 보면 문화적으로 보나 여러 가지로 풍부한 유년 시절을 보내지는 않았어요. 그림도 교과서에 있는 것 외에는 볼 일이 없었죠, 누가 나한테 화집을 보여준 적도 없고, 중고등학교 때 학교에서 전람회 가는 것 외에는 경험이 없었죠. 서울 변두리 출신이기도 하고, 우리 집안 자체도 어려웠기 때문에 문화적인 혜택의 측면에서 보자면 많이 부족했죠. 우리 집안에서 처음 대학을 간 사람도 나였어요. 오빠들은 생활이 어려워서 검정고시를 봤어요. 내가 대학을 갈 무렵에는 검정고시를 안 보고도 학교를 보낼 수 있을 만큼의 형편이 됐죠. 반골 기질은 있지만, 부모님이나 주변을 거스르면서까지 나를 그렇

게 하지는 않았던 것 같아. 나는 어느 시점까지는 굉장히 있는 자리에서 구멍 내면서 살아온 방식이지, 막 적극적으로 무엇을 뚫고 나가는 방식으로 살지는 않았어요. 오히려 적극적으로 뚫고 나가는 것은 50살이 넘어서부터였어요. 어쨌든 나는 문화적으로는 풍부하지 않았지만 삶의 경험은 풍부했죠. 변두리라는 게 온갖 인간 군상이 사는 곳이니까. 굉장히 암울했어요. 세상은 어둡고 너무 부조리하고, 내 주변의 삶은 척박하고, 두들겨 맞은 여자들이 하소연할 데도 없고, 아이들은 길거리에서 맨날 방황하고 있고. 그렇지만 또 아주 인정이 없는 것은 아니어서 인간성에 대한 불신까지는 아니었지만. 다만 나는 너무 소심했기 때문에 항상 불안했었어요. 심지어 내가 살던 변두리 지역에 신작로가 생기는 것까지 불안해서 일부러 멀리 돌아서 걸어 다닐 정도였으니까. 그런 게 계급적인 것하고는 조금 다르게 그냥 '나는 언젠가는 세상에서 도태될 것이다'라는 막연함 불안감 속에 있었어요, 그때는 단순히 '내가 사회 부적응자인가'라고만 생각했지, 그거를 '사회가 구조적으로 불합리하다'라고까지는 생각 못했지만요.

2. 전시 팸플릿 천 장을 모으던 학창 시절

양: 1985년에 이화여자대학교 서양화과를 졸업하셨어요. 예체능 교육은 소위 돈이 많이 드는 일인데, 그런 환경 속에서 어떻게 입시 미술을 준비하고 이대 미대로 진학까지 할 수 있었나요?
정: 입시 미술 준비를 안 했죠. 중고등학교 때까지도 막연히 '나는 그냥 자유롭게 떠돌아다니면서 글을 쓰고 그림을 그려야겠다, 그리고 대학은 안 가도 된다,' 그렇게 생각했어요. 그 시절 낭만적인 생각이었지. 책 읽는 것을 워낙 좋아했고, 글을 써야겠다는 생각을 많이 했죠. 시 같은 것도 끄적거리고. 일단 달리 놀거리가 없으니까. 그런데 고등학교 2학년

이 되면서, 대학을 갈 것인지, 말 것인지를 고민하던 시기에 생각이 좀 바뀌었어요. 고등학교 1학년 때 선생님을 잘 만난 것일 수도 있는데, 고1 때 선생님이 전시를 열 군데 보고 감상문을 써내면 그걸로 점수를 준다고 했어요. 그래서 처음으로 미술 전시회를 가보게 됐어요. 내 모교였던 진명여고가 인사동이랑 가까웠기 때문에 걸어서 20분이면 인사동을 갈 수 있었어요. 그때는 전시장이 다 거기에 몰려 있었는데, 고1 때 한 번 전시를 갔다 온 이후로 호기심이 생겼어요. 지금도 생각해보면 나는 그림 보는 것 자체를 참 좋아했던 것 같아. 그때 전시를 일주일에 한 번 쫙 돌면서 팸플릿을 모았어요. 팸플릿 인심이 후하던 시절이어서 한 번 나가면 한 열 장 정도씩 모았어요. 백 장 정도 모였을 때는 친한 친구들 넷이 모여서 파티도 했어요. 그렇게 모은 팸플릿이 고2 때쯤 딱 천 장이 됐어요. 천여 개의 전시를 본 거지. 그렇게 팸플릿을 천여 장 모으면서도, 그때도 미대에 갈 거라는 생각을 안 했어요. 대학을 가겠다는 생각이 별로 없었지. 다만 '만약에 내가 대학을 간다면 당연히 미대를 가야지' 이렇게는 생각했어요. 그런데 고2 말쯤, 자다가 엄마가 아버지랑 이야기하는 것을 들었어요. 엄마가 신촌의 세브란스병원인가 다녀오는 길에 이대에서 나오는 대학생들을 보면서 "나도 저렇게 예쁜 여대생 딸을 가져보면 좋겠다. 우리 딸이 이대를 갈 수 있으면 얼마나 좋을지 잠깐 생각해봤다" 이런 소리를 잠결에 들은 거예요. 그래서 '아, 엄마를 위해서 대학을 가야겠다' 이런 생각을 했어요. 이렇게 말하니 굉장히 효녀 같은데, 아마 고생하는 엄마에 대한 연민 같은 게 되게 많았던 것 같아. 그래서 나는 더 속을 썩이지 않으려고 했던 것 같아.

양: 미대에 가려면 실기를 보잖아요?
정: 실기를 보는데, 나는 그때는 이미 고등학교 때 미술반에 있었어요. 진명여고가 미술실이 있었어요. 강당 안 구석에 미술실이 있어서 애들이 잘 안 와, 어두컴컴하니깐. 미술반이었으니까 항상 미술실에 가서 놀

왔고, 매일 한 장씩 그림을 그려봐야겠다고 생각해서 학교의 모든 것을 한 장씩 그렸어요. 어떤 날은 학교 온실에 있는 나무를 다 그려봤고, 또 어떤 날은 옥상에 올라가서 지붕을 그리고. 그릴 것 천지지. 그렇게 1년 동안 하루에 한 장씩 학교를 다 그렸어요. 그걸 버린 게 너무 아까워. 그래도 진명여고가 미술 선생님을 장르별로 뒀었어요. 조각에 김광우 선생님, 서양화에 김영철 선생님, 동양화 하는 선생님도 계셨고. 고1, 첫 미술 시간에 김광우 선생님이 야외 수업을 하는데, 수채화를 그리고 있던 나한테 딱 오셔서 그런 말을 했지. "너는 그림을 그려라. 너는 그림을 그린다"라고. 그래서 약간 우쭐한 것은 있었고, 그림은 일단 나 빼놓고 이야기하면 안 된다는 생각을 하기는 했던 것 같아. 그런데 그거를 뭐 화가가 되겠다, 미대를 가겠다, 이런 생각으로까지 연결은 안 됐고, 그냥 '아, 나는 그림을 곧잘 그리는 구나' 정도. 그림 그리는 시간을 너무 좋아했고, 뭐 달리 할 것도 없었고, 잘 그린다는 소리도 종종 듣곤 해서 미대 입시가 그렇게 어렵게 느껴지진 않았어요. 이제 고2 말쯤에 학교 미술실에서 미술 선생님이 학생들을 좀 가르쳤어요. 그때 내가 몇 달 배웠어요. 입시 미술이라는 게 다른 게 아니라 석고 데생하고 수채화인데, 우리나라는 입시 미술이 따로 있는 게 아니라 모든 미술이 입시 미술이었어. 그렇잖아, 그때만 해도. 전교조 선생님들이 와서 학교 커리큘럼을 바꾸기 전까지는 그런 게 미술의 다인 줄 알았지. 고3이 되면서 과외 금지령이 내려졌고, 미술 선생님이 레슨을 그만뒀어. 애들을 다 내보냈어. 그런데 나는 그냥 학원으로 안 가고 학교 미술실에 혼자 남아서 그렸어. 내가 그림을 쌓아놓으면 가끔씩 김영철 선생님이 와서 봐줬지. 한 번씩 스윽 와서 평가해주고 가고 그랬던 것 같아.

양: 그 시절에 봤던 전시 중에 기억에 남는 게 있나요? 혹시 그때 '현실과 발언' 같은 소그룹 존재도 알고 계셨어요? '현실과 발언'의 그 유명한 촛불 전시가 1980년인가에 있었잖아요.[1]

정: 나는 그때 촛불을 들고 '현실과 발언' 전시를 봤어요. 왜냐하면 당시에 인사동 부근에서 하는 거의 모든 전시를 다 봤기 때문에. 그게 '현실과 발언' 전시여서 보러 갔던 게 아니라, 딱 갔는데, 지금 표현하면 현학적인데, 그때는 현학적이라는 말을 모르니까, 나는 고등학생이었지만 일찍부터 반골 기질이 있었단 말이에요. '억압받는 사람들에 대해서 이야기를 하려는구나' 그런 것은 느꼈어요. 그런데 와닿을 수 없는 방식으로 이야기를 하고 있던 거죠. 뭔가 심각한 이야기와 분위기. 가난한 사람들에 대해서 이야기를 하려고는 하는데 방식이 너무 멀리 있다는 생각을 했어요. 삶에 밀착되지 않는 느낌? 약간 겉돌면서 위에서 내려다보는 느낌. 그리고 그 사람들하고 소통하고 싶다면서 왜 자기 방식으로만 말을 하지? 이런 생각을 했던 부분이 있어요.

양: 당시 수많은 전시를 보며 막연하게나마 느꼈던 한국 미술계 안의 어떤 구조적 모순이 훗날 미술동인 '두렁'[2] 활동으로 이끄는 영향을 준 것 같은데요.

정: 팸플릿 천 장을 모으면서 보니 여성 화가들이 너무 없는 게 이상했어요. 왜 미대에 간 여자는 많은데 미술계에 남아 있는 화가는 이렇게 없지? 왜 몇몇 대학 출신들만 활동하고 있지? 자기네들끼리 그들만의

1. '현실과 발언'은 1980년 10월 17일 창립전(서울 동숭동 문예진흥원 산하 미술회관) 대관을 하루 전날 일방 취소하면서 빚어진 '촛불전시회' 사태로 사회적인 주목을 받았다.(김정현, "[길을 찾아서] 표현 넘어 발언하는 미술… '현발' 첫 전시회부터 찍혔다", 『한겨레』, 2014.7.28. http://www.hani.co.kr/arti/culture/culture_general/648822.html#csidxe0269b6a8b12f3e93bae4d9ef4e825d)

2. 미술동인 '두렁'(1982~1990년대 중반)은 1982년 10월에 결성했고, 1983년 6월에 서울 아현동의 애오개문화공간(애오개소극장)에서 창립 예행전을, 그리고 1984년 서울 인사동 경인미술관에서 열림굿을 하며 창립했다. 동인의 대부분이 대학 시절부터 문화운동을 벌이고, 동일방직, 반도상사, 해태, 원풍모방 등의 노동조합과 연계를 가지며 활동했다. 탱화, 굿 그림, 탈춤, 마당극, 목판화 등을 현대적으로 변용한 작품들을 보여주었고, 협동창작론을 제시했다. '걸개그림'을 창시했고, 1985년에 『민중미술』을 펴냈으며, '산 미술'을 주창했다. '밭두렁'(현장), '논두렁'(지원)으로 분화된 뒤 지역 미술운동으로 산개하였다(민미협(2005), 『민미협 20년사』, 민미협, 358쪽; 김종길(2018), 『경기아카이브_지금』, 경기도미술관, 40쪽 참조 재인용).

리그처럼 노는 느낌. 미술이라는 게 대학을 안 나와도 되는 것 아냐? 그런데 왜? 또 그림 속에 등장하는 여자들이 다 마음에 안 들었어요. 책 읽는 여성, 누드로 재현된 여성…. 이런 건 내가 아는 여자들의 어떤 삶하고 상관도 없고, 반감이 드는 거 있잖아요. 그림은 또 왜 이렇게 먼 나라 이야기처럼 보이지? 이런 게 있어서, 그때 이미 한국 미술의 구조적인 모순에 대한 질문이 마음속에 저절로 생겼지.

3. 이화여대 '터' 그룹 활동

양: 이화여대 재학 당시의 미대 분위기나 학풍은 어땠는지 궁금해요. 홍대나 서울대에서 민중미술운동을 시작한 선생님들께서는 당시 학내의 모더니즘, 추상화 일변의 학풍에 대한 반발심이 미술운동으로 이끌었다고 거론하시곤 하는데, 이대도 마찬가지였는지요? 당시 일반 사람들이 가졌던 소위 이대 스타일이라는 편견에 대해 선생님만의 저항 방식이 있었나요?

정: 내가 우스갯소리로 이대를 개혁해야 한다고 말하곤 했는데, 사실 학생들이 되게 똑똑해서 놀랐어요. 학생운동도 많이 하고. 그런데 미대는 그렇지는 않았어요. 미대는 학생운동하고는 별개로, 무풍지대처럼 있었어요. 우리 과도 마찬가지였고. 그래서 내가 할 수 있는 것은, 애들한테 내가 하는 행동을 이해시키고 그럼으로써 신뢰를 갖게 하는 것. 그래서 나는 제도 교육만큼은 내가 다 받아야 된다고 생각을 했어요. 어떻게 보면 당시 미술교육은 다 형식 실험이에요. 어떤 미술에 대한 근본적 질문을 해결하는 곳이 아니라, 형식 실험을 하는 곳. '형식 실험? 필요하지'라고 생각을 했기 때문에 되게 열심히 했고, 거의 결석을 해본 적이 없어요. 데모를 하다가도 수업 시간에는 가능하면 들어갔고. 그거는 이제 나 개인이 신뢰를 받기 위해서가 아니라 운동권의 삶을 신뢰받

기 위해서. 운동권 애들이 불성실하고 자기네랑 별개라고 생각하는 것이 싫었어요. 그래서 나는 그냥 성실하게 학교를 다니고 졸업을 했고, 또 학교에서 하는 형식 실험도 열심히 참여하는 학생이었어요. 글쎄, 시스템은 진짜 싫어하는 사람인데, 바꾸기 위해서는 그 안에서 가능한 구멍을 내면서 가는 방식을 취한 거죠. 그런 방식 중 하나가 이대 서양화과에 스터디를 만든 거였어요. 그 스터디가 나중에 '터' 그룹[3]의 준비 모임이 된 거예요. 그 자체가 그대로 옮겨 간 것은 아니지만. 아무도 나에게 답을 알려주지 않으니까, 답답하니까 만든 거지. 학교에서 무슨 미학 수업을 해, 이론 수업을 해. 실기도 맨날 추상화 그리고 이렇게만 했지. 그러나 나는 그런 것들을 다 기초 조형이라고 생각을 해서, 충실히 다니자. 그래서 장학금도 받고 충실히 다녔어요. 졸업을 하자.

양: 그 기존의 틀 자체를 파괴하겠다면서 나서거나 부정적인 방식으로 접근하면 오히려 거부감을 줄 수 있을 텐데, 오히려 그쪽이 반감을 만드는 역효과가 있잖아요. 예를 들면, 보통 홍대 미대 안에서 운동권 미대생들을 바라보는 일반 미대생들의 부정적인 감정에 대해 들은 적이 있거든요. 그런 점들에 대해 선생님께서는 인식을 하신 것 같아요.

정: 그렇기도 하고, 나는 우리가 소수이기 때문에 오히려 설득력을 줄 수 있는 방법이 무엇인가 고민을 많이 했어요. 그 소통하고자 하는 방식을…. 대부분 이쪽에 관심이 없거나, 오해와 막연한 선입견 때문에 비롯되는 거거든. 그 편견을 극복하는 방식은 소통하고 뭔가 자기랑 같이 있으면서 얘기를 건네는 사람을 원하기 때문에, 어떻게 보면 의도하지 않았는데 결과적으로 굉장히 전략적으로 했네? 그런데 그거는 있

3. '터' 그룹 (1985~1992): 최경숙, 정정엽, 신가영, 이경미, 김민희, 구선회로 구성된 이화여대 서양화과 81학번 그룹으로 미학, 미술사, 여성학 등의 스터디를 시작. 여성의 삶을 기반으로 한 주체적인 미술 활동을 위해 결성되었다. 1985년 창립전(이화갤러리), 1987년 2회 《터》전(그림마당 민), 1988년《일하는 사람들》(그림마당 민), 1992년《삶을 꾸리며, 또 하나의 사랑을 꿈꾸며》(그림마당 민) 등 4회의 전시와 여성미술연구회, 여성단체연합과의 결합 등 다양한 활동을 하였다.

지. 내가 하는 일이 소수니까 다른 친구들한테 불신을 주고 싶지는 않고, 특히 운동권에 대한 편견을 주고 싶지는 않았어요. 내가 아는 운동권의 어떤 다른 측면으로서의 성실함, 또 여리고, 이런 여러 가지 다양한 측면의 모습들에 대해 그 친구들한테 이해시키는 방식을 취했던 행동인 것 같아요.

양: 홍대나 서울대에서는 연극부나 탈패 같은 문화운동 서클 활동이 왕성했는데 이대는 어땠나요? 과내 활동 외에 말씀하셨던 사회과학 스터디나 언더 서클 등의 특별한 활동을 한 게 있었어요?
정: 이대도 서클 활동이 굉장히 왕성했어요. 탈반도 활발했고, 문학 서클도 있었고, 몇몇 언더 서클이 있었어요. 예를 들면. 철학과를 다녔던 내 동생(정이비)이 했던 언더 서클 이름은 '민족주의의 맥'이었어요. 저는 이대 미대 안에서 배울 수 있는 것이 많지 않다는 생각이 들었기 때문에, 외부 활동으로 대학 생활을 적극적으로 잘 해보고 싶었던 것 같아요. 그래서 서클 활동을 열심히 했어요. 학내에서는 산악부에 들고 학교 밖에서는 문학 서클에 들었는데, 이 서클을 통해서 인문대 애들을 알게 됐지. 인문대 연극반 몇 명이 서클에 들어와서 걔네들을 통해서 연극반을 알게 됐고, 연극반에 가서 많이 놀았어요. 그러다가 걔네가 마당극을 하면 탈도 만들어주고 무대 미술도 해주고. 그런 식으로 확장이 되었는데, 문학 서클의 학생들 대부분이 언더 서클에 가입되어 있었어요. 그 언더 서클은 다른 게 아니라 학교에서 가르쳐주지 않으니 자기들끼리 모여서 공부를 하는 거야. 사회과학 책의 대부분이 당시에는 음서였거든. 보면 잡혀 가니깐. 언더 서클 내에서 사회과학 공부를 하는 거야. 그게 언더 서클이에요. 언더 서클에서 그렇게 모여 공부를 하다 보니 그 안에서 데모를 하는 무리와 다 연결이 되고. 자연스럽게 데모에 참여 안 할 수가 없었죠. 왜냐하면 알면 가만히 있을 수가 없어요. 공부하다 보면 진보가 돼요. 모르면 목소리를 낼 수 없지. 나는 부지가

보수를 낳는다고 생각을 해요.

양: 광주항쟁 소식을 처음 접한 건 언제였어요? 80년 광주항쟁(5·18민주화운동)이 있었을 때는 고등학생이셨잖아요.

정: 나중에 내가 대학에 들어와서 1학년 때 문학 서클을 통해 문건으로 광주항쟁의 기록을 처음 보게 됐죠. 그때 비디오도 많이 돌았다고 하는데 나는 비디오는 못 봤어요. 문학 서클에서 『해방 전후사의 인식』(1979 초판) 같은 사회과학 책을 접하게 됐어요. 언더 서클 활동을 하던 인문대 연극반 애들이 서로 책을 소개해줬어. 내가 어제 이런 책을 읽었는데 너무 충격을 받았다, 이런 식으로. 책을 서서히 읽으면서 사회비판적인 시각을 갖게 됐고, 처음으로 사회에 대해서 질문을 하게 됐죠. 내가 태어날 때부터 성년이 될 때까지 대통령이 한 명이었다는 사실을 새롭게 인식하게 된 거죠. 학교의 제도 교육을 받은 대로 박정희의 업적만 듣다가 수많은 사람들이 고문당한 이야기, 그다음에 18년 동안 그 사람이 대통령을 했다는 것, 이런 사실에 반감을 가지고 있을 때, 그 5·18의 문건을 보게 되면서 방점을 팍 찍었죠, 증거로서. 나중에 진상을 알게 되었을 때 배신감이 더해진 거죠. 그 전에 내가 믿어왔던 모든 제도 교육을 의심하게 되는 계기가 되는. 광주항쟁의 진실을 알게 돼서 분노하는 것에 더해 그 이전의 모든 것이 거짓말일 수 있다는 것. 그다음에 또 하나는, 내가 대학생 때 이대 미대에는 광주에서 온 친구들이 없었는데 인문대에는 많았어. 내 광주 친구들은 전부 연극반에서 만났고 문학 서클을 통해서 만났기 때문에 사회과학 공부를 한 친구들이었단 말이죠. 그런데도 그 일을 직접 겪은 친구들은 광주 이야기를 잘 안 했었어. 너무 깊은 상처는 섣불리 말할 수 없는 것 같았어요. 자기들끼리도 이야기를 안 해서 서로 몰랐는데 지금은 그냥 "너는 그때 어땠니?" 이러면서 서서히 이야기를 하죠. 지금 드는 생각인데, 광주의 기록이라는 것이 많이 알려져 있고 심지어 영화로도 만들어지고 했다고

는 하지만 절대 그게 다가 아니에요. 『죽음을 넘어 시대의 어둠을 넘어』 (1985 초판) 그 책도 보면 구술 채록한 게 있잖아요. 그런 것처럼 그때 말할 수 있는 사람들이 있고. 그때는 말을 못했고, 뭔지도 몰랐어. 애네들이 그때 고3 때였단 말이에요. 고3 때니까 "이게 뭐지?" 이랬다가 지금 막 퍼즐이 맞춰지는 거야. '아, 그때 엄마가 나를 이불을 뒤집어 씌웠지.' 그리고 그때 죽은 친구들도 있으니깐 부채감 때문에 말을 못하고, 머릿속에 뭔지도 모르고 있다가 지금 보니깐 '그때 그랬구나.' 그래서 그냥 그 자리에 있던 사람들의 구술도 중요하다는 생각이 들더라고.

4. 그 시대의 에너지, '두렁' 그리고 '애오개문화공간'과의 만남

양: 대학을 졸업하는 시기 본격적으로 미술동인 '두렁' 활동을 하셨죠. 2015년의 미술동인 '두렁' 콜로키움 자리를 비롯한 몇몇 인터뷰 자리에서 '두렁' 활동을 시작하게 된 계기를 말씀하신 적이 있는데요.[4] 1983년도에 길에서 우연히 《미술동인 '두렁' 창립예행전》(이하, 《두렁' 예행전》)의 전단지를 보고 '이 사람들이 그림에 대해 무지하게 원초적으로 고민을 하고 있구나' 생각하고는 당시 '두렁' 동인이 활동의 근거지로 있던 신촌의 '애오개문화공간'(애오개소극장, 이하 '애오개')[5]에 찾아가게 됐다는 인연을 언급하셨어요. 그때 본 '두렁' 리플릿에서 받은 인상이 어떠했기에 선생님을 '애오개'까지 이끌었나요?

정: 학교 앞에 《두렁' 예행전》을 홍보하는 전단지가 뿌려져 있었어요. 아마 전단지를 나눠줬는데 받은 애들이 버린 거나 바닥에 뿌려져 있던 것을 주워서 봤던 것 같아요. 당시에는 사람들을 모을 수 있던 홍보 방

4. 백지홍·정정엽, 「인터뷰 정정엽: 삶 속의 미술에 대한 끊임없는 질문」, 『미술세계』 2016년 6월호.
5. 김종길, 「1983년, 애오개소극장, 미술동인 두렁」, 『미술세계』 2018년 4월호

법이 전단지로밖에 할 수 없었기 때문에. 이렇게 위에 제호가 있고, 한 장짜리 전단지였어요. 그리고 '왜 미술은 자기만의 세계에 갇혀 있는가? 삶과 괴리되어 있는가?' 이런 식으로 써 있고, 애오개로 오라고. 다른 자리에서도 여러 번 이야기했지만, 그걸 보고 '뭐? 미술을 나 빼놓고 고민해?' 이런 마음으로 찾아갔어요.

양: 기록에 의하면 '애오개'는 1983년 6월 무렵 개관한 것으로 알려져 있는데요. '두렁'의 전단지를 보기 전에도 '애오개'의 존재를 알고 계셨나요?
정: 절대 몰랐죠. 그런 공간이 없었어요. '애오개' 이후로 '우리마당' 등과 같은 여러 문화공간들이 생겨났지. '애오개'가 처음이라고 할 수 있어요.

양: 그러면 그 전단지에 삶의 미술을 하고 싶은 사람은 '애오개'로 오라니깐 가보신 거예요? 당시 '애오개'의 분위기가 궁금해요. 김봉준 작가님의 판화 작업 〈모임〉(1983)에 나오는 그런 분위기를 상상하면 될까요? 당시 '애오개'를 주도적으로 꾸려나가던 김봉준, 채희완, 황선진 등 민중문화 운동가들을 바라보는 후배로서의 정정엽 선생님의 시선도 궁금해요.
정: 거기서 뭐하고들 있는지 가봐야지. '애오개'의 분위기는, 그때 내가 대학생이니까 피상적일 수밖에 없는데, 인상 비평을 하자면 약간 레지스탕스 같았어요. 지하에 모여가지고 굉장히 열띠게 토론하고, 뭔가를 생성하고, 분주하고, 밤새고. 서로 어떤 끈끈한 연대감도 느껴지고. 그래서 지하 레지스탕스 소굴 같은 느낌. 내가 대학 생활하면서 사회 어디를 가도 그렇게 건강한 데를 본 적이 없는 것 같아. 건강하다고 생각했어요. 왜냐하면 가식이 없고, 솔직하고, 열정이 있고, 뭔가를 실천하려고 하고, 서로 날 선 비판도 서슴지 않고. 그리고 또 뜨겁게 술도 마

시고. 그래서 약간 겁나기도 했지만. 그런데 왜 어릴 때일수록 좀 건방지잖아요? '음… 열심히들 살고 있군' 이런 생각이 들었어요. 그때 《'두렁' 예행전》을 열어 놓았는데 한 2, 3일 지나서 갔을 거예요. 전시장 지킴이로 '두렁'의 장진영 선배가 있었는데, 친절하게 전시 설명도 해주고 또 놀러오라고 해서 자주 놀러가고 그랬죠. 가보니깐 프로그램이 쫙 있는데, 다 내 호기심을 자극하는 거였어요. 심지어 김지하가 와서 무슨 강연도 하고. 당시에 채희완 선생님이 무용에 대해서 강연을 하신 적이 있어요. 무용이라는 것을 어떻게 바라봐야 되는지, 거기에도 이론이 필요하다, 비평이 있다는 것. 그런 게 기억나요. 채희완 선생님은 당시에 대학 교수였어요. 그런데 교수가 이런 지하 서클 같은 데 와서 강연을 하는 것 자체가 신선했던 것 같아요. 이것저것 재미있는 일이 많이 벌어졌어요. '애오개'는 말하자면 우리나라 대안공간의 효시라고 생각하고, 지금의 대안공간보다 훨씬 열린 마당이었어요. 지금의 대안공간은 어찌 된 일인지 좀 폐쇄적인 느낌이 드는데, 원래 대안공간이라는 것 자체가 사실은 벽을 없애기 위해서 만든 열린 공간이잖아요. 시대가 달라져서 그런지 모르겠지만 성찰이 필요한 부분이에요. 당시의 '애오개'는 그야말로 난장을 할 수 있는 공간이었어요. 그다음에 또 기억에 남는 일이, '민중문화운동연합' 대표를 중간에 황선진 씨가 맡았는데, 그분은 이미 수배 중이었어요. 그런데도 후배들이 대표를 맡아 달라고 그랬을 때 몇 번 고사를 하다가 결국 수락하면서 했던 말이 기억나요. 대표 자리를 토론하는 장이었는데, "나는 꿈이 멋있는 인간이 되는 게 꿈인데, 이렇게 민중문화운동을 하는 것은 그게 조금 더 멋있어서 하는 거지, 다른 이유가 아니다. 대표를 정말 하고 싶지 않은데 후배들이 와서 부탁을 했을 때 이걸 수락하는 게 멋있을까, 수락하지 않는 게 멋있을까" 그런 식으로 얘기했던 것. 그 시절의 대표들은 내가 아는 한 전부 대표를 맡기 싫어했어요. 어떻게 하면 안 맡을까 고사하다가 마음이 약하거나 책임감이 강한 사람이 맡게 되는 경우여서, 그 '장'이라는 것이 지금 보

면 마치 무슨 권력처럼 이야기될 수도 있겠지만, 당시 관점에서는 정말 별 게 아니거나 오히려 희생이었다는 생각이 들어요.

양: 감옥 가는 순서라고 그렇게 말씀하시기도 하더라고요.

정: 그렇지. '장'을 맡으면 그런 위험에 항상 노출되어 있고. 지금은 모임이나 프로젝트 같은 것에 대표를 안 만들기도 하잖아. 그런데 당시에는 대표를 안 만들 수도 없었어요. 군부독재 시대였고 툭하면 "대표를 불어라", "누구의 사주에 의해서 했냐?" 이거였기 때문에, 우리는 할 수 없이 만들어야 했어. (웃음) 그래서 그때 대표였던 황선진 선배의 그런 식의 말이 생각이 나네. '애오개'에서는 강연도 날마다 진행이 되었고, 뭘 하나를 할 때도 열띤 토론 속에서 진행이 되었기 때문에 당연히 배우는 게 너무 많았어요. 특히 거기에 모든 장르가 다 있었잖아요. 미술은 물론 연극, 문학, 무용, 노래, 민요연구회도 그 안에 있었어요. 그래서 문화적으로 풍부했어요. 밥 먹다 노래 부르고, 술 먹다 장구치고. 우리가 1박 2일 MT 같은 것을 가면 연극, 무용 등 장르별로 팀을 섞어 짜서 공연을 하나씩 올려요. 한 시간씩 연습 시간을 주면 머리를 맞대고 연습하고 대여섯 명씩 5분짜리 단막극 같은 공연을 하나 올려요. 그럴 때 연출이 무엇인지, 춤사위는 어떻게 해야 하는지, 이런 것을 배웠고. 일단 문학은 말발이 끝내주잖아요. 그리고 연극하는 사람들의 너스레. 그리고 그 개성 넘치는 캐릭터들. 굉장히 재미있었고. 미술 하는 사람들은 이상하게 진지해. 말을 못 하면서 했다 하면 삼천포로 빠져. (웃음) 그리고 민요 하는 사람들은 인간성이 굉장히 구성지고, 몸에 가락이 배어 흥을 돋울 줄 알고. 그러다 보니 그게 몸에 배어서 사람도 좀 재미있어지더라고요.

양: 선생님께서는 특별히 사회적 예술 활동을 지향해야겠다고 결심했던 일종의 터닝 포인트가 되었던 직접적인 계기나 사건이 있던 것은 아니

었지만, 선생님께서는 성향적으로 자연스럽게 선택했던 환경이나 상황들이 사회정치적 구조 안에서의 예술의 역할을 고민하는 방향으로 끌고 갔던 것 같아요. '애오개'에서의 활동이나 초기 '두렁' 안에서 민중문화운동의 경험을 했던 것이 이후 선생님의 미술운동 방향에 어떤 영향을 준 지점이 있나요?

정: 민중문화운동은 선배들이 주도적으로 이끌었지만, 우리가 나중에 '여성미술연구회' 활동을 할 때 등 영향을 받은 부분들이 있죠. 예를 들어 《여성과 현실》전 오프닝에서 춤판도 벌이고, 시낭송도 하고, 굿도 하고, 노래도 따라 부르고. 오프닝을 마치 잔치처럼 그렇게 했었어요, 열린 마당처럼. 그렇게 타 영역을 만날 수 있는 전시 행사를 했었는데, 이게 나중에는 점점 각 장르가 독립적으로 분화되기 시작해요. 노래는 노래연합회로, 연극은 연극협회, 민족극협회, 이런 식으로 분화되면서 각 영역별로 독립적으로 진행이 되다 보니까 자기 장르로 국한되어 서로 만나기가 어려워졌죠. 80년대 초중반, 우리나라 민주화와 민중문화가 촉발하던 시기에는 아쉬우니깐 서로 찾아서 돌아다니다 보니깐 이렇게도 만나고 저렇게도 만나고 했던 건데. 그런 시대적 에너지에 영향을 많이 받았죠. 그래서 아마 내가 작품을 떠나서, 어떤 영역의 틀에, 인간의 삶으로서도 갇히지 말아야겠다고 생각하는 데 영향을 준 것 같고. 지금은 그렇게 부딪히면서 만날 수 있는 곳이 없다는 게 아쉬워요. 내가 지금 콘서트를 갈 수도 있고 책을 사서 볼 수는 있지만, 타 장르의 사람들과 좌충우돌하면서 뭔가를 창작할 기회는 없잖아요. 물론 협업 형식이 있지만. 모르겠어요, 내가 만약 화단 중심으로만 민중미술을 했다면… 미술 밖에서 미술을 바라볼 수 있는 시각을 갖기 어렵지 않았을까? 예술적 체험이 있든 없든, 계층이나 연령, 성별에 상관없이 예술에 대해 그들의 언어로 대화를 나눌 수 있는 조금은 더 체화된 감각을 얻지 않았나 하는 생각이 들어요. 어쨌든 나는 이 미술운동을 통해서 타 영역을 만나 젊은 날에 훌륭한 자양분을 얻었다고 생각을 해요.

5. 이화여대 민속미술 동아리(민화반) 활동

양: 비슷한 시기(83년 6월경)에 이화여자대학교에 민속미술 동아리를 결성하셨는데요. 이것도 혹시 '두렁'이나 '애오개' 활동의 영향이 있던 건가요? 구체적으로 어떤 과정을 거쳐 만들게 된 거고, 이대 안에서 이 동아리의 활동은 어땠는지 궁금해요.

정: 민속미술 동아리(민화반)는 나하고 이종진 선배, 박영은, 김점숙 등과 함께 했고, 주로 미대와 사학과 친구들이었죠. 답사도 안동 같은 데로 다니고 그랬어요. 결성하게 된 계기는 내가 대학 3학년 때예요. 이종진 선배는 '두렁' 동인의 선배들을 이미 알고 있었어요. 그 선배가 '두렁' 선배들 일부와 탱화를 배우러 잠시 같이 다니기도 했나 봐. 그래서 이대에도 민속미술반을 만들어야겠다고 작심을 하신 거야. 그래가지고 나를 찾아왔어요. 대낮에 '와글와글' 주점에 가서 찐하게 얘기를 나누었죠. 사실 처음에는 몇 번 피했어요. 3학년 때였기 때문에 서클 활동보다는 내 작업을 고민할 때였죠. 보통 3학년 때 서클을 새로 들지는 않거든요. 그런데 심지어 그걸 만들자고 제안을 한 거니까. 필시 이것이 사회과학 서클과 연관이 되리라는 것을 알고 있었죠. 그래서 상당히 부담이 컸어요. 이것도 피할 수 없어서 했던 일 같아. 그때 종진 선배는 4학년이었고, 내가 3학년. 이 사람은 곧 졸업할 사람이고 내가 같이 결합하지 않으면 4학년인 선배가 혼자 만들 수 없었죠. '피할 수 없었다'라는 표현은 선배가 미대 내에 접할 수 있는 어떤 서클이 없으니 필요하다, 그리고 민중미술 혹은 민속미술에 대한 어떤 공부를 해야 하지 않겠냐, 그렇게 제안을 했어요. 미대 안에서 그럴 만한 사람을 못 찾았고, 그래서 나를 점찍어서 찾아온 건데 피할 수가 없었죠. 미대에 창구가 너무 없어서 책임감 때문에 민화반을 했어요.

6. '두렁'이 던진 삶과 예술에 대한 근원적 질문

양: '두렁' 활동도 하셨고 민속미술 동아리도 하셨는데, 막상 선생님의 잘 알려진 작업들에서는 민화나 탱화 같은 전통 예술에 기반한 부분이 잘 보이지 않아요. 그런 걸 보면 형식적 미감이 선생님의 참여를 결정하는 요소는 아니었을 것 같고, '태도'의 측면이 마음을 움직였다고 봐야 할까요?

정: 그때도 민화나 민속 그런 데 관심이 있었지만 그건 그냥 인문학적인 관심이었지, 그 민속미술이라는 게 내 미술적 형식을 해결해준다는 생각은 안 들었어. '민속적 어떤 요소들이 우리를 도와줄 수는 있지만, 민족이나 민속이라는 게 과연 동시대적 미감을 해결해줄 수 있을까?' 마음속에 그런 우려가 늘 있었어요. 그런데 문제는, '두렁'이 던진 삶과 예술에 대한 질문이 근원적인 부분을 건들었다고 생각했어요. 삶과 예술의 이 간극을 해결하지 않으면 나한테 영원한 숙제로 남을 것 같다. 지금 피하면 나중에 숙제로 남으니까, 숙제를 남기지 않기 위해서 일단 해보자. 이 문제를 밖에서는 못 해결한다, 이 안에서 해결해야 한다, 그런 참여의식 같은 게 있었던 것 같아. 그때 내 눈에 두렁은 촌스럽지만 뭔가 삶에 예술을 밀착시키려고 하는, 좀 돌진하는 느낌을 받았어요.

양: 《'두렁' 창립전》(경인미술관, 1984)이 열릴 때도 아직 학생 신분이었잖아요. 그때 어떤 역할을 했는지, 현장 분위기는 어땠는지 기억에 남는 일들이 있나요?

정: 학생이어서. 두렁 정식 회원이 되기 전에 가서 참여한 것은 걸개그림에 부분적으로 채색하거나 판화 찍는 것을 주로 도왔지. 노가다 일을 많이 도와줬죠. 《'두렁' 창립전》 때는 길놀이 하던 게 기억나요. 인사동 거리를 막 꽹과리 치고 길놀이 하면서 가던 기억이 있고. 우리가 왜 어디 가서 엉망진창인 곳 보면 난리굿 통이라고 하잖아. 딱 그런 난장 같

은 굿판 느낌이었어요. 나한테는 그랬어요. 판을 벌리는 사람과 참여하는 사람이 하나였어요. 참여자가 곧 주최자이고, 주최자가 곧 관객이기도 한.

양: 1985년, 대학 졸업하면서부터 두렁의 정식 회원이 되어 활동을 본격적으로 시작하셨죠. 두렁 활동을 한다는 것에는 예술가로서 어떤 '결단'이 필요한 일이었다고 하셨던 기억이 나는데, '내가 소위 민중미술운동에 참여하고 있구나'라는 인식을 본격적으로 한 시기가 이 무렵이었을까요? 그 '결단'에 이르기까지의 예술가로서의 고민과 갈등의 과정이 현재의 선생님의 예술적 삶의 궤적을 잇는 중요한 동기라고 생각해요.

정: 나는 지속적으로 자연스럽게 움직였던 것 같아. 내 발로 '애오개'를 찾아가 두렁이라는 존재를 알게 됐고, 두렁을 하면 어떻게 되는지에 대해 감을 잡았어요. 그리고 이제 졸업을 했어요. 대학을 졸업했으니까 두렁 가입이 가능해졌는데, 선택해야 하는 순간이 왔어요. 두렁 가입을 적극적으로 권유한 사람은 없었고, 자발적 선택이었어요. 나중에 집 나올 때 고민이 제일 컸는데, 어쨌든 그 일 빼고 지금까지 살면서 두 번째로 큰 고민이었던 것 같아. '자, 이제 두렁에 들어가면 내 삶이 앞으로 어떻게 될 것인가?' 그걸 고민한 거지. 두렁에 가입하면 어떤 일이 벌어질까를 생각해보니깐 '앞으로 잘 먹고 잘 살긴 틀렸다, 아마 가난하게 사는 것을 내 삶으로 받아들여야 할 것이다', '작가는 가난한데 더 가난할 것이다. 그리고 어려운 삶이 앞으로 진행이 될 것이다' 이런 느낌이 왔어요. '그럼에도 그걸 받아들일 수 있니?' 이걸 자문하게 됐죠. 가난하게는 누구나 살 수 있죠. 중요한 것은 가난한 삶을 내가 받아들이면서도 행복하게 살 수 있느냐지. 그런데 가만히 나를 들여다보니까 내가 가난을 그렇게 크게 두려워하지 않더라고. 가난하게 살아봤기도 했고. 우리 부모님이 나를 일부러 가난하게 키운 것은 아니었겠지만, 그때 처음으로 '우리 부모님이 나를 좀 자립적으로 키우신 편이구나' 그렇게 생

각했어. 가난해도 그렇게 불행할 것 같진 않더라고. 오케이. 그런데 이제 남는 문제. 미학적인 문제. 두렁의 모든 모토, 민속미술을 기반으로 한 풍토라든가, 이런 것들은 다 마음에 드는가? 아니죠. 마음에 안 드는 것들도 있지만, 여기서 해결 못하면 다른 데 가서도 해결 못해. 이 문제는 곧 나의 문제이기도 했죠. 호랑이를 잡으려면 호랑이 굴에 들어가야지. 문제를 해결하기 위해서는 문제 속에 들어가야 된다고 생각을 했어요. 예전에도 이야기한 바 있지만, 만약에 내가 지금 두렁에 가입을 안 하고 이 문제를 벗어나면, 이 문제는 평생 나를 따라다니면서 과제로 남을 것이다. 그러니까 이 문제 앞으로 다가서자, 그런 결단으로 두렁 활동을 시작했어요. 그런데 한편으로 어떤 후배들은 그런 이야기도 해요. "다른 사람들은 모르겠지만 정 선배는 두렁에 가입하지 않았어도, 민중미술과 만나지 않았어도 그렇게 큰 차이는 없었을 것 같다"는 이야기를 하기도 해요. 그것도 다는 아닌데, 약간 동의는 해요.

양: 두렁이 창립할 때, 동인지 『산 그림』(1984), 『산 미술』(1985)을 내잖아요. 두렁의 후배 세대니까 제작에는 참여하지 못했겠지만, 이후에 이 동인지 보면서 어떤 생각을 하셨나요? 동인지 안에 실린 두렁 창립 선언문[6]이라든가 얼굴 그리기, 공동 작업 그림들을 보면서 마음을 움직인 어떤 부분이 있었는지요?

정: 탈 만들기, 얼굴 그리고 이런 것은 그렇게 중요하다고 생각하지는 않았지만, 참 풋풋하고 예술가의 최초의 드로잉 같은 느낌을 받았어요. 선언문도 물론 꼼꼼히 읽어봤는데, 거기에서 '민중적 미의식'이라든지,

6. "미술이 특정인의 전유물이 아니고 생활인 중심의 미술이기 위해선 인간적 요구에 쓰여져야 할 필요가 있다. … 지금은 자폐적 허무의식으로 죽어 있는 미술, 상품문화가 된 병든 미술에서 '산 미술'로 나아갈 때이다. … 사회적 이상과 미적 이상은 별개의 것이 아니다. … 개방적인 공동작업과 민중과의 협동적 관계는 전문성의 공동 활동과 미술행위의 민주화를 위한 기초가 된다. 따라서 우리는 민중 속에서 살아 움직이는 '산 그림'을 지향한다."('두렁' 창립선언문, 『산 그림』 제1집. 1983)

"미술을 작가들이 민중들한테 돌려줘야 한다"는 어떤 부분은 나한테 물음표로 남겨졌죠. 나는 그 창립 선언문이 결정을 내린 글이라기보다는 질문을 던진 글이라고 생각했어요. '삶과 예술은 결합되어야 한다'라고 읽었다기보다 '삶과 예술은 어떻게 결합될 수 있을까?' 혹은 '삶과 예술은 결합되어야 하는 게 아닐까?' 이런 식으로 나는 다 질문으로 받아들였지, 그것을 결정문이라고 생각하지 않았고, 나머지는 우리가 하면서 만들어나가는 거라고 생각을 했어요. 그래서 모든 민중미술이나 이런 작품이나 이런 것들을 나는 항상 진행형으로 생각을 하는 편인데, 사람들이 민중미술을 두고 "아, 그런 것!" 이런 식으로 어떤 특정한 형식으로 이야기할 때 되게 당혹스러워요. 우리가 민중미술을 한 것은 "민중미술은 이런 것이야"라고 주창해서 한 게 아니거든. 내가 '두렁'에 들어간 것은 "'두렁'은 이런 것이야" 이래서가 아니거든. '민중미술은 무엇일까?', '두렁은 무엇을 지향하는가?' 그 질문이 유의미해서 한 거야. 그런 질문이라면 나도 궁금해. 그런데 이 사람들이 그런 질문을 하고 있네? 그래서 가서 보고 이런 짓도 하고 저런 짓도 한 거지. 같은 맥락에서 페미니즘도 마찬가지예요. '여성미술은 도대체 무엇인가?', '여성들의 미의식이 무엇인가?', '과연 정말 우리가 평등할 수 있을까?', 그리고 '페미니즘은 무엇일까?', '페미니즘 안에서 내가 할 수 있는 것은 뭐지?'라는 질문을 안고 활동해서 내가 페미니스트라고 말하는 거지, '페미니즘은 이거야'라고 해서 페미니스트라고 이야기하는 게 아니에요. 페미니스트는 '페미니즘은 무엇이냐?'라는 질문을 던지는 사람이지, '페미니즘이란 이런 것이다'라고 선언하는 사람이 아니라는 거예요. 예술가가 '예술은 이거야'라고 하는 사람인가? 매일 질문하잖아. '예술은 무엇이지?', '나는 정말 예술을 하는 사람인가?', '나에게 그림은 뭐지?' 이렇게 질문을 계속 하는 사람이 예술가이지, '예술은 이거야'라고 정해놓고 그걸 하는 사람이 예술가인가? 나는 그렇게 생각 안 해.

7. 민중미술의 스타일에 대하여

양: 두렁의 협동 창작, 공동 작업에 많이 참여하셨죠?

정: 많이 했지. 작업만 공동으로 한 게 아니라 판화 교실도 개최하고, 지역이나 각 대학을 돌면서 전시를 하기도 하고. 《'두렁' 창립전》 이후에 《미술동인 '두렁' 초청 순회전》 이런 걸 했는데 내가 가톨릭신학대학하고 감리교신학대학에 두렁 판화를 들고 가서 전시를 열어줬어요. 그래서 당시 감리교신학대학의 학생회장이었던 목사님을 지금도 만나요. 그리고 이후에 내가 인천에서 '갯꽃'[7] 활동을 할 때, 갯꽃에서 하는 게 늘 그런 공동 작업이었지.

양: 공동 작업 과정에서 예술가로서의 내적 갈등 같은 것은 없었어요? 어떤 특정한 목적을 위해 예술가 개인의 스타일과는 별개로 어느 정도 타협을 하는 작업이잖아요.

정: 공동 작업이 필요했던 것이 주로 걸개그림이었죠. 그때는 집회가 중

7. 인천미술패 '갯꽃'(1986~1992): 갯꽃은 척박한 현실과 인천을 상징하는 갯뻘에 문화의 꽃피우자는 의미를 담고 있다. 1986년 당시 한국 사회에서 폭발적으로 터져 나온 노동운동의 지원과 민중문화의 필요성에 의해 허용철, 신혜원, 인천교대 미술과 학생들에 의해 자생적으로 만들어졌다. 6개월여의 준비 기간을 걸쳐 '갯꽃'의 이름으로 걸개그림, 깃발그림, 플래카드, 판화, 포스터, 전단 제작, 노동조합 로고 도안, 노보 편집 등 본격적 활동을 시작하였다. 이와 함께 주안5동 성당에서 노동자 미술학교를 진행하였고 서울의 문화 단체와도 교류하여 판화, 만화 연작 등 순회 전시를 하였다. 1987년 타 지역에서 내려온 활동가와 예술가들이 노동자 지원 활동을 위해 만들었던 '일손나눔'의 정정엽이 합류하면서 이제 막 결성되기 시작한 노조에서 필요로 하는 모든 시각 이미지들을 제작하였다. 한독금속벽화 제작(정정엽, 이성강), 파업장 내의 미술교실, 노동자와의 공동 걸개그림, 순회 전시, 인천노동조합협의회와 연계하여 깃발그림, 플래카드 제작 강습회를 열었다. 1988년 노래패 산하, 연극, 연행, 풍물등 지역의 각 부분 문화 소모임들이 결합하여 인천민중문화운동연합을 결성하여 각 부분 운동의 전문성을 강화하였다. 〈송철순 열사도〉(정정엽, 신가영 제작), 코스모스노조 노동자들과 걸개그림 제작, 이성강, 안혜진 등 갯꽃 회원 이외에도 작업에 따라 결합한 작가들이 있었다. 1989년 최진희, 김경희(김희수), 양재준 결합. 1990년에는 대우자동차 걸개그림(김경희, 최진희, 양재준 제작), 경인경수 지역 미술 소모임들과 연합하여 노동자 판화와 작가들의 노동판화들을 모아 《노동의 햇빛》 순회전을 열었다. '갯꽃'은 1992년까지 민중문화운동연합 내에서 독자적으로 혹은 단체와의 협업 형태로 당시의 노동 운동의 변화 과정을 함께하였다.

요한 시기였으니까. 당시 대중들 앞에 공동체 의식을 갖고 결집시킬 수 있는 그림 형식이라는 게 걸개그림이 거의 유일했죠. 대형 걸개그림이 필요한 시기였는데, 그 그림을 필요한 시간 안에 개인 혼자서 그릴 수가 없는 거예요. 우리 '두렁'이 공동 창작 방식을 한 것은 예술가 개인의 천재적 재능으로 미술사에 수렴되는 것에 대한 반발, 예술의 익명성을 추구했던 것 때문에 그런 것도 맞지만, 사실은 그 시대가 걸개그림 같은 형식을 필요로 하는 환경이었던 말이에요. 지금은 광장에서 시위할 때도 그냥 영상으로 투과해서 스크린에 크게 보여주면 되니깐 걸개그림이 필요가 없어요. 그러니까 다른 형식으로 가는 거고. 그런데 당시에 우리는 필요에 의해서 그리는 그림이었기 때문에 이걸 누가 그리는지가 그렇게 중요하지는 않았어요. 이 그림을 어떻게든 그 짧은 시간 내에 그려서, 그 현장에서 활용할 것인가가 중요했지. 그 외의 것은 하나도 중요하지 않아서 별로 부딪힐 일이 없었어요. 어떤 때는, 〈통일염원도〉(1985)인가? 그 그림 작업을 할 때 내가 '도시 빈민' 쪽을 맡았는데 그리다가 내가 계단 그리는 게 잘 안 돼서, "형, 이거 계단 좀 그려줘" 그러면 누가 와서 계단을 그려주고, 그다음에 나는 다 그렸는데 저쪽이 덜 된 것 같으면 옆에 가서 막 바닥칠 하고, 이렇게 그렸죠. 그냥 이렇게 편의상. 당시에는 누가 그렸느냐 하는 문제가 그렇게 중요하지 않았어요. 그러나 이제 시간이 지나면서 자기 형식을 만들고 싶어서, 예를 들어 내가 먹선 치는 방식이 싫고 다른 것을 시도하겠다, 이런 식으로 하면서 서서히 주필 문제가 나오기는 했지. 그러나 그걸 할 당시에는 아무 문제가 없었어요.

양: 80년대의 공동 작업 말고, 이 무렵의 선생님 개인 작업 스타일은 어땠나요?

정: 이 사진[도판1]이 《제1회 '터' 그룹전》인데, 이게 1985년도 전시거든요. 이화여대 내 '터' 그룹의 창립전이었죠. 이 작품 제목이 〈분단〉이었

던 것 같아요. 지금 사진에는 작품이 좀 가려져 있는데, 여기에 인간이 웃고 있는 그림 세 개가 걸렸어요. 얼굴들이 다 이렇게 왜곡된 형태로 웃고 있어요. 말하자면 자기 형식이 완전히 정립되기 전인데. 이때도 보면, 이게 분단 문제를 다룬 거잖아요. 그런데 이 작품의 포즈는 케테 콜비츠(Kathe Kollwitz) 작품하고 비슷하잖아요. 거기서 따온 거예요. 그때 목판화 운동이나 콜비츠의 작품을 보면서 받은 영향이 보이고. 그리고 이제 두렁에 들어갔기 때문에, 이 먹선 치는 방식을 보면 두렁식 시도를 한 거죠. 또 여기에 얼굴은 약간 탈바가지처럼 해학적으로 표현하고. 얼굴을 찡그리고 웃는 형태를 먹선을 이용한 탈바가지 형태로 형상을 만들어낸 작업이에요. 그러니까 이때도 민화적인 선으로 자기 형식을 만들고자 한 흔적이 보이지만, 아마 내가 이 그림을 아직까지 보관하지 않은 이유는 '아, 이것이 지속적인 내 형식이 아니겠구나' 해서 그냥 시도만 하고 보관하지 않은 것 같아요. 내용적으로는 분단 문제를 끌어안고 있는 상황을 의미하죠. 분단 문제를 다루는 우직한 계몽주의가 들어가 있지만, 조금은 서정적으로 표현을 했어요. 여기 인물을 이렇게 해학적으로 표현한 것도 그림 속에 소통하고자 하는 욕구를 숨겨 놓은 것 같아요. 이 무렵에는 이것저것 많이 시도해서 일정한 형식이 나오지는 않았어요. 그러나 제 형상은 당시의 많은 그림들이 그렇듯이 투쟁적이고 선언적인 모습은 아니었어요.

양: 맞아요. 80년대 중후반에 목판화 작업들을 많이 하셨잖아요. 〈면장갑〉(1987)〔도판2〕이나 〈봄날에〉(1988)〔도판3〕 같은 목판화 작업만 봐도 선전·선동적인 목적의 판화 작업과는 스타일이 달라요.

정: 목판화를 주로 한 시기는 1987년도이죠. 85년도나 86년에도 작은 목판화들을 시도했어요. 지금은 남아 있지 않지만. 그러니까 이제 87년도에 목판화로 작업을 본격적으로 시작을 한 거죠. 그 전에는 이렇게 페인팅, 걸개그림을 주로 했는데, 대부분의 내용들이 지금의 작업과 일

맥상통하는 게 선언하거나 투쟁적인 모습은 아니었다는 거예요. 민중적 정서를 지속적으로 가지고 가고 싶었지, 이 투쟁의 현장에서만 쓰이는 그림을 그리고 싶지는 않았던 것 같아.

8. 두렁 활동과 《20대의 힘전》 사건

양: 1985년 이야기를 해볼게요. 1985년은 선생님 개인에게 있어서도, 민중미술 신(scene) 안에서도 여러 가지 의미에서 중요한 해인 것 같아요. 선생님 개인적으로는 첫 작업실을 마련하고, 미술동인 두렁에 가입해 본격적으로 활동한 해이면서 동시에 이대를 중심으로 한 '터' 그룹을 결성한 해잖아요. 그리고 미술계에서는 《한국미술, 20대의 힘전》(이하, 《힘전》) 사건[8]이 터지고, '민족미술협의회'(이하, '민미협')가 만들어진 해예요. 그런 측면에서 봤을 때, 선생님의 〈나의 작업실 변천사 1985-2017〉(41×58cm, 총 33점의 드로잉, 트레이싱지 위에 잉크, 2005~2017 제작)[9] 시리즈 중 1985년 드로잉[도판4]이 매우 인상적인데요. 예술이 공권력에 의해 탄압받은 사건의 발단에 선생님의 첫 작업실이 있던 게 이 작업에 드러나요. 일전(2013년)에 미술동인 두렁 콜로키움을 했을 때, 선생님께서 이 작업을 소개해주셨잖아요. 그때 다음과 같이 하신 말씀 기억나실지 모르겠습니다.

8. [실록민주화운동] 74. 「'힘전' 탄압과 민미협 탄생」(『경향신문』 2004년 10월 24일) https://news. naver.com/main/read.nhn?mode=LSD&mid=sec&sid1=103&oid=032&a id=0000090471 (*기사 전문 수록)

9. 이 작품은 정정엽 작가가 서울에서 시작해 지역으로 이주해가는 33년의 작업실 변천 과정을 글과 그림으로 기록한 것이다. 1985년부터 2017년까지 1년을 1장의 글과 그림으로 압축한 33장의 드로잉을 따라가다 보면 한 젊은 여성 예술가가 한국 사회에서 어떻게 고군분투하며 작업을 이어갔는지를 추적할 수 있다. 정정엽, 『나의 작업실 변천사 1985~2017』, 헥사곤, 2018, 6쪽.

85년도에, 《힘전》을 앞둔 어느 날, 〈노동탄압 중지하라〉 이런 '두렁' 걸개그림을 그리고 있었어요, (성)효숙 언니랑 저랑. 그런데 혜화동 경찰서에서 이대 나온 여자가 화실을 혼자 하고 있다 하니 순찰을 돌아주겠다며 왔어요. 문을 딱 여는 순간 2명이 왔는데, "엇? 이게 뭐야? 노동탄압 중지하라?" 이런 생전 보도 못한. 그래서 문을 딱 안으로 걸어 잠그더라고요. 그러더니 무전기로 차를 불러서 효숙이 언니랑 저랑 경찰서로 데리고 갔고, 저녁 때 '두렁' 선배들이 "이 일을 정면으로 돌파하자"라고 결의를 한 것 같아요. "이것은 예술작품이고 곧 있을 《힘전》 때 전시할 작품이다"라고. 그래서 언니랑 나랑 풀려나고 그림도 찾아왔는데, 나중에 《힘전》 때 들이닥친 거죠. 《힘전》이 그렇게 경찰에 알려지게 된 거죠. 그때 경찰이 들이닥쳤을 때 화실에서 나한테 그림을 배우고 있던 학생들이 전화번호부나 이런 것들을 그때 석고상 밑에다 감춰가지고 그나마 덜…. 그 이후로 작업실이 수색의 대상이 되기 시작했어요.[10]

이 《힘전》 사건의 발단이 어찌 보면 선생님 개인 화실 '그림 터'를 두렁 작업실로도 사용하다가 발생한 일이잖아요. 선생님 개인 작업실을 두렁 활동을 위해 일부 사용한 거죠? 그때 주로 구로동맹파업 해고 노동자 돕기 기금 마련 및 노동운동 탄압 항의 집회용 그림 같은 주로 노동 현장에 사용되는 걸개그림 작업을 했고, 그게 당시 환경에서는 굉장히 위험한 일이었을 텐데, 왜 두렁 공동 작업실이 아닌 정정엽 개인 화실에 그림을 그리거나 작업을 숨겨놓고 했나요? 개인 작업실을 내어주고 그 일을 강행할 수 있었던 이유가 뭐였나요?

정: 〈큰 힘주는 조합〉(두렁 공동 작업, 1985) 같은 작업을 내 작업실에서 했어요. 두렁 공동 작업실이 합정동인가에 있었는데, 그 공간이 지하이고 비도 세고, 말이 아니었어요. 환경이 열악해서 내 작업실에서 주

10. 2013년 두렁 콜로키움 정정엽 녹취 재인용 (F)

로 작업을 했기 때문에 두렁 작업들을 내 작업실에 둔 거죠. 그리고 두렁이 일시적으로 공간이 없던 시기가 있었어요. 그 시기에 주로 내 작업실을 공동으로 썼고, 공간을 내어준 개념은 아니었어요. 오히려 나는 기뻤죠. 그리고 내가 작업실 겸 화실을 낸 것도 그렇게 '공공적으로' 사용하려고 만든 이유도 있어요. 당시의 예를 들면, '여성미술연구회'에서 김인순, 김진숙, 윤석남 선생님도 다 작업실을 내줬고, 나중에 박영숙 선생님도 내줬고 그런 것처럼, 자기 작업실을 공동의 작업실로 일정 부분 공유하는 것에 대해 작가들이 당연하게 여겼고요. 나 혼자 독점하는 것을 미안하게 생각했어요. 내가 보기에 민중미술 작가들은 이념이나 지향점, 이런 것을 다 떠나서 가장 큰 공통점이 '공공적 마인드'가 아닌가 싶어요.

양: 노동 현장에서 쓰이는 작업들이. 전시장에서 보였을 때와는 다른 느낌을 줬을 건데, 당시에 이런 작업이 실제 현장에서는 어떻게 받아들여졌나요? 이런 그림을 본 노동자들의 반응이 어땠는지 궁금해요.

정: 당연히 좋아하는 사람도 있고, 또 싫어하는 사람도 있었지. 그러나 중요한 것은 예술가라는 저 먼 나라의 사람들이 와서, 보니까 별것도 아니고 허술하게 와서 같이 대화하고 전시 하고 그랬을 때, 뭐라고 표현해야 할까? 자존감이 확 높아지는 것이 보였어요. 자기들도 예술 활동을 같이 할 수 있고, 예술가들과 같이 뭔가를 한다는 것 자체에서. 우리가 노동자들을 되게 존중했거든요. 그리고 그때는 노동 현장 자체가 정말 지푸라기 하나의 힘도 필요로 할 때예요. 우리나라가 노동조합의 역사가 없잖아요. 노동운동의 역사도 제대로 없다고. 이게 처음에는 시위를 해서 노동조합을 만들었어. 그러면 뭐 할 거야? 맨날 싸움만 할 수는 없잖아. 일상을 지나가야 되잖아. 음악 프로그램도 필요하고, 놀기도 해야 하고, 말하자면 노동문화를 만들어야 하잖아. 그렇다고 맨날 텔레비전에서 하는 유행가만 틀어댈 수도 없는 일이고. 그런 상황에서

문화적 결합이라고 하는 것을 굉장히 반가워했죠. 다만 약간 부연 설명을 하면, 이 당시에 노동자들이 이렇게 현장 중심의 이야기를 그린 우리 그림을 다 좋아하지는 않았어요. 왜, 내가 고통스러울 때 나의 고통을 그린 영화 보고 싶지 않잖아요. 내가 노동자 판화교실을 진행하면 노동자들이 "아이, 이런 공장 그리지 말고 꽃 그리고 그래요" 막 이런 항의도 했어요. 그렇게 다 좋아하지 않는 이유에는 또 두 가지가 있죠. 우리가 그들의 정서에 충분히 다가가지 못했던 것도 있지만, 그들 역시 자기를 정면으로 보고 싶지 않은 거예요. 그런데 또 봐야 되는 부분들이 있으니까….

양: 〈연대투쟁 지지한다〉 작업처럼, 대우어패럴 사건이나 구로동맹파업 사건 같은 것들을 그림으로 그렸을 때 위험을 감수한 만큼 노동 현장에서 실질적인 영향이 있었나요? 이때는 정말 필요에 의해서 한 일일 텐데, 이런 그림 작업에 대한 실제 노동 현장에서의 파급력은 어느 정도였나요? 이를테면, 작업을 통해서 현실을 알리는 측면이 있었거나….
정: 그럼요. 그때도 당연히 언론은 제 역할을 못해. 왜 이걸 "당연히"라고 말하게 됐는지 모르겠지만. 어쨌든 언론이 역할을 못했어. 그래서 구로동맹파업 같은 게 있다고 하더라도 그것에 늘 촉각을 세우고 있는 사람들이나 알지, 옆에 사업장도 모르고 있어요. 그럴 때 소위 찌라시라도 하나 돌리고 그림으로 보고 그러면 당연히 선전, 선동, 홍보의 역할을 하죠. 특히 이미지가 주는 힘이 있어서 그런 역할들을 했죠.

양: 이런 작업을 하는 데 개인적으로도 사명감을 느꼈거나 보람이 있었나요?
정: 당시 대학을 나왔다는 것은 지식인인 거예요. 그리고 우리나라 민주화 운동의 많은 역할을 학생운동이 했잖아요. 학생운동이 한 게 지식인의 역할이었거든. 지금은 대학에 많이들 가고, 다른 계층이 같이 성장

을 했기 때문에 지식인의 역할이 축소되어 있지만, 80년대에는 지식인의 역할이 굉장히 컸어요. 부정할 수 없죠. 계층 운동도…. 노동운동도 학생들이 들어가서 같이 한 거지. 노동자 소수가 했다고 볼 수는 없잖아요, 많은 부분. 농민운동도 마찬가지였고. 그런 것처럼 지식인의 역할이 되게 컸어요. 그런 지식인의 원초가 되었던 것은 대학생이에요. 대학생들은 그때 왜 그랬냐면, 80년대 우리나라 환경에서는 그 대학생이 된다는 게 굉장한 특권을 의미했어요. 나랑 같이 동네에서 자라다가 어떤 애는 공장에 가고, 나는 대학에 가는 거예요. 공부를 잘해도 돈 없으면 대학을 못 가고, 공부를 잘해도 동생 대학 보내려고 자기는 돈 벌러 공장으로 가고 그런 건데, 그 상황에서 나는 대학을 왔단 말이야. 그러면 나는 거기에 책임감과 부채의식이 당연히 존재하는 거예요. 많은 부분 그런 것들이 학생운동을 이끌어 왔어요. 지식인들이 전태일이 죽었을 때 전면에 나설 수 있었던 것처럼. 사실은 나 역시 계급적 기반은 노동자와 큰 차이가 없어. 그렇게 낯설지 않은. 여차하면 나도 노동자가 될 수 있었던 시절이었기 때문에. 그래서 나를 이쪽으로 이끌었는지도 모르지. 그때 그런 작업들이 현장의 노동자들에게 어떤 공감을 줬는지는 내가 자신할 수는 없지만…. 내 그림이 부드럽다면 부드럽고, 조금은 긍정적인 모습이 많잖아요. 미학적으로 보자면 사실은 그런 것들이 되게 나이브해 보일 수 있고, 시각을 장악하지는 못해요. 그런데 지금은, 어쩌면 그것은 나의 앞으로의 고민일 수도 있는데, 그게 내가 그린 사람, 그 대상과 소통하고자 하는 그런 태도들이 민중미술이 나에게 남긴 유산이랄까. 그런 게 나에게 남아 있어요. 내 그림은 항상 대중들과 소통하고 싶다는 열망으로부터 시작되어서 그런지, 투쟁적인 모습보다는 그들의 일상하고도 접목되기를 원했던 것 같아요.

양: 85년 5월 무렵에 '민미협' 결성을 위한 최초 모임이 있었죠? 《힘전》 사건이 그해 7월에 있었고요. 이 사건 이전에 물론 민중미술운동을 하

는 다양한 갈래들을 모아보려는 시도가 있었겠지만, 사실 《힘전》 사건이 본격적인 민미협 결성의 트리거 역할을 했다고 생각해요. 예술 작업에 대한 검열, 예술가들의 활동에 대한 탄압에 공동 대응할 필요성이 있는 가시적인 사건이었으니까요. 이런 움직임이 있었을 때, 민미협 활동을 선생님은 어떻게 바라보고 있었나요?

정: 민미협 결성을 위한 최초의 모임이 있었을 때 명칭을 '민족미술'로 할지, '민중미술협의회'로 할지에 대해 심각한 논쟁이 있었던 게 기억이 나요.

9. 나의 순수성을 지키기 위해서 필요했던 조직

양: 민미협과 같은 모임이나 이런 방식의 협의체가 필요하다는 생각에는 동의하셨나요?

정: 당연히 동의를 했고. 왜냐하면 우리 스스로가 예술가들을 보호해 줘야 할 장치가 당시에 필요해서 만든 거니까요. 예술가들은 워낙 조직을 싫어하지만 또 한편으로는 자기 순수성을 지키기 위해 조직이 필요해요. 조직을 마치 정치적으로만 해석하는데, 내가 늘 주장하는 게, 오히려 나의 순수성을 지키기 위해서 조직이 필요하다는 거예요. 나는 나의 힘을 결집하기 위해서 조직을 만들거나 가담한 적은 없어요. 예를 들면, 나 혼자면 '퍽' 맞고 포기해야 하는데, 여러 명이 모인 조직이 있으면 '퍽' 쳤을 때 안 무너지니까. 지속적으로 내가 추구하는 어떤 것들을 지키기 위해서 조직이나 소모임들을 해왔다고 생각해요. 그래서 민미협도 그때, 예술이 탄압을 받기 시작하면서, 마음대로, 자유롭게 그림 그리기 위해 예술가들이 자구책으로 만든 조직이라고. 나는 그때 그렇게 판단을 했지만, 그럼에도 불구하고 그 조직의 명칭을 정할 때는 이념적이거나 여러 가지 갈등, 논쟁이 있었죠. 그런데 저는 그런 논쟁을

했다는 것 자체를 소중하게 생각해요. 나 개인적으로는 민족미술협의회라는 명칭을 찬성하지 않았어요. 그 '민족'이라는 개념을. 그런데 결국은 이렇게 결정이 됐잖아요. 그렇게 결정은 됐지만, 지금도 '과연 민족을 어떻게 규정해야 될 것인가'에 대한 화두는 나에게 남아서, 그게 의미가 있다고 생각을 해요.

10. 민중미술을 왜 했느냐 물으면, "살기 위해서"

양: 혹시 첫 작업실이자 화실 이름을 '터'라고 지은 것과 '터' 그룹 활동과는 관련이 있나요?

정: 화실 이름이 '그림 터'였던 것과 터 그룹의 활동은 상관이 없어요. 그런데 아마 그 '터'라는 단어가 좋았나 봐요. 터 그룹을 만들 때 '터'라는 이름 자체는 내가 제안했지만, 결정은 토론을 통해 같이 했죠.

양: 선생님은 늘 원초적인 것, 근본적인 질문을 찾아다니시는 분이니까. 싹, 팔 작업이 나온 게 결국 그런 근본에 대한 질문이 있어서 화실 이름을 터로 지은 게 아닐까 생각했어요.

정: 그렇지. 나더러 민중미술을 왜 했느냐고 물으면, "살기 위해서 했다"고 해. 내가 살기 위해서, 지금 여기서 할 수 있는 일, 그리고 여기서 꿈꿀 수 있는 일. 예술이 어떤 삶과 밀착된 내용을 갖고 싶으니까. 그래서 '삶의 터전'이라든가 '예술의 터전', 그런 밀착된 토대를 좋아해서 아마도 '터'라고 짓지 않았나 싶어.

양: 1985년부터 1994년까지 이대 서양화과 81학번 동기 6명(정정엽, 김민희, 구선회, 신가영, 최경숙, 이경미)의 터 그룹이 지속되잖아요.[도판5] 기록을 보니, 이 기간 동안 실제로 그룹 전시로는 한 4번 정도 하셨네

요. 85년에 《'터' 창립전》을 하고, 86년은 건너뛰었고, 87년에 두 번째 《'터'전》 개최…. 그 뒤로 몇 년 간격을 두고 전시를 하셨네요.

정: 85년부터 94년까지니까, 거의 10년 동안 계속 했죠. 그룹 전시를 4번 했나? 대부분 전시를 해마다 하잖아요. 그런데 이때도 나는 뭐든 지 의례적으로, 관습적으로 하는 것을 싫어해서. 그냥 하다가 아니면 쉬었다 하다 그래서 4번 정도를 하게 되었어요. 그렇지만 할 때는 굉장 히 열심히 했고요.

양: 중간에 탈퇴한 회원이 있기도 했지만, 그래도 약 10년이라는 제 법 긴 시간 동안 터 그룹의 활동이 계속됐잖아요. 기록을 보니 터 그 룹전을 통해 다뤘던 주제들이 주로 여성 문제와 서민의 삶이에요. 2회 전 《평등 여성》(1987)에서는 가부장제의 허와 실을 작업으로 다뤘고, 3회전 《일하는 사람들》(1988)에서는 서민들의 어려운 삶을 소재로 한 작업들을 선보였고, 4회전 《삶을 꾸리며, 또 하나의 사랑을 꿈꾸며》 (1992)에서는 여성 문제와 더불어 삶의 전반적인 구조적 모순을 다뤘 어요. 이 전시들을 되짚어보면서 터 모임의 결성 과정을 간략히 정리해 주실 수 있을까요?

정: 우리가 85년도에 대학을 졸업하면서 모임을 결성했지만, 같은 과 학 생들이니까 84년도부터 이미 스터디를 했어요. 학교에서 스터디를 하 던 멤버가 주축이 되어서 만들어진 거죠. 미학, 미술사 스터디였어요. '미학이란 무엇인가' 뭐 이런 비슷한 제목의 책 읽고 공부하고. 학교에 서 미학 공부를 시켜주지 않아서 미학, 미술사와 관련한 자발적인 스터 디 그룹을 만드는 것부터 시작을 했고. 그리고 그룹을 만들게 된 계기 는, 당시에 여성 작가 그룹이 거의 없었어요. 대부분 홍대나 서울대 중 심의 남성 그룹들이 많았는데 그것도 대부분 학연에 의해 만들어진 그 룹이었지, 그룹의 정체성이 없어 보였어요. 그래서 '정체성이 있는 여성 중심의 그룹을 만들어 봐야겠다' 그리면서 시작했죠. 이 멤버 구성이

친분은 아니었어요. 그때 과에서 서로 찍은, 작업을 지속적으로 할 것 같고 공부하는 것을 좋아하는, 그런 친구들 중심으로 스터디 그룹이 만들어진 건데, 다들 암묵적으로 '그룹을 만들자'는 그런 욕구들이 있었던 것 같아요. 내 경우에는 '여성 중심의 그룹을 만들면 좋겠다'는 강력한 동기가 있었죠.

양: 졸업 이후에도 활동할 수 있는?

정: 그게 무엇이 될지는 결정하지 않았지만, 자기 삶에 기반한 미술? 그러다 보니 자연적으로 작업이나 전시 주제도 그쪽으로 맞춰졌죠. 언급했듯이 《일하는 사람들》이라는 주제전을 한 적도 있고…. 의미 있는 작업들이 나왔어요.

11. 여성미술연구회 활동

양: 85년 졸업 후, 정식 두렁 활동을 하셨으니까 시기상 두렁 동인 활동과 터 그룹 활동, '여성미술연구회' 활동 등을 병행한 셈이잖아요. 선생님의 〈나의 작업실 변천사 1985-2017〉 시리즈 중 1986년 드로잉을 보면, 여기에도 이 해에 서대문 작업실에서 두렁과 터 그룹, 그리고 여성미술연구회 활동을 같이 하던 시절로 기록되어 있는데요. 여성미술연구회 활동으로는 어떻게 이어진 건가요?

정: '시월' 모임 선배들을 만나면서 '여미연' 활동으로 이어졌죠. 85년도에 터 그룹이 결성되고 그런 활동들이 동시다발적으로 이루어졌어요. 시월 모임이 85년도까지인가 했잖아요. 우리 터 멤버 중의 한 명이 시월 모임전의 전시를 가봤대, 관훈미술관에서 했을 때. 그 전시가 너무 좋았다고 하면서 그 선배들을 만나보자고 했어요. 한두 번 만나는 과정에 그 선배들을 민미협 내에서도 만났어요. 그러면서 그 시월 모임 선

배들과 터 그룹 멤버들이 주축이 되어서 민미협 내 여성 분과를 만들었지. 그리고 1986년 여성 분과에서 활동하다가 그것이 여성미술연구회가 되었고, 1987년부터 《여성과 현실》전〔도판6〕을 쭉 개최하게 되었지. 처음 여성 분과가 만들어졌을 때, 터 그룹을 중심으로 한 우리 20대가 6명, 시월 모임을 하던 윤석남, 김인순, 김진숙 선생님에 김종례 선생님까지 해서 40대가 4명, 합쳐서 10명이 모였어요. 60%가 20대, 40대가 40%. 30대가 한 명도 없었죠. 30대가 가장 왕성하게 활동할 나이인데… 그것만 봐도 여성의 현실이 보이는 거죠. 대부분 결혼하고 애 낳고 하면서 그 시기를 못 넘기는 거예요. 그리고 "애 낳고 돌아오겠다", "애 학교 가면 돌아오겠다" 하고서는 돌아온 친구가 거의 없었어요.

양: 이런 게 경력 단절 여성 작가가 되는 과정이네요. 결국에는 그 시기를 넘기고 끝까지 해본, 잘 버틴 사람들이 작가로 남는 거네요.
정: 지금 30대, 40대인데 왕성한 활동을 하는 여성 예술가들이 있잖아요? 그 작가들을 잘 들여다보면 결혼 안 한 친구들이 되게 많아요. 그때도 '여미연'의 40대 선배들은 다 컴백한 거지. 윤석남, 김인순, 김진숙, 김종례 다 돌아온 사람들이잖아. 여성미술연구회를 하면서, 아이를 낳고 키우고 이러는 과정들에서, 그런 실패의 경험담을 본 게 나의 여성적 삶에서도 다른 방식의 배움을 준 거죠. '아, 저러면 돌아올 수 없는 거구나'를 알게 되면서 끝까지 하는 방식에 대해서 궁리한 거죠. 구조 안으로 들어가는 게 아니라 방식을 계속 만들어갔어요.

양: 진짜 삶에 구멍 내기를 하셨네요.
정: 그래서 어떤 부분은 또 예술이 구멍 내기이기도 해.

양: 그런 현실적 고비를 작업으로 드러내거나 혹은 끝까지 돌파해보고자 했던 선생님의 의지가 보이는 게 〈탁아소 친구들〉(1990)〔도판7〕이나

취업 공고판을 보고 있는 두 아이의 엄마를 그린 〈집사람 1〉(1991)〔도판 8〕, 〈식사 준비〉(1995)〔도판9〕와 같은 작품들 같아요.

정: 아이를 키운다는 것은 물리적 노동뿐 아니라 온 시간, 정신이 또 하나의 나를 필요로 하는 일이잖아요. 지금은 '경력 단절'이라는 말이라도 있지, 당시에는 엄마가 되는 순간 모든 경험과 교육과 사회적 능력은 사장되고 영문도 모른 채 사회와 단절돼요. '집사람'이라는 언어에 분노해서 인천 부평공단 취업 공고판 사진을 찍어와 작업했어요. 업은 아이는 우리 아이가 6개월 때, 손에 잡은 아이는 3살 때 모습이에요. 이 작품 〈집사람 1〉은 《제5회 여성과 현실》전(1991) 출품작인데, 얼마 전 홍성 이응노의 집에서 《최초의 만찬》전(2019) 하게 됐을 때 다시 선보이게 됐지요. 이 작품을 본 평론가 류병학 씨가 그림 속에서 "미혼-정규직, 주부-일당직, 학생-아르바이트" 문구를 발견하여 나를 놀라게 한 적이 있어요. 나도 그랬지만, 1980년대 대부분 20대 노동운동에 뛰어들었던 많은 여성들이 1980년 후반과 1990년대 초 결혼과 출산의 현실 앞에 놓이게 되었어요. 변혁을 위한 싸움과 일상의 문제가 함께 굴러가야 할 시기가 온 거죠. 아이를 맡길 곳이 없어 여성들 스스로 새싹방(6~24개월 영아탁아소), 나눔 어린이집(3~7세 유아) 등 탁아소를 만들고, 처음 시도하는 공동 육아의 문제를 날마다 논의하며 해결해갔어요. 이때 두렁의 양은희 작가가 지역사회탁아소연합회에 결합했어요. 양은희 작가는 이후 지속적으로 탁아운동에 힘을 쏟았죠. 탁아운동의 경험이 조금 쌓일 무렵에 지역사회탁아소연합회에서 달력 의뢰를 받아 6장짜리 판화 달력(1992년 제작, 1993년 달력)〔도판10〕을 제작했어요. 개인적으로는 이 판화 작업을 끝으로 본격적인 페인팅 작업으로 전환한 시기예요.

양: 민미협 안에서 여성미술 분과는 어떻게 만들어지게 되었나요? 처음부터 '여성미술'이라는 분과 체제를 갖추고 출발을 했나요? 아니면 이후

에 어떤 계기가 있어서 여성미술 분과의 필요성을 느껴 만들어진 건가요?

정: 1985년 민미협이 창립되면서 장르별로 분과를 만들 때 여성 현실에 문제의식을 가지고 있던 여성 작가들은 장르 어디에도 속할 필요를 못 느꼈던 것 같아요. 물론 소수이기도 해서 독자적인 모임이 필요하기도 했죠. 앞서 말한 터 그룹과 시월 모임이 이미 만나고 있었기 때문에 두 그룹이 주축이 돼서 처음부터 여성미술 분과가 만들어졌어요. 많지는 않지만 여성 분과에 결합하지 않고 장르별 분과에 소속된 여성 작가들도 있었죠.

양: 민미협 안에서 여성미술 분과가 한 역할을 주로 뭐였나요? 민미협 20년사를 정리한 책(『민미협 20년사』, 민미협, 2005, 126쪽)에서는 여성미술 분과의 활동을 《여성과 현실》전을 소개한 언론 기사를 스크랩한 한 페이지 분량으로 다루고 있는데요. 민미협 안에서 여성 회원들의 실질적인 위치나 존재감은 어땠나요?

정: 당시 민미협 이름으로 '민족미술대토론회', 《반고문》전 등의 활동도 있었지만 《삶의 미술》전, '민족미술대동제', '시대정신' 등 각 그룹이나 개인들이 연대하는 활동도 활발했어요. 여성 분과는 각자 개별적으로 그런 일에 참여했지만 역할이 두드러지지는 않았죠. 그보다는 독자적으로 스터디 등 지속적인 모임을 갖고 해마다 《여성과 현실》전을 개최하게 됐어요. 여성미술이 지금까지 남성 중심의 가부장적 시선을 벗어나 여성의 시각, 새로운 시선으로 세상을 보고자 하는 건데 여성의 현실을 그리게 되면 이상하게 그 순간부터 역사나 사회 문제 등 다른 역할에 제외되는 분위기가 있었어요. 그런 불이익이 여성 작가 중에는 작업 속에 여성 현실을 담아내면서도 여성미술로 불리워지는 것에 대한 거부감을 갖게 하는 원인이 된다고 생각해요. 그럼에도 우리는 남성들과 이런 의식을 공유하고자 하는 노력을 했었죠. 1989년 《여성과 현

실》3회전부터는 남성 작가들의 참여도 적극 환영했고, 실제로 제3회 《여성과 현실》전에서부터 제6회 전시까지는 민미협 내의 몇몇 남성 작가들의 참여로 이어지기도 했어요.

양: 민미협 내의 여성미술 분과 체제에서 여성미술연구회로 독립하는 과정은 어땠나요?

정: 1988년 《여성해방 시와 그림의 만남: 우리 봇물을 트자》(1988, 그림마당 민) 전시 이후 여성성에 대한 논의가 본격적으로 시작되었다고 기억해요. 이 전시는 '또 하나의 문화'의 후원으로 고정희, 김혜순, 천양희 등의 여성 시인들과 박영숙, 윤석남, 김진숙, 정정엽이 참여한 전시였어요. 1년여의 시 읽기, 여성성에 대한 토론 끝에 이루어진 전시여서 미술계에 여성성에 문제의식을 던져주었죠. 여성 분과가 생물학적 구분에 의한 봉건적 개념이라는 자체 내의 비판도 있었지만 민미협의 여성 문제에 대한 무관심도 한몫했어요. '사회 민주화가 여성 문제를 해결해주지 않는다'라는 자각과 함께 여성미술의 독자적 미학이 필요하다는 의지가 모여져 1989년부터 여성미술연구회라는 이름으로 활동했어요. 여성성에 대한 논의가 확립되었다기보다 여성미술이라는 개념을 토론하고 연구하고 정립해가자는 의미에서 연구회로 출발한 것이지요. 한국 미술 속에 젠더 개념과 페미니즘 용어가 들어오기 이전이라는 점에서 김인순 선생님은 서구 페미니즘과 한국의 여성미술은 다른 측면이 있다고 말씀하시는 것 같아요.

양: 여미연에서 해왔던 《여성과 현실》전도 그렇지만, 터 그룹전에서 다뤘던 주제들을 보면 '여성'이나 '노동', '삶' 등이 키워드로 걸리잖아요. 이후 90년대 말부터 했던 '입김' 활동도 그렇고, 이런 부분은 여성미술 혹은 페미니즘 미술을 지향하시지만, 두렁이나 80년대 후반부터 인천에서 하셨던 갯꽃 활동 등은 민중미술의 연장이었죠. 이런 활동들이

지금도 그렇지만, 민중미술과 여성미술의 궤적을 같이 갈 수 있었던 작가 정정엽만의 독특한 이력의 출발 지점인 것 같기도 해요. 선생님에게 있어서 두렁, 갯꽃 활동과 터나 여미연 활동의 공통점과 차이점이라고 할까, 이런 게 있었나요? 두 활동의 방향성을 어떻게 설정하고 병행을 할 수 있던 것인지 궁금해요.

정: 저는 두렁을 중심으로 한 현장 활동에 매진하면서 여성 분과의 모든 일에 저절로 몸이 가 있었어요. 마치 시댁에 가 있으면서 친정 일을 등한시할 수 없듯이 한 몸처럼 굴러갔지요. 몸이 좀 고단해서 그렇지. (웃음) 단순히 두렁과 터 활동만 두고 비교하자면, 어떻게 보면 두렁은 본격적인 내 활동 중심의 영역이었고, 터는 그냥 서클 활동처럼 했어요. 그렇게 무겁지 않게. 그렇지만 사안에 따라 함께 결합하는 일이 종종 있었어요. 그렇게 병행하는 것이 나한테는 큰 부담이 되는 일은 아니었어요. 오히려 내가 분열하지 않는 방식이라고 할까요? 예를 들면, 87년 8월에 6월 항쟁 승리 기념으로 명동성당에서 '민주(시민)대동제'를 연 적이 있는데, 그때 여성미술연구회가 참여해서 〈해방의 햇 새벽이 떠오를 때까지 하나 되어 나아가세〉〔도판12〕라는 제목의 걸개그림을 제작한 적이 있어요. 저랑 터 그룹 멤버였던 구선회, 최경숙과 김인순, 김종례, 윤석남이 밑그림을 그리고 시민들이 채색하는 방식으로 3일 동안 진행되었어요. 여성미술연구회는 3·8여성대회, 여성 단체 집회, 여성 농민을 위한 책 제작, 순회전 등 다양한 방식으로 여성 단체 연합과 결합했고. 김인순 선생님이 주축이 되었던 그림패 '둥지'는 여성미술연구회 내에서 여성운동 현장에서 필요로 하는 작업들을 순발력 있게 대응하기 위해 결성된 소모임인데, 나는 인천에서 갯꽃 등의 활동으로 참여하지 못했지만, 여기에도 역시 터 그룹이었던 최경숙, 구선회 등이 함께 했죠. 주로 걸개그림, 순회전 등의 활동을 했고. 88년에 갯꽃 활동의 일환으로 세창물산 걸개그림 〈송철순 열사도〉를 제작한 적이 있어요. 당시 세창물산 노동조합 사무장이던 송철순 열사가 '파업기금마련

연대집회' 준비로 현수막 설치 중 추락해 사망하는 사고가 발생했어요. "사장 놈이 배짱이면 노동자는 깡다귀다"라는 현수막 내용을 담은 건데, 추모제를 위해 터 그룹의 멤버였던 신가영과 내가 갯꽃 사무실에서 함께 그렸어요. 또 어디 사진을 보면 있는데, 91년도인가? 이때가 부평공단에 파업이 엄청나게 벌어졌을 때인데, 세창물산 노동자들이 공장을 지키느라 집에 못 가고 크리스마스를 거기서 보내고 있었어요. 크리스마스이브 날 밤에 저랑 김인순, 박영은 이 세 명이 철야 농성장에 가서 전시를 열었죠. 박영은은 나랑 이대 동기였고, 내 소개로 두렁에 들어왔던 친구. 거기서 『여성만화신문』 작업도 열심히 했고, 여성미술연구회도 같이 했지요. 그때 터 그룹의 그림들, 《여성과 현실》전 출품작 중 작은 그림, 두루마리 그림, 갯꽃의 판화 등 손에 들고 갈 수 있는 그림들을 들고 가서 설치했어요. 파업 중인 공장을 지켜야 했던 노동자들이 밤새 전시, 연극, 노래 등을 하며 크리스마스 문화제를 열었는데, 거기 동참한 거죠. 전시를 하루만 연 건 아니고, 열어 두고 며칠 있다가 가지고 왔어요. 그날 밤 12시가 넘어 공단 거리를 지나 집으로 오는 길, 적막하고 황량했던 공단 풍경, 그 고립감은 오랫동안 기억에 남아 있어요. 당시 작가들은 누가 무엇을 하는가보다 현장을 경험하고 함께 할 수 있다는 일에 큰 의미를 두던 시절이었어요.

12. 깃발의 시대: '밭두렁' '일손나눔' '갯꽃' 활동

양: 두렁이 86년 이후에 노동운동을 지원하는 '논두렁'과 현장으로 가는 '밭두렁'으로 이원화했잖아요. 선생님은 그때 화실을 청산하고 인천 부평공단으로 가서서 밭두렁 활동을 하셨고요. 그때 밭두렁 활동을 택하셨던 특별한 이유가 있나요?
정: 과정이라고 생각해서 크게 의미 부여를 안 했어요. 세상을 체감하

기 위해서 노동 현장으로 간다는 게 자연스러웠어요. '아, 현장으로 가야지!' 이런 게 아니고, 그냥 민중미술을 하겠다는데 제일 치열한 현장에 가서 있어야지. 그런데 한편으로는 노동운동 자체에 내가 얼마나 도움이 될까? 이런 생각도 들었죠. 86년 가을에 공장에 들어갔다가 87년 봄 무렵에 나왔어요.

양: 당시 다니던 공장을 나와 인천에서 노동자 문화 지원 단체 '일손나눔' 미술 소모임을 조직하셨잖아요. 대략 87년 중반까지 일손나눔 활동을 하셨고, 87년에는 미술패 갯꽃을 만나 활동하셨네요. 일손나눔이나 갯꽃 활동하신 것 중에 기억에 남는 일들이 있나요? 제가 가져온 사진이 87년에 작업하셨던 〈한독민주노조〉 벽화 작업 현장과 91년도 무렵 코스모스 전자회사 노조에서 걸개그림 작업하셨던 건데요.

정: 87년 사진〔도판13〕은 한독금속 옥상 위의 벽화 앞에서 휴식을 취하고 있는 노동자들이에요. 한독금속노동조합에서 벽화 제작 의뢰가 왔어요. 조합원들의 의견을 수렴해서, 이성강 씨와 내가 밑그림을 그리고 노동자들과 채색을 해서 완성했죠. 벽화라고는 하지만 걸개그림의 형식을 많이 빌려왔어요. 일주일 정도 걸렸기 때문에 낮에 노동자들은 공장에서 일을 하고 우리는 옥상에서 작업을 계속하다가 저녁에 합류하는 방식이었어요. 점심시간에 공장 식당에 내려가 줄을 서 노동자 아저씨들과 함께 점심을 먹었던 기억은 신선한 체험이었어요. 그때는 몰랐는데 이게 인천 최초의 벽화라고 해요. 이후 이성강 씨는 1988년 갯꽃에 합류해 2년 정도 같이 활동했어요. 91년 사진〔도판14〕은 코스모스 파업장에 지원 나갔을 때예요. 갯꽃 회원이었던 최진희와 어떤 프로그램과 역할이 가능한지 의논하기 위해 파업 중인 노조를 방문했죠. 1987년부터 노조 결성이 폭발적으로 증가했고, 그에 따라 노조를 유지하기 위한 일상 프로그램과 늘어난 파업 장에서의 문화적 요구도 커졌어요. 장기 파업 중이던 코스모스 노동조합에서 갯꽃에게 의뢰가 왔

도판1. 정정엽, 분단, 캔버스에 유채, 1985, 73×91cm. 《제1회 터》전 출품작

도판2. 정정엽, 면장갑, 1987, 목판화, 34× 27cm

도판3. 정정엽, 봄날에, 1988, 목판화, 24×30.5cm

도판4. 정정엽, 나의 작업실 변천사 시리즈 중—1985년, 2005, 트레이싱지 위에 펜, 57×40cm

▲ 도판5. 정정엽, 터 그룹, 1989년(뒷줄 왼쪽부터 구선회,신가영,이경미,김민희,정정엽,최경숙)
▼ 도판6. 제1회 《여성과 현실》전 현수막, 1987

도판7. 정정엽, 탁아소 친구들, 1991, 목판화, 40×55cm

도판8. 정정엽, 집사람, 1991, 캔버스에 유채, 116×91cm

도판9. 정정엽, 식사준비, 1995, 캔버스에 유채, 162×372cm

◀ 도판10. 정정엽이 참여해 1992년 제작한 1993년 달력 지역탁아소 판화 달력의 표지
▶ 도판11. 2019년 고암미술상 수상작가로 선정된 정정엽의 《최초의 만찬》전 포스터

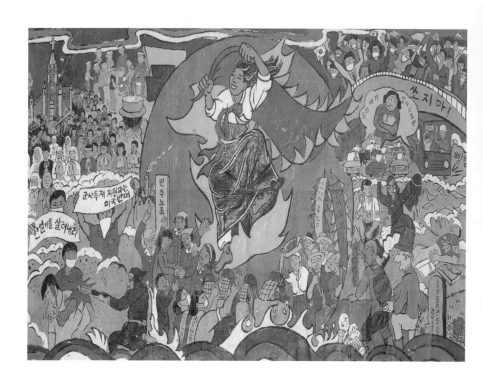

도판12. 정정엽, 해방의 햇 새벽이 떠오를 때까지 하나 되어 나아가세, 1987, 여성미술연구회 걸개그림

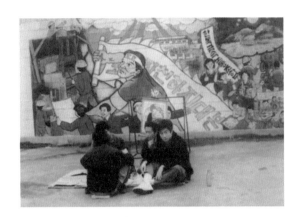

▲ 도판13. 정정엽·이성강이 공동 제작한 1989년 한독금속 벽화로, 인천 최초의 벽화였다.
▼ 도판14. 갯꽃 활동, 코스모스 파업장 지원, 1991

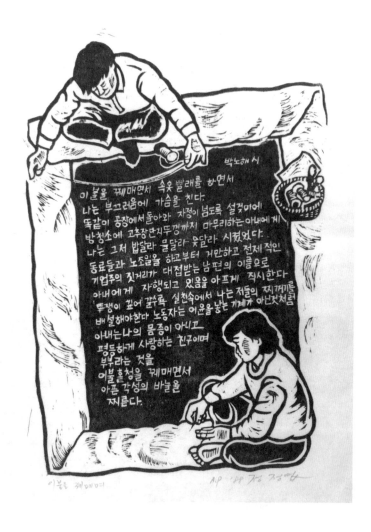

도판15. 정정엽, 이불을 꿰메며, 1988, 목판화, 55×40cm

도판16. 정정엽, 올려보자, 1988, 목판화, 34×27cm

도판17. 정정엽, 봇물, 2000, 캔버스에 유채, 162×112cm

도판18. 정정엽, 일본군 위안부 퍼포먼스, 2011년 12월 14일

고 이후 파업 중이던 코스모스 전자회사 노조원들과 3일 동안 현장에서 걸개그림을 제작했어요.

13. 살아온 내력이 작품 되기의 당연함, 목판화 작업(1987~1992)

양: '화가 정정엽'이라고 하면, '팥' 작업으로 대표되지만, 저는 선생님의 80년대 후반, 90년대 초반 목판화 작업들도 미술사적으로 매우 중요하다고 생각해요. 이 시절 선생님의 목판화 작업에 대해 어떻게 생각하세요? 몇 년 전에 이 시절에 팠던 목판화 작업 몇 점을 메일로 보내주시면서 "살아온 내력이 작품 되기의 당연함"을 언급하셨는데, 그 구절이 굉장히 인상적이었어요.[11] 이 시절의 목판화 대표작들 몇 점 소개해주시겠어요? 〈이불을 꿰메며〉(1988)[도판15]라든가.

정: 그 구절 다음이 더 중요한데? "그것만으로의 빈곤함." (웃음) 1992년 본격적인 회화 작업을 위해 목판화를 3~5장씩 찍고 접어두었어요. 25년 만에 펼쳐보니 1987년부터 1992년까지 〈올려보자〉(1987)[도판16], 〈잔업 없는 날〉(1987), 〈감자꽃〉(1988), 〈규찰을 서며〉(1989) 등 총 17점의 목판화 작품이 있어요. 그중 박노해의 시를 이용한 목판화 시화 〈이불을 꿰메며〉(1988)는 《여성해방 시와 그림의 만남: 우리 봇물을 트자》전에 출품되었던 작품이에요. 당시 노동조합 조합원들의 결혼 선물로 인기가 많았어요. 신혼 방에 걸어놓고 신랑들은 아침에 한 번씩 읽고 출근해야 했다는 후문이…. (웃음) 〈추수〉(1992)라는 제목의 목판화는 사적인 사연이 있어요. 딸을 낳은 친구가 셋째도 딸이라고 우

11. "… 목판화를 정리하다 보니 1987년부터 1992년까지 총17점이 남아있네요. 년도 별로 분류해 보니 살아온 시점마다 작업으로 남기려 애쓴 흔적이 보입니다. 작품의 연대기보다는 삶의 기록에 가까운…. 1992년 본격적인? 페인팅 작업을 위해 지역탁아소 연합-어린이 판화달력을 끝으로 목판화를 묶어두었습니다. 살아온 내력이 작품 되기의 당연함. 그러나 그것만으로의 빈곤함. 그 빈 곳을 찾아다니기가 이후 작품 활동이 아니었나 싶습니다. …"(정정엽, 2018.1.9.)

울해 해서 그 딸을 위해 그려준 거예요. 시골에 살고 있는 친구여서 제 목도 〈추수〉! 소박하기 이를 데 없지만 판화는 선물하기 좋은 매체였죠. 〈걸음마〉(1992) 판화는 두렁의 멤버 김진수와 그 딸을 그린 거예요. 걸 음마 하는 모습을 보고 내가 선물하려고 그린 거야. 1990년 초 한국의 노동운동이 한 획을 긋고 다른 국면으로 넘어가잖아요. 그 와중에 결 혼을 하고 아이가 태어나고 또 다른 평이한 일상, 전쟁 같은 일상과 협 상, 실험이 계속되는 상황을 기록한 거예요. 그 시절 목판화는 가장 좌 충우돌하던 시기에 따박따박 기록한 삶의 이야기더라고요. 발표하지 않은 작품도 있고, 촌스러운 작품도 있고…. 그러나 그 시기를 파면서 견딘 시간이 아니었나 싶은데, 미술사적 가치까지는 잘 모르겠어요.

14. 민중미술, 그 이후(1994~)

양: 92년 이후에는 터 그룹이, 94년 이후에는 여미연이 해체가 되잖아 요. 특히 여미연은 해체 당시 선생님께서 회장을 맡고 있었는데, 어떤 과정을 거쳐 정리하게 되었나요?

정: 터 그룹은 4번 정도의 전시를 했죠. 10여 년 활동한 모임들은 새로 운 상황에 직면하게 되잖아요. 모든 그룹이 그렇듯이, 약 10년이 되면 다른 방식으로 전환이 되어야 하는데 우리가 당시 시대의 흐름에 맞게 전환을 못 했어요. 우리가 단순히 학연이 아닌 정말 여성 중심의 작가 그룹이 되고 싶었는데…. 90년도쯤 되면서 다는 아니지만 멤버 대부분 이 결혼을 했어요. 애를 낳고 그러면서 그 활동을 이어가기가 힘들어졌 어요. 여미연은 8번의 단체전을 마치고, 1년 동안의 치열한 논의 끝에 표결로 결정했어요. 마찬가지로 10여 년 활동한 모임이고, 그동안 충분 한 역할을 했어요. 다른 국면으로 전환을 위해 개인적으로도 해체하는 것이 맞다고 판단했어요. '새 술은 새 포대에 담는 것'이 시대적 요청이

기도 했고. 어떤 특정 권력이 아닌 여성들의 모임이었기에 결정할 수 있었던 일이 아니었나 싶어요.

양: 1994년에 국립현대미술관에서 《민중미술 15년》 전시가 열렸잖아요. 이 전시에 두렁은 보이콧을 했고, 선생님은 두렁의 동인이었지만 동시에 여성미술연구회 회원이기도 해서 이 활동으로는 전시에 참여를 하셨어요. 두렁의 전시 보이콧을 지지하면서도 여미연의 활동을 기록했어야 했던 상황이었던 건데, 이런 결정에 대한 선생님 개인의 입장이 궁금해요. 어떤 시대에는 위험했고, 어떤 시대에는 다소 짐스러울 수 있었던 80년대의 작업물을 가치 있게 여겼기에 일종의 소명의식을 갖고 지금까지 보관해오신 거잖아요.

정: 두렁의 보이콧 입장을 충분히 이해했지만 일차 기록하는 전시라고 생각했어요. 여성미술연구회가 해체한 후 공동 작품, 활동의 기록들이 더 흩어지기 전에 모아보는 것도 필요했고, 일정 부분 책임감도 작용했죠. 나의 민중미술에 대한 고민은 진행 중이었기 때문에 활달한 논의의 장이 될 수 있으리라 기대했지만 새로운 담론이 형성되지 못했던 것은 아쉬움으로 남아요. 또한 현장의 작업들이 미술관으로 들어왔을 때 기존의 전시 방식으로는 박제화될 수 있다는 사실도 전시가 열린 후 느낄 수 있었어요. 사회적 맥락, 시대적 상황을 전시와 어떻게 결합할 것인가에 대한 고민을 남겼던 전시였죠.

양: 첫 개인전인 《생명을 아우르는 살림》(이십일세기화랑, 서울), 이 전시를 1995년에 하셨어요. '민중미술'운동의 분위기가 다소 소강된 이후에서야 비로소 본격적인 개인 작업을 시작한 셈이에요. 민중미술운동을 하면서도 예술가로서 충분히 개인 작업과 개인전에 대한 욕구가 있었을 텐데, 첫 개인전 발표가 95년이 되어서야 가능했던 이유가 뭐였을까요? 첫 개인전을 치렀을 때의 반응도 궁금해요.

정: 발표보다 작업에 대한 고민과 창작이 우선이었죠. 개인전은 죽기 전에 해도 상관없다 생각했어요. 졸업한 후 근 10년 동안 쉬지 않고 작업과 활동을 해왔지만 개인전을 할 만큼 '개인' 작업이 모이지 않았고, 사람들을 초대는커녕 개인전을 할 금전적 여유도 없었어요. 1993년경 민중미술에 대한 사회적 요구가 줄어들고, 긴 시간을 요구하는 회화에 대한 욕구를 더 미룰 수 없는 시기가 왔어요. 나에게 작업할 수 있는 시간이 주어졌을 때 직장인만큼 해야 부끄럽지 않다고 생각했어요. 화실을 청산했던 돈을 고이고이 모아 2~3년 준비 기간을 거쳐 첫 개인전을 열었어요. 전시 오픈 날, 김밥도 30인분이나 준비했는데 손님이 너무 적어 당황했던 기억이 나요. 한 10명 남짓 왔었나? (웃음)

양: 선생님의 지난 40년 작업을 보면 시대의 흐름에 따라 변화가 보여요. 〈올려보자〉(1987)〔도판16〕와 같은 80년대 목판화 작업들, 〈식사 준비〉(1995)〔도판9〕와 같은 90년대의 캔버스화들, 〈봇물〉(2000)〔도판17〕이나 〈싹〉(2015), 〈광장〉(2018), 〈최초의 만찬〉 시리즈(2019)〔도판11〕 작업들을 포함한 2000년대의 캔버스화들, 그리고 그 작업들 사이에서 보여주는 '현장' 안에서 즉흥적으로 보여주는 드로잉이나 퍼포먼스 작업들〔도판18〕이 결이 달라요. 생태적 관점에서 여성의 삶에 기반을 두고 곡식 작업처럼 일관되게 끌고 오는 시리즈 작업이 물론 중심에 있지만, 세부적으로 다루고 있는 작업의 주제들을 보면 탈핵, 촛불, 세월호, 인권 문제 등 당면한 목적에 따라 작업 스타일에 변주를 주고 있어요. 이 궤적을 보면, 80년대 민중미술이 보여준 태도의 연장선에 있으면서 형식적으로는 80년대와는 다르게 가고자 하는 의지가 보여요.

정: 나는 인문학적 자양분이 미술가에서 중요하다고 보는데, 특히 저한테는 문학이 그런 역할을 간접적으로 해줬어요. 민중미술도 나에게 자양분을 줬지만, 상상력의 제약이 되기도 했고, 스스로 억압을 하기도 했죠. 예술이 계몽주의적인 요소도 있지만 계몽은 아니거든요. 나중에

본격적으로 미학적 설득력을 가지려고 했을 때, 민중미술이 놓쳐버린 것이 무엇이었나에 대해 고민했죠. 민중미술이 가질 수 있는 어떤 피상적 목적의식 같은 게 나에게도 있었는데 그런 태도에 일침을 줬던 게 문학… 이를테면 김혜순 선생님이 시를 쓸 때의 그 엄정함과 상상력은 내가 작업할 때 가차 없이 스스로 비판할 수 있는 태도를 견지할 수 있게 해줘요. 나도 (작업이) 이렇게 될지 몰랐어요. 앞으로도 모르고. 삶의 과정에 따라 작업을 했지만 그것만으로 부족한 것이 예술 아닌가? 간혹 비평가들이 복잡하다고 하지만 나는 혼란스럽지 않아요. 예술은 자유의 확장이라고 생각해요. 예술이 나를 배반하지 않기를 바랄 뿐. 예술가로서의 삶을 창작하고 싶어요. 가끔, 아니 자주, '나는 자유롭다'라고 되뇌곤 하죠.

양: 지금 저희가 하는 이런 인터뷰 기록도 그렇고, 최근 80년대 이런 활동을 역사화하고 기록하려 하는 여러 움직임들에 대해 어떻게 생각하고 계시나요? 저는 최근 있었던 경기도미술관의 《시점(視點)·시점(視點)》(2019) 전시 오프닝 날, 세미나 현장에서 (80년대 민중미술운동을 했지만) 초대받지 못한 예술가들의 존재와 활동에 대한 언급을 했던 선생님의 모습이 인상적이었어요.

정: 그 시절을 인터뷰할 때 가장 많이 듣는 이야기가 "굳이? 왜 그랬느냐?", "그 결과로 무엇이, 누가 남았는가?"예요. 이제 와서 생각해보니 다 살려고 한 짓, 무력감을 벗어나고자, 질문을 찾아다닌 사람들. 힘없는 소수자들이 자신의 순수성을 지키고자 모임도 만들고 연대도 하지 않았나 생각해요. 그 짓을 하지 않았으면 그나마도 견디기 어려웠을 거예요. 결과를 염두에 두지 않고 그 시기를 산 거예요. 그래서 미술사적 결과보다 그 시대의 동력, 최초의 질문 등 빈 곳을 찾아보자고 한 말이에요. 사실은 어쭙잖게 노동운동도 접해보고 여러 가지 일을 지속적으로 해왔지만, 마냥 힘들기만 했다면 못했지. 다른 영역에 가면 재미가

없었어. 싱겁고, 뻔한 얘기 하고, 싸움도 없고, 충돌도 없는, 그런. 그러다 보니 감동도 없었던 것 같아요. 거대한 권력에 맞서는 존재의 기쁨도 맛봤고 거기에 가야 멋진 인간들이 있었고. 물론 미운 인간들도 있었지만. 괴롭기도 했지만 기쁨도 거기에 있었고, 좌충우돌하는. 살아 있는 것 같았기 때문에 그 현장에 있었던 것 같아요. 지금도 80년대처럼 헌신할 수 없지만 가까이는 있어야겠다는 생각을 하죠.

양: 솔직하고. 꾸미지 않은 날것.
정: 두렵지만 설레이는 것. 사실 살다 보니 모든 영역이 현장이라는 생각이 들어요. 삶의 모든 곳을 현장으로 만드는 감각을 잃지 않으려고 노력해야겠죠.

10.
빛고을의 작가,
홍성담의 '증언과 발언'

채록 일시: 2020년 1월 10일~11일, 오후 6시~다음날 12시.
채록 장소: 경기창작센터
대담: 홍성담, 라원식(a.k.a.양원모)
기록: 김종길

홍성담은 1955년 전남 신안에서 태어나 조선대 미술과를 졸업했다. 1979년 광주자유미술인협의회를 결성하고, 이듬해 동료들과 남평 드들강변에서 씻김굿 형식의 행위예술을 펼쳤다. 시민미술학교, 시각매체연구회, 민족·민중미술운동전국연합 등의 기획과 결성을 주도했다. 대하 걸개그림 〈민족해방운동사〉 슬라이드를 북한 세계청년학생축전에 보내 국가보안법 위반으로 구속되었는데 국제 엠네스티가 그를 '세계 3대 양심수'로 선정했다. 2014년에는 미국 외교 전문지 『포린 폴리시』가 '세계를 뒤흔든 100인의 사상가'에 선정했다. 오월민중항쟁 연작 판화집 『새벽』을 비롯해 연작 그림으로 〈야스쿠니의 미망〉(2008~2010), 〈오월의 예수〉(2006), 〈유신의 초상〉(2012), 〈들숨 날숨〉(2014) 등이 있고, 저서로 『오월에서 통일로』(1990), 『해방의 칼꽃』(1991), 『바리』(2013), 『동아시아의 야스쿠니즘』(2016), 『불편한 진실에 맞서 길 위에 서다』(2017), 그리고 세월오월 그림사건 자료백서 『세월오월』(2017) 등이 있다. 그는 현재 2019년부터 '생명평화 미술행동'을 조직해 인권, 탈핵, 생태환경운동 현장에 적극 참여하고 있다.

라원식(a,k,a 양원모)은 1958년 강원도 상동에서 태어나 홍익대를 나왔다. 1984년 미술동인 '두렁'에 들어가 '함께 나누어 누리는 미술'을 지향하며 미술비평 활동을 하였다. 《20대의 힘전》(1985)에 참여하였고 무크지 『민중미술』(1985)을 엮어 냈다. 두렁 동인들과 더불어 '걸개그림' 그림틀을 내와 미술 창작과 향유 방식을 바꿔 광장의 미술을 가능하게 하였다. '밭두렁'과 함께 인천으로 옮겨와 놀이패 '한광대', 노래패 '산하', 그림패 '갯꽃', '일손나눔'과 손잡고 문화공간 '쑥골마루'를 꾸리며 노동조합 문화패 생성을 지원했다. 문예종합지 『문예마당』과 『예감』을 창간하였고 경기문화재단과 경기도미술관에서는 공공미술과 공동체 기반 예술 확장에 힘썼다. 「미술민주화작업을 지향하며」, 「민족민중미술의 창작을 위하여」, 「격변기 광장의 미술」, 「80년대 노동현장 문화예술 활동의 궤적」, 「한국현대미술의 전개—80년대 미술 ①~⑨」(1992, 비매품) 등을 집필하였으며, 공저로는 『문화운동론』(1985), 『심장은 탄환을 동경한다(불멸의 예술가 18인)』(1993), 『6월항쟁을 기록하다』(2007) 등이 있다.

1. 물꼬 트기, 광주자유미술인협의회 선언문과 홍성담의 활동

라원식(이하 '라'): 광주자유미술인협의회(이하 '광자협') 창립 선언문은 '미술의 건강성 회복을 위하여'라는 명제를 달고 있어요.[1] 1979년 발표된 제 1선언문이라고 하는데 '미술의 건강성 회복을 위하여'라는 게 나오거든요. 이 같은 글이 나오기 위해서는 내부 논의 과정이 있었을 것 아녜요? 올해 1월 초에 김윤수 선생님이 쓰셨던 글들이 묶여 나왔잖아요.[2] 선생님이 1971년『창작과 비평』봄호에 발표한「예술과 소외」라는 글을 보면 현대예술에 대한 진단을 하면서 '건강한 예술' 또는 '예술의 건강성'에 대해 논하세요. 두렁도 1983년 11월 두렁 창립 선언문을 발표하면서 "지금은 자폐적 허무의식으로 죽어있는 미술, 병든 미술에서 산 미술로 나아갈 때"라고 밝히거든요.[3] 이게 미술론으로 들어가면 1969년 '현실동인'이 공표하고 지향한 현실주의 미술에 있어서 사회적

1. 1979년 8월에 창립 선언문을 준비하고 9월에 홍성담 화실에 모여 활동의 방향을 모색했다. 조직화 과정은 최열이 지은『한국현대미술운동사』에서 "1979년 9월, 우리는 광주 산수동에 있는 홍성담의 화실에서 밤늦게 만났다. 이미 이전에 은밀히 준비한 창립선언문을 낭독하고 결의를 다지는 의식을 가졌으며 앞으로의 활동계획을 결정하였다. 이미 진행하여 오던 학습을 계속 진행키로 하고, 특히 창작에 관한 문제에 있어서 합평회를 갖기로 하였다. 그리고 각각의 작업장을 순회하여 학습을 함으로써 작품 평가회를 자연스럽게 갖는 방안을 채택하였다"고 자세히 밝히고 있다. 그러나「미술의 건강성 회복을 위하여」는 1980년 7월 남평 드들강변에서 씻김굿과 함께 발표되었다. 1981년 1월에는 '위상미술동인'이 구성되었고, 12월에는 제2 선언문「신명을 위하여」가 송정리 돌산 야외작품전에서 발표되었으며, 1983년 11월 19일 제3 선언문「미술의 사회 환원을 위한 실천」을 발표했다. 최열,『한국현대미술운동사』, 돌베개, 1991 참조.
2. 김윤수,『김윤수 저작집1~3』, 창비, 2019.
3. 미술동인 두렁 그림책 제2집『산 미술』, 1984.

상황 속 사회적 문제의 전개 과정이나 거기에 참여한 다양한 인물을 형상화할 때 전형적 사건, 전형적 인물의 묘사가 중요하거든요.[4] 예술의 전형성, 매우 중요한 요소로 등장하잖아요. 그런데 미술이 건강하냐 불건강하냐, 이것은 차원이 다른 접근법이에요. 윤리적 접근도 아니고 정치사회적 접근도 아니고 마치 한의학에서 몸에 대해 진단하듯, 병들었나, 건강하냐 하는 접근법은 김윤수 선생님과의 연관성도 있겠지만 작가들이 뭔가 공감하고 창립 선언문을 채택하는 데 있어서 그 배경에 좀 다른 것이 깔린 것이거든요. 바탕이 된 세계관의 결이 좀 다르거든요. 이제 그런 것에 대해서도 검토해야 한다고 생각해요. 마찬가지로 제2선언문에서도 핵심적인 것, '증언과 발언!', 예술가들이 해야 할 역사의 증언자, 시대의 증언자로서의 역할, 사실 이 부분을 매우 충실하게 형님이 해오신 거잖아요.

홍성담(이하 '홍'): 그래. 맞아.

라: 이것에 방점 찍은 것에 대한 얘기도 있어야 할 것 같아요. 80년 5월을 겪으셨지요. 문화 선전대로 활동한 것에 대해 이야기하신 적이 있지만 자세하게 언급된 것들을 저는 많이 보지 못했어요. 형님은 위기의 공동체 또는 고난의 공동체를 경험하셨지요. 이것이 저는 매우 중요하다고 생각합니다. 사람들이 위기의 공동체 또는 고난의 공동체를 몸으로 겪을 때 이기적일 것 같은데 의외로 그렇지 않고 매우 이타적이 되고, 개인 못지않게 그 공동체 전체에 대한 애정이나 헌신이 아주 높아지는 경향이 있거든요. 위기의 공동체, 고난의 공동체, 그 안에서 만났던 긍정적인 어떤 세계 경험이 있으셨는지요? 세계 경험, 이것이 매우 중요하고 돋보이는 부분인데. 형님의 작품들을 보면 증언으로 들어가는 것들이 있고 철저한 저항과 투쟁, 이런 것들이 있지만 저는 개인적으

4. 현실동인, 『현실동인 제1선언』, 1969년 10월 25일.

로, 80년 5월, 그때 보셨던 긍정적 세계 체험을 표현하였던 〈대동세상〉 그림 같은 경우,[5] 개인의 작품이지만 광주 민청련의 중요한 상징으로 썼 잖아요.[6] 서울 민청련의 상징은 두꺼비와 함께 나아가는 사람들이었어 요. '두렁'의 이기연 누님이 그렸지요. 우리를 잡아먹는다 해도 그 뱃속 에 알을 까서, 현상적으로는 패배이지만 실질적으로는 패배가 승리하 는 미래를 하나하나 축적하는 것이라는 상징이 두꺼비에 들어가 있죠. 5월 광주에서 보여줬던 대동세상은, 미래에 와야 할 세상에 대한 것들 을 위기에 처한 고난의 공동체에서 선취해서 맛본 것들이라 볼 수 있지 요. 그건 체험한 자들이 아니면 그릴 수 없는 것이지요. 저는 이것이 미 학적인 것하고 아주 밀접하게 연결된다고 생각해요. 공동체적 신명이나 집단적 신명, 이제 신명(神明)에 대해서 깊게 검토가 되어야 하는데, 이 신명이라는 것은 과학적 유물론으로는 해명이 안 되는 것들이거든요. 신기론(神氣論)적 입장에서만 해명되는 것들이지요. 두렁도 그렇고 광자 협도 그렇고 신명에 대해 얘기했지요. 그다음에 또 한 가지, 시민미술학 교.[7] 이것이 민중미술 학교가 아니고 처음 시작이 시민미술학교였단 말 이죠. 시간이 지나서, 검토하는 부분들에 있어서는 "한국이 민주공화 국이고 민주공화국의 주권은 국민들에게 있다"는데 사실 그 국민은 근

5. 홍성담의 〈대동세상〉은 2점이 있다. 1984년 2월 18~20일에 〈대동세상1〉을 제작했다. 5월 연작 판화 50점 중의 하나이다.

6. 민청련은 '민주화운동청년연합'을 말한다. 1983년 9월 30일 서울시 성북구 돈암동 소재 가톨 릭 상지회관에서 모여 결성했다. 민주주의 확립, 민주 자립경제, 민족 공존을 결성 목적으로 했다. 1987년 6월 항쟁 이후 청년 단체 결성은 전국화되었고, 1989년 1월 전국민족민주운동연합(전민 련) 결성에 맞춰 전국 약 20여 개 청년 단체들이 '전국청년단체대표자협의회'를 조직했다.

7. 1983년 3월 판화운동을 위한 임시 협의회가 발족되었다. 이를 모체로 8월에 제1기 '광주시민미 술학교'와 《광주시민판화전》이 천주교 광주대교구 가톨릭센터에서 개최되었다. 시민미술학교는 1992년까지 운영되었다. "누구든지 일의 즐거움과 창작의 충족감을 남에게 줄 수 있다는 이 순 수한 체험은⋯ 대중이 스스로 메시지를 획득한다는 의미이며, 바야흐로 정직하고 튼튼한 민중예 술이 그 형체를 드러내게 되는 것입니다." 광주자유미술인협의회, 「시민미술학교의 의의」, 『시민 미술학교』, 1983. 1986년에 『시민판화집-광주 시민미술학교: 나누어진 빵』을 광주대교구 가톨 릭센터에서 펴냈다.

대적 의미로 해석하면 시민이잖아요. 자각한 시민들이란 말이죠. 그 시민에 대해 방점이 찍혀 들어오는 이것들, 한 번 생각해볼 꺼리가 있지요. 시민에 대한 방점, 이걸로 나아가면 뭐가 가능한 형태가 되었냐면 전문적 작가가 아닌 분들도 미술 실천에 합류가 가능한 또 하나의 참여 방법론, 실천 방법론이 나오게 된 것이지요. 그럴 경우 여기에서 검토되었던 것들, 남미의 페다고지(교육론)식 접근도 중시되죠. 사실 68혁명 때도 판화는 매우 중요한 영역이었지요. 시민미술학교 판화교실은 두렁하고 비슷하면서 다른 부분, 두렁 같은 경우에는 목적의식적으로 미대를 중심으로 민화 동아리를 만들고, 미대가 없는 경우엔 대학마다 다니면서 판화 동아리를 만들지만 그것의 초점은 청년학생 문화운동의 근거지를 만들고 거기로부터 예술적 실천을 할 수 있는 인력들을 양성하는 데 초점이 맞춰졌다면, 시민미술학교에서는 시민 대상의 미술 창작으로 훅 치고 들어오면서 일반인, 무작위 대중, 시민들이 미술 행위의 일 주체가 되었다는 것이지요. 시민군이 생성됐던 광주로부터 시민미술학교가 목적의식적으로 북상해서 올라오는 것이 가지고 있는 중요한 의의에 대한 논의가 있어야 하지요. 나머지 영역으로 1989년도에 형님은 구속됐잖아요.[8] 구속 전 88년까지, 사회 구성체라든지 혁명 노선에 대한 논쟁들, 형님과 함께한 비평가 최열 형과 후배 권산이 민미련(민족민중미술운동전국연합)에서 이론가 역할을 했었지요. 민족자주미술을 주창한 것은 두렁하고는 다른 부분이지요. 이것은 일부가 주체 문예이론을 검토했다는 것이고,[9] 이랬을 경우 이 부분에 대해 여러 결이 있을 수 있다고 생각합니다. 비판적 검토도 있을 수 있고 아니면 수용하는 쪽도 있을 수 있고, 아니면 과도기적 상황에서 전술적으로 채택할 수도 있지

8.　1989년 7월 31일 민족해방운동사 슬라이드와 관련하여 국가보안법 위반 혐의로 구속되었다. 1992년 출소했다. 광주시각매체연구회편, 『민족해방운동과 미술』, 1989 참조.
9.　"주체의 문예이론을 창작적 실천에 적용하기 위해, 북한에서는 문학예술의 혁명적 사상성의 요건을 강조하는 창작 지도방법"이다. 권영민 지음, 「북한문학개관편」, 『한국현대문학대사전』, 서울대학교출판부, 2007 참조.

요. 제가 경계했던 것들은 한국의 민중미술이 사회주의 리얼리즘으로 그 뒷줄에 배치되거나,[10] 또는 마오이즘이나 주체 문예이론 그 하위에 배치되는 것을 매우 경계했어요. 한국의 민중미술이 가지고 있는 특수성과 장점이 있고, 그것을 자양분으로 해서 그다음으로 갈 수 있는 것들이 있었기 때문에 두렁의 김봉준 형님과 저는 사회주의 리얼리즘 지향의 변혁적 리얼리즘(당파적 리얼리즘)을 공개적으로 주창한 미술비평연구회[11] 일부 비평가들과 민미련의 경도된 민족자주미술론자, 이 두 양쪽 견해에 맞서 논투를 벌였거든요.[12] 이유는 광주자유미술인협의회와 두렁의 미학이 모두 신명론과 신기론에 뿌리를 두고 있었기 때문이었어요.

10. 사회주의 리얼리즘의 다양한 명칭은 문학계에서 시작된 것으로, 문학계의 이론을 수용한 미술계 역시 문학계와 같은 양상을 보이고 있다. 당시 논의되던 사회주의 리얼리즘의 다양한 변주는 민중적 리얼리즘, 노동자 계급 현실주의, 당파적 현실주의, 민중적 사회주의적 리얼리즘 등을 들 수 있다. 이승호, 「특집: 노동해방과 과학적 문예운동의 진로—남한 문예운동사와 평가」, 『보운』 Vo.No. 21(충남대학교 출판부, 1991), 42~96쪽 참조. 기혜경, 「문화변동기의 미술비평—미술비평연구회(89~93)의 현실주의론을 중심」, 『한국근현대미술사학』(제25집 2013 상반기), 118쪽에서 재인용.

11. 미술비평연구회는 1988년 결성되었다. 1989년 4월 28일자 『중앙일보』는 미술비평연구회 개소식 기사를 이렇게 타전하고 있다. "'올바른 미술 문화의 건설'을 캐치프레이즈로 내건 젊은 미술이론 연구자들의 모임인 미술비평연구회(대표 이영욱)가 창립돼 29일 오후 3시 서울 종로구 신문로 1가 일양빌딩 701호실에 마련된 사무실에서 개소식을 갖는다. 88년 3월부터 이미 정기적인 연구발표 모임을 가져왔던 동연구회는 이번의 창립 개소식을 계기로 미술사 연구, 미술제도 및 정책연구, 시각매체 및 대중문화 연구, 미학 및 미술비평 연구 등 4개 연구분과를 두고 미술문화와 관련된 전문 연구를 본격화 할 예정이다." 1992년을 전후로 미비연의 활동은 소강상태에 접어들었고, 1993년 7월 공식 해체했다. 이들은 『문화변동과 미술비평의 대응: 90년대 한국미술의 진단과 모색』(시각과 언어, 1993) 출간했다. 미비연에서 활동한 회원은 강성원, 김수기, 김용철, 김진송, 박모, 박신의, 박찬경, 백지숙, 백한울, 성완경, 심광현, 양현미, 엄혁, 오무석, 이영욱, 이영준, 이영철, 이유남, 조인수, 최범, 최석태, 최태만 등이다. 미비연의 활동에 대해서는 기혜경, 「문화변동기의 미술비평—미술비평연구회(89~93)의 현실주의론을 중심」, 『한국근현대미술사학』(제25집 2013 상반기), 111~143쪽을 참조할 것.

12. 민중미술사의 흐름을 크게 1) 비판적 현실주의(Realism) 계열('현실과 발언', '임술년', '시월모임' 동인), 2) 민중적 현실주의 계열('두렁' 동인과 '일과 놀이'_광주자유미술인협의회 後身, '가는 패', 서울미술공동체, 수원의 '나눔', 인천의 갯꽃, 안양의 '우리그림'), 3)노동계급 현실주의 계열(그림패 '엉겅퀴'_노동미술진흥단 後身과 걸개그림패 '둥지', 노동미술위원회), 4)변혁적(당파적) 현실주의 계열(노동자문화예술운동연합 미술 분과, 미술비평연구회), 5)자주적 현실주의 계열(민족민중미술운동연합)로 나눌 수 있다.

홍: 그렇지.

라: 그다음에 형님이 출옥 후 보여준 것으로 꾸준히 계속 강화되어간 것들은 한결같은 전사로서의 작가적 삶이었어요. 80년 오월 광주를 겪고 87년 6월 항쟁을 거치고 그 이후 증언자로서 기록들을 연작으로 집요하게 창작하였지요. 그다음 과정은 제 눈에는 어떻게 보이냐면, 21세기판 샤먼으로, 아티스트 애즈 샤먼(Artist as Shaman)이었거든요. 사실 이건 백남준이나 요셉〔요제프〕 보이스(Joseph Beuys)의 네오샤머니즘 운동, 그 당시엔 정보와 소통 부족으로 공유하지 못했지만 '샤먼으로서의 예술'에 대한 것이지요. 형님 판화엔 아주 밝은 〈대동세상〉과 같은 작품도 있지만, 어떤 그림들은 매우 암울하고 어쩌면 참혹하기까지 한 그림들도 나오거든요. 형님은 우리가 살고 있는 시공간, 현재에 있는 사람들 또는 미래의 주인공이 될 사람들만 보는 게 아니고, 차원이 다른 세계의 존재들까지도 검토하는, 이른바 중음신부터 시작해서 다른 차원의 존재까지 검토하면서 가는 것이 있기 때문에, 이 영역에 대한 것들로 발전해가는 경우, 씨앗들? 씨알에 대한 얘기들. 이런 것들도 듣고 싶습니다. 80년대로 한정해서 안타깝지만, 이 한국적 상황의 문제가 한국적 상황의 문제만이 아니고, 이것이 동아시아 전체 문제이기도 하고 세계사적 차원의 문제이기도 해서 국제적인 네트워크하에서 연대 활동을 시작하신 것이잖아요. 연대 활동을 하면서 꿈꾸는 더 넓은 세계에 대한 것들이 있으시지요? 그리고 이제 더 중요한 영역은 3년 동안 투옥되어 있으면서 몸서리쳐지는 과정을 겪었을 텐데 그 과정이라는 것이 사람의 몸만이 아니라 영혼이나 정신까지도 파괴하는 과정이었겠지요. 오월 광주로부터 비롯된 트라우마, 또 다른 질의 트라우마, 투옥으로 인한 트라우마가 있겠지요. 오월 광주에서는 두 가지 다 보신 것 같아요. 대동 세상도 보고 치열하게 싸우다 쓰러져가는 과정도, 통곡과 슬픔도 보았겠지요. 하지만 긍정적 세계 경험이 있었기 때문에 넘어설 수 있었

겠지요. 투옥 후 조사 과정에서 겪은 고초는 몸서리쳐지는 과정이었을 텐데 한 인간이 이것을 극복한다는 건 쉬운 게 아니거든요. 이런 트라우마를 어떻게 극복하며 다음 세계를 열어가려고 하는지, 앞으로 형님의 역사적, 사회적, 개인적 체험을 어떤 식으로 공동 자산화 하면서 개인의 진화와 사회의 공진화를 위해 무엇을 하고파 하시는지에 대해서도 듣고 싶습니다.

홍: 일목요연하게 쫙 풀어주니까 기억이 선명하네. 크게 틀리지 않는 말들이야. 그런데 일단은 가장 중요한 게 '나'란 사람이 어떻게 생겨먹었나 하는 거야. 영혼의 본질 같은 게 아니라, 내 육신이 어떤 세포로 조직이 돼 있는지, 어떤 원소로 되어 있는지, 이 얘기를 간단하게 먼저 풀면 좋겠어. 그래야 질문이 좀 더 구체적이고 또 내 대답도 더 좋아질 수 있을 거라고 봐. 사실 원식이가 푼 걸로도 충분하지만, 우리 같은 사람은 끊임없이 욕심을 부리잖아. 난 내 행동과 내 그림으로 이론을 만들어. 다른 누구의 이론을 읽고 참고하고 그런 게 아니라, 나로부터 이론을 만든다는 거야. 그런 황당한 모습이 나한테 있어. 이걸 좋게 말하면 예술가 자존심이고 나쁘게 말하면 오만방자한 거지. 나한테 어떤 사람의 얘기나 어떤 책의 어떤 이론들은 그냥 지식으로만 도움이 돼. 한 번도 그게 날 움직이게 하지 않았어. 신기할 정도로 말이야. 최열이가, 열이가 대학교 1학년 내가 2학년 때 우린 처음 만났어. 평생을 열이가 내 옆에 같이 있었어. 근데 열이도 내 그림에 대해선 잘 몰라. 내 생각에 대해선 잘 몰라. 끊임없이 사실은, 열이하고 나하고 생각이 달랐어. 80년대도 아주 달랐어. 열이하고 내부적으로 논쟁을 무지하게 많이 했어. 그게 후배들한테 외화되지 않아서 그렇지. 열이하고 나하고는 정말 형제 같은 뭔가가 있나봐. 치열하게 내부 논쟁을 했어, 열이하고 나하고. 하나부터 열까지 다 달라, 열이하고는. 그게 신기할 정도야. 어젯밤에 그 생각을 또 했어, 다르다는 걸. 그걸 알고 있었는데 어젯밤 조목조목 짚어가면서 생각해보니까, 정말 열이하고 나하고는 많이 다르구나. 그 다른

이유가 어디 있을까 생각해보니, 난 섬 놈이고 열이는 육지 저 장수 놈이야, 무주 장수. 섬과 산골의 차이만큼이나 달라, 열이하고는. 아까 이제 원식이가 얘길 했지만, 그 뭐냐, 난 주체 문예이론이다 뭐다 민족자주미술이다, 그런 게 나올 때 단 한 번도 내 마음으로 동의해 본 적이 없어, 신기할 정도로. 내가 그 당시에도 나를 의심했다니까. 왜 그럴까? 왜 내가 그런 이론들에 감동이 안 되지? 주체 문예이론을 쭉 읽는데 지루해서 읽을 수가 없어. 막 미쳐버리겠어. 몰라. 그래서 책을 몇 번이나 내던졌을 거야. 마치 굴비 두루미 쭉 엮어 있듯이 보인단 말이죠. 같은 내용을 계속 반복에 반복, 그리고 또 반복하는 꼴이 마치 굴비 두루미 엮어 놓은 듯했어요. 이게 과연, 이런 게 다 어디서 나온 것일까. 오늘 얘기를 한 번 쭉 하면서 풀어보고 싶어, 나도.

라: 형님의, 그러니까 작가 개인의 문제가 아니라, '나의 행동과 나의 작품 이런 것을 통해 사상을 내오고자 했다'고 했는데 이런 것들로 사유를 깊숙하게 해서 채운 것들이 모두에게 중요한 자산이 될 것이라고 봐요. 그것이 될 때만 동아시아 사람들이 후발 주자로 나서서 서구에서 했던 것들을 뒤따라가면서 반복하는 것이 아니라 다른 어떤 것들을 창조하기 위해 새로이 도약할 수 있지요.

홍: 아마도 눈치 빠른 자네는 눈치를 챘겠지만, 내가 주장한 건 비판적 풍자였어. 서구하고 다른 풍자였지. 멕시코하고 다른 풍자를 보여주겠다는 생각이었어. 그래서 보여줬고 말이야. 이후로 야스쿠니를 주제로 작업할 때도 상당히 복잡한 생각을 가졌었어. 비판적 풍자 말고 다른 새 언어로 사상을 만들고 싶었거든. 지금은 내가 이제 도깨비를 주제로 들어갔잖아. 도깨비로 자본주의를 해석해내고 있어요. 사실 현대 자본주의 역사가 도깨비 잔치와 다를 바 없지요? 그것도 그런 일환이란 말이지. 이게 참, 그게 잘하는 짓인지 못하는 짓인지는 잘 모르겠으나, 하여튼 내 욕심은 그림을 통해서 사상을 만들어내겠단 생각이야. 미학에

그치는 것으론 양이 안 차!

2. 빛고을의 작가, 홍성담의 운명적 만남과
광주자유미술협의회 결성

김종길(이하 '김'): 1977년 조선대 학보에 논문 하나를 발표하셨잖아요.[13] 긴 글을 쓰셨잖아요, 리얼리즘에 대해서. 일찍부터 이론이나 리얼리즘에 대한 관심이 있었구나, 그 자료를 보면서 생각했어요. 77년이면 광자협 결성 2년 전이잖아요.

홍: 논문은 76년에 쓴 거야. 발표를 그때 한 거고.

라: 형님이 몇 학년일 때예요?

홍: 3학년. 내가 재수를 했어. 74년에 대학 들어갔는데 그해 4월에 민청학련 사건이 있었어.

라: 형님이 재수하고, 조선대 들어갈 때 미술교육학과로 들어갔잖아요. 미술교육학과에 들어갔다는 얘기는 정식으로 미술 교사가 되려는 꿈을 가졌거나 아니면 화가로 갈 때 아무래도 투 잡을 하는 게 더 나을 수 있겠다는 생각을 했겠죠? 미술 교사를 하면서 화가를 지망한다든지, 그런 생각이 있으셨을 거 아녜요? 그런데 4학년 정도 되면, 군대 문제가 해결되었다면 본격적으로 자기 진로 고민을 할 시기잖아요. 미술 교사를 생각하고 있었다면 교사가 되기 위해 교사 자격증을 따고 임용고시를 봐야 하고요. 그런 것까지 검토하면서 고민하신 건가요?

13. 홍성담, 「전위예술의 기본방향─현대 예술의 사회 참여와 그 정신적 구조」, 『조선미술』, No.1, 1977.

홍: 아니. 우리 땐 사범대학 졸업하면 그냥 2급 정교사 자격증이 나왔어. 그땐 임용고시도 없었어. 무조건 다 취직됐어, 그때만 해도. 자기가 원하면 어디든 취직이 됐어. 뭐, 아주, 시내 좋은 자리 같은 데는 열심히 하면 들어갈 수 있었지. 시내 학교도 들어갈 수 있었고, 최소한 시골 학교는 다 들어갈 수 있었어.

김: 그 무렵일 거 같은데요. 제가 읽은 자료에 따르면 결핵으로 요양소 들어갈 무렵에 두 명이 등장해요. 한 명이 최열 형님이죠. 학교에서 만났어요? 열이 형님이 요양소를 오갔다는 글을 남기고 있거든요. 요양소에서도 필연적으로 또 다른 한 분을 만난 걸로 아는데요.

홍: 최익균(최열의 본명)이지. 익균이는 2학년 때 만났어. 그때 익균이가 학보사 기자였거든. 그 당시 내가 민전에서 큰 상을 하나 탔어. 구상전에서 동상을 탔는데 그걸 취재하러 왔더라고. 만나보니 아주 영민해. 그래서 알게 됐지.

라: 구상전에서 동상 받은 작품은 어떤 작품인가요?

홍: 구상전에 냈던 건 약간 서정적 추상이야. 형상이 살아있는 서정적 추상. 추상이면서 서정적인 작품. 서정적 표현주의라고 해야겠다. 열이하고는, 광주는 좁으니까, 열이가 있는 화실로 놀러 가고, 열이도 내 작업실 놀러 오고 그랬지. 열이는 얘기하는 걸 그렇게 좋아했어. 나한테도 뭔가 많이 표현하려고 애를 썼어. 그때만 해도 1년 선배면 하늘 같은 선배잖아. 감히 내 얼굴을 쳐다보면서는 말을 못했지. (웃음) 근데 아주 굉장히 열정적이야. 열이가 다른 데서는 열정적이지 않아. 내 앞에서 그렇게 열정적이야. 뭔가 많이 얘기하려고 하고, 표현하려고 애를 쓰더라고. 그래서 보니까, 열이 얘기를 딱 들어보니까, 『창비』를 읽고 있더라고. 내가 다 알지. 나도 『문학사상』, 『문학과지성』, 『창작과비평』 이 세 개 잡지를 대학 다니는 동안 쭉 봤으니까. 열이가 백낙청 선생님 이야기를 하

고, 시민문학론을 이야기하고,[14] 민중문학을 이야기하고 그러더라고. 아, 얘가 공부를 많이 하고 있구나 생각했지. 그렇게 알았어. 그러고 이제 내가 한산촌[15] 가서 만난 게 누구냐면, 안병무(1922~1996) 박사를 만났어.[16]

라: 안병무. 민중신학자.

홍: 그렇지. 그분이 두세 달에 한 번씩 한산촌에 오셨는데 한 2, 3일씩 쉬다 가셨어, 안병무 박사가. 한산촌을 설립한 여성숙(1907~) 원장님이,[17] 내가 어머니라고 부르는, 그 여성숙 원장님하고 고향이 같았거든. 해주가 고향이야. 안병무 박사도 황해도 해주 사람이야. 그곳 한산촌이 참 조용하고 그러니까. 요양소잖아. 한 2, 3일씩 와서 쉬었다가 갔어. 그 양반한테서 민중신학을 배웠어. 요양소에 있으면서 신학 공부를 많이 했어. 해방신학하고 민중신학. 그때 볼트만(Rudolf Karl Bultmann)이라든가, 니카라과의 카르데날(Ernesto Cardenal) 신부의 책이라든가. 그분들의 책을 굉장히 많이 읽었어. 심지어 안병무 박사는 나한테 이런 제의까지 했어. 그럼 집어 치우고 한신(한신대학교)으로 와라. 네가 신학연구소를 맡아서, 한국신학연구소를 하셨잖아, 그분이,[18] 그걸 하면 어떻

14. 사회 전반의 진화를 도모하려는 실천적 의지를 지닌 인간상을 구현한 문학에 대한 이론이다. 문학평론가 백낙청(白樂晴)이 1969년 『창작과비평』 여름호에 발표했다. 이 평론에서 그는 한용운, 이상, 김수영을 시민 시인으로 분류하였다.

15. 전남 무안군 삼향면 왕산리에 있었던 결핵환자 요양 시설이다. 한산촌은 현재 개신교 여성수도자 단체인 디아코니아자매회가 디아코니아노인요양원으로 운영 중이다.

16. 안병무는 신학자이며 한신대학교 교수였다. 민중신학의 창시자로 불린다.

17. '한국의 슈바이처'로 불린다. 1988년 제1회 인도주의실천의사상과 오월어머니상을 수상했다. 1961년 목포 시내에서 목포의원을 하던 그가 10대 소년을 돌보기 시작하면서 한산촌의 역사는 시작되었다. 조현 기자, 「"다른 재주가 없어서"…'한국의 슈바이처' 여성숙 선생의 삶」, 『한겨레』, 2017년 1월 3일 자 기사 참조.

18. 안병무 박사가 독일 교회의 지원을 받아 설립하여 1973년 2월에 공식적으로 출범했다. 한국신학연구소가 설립 당시 설정한 목적은 세 가지였다. 첫째, 제3세계 신학을 비롯한 세계 신학계의 신학적 성과를 한국의 상황에서 재조명함과 아울러 세계의 신학 동향과 호흡을 같이 하는 데 이바지하는 일, 둘째, 우리의 자주적인 신학적 사고와 표현을 위해 노력하며 이를 통해 세계 교회와 대

겠냐는 제의도 했지. 그곳 한산촌엔 광주에서 운동 하다가 수배된 사람들이 가끔 와. 그래서 김남주 시인도 만나고 한봉이 형도 거기서 만났지. 역시 김남주는 시인이고, 한봉이 형은 조직가야, 활동가고. 그 양반이 나를 꼬드겼지. 광주에 복귀하는 즉시 자기를 찾아오라고.

라: 형님이 원래 탈반이나 풍물반 이런 데 관여하고 있었으니까, 당시 이걸 한다고 하면, 그러니까 민중문화를 지향한다고 하면 멤버들을 조직할 가능성도 높지 않았을까요?
홍: 이미 '광대'라고 조직이 돼 있었어.[19]

라: 윤한봉 선배님하고?
홍: 어. 그쪽하고 연결이 돼서 극단 광대가 조직됐거든. 무슨 공연을 준비하고 있었을 거야. 교회를 빌려서⋯ 아, 와이(Y) 무슨 강당인가 빌려서 공연 준비를 했었다. 그런데 조선대에서 같이 뛰던 동료나 동기들은 별로 없었지만 몇몇 사람들은 잘 알지 못하는, 학교에서 자주 못 봤던 후배들이더라고. 지들은 내가 초기 멤버였기 땜에 내 이름만 들었겠지. 민속반 그 애들이 한두 명 있고 그러더라고. 광대가 조직이 돼 있었어.

화를 나눔과 동시에 주체적인 한국 신학을 정립하는 기틀을 마련하는 일. 셋째, 한국 사회의 정치, 경제, 이데올로기 구조에 대한 연구, 특히 민족의 지상 과제인 통일을 전망하는 신학적 연구를 중심 과제로 삼는 일이었다. 한국학중앙연구원, 『한국민족문화대백과사전(전27권)』, 웅진출판, 1991 참조.

19. 1980년 3월, 광주 지역 대학 출신의 문화패들이 모여서 극단 '광대'를 조직했다. 창립 공연은 농촌 사회극이자 마당극인 〈돼지풀이〉였고, YMCA무진관에서 공연했다. 다음 공연으로 〈한씨 연대기〉를 준비하던 중에 5월 광주를 맞았다. 창립 무대에서 소설가 황석영이 축사를 했고, 김민기, 양희은이 찬조 출연하여 노래를 불렀다. 놀이패 신명의 오숙현 대표의 증언에 따르면 "당시 '광대' 회원들은 대부분 항쟁에 참여해 대중 연설과 홍보 활동 등의 진행을 맡았으며 '들불야학' 교사이자 단원이었던 윤상원 열사는 항쟁 중 산화하고 다수가 구속, 수배, 강제 징집 등을 당해 광대가 해체됐다"고 전한다. 이후 16명으로 이뤄진 놀이패 '신명'이 1982년 7월 국립극장에서 '광대'가 공연했던 〈돼지풀이〉를 재공연하면서 창단한다. 박건우 기자, 「오월어머니상 수상 놀이패 '신명' 오숙현 대표」, 『무등일보』, 2015년 5월 11일 자 기사 참조.

나는 이제 미술 쪽을 조직해야 한다고 생각했지. 광주가 다른 지역보다 확실히 빨랐어. 5월에 우리가 조직적으로 싸움을 붙을 수 있는 역량이 있었던 게 바로 그 힘들이야. 그냥 된 게 아니지. 분노로만은 안 돼. 분노로 싸움은 되지만 조직은 안 되잖아. 조직화까지는 안 가잖아. 미술 쪽 애들 중에서 좀 괜찮은 애들을 불렀어. 그 애들을 조그만 선술집 하나를 통으로 세내서 술을 먹였어. 술을 먹여 놓으면 딱 보이잖아. 어떤 놈 어떤 놈이 센 놈들인지. 광주를 1년 반 비웠으니까 애들 생각이 어떻게 변했는지 모르잖아. 그래서 술집으로 모이게 한 거야. 맞다. 산수동이었어, 법원 앞에 있는 조그만 술집이야. 다 막걸리에 취했어. 열이가 제일 열정적으로 얘길 하더라고. 민중미술이라는 게 뭐고 어쩌고 하니까, 애들이 잘 몰라. 내가 유심히 보고 있었어. 그러니까 다 민중이지 뭐 민중이 따로 있냐, 어떤 놈이 그러더라고. 지금 기억이 나. 열이가, 애가 터져서 아니 그게 아니고 민중미술이 어쩌고저쩌고 막 그랬지. 그때 열이가 처음 당시의 민중문학 논의에 영향을 받았던가, 민중미술이라는 얘기를 많이 했어. 그게 79년도야. 처음 민중미술이라는 얘기를 했어. 열이는, 지가 기억을 하는지 모르겠지만. 그때가 79년 봄이야 봄. 4월 혹은 3월.

라: 열이 형을 처음 만났을 때 저한테 보여준 것은 형상미술에 대한 역사였어요. 그걸 연구하고 있다고 했고, 논문을 묶어가지고 보여주더라고요.

홍: 그래서 하여튼 그날 내가 이렇게 쭉 봤어. 애들이 좀 괜찮겠다 싶어서, 그 애들로 모임이라기보다는… 그냥 그 애들을 내 작업실로 오라고 해서 의논을 했지. 열이에게 내가 그랬어. 그림 그리는 애들을 학습시키려고 하면 절대 안 된다. 현장 중심으로, 현장을 보게 해서 스스로 느끼게 해야 된다고 자주 말했어. 그래서 화순이나 장성 탄광촌이라든가 비행장 근처라든가, 또 농촌을 찾아 다녔지. 그런 데를 찾아갔어. 물론 목

표는 미술 그룹의 결성이었어. 지금 돌이켜 생각하니까, 미술 행동을 하는 그러한 조직을 만들어야겠다고 생각을 한 거야.

라: 일반적으로 그 당시 예술인들의 회고를 보면, 문인이나 광대 계열은 사회 참여 하는 걸 선뜻선뜻 받아들이는데, 미술인들을 조직하는 건 많이 힘들다고 하거든요. 미술은 장르 특성상 자아가 강하고 개인 중심적이어서 집단적으로 함께 가는 게 쉽지 않다는 거죠. 그런 후배들을 어떻게 설득하셨어요?
홍: 카리스마로 한 거지. (웃음) 쉽게 말하면, 아니 솔직히 말하면, 너 해! 그런 거였지. 하게 되면 깨닫게 돼, 알게 돼. 처음엔 대부분 그렇게 했어.

라: 광주가 갖는 지역 사회 분위기랄까, 형제 같은 관계니까….
홍: 열이한테 그랬어. 애들 공부 너무 시키지 말아라. 공부 시키면 말만 많아진다. 이거 공부시켜 봐야 모른다. 하여튼 그 현장 답사를 통해서, 현장을 통해서, 그리고 실천을 통해서 스스로 깨달아가게 해라. 스스로 깨달았을 때 그놈이 뭘 깨달았는지 그때 이론을 제시해줘야 된다. 이론은 사람을 만들지 못한다. 사람의 생각을 정리해줄 뿐이다, 그랬지.

라: 78년, 79년이 되면 '광대' 계열 그러니까 탈패나 풍물패 후배들을 사회운동으로 진출시킬 때 공단 근처에 방을 잡아 놓고 공단부터 체험하게 했잖아요. 빈민촌 교회 옆에 기숙하면서 직접 몸으로 겪고 몸으로 깨치게 하는 그런 방법들이잖아요. 충분히 공감이 가요. 하지만 조직을 결성한다고 하는 건 조직의 성격이나 형태에 다들 동의를 해야 가능했을 텐데요. 미술동인 같은 건 동의를 구하기 쉽지만, 광주자유미술인협의회니까… 협의회잖아요. 생각보다 쉽지 않은 조직 형태고요. 이건 누가 발의하고 어떻게 결성하게 된 거예요?
홍: 광주자유미술인협의회는, 그러니까 열이는 그 말을 쓰지 말자고 그

랬어. 나는 촌스럽더라도 자유라는 말을 꼭 붙이고 싶더라고. 그때는 운동의 시대잖아. 운동의 필요성이 있었거든. 왜냐면 유신 독재와 싸워야 했으니까, 억압 체제와 싸워야 되잖아. 그래서 나는 자유라는 말이 굉장히 중요하다고 생각했어. 열이는, 자유라는 말이 약간 전근대적으로 보인다는 거야. 나는, 우리 사회가 전근대적인 사회다, 이 압제가 무너져야 우리가 근대를 할 수 있는 거다, 자유라는 말을 꼭 집어넣어야겠다고 고집을 부려서 광주자유미술인회가 됐지. 회라고도 하고 협의회라고도 했어. 미술인회로 할 때와 협의회라고 할 때의 차이를 솔직히 몰랐어. 뒤섞어서 썼어. 짧게 줄여서 광자협이라고 하고, 길게 쓰면 광주자유미술인회라고 그랬어. 자꾸만 그렇게 쓰다 보니 그게 그렇게 숙달이 됐어.

라: 문학 쪽은 김지하 필화 사건 이후 김지하 구명운동부터 시작했죠. 많은 문인들이 사회 참여를 해야 한다면서 참여 논쟁이 본격적으로 불붙잖아요. 문인들이 나서서 조직적으로 만든 게 자유실천문인협의회고요.[20] 미술 쪽은 사회 참여 예술을 하자는 분들의 글이 아주 적었어요. 많은 글들이 문학 쪽에서 나왔죠. 그런 면에서 문학 쪽의 이러저러한 것들이 디딤돌이 될 수 있었다고 생각해요. 광자협을 만들 때 황석영, 김지하 선배님들하고 만남이나 교류가 있었나요?
홍: 광자협을 만들던 시기만 하더라도 황석영… 김지하 형은 감옥에 가 있었고, 황석영 선생하고는 밀접하지 않았어. 황 선생하고 그렇게 막 그 당시에 이런 미술 논의를 해본 적이 별로 없어. 광자협을 만들어놓고, 문화패하고 본격적으로 일을 한 게 80년 이후야. 81년부터였을 거야, 아마도. 그때부터 황 선생하고 문화패 일들을 많이 했지.

20. 1974년 11월 18일에 창립된 민족문학운동 단체이다. 반독재 민주화 운동을 위해서 결성했고 창립 회원은 고은, 신경림, 백낙청, 염무웅, 조태일, 이문구, 황석영, 박태순이다.

라: 현대문화연구소에 윤한봉 선생님 외에도 다른 예술가분들이 있었나요?[21] 아까 요양소에서 만난 분들 중 김남주 시인도 계셨다고 했잖아요.

홍: 김준태 시인, 문병란 시인, 송기숙 선생님이 있었고, 그다음 연극은 박효선, 그다음은 윤상원이라고 5·18 대변인….

라: 윤상원 선생님은 극단 광대 출신이죠?

홍: 그렇지. 그 당시 극단 광대 대표였지. 연극을 본격적으로 한 건 아니지만.

라: 광주 문화운동의 핵을 구성하신 분들은 거기 다 계셨네요.

홍: 거기 다 있었지.

라: 광자협을 협의회로 만들었잖아요. 대표라든지, 회의를 기록하거나 회비를 걷어야 하는 분들도 선출했나요?

홍: 대표는 선출 안 했어. 어차피 내가 대표 역할을 하니까.

라: 형님이 자동 대표로?

홍: 대표라기보다는… 내가 어차피 대표 역할을 하고 있는데 '나를 뽑아라!' 그럴 수 없잖아. 사실 난 어쨌든 그 애들하고 미술 행동을 하려고 했기 때문에 대표 같은 건 필요 없다고 생각했어. 그래서 안 만들었어.

21. 현대문화연구소는 1979년에 개소했다. 정용화가 소장이었다. 연구소는 광주전남의 민주화 운동을 지원하는 센터 역할을 했다. 김종철 선임기자, 「"살아남은 자의 부끄러움이 '광주 진실'을 팠다"」, 『한겨레』, 2018년 5월 21일 자 기사 참조. 기자가 "당시 언론도 전두환 정권의 '보도지침'에 막혀 광주의 진실을 알릴 수 없었다. 책이 출간되면 저자가 구속될 것은 불을 보듯 뻔했는데 그런 것에 대한 주저나 두려움은 없었나?"고 묻자, 황석영은 "그런 건 전혀 없었다. 내가 1978년부터 광주에 살면서 문화운동을 했는데, 같이 했던 젊은이들이 5·18 때 많이 죽었다. 내가 관여해 만들었던 극단 '광대' 회장을 맡았던 윤상원도 도청에서 죽었다. 5·18 당시 광주에 없었다는 죄책감, 살아남은 자로서의 부채감 때문에 무슨 일이든 하지 않으면 미안해서 살 수가 없었다. 그래서 바로 수락했다"고 답변하고 있다.

라: 꼭지 없는 조직을 만드셨네요?

홍: 그렇지.

라: 전국대학연합 탈춤패를 만들 때 했던 방법이네요. 꼭지를 안 두고 주무만 뒀죠. 부서별 주무만 두고 꼭지는 일부러 안 만들었어요.

홍: 꼭지 없는 조직.

김: 미술 행동이라고 하셨지만, 자유라는 말이, 군부독재 억압에 대한 저항으로 사용한 거라면 이해가 돼요. 자실도 이론적으로는 민중문학론 얘기를 했지만 겉으로 드러낼 때는 민중이라는 말보다는….

라: 민중문학론은 그 이후에 생겼죠. 『창비』에서 논쟁이 붙고 난 뒤에. 80년 5월을 겪고, 심화되면서 만들어지기 때문에.

홍: 사실 70년대에 만들어졌어. 그 논쟁 속에서 만들어진 것이 광자협 제1선언문이거든.

라: 그게 제2선언문, 제3선언문 아닌가요? 「미술의 건강성 회복」을 위한 게 1선언문이고, 나중에 자료를 확인해봐야겠는데, 작가들은 발견자여야 하고 시대적 상황을 보는 자여야 한다고 그러면서 증언과 발언이… 이 선언문의 핵심이 미술의 건강성 회복을 위한….

홍: 제1선언문이 두 개야. 축약본하고 원본. 축약본은 한 장짜리고 원본은 그것보다 한 다섯 배 더 길어.

라: 원래 길이가요?

홍: 응. 다섯 배 정도 돼. 원문이 무지하게 길었어. 그걸 인쇄해야 하잖아. 그때는 복사기가 없었고. 그래서 축약본을 따로 만들었지.

라: 1선언문이 79년인데, 나중에 열이 형이 펴낸 걸 보면 80년 7월로

명기돼 있어요.

홍: 그렇지. 79년에 광자협을 만들면서 선언문을 발표하고, 사실 행동은 80년 7월 남평 드들강에서 씻김굿 퍼포먼스를 했으니까.

라: 광자협 멤버들이요.

홍: 우리 모두가 토론을 하고 열이가 그 초안을 갖고 선언문을 대표 집필 했잖아. 정리해 갖고 온 게 너무 길었어. 선언문이 무지하게 길어. 열이가 글을 길게 쓰잖아, 욕심 사납게. 그런데 그걸 우리가 등사해야 되잖아. 등사지도 사야 하잖아. 그런데 가리방 밑에 대고 긁는 철판을 어디서 구할 수가 없었어. 사려고 하면 너무 비싸고. 또 공안당국으로부터 추적을 당할 수도 있고. 등사 미는 건 응용미술 하는 애한테 실크판화 할 때 사용하는 실크판을 하나 얻어오면 됐어. 그래서 어떻게 했냐면, 천방짜리 사포 있잖아. 그 사포를 밑에 깔고 가리방 대신 볼펜으로 썼어. 등사지에다가. 한데 이게 잘 안 돼. 구멍이 나고. 그래 안 되겠다 싶어서 열이가 그 긴 것을 그 자리에서 중요 골간만 쪽 뽑아내어 요점만 정리했어. 대신에 글씨를 크게 쓸 수 있었지. 그래도 인쇄가 잘 안 되더라고. 결국 내 작업실에서 몰래 등사했어. 요점만 뽑아 쓰느라고, 젠장할! 원문 글이 낱말 몇 개로 축약되어버렸어.

3. 시민미술학교를 열다! 그리고 광자협에서 '일과 놀이'로

홍: 시민미술학교는, 광주에서 시민미술학교는 정말 대성공이었어. 지금도 난 시민미술학교만 생각하면 어떻게 성공했는지 참 궁금해. 정말 작은 인력을 갖고, 작은 돈을 갖고 그렇게 큰 대중적 성공을 할 수는 없는 일이야. 내 평생 다시 할 수는 없을 거야. 정말로 성공했어. 광주가 떠들썩했거든. 난리가 났어. 김준태 선생도 시민미술학교 전시를 와서 봤어.

보고는 이 양반이 놀랜 거야. 나한테 전화를 했어. "어이 담이. 내가 이 걸 보니까 잊었던 게 생각이 나" 그러더라고. 그게 뭐냐면 지하 형이 썼 던 「현실동인 제1선언문」. 난 그때 현실동인이 뭔지도 몰랐어. "현실과 발언이요?" 물었지. 아니, 현실동인이래. 그 팸플릿을 자기가 가지고 있 대. 그걸 젊었을 때 읽고 반해버렸대. 김지하한테 반한 거지. 자기가 그 걸 갖고 있는데 나한테 주려고 한다는 거야. "어디서 좀 만나세" 그러더 라고. 그래서 내가 그걸 받았어. 그때 처음 현실동인을 안 거야. 근데 팸 플릿 속 그림이 전부 좀 지랄 같아. 그렇지만 우와, 그 매니페스토는 정 말 기가 막히더라고. 힘이 쭉 빠져불대, 자존심 상해서 미쳐버리겠더라 고. 열이한테 연락했어. 열이가 뭐 『시대정신』 어쩌고 한다고 해서[22] 이 거 반드시 실어라. 네가 이걸 꼭 갖고 있어라. 이거 중요한 자료가 될 것 이다. 그런데 그게 어디로 갔는지 찾을 수가 없었어. 준태 형이 만년필 로 일일이 거기다가 자기가 느낀 점을 메모해놓았더라고.

라: 이야, 그거 굉장히 중요한 거네요.
홍: 팸플릿 앞에 만년필로 김준태라고 썼더라고. 한문으로. 앞인가 된 가, 하여튼.

라: 「현실동인 선언문」이 미술 쪽만 중요한 게 아니고, 문학부터 공연예 술까지 아주 중요한 자양분이 된 거네요.
홍: 중요한 자양분이 된 거야. 1969년이잖아. 워메나! 이걸 보니까, 그 때 내가 그걸 83년에 봤을 거 아냐? 69년이면 몇 년이 흘렀어? 그러니 까, 우와, 이걸 보는데, 와, 김지하가 글로 정리한 것들이 아직까지도 우 리한테 유효한 거야. 지금까지도 유효해. 생각해봐. 내가 어떻겠어. 자 존심이 상했지. 기분이 좋은 게 아니고, 신기한 게 아니고, 자존심이

22. 시대정신기획위원회(문영태, 박건), 『시대정신(1~3)』, 도서출판 일과놀이, 1984~86년.

상해버리더라고. 그 정도였어. 충격적이었어. 우리가 그동안 고민이랍
시고 열나게 논의하고 토론하고 했던 그 모든 걸 김지하가 그때로부터
이미 25년 전에 먼저 생각하고 있었어. 그러니 자존심이 안 상하겠냐?
(웃음)

라: 놀랍고. 반갑고.

홍: 지하는 정말 미친 형님이야. 그 전에, 감옥에서 당신이 나오자마자 우
리들과 친하게 만났을 거 아냐. 지하가 나를 굉장히 사랑했어. 나도 지하
형을 사랑했고. 지역 선후배잖아. 그런데도 형이 한 번도 그런 현실동인
에 대해, 그리고 그 메니페스토 글 내용에 대해 이야기를 한 적이 없어.

라: 아….

홍: 한참 뒤에 형한테, 참 묘해. 황석영은 지금도 황 선생이라고 그러는
데, 지하는 지금도 형이야. 그게 정말 묘해, 형한테 그랬지. 현실동인 쓴
거 있잖아? 그때 썼지! 기억나? 기억나지. 그거 굉장히 중요한지 알아
몰라? 뭐, 중요하긴 한데, 니들이 그걸 중요하게 생각하겠냐? 그러더라
고, 태연하게. 아무것도 아닌 듯이 말을 하더라고. 자존심이 더 상했지.
이런 무정한 인간이 또 있을까 생각했어. 대단한 형이야.

라: 제가 생각하기엔, 이런 것도 있을 거예요. 김지하 시인이 옥중에서
나왔잖아요. 나와서는 젊은 날에 한 것들을 나름대로 되짚어보는 시간
이 있었을 것 같아요. 그래서 이후에 지향하셨던 것들이 민중을 걸고
깃발을 들고 예술운동을 펼치기보다는, 생명예술이랄까, 생명미술론으
로, 이미 핵심이 이동한 거죠. 옥중에 계실 때 두 계열의 책이 들어갔다
고 해요. 하나는 '창작과 비평사' 쪽에서 넣어준 사회과학하고 문학 쪽
책들이고, 또 하나는 원주 장일순 선생님이 넣어주었는데, 유럽에서 진
행되고 있었던 녹색운동이나 생태주의 관련 책들이래요. 장일순 선생

님은 지하 형님이 천도교 2대 교주 해월 선생님의 사상을 탐구하길 바랐다고 해요. 그런데 지하 형님은 그것보다 더 나간 거죠. 우리가 생각한 것보다 하나가 더 나간 게 아닐까 싶어요.

홍: 그렇지.

라: 허물벗기를 했다고 볼 수도 있어요. 개체발생은 계통발생을 되풀이하기 때문에 우리도 반드시 밟아야 하는 과정이겠죠. 그래야 그다음으로 가기 때문에…. 우리한테는 정말 놀랍고 반갑고 중요한 사람이에요, 지하 형님은.

홍: 내 평생 가장 자존심 상한 게 그 글을 본 거였어, 사실은. 너무 반가웠단 얘기지.

라: 제게도 지침이 되더라고요.

홍: 그 글을 읽으면서 우리가 하는 일이 절대 틀린 일이 아니었구나, 그런 생각이 들었고.

김: 자, 김지하 선생님 애기는 그만하시고 다시 1983년으로 돌아오시죠. (웃음) 1983년 광자협 전환기를 알고 싶어요. 왜 광자협은 발전적 해체를 하고 '일과 놀이'라는 소조를 꾸리게 된 건가요? 신명도 그렇고 일과 놀이도 그렇고, 광주가 다른 이야기를 꺼내 들잖아요.[23] 참혹에 빠지거나 어둠에 파묻힌 게 아니라, 그것을 어쨌든 긍정으로 되돌리거나 운동으로 뚫어서 구멍을 내잖아요. 거기에 놀이를 넣어서 시민과 함께하는 미술을 기획하고요. 그러니까 시민을 일깨우는 쪽으로 운동성을

23. 1979년 광주자유미술인협의회를 결성하고, 1980년 7월 남평 드들강변에서 씻김굿, 1981년 송정리 돌산에서 야외전, 1983년 시민미술학교 시작, 그리고 1984년에 제3선언을 발표한 뒤, 그해 겨울에 광자협은 발전적 해체를 단행하면서 광주민중문화연구소 전문 소조인 시각매체연구회로 확대 개편한다. 이들은 각종 문화선전 사업으로 걸개그림, 플래카드, 포스터, 깃발, 손수건, 판화, 슬라이드, 티셔츠 등을 제작했다.

바꾼단 말예요. 또 그 즈음에 다른 계열의 선배들과 만나서 미술 공동체에 대한 논의의 기획하고요.

홍: 전략적 측면이 강한 거야. 광주항쟁을 우리가 막 끝내고 나서 광주 문화패들의 기본 테제가, 그러니까 원칙이 뭐였냐면 광주의 전 한반도화였어. 전 한반도의 오월화라고 해도 되고. 두 개는 결국 똑같은 얘기지. 그거였다고 나는 생각해. 광주 문화운동의 그 약속을, 몰라, 우리 광주 문화운동 전체가 지금도 그걸 기억하고 있는지 아닌지는 모르지만, 나는 그 약속을 향해서 모든 전략과 전술을 짰고 그쪽으로 움직였어. 그 약속을 지키는 것이 5월 27일 새벽의, 내 인생을 건 소위 맹서의 출발이야. 전초전이야. 그 약속을 내가 잘 지켜내야 돼. 83년이 되면서 전체적으로 운동이 서서히 끓어오르기 시작했어. 민청련도 뜰 준비를 하고, 여기저기 문화운동도 이미 활성화되기 시작하고, 전부 그랬어. 그런데 내가 광주에 살면서 가장 힘든 게 뭐냐면, 서울이야. 서울을 어떻게 틀어쥘 것인가. 서울을 틀어쥐어야 승리하는 거야. 한국적 상황에서 보면 말이지. 수도권을 틀어쥐는 자가 승리하는 거야. 근데 수도권이 만만치 않잖아. 모든 이론가들이 다 서울에 있잖아. 지방에는 이론가가 단 한 명도 없는데 서울은 수두룩 빽빽하잖아. 지방, 지방의 이론가들은 게을러. 뭐 글 하나 제대로 안 쓰잖아. 그래서 첫째, 우선 민중들과 함께하는 문화를 창조하려면 놀이 개념으로 접근해야 한다고 생각했어. 일과 놀이라는 말을 만들어낸 이유야. 시골엔, 옛날엔 일과 놀이가 같이 있었잖아. 그걸 자꾸 분리하는 놈들이 나쁜 놈들이야. 그놈들은 일로 돈 벌어먹고 놀이로도 돈 벌어먹어. 일 주는 것도 돈벌이고, 놀이를 제공하는 것도 돈벌이야. 일 시켜먹고 돈 조금 주고, 놀이 시켜서 돈을 뺏는 거 아냐. 일과 놀이가 분리되어서 나타나는 현상이지. 그래서 황 선생하고 나하고 일과 놀이를 만들어낸 거야. 일, 놀이. 이걸 공동체로 가자, 공동체 문화로 가자. 그래서 일과 놀이 소극장, 일과 놀이 극단, 일과 놀이 출판사, 일과 놀이 미술패를 만든 거야, 다섯 개를. 일과

놀이 놀이패랑 일과 놀이 소극장은 전용호한테 운영권을 줬어. 전용호는 탈패였어. 일과 놀이 출판사는 그 당시 내 마누라 이름으로 하고 내가 운영을 했어. 일과 놀이 미술패도 내가 끌어가고. 그렇게 포진을 시킨 거야. 그런데 제일 중요한 출판이 완전히 서울에 종속돼 있는 거야. 그래서 출판문화 운동을 해야겠다고 판단했지. 일과 놀이 출판사를 통해서 말이야. 모든 지역에 그 지역 문제 관련 무크지를 만들어내고 싶었어. 그러니 일과 놀이가 먼저 선을 보이자, 일과 놀이 무크지를 만들어내자. 그때는 어떻게 그런 일들을 했나 몰라. 아무것도 없는 데서 말이지. 그러니까 그걸 보고 『마산문화』니 『황해문화』니 이런 것들이 여기저기 전부 터져 나오기 시작했잖아. 이걸 쫙 몰아서 서울을 포위하자. 지역을 전부 몰아가지고 서울을 포위하자. 서울도 서울지방화시켜내자. 그래야 지방이 산다. 그런 생각이었지. 그땐 꿈도 야무졌어. 젊을 때라 그랬던 모양이야. 지역 출판문화 운동의 첫 출발이 일과 놀이 출판사야. 그리고 무크지들이 쫙~ 원주문학까지 나오기 시작하잖아. 그런데 여기에 뭐가 하나 빠져 있냐면 돈이야. 돈이 부족했어, 자본 역량이. 돈이 투입되어야 원고료도 나오고 또 무게가 있는 필자들을 쓸 수 있잖아. 우선 돈이 좀 있어야. 그래야 출판운동이 완성이 되겠다고 판단했어. 결국 서울로 가서 정환이 형을 꼬드겼어. 시인 김정환을 꼬드겨서 뭘 만들었냐면 그게 공동체 문화야. 왜 하필이면 공동체라고 했는지 몰라, 촌스럽게. 하여튼 그렇게 일과 놀이를 만들어낸 거야, 광주에. 그리고 반합법운동 조짐이 벌어지잖아. 지역에서 그 운동, 그 민주화 운동, 소위 청년운동이나 민주화 운동하고 같이 논의하면서 전개했어. 지역은 또 미술 작업을 해줄 지역 현장패가 필요했어. 그래서 미술 소조를 만들어야 했어. 소조 단위를, 미술 전문 소조를 말이지. 일과 놀이가 그 소조 역할을 해낸 거야. 소조는 시각예술 전반을 담당했어. 걸개그림이든 깃발그림이든 기관지에 들어갈 이미지 컷이든 표지든 뭐든 전체를 담당했지. 그런 것들을 해줄 소조 단위가 필요했던 거야, 헌신할 소

조가. 자기 소집단의 색깔은 다 버리고, 또 뜬 패로서의 자존심도 다 버리고 전체 운동에 헌신할 소조가 필요했어. 그러니 일반적인 그런 미술 패가 아니야. 그냥 전문 소조인 거지. 의무와 임무만 있는 전문 소조. 정국이 점점 운동을 향해서 전부 뜨고 있었기 때문에 소조를 만들어야겠다고 생각했어. 그런데 그 역할을 받쳐줄 멤버들이 광자협밖에는 없는 거야. 광자협의 역할은 이미 끝났거든. 광주항쟁을 거치면서 사실은 끝난 거야. 이젠 신명의 시대로 가자는 것이지. 그러나 광자협은 증언과 발언이었지. 이제, 시대는 그걸 넘어서고 있었어. 81년이 되니까 시대가 변했어. 우리 미학이 나왔잖아. 문화선전론이 나왔고, 신명론이 제출됐어. 광주자유미술인회로는 안 되는 거야, 이게. 때로는 내용보다 형식이 혹은 형식이 내용을 규정할 때가 있잖아. 그래서 광자협을 깨끗이 해산시켜 버린 거야, 해체. 그리고 한편으로 일과 놀이를 시작하고, 한편으로는 광주시각매체연구소를 시작했어. 잘 알듯이 나란 놈은 굉장히 혼재되어 있어. 무슨 일을 할 때 딱 한 가지만 하는 게 아니고 복합적으로 일을 꾸려나가거든. 그런데 말이야. 내가 민중이라는 단어에 대해서는 믿지를 못했어. 신뢰가 안 갔어. 그게 과학적이지가 않아. 시민은 우리나라에서 너무 잘못 사용됐어. 시민은 계급이잖아. 계급적 용어잖아. 시민이라는 건 이를테면 자기를 억압하고 착취한 군주를 광장으로 끌어다가 목을 쳐서 그 손에 피를 묻힌 사람들이야. 자기 스스로, 봉건적인 자기를 확실히 성찰해내고 그러한 자기를 다시 쳐 내버린 사람만이 시민이라는 계급을 획득하게 되는 거라고. 시민이라는 낱말, 단어, 그 개념에 대해 굉장히 중요성을 깨닫게 되는 시기였어, 그때가 83년이, 차라리 인민이라고 하면 낫지 않았을까? 하지만 우리가 인민이라는 낱말은 쓸 수가 없어. 지금도 쓰기가 힘들지만. 참 여러 가지로 오해받을 수 있는 말이야. 어쩔 수 없지. 민중이라는 말보다는 그래도 시민이라는 말을 쓸 수밖에 없지. 시스템이, 서구식 민주주의 시스템으로 가기 때문에 시민이라는 걸 계급적으로 차용하자고 생각했어. 시민이

라는 낱말을 썼어. 시민미술학교를 통해서 어쨌든 풍자적으로든, 어쨌든 간에 시각적으로 우리를 억압하고 있는 소위 억압적 체제, 이것들을 까부수고, 그것들을 마음껏 우리가 놀리고, 그것들을 단두대 위에 놓고 썰고 이런 모든 난장을 미술로 한번 해보자. 스스로 자기가 시민이 되는 거다. 그 과정을 거쳐야, 그림으로라도 그 과정을 거쳐야 시민이 된다고 생각했어.

라: 충분히 그럴 수 있다 생각해요. 그 앞의 한국 현대사를 보면 인민항쟁, 민중항쟁, 이런 표현을 썼지만, 광주 때는 무장투쟁으로 나선 사람들의 면면 자체가 시민군이었잖아요.
홍: 시민항쟁이었지.

라: 시민들이 만든 코뮌이었죠. 파리 코뮌 같은. 광주는 시민 코뮌의 체험이 일어난 것이죠. 그러니 충분히 그렇게 하실 수가 있죠, 그런 자각을 가질 수 있는 거고.
홍: 시민이라는 개념에 대해 정말 굉장히 많은 생각을 했어. 고민하고 또 고민할 때였어, 그때는.

라: 그걸 끌고 올라와서 논쟁을 한 번 할 필요는 있었다고 봐요. 시민미술로 갈 거냐, 민중미술로 갈 거냐, 그도 아니면 민족미술이냐. 그런 논쟁을 할 필요가 있었던 거죠. 민청련이 만들어진 후 혁명론이 내부에서 검토되었는데 민족혁명이냐 민중혁명이냐 아니면 시민혁명이냐는 논쟁이 있었죠.
홍: CNP 논쟁.[24] 그렇게 치열하진 않았지만….

24. 1980년대 학생운동 진영에서 제기된 이념 논쟁으로 '사회구성체 논쟁'이라고 하는데 이 논쟁은 1980~83년의 준비기, 1984~85년의 1단계 논쟁(CNP 논쟁), 1986~87년의 2단계 논쟁(NL-CA 논쟁), 1988~89년의 3단계 논쟁(NL-PD 논쟁)으로 변화, 발전했다. 여기서 CNP란

라: 마찬가지로 『창비』나 이런 쪽에서도 시민문학이냐, 민중문학이냐?

4. 불화를 배우며, 전통 양식을
어떻게 현대화할 것인지를 가슴에 담다

홍: 내가 요양소 생활을 끝내고 79년에 광주로 다시 돌아와서는 해남 대흥사 낭월(浪月) 스님한테 가서 배웠지.[25] 대흥사 아래에 낭월 스님 집 이 있었어. 대처승인데, 지금은 지방문화재로 되어있나 그래. 낭월스님 은 화사(畵師)야.

라: 태고종 쪽 스님들 중에 그런 그림 그리는 스님들이 계시죠.
홍: 낭월 스님한테서 불화를 배웠어. 일주일에 한 번씩 꼭 내려가서 배 웠어. 일주일은 아니고 아마도 2주일에 한 번씩은 내려갔을 거야. 사성 초를 그렸지, 보살초 여래초 천왕초, 그렇게 사성초를 그렸어. 한 초당 천 장씩 그렸어. 4천 장을 그린 거야. 그리고 채색을 들어간 거야. 그 선 생을 따라다니면서 배웠어. 그냥 가서 대충 일주일 이렇게 배우고 그런 게 아니야. 난 정말 제대로 배웠지. 낭월 스님께서 아주 지독할 만큼 철

CDR(Civil Democratic Revolution, 시민민주주의혁명), NDR(National Democratic Revolution, 민족민주주의혁명), PDR(People's Democratic Revolution, 민중민주주의혁명)으로 세 계통의 약자이다. 이 셋 중에서 NDR이 운동권의 주류를 차지했다. 80년대 중반 NDR은 주체사상을 수용한 세력이 성장하면서 민족해방민중민주주의혁명(NLPDR)으로 진화하여 80년대 후반에는 다수파 민족해방(NL) 노선과 소수파 제헌의회(CA) 노선으로 분립된다. 이때 CA 노선에 대한 비판으로 헌법제정민중회의(CPC) 노선이 등장하며, CA 노선은 자기해체 과정을 거쳐 CA 다수파는 NL 노선에 합류하여 NL-좌파가 되고 CA 소수파는 민족민주(ND) 노선의 소수 정파로 존립한다. 한편, 마르크스-레닌주의 이론을 수용한 여러 소정파들이 형성되었는데, CPC와 아울러 민중민주(PD) 계열로 통칭되었다. 박현채, 조희연 편, 『한국사회구성체논쟁(I)』(죽산, 1989) 참조.
25. 낭월 스님은 1924년 전남 해남군 현산면 덕흥리에서 태어나 12세에 대흥사로 출가했고 50여년간 화승으로 살았다. 1996년 전라남도 무형문화재 제31호 탱화장으로 지정되었다. 2005년 82세를 일기로 입적했다.

저하게 가르치셨어.

라: 제대로 배우셨네요. 원래 그림 초는 천 번씩 쳐야 된다고 그러더라고요.

홍: 내가 감옥에 있을 때 낭월 스님이 서울구치소로 면회 와서 "이놈아 왜 헛짓거리를 하느냐. 너 이놈아 이혼했으니까 머리 깎아. 니가 그림을 그렸으면 지금은 돈방석에 앉아서 보살들 옆에 놓고 편하게 살 텐데. 이게 뭔 일이냐." 그래서 지금 생각해보면 국보급인 불화를, 그걸 보수하고 다녔을 거야, 스님이랑. 아주 오래된 고려시대까지는 아니고 조선 후기 탱화까지도 보수 작업에 스님과 함께 참여해서 내가 입혀봤거든. 채색을 해봤어. 색깔을 입히고… 손을 대봤어. 그 도살풀이 하는, 누구지? 도살풀이춤, 인간문화재, 남자 춤꾼, 돌아가신 분….

김: 이매방 선생님?[26]

홍: 어, 이매방 선생님. 우리가 봉안식 같은 거 하고 그러면 태고종 쪽 범패나 바라 하는 사람들이 전부 모이잖아. 승무도 하니까, 이매방 선생님도 오시잖아. 제자들 데리고. 그 점안식 할 때. 이매방 선생님이 날 무지하게 좋아했어, 애인처럼. 나만 보면 막 어쩔 줄 몰랐어. 가끔 여비 하라고 용돈도 주시고. 나는 불화를 했지. 봉준이형은 봉은사에 가서 배웠고…. 아니, 어쨌든 나는 진짜로 탱화를 한 사람이야.

라: 형님은 멀티플레이어네요.

홍: 낭월 스님이 그랬다니까, 서울구치소까지 와서. "예쁜 보살들하고 돈방석에 앉아 있을 텐데 감옥이 웬 말이냐 이놈아." (웃음) 내가 어렸

26. 이매방(1927~2015)은 1987년 중요무형문화재 제27호 승무 예능보유자, 1990년 중요무형문화재 제97호 살풀이 예능보유자로 지정되었다. 용인대학교 무용학과 교수를 역임했고 2015년 은관문화훈장을 받았다.

을 때 일인데, 우리 마을에 유학자 끝물이 있었어. 나하고 5촌 정도 되는 분인데… 그 양반이 탕건 쓰고 의복 입고 갓 쓰고는 자긴 유학자래. 지금 생각하면 유학자 끝물인 셈이지. 그 양반이 어디 집을 지으면 방향도 잡아주고, 어디 누구 제사 지내면 지방도 써주고, 누가 애기 낳으면 이름도 지어주고 그랬어. 국민학교 입학하기 전 1년간 그 서당에 무조건 다녀야 했어. 안 다니면 부모가 훈장님에게 무지하게 욕먹어. 방학 때도 서당에 가서 하루에 한두 시간씩 공부하고 나왔어. 안 하면 부모한테 죽어. 섬이었지만 교육열이 대단했거든. 대신에 모든 집이 보리 날 때 보리 한 말씩, 나락 날 때 나락 한 말을 서당에 무조건 갖다 줬어. 서당에 다닐 아이가 있으나 없으나 말이지.

라: 그게 월사금인가요?

홍: 응. 월사금으로. 그분한테. 그때였던 것 같아. 전통의 현대화에 대해 생각한 게. 이미 70년대 대학에 입학할 때부터 그런 고민들을 무지하게 했어. 우리 전통 양식을 어떻게 현대화시켜 낼 것인가, 미술에 담아낼 것인가. 그 양식으로 현실의 문제를 어떻게 담아낼 것인가. 내용과 형식의 문제를 75년부터 고민하기 시작했단 말이지. 굿을, 내가 대학 2학년 때부터 완전히 굿에 미쳤어. 알다시피. 그런데 요양원에 가서는 민중신학을 공부했잖아. 해방신학을 공부했잖아. 그게 전부 자기 문화를, 전통문화를 전부, 이를테면 합류시키는 거 아냐. 우리 예술을 만들자는 거 아니겠어? 쉽게 말하면. 자기 땅의 예술, 자기 땅의 예수, 그런 고민을 하면서 나갔어. 무속화는 배우는 데도 없더라고. 그래서 불화를 배웠지. 요양소 나가면 반드시 그거부터 시작한다고 결심했어. 79년도 3월인가 4월에 광주로 복귀하면서, 이미 그 전에 다 알아봤지, 해남 대흥사도 이미 가보고, 낭월 스님도 만나고. 그래서 낭월 스님 문하로 들어가게 된 거지.

라: 뒤에 그것들을 끌고 나와 가지고 만개하시는데 시차가 있어요. 형님의 첫 개인전은 독일 표현주의풍이었잖아요. 유화나 아크릴로 그렸고요. 광주항쟁 이후에는 판화로 연작을 하셨죠. 그 후에 불화나 민화적인 도상, 시공간 동시 축약법이라든지, 주대종소법(主大從小法) 이런 걸 써서 보여주신 건 걸개그림이지 않나요?

홍: 아니. 판화에서 나오지. 5월 판화에서 이미. 걸개그림은 우리가 83년, 아니 82년부터 그렸으니까⋯. 82년 겨울에 처음 그렸지 아마? 그때 그 도상들이 나오지. 불화 도상을 이용해서, 걸개그림에. 후배들이랑 같이 걸개그림 그리면서.

김: 82년에 불온 작가가 되고, 보안사로 연행돼서 취조도 당하셨죠?[27]

홍: 옥상이 형, 나, 김경인 선생, 그렇게 8명인가 9명인가 그래. 문광부에서 불온 작가로 찍었잖아. 그림까지 전부 파일을 만들어가지고. 문광부에서 그 화가들을 전부 만났어. 만나기 전에 보안사로 끌려갔어. 나를 끌고 갔어. 문광부 직원을 만나기 한 달 전 같아, 지금 기억에는. 보안사에 가서 좆나게 두들겨 맞았지. 그러나 많이 두들겨 맞은 건 아냐. 완전 빨갱이라고, 그런 식으로 두들겨 맞은 거지. 얼굴에 뭘 쓰고.

김: 작품 때문에 그런 거예요?

홍: 응. 작품 때문에. 그때 《예맥전》에 그림을 냈어. 광주에 있었어, 《예맥전》이라는 게. 눈과 입이 없는 자화상을 냈지. 보지도 못하고 말하지도 못하잖아. 내가 그때 해남을 갔다 왔나 그래. 그런데 내 그림이 뜯어졌다고 하더라고. 전시장에서 내렸대. 당국에서 이거 내리라고 해서 내렸대. 그런가 보다 했지. 그런데 그 전시가 끝나고 나서 보안사에서 날

27. 1982년 전두환 신군부 정권은 김경인, 임옥상, 신경호, 홍성담, 강광 등을 불온 작가 리스트에 올렸다.

끌고 갔어. 이게 뭐냐는 거야. 그대로 얘기했지. 지금 말하고 싶다고 다 말을 할 수 있느냐. 눈이 있다고 해서 다 볼 수 있는 시대냐. 걍 돼지게 두들겨 맞았지.

5. 미술 공동체 논의부터 민족미술협의회 내오기까지

김: 첫 미술 공동체 논의도 듣고 싶어요. 열이 형님은 결성이라고 했는데요. 제가 살핀 바로는 그냥 토론회가 아닌가 싶은데요. 사흘 낮밤 토론회라고 읽었거든요. 어쨌든 그 자리에 모여서 여러 내용을 합의도 하고 했잖아요. 미술 공동체 논의. 옥봉환⋯ 어딘가에 옥봉환의 주선으로 모였다고 적혀 있더라고요. 기억나세요?

홍: 기억나지. 많이 모였어. 매달, 또는 일이 있을 때마다 열심히 만났어. 문영태 형. 특히 지역에서 서울에 가면 문영태 형 집에서 많이 잤어. 선웅이 형하고 문영태 형 집에서 많이 잤어. 옥봉환은 부산이 거점이야. 자기 고향이고. 영태 형하고는 부산 출신이잖아. 경상도 사람을 처음 봤어, 그때. 그리고 봉준이 형도 있었고.[28]

라: 봉준이 형은 전라도 사람.

홍: 철수 형도 있었어. 송만규 의장이 있었고. 나는 미술 공동체를 만들

28. 1983년 10월 1일부터 3일까지 경기도 가평군 대성리에서 있었다. 통상 "사흘 낮밤 토론회"로 기록되어 있다. 옥봉환의 주선으로 김봉준, 장진영, 홍성담, 최열, 홍선웅, 문영태, 최민화 등 총 9명이 참석했다. 토론회에서는 미술운동의 방향과 성격, 실천 방법론을 모색했다. 이들은 전국적 연대 실천을 위해 여섯 가지 실천 방법론에 합의했다. 1) 식민 미술의 잔재 청산과 민족미술의 전통 발굴 및 창조적 계승, 2) 현실주의에 기초한 민중적 민족미술 지향, 3) 미술운동의 주체 형성 여건 조성, 4) 미술 작품의 대중적 생산과 보급, 5) 미술 민중교육 심화 발전 모색, 6) 기층 현장운동과의 연계 실천. 이들 청년 미술인들은 판화운동, 교육운동, 대학 미술운동, 현장미술 활동 및 현실주의에 관한 사항과 향후 '협의체 미술운동기구'를 예정하고 미술 공동체를 결성하였다. 미술 공동체는 이듬해 봄 해체되었다.

어서 실제로 미술 행동을 할 수 있는 그런 전국적인 조직을 좀 만들고 싶었어. 그런 생각을 했어 그때. 그런데 좀 회의가 들기도 했어. 전부 서울이잖아. 봉환이 형도 부산이지만 서울에 가 있고, 철수 형도 당시에는 서울 중심으로 활동했지. 봉준이 형도 그렇고. 전국 지역 곳곳을 커버하지 못해. 그리고 봉준이 형 빼놓고는 활동력도 미비하잖아. 미술행동 하기에는. 자기 조직을 갖고 있는 것도 아니고. 그래서 이 모임으로 무슨 일을 할 수 있을까 고민이 들었지. 하지만 다 중요한 사람들이었어. 이 멤버들로 전국적 미술 행동 조직을 만든다는 게, 다른 사람들은 몰랐지만, 봉환이 형하고는 나하고는 그런 생각을 갖고 있었어.

라: 미술 공동체가, 전국 조직으로 가는 전망을 갖고 단계적으로 지역별로 조직하더라도 장기적으로 보면 민중미술운동의 핵이 될 텐데, 그때 그 논의에서 빠진 그룹이 있었죠. 현실과 발언, 임술년. 연배들이 엇비슷한 분도 있고 조금 높은 분도 있지만 현발을 민중미술 쪽으로 넣을 거냐고 하면 다수 논의에서….
홍: 현발은 아니다.

라: 저쪽은 작가주의 지향이고, 아마도 그래서….
홍: 맞아. 그랬어. 현발 얘기를 우리 내부에서 많이 했어.

라: 현발 동참에 대해 다른 그룹의 동의를 얻기가 쉽지 않았을 거예요. 현발 안에서도 이견이 있었다고 들었고요. 민중미술 지향에 대해선 부정적 의견들이었거든요. 그런데 《20대의 힘전》이 터졌잖아요![29] 두렁에

29. 《1985년, 한국미술, 20대의 힘전》이 정확한 명칭이다. 1985년 7월 13일부터 20일까지 아람문화회관에서 열렸다. 박영율, 장명규, 손기환, 박불똥 그리고 미술동인 '두렁'이 창작한 작품 26점을 압수(7월 20일), 이 전시의 전시기획자인 '서울미술공동체'의 손기환, 박진화 그리고 미술동인 '두렁'의 김우선, 장진영, 김주형을 장기 구금하고 심문했다. 전시 탄압에 따른 탄압대책위원회가 꾸려졌고, 청년 작가들의 항의 농성이 계속되었으며, 창작과 표현의 자유 침해에 항의하는 미술

서도 의견이 갈렸어요. 한 갈래는 함께 가자. 저를 포함해서, 우리가 힘을 가지려면 현발 선배들과 임술년 동인도 다 같이 가야 된다고 생각했어요. 그렇게 해야 맞설 수 있잖아요. 그럴 경우 민중미술협의회로 가자는 거였죠. 폭을 넓혀서. 하지만 현발에서는 민중미술협의회로 가는 걸 부담스러워 했어요. 좀 더 포괄적인 개념으로 가자고 하면서 민족미술을 주장했죠.

홍: 애시 당초 민족미술이든 민중미술이든 현발에서는 시기상조를 내세웠어. 그때 김윤수 선생도 그렇고 성완경 선생도 그렇고.

라: 결국 모두가 함께 가기 위해 타협점으로 찾은 게 민족미술로 가자.
홍: 그래서 민족미술협의회가 된 거야.

라: 광주도 참여한 거잖아요.
홍: 당연하지. 전국 조직화 사업에 제일 세게 밀어붙였지, 창립을. 광주 쪽 전주 쪽하고. 현발 선배들을 내가… 그 누구냐 돌아가신 용태 형, 용태 형을 거의 쥐 잡듯 하면서 설득했어. 용태 형이 현발의 시기상조론을 돌려세우고 전국 조직을 만들자는 것에 상당히 공을 들였지. 그때는 하여튼 내가 신군부 세력들에 대해서 상당한 위기의식을 느낄 때였어.

라: 저쪽에서는 작심을 한 거예요. 새로운 예술운동 조짐이 보이니까. 민중미술로 가려고 하는 것 같은데… 삼민투 얘길 하면서, 혁명의 도구로 미술을 쓰려고 하는 그룹이 있는데, '위험하다' 이런 논리를 피면서 공세를 폈죠.[30]

인 236명의 성명서가 7월 26일에 발표되었다(현장 연행자: 장진영, 김우선, 김주형, 손기환, 박진화. 자진 출두자: 박불똥, 박영률). 민중미술탄압대책위원회(최초에는 《한국미술, 20대의 '힘'전》탄압 대책위원회)가 김주형, 라원식, 최열 등 13인으로 구성되어 농성 및 성명서 발표 등의 방법으로 당국에 맞서 투쟁해 나갔다.

30. 『중앙일보』, 1985년 7월 18일 자 「「삼민투」 대학생 56명 구속—검찰, 중간수사발표 86명 중

홍: 그랬어. 모든 언론을 총동원해서 공세를 폈어. 1차적으로《20대 힘 전》작가들부터 공격했지. 그때 그 그림에서도 그들이 제일 문제 삼았 던 것들 중 하나는 광주 문제를 다룬, 금기시됐던, 그런 걸 다룬 작품이 야. 또 하나는 미국 문제를 다룬 것이지. 마지막은 노동 현장에 대한 얘 길 다룬 작품들이고. 광주에서 자란 작가들이 핵심 타깃이었지.

라: 서울미술공동체 논의할 때도 그랬지만, 서미공은 여러 미술동인, 그 룹의 결합체였잖아요. 두렁은 연합체로 가려고 생각하는 게 아니었죠. 서미공으로 헤쳐모여가 아니었죠. 두렁은 관계는 하는데 두렁을 해체하 고 들어갈 순 없었죠. 두렁은 오랜 시간이 걸려서 일구어낸 건데 그렇게 할 순 없었죠. 그런데다 이미 두렁은 운동성을 강화한, 민중문화운동협 의회 안에 들어가 있던 미술패였잖아요. 그러니까 방점이 민중과 운동 에 찍혀 있었죠. 작가주의적 예술운동을 하는 데 방점이 찍힌 게 아니 라고요. 그런데 이것을 본격적으로 해내려고 하면 작가주의적 예술운 동을 하는 사람들과 손을 잡고 이런 분들이 많이 민중운동으로 건너 오게 해주는 걸 할 필요가 있었던 거죠. 그리고 또 공동으로 대응해야 할 사항들도 있었던 거죠. 예술이 가지고 있는 독특한 힘 때문에 언론 에 맞서거나, 대중을 향한 호소력 증폭, 이런 것이 있었기 때문에 두렁 을 쉽게 해체할 수는 없었죠. 그래서 민족미술협의회가 만들어지면 당 연히 소집단 협의체여야 된다고 생각했죠. 각 그룹의 특성을 존중해줘 야 된다고 생각했죠. 그런데 한 해, 두 해 지나면서 분과 체계로 만든단

7명 불구속·23명 수배」 참조. 기사는 "검찰은 삼민투위의 핵심간부들이 투쟁의 기본이념으로 민중해방·민주쟁취·민족통일을 위한 민중봉기혁명을 주장하고 있으며 미국을 민족통일을 방해 하는 제국주의자로 규정, 한반도에서 배격·축출돼야 할 존재로 단정하고 있다고 밝혔다"고 전하 면서, "정인회군과 전학련 선전국장 정태량군(21·연세대총학생회장)의 지시에 따라 서울 시내 5개 대학 대표가 지난 5월 심포지엄 자료로 만든 전학년 명의의 광주민중항쟁의 민중운동사적 조명이 란 유인물을 분석한 결과 해방후 인민공화국을 선포한 조선공산당을 민족해방 투쟁세력의 정통계 승자로 보고 있고 공산분자들이 일으킨 10·1대구 폭동, 4·3제주도 폭동과 여순반란사건까지 대 대적인 민중항쟁으로 미화하고 있어 「국가보안법」을 적용하게 됐다고 밝히고 있다"고 적고 있다.

말야. 분과 체계로 헤쳐모여라 하고. 회화 분과, 판화 분과 등등. 그래서 두렁은 동의 못한다 했죠. 그래서 두렁 자체를 해소할 순 없으니 그대로 간다고.

홍: 민미협(민족미술협의회)을 만들 때 어떤 생각을 했냐면, 사실 민미협을 통해서 무슨 일을 하겠다는 그런 생각은 안 했어. 그냥 이를테면 적과 대치하는 전선에서 서로 연대를 함으로써 서로가 힘이 되어주는 거지. 울타리 역할을 하는 느슨한 조직이라고 생각했어. 민미협이 뭔 일을 한다거나 그런 생각은, 민미협 창립하면서 그렇게 앞도 뒤도 없이 멋진 생각은 해본 적이 별로 없어. 애시 당초 그 이상은 민미협에 기대를 안 했어. 예술가 조직이라는 건… 예술가 개인도 굉장히 독특한 자기 존재성을 갖고 있는 거잖아. 예술가라는 게. 두렁이면 두렁, 광자협이면 광자협. 자기 현장과 자기 지역에 따른 조직 논리와 전략과 전술이 있는 거잖아. 그걸 민미협이라는 거대 조직이 풀 수는 없다고 처음부터 나는 그런 생각을 했어.

라: 형님은 그랬구나. 두렁은 민중미술을 지향하겠다고 작심한 그룹들도 있어야 된다고 생각했고 민중미술까지는 오지 않는다 하더라도 기본적으로 우리 사회 민주화라든지 예술의 건강성을 회복하면서 양심적 지식인으로서 함께 가는 작가들이 많을수록 좋다고 생각했었죠.

홍: 물론 나도 그런 생각을 했지.

라: 이런 연대체가 있어야 된다는 생각을 했고. 저는 개인적으로 한강미술관에 가길 좋아했죠. 거기에 가면 다양한 계열의 작가가 많았어요. 신형상주의를 얘기했지만 초현실주의풍도 있고 극사실주의풍도 있고 실험 예술 쪽으로 퍼포먼스 이벤트 등 작가가 다양했거든요. 저는 이런 것들이 제 각각 다 필요하다고 생각했던 거고, 그래야지 힘을 가질 수 있다고 보았죠. 단일 대오로 뭉쳐서 헤쳐 모여 분과로 가고 이런 것

이 아니고 제 색깔을 다 가지면서 중층적으로 가야지 그게 더 힘을 갖는다고 생각했어요.

홍: 나도 그렇게 생각했지. 그런 생각으로 민미협을 만든 거지, 사실은.

6. 광주시각매체연구소가 품은 꿈

김: 민미협이 1985년 11월에 탄생하고 나서 바로 그다음 달 광주에서는 일과 놀이에서 시각매체연구소를 또 만들어내셨죠?

홍: 그렇지.

김: 민미협 구조에는 들어가지만 자체 내의 또 다른 활동을 생각한 거죠? 어떤 방향성을 재설정하려는 움직임이 있었던 게 아닌가요?

라: 민청련 다음에 만들어진 조직이 민중문화운동협의회이잖아. 민중문화운동협의회가 서울에서는 애오개소극장을 모태로 해서 놀이패 한두레, 미술동인 두렁, 노래패 새벽 등 소집단들이 생성되면서 민문협 안에 시각매체 분과, 공연예술 분과 이렇게 배치되잖아. 근데 광주에서 그때 광주 민문협이 만들어지죠.

김: 아, 그래서 그 안에 시매연이 만들어지는 거구나!

라: 일과 놀이가 시각매체연구소로 재편되면서 소속이 광주 민문협으로 되나요?

홍: 아니야. 이름이 틀려.

라: 저는 광주 민문협 시각매체분과가 광주시각매체연구소라고 봤는데요.

홍: 민문협이 아니고 정확히는 '광주민중문화연구회'였어. 광주민중문화

연구회, 그러니까 정확히는 광주민문연이지. 내가 초대의장을 했어. 운영위원장이었나? 그래서 내가 잘 알지. 광주민문연은 분과 체제였어.

김: 그럼 분과로 시매연이 들어간 거예요?

홍: 아니. 시매연은 민문연에 딸린 조직이 아니었어. 조직으로 보면 광주 전체 민주화 운동의 미술 소조로 위치했어. 사실 민문연하고는 뭐, 그들이 그들이긴 하지만, 조직적으론 민문연하고 별로 상관이 없었어.

라: 그렇게 알았어요, 그동안은.

김: 아, 그러니까, 특정 조직의 전문 소조가 아니라 광주에서 일어나는 모든 민주화 운동의 어떤 역할을 수행하는 개념이군요, 시매연은.

홍: 그렇지.

김: '일과 놀이'로도 계속 할 수도 있었을 텐데 왜 시매연을 별도로 만드신 거예요?

홍: 전문성을 더 극대화시킨 거지. 우리가 민중성을 너무 강조하다 보니까, 전통이나 민족성을 너무 강조하다 보니까, 못 그린 그림으로 인식하는 구조가 있었어, 그 당시엔. 좀 촌스럽고 투박하고 그래서, 우리는 전투적인 그림을 그리더라도 굉장히 세련되게 만들어내자고 했어. 전문성을 좀 극대화시켜 내자고. 깃발이든 만장이든, 걸개그림도 굉장히 세련되게 만들자고 했지. 시각성도 높고, 또 대단히 전투적인, 전투적 신명을 확실하게 담보해내는 그런 작품을.

김: '일과 놀이'는 공동체 예술이랄까, 요즘 말하는 커뮤니티 아트적인 측면이 많고, 시각매체연구소는 좀 더 운동의 전형성 같은 걸 만들기 위한 조직인 것 같아요. 그런 전환이 맞나요?

홍 : 그 렇 지 . 전 환 이 었 어 .

라: 전문성을 더 심화시킨다!

홍: 우리는 디자인을 연구했어, 영상과 사진을.

라: 시매연이란 이름은 독특하네요. 당시 문화운동 쪽은 주로 무슨 무슨 패라고들 했잖아요. 놀이패, 연극패, 그림패….

홍: 지금도 그렇게들 쓰지.

라: 시각매체를 연구하는 연구소라, 굉장히 모던풍이 묻어나네요. 이런 표현은 현실과 발언이 뒤에 가게 되면….

홍: 민문연처럼? 연구회?

라: '동인'에서 더 넘어가면 그런 식으로 등장하죠.

홍: 기본적으로, 우리가 달성은 못했지만 시각매체연구회를 만들 때는 우리가 정복해야 할 매체를 세 가지로 정리했어. 하나는 애니메이션이야. 그 다음은 사진. 그리고 마지막은 동영상. 영화나 다큐멘터리 이런 거지. 이렇게 세 가지를 생각했어. 그런데 당시 광주의 인력 풀이 대단히 작았지. 그런 사람을 못 만들어냈어. 결과적으로 1987년에 처음으로 나온 5월 광주 비디오 〈5월 그날이 다시 오면〉, 그거 하나 편집하는 걸로 끝냈어, 영상을.

김: 그러니까 시각매체는 좀 더 미래적인 매체를 선취해서 새로운 운동성을 실어보자는 거였군요. 전문성을 더하려고 했다는 그런 느낌이 드네요.

홍: 그렇지.

김: 느낌이 아니라, 방향성 모색이라는….

홍: 방향성 모색이었어! 앞으로 이걸 우리가 선취해야겠다는! 그렇지 않으면 큰일 나겠다는 생각이 들었지, 우리가.

라: 그건 두렁하고 결이 조금 다르네요.

홍: 그때만 해도 비디오 하기가 아주 힘들었어. 우리가 영화를 만든다고 8미리 무비 카메라를 샀거든. 서울대 영화패 '얄라셩'인가, 그 애들하고 함께 작업도 했고.

라: 두렁은, 그 영역은 직접 했다기보다는 사회사진연구소라든가, 독립 영화집단 장산곶매랑 협동 작업으로 들어갔어요. 콜라보레이션이었죠.

홍: 그렇지. 그런데 광주엔 그런 활동을 하는 사람이 없었어.

라: 두렁은 박종만(1948~1984)³¹ 열사의 삶과 죽음을 다룬 판화 연작을 제작한 다음, 이것을 가지고 슬라이드쇼를 할 때 사회사진 쪽하고 손잡고 작품 사진 찍고 시인 박영근, 노래극 엔지니어 표신중 형의 도움을 받아 콘티 짜고 더빙 넣고 음향 깔고 해서 콜라보레이션 했죠. 그리고 그 당시 가장 대중적인 매체가 만화였기 때문에 극화가 제작됐죠. 잡지에 싣기도 하고 단행본 만화책으로 나가기도 했죠. 『사장과 진실』이 단행본 만화책으로 나왔죠.

김: 시매연은 결성 뒤에 주로 어떤 활동을 했어요?

홍: 참, 사람이 부족했어. 지금은 광주가 이런저런 것도 있고 보이고 하는데 그때는 사람이 참 안 보였어. 대부분 그때 했던 일들은 전남민주화청년연합의, 그러니까 전청련 미술 소조 역할을 했던 거지. 전청련이 무슨 행사를 하면 걸개그림, 깃발, 만장 그런 것부터, 집회 무대를 만들어내고, 전청련 기관지 편집하고….

31. 1948년 2월 부산에서 출생했다. 1968년 서라벌고등학교 3년 중퇴. 1982년 10월 ㈜민경교통에 입사, 83년 3월 노조 복지부장으로 일하다가 84년 1월 30일에 "내 한 목숨 희생되더라도 더 이상 기사들이 피해를 보지 않도록 해야겠다"는 유서를 남기고 분신했고, 이천 민주공원에 안장되었다.

라: 두렁 동인 몇몇이 주축이 되어 만든 생활문화연구소 신명이 했던 역할하고 비슷하네요. 신명 말고도 서울의 솜씨공방, 부천의 흙손공방도 있었죠. 신명은 민청련하고 밀착되어 있었어요. 신명은 구로공단과 성남을 기반으로 활동했고 밭두렁은 인천과 수원에서 일했죠. 논두렁은 서울에서 지원 활동을 하고.

홍: 일과 놀이는… 음, 이렇게 되겠다. 두렁으로 치면 시매연은 논두렁이고, 일과 놀이는 밭두렁이야. 일과 놀이가 노동야학이나 농민, 현장 그쪽 일들을 맡았거든. 시민교육도 하고. 그땐 전청련(전남민주청년운동연합)이 광주의 모든 운동을 이끌고 갈 때니까, 시매연은 전청련의 미술 소조의 역할을 충실히 했어.

라: 근데 멤버가 많이 겹쳐요.

홍: 다 겹쳐.

라: 우리는 멤버가 안 겹쳐요. 임무에 따라 정확하게 나눴어요. 보안이 철저해야 했기 때문에. 다른 조직으로 파견 보내면 보안을 딱 지키고 묻지도 않았죠.

홍: 우리는 사람이 없으니까. 일과 놀이에서 끌어 왔지.

김: 멤버들은 추가됐잖아요. 백은일, 정성권, 홍성민, 박광수, 이상호, 전정호, 전상보.

홍: 그렇게 됐지.

김: 초기 광자협 멤버가 빠져요. 강대규, 김산하 선배가 빠지고 새 후배 멤버들이 많이 들어와요. 시매연 활동 중에 손꼽을 만한, 기억에 남는 활동은 뭐가 있을까요? 전정호, 이상호 선배가 그린 걸개그림도 시매연 활동이라고 봐야 되나요?

홍: 그렇지. 그러니까 시매연이 그때는 그런 생각을 했었어. 그 시대를 상징하는 이미지를 만들어내자고. 그래서 여러 가지 실험을 했던 거야. 그 일환의 하나가 전정호, 이상호가 그렸던 그림들이야. 작살판이라든가, 개판이라든가 그런 그림들인데, 아까 이야기했다시피 가장 중요한 건 하여튼 애니메이션, 동영상, 사진을 어떻게든 전취해야 한다는 거였지. 지금 그 작업을 깔아놓지 않으면 뒤에 가서 우린 무참하게 깨진다고 봤어. 대중매체에 우리가 완전히 손들고 항복한다는 것. 그런 조급함이 있었어.

김: 『시대정신』 2권에 보면,[32] 사진 그걸 새로운 매체로 소개하면서 편집해 넣었더라고요.

홍: 그래?

김: 만화와 풍자화 그런 것도 싣고 있고요.

홍: 또 우리는 이런 개념도 가졌어. 어떤 개념이냐면, 그림 그릴 때 우리가 필요한 그림, 운동권에서 요구하는 그림을 우리가 100점이 필요하다고 100점을 다 그릴 순 없잖아, 바쁘니까. 그러니 제대로 된 거 한 장 딱 그려서 그걸로 완전히 각인을 시켜놓자. 그러면 모든 사람들이 그대로 따라서 그린다. 그러니까 시범 케이스를 만들어놓자. 전형성을 창출하자. 그거였어, 전형성. 그래서 우리가 디자인 공부도 하고 그랬어. 아까 생각이 났는데 디자인이란 무엇인가 이런 거. 디자인도 하여튼 우리 내부에 들어와야 된다고 봤어. 디자인을 공부해야 전형성을 획득할 수 있지.

라: 시매연은 심도에 관심을 많이 가지셨던 거네요.

32. 문영태, 박건의 시대정신기획위원회가 편집하고 엮은 책인데 총 3권(1984~86)이 제작되었다. 도서출판 일과 놀이에서 펴냈다.

1980년 7월 남평 드들강에서 진혼 씻김굿 퍼포먼스 〈병정놀이〉를 하고 있는 홍성담

광주자유미술인회

제2회 야외작품전
― 허무적 위상의 종결을 위한 작업 ―

일시 : 1981. 12. 13 (일) 15 : 00
장소 : 송 정 리 공 원 뒤 돌 산
(공원정류장에 안내원 배치예정)
BUS : ⑤ ⑥ 106 105 115

광주시민미술학교 수업 광경, 1983

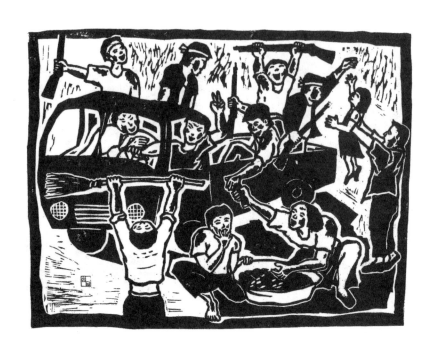

홍성담, 대동세상-1, 1984, 목판화, 41.8×55.5cm

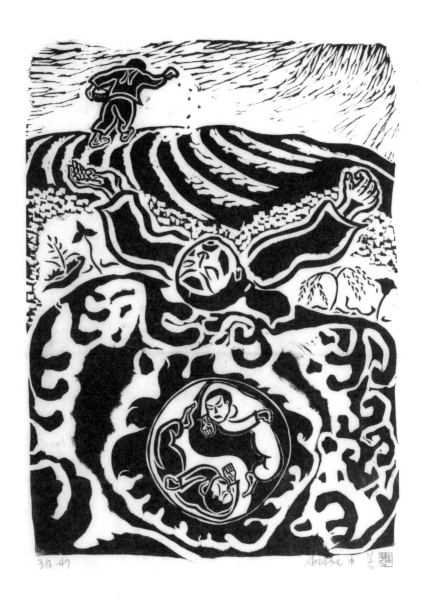

홍성담, 사시사철—봄, 1985, 목판화, 57×43cm

▲ 『광주문화』 제2호, 민중문화연구소, 발행인 홍성담, 1985
▼ 천주교 광주대교구 정의평화위원회 편, 『나누어진 빵』(광주시민미술학
교 시민판화집), 1986

미술운동

창간호
통일염원 44년 12월

" 일터와 싸움터에서
민족해방운동의 이념을
미술로써 전파하고
보급하고 조직하는
애국적 청년미술가의 활동은
이제 민족미술운동의
굳건한 축을 형성하고 있다 "

민족민중미술운동 전국연합 건설준비위원회

「미술운동」 창간호, 민족민중미술운동전국연합건설준비위원회, 1988

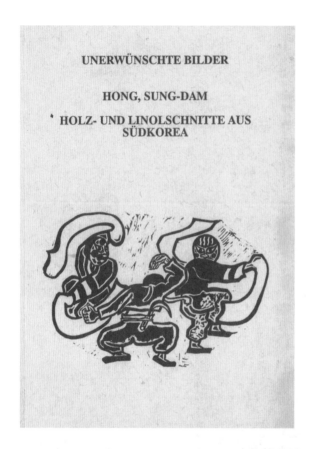

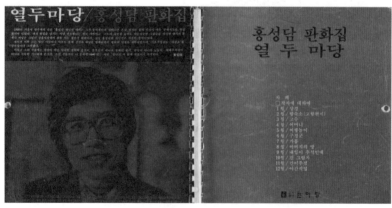

▲ 홍성담 판화전 자료집 표지, 양심수를 위한 독일 함부르크 재단, 1990
▼ 『홍성담 판화집/열두 마당』(딜럭)의 앞뒤 표지, 도서출판 한마당, 1983

《구속화가 홍성담 판화전》 팸플릿, 가톨릭센터 특별전시실, 1989

▲ 1989년 민족민중미술운동전국연합의 민족해방운동사에 대한 파괴와 홍성담 등 작가 구속, 신학철의 한국근대사 〈모내기〉에 대한 압수, 작가 구속, 그리고 1991년 서울민족민중미술운동연합회 회원 오진희, 박미경, 차일환, 박영균, 최열 등 구속 사건에 대한 각종 보도 기사
▼ 홍성담, 「새벽—오월판화집」, 1989

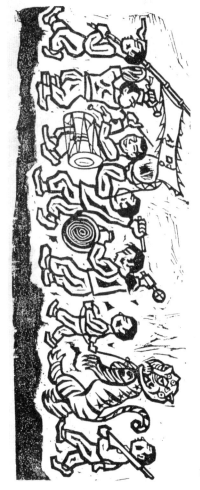

민족해방
운동과
미술

광주민중문화운동협의회미술소조
광주 시각매체 연구회편
민족민중미술전국연합건준위지역집단

광주 시각매체연구회 편, 「민족해방운동과 미술」, 1989

홍성담, 야스쿠니의 미망-5, 2010, 캔버스에유채, 130×650cm,

홍: 어.

라: 두렁은 밀려오는 걸 감당할 수 없었기 때문에 각 영역별로 분화하면서 만화 쪽은 작화공방에서 한다든지, 생활미술 쪽은 솜씨공방이 한다든지, 교육 쪽은… 그런 식으로 산파 역할을 했죠. 두렁 외에도 다른 조직 하나를 더 갖게 만들었거든요. 산파, 확장성을 가져가는 형태로 말예요.

김: 시매연과 두렁의 차이가 왜 이렇게 클까요? 활동의 방향성은 비슷한데 추구하는 게 조금씩 차이도 나고요. 이유가 뭐죠?

홍: 광주는 사람이 한정되어 있잖아. 미대가 그때는 전남대하고 조선대하고 두 개뿐이었으니까. 1년에 졸업생이 한 60명 정도란 말이야. 그러니까 사람이 한계가 있지. 더 이상 어떻게 해볼 도리가 없는 거야. 광주가 좁으니까. 비밀리에 활동할 수도 없는 노릇이고, 광주에서는. 미술판에서는 그런 한계가 있어, 지역이 갖고 있는 한계가. 그러니까 인적 자원이 너무 한정되어 있었다고 봐야지, 광주는. 그래서 우리가 인적 자원을 넓히는 게 학내 미술운동이었어. 다급하기는 하고, 사람은 없고, 졸업하면 먹고 사느라 전혀 신경을 안 쓰잖아. 그러니 학생 미술운동을 활성화시켜 내자. 그래서 학내 미술운동패를 무지하게 만들어내, 이제 막. 여기저기에 판화반, 민화반, 만화반 등등. 그러면서 학내 미술운동패들을 이제 분화시켜서, 그 애들을 분화시켜서 사진반도 만들고, 영상팀도 만들고 그렇게 했던 거지. 그다음 본격적으로 디자인팀도 만들었고. 그때는 매체들이 중요했잖아, 인쇄매체가. 디자인이 있어야 됐어. 운동권 기관지부터 디자인을 충실하게 해야 된다 생각했지. 디자인, 응용미술 공부하는 애들 끌어다가 디자인 파트도 만들었어. 새로운 학생 미술운동 쪽에서. 인물 부족 현상을 우리가 대체하는 게 뭐냐면, 심도, 아까 이야기했다시피 제대로 작품을 하나씩 그 시기마다 결정적으로 끄집어내는 거야. 소위 그 상황, 그 시대적 상황의 상징물을 만들어버린

다는 것. 하나씩. 그런 생각을 가졌던 거 같애.

라: 두렁도 미술대학 있는 곳에는 미술패를 만들고 미술대학이 없는 곳에는 판화반이나 만화반을 만들죠. 두렁은 조금 결이 달랐던 것이, 홍대가 학생운동의 토대가 약했어요. 그래서 미술대학을 변화시켜야 학생운동을 강화할 수 있다는 생각을 해서, 학생운동을 강화하기 위해서 그 영역을 만들고 그래서 결국은 미대 과학생회, 또는 미대 전체 학생회 이런 부분들이 전환이 되면서 학생운동을 풍부하게 하는 걸로 접근을 하고, 미대가 없는 대학은, 그건 광주하고 좀 비슷해요. 그 학교 안에서 시각예술 가지고 해야 하는 역할이 있는데 그걸 외부에만 의존할 수 없으니까 내부에 장기 있는 이들이 그런 걸 해서 스스로 자립 구조를 만들 수 있게끔 해주고 싶어서 그렇게 했던 것들이고요. 그렇게 두 개의 다른 접근법으로 해서 작업을 했어요.

홍: 그런데 우리 광주시각매체연구회가 결정적으로 인적 확산을 못 시켰던 것은 여성 문제를 못 풀었기 때문이야. 여자 회원을 안 들였거든. 다른 말이지만, 동학 때도 결국 전봉준 장군을 마지막까지 지켰던 것은 여성 동학도들이었는데…. 암튼, 여성들과 헝클어져서 열악한 환경에서 이런저런 작업들을 함께 하려면 불편하잖아. 여성은 불필요하고 귀찮다는 못난 생각을 하게 됐어. 당시 우리들에게 젠더 감수성이 아예 없었던 것이지. 지금은 그 점에 대해 깊이 반성하고 있다구, 진심으로.

라: 두렁은 여성 멤버들이 더 많았어요. 갈수록 여성들이 많아졌죠. 두렁은 이기연 누나같이 대외 활동을 활달하게 한 여걸이 있었고, 또 여성 파워도 셌어요. 정정엽 같은 경우는 미술동인 두렁을 하면서도 이화여대 미대 졸업생들하고 페미니즘 그룹 활동을 하거든요. 민미협에 들어가서는《반에서 하나로》전시를 한 '시월 모임' 선배들과 결합해서 페미니즘 미술 활동을 열심히 하죠.

7. 5월 판화에 담은 대동세상과 전투적 신명

홍: 5월 판화를 하게 된 이유는, 다른 게 없어. 판화는 원판 한 장을 파 놓으면 여러 장 찍을 수 있으니까. 여러 군데 필요한 곳으로 그 판화를 보낼 수 있잖아. 원하는 대로 말이야. 미국, 일본, 독일이든 어디든. 80년대 전반기 내내 5월 투쟁이었잖아. 그래서 학교라든가, 사회단체라든가 그런 곳에서 5월 그림에 대한 요구가 굉장히 많았어. 5월 기록 사진도 별로 없었으니까, 5월 행사를 할 때는 뭐라도 좀 전시를 해놓고 행사를 해야 하는데… 그리고 목사님이나 수녀님들, 신부님들이 외국에 가게 되면 5월 광주의 진상을 알리기 위해서 그분들께 오월 그림을 보냈어. 처음엔 내가 보고 들은 것들을 대략적으로 스케치한 뒤에 담채 형식으로 색깔을 좀 칠했지. 그런데 매번 똑같은 내용의 그림을 그려야 되잖아. 그래서 판화를 하게 된 거야. 원판 하나만 파 놓으면 100장이고 200장이고 찍어서 필요한 사람들에게 줄 수 있으니까. 그래서 판화를 하게 된 거야. 가장 결정적인 판화는 〈대동세상〉이야. 아까도 얘기했지만 백주대낮에 군인들이 시민을 학살한 사건이잖아. 죽음, 패배, 피바다, 절망, 광주는 그런 분위기일 것이라는 생각이 지배적이었어. 그런데 전국으로 광주를 알리고, 광주진상규명투쟁을 하기 위해서는 사실 광주가 절대 그런 것만은 아니라는 걸 알리고 싶었어. 해방 공간에서의 환희와 기쁨, 그런 것들도 알려야 할 필요가 있었던 거야. 그래서 그런 게 〈대동세상〉이야. 나는 〈대동세상〉을 파놓고 나서야 시각매체가 가지는 중요성을 깨달았어. 그게 전청련 표지로 나가니까 광주를 생각하는 감정과 분위기가 전국적으로 싹 바뀌었어. 그 판화 한 점으로 말이지. 아, 광주는 학살과 죽음을 딛고 시민이 모두 행복한 세상을 만들었구나. 나는 그림의 위력을 그때 처음 알았어. 그렇게 판화를 시작했는데, 내가 판화를 꼭 해야겠다는 생각보다는, 여기저기서 '5월 광주' 이미지에 대한 요구들이 많았기 때문이야. '5월 광주' 판화는 1980년대 내내 운

동이 발전해나가는 과정에서, 그 호흡을 따라가면서 만들어졌어. 그냥 광주의 5월을 연대기로 혹은 광주의 상황을 이렇게 저렇게 다큐멘트 형식으로 파겠다는 욕심은 별로 없었어. 그때그때 운동의 변화와 상황을, 이를테면 밥상 공동체가 나오면 밥을 팠고. 들불야학이 나오면 투사회보를 파고 그런 식이야. 욕심을 좀 부렸던 건 84년도에 완성한 작품이지. 광주를, 5월 항쟁 정도의 역사적 사건으로만 생각하는 것을 뛰어넘어서 5월 항쟁이 우리에게 주는 사상과 철학이 무엇인가를 고민한 〈사시사철—봄, 여름, 가을〉 작품이야. 그걸 굉장히 고민했어.

김: 저는 그 작품이 5월을 넘어서는 새로운 작업이라고 해석했어요.

홍: 그런데 그 판화 때문에 내가 광주에서 많은 비판을 받았어. 그래서 끝까지 겨울을 안 그렸지. 하루 저녁만 파면 만들 수 있었지만 끝까지 안 그렸어. 원래 5월 판화로 파놓은 게 약 75점 정도 돼. 그중에서 50점을 뽑아서 5월 연작 판화 '새벽'을 만든 거야. 하루 저녁 힘 한 번 쓰면 겨울을 완성할 수 있을 것 아냐? 그러면 '사시사철—봄, 여름, 가을, 겨울'이 되겠지. 그런데 겨울은 오기로 안 팠어. 50점에서 맨 마지막 쪽에 사시사철을 배치했는데, 그냥 겨울은 없이 통일을 주제로 한 깃발춤으로 끝을 맺었어. 내가 겨울을 안 그리는 건 그때 마르크스나 레닌인 척 하는 양아치들과 예술가들을 생각했기 때문이야. 1980년대 내내 그런 이념적 갈등과 상처가 있었잖아. 1980년대를 살았던 한 예술가의 상처로서 영원히 남겨 놓기 위해서 겨울을 뺐어. 이렇게 얘기하면 사람들이 못 알아듣더라고.

라: 저는 기본적으로 상처 속에서… 진주는 상처 속에서 자라잖아요. 하나하나가 다 진주로 이렇게 필요와 요구에 의해서 탄생을 하는데, 나중에 형님이 그걸 하나의 진주 목걸이로 꿰신 거 아니에요. 그림만 한 게 아니라 일본식 단시(短詩), 하이쿠라고 해야 하나? 그거보다 조금 더

나아가긴 했지만, 시적인 걸로 해서 그걸 쫙 펼치시잖아요. 어떤 의미에서는 그렇게 나왔던 부분들을 뒤에 엮어서 하나의 대서사시 식으로 쫙 하신 거 같은데.

홍: 그렇지. 당시에 두렁이나 민중 화가들이 탈춤 추고 농악 하는 그런 판화들을 많이 생산했지. 그게 민중 판화의 대명사이기도 할 거야. 내 주위 사람들도 나한테 그런 놀이 그림을 그려달라는 거야. 그런데 너무 잘 아는 사실들은 그림으로 그려내기가 정말 힘들어. 특히 춤 그림이 그래. 춤사위나 어깨, 걸음걸이를 모르면 그냥 대충 그릴 수도 있는데, 춤을 좀 알면 정말 그리기가 힘들어. 아무튼 그런 놀이 그림을 내가 광주식으로 그려주겠다고 그린 게 〈낫춤〉, 〈칼춤〉이야.

라: 언젠가 두렁에 오셔서 그 작품 얘기를 한 적이 있어요.
홍: 그게 〈낫춤〉(오월-43, 1985), 〈칼춤〉(오월-44, 1985)이야. 내가 탈춤을 그려주마 하고 그린 게 〈칼춤〉과 〈낫춤〉이야. 그걸 보고 애들이 다 학을 떼더라고. 내가 한 중간 정도 그려줄게 한 것이 〈신명을 위하여〉야. 뒤춤에 낫을 딱 꼽고 양쪽에서 탈춤 추고 있지. 언제든지 싸우러 갈 준비를 하고 놀잔 말이지. 놀아도 싸우러 갈 준비하고 놀자. 낫 들고 싸우러 갈 준비 하고 놀자. 노는 건 싸우기 위해서니까. 싸움을 앞두고 노는 거니까.

라: 그때쯤 가게 되면 집단적 신명에서 전투적 신명으로….
홍: 집단적 신명에서 전투적 신명으로 옮겨간 거지.

라: 오윤 선배의 작품에도 '검결(劍訣)'이라고 칼춤을 추는 그런 게 있어요.[33] 수운 최제우의 동학을 배경으로 한 그림이었죠.

33. 1985년 작품 〈칼노래〉를 말한다.

홍: 사실은 5월 판화 중에서 내가 가장 좋아하는 판화야. 〈낫춤〉과 〈칼춤〉이. 무당이 살풀이를 할 때 살을 풀거나, 성주풀이를 할 때는 칼을 들고 제일 먼저 그 칼로 자기 목을 베. 칼날을 목에다 대고 혹은 자기 가슴에 대고 얼러. 이렇게 어르면서 바깥으로 휘둘러. 그러니까 칼은 칼을 쥔 자가 자기 성찰을 먼저 해내지 않으면 안 돼. 절대 악을 벨 수 없어. 자기 성찰로부터 시작을 하는 거야. 〈낫춤〉 보면 양손에 낫을 들고 있어. 낫 하나는 낫자루를 쥐고 바깥으로 향하고, 다른 낫 하나는 날을 들었어. 그 날을 얼마나 꽉 쥐었던지 손가락 하나가 잘려서 바닥에 뒹굴고 있어, 피를 흘리면서. 동학에서 용천검을 이야기할 때는 분명히 그런 어떤 어간이 있을 거라고. 깨달음은 자기 성찰로부터 시작되는 것이지.

라: 수행법 중에는 칼로 하는 수행이 있어요. 가야산이나 지리산 가서 산 공부 수행하는 법 중의 하나예요. 자기가 살아온 과정들을 하나하나 되돌아보면서 그것을 지우고 다시 리셋해야 할 때 쓰는 방법들이죠. 그런 것들이 있긴 있어요. 칼로 하는 것들보다 더한 게 사실은 낫이죠. 낫이 원래 생산의 도구잖아요. 생명을 살리기 위해서 곡식을 베는 거니까. 그게 또 의병들이 대나무 죽창 만들 때도 쓰고, 목을 따러 들어갈 때도 쓰는 거잖아요. 언제든지 쓸 수 있는 무기예요. 낫은 그래서 양면성을 가지고 있는 거예요. 어떻게 마음을 먹느냐에 따라서 활생(活生)하는 데 쓸 수도 있고, 아니면 살생(殺生)하는 데 쓸 수도 있는 거죠.

홍: 5월 광주가 중요한 건 총을 들었다는 거잖아, 총을. 왜 우리는 총을 들었는가. 우리는 왜 총을 들 수밖에 없었는가. 성명서를 보고 호소문을 보면 저놈들이 저렇게 총으로 우리를 쏘니까 우리도 총을 안 들고 있을 수가 없었던 거지. 그 손으로 지켜야 된다고 생각했어. 광주를, 시민을. 총을 들 수밖에 없었어. 나는 그걸 좀 더… 그런 사실적인 문제를 그릴 필요는 없잖아. 앞으로 혁명의 시기가 매번 찾아올 테니까. 진짜

무장 투쟁을 통한 혁명이 됐든 아니면 투표를 통한 혁명이 됐든, 촛불을 통한 혁명이 됐든지 간에 앞으로 우리가 민주주의로 가기 위해서는 5월 이후에도 끊임없이 혁명을 해야 하는데, 그 혁명이라는 게 무엇일까 하는 생각이 든 거야. 나를 먼저 죽이고 저 나쁜 놈들을 죽이는 것. 소위 혁명론? 혁명 영속론? 영속혁명론… 그걸 그리고 싶었던 거야. 영속 혁명론이 맞겠다!

김: 칸트의 영구 혁명론은, 정확하게 얘기하면 영속도 아니고 영구도 아닌 연속이죠. 개념적으로는 말예요. 도미노처럼 계속 이어지는 혁명을 이야기한 거예요. 그걸 잘못 번역해서 영구 혁명이라고 했어요.

홍: 나는 연속이 아니라 영속 혁명론이야. 영원히 계속해야 하니까. 5·18을 이렇게 이야기해본 건 처음이다. 영속 혁명론 이야기는 내가 잘 안 하는데, 처음으로 했어. 민주주의라는 단어는 명사가 아니야. 항상 동사로 존재해야만 민주주의를 이루게 되는 것이지.

라: 더 나아가면 그것이 레볼루션(Revolution)의 혁명이냐, 코에볼루션(Coevolution)의 공진화냐. 거기까지 가죠. 혁명도 기본적으로는 허물을 벗으면서 진화하고 숙성해가는 과정형이잖아요. 소위 전복만이 아니고 그 이상으로 새롭게 해석해가는 것도 있을 수 있는 것들이고요.

홍: 내가 〈칼춤〉하고 〈낫춤〉에서 보여줬듯이, 영속 혁명론이라고 했지만 우리가 혁명을 한다는 건 다른 시스템을 만든다는 거 아니겠어? 우리가 흔히 역사적으로 혁명이라고 말하면 그 전과 다른 전혀 다른 시스템이 세워지는 거잖아. 그런데 내가 말하는 것은, 이제 〈낫춤〉과 〈칼춤〉에서 말하는 것은 그런 시스템에 관한 문제가 아니야. 아무리 우리가 혁명을 통해서 시스템 변화를 만들어간다고 해도 인간 자체가 혁명되지 않으면 원하는 세상은 절대로 올 수가 없어. 그 이야기야.

라: 사회혁명에 대한 이야기를 많이 했는데요. 정신세계 쪽에 관심 있는 사람들은 '자기로부터의 혁명'이 전제되지 아니한 사회혁명은 다 실패한다고 해요. 새로운 세상을 꿈꾸는 사람들은 스스로가 새로운 세상에 걸맞은 새로운 사람으로 거듭나야 하는데 그렇지 않을 경우는 실패한다는 거죠.

홍: 우리가 민중미술을 하는 건, 민중미술을 통해서 보다 나은 미래 세상을 위한 거잖아. 그래서 우리가 그걸 무브먼트 즉 '운동'이라고 하는 것 아니겠어? 이 운동은 사회와 더불어서 가야 돼. 또 사회만 좋아져서는 절대로 그게 완성되지가 않아. 내가 좋아져야 되는 거야. 운동을 통해서 내가 성숙하지 않으면 안 돼. 끊임없이 자기 성찰을 통해서 내가 성숙하지 않으면 안 돼. 그렇지 않으면 내가 만든 그 사회조차도 나는 들어갈 수 없는 거야. 그 속에 발을 담글 수 없는 거야. 어떤 정치적 혁명론에서 그런 이야기를 할 수가 있겠어. 예술이니까, 우리가 이런 이야기를 하는 거지. 내가 감옥에 가기 전까지 판화를 거의 180점 정도를 했더라고. 무지하게 많이 한 것이지. 그런데 한 번도 내가 예술적으로 뭔가 판화를 가지고 멋지게 해야겠다는 생각을 한 적이 없어. 그렇게 만든 판화가 단 한 점도 없어. 그게 좀 아쉽기는 해. 사실 판화는 내 전공이 아니잖아. 거기에 내 잘못이 있었어. 언젠가 나는 내 전공으로 가야 된다, 회화로 가야 한다, 판화는 그냥 운동으로 하는 거다, 그런 생각이 있었나 봐, 나한테. 판화에 공을 못 들였어. 한 점도 내가 제대로 공을 들인 게 없어. 애지중지하면서 판 게 단 한 점도 없어. 그것이 참 애석해. 5월 판화를 내가 만들었지만 이것이 나의 대표작이 되리라고는 생각도 못했어. 그래서 5월 판화한테 참 미안해. 내가 너무 함부로 다뤘어. 〈대동세상〉 같은 건 아마 몇 천 장을 찍었을 거야.

라: 많은 사람들이 가장 사랑했던 작품이죠.

홍: 거의 뿌리다시피 했으니까. 그리고 나는 판화로서 화가의 무엇을 보

여주겠다는 그런 생각도 하지 못했어. 정말이지 5월 판화한테 굉장히 미안해. 내가 못 이룬 거지. 아시아목판화연구소를 광주에 만든 이유가 바로 그거야. 이제는 그걸 후배들을 통해서 한 번 이뤄봐야겠다고 결심했어. 참 참 아쉬운 게 많아. 아쉬워.

라: 그래도 중요한 일을 하신 거예요. 판화라는 게 각인(刻印)이잖아요. 광주(光州), 빛고을의 역사와 정신, 얼 이런 것들이 각인이 되어서 쭉 이어가도록 하는 그런 역할들을 하신 거죠. 그게 중요해요. 안타까운 건 그렇게 계속 되어야 하는데… 빛고을이 빛고을로서, 예루살렘이 예루살렘으로 있어야 하듯이.

8. 미술 행동으로 일구고픈 화엄(華嚴)!

라: 끝맺음 질문이에요. 홍성담에게 민중미술은 무엇인가? 과거형이 아니라 현재형으로 물어야 할 것 같아요? 5월 판화는 온전하게 모든 걸 쏟아붓지 못한 미완의 작업이라고 한다면, 그 이후에 펼쳐진 형님의 미술 작업—꿈 그림일기, 야스쿠니 신사 연작, 세월호 연작, 정치풍자화, 그리고 최근의 도깨비 신작 등—이야말로 활동가로서뿐만 아니라 정말 예술가로서의 삶을 살며 생산하신 거잖아요? 끊임없이 현실에 대해, 한결같이 비판적, 성찰적 태도를 견지하면서 그걸 작품으로 내왔잖아요.
홍: 맞어, 앞으로도 계속 나올 거야. 내 주변에서 끊임없이 일어나는 여러 상황들. 사회 상황들을 미술적으로 기록해가는 방법도 여러 가지가 있을 텐데. 그것들을 내가 부단히 기록함으로 해서 거기에서 나를 발견하는 것. 내가 이런 상황들 속에서 내가 어떤 관계를 갖고 있는가. 이런 상황에 등장하는 모든 인물들과 나는 어떤 관계인가. 그리고 내가 이 그림 그리는 과정을 통해서 어떻게 성숙해나가는가. 나는 민중미술

을 하는 행위 자체를 이렇게 생각해. 그다음에 두 번째. 내가 지금 매우 어려운 국면에 처해 있어. 왜냐하면 지금 오히려 꽃을 피우는 과정이야. 알게 모르게. 우리가 뿌렸던 미술운동의 씨들이 느닷없이 바윗돌 위에서도 꽃을 피우고 있고, 뭐 아주 어떤 것은 고목나무에 기생해서 꽃을 피우고 있고. 지금 우리가 모르지, 우리 안테나에 걸리지가 않아서 그렇지, 어마어마하게 다양한 꽃들이 피고 있단 말이지. 그래서 나는 여기에서 내가 잘 해야겠다, 우리가 피우는 꽃을 그냥 피우지 않겠다. 현장으로 들어가서 현장 속에서 미술운동을 통해 주변 화가들과 함께 꽃을 피우겠다. 나 혼자 작업실 안에서 피우지 않겠다. 이것이 지금 내 목표인 것 같애. 그래서 내가 작년부터 급하게 현장미술 운동, 미술 행동들을 조직하는 데 앞장서고 그러는데. 이게 잘못하면 또 전시장 미술의 한 유형을 만들어버릴 것 같다는 고민도 있어요. 당분간 내가 현장미술 행동을 끊임없이 추동해야겠다. 내 자신을 그리로 몰아넣어야 되겠다, 이렇게 결정을 했어. 그리고 거기에서 내가 꽃을 피우지 않으면 그것도 나랑 같이 함께하는 화가들하고 같이 꽃을 피우지 않으면 절대 화엄(華嚴)이 안 이루어진다. 꽃이라는 건 이쁜 꽃, 미운 꽃, 보기 싫은 꽃, 잘생긴 꽃, 노랑 꽃, 파랑 꽃, 이것이 동시에 한꺼번에 확 피어버려야지 화엄의 세상이 열리는 것이지. 나 혼자 쓰레기 더미 위에서 이쁜 꽃을 피웠다 해서 그것이 화엄이 되지는 않는 거거든.

라: 화엄(華嚴)! 모두가 함께, 멋지고 그득하네요. 앞으로가 더 기대됩니다. 형님, 이것으로 인터뷰를 마치겠습니다. 모두 수고하셨어요.

민중미술,
역사를 듣는다 2

소집단 활동을 중심으로

1판 1쇄 2021년 10월 25일

엮은이 김종길 박응주 이영욱
글쓴이 김종길 김현주 라원식 박응주 신정훈 양정애 유혜종 이영욱 채효영 현시원
펴낸이 김수기

펴낸곳 현실문화연구
등록 1999년 4월 23일 / 제2015-000091호
주소 서울시 은평구 불광로 128, 302호
전화 02-393-1125 / 팩스 02-393-1128 / 전자우편 hyunsilbook@daum.net
ⓗ blog.naver.com/hyunsilbook ⓘ hyunsilbook ⓘ hyunsilbook

ISBN 978-89-6565-270-1 (03600)

이 책은 2021년 한국문화예술위원회 시각예술창작산실의 지원을 받아 발간되었습니다.